LES GRANDS ÉVÉNEMENTS DE

L'HISTOIRE DE L'ART
世界藝術史

世界藝術史

總主編

Jacques Marseille

(法國巴黎第一大學教授)

執行主編

Nadeije Laneyrie-Dagen

(法國里耳第三大學講師)

譯者

王文融　馬勝利　羅芃　顧家琛

世界藝術史

1998年9月初版
1999年2月初版第二刷
有著作權・翻印必究
Printed in Taiwan.

定價：新臺幣900元

總 主 編	Jacques Marseille
執行主編	Nadeije Laneyrie-Dagen
譯　者	王文融、馬勝利
	羅　芃、顧家琛
發 行 人	劉　國　瑞

出 版 者　聯 經 出 版 事 業 公 司
臺 北 市 忠 孝 東 路 四 段 5 5 5 號
電　　話：2 3 6 2 0 3 0 8・2 7 6 2 7 4 2 9
發行所：台北縣汐止鎮大同路一段367號
發 行 電 話：2　6　4　1　8　6　6　1
郵 政 劃 撥 帳 戶 第 0 1 0 0 5 5 9 - 3 號
郵 撥 電 話：2　6　4　1　8　6　6　2
印前作業　生 產 財 設 計 出 版 有 限 公 司
印 刷 者 正　大　印　書　館

責 任 編 輯 鄭　天　凱

行政院新聞局出版事業登記證局版臺業字第0130號

ISBN　957-08-1642-5(精裝)

總 主 編 Jacques Marseille　　執行主編 Nadeije Laneyrie-Dagen

編　　輯 Cati Chambon,Sophie Collin-Bouffier,

　　　　 Sylvie Crozier,Philippe Dagen,

　　　　 Colette Deremble,Jean-Paul Deremble,

　　　　 Nadeije Laneyrie-Dagen,

　　　　 Florence Maruéjol,Christine Peltre

校　　對 Service de lecture-correction Larousse

版面構成 Aïssa Derrouaz ,Anna Klykova

圖片編輯 Marianne Prost　　製圖插畫 Viktor Mikhaïlov

製　　作 Janine Mille　　封面設計 Gérard Fritsch

致 讀 者

《世界藝術史》原名《藝術史上的重大事件》，為法國
Larousse 出版公司「人類的記憶」系列叢書之一。它和該
叢書的其他著作一樣，採編年形式，依事件發生年代的先
後次序敘述。

每一事件都用兩頁篇幅處理，只有三個事件例外，因其內
容較多，必須占用較長的篇幅。事件的年代都標示在每一
對頁的左上角，紀元前的年代用綠色塊，紀元後用紅色
塊，十分醒目。

每一單元的本文部分，主要是敘述藝術事件發生的環境背
景與中心人物。本文之外的小方框，則介紹作品的收藏狀
況或藝術事件發生的時間和地點。倘若有美術技巧或工藝
技術方面的問題必須說明，則單獨成文，放在上下兩條彩
色橫槓之間，紀元前用綠色槓，紀元後用紅色槓。此外，
還有較大的邊欄，每隔幾頁便會出現一次，主要是針對某
藝術家，或追究某事件與其他相關作品之間的關係，以更
宏觀的角度作更深入的剖析。

由於本書著重的是視覺藝術，所以圖畫數量頗為可觀。凡
是重要的藝術作品，都以完整的面貌呈現，必要時則輔以
細部圖加以對照。文字說明若有未盡之處，則以圖表輔
之。書末附有人名索引，以利讀者檢索藝術家及其作品。

編者序

儘管今天「文化旅遊」發生了危機，仍有成千上萬人絡繹不絕地湧向博物館，看來藝術展覽的發展趨勢仍舊強勁。除了各電視台增加播映藝術展覽、大畫家的故事和文化古蹟等節目外，坊間出版的藝術書籍也是不計其數。可見，藝術的發展前景依然看好。

然而，藝術作品對一般人來說，卻總像是霧裡看花那般，不僅隔層紗，還帶著些許神秘。倘若你問一個普通的藝術愛好者，為什麼他會對某一幅畫感到怦然心動，但對另一幅作品卻毫無感覺時，對方通常都說不出個所以然來。

一般大眾對藝術家所知甚少，對於繪畫技巧，更是茫然。學校裡是不教授藝術史的——至少在法國是如此，想要培養出欣賞繪畫和雕塑的藝術涵養，就只有靠自學了。

一件藝術作品究竟傳達了什麼理念？它是如何被完成的？它的美得以歷經數百年而不衰，依賴的是什麼樣的技術和保護措施？創作者是何許人？他在什麼樣的條件下從事創作？他的時代背景有何特點？可能影響他觀察和創發的藝術傳統是什麼？藝術品從藝術家的手中孕育，到進入博物館供多數人欣賞，其間經歷了那些周折？諸如此類的問題，《世界藝術史》都雄心勃勃地企圖給予回答。

本書既介紹《薩莫色雷斯勝利女神》、《蒙娜麗莎》、《日出印象》等家喻戶曉的作品，也介紹讀者較不熟悉，但在藝術性和風格變遷史上占有重要地位的作品。從畫作及雕塑的時代背景著手，就審美的特徵進行分析，書中的評論旨在幫助讀者理解作品的全部意義。

我們無意於編撰出一本專業的展品目錄，我們的目的僅是平實地敘述作品誕生的過程，試圖再

現當時畫室或雕塑工坊的氣氛，同時，藉由藝術家完成作品前所作的各種草圖，或完成後所做的修改，乃至事後所表達的「懊悔」，彰顯出藝術家的探索過程。此外，本書還回顧了作品初問世時所得到的讚譽或詆毀，甚至給予當時或後世的啓發與影響。

總之，我們把一幅畫或一件雕塑品當成一個生命體，視其爲藝術家天賦的象徵，它可能是藝術家們鍾愛的創作，有時也可能被藝術家本人所厭棄，在它誕生的時代裡，既可能被奉爲傲世傑作，也可能遭千夫指詬。我們希望把生命的律動還給博物館裡被拘禁、被冷藏的藝術品。

事實上，編撰者所關注的不僅是作品本身而已，因爲本書的編撰者不僅是藝術史家，而且還有一份希望成爲文化史家的企圖心。所以在書中我們重建了「藝術史的歷史」，除了追溯諸如瓦薩里《傳記》的問世、波特萊爾藝術評論的出版，及因戰爭所導致的仇恨及破壞行動外，還要按階段論述諸如羅浮宮這類地方之得以成爲博物館的過程。此外，我們也沒有忘記十九世紀，特別是二十世紀藝術史上的轟動事件，如庫爾貝《奧南的葬禮》所起的震聾發聵之效也好，從印象派到野獸派、立體派的前衛藝術所遇到的非難也罷，都囊括在本書之中。

總而言之，《世界藝術史》從史前到當代，上下千萬年，橫跨五大洲，記敘了藝術作品的歷史和重要審美觀的變遷，既是一本由大小藝術事件所構成的趣味盎然的史書，也是一部深刻理解人類文化傑作的實用導論。

Nadeije Laneyrie-Dagen

(法國里耳第三大學講師)

目次

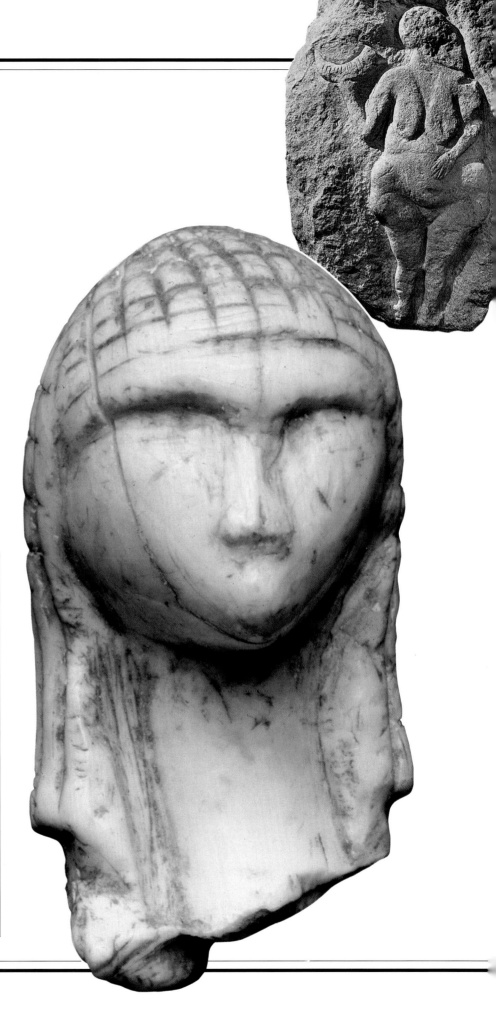

人類的第一批傑作
雕刻時代

西元前23世紀前後，史前人類經過了一萬多年的雕琢摸索，終於刻劃出諸如《布拉桑普伊的婦人》(Dame de Brassempouy)的雕刻品，從而創作出人類的第一批藝術傑作。

目前我們所發現最早的人類藝術品，產生於西元前35000年至30000年間。這些藝術品還只是模擬人體的某些部分，如雕刻而成的女性外陰部和男性生殖器。25000年前後，人類才開始表現出人體(尤其是婦女)之美。在西元前23000年前後，終於出現了第一個可以辨識的面容，即《布拉桑普伊的婦人》的容顏。

《布拉桑普伊的婦人》
(聖日耳曼昂萊，
國家考古博物館)。

《布拉桑普伊的婦人》(又稱《布拉桑普伊維納斯》)是在法國朗德省(Landes)布拉桑普伊村附近的「教皇岩洞」中被發現的。

這個岩洞最初並沒有進行科學性發掘。1894年，皮埃特(E. Piette)和德拉波特里(J. de Laporterie)重新進行了勘察後，才發現這尊著名的雕像。他們在勘察的過程中，一共發現了十件女性小雕像或雕像殘片，這是最有價值的舊石器時代小雕像群之一。

《布拉桑普伊的婦人》由象牙雕刻而成，高3.5公分，長2.2公分，寬1.9公分。它作於西元前23000年，即舊石器時代。更確切地說，它屬於格拉夫特文化時期或上佩里戈爾文化時期(西元前27000年至20000年)的作品，現藏於法國聖日耳曼昂萊 (Saint-Germain-en-Laye)國家考古博物館。

《洛塞爾之手持牛角的維納斯》，
赭紅色浮雕(聖日耳曼昂萊，
國家考古博物館)。

《舔毛的野牛》，
(聖日耳曼昂萊，
國家考古博物館)。

一項偉大的成就

豐滿的臉龐呈倒三角形。前額狹窄，眉棱十分突出，眼睛部分只以瞳孔來加以代表，鼻子處于眉弓的延長部分和下額之間，只有嘴沒有雕刻出來，雙耳被長長的髮型所遮蓋。

這個髮型非常優美而且十分突出。在創作的過程中，藝匠先劃好格子，然後對一些線段進行深淺不一的雕琢。創作者想要表現的是一頂風帽還是一頭秀髮？事實上，在與當時其他婦女形象加以對照後，我們不難發現到這是一種髮型。作品的整個頭顱，是由細長的脖子支撐，脖子下部當初也許是和身體連在一起的。由於這尊雕像的體積很小，所以更加凸顯它整體的均衡感。

婦女，受到偏愛的主題

《布拉桑普伊的婦人》是格拉夫特文化時期(l'époque gravettienne)藝術的典型代表。當時的藝術家們雕刻了大量的女性人體，而男性的人體則不受重視。

被人們稱作「維納斯」的這些女性小雕像，大都以一種變形的人體為主。像是乳房、腹部和臀部發育畸形，臉部和小腿以下呈萎縮狀。這種變形有時如此誇張，以至於有些作品讓人感到是在表現婦女分娩的情形。在這些維納斯中以《萊斯皮格的維納斯》(Vénus de Lespugue)、《格里馬迪的維納斯》(Vénus de Grimaldi)、《維倫多夫的維納斯》(Vénus de Willendorf)和在羅塞爾的石刻《手持牛角的婦人》(Dame à la corne)等最為著名。有一些維納斯的形狀更接近寫實主義。但是，是何種動機驅使這些藝術家在歐洲大陸創作這些變形或正常的婦女形象，我們仍然一無所知。

千百次雕刻的對象

器物裝飾藝術是最古老的藝術形式。它誕生於西元前35000年的舊石器時代初期。從那時起到新石器時代，即西元前10000年至9000年，這種藝術擁有各種題材的圖像。

以幾何圖形和各種形象為題材。物品經常用幾何圖形來裝飾，這些圖形變化極大，有的十分簡單，有的則非常複雜。這些由人物、動物和敘事情節構成的形象，主題更是千變萬化。

人物的表現。其中以女人的形象最初表現得最為頻繁，例如格拉夫特文化時期的維納斯系列。這些形象隨後便逐漸減少。而較少出現的男子圖像，最初只出現在狩獵場面中。

無數的動物。人們很早就發現了表現野牛、馬、野山羊、原牛、馴鹿、魚等動物的雕刻，這類雕刻在西元前15000年前後大為增加。雕刻家們大都從側面(偶爾也從正面)表現動物的軀體，有時也僅是表現它們的前半身或頭部。除了少數難能可貴的傑作以外，這些動物的形象大都呆板。在馬德萊娜岩洞發現的《舔毛的野牛》和在布魯尼蓋爾發現的《跳躍的馬》均屬上乘之作。這兩件作品現藏於法國聖日耳曼昂萊博物館。

圖像的組合。作畫者除了有意或無意用重疊圖像或幾何圖形的組合來表現動物面對面、背對背或依次排列的情形外，還運用多組形象構成某種場面，例如獵人正在追殺獵物，或是一隻野獸正撲向獵人等圖像。另外，有些圖像表現了母獸與幼獸間的動人情景或是動物交配的場面。

一件雕刻典範

《布拉桑普伊的婦人》和所有女性小雕像一樣，是一種隨身攜帶的飾物。隨身飾物是對岩壁藝術的補充，它包括了如刀劍、標槍、魚叉、拋石器、帶孔的木棒或首飾等用具，以及小雕像、紀念牌和飾物等非實用品。這些物品中只有極少數塗有顏色，也許因為多數物品上的顏料沒能保存下來的緣故。藝術作品包括小型圓雕，即像維納斯那樣，無任何支座的雕像，或是刻得很淺的浮雕。另外人們還發現了線刻作品，即在材料上刻劃簡單的圖案作為裝飾。

無論雕刻還是線刻，藝匠們在處理各種材料時，表現出非凡的技能。這些材料包括獸骨、象牙、鹿角、貝殼、粘土以及石灰岩、砂岩、板岩、塊滑石等石料。他們的才華不僅表現在對刻材和形狀的巧妙利用，也表現在結合各種技藝的能力上。

《維倫多夫維納斯》，
石灰岩製品，高11公分
(維也納，奧地利，
自然史博物館)。

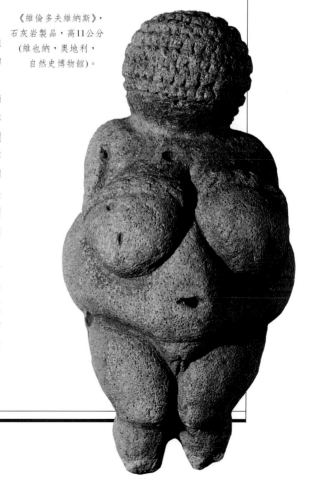

海底發現的洞穴岩畫

索爾繆岩洞

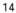

從西元前25000年開始創作的索爾繆(Sormiou)洞穴岩畫,在卡西(Cassis)附近37米深的海下沉默了一萬多年。如果沒有職業潛水員亨利·考斯克(Henri Cosquer)的努力不懈和勇敢探索,人們可能永遠也欣賞不到這些岩畫的風采。

亨利·考斯克於1985年發現了洞穴的入口,從此便展開勘察的工作。1991年夏天,他在勘察的過程中找到一條長約200米的水道。他不顧危險游到盡頭後,發現一個50到60米見方的寬敞洞室,洞室的一部分在水面之上。接著他又發現了第二個洞室。這個由一口深井和一個三十多米高的穹頂構成的洞室,就是繪有岩畫的著名岩洞。隨著最後一次冰河末期出現的海水上升,這個岩洞在西元前8000年前後被海水淹沒。

索爾繆岩洞的裝飾,對了解岩洞藝術提供

馬格德林文化時期的作畫者如何工作

為了在洞窟壁上作畫,畫者用火把或油燈照明;以木棍作為燈芯,動物的油脂作燃料。他們主要從礦物中提取顏料:像是從氧化鐵中得到黃色、褐色和紅色,從氧化錳中得到黑色,從高嶺土中得到白色。而黑色也可從木炭中提取。

在經過刮削和研磨的顏料中加上水,使之成塊,再將其分割製作成各種顏色的畫筆。為了塗抹顏色,作畫者往往使用由獸毛或植物纖維紮成的毛筆、毛刷或模版,有時還使用手指。

他們運用均塗、漸層、影線、點畫和空白等方法造成色彩變化。這些技巧使他們得以充分表現對象的形體和動作。

了新的發現和啟迪。第二個洞室的岩壁上,分布著精美的繪畫和鑿刻圖案。

獨特的風格

最精美的是那些關於動物的壁畫,這裡的壁畫和拉斯科(Lascaux)洞窟的多彩壁畫不同,只有黑色一種顏色。而動物圖形有:馬、野牛、海豹、鳥類、羱羊、鹿、貓科動物等十多種,其中還出現過企鵝。這些動物表現出許多不尋常的特點。野牛的形象首次從半側面加以表現;而馬和野牛的形象也出現不同的性別,這在當時是非常罕見的,而且馬的鼻孔用空白來表示。這些特點不會令人感到奇怪,因為在當時的地中海沿岸,沒有其他的作品可與這些壁畫比擬。

洞窟的岩畫中還出現了用留白(把張開五指的手按在岩壁上用噴塗顏色)的方法,製作出主體不上色而由底色襯托的畫。這樣的畫有兩組,每組都由十幾隻手印構成,有的手印還帶有一部分前臂。這些畫的底色大多為黑色,其中只有兩三個圖案的底色是紅色。此外,還有一些手印的指頭是「殘缺的」,和其他洞窟的這類畫一樣,這些手指並不是被截斷的,而是彎曲起來以表示某種暗號或密碼。

龐大的整體

索爾繆洞窟的壁畫是在兩個時期完成的,中間相隔幾千年。經過碳十四對現場提取的木炭所作的測試,最早的壁畫可追溯到26000年到27000年前,最晚的距今也已有19000年。而歐洲其他洞窟,如尼歐(Niaux)洞窟、佩奇梅爾勒(Pech-Merle)洞窟以及阿爾塔米拉(Altamira)洞窟的岩畫都只屬於馬格德林文化時期而已(l'époque magdalénienne,西元前14000-9500年)。所有的岩畫構成了同一類型的裝飾。幾何形的標記和圖像並不多見,人物中女性出現得

洞窟在馬賽海灣裡,離卡西(Cassis)不遠。人們曾以為這個地區沒有任何史前岩畫。

在舊石器時代和最後一次冰河期之間(直至西元前10000年),洞口曾處於海平面以上,而今天則早已沈入海下37公尺處。洞室的入口和一條約200公尺長、1.3至2公尺寬的水道相連,兩者相會處十分狹窄。

第一個洞室被海水所浸沒,但裡面形狀奇特的鐘乳石,表明這個洞室曾經處於水面之上。帶有岩畫的第二個洞室中只有幾十公分深的水。這裡的空氣可以呼吸,但氣壓很強,這說明空氣沒有更換過;當年出口堵塞時,空氣就被封存在裡面了。

這個洞室的地面覆蓋著方解石,並保留爐火的痕跡。洞室底部還有許多隱蔽的通道,其中一條通向第三個沒有岩畫的洞室。這些狹窄的通道尚未被勘察過,它們很可能通向別的洞室。

比男性多,但遠不如動物形象頻繁。動物形象共有十多種,其中野牛和馬最為多見。其次是野山羊、原牛、鹿、熊、馴鹿、貓、犀牛、駝鹿、野豬、狼、鳥類和魚類。

在藝術方面的這種選擇,並非出於偶然。據史前史專家安德烈·勒盧瓦—古蘭(André Leroi-Gourhan)表示,在許多地方都發現了這樣的標記和動物組合;而且圖像都處在同樣的位置,即洞窟的入口處和底部。圖像的布局也不是隨意的,無論是單獨的、並列的或是重疊的,都是有意的安排。由這些跡象看來,我們不難發現這種有壁畫的洞窟,很可能是史前人類的廟宇,他們透過壁畫表達這種種思想的方式,是建立在複雜而神秘的信仰之上。

洞窟岩畫的局部：馬和手。

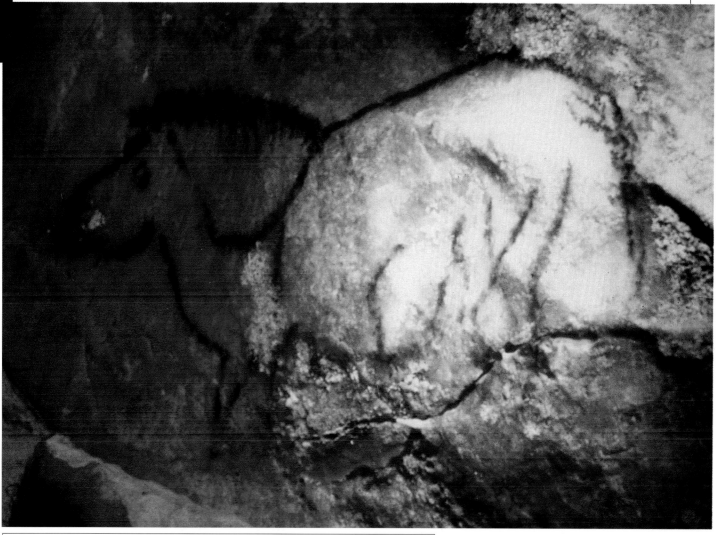

拉斯科洞窟和阿爾塔米拉洞窟的岩畫

法國多爾多涅省(Dordogne)的拉斯科洞窟。該洞窟於1940年9月12日被四個孩子偶然發現。1948-1963年間曾經對外開放，後因參觀者眾，岩畫損壞，從此對外關閉。

1983年起，一個忠於原作的洞窟複製品問世，它足可以假亂真。整個洞窟由一系列洞室和通道組成，共約250公尺。岩畫作於西元前15000年前後，比索爾繆的岩畫大約晚一千年。洞中共有千餘處繪畫和雕刻，均為標記和動物形象。唯一的人物形象是一個被野牛撞翻在地的人。表現最多

的是馬，共有355處。在這裡，馬格德林文化時期的作畫者，充分顯示出其繪畫技巧、利用岩壁形狀色彩，及利用洞窟自然結構的才能。

西班牙桑坦德省(Santander)的阿爾塔米拉(Altamira)洞窟。洞頂的岩畫於1879年首次被考古愛好者桑托拉侯爵五歲的女兒所發現。但在二十世紀初以前，人們一直以為它們是偽造的贋品。洞窟中最有價值的是大洞室頂部的壁畫：用明暗不同的紅色赭石顏料和黑色線條繪製的幾頭野牛。岩畫作於西元前13500年左右。

根據庫爾丹(J.Courtin)的觀察和考斯克(Cosquer)的記錄所畫的地形示意圖。

給亡魂提供軀殼的雕塑

拉何泰普和內弗萊特

讓雕像栩栩如生，是古埃及雕塑家們的理想。這種理想，在埃及古王朝的重要人物拉何泰普(Rahotep)及其妻子內弗萊特(Néfret)的雕像上，得以充分展現。

關於這兩個人物的身分已無可懷疑，因為他們雕像兩旁的象形文字，說明了他們的姓名和地位。

拉何泰普是國王斯奈夫魯(Snéfrou)的兒子。作為王子，他曾經擔任太陽神廟大祭司、大將軍、工程總管等重要職務；他的

妻子和法老王有親戚關係。

寫實主義和理想主義

王子留著短髮，蓄著小鬍子，這在當時並不多見。他身上佩戴的首飾只有一條墜著的護身符細項鏈。他的衣著極為簡單，身上只有一條在古王朝時期(西元前2640-2155年)流行的白色麻織纏腰布。與王子相較，王妃的裝飾要講究得多。她的頭上，厚重的假髮配著帶有精美玫瑰花圖案的冠冕形髮飾，頭髮在假髮下隱約可見。頸部

佩戴著由若干串彩色珍珠組成的寬大項鏈。

內弗萊特身披長袍，幾乎遮住整個連衣裙，從而使她的體形顯得更加豐滿。雖然拉何泰普和內弗萊特面部的輪廓，具有明顯的個性，但是整個雕像臉部沒有一絲喜怒哀樂的表情，永遠保持著年輕和安詳的

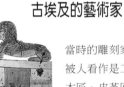

古埃及的藝術家

當時的雕刻家和畫家被人看作是工匠，與木匠、皮革匠和織布工的地位相當。

然而不同的是，後者可以在富人家裡工作，而雕刻家和畫家則只能為國王和廟宇服務。即使他們為個別的人獻技，也只是遵照國王的命令。

由於當時沒有貨幣，他們也與其他的工匠一樣，領取實物報酬，如糧食、啤酒和衣服等。

技藝最高超的藝術家有可能超越其平庸地位，得到如法老王(御用)的雕刻師這類令人羨慕的職位。藝術家們只有在裝飾廟宇和墓室的內壁時才分成小組進行，平常則大都集中工作。

此外，無論是浮雕、雕像還是繪畫作品，他們從來不留署名。但在表現藝術家工作情景的作品中，有時會標出畫家的名字。但這些作品所表現的大多是人像雕刻家，極少有畫家，而且從來沒有雕刻浮雕的藝人。

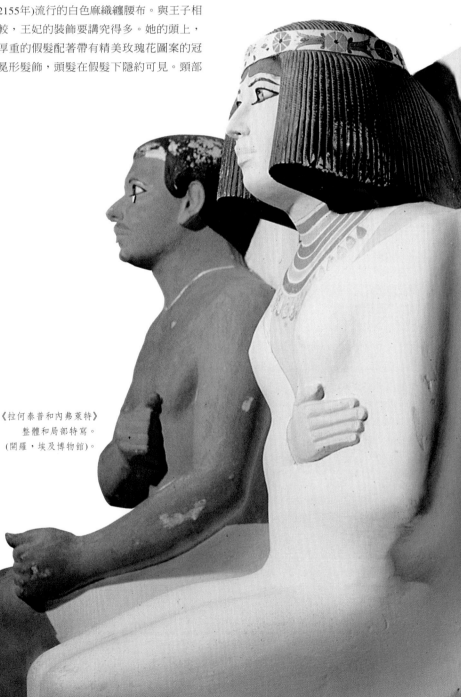

《拉何泰普和內弗萊特》
整體和局部特寫。
(開羅，埃及博物館)。

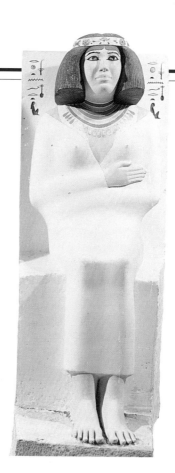

面容——他們的青春在剎那間，被永恆地捕捉下來了。

高超的技藝

承擔這兩尊雕像任務的雕刻家，完全不必為尋找石料或木料而操心。因為國王會來監督石灰岩、花崗岩、閃長岩、板岩等石料的開發，他還負責從外地運來烏木、雪松木以及產自當地的金合歡木和無花果木。

雕刻家先在石料上畫上格子，再根據格子準確地描繪出輪廓。接著，他用鋸子和研磨膏沿著輪廓把石料分割開，然後再用木槌和鑿子雕出頭部、手臂和雙腿。此後，再用一塊堅硬的石頭，加上研磨膏把雕像磨光。

在雕刻家的鑿子下，人物的神態、表情和肌肉組織，逐漸清晰地顯露出來。最後，

拉何泰普和他的妻子內弗萊特的雕像於1871年在離開羅八十公里的斯奈夫魯王(Snéfrou，西元前2575-2551年)金字塔附近被發現。

雕像放置在一座由生磚砌成的矩形墓穴內，其狀態完好如初。當最先到墓穴的工人借著燭光走到昏暗通道的盡頭，立刻被這兩個栩栩如生的面容嚇住了，險些未能走出墓穴！

這兩尊雕像作於埃及歷史上著名的古王朝時期(西元前2640-2155年)，確切地說是在斯奈夫魯國王統治初期。它們現藏於開羅博物館。

這兩尊雕像以石灰岩為材料，雕好後又加以描繪。雕像的眼睛由天然水晶和石英鑲嵌在銅枱內製成。拉何泰普的雕像高121公分，寬51公分，厚69公分；內弗萊特的雕像高122公分，寬48.5公分，厚70公分。

各種人物雕像

石製雕像。從古王朝起，顯貴們的雕像姿態便開始固定下來：例如呈蹲姿、坐姿和立姿的單人像或夫婦兩人的坐像或立像等，而後來也出現一些創新。到了中王朝時期(西元前2134-1715年)則出現了「立方體雕像」。這類雕刻作品的特色便是：人物的頭和腳，像是從呈立方體的身體中長出似的。而新王朝時期(西元前1552-1070年)又創作出展示石碑和祭台的跪姿人像。

木材和青銅。曾有些石雕像被人用木材來加以仿製。在第22王朝期間(西元前945-722年)，技藝高超的青銅匠創作了傑出的人像作品。

普通侍者。還有一些以普通侍者或模特兒為製作對象的簡易雕像。在古王朝和中王朝期間，發現一些石製或木製的雕像群，表現的是正在為伺候死者而忙碌的廚師、屠夫和陶器匠等。

雕像的作用。大多數的雕像用於墓葬。然而，有特權的人可從國王那裡獲得死後把雕像放在廟宇中的重大恩惠，以便通過這些雕像獲取敬神的供品，聞到供香，見到陽光，從而享受人生永恆的幸福。

隨著標明姓名和身分的象形文字的完成，拉何泰普和內弗萊特終於獲得永生。

藉以延續生命的雕像

接下的工作由畫家完成。他先在石像上面抹一層白灰膏，然後按照當時的常規，把紅赭石色塗在男子身上，把黃赭石色塗在女子身上。塗好顏色後，再鑲上人造的眼球。於是，拉何泰普和內弗萊特的雕像便立刻栩栩如生了。

按照設計，雕像被安放在王子夫婦的墓穴裡。由於死者只能借助自己的雕像才能在陰間繼續過著人間的生活，因此，雕像必須做得和活人一模一樣。

有了這兩尊雕像，拉何泰普和內弗萊特便能夠攝取食物，從而避免第二次的生老病死。他們不僅可以得到後人和祭司奉獻的供品，而且還可以享用墓穴內壁上刻畫的食物，因為魔力可以把這些虛構的食品變成真正的菜肴。

金製的藝術傑作

阿伽門農的面具

邁錫尼(Mycénien)是一個神秘的世界。在那裡，代達羅(Dédale)、忒修斯(Thésée)與阿伽門農(Agamemnon)父子同時出現在傳說裡。聳立在山崖上的要塞，與克里特的輝煌宮殿遙相呼應。人們不禁要問，歷史是從那裡開始？

《阿伽門農的面具》(Masque d'Agamemnon)這件金製的傑作代表了這一時期充滿矛盾的文化。它足以激起現代人的心馳神往。十九世紀德國著名考古學家施利曼(H.

突然消失的世界

阿爾戈利(Argolide)和伯羅奔尼撒(Péloponnése)的城邦，大都依靠開發土地和經營貿易而獲得繁榮。這些城邦逐漸把影響力擴展到整個地中海沿岸。在西元前十三世紀後半期，它們似乎陷入了極大的困境。梯林斯(Tirynthe)加強了它的防禦系統；皮洛斯(Pylos)也增加了軍力……從西元前十二世紀中期起，這些城邦籠罩在死亡的寂靜中：梯林斯的居民大逃亡；皮洛斯被遺棄後又遭火焚；邁錫尼人則不得不躲入要塞避難。古希臘的文化從此銷聲匿跡，希臘歷史開始進入了黑暗期。

到底發生了什麼事？是由於邁錫尼的統治者壟斷權力和搜刮民財，導致自己的毀滅？是桑托林島(Santorin)的火山爆發後，又連續出現大的自然災害？或者真正該為衛城宮殿的頹坦負責的，其實是比邁錫尼人更加驍勇善戰的入侵者？這些來自北方的多利安蠻族或來自海上的神秘民族，可能像洪水般湧向腓尼基(Phénicie)、敘利亞(Syrie)、塞浦路斯(Chypre)，一直進逼到埃及和赫梯人帝國的邊境……但在現階段，所有這些問題仍是不解之謎。

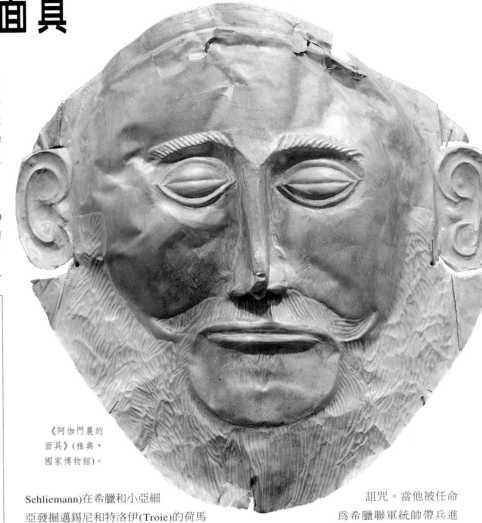

《阿伽門農的面具》(雅典，國家博物館)。

Sehliemann)在希臘和小亞細亞發掘邁錫尼和特洛伊(Troie)的荷馬文化瑰寶時，發現了它。這副面具使我們聯想起這個突然消失的豐富世界寶藏。

被詛咒的王朝

阿伽門農的命運異常悲慘。他的父親阿特柔斯(Atrée)殺死了同胞兄弟堤厄斯忒斯(Thyeste)的孩子，並把他們的肉作成看饌給堤厄斯忒斯食用。作為阿特柔斯的兒子，阿伽門農永遠難以擺脫家族所遭受的詛咒。當他被任命為希臘聯軍統帥帶兵進攻特洛伊時，諸神命令他把女兒伊菲革涅亞(Iphigénie)獻祭給女神阿耳忒彌斯(Artémis)，以便平息海上的風暴，使軍隊得以安全到達小亞細亞。阿伽門農從特洛伊得勝歸來後，即被妻子克泰涅斯特拉(Clytemnestre)和她的情夫埃癸斯托(Égisthe)聯手殺害。他的孩子厄勒克特拉(Électre)和俄瑞斯忒斯(Oreste)為替父報仇而作出了歷史上最著名的弒母行為。

《瓦斐奧飲水杯》：獵捕公牛(希臘，國家博物館)。

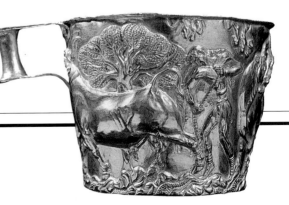

《阿伽門農的面具》等一批金製喪葬面具是在邁錫尼衛城「A」圈範圍內的墳墓中找到的。這些面具的直徑一般為25至30公分。王公們死後把它們戴在臉上，為的是永保青春。《阿伽門農的面具》高25公分，是從「Ⅴ」號墓中挖掘出來的。施利曼用想像力，把它說成是攻打特洛伊的希臘聯軍統帥的面具。該面具現藏於雅典國家博物館。

在神話與歷史之間

當我們注視著眼前這副面部扁平、顴骨突出的面容時，悲劇作家大肆渲染的神話和歷史事實之間，似乎也開始有了聯繫。

勻稱的眉弓和筆直細長的鼻子連在一起，形成了最初的典型希臘作品風格。藝術家沒有刻意追求面部層次的突出，他把兩只耳朵放在同一透視面上。它們的造型非常細微精巧，似乎是一對耳墜。一雙眼睛好像兩顆咖啡豆，淺淺地鑲在眼眶中。和其他同類面具不同的是，這副面具的眼睛沒有睫毛。它力求真實地表現出君王的臉部

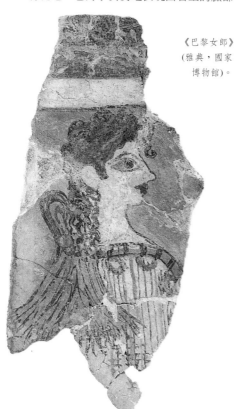

《巴黎女郎》(雅典，國家博物館)。

輪廓和表情。由於面具是在死者臉上直接作出的，所以它也顯示出死者面部的缺陷。臉上的鬍鬚製作得十分細膩，使帝王威武莊嚴的神態更加突出。

精美絕倫的物品

除了面具之外，邁錫尼王子和公主們的墓中，還有陪葬的供品和金製的隨身裝飾物。婦女們戴著首飾和冠冕，男子們佩戴著刀劍。在死者身旁放置著供他們在陰間喝水用的各種金製水杯。

在拉科尼亞(Laconie)的瓦斐奧(Vaphio)所發現、製作於西元前1500年前後的金製平底杯就屬於這類物品。它上面的圖案表現了克里特和邁錫尼的生活、藝術中一種常見的情景：捕獵公牛。在當時，鬥牛是一項經常和宗教節日結合起來的表演活動。因此，捕獵公牛是為鬥牛活動所作的必要準備。捕牛者會先用一頭母牛誘公牛現身。畫面上是一頭公牛已經靠近過來，它跟在母牛身後。而捕牛人則悄悄上前將牛腿捆住。這種情節並不激烈的捕獵場面被刻畫

得非常細膩：牛頸部的褶皺、它的肋部、皮毛以及蹄子都表現得十分逼真。捕牛者的形象則按照當時的藝術表現傳統，顯示出人體上半身的正面和臉的側面。他的表情說明了他為這次輕而易舉的成功感到高興。這個水杯體積不大，其精美程度卻令人讚不絕口，它充分顯示早期希臘人的藝術才華。

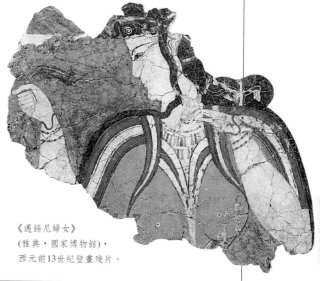

《邁錫尼婦女》
(雅典、國家博物館)，
西元前13世紀壁畫殘片。

克里特和希臘：兩種相近的文化

邁錫尼人──米諾斯(Minoens)文化的繼承者。儘管由於忒修斯(Thésée)殺死了半人半牛怪物彌諾陶洛斯(Minotaure)，而使雅典人結束了每年供獻七對童男童女的義務，但人們卻很難從中得出結論說：當時的克里特對雅典實行了經濟和政治統治。然而，上述兩種文明之間的藝術發展，卻有密切的關係。《瓦斐奧飲水杯》(Le gobelt de Vaphio)和其他壁畫殘片證明了這一點。

「巴黎式的優雅」。 在克諾索斯(Cnossos)宮殿發現的克里特壁畫《巴黎女郎》(Parisienne)作於西元前1500-1450年。它和西元前13世紀末的《梯林斯的婦女》(Femme de Tirynthe)卻有驚人的相似之處。畫中的人物無疑是一個坐著的女祭司，她的神態非常優雅，所以人們甚至把她稱作「法國女郎」。她在等待儀仗隊伍送來酹祭神靈的聖器。她的頭部呈側面，

身體呈正面。她身穿一件裝飾華麗的半透明連衣裙，頸部繫著一個紅藍相間的結狀飾物，和裙子的顏色十分協調。她堅毅的眼睛和眉毛表現出一種偏強的神情。上翹的鼻尖，色彩鮮艷的嘴唇以及垂至前額的捲髮，使這張面孔富有某種似乎和宗教無關的情欲和魅力。

《邁錫尼婦女》或《梯林斯的婦女》。這幅希臘作品好像是《巴黎女郎》的仿製品，從結構到姿態都十分相近：一位婦女轉向送來供品和鮮花的儀仗隊伍。美學處理方面也有不少共同點：如上翹的鼻尖、捲曲的頭髮及誘人的微笑等。

在色彩的選擇上也是一樣，兩者都運用了紅、藍、白三色。此外，兩幅壁畫在技術方面也如出一轍：先在事先抹好的底層上畫出草圖，然後用細毛筆畫出細部和塗上色彩，而不用任何切割和勾劃的方法凸顯出人物輪廓。

鼎盛時期的埃及繪畫

門納捕魚圖

古埃及不僅在墳墓中安放雕像,而且還用各種物品、人物或動物的形象裝飾墓穴的內壁,以滿足他們在陰間的需要。

門納(Menna)是圖特莫西斯四世(Thoutmosis IV,西元前1412-1402年)的錄事官。他從仕途之初就開始營造自己的墳墓了。他讓人挖好了墓穴並以繪畫加以裝飾。這些繪畫都屬於古埃及的上乘之作。為了在陰間重新創造出日常的生活環境,這個埃及富翁計畫把食品、家具、餐具、衣服、武器等都帶入墳墓。他還把自己在陰間的住所,以繪畫和浮雕加以裝飾,其中有表現葬禮的各種場面,如下葬儀式和冥王俄賽里斯(Osiris)對靈魂的審判。另外還有表現死者生前職業活動

顏料的製作

古埃及人使用的顏色,幾乎都是從礦物質中提煉而來。

例如白色從石膏和石灰中取得,綠色從銅中萃取,紅色和褐色則由氧化鐵中提煉……因此,只要顏色存在,就會永遠保持令人驚艷的色彩。

為了把顏料製成色塊,古埃及人在顏料粉末中摻入樹膠。畫家在使用前還要將這種色塊用水及黏結劑、明膠或蛋清等一起浸泡,這是一種特殊的技術。

畫家上彩時,用的是以棕櫚等植物纖維做的刷筆。有時他們還利用樹脂或蠟,製成透明塗料,覆蓋在畫上。

(農耕場面)和娛樂活動的場面。

魚叉捕魚:一項高難度的體育活動

捕魚是當時上流社會非常熱中的一項活動,門納當然也不例外。在畫中,他和家人穿戴著他們最漂亮的服飾,一道坐在一條紙莎草製的小舟上。

門納和他的妻子占據了畫面的主要部分。另外兩個人物:坐在他們腳下的是他們的女兒,手持蓮花和野鴨的是僕人。

畫中的女士頭上都戴了長長的假髮,上面的冠冕形髮圈上,飾有一朵含苞待放的荷花。她們身穿帶摺的長裙,使她們纖細的體形更加突出。

門納身著一件褲衣和兩條纏腰布:裡面短的一條帶有皺摺,外面長的一條近乎透明。他們三個人都佩戴著寬大的項鏈和手鐲。僕人則僅僅身著一條短纏腰布。兩個女人分別把手溫柔地放在門納的胸部和腿部。捕魚活動是在紙莎草叢生、禽獸密集的沼澤中進行的。

在由波紋所表現的水裡和荷花叢中,各種魚兒在嬉戲追逐,一條鱷魚咬住了一條魚。在茂密的紙莎草中有躲避獵人標槍的野鴨,還有蒼鷺、蝴蝶和松鴉。一隻貓和一隻獴正逼近松鴉的窩。

門納對周圍的一切都不予理睬,他以敏捷的動作一下叉中了兩條魚。當他把魚提出時,水面形成了一朵巨大的浪花。浪花四周環繞的三角形,是正在生長的紙莎草。

作畫者遵循的規則

當時的畫家不能任憑自己的想像作畫,由門納選定的場景,給他造成了較大局限。

《捕魚圖》是底比斯(Thèbes)(現為上埃及的盧克索Louqsor)大公墓中門納墓內的祭堂壁畫。

祭堂由一個寬室、一個長室和一個安放門納夫婦雕像的壁龕所組成。這幅畫占據了長室的一面牆壁。和這座墳墓一樣,該畫作於第18王朝(西元前1552-1306年)圖特莫西斯四世(Thoutmosis IV)國王統治時期。

壁畫色彩並不是直接塗到石灰石牆上。牆壁事先用一種由土、水和草合成的柴泥打底,上面再塗一層白灰。這幅畫大體上保存得很好。只有門納等人的面部,被人故意塗掉,破壞的時間難以確定,而且破壞的原因,至今仍不得而知。

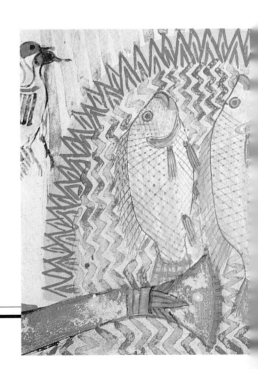

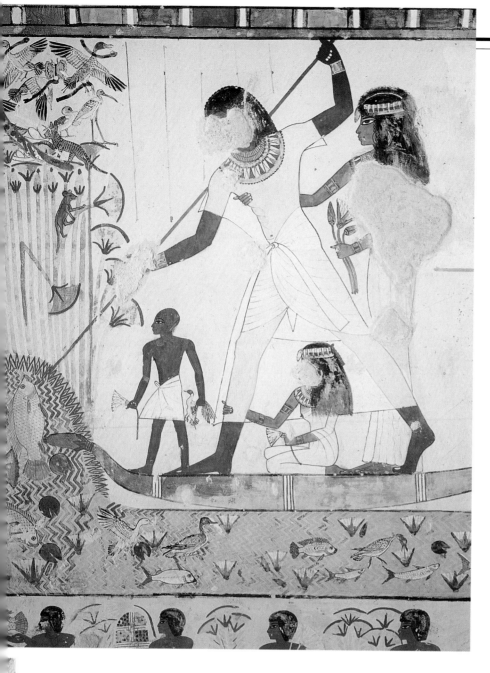

浮雕比繪畫更精彩

更為持久的技術。古埃及人認為浮雕比繪畫更適合拿來裝飾永世長存的紀念物，因為它更結實。所以在寺廟中都以浮雕作裝飾。

底比斯大公墓的一些墓穴中，之所以只有繪畫而無浮雕，是因為那種石灰岩不適於雕刻。另外，浮雕還被用於墓碑和宮廷石碑上。

浮雕的技法。在雕刻之前先要把人物、動物等的圖案畫在石面上。建築物的向陽面一般用「凹雕」，即雕刻輪廓範圍內的部分。建築物內的雕刻方法則相反，即保留輪廓範圍以內的部分，而雕刻其以外的部分。

刻浮雕必上色。浮雕完成前的最後一項步驟是上色，這道程序也非常講究。

在上色之前先要把浮雕拋光，然後再抹上一層粉底。人們對此了解得不多，因為浮雕的顏料大都風化掉了。

經過上色，牆壁的浮雕便可以表現出許多沒有雕刻出來的細節，如服裝、手飾等。所以，埃及藝術的這些傑作是雕刻家和畫家共同合作的產物。

藝術家的天分

輪廓和線條畫好後，畫家便開始上色。他多運用大面積的單色，不注重創造明暗效果。但是，他把衣服的透明性質表現得頗具匠心。門納的襯衣和長纏腰布的顏色，在直接遮蓋肉體處，比在短纏腰布上面的顏色還要更深些。

藝術家雖然受到多方面的局限，但他在繪圖和上色過程中充分展示了才華，尤其表現傑出的敏銳觀察力。

畫家對各種動物姿態的描繪，如貓尋鳥窩和鱷魚捕食等具寫實主義的細節，正是他顯露獨特藝術才能之處。

《門納捕魚圖》（門納墓穴壁畫的局部）。
左上圖：貓接近鳥巢。
左下圖：被叉中的魚。

畫家必須使自己的藝術符合當時的常規。他先用塗上紅顏色的線，在墓穴內壁上打好格子，然後用筆繪出整個場面。

畫家並不著重在寫實表現出眼中所看到的人和動物形體，而是力求呈現他們的主要特點和體積大小。因此他把所有視點都結合起來。

於是，門納的臉呈側面，肩和胸呈正面，腹部呈半側面，腿和腳又呈側面。各種鳥類都呈側面，但它們的尾部則呈正面。

同樣的，當人物重疊而觀眾只能看到第一個人時，畫家便把每個人物都水平地移動開，以便讓所有人都顯示出來。

《門納捕魚圖》(Menna á la pêche)的作者也沒有考慮門納、船、鳥類、貓、魚和鱷魚之間的大小比例。在這裡，寫實並不重要，關鍵是抓住所要表達的意念。門納和他妻子的身體占了主導性的地位，這就說明了他們是畫中的主要人物。

爲宗教改革服務的藝術

阿肯那頓時代

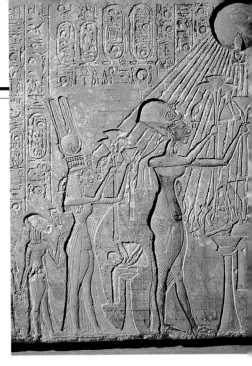

阿肯那頓、奈費爾提蒂王后和兩位
公主向阿頓的光盤祭獻荷花。
石灰岩石碑(開羅，埃及博物館)。

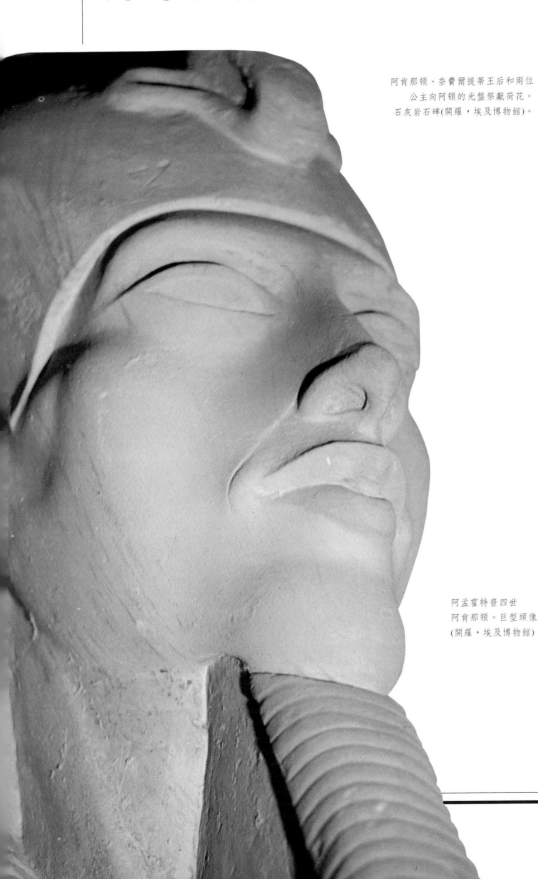

阿孟霍特普四世
阿肯那頓。巨型頭像
(開羅，埃及博物館)

西元前十四世紀中期， 正值倡導改革的法
老阿孟霍特普四世(Aménophis IV)阿肯那
頓(Akhenaton)在位執政(西元前1353-1336
年)，藝術家們創作出埃及藝術史上最爲奇
特的作品。

在這個時期王族成員的肖像中，人的身體
和頭部大都呈奇異的畸形。這並非許多人
所說的「對病態的描繪」，而是爲了表現
一種新的宗教信仰。

阿頓是唯一的神，法老是祂的先知

在埃及，任何宗教的動蕩實際上都會導致
藝術方面的重大變化，因爲宗教和藝術二
者向來密不可分。埃及的藝術從來不是單
獨存在，而是通過宗教來表現自己。它的
作用在於維持廟宇的正常活動和保證死者
的永垂不朽。

阿孟霍特普四世自西元前1353年開始執
政，同時也開始崇尚一位新神祇──阿頓
(Aton)。它實際上是由原來的太陽神──瑞
荷拉克提(Rê-Horakhti)演變而來的。現有
的信仰中心阿慕恩(Amon)並沒有遭到全面
的否定。它仍然在宗教中心底比斯和凱爾
奈克(Karnak)龐大的神廟中受到供奉，阿
孟霍特普四世也沒有禁止人民崇拜其他的
神祇，但是情況很快就有了巨大變化。在
阿孟霍特普四世執政的第二或第三年，他
在凱爾奈克爲阿頓建立了一批露天的廟
宇，這和以往充滿黑暗和神秘的建築傳統
截然不同。與此同時，「給世界以光明和
生命」的阿頓，開始被轉化爲一種抽象的

光盤形象。後來，阿孟霍特普四世還把自己原來的名字「滿足阿慕恩」改為阿肯那頓，意即「悅阿頓者」。

在阿孟霍特普四世執政第五年，凱爾奈克不再能滿足國王的宗教需求了。於是他決定在底比斯以北三百公里處，建立一座新都，這便是代表這個時代及其藝術的阿馬納 (Amarna)。從此以後，阿頓徹底地取代了阿慕恩。在阿馬納，阿肯那頓的宗教哲學繼續朝著一神論的方向演變。自從冥王俄賽里斯消失後，其他神祇也相繼遭到廢除。

阿孟霍特普四世絕不是個僅僅有宗教幻想的人，他決心進行宗教改革，把埃及的神權政治推向極端。作為神在人間的化身，阿肯那頓的權力領域是無限大的，甚至也包括了陰間在內。

截然不同的風格

在凱爾奈克當地修建阿頓神廟的過程中，逐漸形成了一種十分獨特的風格。這種風格無論在雕像還是在浮雕中都表現得非常明顯，但它仍然脫不了埃及繪畫千古不變

的模式。新風格首先表現在國王肖像上。國王不再被理想化，他原來那種青春和健美的形象，被過分畸形化的身體和面部所取代。

國王的臉形狹窄，下頜短小，眼睛細長，嘴唇凸起。這種令人不安的形象，表現的是精神生活上的緊張情緒，而不是事實的呈現：宗教改革之前和之後雕刻的國王頭像，都表明他是一個正常的人。

這種形象具有一種宗教作用：表現國王的神聖以及他所具有的造物主和父母官的資格。阿肯那頓的這種形象立即成為王室成員和朝臣們所遵循的標準，但一般僕人和平民百姓並不在此列。

新的主題

運動的表現方式在不斷更新。人物的演變較為自然，肖像的變化尤其值得注意。一個新的神像，即阿頓的形象出現了。作為抽象的神祇，阿頓以太陽的光盤作為象徵。太陽光盤發射出許多光線，光線的末端都是手。一些手在幫助國王和奈費爾提蒂 (Néfertiti) 王后吸收生命信息；另一些手則抓住放在圓桌上的供品，從而暴露出神祇僅存的一絲人性。

重大的肖像主題包括：國王、王后和公主崇拜太陽和敬獻供奉；阿肯那頓全家在士兵和朝臣的簇擁下，離開王宮去神廟朝拜；神廟中的千百個祭壇上，都擺滿了獻給太陽神的供品，眾多僕人正忙得不可開

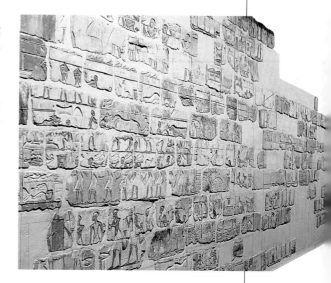

凱爾奈克阿肯那頓神廟中的「塔拉塔」浮雕牆。

交。和其他神廟不同的是，阿頓神廟中多了屠夫、麵包師、清潔工、泥瓦匠、商販、海員、金銀匠等人，正在為神廟努力工作的生動場面。陰間的再生不再是俄賽里斯的事，而是由阿頓和國王負責，國王已成為神和人之間的中介者。死者未來的生活緊緊地和國王及阿頓神廟相結合，他們可以從那裡獲得食物。因此，阿肯那頓的肖像在私人墳墓中，就成了無所不在的裝飾。王宮和貴族府還有許多以大自然為表現主題的熱情繪畫。它們和同時期的許多其他作品一樣，都是古埃及瑰麗藝術成果的一部分。

奧爾梅克人的巨型雕像

聖洛倫佐頭像

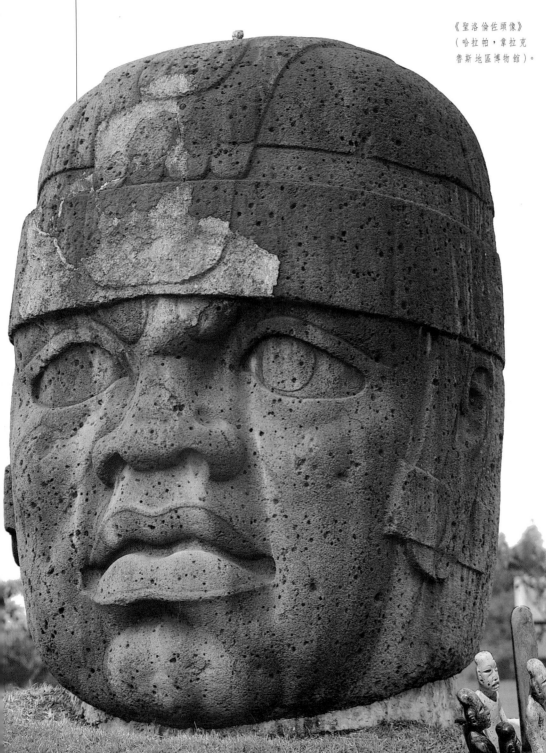

《聖洛倫佐頭像》
(哈拉帕，韋拉克
魯斯地區博物館)。

巨大的《聖洛倫佐頭像》(Tête de San Lorenzo)屬於最早的奧爾梅克藝術，也是中美洲最古老的藝術表現。它代表的是一種完全成熟的藝術成果，但這種藝術的起源卻無人知曉。

奧爾梅克(Olmèques)的起源和歷史也充滿了神秘色彩。人們甚至連他們的名字也不知道；實際上，意為「橡膠國人」的奧爾梅克人，指的是很久以後才生活在這一地區的群落。史前時期的奧爾梅克人所占據的三、四十個地方，大都在墨西哥灣沿岸的韋拉克魯斯州(Veracruz)，和塔瓦斯科州(Tabasco)境內。其中最著名的當數他們在西元前1200- 900年建立的聖洛倫佐的儀典中心和在西元前900- 400年生活過的拉文塔。這些地方的藝術風格都是一致的，先後在聖洛倫佐、拉文塔(La Venta)和特雷斯札波特(Tres Zapotes)發現的巨型石雕頭像也證明了這一點。

表情豐富的臉

聖洛倫佐「四號巨像」的名稱並不驚人，但它均衡的幾何結構和傑出的表現技法卻非常令人難忘。這尊巨型石雕頭像用一矩形石塊刻成。整個頭像分為頭盔和臉部兩個幾乎相等的部分。頭像的嘴唇、鼻翼、

十六個小型玉雕人像
(墨西哥，國家人類學博物館)。

眼睛和頭盔裝飾構成一系列水平軸線。這些軸線又由一雙對角線和兩個側面加以襯托和補償。

其面部表情精巧逼真，五官布局勻稱。短小的下顎顯示倔強的性格。嘴微微張開，兩唇肥厚。鼻子扁平，顴骨突出。兩隻眼睛為橢圓形，在眼眶中略呈斜視。兩眼之間有一隆凸的肉疙瘩。只有右耳露在外面，前額被頭盔遮住。頭盔上飾有四條橫帶和八條豎帶。這些都是為了賦予這張臉一種沈思和令人不安的表情，以便表現其緊張的內心活動。

首領的頭像

毫無疑問，這尊巨型頭像的模特兒是奧爾梅克人的君主，因為只有手中握有大權的人才能夠動員數百名工人，把如此巨大的玄武岩運來。

這些頭像都有一個共同的特點：扁平的鼻子、肥厚而凸起的嘴唇。這和東南亞一些民族的相貌十分相似。

然而由於對君主形象的塑造，採取許多寫實主義的手法，因此他們每個人的個性和特點都很突出。所有雕像都戴頭盔，但每個頭盔的裝飾和徽章均不相同。

被稱作「聖洛倫佐四號巨像」的頭像，是在聖洛倫佐發現的八尊雕像之一。

它所用的玄武岩取自小圖斯特拉(Tuxtla)山脈的塞羅辛特貝克(Cerro Cintepec)火山，離聖洛倫佐有80公里之遙。

至於巨石，據推測，當時人一定是用木筏從水路運來，然後再用滾木和繩索運到聖洛倫佐的。

頭像高178公分，當初是在茂密的叢林中發現的。

這是所有頭像當中保存最好的一個，它曾與聖洛倫佐一起經歷了西元前900年前後的一場浩劫。

該頭像已被運到哈拉帕(Jalapa)的人類學博物館。

在同一時代的秘魯

安第斯山(Andes)最早的一種文化大約和奧爾梅克文化產生在同一時代，但它延續的時間比奧爾梅克文化要長。

在歷史上，它則被誤稱為「查文」(Chavín)文化。

被人們誤稱的文化。儘管查文文化之名得自查文德萬達，時至今日，卻沒有人會再相信它是源起於查文德萬達(Chavín de Huantar)的北部。但可以肯定的是，它的全盛期是在這裡出現的。

沒有人知道這個文化確切的發祥地。在查文德萬達誕生之前，即西元前850-200年以前，這個文化在秘魯的山區，以及中部和北部沿海，已有所表現，其影響範圍涵蓋了數百公里。這些地方在政治上並不統一，但是擁有共同的文化。查文文化從西元前三世紀開始衰落，然後便消失了。

對貓人的崇拜。貓人的主題無所不在，它通常都和其他形象，如美洲豹、蛇或鷹同時出現，並成為查文文化的主要特徵。這種動物的象徵性圖像，和人們對它的崇拜活動有直接的關聯。

龐大而華麗的廟宇。在查文海拔三千米處，聳立著一些結構複雜並附有許多雕刻的廟宇。其中，最古老廟宇中供奉著朗松神(Lanzón)：4.5公尺高刻有貓人的石塊。最晚建立的廟宇正面呈金字塔形，上面裝飾巨大的石雕。在這些石雕中，貓人的形象已被另一位手持棍棒的神祇所取代。廟宇正面還刻著精美的動物圓雕，如美洲豹、隼和蛇等，另外還出現人的形象，但為數不多。

天才的雕刻家

雕刻是奧爾梅克人主要的藝術表現方式。生活在這個文化時期的雕刻家在創作巨型石像、浮雕和小型人像方面，充分顯露出其才華。

由於只有石製工具可使用，他們的藝術成就便更加顯得突出而難得。

聖洛倫佐和拉文塔的巨型作品，除了君主的頭像以外，還包括雕有壁龕和浮雕人物的矩形石塊，和刻有人形的石碑。中型的雕刻作品中，有許多是以寫實主義手法表現的人物或神祇。

拉文塔的奧爾梅克雕刻家們，還用玉石和蛇紋岩從事藝術創作。他們所創作的獻祭品——小型人像和刀具等物件，表現了無以倫比的高超技藝。由十六個人像和六枚刀具組成的一組出土玉雕便是奧爾梅克人最精美的藝術品之一。

除了君主的頭像以外，奧爾梅克人的雕刻大都屬於宗教性質。它以非常複雜的形式把動物世界和人類世界結合起來。具有豹人形象的神祇，在其中起著決定性的作用。其他的神祇也以各種飛禽走獸的形態出現，如鷹、凱門鱷、蛇、沙魚等。

但是，這種神奇的藝術遭到了嚴重的破

《貓人》(Homme-Félin)，
查文德萬達的浮雕
(利馬，國家考古博物館)。

壞。可能是出於宗教方面的原因，聖洛倫佐和拉文塔的藝術作品，在不同的時期幾乎被毀壞殆盡。然而，這些破壞並沒能阻止奧爾梅克藝術，對哥倫布前的美洲文化產生巨大的影響。

對人體的探索

希臘競技者

為了成為一個完美的人，希臘人認為只有透過體育運動，才能保持身體和精神的健康。肌肉發達、體格健壯、神態逼真的男子雕像，便是這種觀念的反映。

從西元前八到四世紀，對男性裸體的表示法有了很大的變化：從傳統的呆板形象發展到希臘雕刻家普拉克西特利斯(Praxitèle)創作的富有活力的人物。對人體的認真分析加上非凡的技藝，使藝術家們實現了寫實主義的理想。

最早的呆板雕像

克勒奧庇斯(Cléobis)和庇同(Biton)，是神話中永遠生活在甜蜜夢鄉的同胞兄弟。以他們為題材創作的雕像，現藏於德爾斐博物館。根據底座上的說明，這兩尊雕像是

波利米德斯·達爾戈(Polymède d'Argos)於西元前580年所作，它們是傳統希臘競技青年立像的代表作。宙斯的兩個兒子：羅馬人稱之為卡斯托爾(Castor)和波呂丟刻斯(Pollux)，被羅馬人用完全一致的方式來表現。其中保存較好的那尊，是一個青年男子的立姿。他左腿前伸，兩臂略彎，雙手握拳貼在大腿兩側。他好像一個準備起跑的競技者。然而，他的姿勢卻顯得僵硬。這尊雕像和當時希臘的所有作品一樣，設計的目的，只為供人正面觀賞。這尊人體雕像的身材矮壯，對胸廓的刻劃使整個體形更顯呆板。它的前額較窄，而且被裝飾性的鬈髮覆蓋著，它的眉弓突出，眼神呆滯，反映不出任何內心活動。這個時期的雕刻家，還沒有能力把創作人物的精神，從他們所使用的材料中解放出來。

運動開始形成

這件作品之後又過了一百多年，理論家與雕刻家波利克利圖斯(Ployclète)根據數學公式和對人體結構的仔細觀察，確定了人體雕刻的各部比例，從而發展出一套對競技者藝術表現的評定標準。他在西元前五世紀所作的《陶洛福羅斯》(Doryphore)或稱《持矛者》(Porteur de lance)，由於被羅馬人複製，才得以為當今世人所知。

從那時開始，人體理想化便成了藝術表現的最高指導原則，對精神的追求超過了對肉體的追求。青年男子像完全按照幾何結構來塑造：頭部為整體身長的七分之一；胸廓和腹股溝線均為弧形線；軀幹本身呈方形。這些都成為以後刻畫人體各部比例的依據。

除了人體各部的幾何關係外，寫實主義也開始萌芽：在希臘的雕刻中，人物第一次顯示出真正的活動。他的左肩略微下沉，臀部的傾斜與軀幹和肩部形成反向曲線，持矛的左臂和支撐身體的右腿相互對應，

另一隻臂和腿則處於休息狀態。

對人體完美比例的追求，反映在重視人體結構和姿態的表現上。肌肉和男性身體的主要部分都被強調出來，使充滿活力的軀體與面無表情的臉，形成鮮明的對比。遠視的目光似乎完全投入另一個時空，那也許是柏拉圖式的理想世界吧！

普拉克西特利斯或朦朧美的勝利

一世紀後，又是另一個新階段的開始。在西元前360-320年間，古代最著名的雕刻家普拉克西特利斯，創作了一批具有女性神態的男性大理石雕像。然而今天我們只能藉由複製品來鑑賞原作品，正如現存的《阿波羅·薩夫羅克托努斯》(Apollon Sauroctone)(即《殺死蜥蜴者》(Le tueur de

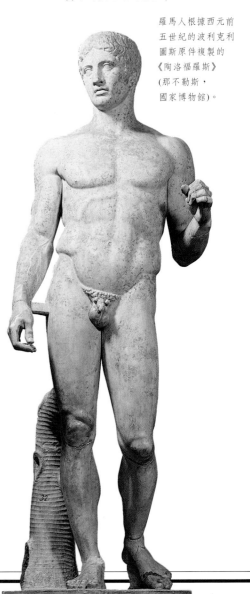

羅馬人根據西元前五世紀的波利克利圖斯原件複製的《陶洛福羅斯》(那不勒斯，國家博物館)。

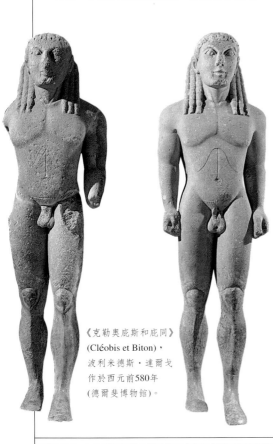

《克勒奧庇斯和庇同》(Cléobis et Biton)，波利米德斯·達爾戈作於西元前580年(德爾斐博物館)。

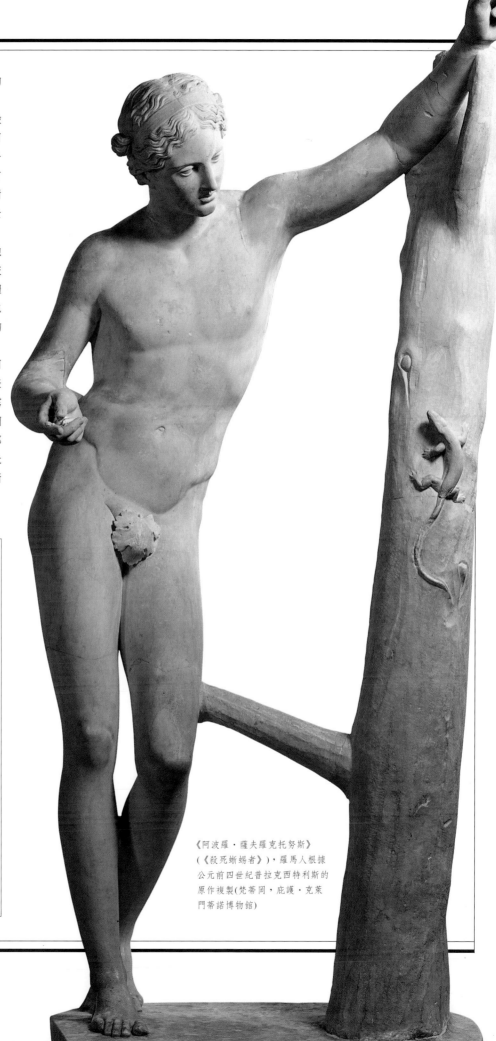

serpent)也是根據西元前360-350年前後的原形複製的一樣。

該作品表現了阿波羅戰勝守衛德爾斐神殿的蛇精的事蹟。這尊雕像沒有任何反映阿波羅奪取神殿的激烈戰鬥場面：青年男子的身體既沒有表現出緊張和用力，也沒有表現出疲勞或痛苦。他悠閒地依著一棵樹幹，這是第一次在雕刻作品中引入自然景物作裝飾。

隨著他的頭轉向蜥蜴，他的身體也相應地略向前傾。和《持矛者》一樣，他的下肢和軀幹明顯形成兩個部分。傳統的休息體態演變成和樹幹一樣的起伏運動。蜥蜴也顯得十分柔順，沒有出現任何引人不安的神態。

這件作品在表現體形方面也有新發展。阿波羅豐腴的腳踝、手腕和肢體，逼真地表現出他還未成年的事實。只有他的臉顯露出某種成熟的英氣。他寬闊的前額、橢圓形的臉皮、高而平的鼻樑和精巧的小嘴都是傳統模式的再現。他注視著蜥蜴的目光是嚴肅和充滿自信的。普拉克西特利斯(Praxitèle)遵循了阿波羅性別不明的說法，凸顯了人物的女性化。

體育，希臘人熱中的活動

希臘的男子從兒童期開始，便要到體育場去鍛鍊身體。赤身裸體地作體操，是鍛鍊的主要內容，而且也是希臘人與蠻族區別的根據。

這麼做是為了達到純潔和保健的目的，同時也滿足了美學和倫理的要求：身體美是精神美的反映。

競技是體育教育的重要組成部分。希臘人雖然從事集體運動，但卻十分重視個人競爭，因為競賽精神首重的是個人的表現。古代選定的訓練項目和今天沒有多少差別：跑步、跳遠、擲鐵餅、投標槍和摔跤，構成了選拔全能競技者的五項運動。此外還設有拳擊和角力。參加泛希臘運動大會(例如奧林匹克運動會)的競技者無不力求通過各項比賽，以為自己的城邦爭光。

《阿波羅‧薩夫羅克托努斯》(《殺死蜥蜴者》)，羅馬人根據公元前四世紀普拉克西特利斯的原作複製(梵蒂岡，庇護‧克萊門蒂諾博物館)

亞述藝術近來的高峰
亞述巴尼帕狩獵

亞述帝國晚期，位於尼尼維(Ninive)的亞述巴尼帕(Assourbanipal)王宮內的石刻裝飾，是亞述藝術高峰時期的代表作。以王國狩獵爲題材的浮雕，表現了當地藝術最高的藝術水準。

西元前九到七世紀，稱雄於整個近東地區的亞述帝國，在亞述巴尼帕統治之前，便擁有富麗堂皇的宮殿。

然而，它在近三個世紀的時間裡，卻完全沒有任何藝術傑作出現。亞述藝術第一件偉大的成功之作，在帝國崩潰(西元前612年)之前33年才得以問世。

勇敢的狩獵者

尼尼維浮雕展現的是亞述國王正在從事他最熱中的活動：狩獵。各個場景中最動人的則應屬《殺死受傷的雄獅》(Mise à mort du lion blessé)。它表現的人物有三：國王、雄獅和一個僕人。

國王的身材高大，這顯示出他至高無上的社會地位。他穿著一件緊身長袍，腰束飾有刺繡花紋的寬帶，足蹬高統護腿皮靴。他左邊攜帶的是弓、箭囊和劍等狩獵武器。左手戴著便於把握兵器的皮套。頭上還戴著綴有長穗的王冠，手腕和胳膊上則是作工精細的飾物。

至於肢體的呈現方式也遵守了當時通用的準則：臉部呈側面，一只眼睛呈正面，上身呈半側面。國王四肢的肌肉，尤其是小

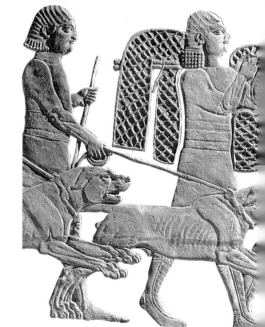

《亞述巴尼帕狩獵》
局部：牽獵狗的僕人。

腿，顯得非常發達。

國王身後的僕人手持弓箭和箭囊。他的姿態比較呆板，正好和躍起的雄獅形成反比。雄獅雖已身中兩箭，但凶猛之勢絲毫未減。牠舞動利爪，張開血盆大口，撲向國王。而國王一點也沒有被猛獸的怒吼所嚇倒，他一手抓住獅鬣，另一手用利劍刺穿了牠的胸膛。

雄獅受傷後的抵抗和痛苦、國王的沉著與冷靜，都表現得淋漓盡致。作品的主要場

亞述宮殿的內部

從一個首都到另一個首都。作爲強大、繁榮帝國的主宰者，亞述的各朝君主在相繼建立的都城中，皆修建了富麗堂皇的宮殿。這些都城就是亞述、尼姆魯德、尼尼維和阿蘭塔什，宮殿則包括了王座大殿、接待大廳、王室生活場所，以及附屬建築和若干個廟宇。

宮殿的大門兩側裝飾著長有雙翅的人頭牛身怪獸浮雕：它們可以保障世界的正常運轉和宮殿的安寧。

世俗與宗教。宮殿的牆壁上(至少在接待大廳裡)有大量浮雕作品，有的還塗有顏色。這些浮雕記述國王在戰爭和狩獵中的豐功偉業，頌揚亞述帝國的強盛。它們生動地再現了許多重要的戰爭場面，如兩軍對峙、圍攻敵城、敵人投降和遭受流放等。裝飾中也反映一些宗教性主題。不少神怪出現在宗教儀式的場景當中。

成千上萬的象牙製品。在尼姆魯德和阿蘭塔什的宮殿中，發現了許多象牙殘片，它們是用來裝飾王室器物的。

這些具有敘利亞和腓尼基風格的象牙製品，有的是軍事征伐的戰利品，有的則是被俘藝術家在當地所進行的創作。其中許多象牙製品並包有金箔。

留給巴比倫和波斯的奢侈品。繼亞述帝國之後出現的強國，繼承了前朝留下的寶貴遺產。在這些國王的宮殿中，釉面磚發揮了極大作用。只要看看巴比倫的伊什塔爾門便可想像得出，當時的納布戈多諾索(Nabuchodonosor)宮殿是何等壯觀。至於波斯的首都波斯波利斯(Persépolis)和蘇薩(Suse)的宮殿，其宏偉程度，我們只要藉由描繪著弓箭手和獅身人面怪的釉面磚，便可略知一二。在蘇薩發現的這些釉面磚現藏於法國的羅浮宮。

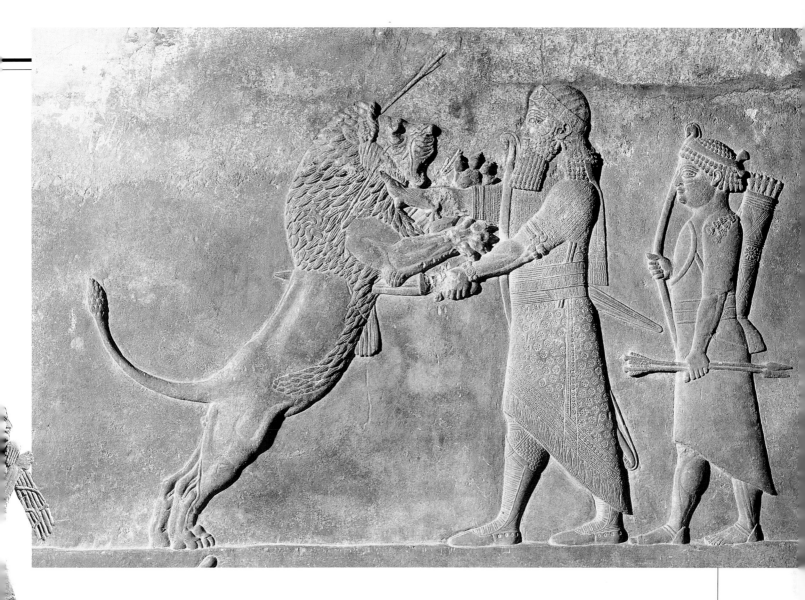

《亞述巴尼帕狩獵》的局部：殺死受傷的雄獅。

面沒有被任何多餘的細節沖淡，體現出雕刻家高超的技巧。

獵殺獅子是亞述王的特權。美索布達米亞(Mésopotamie)的獅子(現在已經絕跡)體形雖比非洲獅子小，但其凶猛程度絲毫不遜。農民們為了免受騷擾，將獅子捕獲後裝入籠中送進宮裡。這些獅子便成了國王狩獵的對象。亞述巴尼帕王宮的浮雕，重現了這些情節。

國王的獵獅特權

出發獵獅之前先是一連串的準備活動：驟馬馱著各種裝備，僕人們帶著成群的獵犬。然後是男女閒雜人等，在放獅出籠之前躲上山崗。

獅子一出籠便處於士兵的監視之下，只能在一定的範圍內活動，絕不會逃之夭夭。這時，亞述巴尼帕便駕著他的戰車盡情地追殺獵物。

《殺死受傷的雄獅》表現了亞述巴尼帕手持長矛或弓箭，徒步或騎馬從事打獵活動的最後場面。狩獵結束後，國王把酒澆在獅子的屍體上，以祭奠戰爭女神伊什塔爾(Ishtar)。但狩獵本身並不僅僅是被當作一種體育活動。和戰爭場面一樣，它們還對國王本人歌功頌德。

在王宮裡，這些浮雕宣揚了亞述王所向無敵的力量，對來訪者起著某種威嚇作用：惹國王生氣者小心性命！

這些浮雕同時也象徵著善與惡的鬥爭。沉著鎮定的國王是善的化身，他用利劍刺穿了化身為狂暴雄獅的惡。

1853年，在倫敦不列顛博物館的資助下，由伊拉克的亞述學專家霍爾木茲德·拉薩姆(Hornuzd Rassam)領導的考古隊，在尼尼維北部發現了亞述巴尼帕王宮的遺址。

第二年起，由不列顛博物館和亞述勘探基金資助的兩支英國考古隊，共同對該地點進行挖掘工作。

這項挖掘工作取得了豐富的成果。亞述國王亞述巴尼帕狩獵的浮雕出土後，便立即被送到倫敦的不列顛博物館。

這件作品由雪花石膏岩刻成，原來裝飾在宮殿外牆的下部。它所表現的場面共分3組，高均為53公分。

初期的希臘陶製品

弗朗索瓦瓶

這個陶瓶於十九世紀中期在一座墓中被發現，當時它已碎成了638塊。後來，人們以它的發現者弗朗索瓦(François)之名為其命名。《弗朗索瓦瓶》(Le Vase François)是希臘陶器藝術中最早的傑作之一。它代表了處於變動中的古代社會的藝術。

《弗朗索瓦瓶》是佛羅倫斯考古博物館的主要珍品，由陶匠埃爾戈蒂諾斯(Ergotinos)和畫師古利蒂亞斯(Clitias)，作於西元前570年。

一套神話連環畫

這件作品一行接一行地繪滿了多組神話場面，簡直是一套連環畫。它的第一面表現了阿喀琉斯(Achille)和他的父親珀琉斯(Pelée)的傳奇故事。在瓶頸部，珀琉斯正

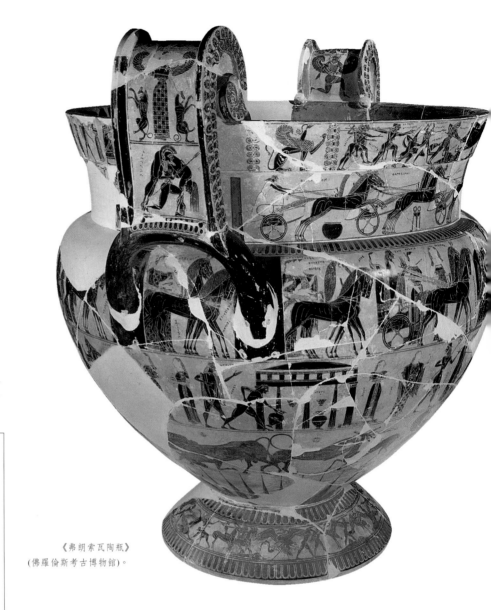

《弗朗索瓦陶瓶》
(佛羅倫斯考古博物館)。

「黑像式」和「紅像式」

希臘的陶器藝術是由於兩種相繼出現的技術，才得以繁榮發展的。

黑像式陶瓶。《弗朗索瓦陶瓶》所使用的這種較早期的技術，叫作「黑像式」技術。這種技術發展到西元前530年時，已經非常普遍，它主要是在淺色粘土坯上，用黑色描繪，並刻劃出體形及服飾的各個細節。

紅像式陶瓶。「紅像式」技術在西元前530年後開始出現，並逐漸取代了前者。用這種技術製作的陶器底色，都呈現出黑色(其光亮程度隨地區而異)，畫面則為淺色。

圖像先用尖利的工具刻劃出輪廓，然後再加以描繪。最後底定的色彩是燒製而得的。由於陶器製作和繪畫大師歐夫羅尼奧斯(Euphronios)的偉大成就，雅典很快便成了當時最著名的紅像式陶器生產中心。

在獵殺卡利敦的野豬：驚恐萬狀的野豬鬃毛倒豎，肋下連中數箭。在此之下，希臘四馬二輪戰車表現了阿喀琉斯為他的好友帕特洛克羅斯(Patrocle)組織的殯葬儀典。刻畫這些戰車的形象，還沒有使用到透視技法和景深。

瓶肚部位的兩面，表現的是正在行進的諸神儀仗：男女眾神正莊重地慶祝特提斯(Thétis)和珀琉斯的婚禮。在他們的腳下，阿喀琉斯正殘暴地在殺害普里阿摩斯(Priam)的幼子特洛伊羅斯(Troïlos)。婚慶宴席的舉行，已決定了特洛伊的滅亡，而

《弗朗索瓦陶瓶》是1845年亞歷山德羅·弗朗索瓦，在基烏西(Chiusi)的一座特伊魯立亞人(Étrusque)墓穴中發現的，這個陶瓶因他而得名。這座墳墓在古代曾遭盜墓人破壞過。陶瓶由638塊殘片修復而成，現藏於佛羅倫斯的考古博物館。《弗朗索瓦陶瓶》的體積極大，高66公分，作於西元前570年前後。其製作技術為黑像式，出自陶器匠人埃爾戈蒂諾斯和畫師克利蒂亞斯之手。他們是在作品上簽名的第一批希臘藝術家。

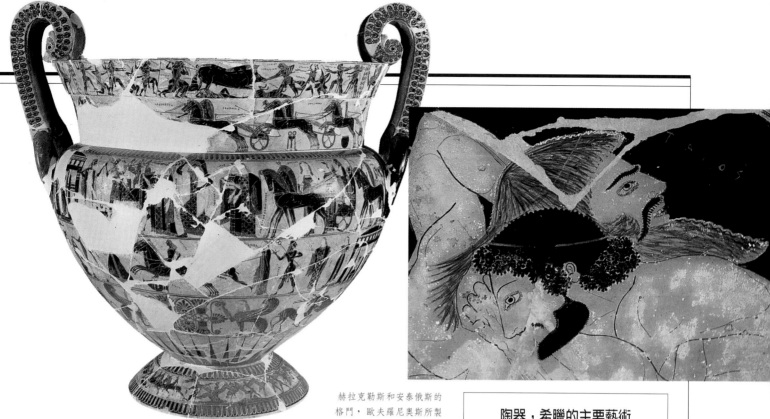

赫拉克勒斯和安泰俄斯的格鬥，歐夫羅尼奧斯所製陶瓶 的局部（巴黎，羅浮宮博物館）。

特洛伊羅斯的死，則加速了這一進程。陶瓶的另一面繪有阿提喀的英雄特修斯(Thésée)的事跡。瓶頸處表現了雅典少年們被他們的王子從半人半牛怪獸彌諾陶洛斯(Minotaure)那裡解救後的歡快場面。與此相對應的則是其下，肯陶洛斯人和拉庇泰人之間的戰鬥場面。

在瓶柄部位，埃阿斯(Ajax)運回了阿喀琉斯僵硬的屍體；狩獵女神阿耳特彌斯(Artémis)正在招死雄鹿和豹。在瓶肚部位，表現的是神仙世界另一番滑稽可笑的場面：瘸腿赫淮斯托斯(Héphaïstos)騎著毛驢，在雜亂隊伍的簇擁下回到奧林匹斯山。至於瓶底，矮人們和仙鶴搏鬥的情景，更是新鮮奇特。

對空白的忌諱

陶瓶整體布滿了人物形象和故事情節，中間沒有任何留空，畫面與畫面連續不斷。人物之間還充滿了文字說明、棕葉條飾和相互交錯的荷花。藝術家使用獅身人面像、花卉圖案、動物角逐和珊瑚組成的裝飾框緣。這些都屬於喜愛細小、複雜裝飾的東方傳統特點。不同內容的裝飾框緣，把陶瓶分為幾個不同的部分。另外，陶瓶上還寫有121處人物及器物說明。

對於空白的忌諱還表現在對姿勢和體態的描繪上。克里蒂亞斯(Clitias)繪製了許多組人像，並多次將其再現。

為了避免重複和單調，他在某些細節處做了修改。對人體的表現和刻畫非常突出，甚至乳頭都用玫瑰花形加以裝飾！但是，對女性身體的表現並不具體，這是希臘陶瓶繪畫的習慣。然而婦女的服飾卻表現得十分細緻：女神們，尤其是阿耳特彌斯穿的方格長裙，線條和色彩都很醒目。服飾的褶皺仍然以衣袖上簡單垂下的一條褶痕來表現。

自我認識的時代

這件古代藝術傑作在題材選擇和風格表現上，都反映了西元前六世紀時在希臘，尤其是在雅典占主導地位的藝術和文化氣氛。

當時，在市場上占主要地位的是受東方影響的科林斯(Corinthienne)陶器。《弗朗索瓦陶瓶》以大量動物和圖形組成的豐富裝飾，和科林斯陶器形成激烈競爭。然而，它表現荷馬史詩場景的風格，是雅典所特有的。這種風格實際上反映了西元前六世紀時雅典的政府，尤其是暴君庇西特拉圖(Pisistrate)統一希臘神話的努力。

陶器，希臘的主要藝術

陶器是古希臘人的主要藝術，因為它們的圖像主要描述神話和日常生活場面，故能反映出當時這個偉大文明的物質現實和價值觀念。

從陶器上表現的宴會、體育活動或男同性戀行為來看，希臘是一個以男性為主的社會。在這個社會裡，婦女處於從屬地位，社交生活重於一切。另外，反覆出現的特洛伊戰爭和悲劇場面，則反映了希臘對其神話的重視程度。

由於希臘陶器的數量很多，並廣泛分布於地中海沿岸地區，使歷史學家們有了了解西元前1000年的古代社會經濟生活的管道。

從運用於運輸和儲存糧食、酒或橄欖油的無圖像器皿，到希臘藝術大師製作及簽名的陶瓶，研究人員從中獲得了非常廣泛的訊息與資料。

庇西特拉圖在當時最終確定了《伊利亞特》(Iliade)和《奧德賽》(Odyssée)的「官方」文本。但是，此時的希臘文化傳統還沒有完全固定下來，《弗朗索瓦陶瓶》把若干個神話主題集於一體的作法，便反映出這種含糊性。只是在下一個世紀「紅像式」陶器產生之後，雅典藝術真正的特性才終於成形。

千年不散的宴席
特伊魯立亞人的喪葬藝術

「對於特伊魯立亞人(Étrusques)來說，死亡只不過是穿金戴銀，對酒當歌式生活的另一個階段。它既不是極樂世界，也不是水深火熱……一切都將按照生前的生活方式繼續下去。」

英國著名作家勞倫斯(D. H. Lawrence)的這段話，選自他1919年發表的《特伊魯立亞漫步》(Promenades étrusques)。這是他在羅馬附近的塔爾奎尼亞(Tarquinia)，參觀了在岩石中挖鑿的墓穴後所發表的感想。墓穴中的特伊魯立亞壁畫，重現了這個民族的豐衣足食。它同時也提供有關這個民族習俗的寶貴資料，因為我們對其使用的語言至今仍舊一無所知。這些壁畫還為我們提供了反映羅馬時代以前的技術和圖像藝術的罕見證明。因為除了陶器上的圖像以外，希臘繪畫已找不到任何痕跡了。

罕見的生活史料

特伊魯立亞人的形象藝術不僅表現在喪葬繪畫方面。以著名的《夫妻靈柩》(Sarcophage des époux)(全世界有三個)為代表的墓雕，同樣構成了反映特伊魯立亞人生活的珍貴資料。

這是一個存放夫妻骨灰的陶匣，由當時以生產陶器著名的小城塞韋特里(Cerveteri)的作坊製造。它描繪一對半躺在床上、面帶

幸福微笑的男女。人物面部的丹鳳眼和略高的顴骨，可能是真實的寫照，同時也有助於表現模特兒滿足的神情。其他靈柩則以更寫實的手法，表現大腹便便的官員大

吃大喝的情形：羅馬人認為這反映了特伊魯立亞的沒落。遮蓋床墊的條形床單、翹頭的靴子、女人佩戴的首飾等，都是反映特伊魯立亞人舒適生活的珍貴資料。

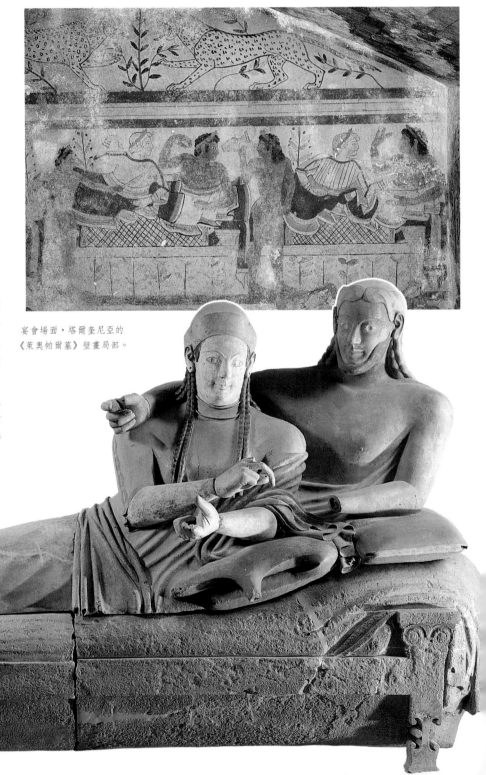

宴會場面，塔爾奎尼亞的《萊奧帕爾墓》壁畫局部。

《夫妻靈柩》，上色陶製品，西元前六世紀(巴黎，羅浮宮博物館)。

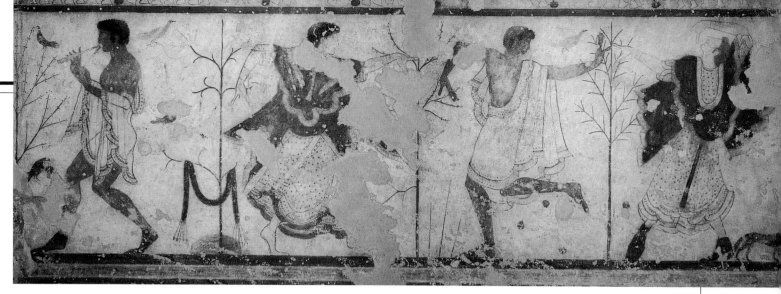

是真實的寫照還是巧妙的化裝?

這種現實主義是否不包括對丈夫頭髮的處理?因為他的金栗色頭髮,與眉毛和鬍鬚截然不同,我們不知道這是否即是它的本色。這或許是一頂假髮,或許是男子為趕時髦而染了頭髮,再不然就是繪畫者異想天開的創造。

在特伊魯立亞的藝術作品中,總共只發現了三個金栗色頭髮的男子。這種髮色一般用於婦女和兒童。在皮膚顏色的選擇上,傳統的慣例無疑起了決定性作用:男子的皮膚要比女子的深些。處理身體的手法是非寫實主義的,這點一定是承襲了傳統習慣:人物的上身幾乎成直角立起,長袍的

特伊魯立亞畫家的技術

特伊魯立亞的壁畫藝術家們,先在打磨平整的岩壁或牆面上抹一層灰,然後再在尚未乾透的底層上作畫。這層灰厚2公分左右,用黏土、石灰混合而成,有時還加入一些細小的泥炭纖維。

藝術家有時先用尖刀在底層刻出圖案,然後再塗上顏色。他們把顏料用粘性液體,如樹膠或蛋黃和勻,以便使之易於附著在潮濕的底層上。顏料的種類很多,有植物顏料也有礦物顏料。如從赭石中可提取黃色和紅色,從石灰和煤炭中可以提取白色和黑色,從氧化鐵中可以提取紅色,從天青石中可以提取藍色。這些技術使壁畫在長期封閉的狀況中得以保存下來。可是二十世紀後,由於對外開放造成了墓穴內部空氣的變化,使這些壁畫的損毀情形相當嚴重。

褶縐似乎把上身和兩腿斷為兩部分。以當時流行的「希臘─東方」風格,所表現的身體似乎沒有血肉,因此和面部形成了鮮明對比。

但另一方面,靈柩卻充分表現了特伊魯立亞婦女的地位。她們與丈夫平起平坐,不僅參加宴會,而且參與各方面的公共生活。特伊魯立亞的墓穴證實了這一點。

宴會和娛樂

從事墓穴裝飾的藝術家所偏愛的題材是為死者舉辦的宴會。西元前五世紀初,在特伊魯立亞藝術的高峰時期,表現宴會的繪畫多位於墓穴底部的內壁,而表現歌舞的繪畫則多位於兩旁。塔爾奎尼亞的特里克利尼奧姆墓(tombe du Triclinium),稱得上是這一時期的傑作,它的裝飾布局便是如此。

畫中表現的是人們在鮮花盛開的花園裡遊戲歌舞:不同種類的小灌木上棲著各種的鳥兒;男性舞者和樂師,與面色明亮的女性舞者相互交錯。人物的形象依然遵照古老的傳統,即臉呈側面,眼睛呈正面。但是對動作的表現和對色彩的運用已達到了完美的程度。以黑線條勾勒的輪廓也表現出繪畫技法的純熟。

畫面中的其他人物還包括參加宴會的眾多男女賓客。塔爾奎尼亞的《比杰斯墓》(tombe des Biges)壁畫中, 為死者舉辦的競技活動場面,畫在喪葬宴會的上面,其底色為紅色。他們構成了一幅具有歷史意義的畫卷,是反映特伊魯立亞體育活動的珍貴資料。其中有一個場面相當令人驚訝:一個戴面具的男子正在與幾隻狗格鬥。在競技者左右兩側的牆壁上,畫著眾

特伊魯立亞人

特伊魯立亞人這支神秘民族在羅馬人之前,生活在義大利中部的拉丁姆(Latium)和托斯卡納(Toscane)。我們始終未能解析他們的語言,因此對他們的起源和習俗所知甚少。

他們的文明在西元前七百年左右,突然繁榮起來,並且在西元前六世紀達到全盛期。後來,在西元前五世紀至西元前三世紀中葉,特伊魯立亞文化便逐步被羅馬文明所取代。

特伊魯立亞墓穴中發現的首飾、靈柩和壁畫,提供了特伊魯立亞文化的主要史料。特伊魯立亞人似乎特別熱愛生活和講求享受,他們對於人死後還可以在陰間繼續生活的信仰,想必十分堅定。

多男女觀眾。他們坐在搭有遮陽篷的看台階梯上談笑風生。在看台正下方,孩子們有的在玩耍,有的在觀看節目。

如此眾多的宴會場面,並非只是單純的裝飾,也不是對人間樂趣的痛苦追憶。因為特伊魯立亞人相信,他們死後在陰間仍可以過著和人間一樣的生活。宴會既是對喪葬宴席的回顧,又是對永生不死的肯定,同時還可以對死者的生存,提供物質保障。但是,在特伊魯立亞文化開始衰落時,墓穴壁畫中的宴會上,也出現了地獄魔鬼拉走宴席賓客的情景。另外,這種普遍的宴會場面是富人裝飾墓穴的特權:在塔爾奎尼亞,這樣的墳墓只占百分之二。

非洲農民雕刻的陶製品

杰馬人頭像

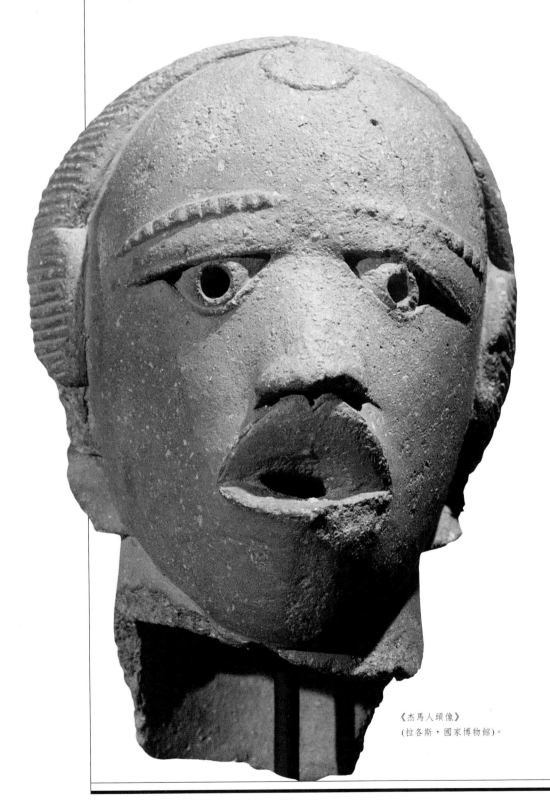

《杰馬人頭像》
(拉各斯‧國家博物館)。

1942年，一個工人在杰馬附近的一個錫礦幹活時，發現了一個人頭雕像，於是他把它架在自己的山地裡，以便驅趕「不速之客」。

一年後，礦主買下了這個頭像，並把他介紹給貝爾納‧法格(Bernard Fagg)。法格是一位熱中考古的管理人員，他把這個頭像和1928年發現的一個猴子頭像進行比較。結果發現它們同屬於一個十分古老的文化。

由於最早的猴子頭像，是在一個叫諾克的村子裡發現的，所以他把這種文化命名為「諾克文化」。以後，又陸續發現了150多個雕像。

《杰馬人頭像》為陶製品，高25公分。利用重新加熱陶器來測定其年代的「熱致發光」技術檢定後發現，該作品作於西元前510年(誤差為230年)。現藏於拉各斯(Lagos)國家博物館。

《杰馬人頭像》(Tête de Jemaa)是黑非洲最古老及最傑出的雕像代表作。它同時也促成了一種重要文化的發現。在此之前，人們對這種文化還一無所知。

《杰馬人頭像》實際上揭示了古代諾克文化(culture de Nok)的存在。這種文化大約在公元前500年至公元後200年間出現在尼日利亞，更確切地說是在尼日河(Niger)和貝努埃河(Bénoué)交匯處北部480公里長，160公里寬的廣闊地區。

模式化的線條

和諾克文化時代所有藝術家一樣，《杰馬人頭像》的作者，用手而不是用模子製作他的作品。在製作的過程中，他必須把陶

行的線條，表示一絡梳理整齊的頭髮。然後是三個由豎形條紋表現的髮髻。這些細節都使得頭像更富於表現張力。

理想化的人像，寫實化的動物

儘管藝術家的想像力創造了各種不同作品，但諾克人像的藝術風格和造型特點和《杰馬人頭像》大體相同。

他們的大小多半與真人相仿。在黑非洲的陶製人像中，只有諾克文化和伊費文化(culture d'Ife)時期的作品達到了如此高超的水平。

雕塑家在選擇主題時，明顯地偏好人物。然而他們也創作了許多動物形象，如大象、猴子、蛇，甚至壁虱。

儘管有的人物頭像表現了某種自然主義，但他們從來不和真人一樣。

相反地，對動物的表現卻使用了寫實主義的手法。這點說明了，藝術家對人的表現手法故意背離現實，而不是缺乏技巧。某些專家認為，不願如實地反映人的形象，這和相信惡運有關，因為他們相信一個真實的頭像，會使模特兒大禍臨頭。

《諾克人頭像》，
西元前500-200年
(拉各斯，國家博物館)。

土製品作成一樣的厚度，以免在燒製時破裂。他還特意把頭像作成幾何形狀，而且得作成球形，而不是常用的圓錐體或圓柱體。人像的臉部表面非常光滑，前額很寬，雙眉略微彎曲，中間有刻線，眼睛呈三角形，鼻子平直，嘴很大，肥厚的上唇和鼻子連在一起。

其他諾克人像也和《杰馬人頭像》一樣：雙目的孔洞使眼神顯得深沉，鼻子和嘴巴也都有鑽孔，耳朵的位置很奇特，在兩腮的角上。

髮型的製作十分細緻，前面是幾排平

古尼日利亞的藝術

作為黑非洲最古老的諾克藝術之搖籃，尼日利亞還產生了其他許多傑出的藝術風格。

伊格博—烏克烏(Igbo-Ukwu)的青銅器。九至十世紀，在西非的伊格博—烏克烏，出現了製作精美的青銅器。

伊費雕像。伊費自西元800年起便已存在，但它的藝術是在十一至十二世紀才開始出現，並於十四至十五世紀之間，達到高峰。

伊費生產了大量的雕刻作品，主要是陶製的，也有些是青銅。雕像面部運用寫實主義的表現手法，製作十分精美，一些面部還刻有條痕。

儘管這些人像被理想化了不少，但它們無疑是黑非洲絕無僅有的寫實人像。

這些雕刻人物主要是國王、王后以及他們的僕人。目前，人們對這些人像為什麼和諾克人像如此相似的原因還不太清楚。

處於伊費和貝寧之間的奧沃(Owo)。奧沃的陶製雕刻，吸收了伊費和貝寧的風格。其中一件作品作於十四世紀。其選擇的題材有時令人毛骨悚然，例如拉各斯國家博物館收藏的《裝頭顱的筐》(Panier aux têtes coupées)。

雕刻作品最豐富的貝寧。貝寧的藝術在十四至十九世紀間蓬勃發展。它借用了伊費的金屬澆鑄技術，使之適合表現自己的風格和人像作品。遵照國王命令製作的青銅器種類，包括人像、浮雕裝飾板、容器等。象牙是貝寧藝術的第二種主要材料。它一般用於雕刻慶典的飾物和製作王室的祭壇。

中楣雕刻的黃金時代
巴特農神廟

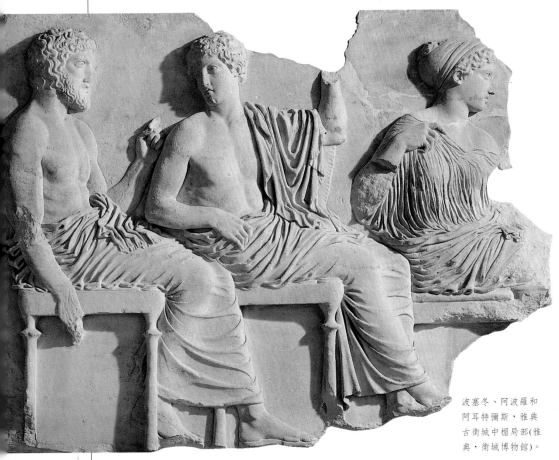

波塞冬、阿波羅和阿耳特彌斯，雅典古衛城中楣局部(雅典，衛城博物館)。

雅典的巴特農(Parthénon)是著名的密涅瓦(Minerve)神廟，或者更準確地說，是雅典娜‧巴特諾斯(Athéna Parthénos)神廟。這座廟宇是古代建築的傑作之一。作爲強大的雅典和希臘古典主義的象徵，巴特農神廟(即「貞節女神」的神廟)飾有大量的華麗雕刻。但是在長期的歷史變遷中，這些雕刻作品有的遭到毀壞，有的被運到離希臘很遠的地方。

今天，希臘和其他某些國家正在爭奪巴特農神廟雕刻的所有權。希臘人認爲這些雕刻，是其歷史遺產和民族特性的一部分。而其他國家的人士則指出，這些雕刻屬於世界文化遺產，任何國家都無權壟斷。

雅典人的宏大儀式行列

巴特農神廟最主要的雕刻裝飾，是聖殿的中楣。它的主題是雅典人在慶祝密涅瓦，即雅典娜女神節時舉行的盛大遊行。中楣雕刻始於西南面。雕刻家在此表現了隊伍準備出發的場面：騎士們正在備馬，馬兒有的試圖擺脫主人的束縛，有的在驅趕身上的蚊蟲。每隔一定的距離便有組織者在調整隊伍的動作，防止馬匹亂跑。

接著，隊伍轉過了南北兩個角。在巴特農神廟的兩側，兩支相似的行列，齊頭朝東行進。

人們首先看到的是飛奔的馬隊，騎手們排列緊密但形象各異。其後是參加戰車比賽的選手在練習上下飛車。再往下的節奏便逐步放慢：城邦的官員、搬運祭品者、樂手和充當祭品的牲畜，莊嚴地走向祭壇和女神廟。

此時，雕刻的節奏和氣氛出現了變化。構圖使用大量的水平和垂直線條，完美地凸顯出整體的莊重感。中楣的雕刻成功地避免了單調：在行列中偶爾出現個別青年人蹲下身子，把肩上的酒壇放在地上歇息，

巴特農神廟的滄桑變遷

古希臘的雅典娜神廟在拜占庭時期被改爲教堂，在土耳其統治下變成了清真寺，直到中世紀，但它基本上得以完整地保存下來。它的「滅頂之災」始於1687年。當時，圍攻雅典的威尼斯軍隊的一發炮彈，擊中了神廟內的火藥庫。包括中楣在內的神殿、北門的八根石柱、南門的六根石柱及其頂蓋，均被炸塌。

莫羅西尼(Morosini)總督奪取雅典以後，又命人拆掉三角楣上的馬匹和雅典娜戰車雕刻。這些雕刻在拆除過程中毀壞殆盡。

1816年，英國外交官埃爾金(Elgin)勳爵介入此事。他擔心石雕在土耳其人手裡可能遭到破壞，於是便和控制希臘的鄂圖曼帝國談判，要求把神廟剩下的雕刻裝飾運往英國。中楣的主要部分、三角楣的大部分雕像、排檔間飾和單線條裝飾都被拆卸下來，其中一些在拆卸過程中又遭到不同程度的損毀。海運過程中，一部分大理石雕刻因船遇海難而沉入海底。剩下的被英國政府以三萬五千英鎊收買。因此，巴特農神廟的石雕現藏於倫敦不列顛博物館，供世人欣賞。

或是某個官員回頭觀看後面的隊伍。

雅典人的服飾具體地反映了他們的日常生活：有的戴著旅行用的闊邊淺圓帽，有的戴著頭盔，有的身穿戰袍，有的身披長披風，還有的穿著硬褶女上衣……

最後，在東面的中楣上，雅典的年輕姑娘和顯貴們，莊重地從拐角處走向奧林匹斯諸神所在的中部。分列兩旁的諸神正側身觀看著隊伍走來。在他們身後，向女神敬獻新衣的場景，就構成了最主要的畫面。

青春的頌歌

騎士們的形象占據了整個中楣的三分之二。他們大多是年輕健美的小伙子。為了顯示他們身體的勻稱，雕刻家把其中一些人刻成赤身裸體。他們的肌肉發達，動作敏捷，在平靜面容的襯托下，更顯得鎮定和強健，即使從事的是十分危險的活動，這些年輕人也總是神態從容。

和人物在一起的馬匹或是打著響鼻，或是不停地蹬踢前蹄，他們使青春的氣息和活力更形旺盛。

騎士和坐騎之間有許多相似之處：剽悍、敏捷、朝氣蓬勃。馬匹的腿較細但筋肉分明。它們的鼻孔膨脹，脈筋暴露，二目圓睜，在在都表明它們純種馬的血統。對這些純種馬的刻畫，說明了希臘藝術在動物雕刻方面的成就已達至顛峰。

正如中楣上雕刻的人是人類理想化的楷模一樣，純種馬也是寶馬良駒的象徵。人和馬的情緒僅以動作姿態，而不是透過表情來表現。

親近的諸神

巴特農神廟中楣雕刻的另一個特點是，神與人的和諧關係。

在希臘藝術中，奧林匹斯諸神第一次不是以遙遠和冷漠的形象出現。他們儘管在作品的布局中占據特殊位置，身材卻和凡人一樣，不再「以勢壓人」了。

人們還可以看到他們在相互交談。以前，在描繪特洛伊戰爭的情節中，充滿了諸神之間悲劇性的賭注和衝突。現在這些情狀已一掃而光。

這些神祇的體態也和常人別無二致。波塞冬(Poséidon)的身上顯出不少年邁的徵候：肋骨明顯，肌肉鬆弛，手腳骨節突出。而阿波羅則不同，他和隊伍中騎士的體態相仿。阿耳特彌斯(羅馬的狄安娜)以優美動人的動作，把披風撩到肩頭，她的乳峰在輕薄的內衣下隱約可見。藝術家們在表現狩獵女神的貞節時，是各自自由發揮的。

雅典娜節

巴特農神廟的中楣所表現的雅典娜節，是雅典最重要的宗教儀式。實際上雅典娜節分為兩種：每一年或三年舉行一次的叫小雅典娜節；每五年舉行一次的叫大雅典娜節。

比賽是這些節日的主要內容。其中包括賽馬、賽戰車、背誦荷馬史詩以及唱歌和跳舞比賽。

然後，由演員扮成的戰士還要重演雅典娜女神大戰提坦的場面。儀式最後以「百牛大祭」告終。

然而雅典娜節最重要的活動，應算是在巴特農神廟中舉行的「穿衣盛典」：也就是把雅典姑娘精心製作的無袖女上衣，穿在雅典娜的雕像上。

在此之前，雅典娜的新衣被放在裝有輪子的小型戰船上。

水手們拉著戰船在全城遊行，他們的前面是雅典當地官員，後面是童男童女、中年男子以及壯丁組成的行列。老年人則在隊伍的最後。

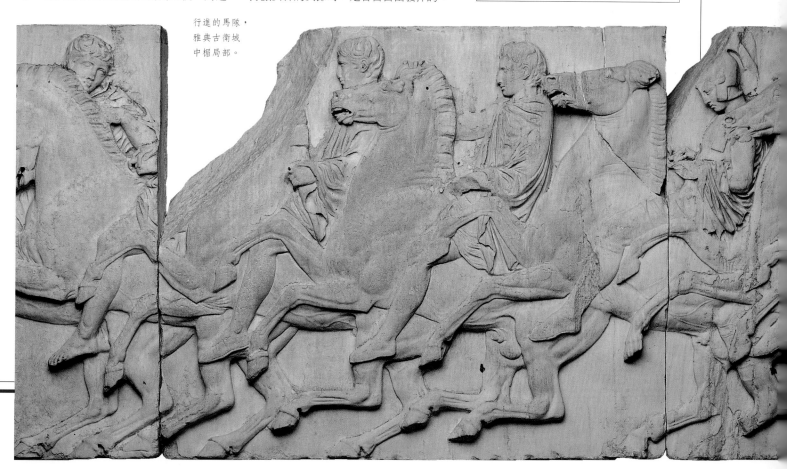

行進的馬隊，雅典古衛城中楣局部。

壁雕的黃金時代
帕加馬與和平祭壇

氣勢磅礡的帕加馬祭壇

幾世紀以來，巴特農神廟中楣雕刻一直是
藝術家們效法的楷模和超越的對象。西元
前二世紀，小亞細亞的帕加馬(Pergame)國
王歐邁尼斯(Euméne)二世為紀念其祖先阿
塔羅斯(Attale)一世戰勝加拉西亞野蠻人的
功績，打算建造一座飾有群像浮雕的宏大
祭壇。因此，他派遣藝術家去雅典學習巴
特農神廟的浮雕。

帕加馬祭壇座基的浮雕比巴特農神廟的還
要高大。另外，它用「圓雕」刻成，即人
物完全突出牆面，使其造型力度加強，明
暗效果更富戲劇性。這一作品的題材比巴
特農神廟的浮雕更加生動激烈。

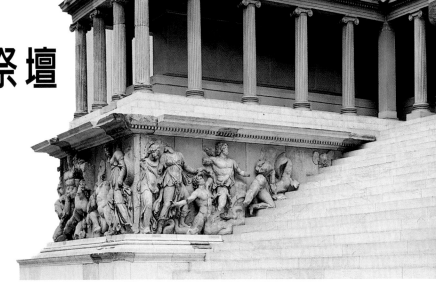

帕加馬的宙斯祭壇，西元前180年
前後(柏林，帕加馬博物館)，基座
浮雕的整體與局部。

帕加馬祭壇的浮雕敘述的是，奧林匹斯山
的眾神與來犯的巨人們展開的戰鬥。故事
的情節根據祭壇的不同方位進行安排：黑
夜和海底的神，如波塞冬、諾克斯
(Nuit)、阿佛洛狄特(Aphrodite)等刻在北面
牆壁；狄俄尼索斯(Dionysos)和他的隨從刻
在西面；太陽神赫利俄斯(Hélios)和月亮神
塞勒涅(Séléné)刻在南面；最後，在東面刻
的則是處於中心地位的宙斯和雅典娜，以
及他們兩旁的赫拉克勒斯(Héraclès)、赫拉
(Héra)、阿耳特彌斯、阿波羅和赫卡特
(Hécate)。宙斯和雅典娜領導的這場戰鬥，
最後以戰勝野蠻勢力告終。宙斯把最強大
的巨人波菲利翁(Porphyrion)打倒在地；雅
典娜正把一個雙翼巨人從地上提起，使其
失去母親該亞(Gaïa)賦予他的無敵力量。
而勝利女神也飛來為雅典娜加冕。

帕加馬祭壇浮雕在不少地方模仿了雅典的
傑作：純潔的阿耳特彌斯把袍子撩到肩上
的姿態，和塞勒涅在坐騎顛簸下讓衣服滑
落的樣子極為相似。然而，帕加馬祭壇浮
雕的構圖複雜而充滿生氣，產生了和巴特
農神廟浮雕截然不同的氣氛。它大量地表
現因用力而扭曲的身體、充滿痛苦的表
情、瞪圓的雙眼、形狀異常的眉毛或額
頭。在這裡，古典作品的寧靜已被放縱的
激情及恐怖與不安取代。盲目信仰城邦保
護神的時代已一去不返，傳統價值觀念開
始崩潰，失望情緒在這個充滿危機的社會
中已然出現。

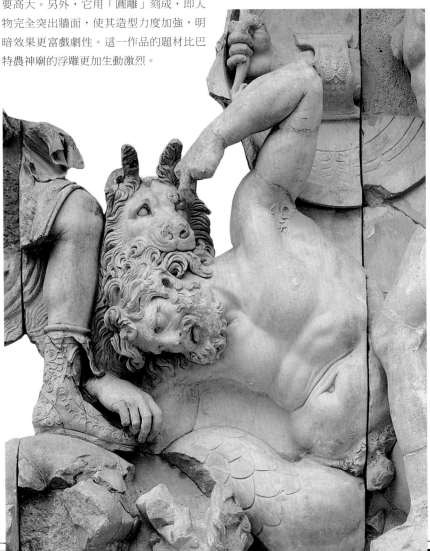

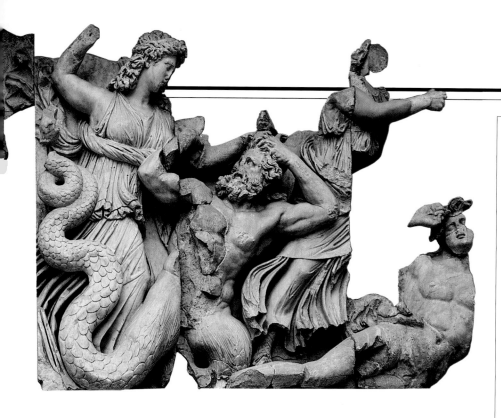

巴特農神廟是西元前447至442年，依政治家佩里克利斯(Périclès)的命令所建。它處於雅典衛城的最高處，旨在供奉雅典娜女神。

巴特農神廟用彭特利庫斯山的大理石建成，長68.9公尺，寬30.47公尺。神廟在建築方面受到了雕刻大師菲迪亞斯(Phidias)的啓發， 裝飾中部聖殿的中楣大約安裝於西元前438年。中楣原長160公尺，高60公分。目前殘存的部分保存在倫敦的不列顛博物館。

帕加馬祭壇從西元前188年開始修建，旨在頌揚奧林匹斯山的宙斯。祭壇呈矩形，另附有兩個配殿。該祭壇完全用突出牆面的圓雕裝飾，浮雕長120公尺，高230公分，十分宏偉壯觀。

《和平祭壇》(L'Ara Pacis Augustae)，或稱《奧古斯都和平祭壇》(autel de la Paix d'Auguste)，位於羅馬的馬斯校場，是西元前13至前9年，根據元老院的法令修建的。祭壇近乎呈四方形，長11.6公尺，寬10.6公尺，前後有兩個門，祭奠儀式在內部進行。祭壇上有浮雕裝飾，內部的雕刻比較簡單，完全是幾何圖形；外部的雕刻則有人物形象。

羅馬的和平祭壇

古代最後一幅偉大的浮雕作品，產生於紀元前夕的羅馬。這也是一座祭壇，旨在紀念奧古斯都(Auguste)皇帝恢復整個帝國和平的豐功偉績。 然而這座祭壇並不只有一幅浮雕。奧古斯都和平祭壇上下排列著若干幅壁雕，其題材多種多樣，有表現洛摩羅斯(Romulus)、瑞摩斯(Rémus)兩兄弟創建羅馬城和大地女神薩圖恩·特路斯(Saturnia Tellus)的神話故事， 更重要的則是表現帝國君主本人的歷史性場面。

這些場面是《和平祭壇》的偉大創新。人，而且是當代人的事蹟，第一次被選作雕刻的主題：對皇帝的紀念不是以寓意的方式，而是以直接敘述的方式來表達的。橫貫祭壇兩側的兩條浮雕，再現了西元前十三年祭壇奠基的祝聖儀式。和巴特農神廟一樣，這裡的儀式也是透過兩行隊伍來表現的。祭壇北面的浮雕刻有奧古斯都和他的妻子利維亞 (Livie) 以及可能繼承帝位的主要人物， 如阿格里帕(Agrippa)、凱厄斯 (Caïus)、凱撒(César)、提比略(Tibére)等。祭壇南面的浮雕刻有君王之妹奧克塔菲 (Octavïe)家族的人物。浮雕的風格和兩列行伍的表現手法，都來自雅典的巴特農神廟，構圖中占主導地位的縱向線條，突出了整體的莊重感和高雅氣氛。它的特點則在於力圖表現出某些人物，如奧古斯都的特徵。這種作法反映了作品的意圖，即證明羅馬第一個皇帝的統治地位。在《和平祭壇》之後，羅馬帝國又修建了許多歷史性建築，其中最著名的有圖拉眞圓柱(colonne Trajane)、提圖斯(Titus)和君士坦丁(Constantin)凱旋門等。

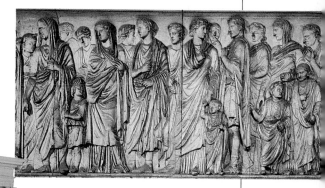

有阿格里帕在內的
皇家儀隊局部
(《和平祭壇》
北面浮雕)。

羅馬的奧古斯都
和平祭壇，
西元前13-9年。

對貴金屬的迷戀

塞爾特人的金銀製品

塞爾特藝術(lárt celtique)大多爲金屬製品，其中最珍貴的當屬金銀製品。塞爾特人很少拿石材來加工。沒有人知道他們是否也作木雕：也許他們曾經製作過木雕像，但未能保留下來。

西元前四世紀塞爾特人的金銀製品屬於「泰那」(La Tène)文明的產物。這個文明得名自瑞士的一個地方，並在西元前475年至紀元前夕影響著歐洲大部分地區。這個時期的塞爾特人在政治上並不統一，可是他們有共同的語言和社會、經濟組織以及共同的藝術創作。

在歐洲發掘出來的塞爾特藝術作品主要是金銀製品，它們反映出這個文化的共同體主要分布在萊茵蘭(Rhénanie)、薩爾(Sarre)、香檳(Champagne)、波希米亞(Bohême)和奧地利。

首領的金器

古代作家經常提到塞爾特人對貴重金屬的喜愛。西元前一世紀格萊克·斯特拉博(Grec Strabon)寫道：高盧人「酷愛裝飾品，他們身上戴滿了首飾，脖子上戴著金項鏈，胳膊和手腕上戴著金臂圈和金手鐲，他們的首領則身著金線織製、光彩奪目的衣服」。

實際上，這種對全體高盧人的熱情描繪，只是首領們的特權而已。考古學家發現，僅限於有權勢的塞爾特人，才能顯示自己的金銀首飾。

在發掘的墓室裡，塞爾特人的首領躺在兩輪戰車上；有地位的婦女身邊則擺放著大量陪葬物品，她們之中有的可能掌握過權力。在陪葬物品中有金製或包金箔的飾物和用具，貴重金屬是地位和權力的象徵。有權勢的人往往藉著金銀來炫耀他們的高貴和富有。

不同的用途

在墓穴中發現的金銀製品多爲首飾：手鐲、戒指、腳環、耳環、髮圈以及塞爾特人特有的金屬項圈。除了這些首飾以外，還有角狀杯、餐具、兵器，以及衣服上使用的扣針、別針和腰帶等，這些用品不是包金箔就是鑲有金製飾物。

塞爾特人還把金首飾作爲獻給神祇的寶貴供品，他們把這些供品放在野外的聖地。在瑞士阿爾卑斯山的埃爾斯特費爾德(Erstfeld)山谷中發掘的首飾，便是這種獻給自然神祇的供品，它算是西元前四世紀塞爾特人金銀製品的精品。

此外，在阿格里斯(Agris)和阿姆弗萊維爾(Amfreville)發現的兩具精美頭盔也是塞爾特藝術的傑作，這是目前僅有的兩具塞爾特金製頭盔。阿格里斯的頭盔幾乎是用純金製成的，這表明了塞爾特人追求豪華的程度。

金器製作

塞爾特的金匠掌握了熟練的技藝，他們採用鍛打技術，用榔頭把材料鍛造成片狀；採用鑄模技術，用陶製模具複製出同一種作品；採用「脫蠟法」澆鑄獨一無二的作品。

「脫蠟法」是先用蠟製作出模型，然後將其放入帶有孔道的鑄模之中。工匠們從孔道入口注入金水，使之將蠟熔化並取代其所占的空間。熔化的蠟則從孔道出口流出。這種模具只使用一次，澆鑄完畢便打碎。

在製作裝飾品方面也有許多種技術：鏤刻、鏨刻、「反刻」(在作品背面進行加工，使之在正面產生凹凸效果)以及用帶有凹凸圖案的沖頭或模具，進行沖壓或壓印……

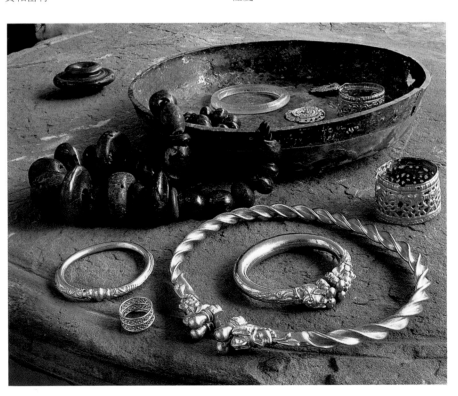

從賴恩海姆(Reinheim)的公主墓中發掘的金首飾(薩爾布呂肯Sarrebruck，地區暨史前的古代歷史博物館)。

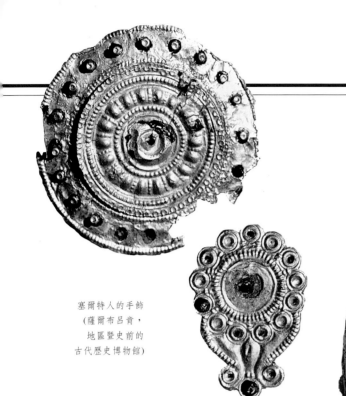

塞爾特人的手飾
(薩爾布呂肯,
地區暨史前的
古代歷史博物館)

在夏朗特省(Charente)阿格利斯
岩洞發現的華麗頭盔(昂古萊姆,
市立博物館)。大型的金銀製品
只有首領才可擁有。

在萊茵蘭、賴恩海姆(Reinheim)和瓦爾達
爾柯斯海姆(Waldalgesheim)的塞爾特公主
墓裡,也發現了那個時期的珍貴藝術品。

變形的藝術

在居爾特人侵入義大利東北部以後的時
期,他們的藝術品增加了許多新的裝飾圖
案,如蔓生植物纏繞的枝莖。這是開始接
觸地中海世界的結果,藝術風格也隨之產
生一些深刻的變化。最初的塞爾特藝術以
條形裝飾和對稱圖案爲主要特點。這時的
塞爾特人喜歡橫向直線條,所使用的圖案
變化不大,多爲棕葉、荷花、「S」形、
豎琴、圓環、拱形、水滴、「十」形等。
然而等後來發展到「瓦爾達爾柯斯海姆風
格」時期時,則是弧形和枝椏形圖案占了
上風。藝術作品的裝飾主要由植物的枝葉
構成,如呈三角形的枝葉圖案。這些圖案
連接在一起,形成了複雜的組合,並產生
出多采多姿的藝術效果。

另外值得注意的是,不論在那一個時期,
塞爾特藝術從來都不曾把效法眞實作爲追
求的目標。它所表現的植物、動物、鬼怪
和人類,都經過了改造和變形,然後以抽
象的幾何形狀再現出來。塞爾特人的金銀
製品,反映了一種在義大利和希臘影響
下,以獨特方式發展,並帶有幻想色彩的
藝術風格。

塞爾特人和石刻

塞爾特藝術以小型的用具爲主,其中也有
少量石刻。

起源。塞爾特人的石刻藝術,大約是在希
臘和羅馬藝術的影響下,首先在高盧南部
發展起來的。但是,西元前五世紀至四世
紀最著名的早期作品,卻是出現在萊茵河
谷和波希米亞地區。這些雕刻作品直接從
金屬藝術中汲取了裝飾圖案,例如在萊茵
蘭的普法爾茨費爾德 (Pfalzfeld)發掘的小
方尖碑便刻有面具、樹葉、棕葉和「S」
形線條裝飾。

高盧鼎盛時期。更有價值的雕刻作品,是
在西元前三世紀,由高盧南部的「塞爾特
一利古里亞人」(Celto-Ligures)創作的。他
們接觸過希臘的雕像。這些雕刻中有在加

爾省(Gard)的格雷藏(Grézan)和聖阿納斯塔
齊(Sainte-Anastasie)所發現戴著巨大頭盔
的武士, 有在羅克佩爾圖茲發現的一尊雙
頭雕像,有在羅納河口省(Bouches-du-
Rhône)發現的一座祭壇。在羅克佩爾圖茲
(Roquepertuse)還挖掘出一個用來放置頭蓋
骨的石壁櫥和一個過樑,過樑上刻有馬頭
和兩個盤腿而坐的人像。而且所有雕刻作
品都和萊茵地區的造型藝術不同。

晚期出現的喪葬雕刻。西元前二世紀,高
盧南部以外的地方也出現了眞正的人像雕
刻。塞爾特人在當今的德國和捷克斯洛伐
克這片地區,表現出石雕方面的才幹。他
們所創作的,大多是和喪葬有關的武士人
像,這些武士的眼睛都是緊閉的。

中國皇帝的陶製御林軍

秦兵馬俑

在中國，沒有任何考古發現能夠和秦兵馬俑相媲美。從1974年起，幾千個兵馬俑陸續被挖掘出土，其數量之大、形狀之逼真，尤其是其藝術水準之高，令全世界為之讚嘆不已。

西元前221年，秦國國君嬴政結束割據，實現了中國的統一，他因此而得名「秦始皇」。秦始皇大興土木，建都咸陽，並且為自己修建了宏大而複雜的陵墓。這兩處建築代表了秦始皇的顯赫軍功和新興的政權。透過秦始皇陵附近出土的兵馬俑，我們至今仍然能體會到，中國統治者當年的奢華。

高度的精確性

這批由兵馬俑組成的軍隊共有一萬餘人，五百匹馬和一百三十輛戰車。武士俑分為步兵、弓箭手、弓弩手、騎兵、戰車馭手

西漢中山靖王劉勝墓中出土的
金縷玉衣(西元前200年)。

和軍官。他們上身穿短袍，下身穿長褲，其中大多數還身披鎧甲。鎧甲有七種類型，完全按照實物仿製，因而十分逼真。將士脖子上戴有圍巾，以避免鎧甲和皮膚直接接觸。從鎧甲上的鉚釘到鞋底的薄厚不一，細膩的刻劃和寫實主義的表現手法處處可見。

不僅如此，武士俑的武器全都是真的，而不是仿製的。人們在武士俑身邊發現的武器有長矛、戟劍、弓、弩和箭等。

武士俑的相貌各異。儘管他們都具有強悍有力的姿態，但沒有兩個人的面孔是一樣的。這是因為當時的工匠，要呈現出中國各地區人種的不同特徵。軍官和士兵的差別，表現在身材和髮髻上。前者身材比後者高大，髮髻也較為複雜。

完美的作品

規模如此龐大的工程，必然要有完善的組織作業才能竟功。兵馬俑由工匠在國家的

在秦陵中發掘的陶製武士俑頭部。

工廠中製作，目前已經發現了九個這樣的國家工廠。製作的步驟是統一的：先用較厚和較粗的粘土，塑造出各部分組件的初步形狀，再用較細的一層粘土覆蓋在表面。組件經過風乾後進行燒製，

古墓，藝術的天地

在秦朝(西元前221-207年)和漢朝(西元前206-220年)，中國人認為生前和死後的生活並無二致，因此他們在墳墓中放入所有生活必需品，以便繼續享受榮華富貴和天倫之樂。

眾多的發現。三十年來，中國共挖掘了兩萬多個秦漢古墓，這使得人們對當時喪葬器物的了解大為增加。

這些墓穴都修建在地下，其內壁由大小不同的方磚或石料砌成，磚石上雕刻或繪有裝飾圖案，圖案表現的題材分為神話和世俗兩種。反映人間生活的場面有狩獵、宴會、舞蹈及烹飪等。

去陰間的行裝。中國人十分注重為死者建造與之相稱的墳墓。他們首先用絲綢包裹屍體，然後再將其放入多層的矩形棺材之中。

最為講究的甚至用玉石裹屍，如河北滿城縣出土的中山靖王劉勝之妻竇綰的屍體。棺材的表面塗著白粉或油漆，有時還繪有豪華的裝飾圖案。

陪葬的物品非常豐富，多半為精美的藝術品：大量的漆器或瓷器、青銅製品、木製或陶製的各種人物、動物或建築造型……秦漢時期已不再用活人陪葬。取而代之的是用婦女和僕人的模型來陪伴死者。

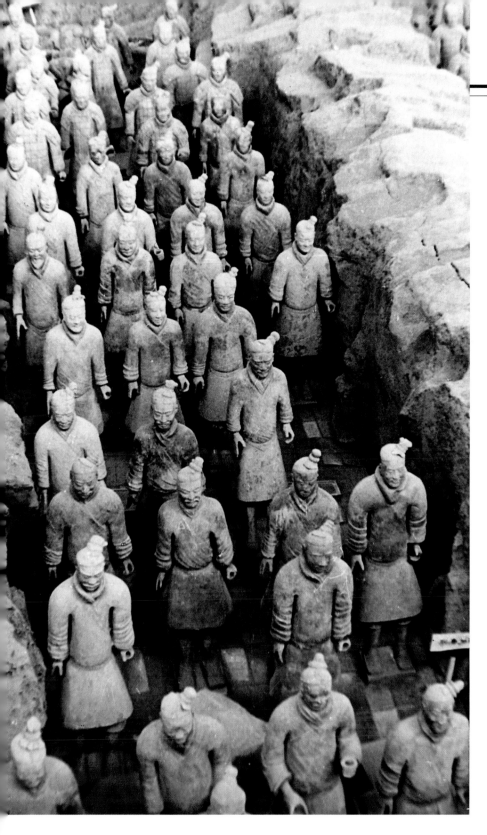

這些兵馬俑被埋在秦始皇陵以東1.5公里處的三個坑穴中。

一號坑是在1974年被一位打井的農民發現的,它的面積共12600平方公尺,深約3公尺,由若干個平行的溝壕構成。坑內布置著一整支步兵隊。二號和三號坑於1976年開始進行挖掘。二號坑有6000平方公尺,布置一個騎兵團。三號坑的面積為520平方公尺,似乎是指揮部門的所在地。

1980年,在離秦墓17公尺處又發現了兩具青銅車馬。這些車馬非常精美,完全按照皇帝御用工具所仿製。其大小為實物的二分之一。

這些陶製武士俑呈灰色,但在它們身上還能發現一些彩色的痕跡。武士俑的身高多在1.75至1.85公尺之間,最高的有1.96公尺。它們現保存在陝西秦始皇兵馬俑博物館。

西安秦陵兵馬俑坑。

色彩鮮豔奪目、眉毛、鬍鬚和頭髮則為黑褐色。

神秘的軍隊

歷史學家至今仍不清楚,秦始皇為什麼要把這樣一支龐大的軍隊,埋在自己的墳墓旁。這或許是模擬當時保衛都城的衛戍部隊的複製品,也可能是負責在陰間保衛皇帝的御林軍。

以高超的藝術水準和宏大的規模著稱於世的秦朝兵馬俑,並不是獨一無二的。在陝西濟陽附近楊家灣出土的西漢(西元前206-西元24年)古墓中也發現了三千個兵馬俑。但這些武士俑比真人小,只有五十多公分高。在甘肅武威縣雷台張將軍墓中挖掘到的青銅騎兵、戰車和奔馬也屬於同一類藝術精品!

然後再把它們安裝在一起。身體的各部位是分別完成的,有的使用模具,如腿部和其上身,其他部位則用手工完成。由於雙腿要支撐全身的重量,所以製成實心的;身體的上肢則製成空心的。頭部由兩個用模具製作的空心部分組合而成,外表覆蓋了一層薄薄的粘土。像鬍鬚等細節是最後才加上的。再經過打磨和上色,這些作品便告完成了。

上色的顏料是從礦物質中提取的,色彩大多未能保存下來。但俑像上殘存的色斑還可以使人想像出它們當時的色彩:軍服的

馬賽克成為「石頭畫」

伊索斯大戰

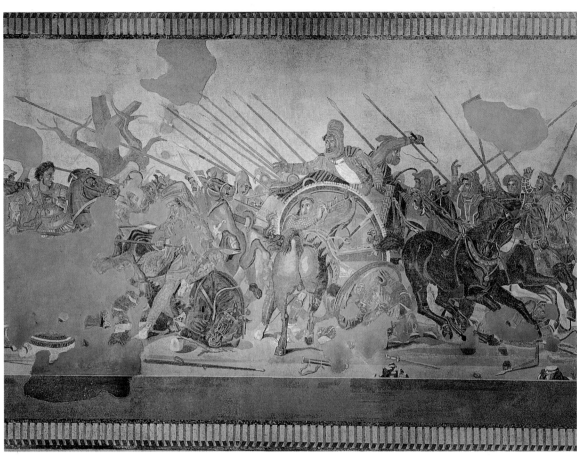

《伊索斯大戰》
西元前200年
前後(那不勒
斯,考古博物
館)。這幅鑲嵌
畫模仿自一幅
希臘繪畫,它
對增進人們對
古代繪畫的認
識和了解很有
幫助。

鑲嵌畫技術

最早的鑲嵌技術只是把卵石拼砌在一起。
西元前三世紀,歐洲已經發展出把石塊粗略
加工成立方體,並用灰漿把它們粘在一起的
技術。這種根本性的變革,為鑲嵌畫的產
生,提供了有利的條件。

隨著鑲嵌技術的不斷發展,所用材料的體積
也大為縮小(邊長一公分以下),其種類和顏
色也越來越多,如鉛、玻璃、陶瓷等。這使
得鑲嵌畫的創作更加方便,效果更為豐富,
並且更適合拿來表現人物場面,例如《伊索
斯大戰》便是。

古希臘的一位畫家曾教導他的弟子們說:
「要表現重大的題材,不要把藝術消磨在花
鳥魚蟲上。」這 建議預示著歷史題材的
開展,儘管繪畫中的歷史題材還有些許神
話色彩。

鑲嵌畫作者很早就開始用馬賽克來表現歷
史題材,他們並且力圖用這種獨特方式來
模仿畫家的創作:他們把各種顏色的小石
塊粘在一起,而不使用畫家的顏料。著名
的鑲嵌畫《伊索斯大戰》(la Bataille d'
Issos) (又稱《亞歷山大鑲嵌畫》(Mosaïque
d'Alexandre)就是用這種技術創作的。它的
主題為西元前333年希臘的亞歷山大
(Alexandre)與波斯的大流士(Darius)在小亞
細亞的戰鬥。這幅馬賽克作品大約作於公

元前200年左右,它可能模仿自更早的著名
希臘藝術家阿佩爾(Apelle)、菲洛克塞努
斯‧戴雷特里亞(Philoxénos d'Érétrie)或底
比斯的阿里斯提得(Aristide de Thèbes)等人
的畫作。

首領之戰

鑲嵌畫上的亞歷山大騎著他心愛的駿馬布
塞法爾(Bucéphale),護胸上戴著他所崇拜
的太陽神徽章。他剛剛打敗大流士的軍
隊,正要乘勝追擊。「偉大的國王」大流
士立於戰車之上,一名將官為了掩護他撤
退,把馬橫過來阻擋追兵。人們首先看到
的便是這匹馬的臀部。在千軍萬馬的混戰
之中,這三個人物的形象最為突出。

突出兩軍統帥的形象,把眾多人物重疊或

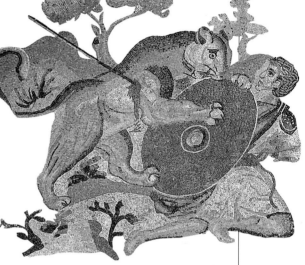

《伊索斯大戰》(又名《亞歷山大鑲嵌
畫》)原為龐貝(Pompéi)農牧神廟豪華大
廳的地面裝飾。

這幅鑲嵌畫在1830-1832年的挖掘工作
中被發現後，便被剝離原位，安放到那
不勒斯博物館。

歷史學家鑒定該作品作於西元前二世
紀，但其作者卻無從查考。

交錯安排，這是鑲嵌畫的作者為了表現景
深而採用的方法。馬匹身上的陰影、光線
的反射、色彩的深淺變化，尤其是托著長
矛和枯樹的灰白背景，都大大加強了場面
的立體感。這場戰爭的悲劇性場面，集中
表現兩位君王在亂軍之中的四目對視。一
個神態中充滿了進攻企圖和必勝的信心；
另一個則似乎是以動作和眼神在懇求對方
手下留情。

尼羅河岸的日常生活

上面這種處理題材的方式，在鑲嵌畫的歷
史上是極特殊的。在一般情況下，用石塊
作畫的藝術家們，喜歡把一個總主題的多
個不同場面羅列在一起。

在羅馬附近的巴萊斯特里納(Palestrina)出
土的西元前一世紀馬賽克鑲嵌畫《尼羅河
風光》(Paysage nilotique)便屬於這類作
品，它如同一幅地理圖板，尼羅河兩岸的

風土人情和日常生活在上面表現得淋漓盡
致。從入海口到黑人武士出沒的深山區，
這條「救星河」兩岸富麗堂皇的建築和奇
異的景色連續不斷，相映成趣。在畫面上
不僅可以欣賞到標出名字的各種飛禽走
獸，還表現了尼羅河入海處居民的日常生
活：有的在狩獵或捕魚；有的在消遣休
息；有的在蔓藤花棚上宴請賓客……

非洲的狩獵遠征

在羅馬帝國統治時期，非洲的許多鑲嵌畫
都以表現尼羅河沿岸的風土人情為主。狩
獵的場面更是藝術家們偏愛的主題。其中
最著名的是在西西里島皮亞札─阿爾梅里
納 (Piazza Armerina)的德爾卡薩萊別墅
(Villa del Casale)發現的一幅作品。這幅鑲
嵌畫原本是一條通往大廳的長廊的裝飾，
它表現了一個龐大的捕獵場面：在自然風

光的背景下，野獸如何被捕獲，又如何被
裝上船送到馬戲團。這些奇異動物從虎、
豹、羚羊、野牛到犀牛、駝鳥，應有盡
有。有些場面還具有神祕的色彩：在某個
角落裡，一頭長著獅身鷹翼的怪獸坐在一
只牢籠上，還有個人一起被關在裡面。進
入大廳後，鑲嵌畫的內容則是動物陪伴下
席地而坐的婦女。她們可能是非洲或亞洲
大陸的象徵。

受偏愛的藝術

沒有任何古代文明像希臘─羅馬文明那樣
大量運用鑲嵌藝術。當時的工匠雖然沒有
發明鑲嵌技術本身，但他們卻是改進這個
技術的大功臣，而且還將其運用到所有需
要鋪砌防水、可沖洗和堅硬護層的地方，
如地面、泉水池、壁龕、岩洞神堂等。鑲
嵌的題材非常多樣化：有幾何圖形和各種
花卉，有靜物、人像和四季寓意、有神

像、詩歌、日常生活的各種場景和兒童遊
戲等等。

然而創作這些精美作品的人卻不是藝術
家，至少在當代人看來是如此。當時，鑲
嵌作品被視為一種奢侈品，但不是藝術
品，其作者則被視為地位低下的工匠。所
以，即使在一些鑲嵌傑作上也很少能找到
作者的簽名。

令人讚嘆的希臘雕像

對婦女的兩種看法

著名的《薩莫色雷斯勝利女神》(Victoire de Samothrace)和《米洛的維納斯》(Vénus de Milo)是古代和希臘雕刻藝術的象徵。這兩件西元前二世紀的作品,代表了對婦女的兩種的看法。

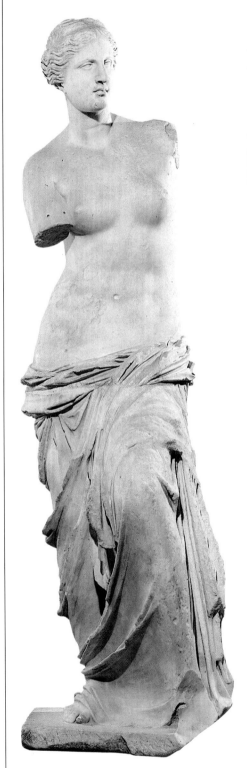

《米洛的維納斯》,西元前二世紀
(巴黎,羅浮宮博物館)。

巴黎羅浮宮的《薩莫色雷斯勝利女神》坐落在面對大廳的台階頂端。它於1863年薩莫色雷斯島的神廟挖掘過程中被發現,並因此而得名。同時出土的其他文物顯示出,這尊雕像是由羅得島(Rhodes)的一名雕刻家,在西元前二世紀完成的。

雕像本身採帕羅斯大理石,模擬船頭的底座則用石灰岩刻成。整個作品高3.28公尺(女神像本身高度為2公尺),寬1.28公尺,重1400公斤。出土時雕像已碎成118塊,失去的一隻右手遲至1950年才找到。

《米洛的維納斯》則是1820年4月8日,被米洛島的一個農民在偶然間挖到的。經過許多曲折之後,法國將它買去,送給了路易十八。後來路易十八又把它送給羅浮宮收藏。《米洛的維納斯》在羅浮宮展出後,吸引了無數觀眾,1964年還送往日本展出。

《米洛的維納斯》自被發現之日起便備受珍愛:在巴黎公社時期和第二次世界大戰中,人們特別把它轉移到安全的地方以防不測。但它同時也遭到了辱沒:它的形象不止千百次地被做成紙鎮、花園雕像、花瓶或其他變形物品。雕像高2.04公尺,它為女性體形美提供了公認的標準:胸圍121公分,腰圍97公分,臀圍129公分。

第一尊雕像展示的是一個勇往直前的戰神;另一尊女神像則表現了女性柔美性感的一面。

偉大的勝利女神

《薩莫色雷斯勝利女神》是為西元前306年「奪城者」德米特里(Démétrios)一世戰勝托勒密(Ptolémée)艦隊的海戰大捷而創作的。它是一個站在船頭,生有雙翼的大型女神。根據傳說,有一天勝利女神從天而降,落在一艘靠泊在薩莫色雷斯(Samothrace)島神殿旁港灣裡的希臘船船頭。《薩莫色雷斯勝利女神》的創作靈感無疑來自這個傳說。

勝利女神堅定地站在船頭,好像正在觀察戰鬥的場面,以便更加確保她所支持的一方的勝利。她迎著海風,身上輕薄的衣裙隨風飄拂。

在希臘藝術中,這種表現方式並非絕無僅有,幾乎所有勝利女神都被塑造成一名美麗、強健、生有雙翼的年輕女子。有時,她們穿著的長袍還滑落到肩膀,以便暴露出上身。這類勝利女神像,往往手持象徵勝利的棕櫚枝或象徵戰鬥的號角,腳上踩著地球、戰利品或盾牌。

該作品的獨特之處在於:女神像身材高大;緊貼的衣裙把她的身體完全襯托出來,連肚臍和腿形都隱約可見:作品的動作簡捷。這尊勝利女神像失去了雙臂,但人們不難想像:她正伸著手臂,不是指向敵人,就是正在指揮一場戰鬥。

維納斯的魅力

《米洛的維納斯》身體暴露的部分要比《薩莫色雷斯勝利女神》多,她顯示出年輕女子優美柔嫩的軀體。如果拿「勇往直前」來形容勝利女神,那麼維納斯則似乎處於靜止狀態。

希臘晚期的藝術

對希臘古典藝術(西元前514世紀)和羅馬帝國藝術(從西元一世紀起)來說，希臘晚期藝術有一種承先啓後的作用。然而它在地中海地區，持續的時間及產生的影響卻不盡相同。它在地中海西部很快便衰落了，而在地中海東部則延續了幾個世紀。

傳統。最初，忠於古典傳統很受重視，因為這表示當代作品與公元前五世紀希臘偉大藝術傑作之間保持著密切聯繫。當時，為了滿足社會上對藝術品的需求，藝術家們複製了許多古典作品。

自身的特點。但是，希臘晚期藝術不再滿足於一味複製和仿造古典作品。藝術家們很快創作出新的題材，或者以更寫實的手法和不同的運動，來表現古老的主題。作為古典理論的基礎，動作的均衡、協調和直線性，逐步被藝術家們放棄。取而代之的是更加自然和符合現實的造型，以及複雜多變的姿態。為了突破古典時期對造型和動作的束縛，藝術家們開始注重對空間的利用，並力圖使作品表現出戲劇效果。

大型作品。與此同時，雕像、群像和浮雕作品的體積也在逐步加大。一般來說，它們都比實物大，例如希臘晚期最著名的兩個作品：《米洛的維納斯》和《薩莫色雷斯勝利女神》。

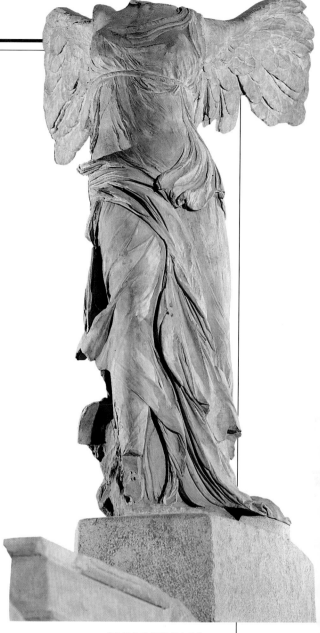

《薩莫色雷斯勝利女神》，
西元前二世紀(巴黎，
羅浮宮博物館)。

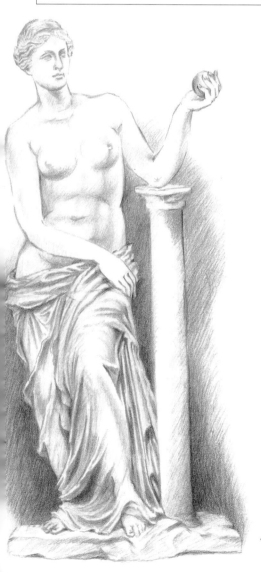

《米洛的維納斯》，復原圖。

但人們對維納斯的這種印象並不正確：一種複雜、微妙而又沉穩的動作正把她的臀部引向右邊，把軀幹引向左邊；她的左膝向前，比勝利女神右腿的動作略小些。然而她的頭部卻表現出一份莊重和平靜，給人一種靜止的感覺。

這尊雕像的臉部表情顯得有些慵懶，神態不甚協調，鼻子有欠精巧，其無以倫比的美則集中在軀幹上，強健而靈活的腹部襯托著形象逼真的肚臍，高聳和略分向兩旁的乳房煥發出一股青春活力。兩個乳頭顯得極為精緻和嬌嫩。皮膚的光滑和細膩尤其令人讚嘆。

製作雕像的大理石經過了反覆打磨，充分表現出女性肌膚的優雅和溫柔。在下身厚重和多褶織物的對比下，維納斯本身的細緻度給人的印象更是深刻。

和勝利女神一樣，《米洛的維納斯》也失去了雙臂。和它一起出土的殘塊中，除了三根頂端帶有人像的石柱外，還有一隻拿著蘋果的手，這往往是愛神的象徵。因此，人們斷定她是維納斯。即使事實不是這樣，單憑她的美，人們也可以猜測出她的身分了。出土的殘塊有助於復原維納斯的動作，她可能把左臂依在一根石柱上，手裡托著一只蘋果。她的右臂斜放在身前，手搭在左大腿上。

對古典風格的回憶

通過對皮膚和織物等不同材料以及姿態動作的表現，這兩尊雕像充分反映了希臘晚期的藝術風格。它們大致於西元前二世紀作於羅得島，還可能出自同一門派。

勝利女神所表現的剛勁、維納斯柔美的體態和莊重而平靜的面容，都是希臘古典時期的傳統，和晚期創新精神的交融混合。其結果是這兩尊雕像比起前一時期莊重、呆板的女神來，更合乎我們現代人的審美觀點。

「像石頭的夢一樣美」

麥迪奇的維納斯

「《麥迪奇的維納斯》(La Vénus Médicis)絕對值得人們專程來佛羅倫斯瞻仰，就像當年人們湧向尼多(Cnide)神廟去欣賞普拉克西特利斯(Praxitèle)所作的雕像一樣……《麥迪奇的維納斯》在所有維納斯像中的地位，和維納斯在諸女神中的地位相仿。你越是認真欣賞，便越會感到這是古希臘不朽的藝術傑作。」

以上是十九世紀佛羅倫斯烏菲齊美術館的作品目錄對《麥迪奇的維納斯》的讚頌，它反映了這一傑作長期以來受到的極高評價。波特萊爾(Baudelaire)說它「像石頭的夢一樣美」。《麥迪奇的維納斯》是羅馬人對希臘雕像的複製品，在1820年《米洛的維納斯》被發現之前，它無疑是世界上最著名的裸體女神雕像。

鑒賞專家的話

「這是我一生所見最美的雕像。你一邊看著

《麥迪奇的維納斯》其發現時地至今尚不能夠確定。它在十七世紀從蒂沃利(Tivoli)的哈德良別墅被遷移到麥迪奇別墅，即目前羅馬的法蘭西學院所在地。後來，麥迪奇·科西莫三世(Médicis Cosme III)公爵，又把它運到了佛羅倫斯。1802年，身為第一執政的拿破崙(Napoléon Bonaparte)把它運到法國，放在羅浮宮博物館裡。然而在1815年它又回到了佛羅倫斯，並在烏菲齊美術館收藏至今。

這是羅馬時期對西元前四世紀一希臘雕像的複製品，材料為大理石，高153公分。它最初可能是被用來裝飾尼祿(Néron)的妻子屋大維婭(Octavie)的柱廊。沒有人知道在修復過程中，它的姿勢或象徵物是否曾被改動過。

它，便一邊會有甜蜜和神聖的感覺油然而生。你會發現它的每個細微局部都滲透著美。這是因為當時的雕刻家為了完成這一傑作，竟然借助了五百個不同的模特兒；它是全希臘所有美的綜合與結晶。這尊雕像身材極為勻稱，四肢輪廓完美無缺，胸脯和臀部豐滿圓潤，形態栩栩如生，因此不愧為傳世傑作……它的身軀略向前彎，顯得實際的身材還要更高些，這也使得背後的美能有更好的表現……它的姿勢看來像是一個裸體女人被陌生人看到後，連忙用手遮住胸脯和私處的樣子。」

對《麥迪奇的維納斯》作這番描述的是法國十八世紀作家和著名女性美鑒賞專家薩德(Sade)侯爵。當時這尊雕像正引起轟動。薩德的心深深地被這個純潔的女性裸體所觸動，他準確地詮釋了維納斯洗浴後，因害羞而遮掩赤裸身體的姿態。

一個裸體女人

這種姿態是一個絕妙的創造。所有評論家和藝術家都受到啟發和觸動。各個時期的雕刻家或畫家都對其進行過模仿。然而，十九世紀的新古典主義畫家大衛(Louis David)則認為，這尊雕像的姿勢過於做作和冷漠，故難以激起人們的欲望。這一評價之所以如此嚴厲，是因為近代的人們已看慣了裸體的婦女和女神形象。但是，在西元前四世紀，所有的維納斯雕像都穿著衣服，因襲化的色彩極濃。當時，敢於率先脫去女神的衣服，並把她們當作女人來處理的，是古代大雕刻家普拉克西特利斯。他的《尼多的阿佛狄特》(Aphrodite de Cnide)表現了表情豐富的面容和充滿性

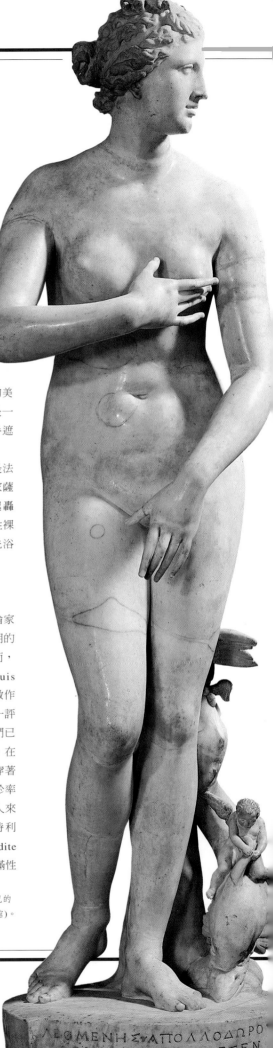

《麥迪奇的維納斯》，羅馬人對西元前四世紀的希臘雕像所作的複製品(佛羅倫斯，烏菲齊美術館)。

感意味的裸體。現在我們在許多博物館所看到的只是羅馬時期複製品的殘缺。在這一作品啟發下製作的《麥迪奇的維納斯》，同樣在世人面前展現了美麗而靦腆的女性裸體形象。

崇高的女神

《麥迪奇的維納斯》以其形體的貞潔與和諧著稱於世。靦腆的美賦予這尊雕像一種高貴的氣質，使人們不能不把它看作女神。另外，作品中維納斯的象徵物也排除了對人物身分的任何懷疑。年輕女子的左腿旁有一隻海豚，兩個生翼的孩子騎在上邊；一個在玩海豚的背鰭，另一個在玩它的尾鰭。海豚表示維納斯出生在海裡，兩個孩子代表著主持維納斯降生並終生陪伴她的愛神和欲神，即厄洛斯(Éros)和希邁里奧斯(Himeros)。年輕女子好像是接受淨身聖禮

《尼多的阿佛狄特》，羅馬人根據希臘原形所作的複製品(巴黎，羅浮宮博物館)。

後，從水裡走出來一般；這表明了維納斯赤身裸體和神情虔敬的原因。女神的臉上實際上帶有一種莊重的平靜。《麥迪奇的維納斯》集人和神於一身，她通過神聖的靈魂表現出女性的性感，超越了時空的局限，至今仍保持著動人的力量，使欣賞她的人，能豁然理解美的含義。

→參閱46-47頁，＜對婦女的兩種看法＞；
152-153頁，＜烏比諾的維納斯＞。

《維納斯的誕生》，局部，山德羅·波蒂切利(佛羅倫斯，烏菲齊美術館)。在這幅十五世紀的作品中，出水維納斯靦腆的姿態和《麥迪奇的維納斯》別無二致。

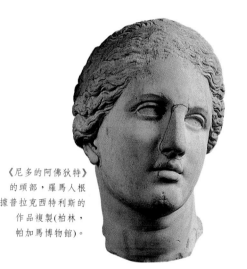

《尼多的阿佛狄特》的頭部，羅馬人根據普拉克西特利斯的作品複製(柏林，帕加馬博物館)。

維納斯：女人還是女神？

維納斯或阿佛狄特是古代雕刻中被表現得最多的女神。她是神，同時也是最美麗的女人。所以藝術家們十分熱衷於表現她無以倫比的美。

逐步的揭示。最早的維納斯雕像都穿著長袍，完全遮蓋身體。後來，雕刻家們對她所穿的衣服進行加工，讓衣裙像濕布貼在身上一樣，以顯露出女性的體形。最後，維納斯一只乳房甚至自敞開的衣服中露了出來，如羅浮宮博物館的《母親維納斯》或《弗雷瑞斯的阿佛狄特》。

浴後的裸體。為表示維納斯從水中現身，西元前四世紀的雕刻家們展現完全裸體的女神，例如《卡皮托爾的維納斯》(羅馬，卡皮托爾博物館)、《麥迪奇的維納斯》和《尼多斯的阿佛狄特》。這些作品中，女神仍然保持著靦腆的姿態，雙腿並

攏，兩手試圖遮住身體。後來，雕刻家們又重新讓女神的下半身穿上衣服 (如《米洛的維納斯》)，但在動作上則大為解放：有的在繫鞋帶，有的在梳妝打扮，還有和陪伴她的愛神們玩耍的。

性感的情婦。最後，女神的衣服又再次被藝術家脫光：她或是漫不經心地抓著被風吹起的披風，或是蹲在地上，顯露出腹部的肉褶(《維也納的阿佛狄特》)。

到了十六世紀時，裸體女神像逐漸從雕刻轉移到繪畫中。

維納斯拋棄了所有顧忌，在喬爾喬內(Giorgione)、提香(Titien)、廷托雷托(Tintoret)和韋羅內塞(Veronese)及其他歐洲藝術家的筆下，維納斯變成了躺在床上的裸體女人，有時還有戰神(Mars)陪伴在側，她已經從女神變成了女人。

龐貝的啟蒙壁畫

神 秘 別 墅

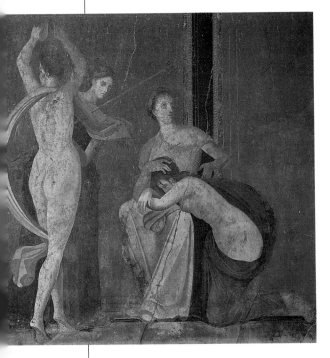

受啟蒙者在哭泣，
女祭司在翩翩起舞。
神秘壁畫的局部
(龐貝，神秘別墅)。

由於維蘇威(Vésuve)火山爆發而被摧毀的龐貝古城，今天成了名副其實的博物館：這裡展示著從西元前一世紀到火山爆發的西元79年期間的羅馬繪畫。最著名的室內裝飾壁畫依然完好如初。人們認為它所描繪的是一種啟蒙儀式。

「神秘別墅」(la villa des Mystères)是一所私人住宅，它由於其中一個房間的一組壁畫而得名。這組畫以紅色為背景，它所要表現的確切涵義始終有所爭議，但其題材明顯和崇拜愛神狄俄尼索斯(Dionysos)，即巴克科斯(Bacchus)的儀式有關。更確切地說，其主旨在於通過對婚姻儀式的描述，把男女之間的秘密傳授給未來的妻子。

可怕的崇拜

整個儀式過程藉著四壁中部的繪畫，逐一表現出來。開始是一個裸體男子，在一位戴頭紗的已婚婦女監視下，閱讀禮儀書。一名年輕婦女把手放在他肩上，對他表示鼓勵。另一名婦女正在為祭獻活動準備供品。接下來的祭祀活動是驅邪的淨身禮，

龐貝藝術的四種風格

龐貝藝術持續了兩個多世紀。歷史學家將其分為四個時期，每個時期都有其獨特的藝術風格。

第一種風格(西元前150-180年)。這種風格的主要特點是用繪畫的方式，模仿大理石面和其他建築材料。

畫面的題材除了建築物以外，還有少量人物和小型風景畫。

第二種風格(西元前80-14年)。在這個時期，建築物依然存在，但隨著透視法的運用，其立體感大為加強。畫的下部經常被繪成大理石條座，中間的人物以模擬的石柱分隔開來。神秘別墅的裝飾就是這種風格的典型代表作。

第三種風格。這種風格在第二種風格存在期間開始形成。華柱飾的大量出現使人們稱其為「矯飾主義風格」。透視法幾乎完全被拋棄了，壁畫以表現風景為主。下部繪有大量裝飾圖案，上部繪有建築物。

第四種風格(西元50-79年)。這種風格被稱為「神奇幻想風格」，是以上兩種風格混合的產物。它把大型畫面下部繪成大理石條座，上部加上第三種風格的裝飾。建築物的逼真形象開始在牆面頂部出現。

狄俄尼索斯，令人不安的神

狄俄尼索斯(或稱巴克科斯)是酒神。由於他一貫飲酒縱樂的作風，故也被看作愛神。從希臘到羅馬，對它的崇拜都帶有令人不安的色彩。崇拜的儀式實際上變成了狂飲節，信徒們以為這樣便可以和神完全交融在一起了。傳說狄俄尼索斯的男女祭司們，這天晚上要到深山裡暴飲暴食，甚至生吞活剝犧牲品。

由於這種不光彩的名聲，羅馬元老院下令禁止了對狄俄尼索斯的崇拜，它的信徒也有受到制裁的危險。但是，對狄俄尼索斯神的崇拜仍然私下進行，龐貝古城中神秘別墅的壁畫，就還保留著這種回憶。

由一個背對觀眾呈坐姿的年輕婦女在兩個女祭司的陪伴下完成。這裡對儀式的描述，被狄俄尼索斯隨從們的突然出現所打斷：一個長著大鬍子和塌鼻子的胖老頭(西勒諾Silène)在演奏豎琴；兩個半人半獸神之一在吹排簫，另一個在給山羊餵奶。它們頭上長著尖耳朵，但沒有神話中常說的犄角。接下來一幅畫是一個婦女正倉皇逃走，她的紗巾隨風飄動。

接著，在另一面牆上再次出現了西勒諾和半人半獸神。西勒諾托著一只水罈，一個半人半獸神從水的倒影中，欣賞其同伴在它身後舉著的戲劇臉譜。牆面中部是端坐著的狄俄尼索斯和他的妻子阿里阿德涅。真正的狄俄尼索斯儀式，在他們左邊開始進行：一個婦女跪在地上，掀開蓋布，露出了象徵自然生殖力的男性生殖器。接著出現了一個長有雙翼的女精靈，她正高舉皮鞭，準備抽打某人。下一面牆上的一個年輕女子連忙躲到另一個坐著的婦女懷裡。在被鞭打的女子身旁站著一個女傭人，她靜靜目睹所發生的一切。另一個裸體的女人則在翩翩起舞。這個跳舞的女人已經得到了啟蒙和淨化，她從此成為狄俄尼索斯的女祭司。這組壁畫的最後一部分，表現了一個新婚女子，在女奴的幫助下梳洗打扮的場面，她正對著小愛神舉著

的鏡子自我端詳。在一旁，有一個肥胖的婦女坐在床邊等候著新婚夫婦，她可能是婚姻女神朱諾(Junon)。

愛神的勝利

當時繪畫中，把西元前一世紀羅馬人舉行的儀式，和純粹神話題材混在一起的做法很罕見。然而狄俄尼索斯的形象，卻經常出現在龐貝古城各時期的壁畫中。

在盧克萊修·弗龍托(Lucretius Fronto)一家餐廳正面的牆壁上，畫著狄俄尼索斯和阿里阿德涅，坐著戰車凱旋歸來的場面。兩

本世紀初開始挖掘的神秘別墅，真不愧是龐貝最著名的地方。

在四個世紀裡，它的90多個房間，是按四個時期和三大部分進行布置的。

神秘壁畫所在的房間寬5公尺，長7公尺，這無疑是一間豪華客廳。除門窗外，保存完好的壁畫占據了四面牆壁。

人物形象總共有29個，組成了10個場面，人物畫面高185公分。

作品的風格說明它作於西元前一世紀。

神秘壁畫。整體與局部：執鞭女精靈(龐貝，神秘別墅)。

邊的牆上則用立體感極強的手法，逼真地展示了多幅海濱別墅畫。

同樣，在韋蒂(Vetti)家族的別墅裡，餐廳的壁畫，體現了龐貝壁畫晚期的風格。正面牆上的畫，表現了神人之間各種變幻不定的情愛題材。第一幅畫是代達羅斯(Dédale)把一頭木製的母牛指給彌諾斯(Minos)的妻子帕西淮(Pasiphaé)。這頭母牛使她得以和公牛做愛，彌諾圖洛斯(Monotaure)的出生便是這種情愛的不幸後果。 第二幅畫是宙斯下令懲罰伊克西翁(Ixion)，因為他和化作烏雲的赫拉(Hera)交媾，使之生下陶洛斯人。最後一幅畫則描繪比較美滿的愛情故事：狄俄尼索斯和凡人女子阿里阿德涅的結合。

戲劇的布景

裝飾房間的不僅是故事題材畫。龐貝古城所有房間的牆面都畫滿了壁畫，畫的內容除了人物以外，還有大量的植物、建築和柱廊裝飾。在神秘別墅裡，在這些西元前一世紀風格的偉大作品下面，是畫得很逼真的各色大理石條座，條座上都還繪有突飾。畫面隨著牆面發展，紅色的背景被黑色仿斑岩石柱加以分隔。牆面上部繪有由花卉和玩耍的情侶構成的條飾。

在其他地方，人們採取了不同的方法。在盧克萊修·弗龍托的家裡，畫面之間以一串串鮮花相隔，其下部則被繪成室內花園。在其他時期的代表住宅裡，立體感強到可以假亂真的建築物，占據了全部牆面：最重要的原則是要把整個牆壁都畫滿，無論是用人物還是其他東西。

達到精巧平衡的中國青銅器

馬踏飛燕

自遠古時代以來,中國人就掌握了青銅的冶煉技術。而至後漢的工匠(西元25年至220年)更將這種悠久的傳統發揮得淋漓盡致。諸如《馬踏飛燕》這類作品的問世,更清楚的顯示此時工藝技術的空前水準。

長久以來,中國的青銅冶煉技術,一直被認為是傳承自西方國家的,但經過證實,這種技術的確是中國人的心血結晶。儘管首批自中國發掘出土的青銅器年代,可追溯到西元前2300年至2000年左右,但直到西元前十六世紀,才正式揭開中國青銅器的時代。

中國的天馬

這件真正象徵著中國精神的天馬作品——《馬踏飛燕》,目前收藏在中華人民共和國。由圖中你不難看到飛馬四腿騰空、狂奔飛馳的模樣。

四肢和尾部是支撐著這件青銅器的平衡所在。那飛踏的一條前腿和後腿遠離體軀,

另外兩條腿緊貼馬肚,幾乎快要前後相連。右後腿的蹄子支撐著整個作品——它正踩在一隻展翅飛翔的燕子身上。而飛燕也吃驚地轉過頭來看著這隻侵入牠領地的飛馬。飛馬的尾巴隨著奔馳的節拍在飛舞。馬嘴吐沫表現出竭盡全力的動感。唯有馬鬃缺乏現實感地緊貼在頭部,而沒有隨風飄起。此外,馬的眼睫毛敝開著,眼睛四周勾勒出酷似心臟的外形。

偉大的王室藝術

自商朝(西元前1600年至1100年)到漢代(西元前206年至西元220年)將近1500年間,也

就是《馬踏飛燕》鑄造問世前不久,正是中國青銅器的全盛時期。

此時鑄造的青銅器,以精緻的祭祀器皿為主。這些青銅器皿多用於王室祭祖,及祭祀後的宴會,因此,青銅器最初是王室權力的象徵。

但是,自從各地諸候紛紛襲用王室的祭祖儀式後,青銅器皿的生產也隨之增加起來。此外,諸候們也在器皿底部刻上紀念文字,使這些具宗教功能的容器,增添了世俗的色彩。

青銅器皿的形狀根據其用途而定,大致可分為三大類:一是用於燒、煮和盛荼的器

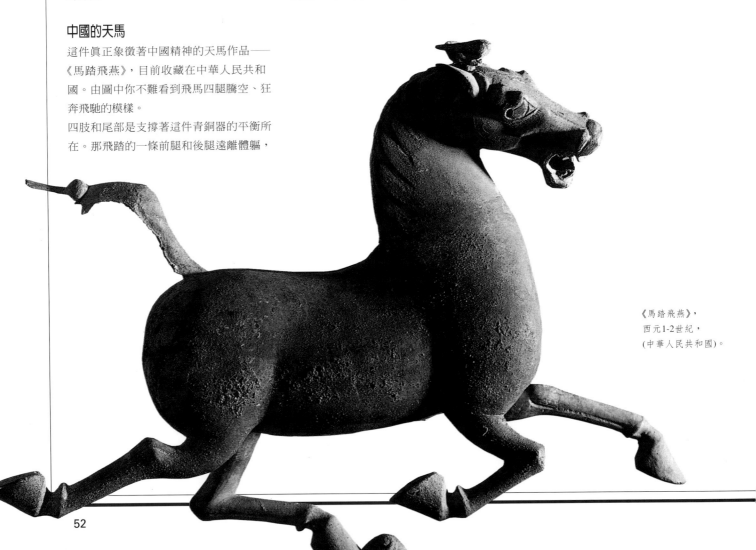

《馬踏飛燕》,
西元1-2世紀,
(中華人民共和國)。

漆容器，現藏巴黎，紀梅博物館
(Musee Guimet)。

皿；二是用來熱酒和喝酒的器皿；三爲用
於盛水的器皿。這三大類青銅器的製造過
程，大致相同，由於生產青銅器的工匠，
都具有製造陶器和掌握火候的經驗，更使
得他們能夠發揮用模子澆鑄的複雜工藝。
製造時，工匠們先用粘土做出模型，曬乾
後於模型外，再裹上一層粘土製成模子，
接著刮平模型，將模型和模子之間的粘土
取走，使之形成一個空隙。這空隙便是器

一位東漢(西元25年至220年)時期的張
姓將軍，其墓中的文物出土。
這座磚造墓穴是1969年，在甘肅省武威
縣的萊泰村發掘出來的。墓中陪葬物品
十分豐富，共計有220件陶瓷器、玉
器、漆器、石器、青銅、金器及鐵
器。
《馬踏飛燕》就是這批青銅器中的一
件，這套精美絕倫的青銅器，計有39匹
馬，14輛戰車和40名騎兵及馬夫，它們
的平均高度爲40公分。
而《馬踏飛燕》高34.5公分，長45公
分，是件青銅製品，上面還鑲有金、
銀、綠松石和孔雀石等飾物，並有油漆
的痕跡。該塑像目前收藏在中華人民共
和國。

中國的漆器

《馬踏飛燕》，以及陸續出現的一些青銅
祭器，都是以中國的漆術來裝飾的。假設
漆的藝術可追溯到商朝，那麼它的全盛時
期便是始於西元前六世紀，即周王朝統治
期間(西元前1100年至221年)。

漆與漆器。漆是膠乳，即漆樹的汁液，尤
其是有光澤的清漆樹汁，這種樹生長在中
國南方和東南亞地區。

漆樹在剛被切割開時，漆汁呈白色乳汁
狀，一接觸到空氣就馬上變成褐色。乾了
之後會變硬，並使塗漆的物體，具有防水
的功能。

通常將有光澤的清漆加上顏料(上朱紅色
或黑色)後，塗在木料、竹子、藤柳製
品、皮革、陶瓷器、金屬上……

漆器的製作。漆器的製作過程極爲細緻。
首先必須在物體上，塗上層層的漆。每一
層漆都必須在陰暗潮濕且無塵的環境下完
全陰乾。而且在上漆前還要把表面仔細磨
光。最後，再根據加工物體的不同底色，
塗上朱紅色或黑色的漆。

每一件漆器的製作都是如此繁雜費時，因
此漆器的價格自然昂貴。

傑作。從戰國時代(西元前475年至221年)
開始，墓中陪葬的漆器已逐漸增多。此
外，富人們也開始訂購餐具，盤子和花
瓶、化妝品盒，小件家具和小型漆雕品
等。甚至連兵器，樂器和棺材等器物也都
上漆。而漆器上的圖案，往往是幾何圖形
和諸如神話中的鳥類和其他動物等形象。

皿所需的厚度。然後工匠將模型固定於模
子裡，並於空模中澆鑄青銅熔液。待冷卻
後拆下模子，以備再用，並仔細地磨光器
皿。

青銅器皿上的圖案非常豐富，製作時或是
刻在模型上，或是刻在模子上。雖然也隨
著時代的不同而有所差異，但通常以幾何
圖形和動物形狀爲圖案。最常見的是眼球
鼓起的怪獸、牛、山羊、象、虎和犀牛。

日常生活用具

青銅器經過十五個世紀的主導地位後，到
漢代時逐漸式微，取而代之是以雕刻、繪
畫、漆器等器物爲主。

當然，這並不意味著青銅器的鑄造技術不
如從前，因爲《馬踏飛燕》的出現就是最
佳的辯解。除了動物形象外，青銅器工匠
們繼續鑄造出精緻的物品，他們完成了青
銅燈具和圖案新奇的鑲金青銅香爐。其中
《蓬萊仙島》的蓋上有高低起伏的景物，表
現出猶如天堂的景色。

此時的青銅器皿雖仍保持著原有的式樣，
以及極爲精湛的工藝水準，但已不再具有
最初的宗教特色。而戰國時代(西元前475
年至221年)，更習慣在青銅器上鑲金、鑲
銀和寶石等其他裝飾物。然而，遠古時代
爲祭祀的需要而大量鑄造青銅器的情況，
已不復得見了。

象，青銅祭器，
西元前11-9世紀，
(巴黎，紀梅
博物館)。

色彩斑斕的藝術

臘萬納的鑲嵌畫

臘萬納(Ravenne)的鑲嵌畫是古代社會邁向中世紀的最寶貴標誌。現存的鑲嵌畫是西元五世紀中葉至六世紀末的作品,這些鑲嵌畫大都經過整修,雖然風格互異,但都表現出同一種美學的理想。

臘萬納由於同時受到羅馬的柏柏爾人(Barbares)和拜占庭(Byzance)的影響,使其藝術兼具羅馬藝術的宏偉,以及基督教的某些教義,尤其是耶穌這個主題(如《耶穌放牧羔羊》便是信徒的象徵),在墓室和石棺上經常可見。那種色彩鮮豔的裝飾藝術傳統,便是來自柏柏爾人。而拜占庭的藝術風格,則在教堂的穹頂,表現出華麗的天堂景象。

伽拉·普拉西蒂阿陵墓

伽拉·普拉西蒂阿(Galla Placidia)的陵墓可

說是一座理想的色彩寶庫。黃色大理石壁上方,是一大片金黃色和藍色為主的鑲嵌畫,這兩種象徵著榮耀和純潔的色彩顯得格外的珍貴。而陵墓的穹頂則在單一的藍色底紋上,浮現金色的傳教士象徵物,即同心圓分布的金色星星,和最為耀眼的十字架。穹頂的正下方,則是耶穌門徒群像,他們白色的側影襯托在藍色和金色的底上,虔誠地讚美上帝,神態嚴肅有如羅馬的演說家。這座陵墓呈十字架形,周圍有四座小教堂,牆上方還有其他鑲嵌畫,色彩則增添了紅、綠兩色。上圖是正在飲生命之水的鹿,自基督教發展以來,鹿就象徵著初學教理的人;中央的聖·洛朗(Saint Laurent)靠在他殉難的刑具旁,證實基督教受難者的勝利;最後還有耶穌,他身著黃金色長袍。整幅鑲嵌畫由阿拉伯式的裝飾圖案:互相交錯的螺旋和葡萄嫩

聖女儀隊的特寫(臘萬納,聖阿波利奈爾·勒納夫教堂)。

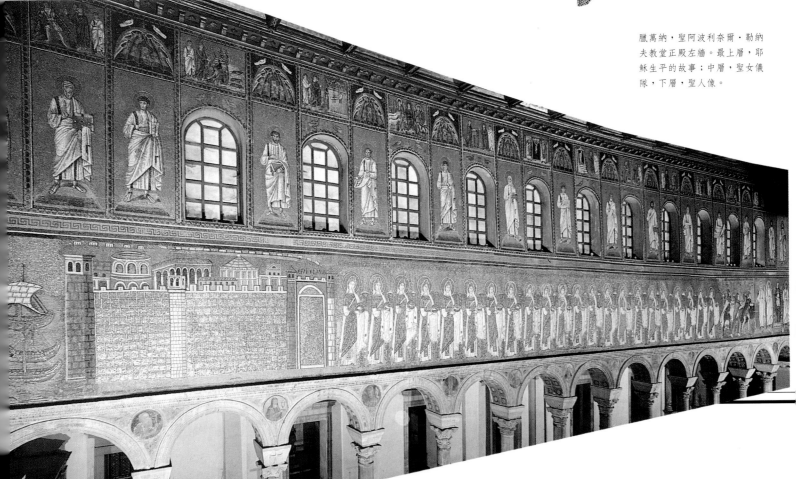

臘萬納,聖阿波利奈爾·勒納夫教堂正殿左牆。最上層,耶穌生平的故事;中層,聖女儀隊,下層,聖人像。

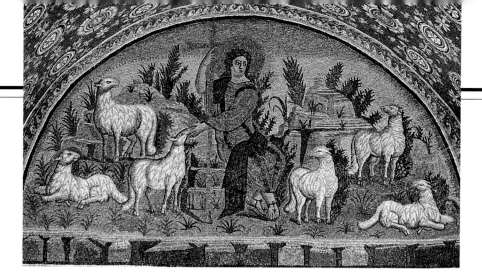

牧羊人耶穌(臘萬納，伽拉·普拉西蒂阿陵墓的鑲嵌畫)。鑲嵌畫由拜占庭人製作，畫的色彩鮮艷。

枝，貫穿起來，成為色彩光亮的拱頂，深色和暖色配合得恰到好處，給人一種永恆的夢幻感。

聖阿波利奈爾·勒納夫教堂的宗教行列

聖阿波利奈爾(Saint Apollinaire-le Neuf)教堂正殿外三層樓高的畫，與伽拉·普拉西蒂阿陵的鑲嵌畫迥然不同。這座教堂是由阿里烏斯教派的狄奧多里克(Théodoric，西元493-536)國王興建的。

相較於伽拉·普拉西蒂阿陵，這裡的畫更富故事性，最上層敘述耶穌從聖跡到受難的經過。在當時，這是一種前所未有的作法，同時也預示中世紀以「上帝之子的故事」為中心的繪畫趨勢。中層壁畫的兩側是十六位聖人和先知的畫像，而且以金色為底，強調他們理想化的莊嚴形象。

最下方的畫中，最初畫的是狄奧多里克王的家，和正朝著坐在半圓形後殿寶座上的耶穌和聖母走去的大臣們。但是當查士丁尼大帝於540年佔領臘萬納後，圖畫的內容就被改變了。這位臘萬納的新統治者下令用兩列聖女和殉難者的行列，取代東哥德王族的形象，但壁畫上的金光燦爛，絕不輸於巴特農的雕刻藝術與亞述人宮殿，乃至於阿歇梅尼德宮口殿的裝飾藝術。畫中的聖人就像國王的臣民交納貢品一般，在耶穌和聖母面前放下自己的花冠，而耶穌和聖母則像帝王般的端坐著，周圍還有一群小天使。整個人物的動作姿態，都是從古代帝王輝煌勝利的形象中汲取靈感；最後再在金黃色為底的圖畫中，飾以象徵純淨的白色，及代表帝王的紅色。

聖維塔爾教堂的帝王肖像

這種以金黃色作底色，無背景圖案的風格(即以人物正面形象為主的布局，以及融入教堂建築的宗教人物行列，我們都可在聖維塔爾教堂見到)，正是畫家將拜占庭藝術的抽象與具有地方特色的自然主義相結合的表現。而在繪有色彩鮮豔的帶刺長葉綠色植物、花環和果子的拱頂上，一幅天主牧羊圖正受到傳教士們的頂禮膜拜。另外，在一座四季鮮花盛開的花園裡，舊約中的一些場景正預示著流血的祭禮。

然而，最吸引人的莫過於以下兩幅畫作了。一幅是查士丁尼身邊圍著一群世俗的教徒和教士，另一幅則是狄奧多拉(Théodora)，他手上拿著金聖餐杯，身後是一群公主。兩幅畫中，都以珠灰色作為金色的帝王圈環和碧綠草地的襯底，珠寶、奢華的服飾、犀利的目光，這一切不只是在政治上頌揚拜占庭王公神權的世俗形象，更是一種新藝術的表現。

臘萬納

臘萬納的全盛時期，是在帝國奠基者狄奧多西烏斯一世(Théodose)之子，拜占庭皇帝霍諾里烏斯(Honorius，西元395-423年)統治時期。臘萬納風景優美，城裡的環礁湖和沼澤地有天然防禦的作用，且有海港便於以海路和東方連絡，霍諾里烏斯於是選定該市為首都。霍諾里烏斯以降，臘萬納始終是西羅馬帝國的首都。城中宮殿、教堂、陵墓和紀念碑林立，且都裝飾著華麗的鑲嵌畫。西元476西羅馬帝國滅亡。十八年後，即493年，東哥德君王狄奧多里克征服了臘萬納。狄奧多里克雖是基督徒，但卻追隨阿里烏斯教派的異端，不僅沒有蔑視臘萬納的藝術，反而興建眾多建築，如位於大教堂東南的阿里烏斯教派聖洗堂，讓藝術家得以有更大的創作空間。狄奧多里克死後(526年)，出現了一時的混亂。直到臘萬納被查士丁尼大帝手下大將貝里塞爾(Bélisaire)征服，臘萬納才又重回拜占庭人的手中(540年)。而聖阿波利奈爾·昂克拉斯教堂，聖維塔爾教堂，以及聖阿波利奈爾·勒納夫的部分鑲嵌就是在那時期產生的。西元七世紀，臘萬納才逐漸擺脫君士坦丁堡的統治。

拜占庭藝術

延續十一個世紀的藝術。從西元330年君士坦丁堡大帝在前拜占庭舊址上建立君士坦丁堡起，1453年鄂圖曼人(Ottomans)占領該城為止，拜占庭藝術延續了十一個世紀。期間，它不斷的演變，也曾發生中斷。然而，除了表現手法上的多樣性之外，它始終具有某些典型特徵，並保持著本身的一致性。

神秘主義形象。在悠悠歲月中，藝術家始終抱著相同的雄心壯志，即是他們並不貪心於世俗的生活，而只願意創造出讚歎和榮耀上帝的藝術形象。他們致力於追求絕對，而非現實主義，因此，景物、肖像始終是無關輕重的問題。

色彩的追求。此外，當時藝術家們的喜好，大都趨向王公貴族式的喜惡，促使藝術家們創作出一些色彩鮮艷的作品，即是以金黃色、紅色、藍色與綠色和黃色競相爭妍。

鑲嵌畫。這種對色彩的追求主要表現在鑲嵌畫中。在君士坦丁堡、臘萬納、米蘭、羅馬等地，藝術家們把玻璃片或石頭(尤其是大理石)收集在一起，逐步地將半圓形後殿、穹頂和教堂正殿裝飾起來。

出自僧侶之手的絕妙手抄本

愛爾蘭的藝術

愛爾蘭的中世紀藝術深深紮根於史前傳統中，保持著一種粗獷，偶有神秘的色彩。這種藝術脫離了我們所熟悉的希臘—羅馬形式。

愛爾蘭藝術之所以發展出粗獷的古風，是因爲基督教在愛爾蘭紮根時，並沒有經過暴力和強迫的階段。基督教因此得以能順利融入鄉土藝術的傳統中。

不僅如此，基督教還從鄉土藝術中借用表達的語言，但這種語言絲毫不冒犯基督教當局，也由於它不具有形象性，所以不可能導致偶像崇拜。

中世紀的彩色裝飾書籍

顯然，在整個中世紀，手稿裝飾是一項最富魅力，也是最重要的藝術活動，因爲沒有任何東西比《聖經》更珍貴了。

在《聖經》裡有上帝對人的告示，因此它受人頂禮膜拜，是人們保存的聖物，像寶物一樣代代相傳。但是，由於《聖經》太長了，所以無法從頭至尾在每一處都加上插圖。

目前保存下來的第一部裝飾手稿，是維也納和戈登的《創世紀》，此部作品同時具有古代和東方的藝術傳統，是一部敘事性的作品。這與著重裝飾和象徵圖案的柏柏爾人，對西方所作的貢獻，有著極大的不同。

墨洛溫王朝的手稿和愛爾蘭的手稿，使走向抽象化的裝飾藝術發揮至最高境界。它們的雙重遺產使中世紀藝術長期受益。

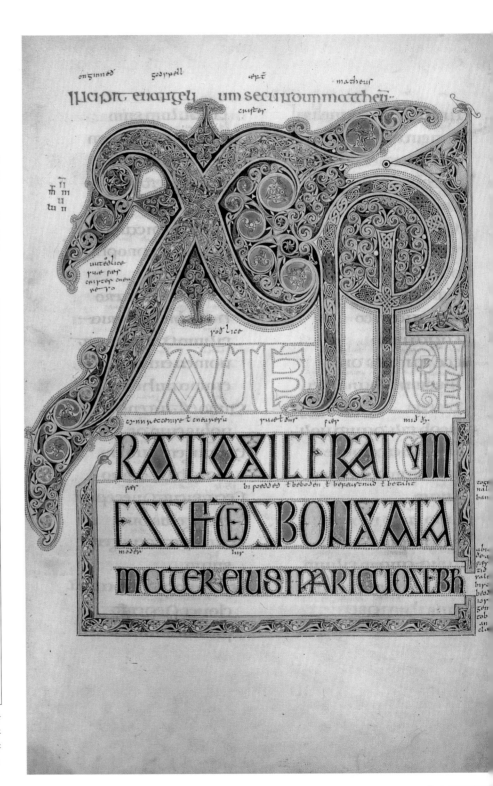

《林迪斯法納書》的彩色裝飾字母（倫敦，大英圖書館）：在基督名字的頭三個字母後，緊接著聖馬太福音書中有關肉身化的章節。

彩色裝飾書籍的技術

製作羊皮紙書是件費時費力的工作，這項神聖的使命，長期以來都由僧侶擔任，因為只有他們才有能力把文字和插圖變成祈禱。

製作時首先要將皮革洗淨、去油脂，刮平整後切割成雙頁，並匯集成冊。然後在上面劃橫線，再準備好墨水以便抄寫。接著用紅墨水描標題和起首的大寫字母，再用色彩描繪文章開頭的字母，最後裝訂起來便告完成。

置碗平盤
(挪威，米克勒
波斯達博物館)

金銀細工和雕刻

刻意追求秩序，不斷重複的圖形，令人迷惑的螺旋，嚴謹的抽象圖形，使上帝不以人物的形象出現，這些顯然是無限和無名的神秘標誌。

金銀製品。愛爾蘭的金銀製品在八世紀時十分興盛，可惜流傳下來的為數極少。其中又以禮拜儀式中使用的製品保存數量較多，如聖餐杯、精裝書籍、主教的權杖、聖人遺骸盒、香爐等，都顯示出典雅的趣味。他們甚至可以將金銀絲細工的精巧手藝，與琺瑯的鮮艷色彩相結合。在斯堪的納維亞半島的墓中，曾發掘出一些至今仍無法辨識生產年代、產地及含義的金銀製品。上圖中這個大頭無臂的人偶，有一雙鼓起的眼睛，額頭狹窄，身體則裹著琺瑯，可作為置碗的平盤，從無情目光及粗獷的外形看來，頗像塞爾特(Celtique)的神，但他究竟要表達什麼意念，則令人難以理解。

雕刻的十字架。這些高大的石雕矗立在修道院周圍，很可能是科普特(Coptes)石碑的延續，但沒有人知道它們從何處來？這些花崗岩最初是用來作為苦行者墓穴的標誌，當它們失去墓葬標記的作用而納入宗教儀式的階段時，這些岩石就被刻成十字架。這些經過雕刻並塗上色彩的十字架，有許多神秘的圖形：如具有象徵意義的狩獵活動、聖經的故事、妖魔或花體字母等。而這些圖案和材料本身說明了當時愛爾蘭人神秘、粗獷的形象。

大量出版書籍

聖巴特利克(Saint Patrick)很早就在愛爾蘭傳播基督教。到了聖科隆邦時(Saint Colomban)(死於西元597年)更在島上興建許多修道院，由於這些修道院十分活躍，使愛爾蘭也深受其影響。這裡的每座修道院中都設有一間抄寫員辦公室。因此，在愛爾蘭藝術中，書籍裝飾占有很重要的地位。

這些七世紀和八世紀遺留下來的彩色裝飾手稿，流傳至今，僅存十五部左右，這與當時的數量相比，真是滄海一粟。這些福音書集都附有彩色插圖：如在四福音書的頁碼上都印著以拱廊建築形狀作邊框的彩色花紋。

另外，從插圖上可看到傳教士的象徵物：鷹代表約翰，公牛代表路加(Luc)，獅代表馬可(Marc)，人則是代表馬太(Matthieu)。這些圖案是彩色裝飾書稿中，唯一的具體形象。

此外，愛爾蘭僧侶的天賦，也同樣展現在其他的裝飾藝術上。如書上所展示的這幅使用東方地毯式的幾何圖形，在與起首字母相結合後，創造出精美的書頁。

美妙的裝飾

儘管裝飾圖案所採用的形式極其簡潔，但這種藝術卻創造出極為華麗的感覺，在很長一段時間裡，彩色裝飾的宗教書籍大受歡迎。尤其是從起首字母作裝飾的這種風格，受到空前的注意。這些經裝飾後的字母產生了畫龍點睛的作用，使文章的起始變得十分醒目。於是，藝術家們更孜孜不倦地精雕細琢，使其成為一幅真正的圖畫。

聖馬太(Saint Matthieu)所著的第一部福音書中的一個章節，陳述了肉身化的秘密，文章開始這麼說：「關於基督的誕生……。」在希臘語中，基督聖名的三個開頭字母是：X, P, I。在《林迪斯法納書》中，(書名顯然是借用了七世紀末抄錄該書的修道院之名)，這些字母除了顯示出裝飾藝術的偉大成就外，更開創一項悠久的歷史傳統。書中三個字母占了整整一頁，並在裝飾圖案中以彩色大寫的文字形式，引出文章的頭幾行文字，字體由大逐漸縮小。字母X的首筆畫成一條靈活的細長斜對角線，與 P 和 I 組成的花體字連在一起。字母的這種拼合演變成一種隱蔽字體，猶如上帝般的神秘，讓人難以理解。在藝術家筆下，字母被放大、切割又被拼合在一起，再上顏色後，又變了形……。在各類手稿中這些變化都成為繪畫的手法。字母和字母外緣堆砌著交織的花飾，每一細枝是一隻啄著尾巴的鳥，而在字母空隙之間，則呈現星形分布的不規則螺旋花紋。圖案的結構是以準確得令人驚訝的幾何原理為基礎，由於排除一切對稱的效果，因而給人一種想像的感覺。

愛爾蘭，波依斯
(Boyce)修道院的
十字架。

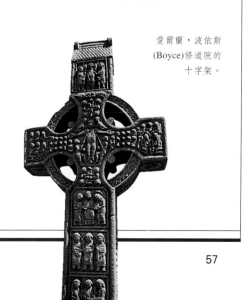

光輝燦爛的伊斯蘭文化

大馬士革清真寺的裝飾

「大馬士革(Damas)有一座舉世聞名的清真寺，無論是建築規模或堅固性……還是金鑲嵌畫、豐富多彩的圖案、琉璃瓦和光亮照人的大理石等裝飾，都是無與倫比的。」

西元十二世紀阿拉伯地理學家阿拉·依特里齊(al Idrisi)，在談到奧梅依德王朝哈利發(伊斯蘭國家領袖)，和阿拉·瓦里德(Calife omeyyade al-Walid，西元705-715年)統治期間，於大馬士革修建清真寺時，說了上述這段話。

當時，大馬士革是回教徒所建立的龐大帝國之首都。這座清真寺與耶路撒冷的梅梯納清真寺和羅歌圓頂清真寺並列為三大清真寺，都建於伊斯蘭教創立初期。

阿拉·瓦里德投入大筆經費來建造與裝飾這座清真寺，並費盡心思從遙遠的地方，集合了卓越的工匠們來建造。

由於遭受火災、地震和戰亂搶劫等天災人

神奇的建築。
大馬士革清真寺
西柱廊的鑲嵌畫細部

多種色彩的玻璃和金子

一位名叫阿拉·姆加達西(al Muqaddasi)的阿拉伯地理學家，在談到大馬士革清真寺的鑲嵌畫時說：「鑲嵌畫是由玻璃片拼合製成的，玻璃片大小似兩枚迪拉姆(摩洛哥貨幣)，顏色有黃色、灰色、黑色、紅色，以及黑白色或黃色，這些彩色玻璃片全都鑲在金色的表層。把一種以阿拉伯樹脂為原料的塗料攪拌均勻，塗在牆上，再把玻璃片貼上去，如此便勾勒出形象或字母。有時，這種鑲嵌呈單一的金黃色，使整個牆面金碧輝煌。」據專家分析，一般鑲嵌畫中，至少有二十九種顏色，其中十三種分別屬於不同的綠色色調。

大馬士革清真寺
的雕花石欄窗戶。

禍，清真寺的大部分裝飾已遭毀壞。但從保存至今為數不多的裝飾品中，我們仍可感受到穆斯林文化的光彩。

大理石裝飾藝術

清真寺設有帶柱廊的大院，大院後是一個長形禱告廳。清真寺最重要的裝飾是那些有名的鑲嵌畫。

大理石的護壁和雕花石欄的窗戶，為清真寺增添了光彩。大理石護壁裝貼在牆根上。這種護壁是將精心加工的小石塊，用各種方式拼合而成的。可惜的是，至今僅殘存一小部分修復的碎片。阿拉·姆加達西如此描述這些大理石壁板的華麗：「整座清真寺裡，最美妙的東西莫過於大理石拼貼出的鑲嵌畫了，畫面上的每個石塊配合得天衣無縫。」

與大理石護壁相輝映的是大理石採光窗戶。這種窗戶讓照進室內的光線變得更加柔和。採光窗戶目前尚存幾扇。在長方形的窗框中，兩根高雅的旋轉形小柱子，支撐著一個半圓弧形的大理石條。在這個框架內，由鏤空的複雜幾何圖形構成，包括曲線、多邊形……等。

每個窗戶圖形都不相同。這些圖案在稍後與植物花卉圖形相結合，構成穆斯林藝術裝飾的主要部分。

鑲嵌畫的光彩

在清真寺的裝飾藝術中，沒有人物的形象。哈里發阿拉·瓦里德為了完成大馬士革清真寺的鑲嵌畫工程，特地從拜占庭帝國請來著名的鑲嵌畫工匠。這些工匠發揮先人幾世紀以來，在基督教地區從事鑲嵌畫藝術所習得的聰明才智與科學知識，並聽命於他們穆斯林僱主的旨意，在圖案中排除了一切人物和動物形象。他們將穆斯林藝術中已有的植物花卉圖形，融入景色之中，繼而創造出一種具有特色的建築圖案，如建於691年的羅歇圓頂清真寺的鑲嵌畫。

在這座清真寺大院的左邊柱廊上，有一幅長達三十公尺的鑲嵌畫，畫上有一些分布在樹叢花簇中的建築物：一條匯集許多溪水的河流蜿蜒其間。

在這群建築物中，包括華麗的宮殿，一些城裡及鄉下的簡陋住宅，以及無十字架的基督教教堂，而其周圍則是一些小洋房，並以廣場為小中心，四周還有柱廊，跑馬場，柵欄門……等。

從這些建築風格可清楚地看出這些藝術家們都是在西方培養出來的，他們必定接受了古典的傳統教育，因為從一些建築和畫面前的河水來看，使人聯想起龐貝城的壁畫。而東方藝術的影響並不十分顯著，主要是表現在圓頂建築中。

宗教畫像的嘗試

這幅鑲嵌畫的畫面具有裝飾的作用，同時也有某種象徵意義。

有些人把畫面上的建築物和風景解釋為天堂的景象。也有人認為這是奧梅依德王朝(西元660年至750年統治大馬士革)所統治的地方。

不管怎麼說，有一件事是可以肯定的：這些建築全都是藝術家發揮想像力的成果；當然藝術家們也並不盡然是歷史學家所設想的那樣，不曾想要重現他們所處時代的城市建築。

不管這種宗教圖像藝術的意義何在，這種嘗試並沒有持續下去，在其他清真寺中也沒有再出現過，而穆斯林教徒也很快地便把它丟在腦後。

似乎，這種圖像藝術只是過渡時期的產物，伊斯蘭藝術正努力形成自己的風格和技巧，並逐步擺脫西方、希臘、拜占庭和東方傳統的影響。或許這畫像的嘗試太接近西方基督教了，因而使它難以在伊斯蘭世界中紮根。

→參閱第54-55頁，＜臘萬納的鑲嵌畫＞。

伊斯蘭教與人物形象的表現

除了清真寺的裝飾和宗教作品，伊斯蘭藝術，並未排除以人和動物等具生命力的東西，做為表現素材，在世俗藝術中，人與動物的形象是非常豐富而多彩多姿的。

雖然《可蘭經》並無明文規定，在宗教藝術中禁止出現人或動物，但由於《可蘭經》反對崇拜偶像，因此，伊斯蘭教理，自然不可能通過藝術作品，將人物的形象，以視覺方式表現出來。這條規定得到完全的尊重，只有極少數例外的情況發生。

例如在伊朗清真寺的護壁裝飾上，可看到上彩釉的細陶上面，繪有鳥和象等圖像。這就足以說明，為什麼幾何和植物圖形以及書法，構成了宗教藝術的主要部分。

在世俗藝術中，以生物為題材的形象，早已有相當長遠的發展。在奧梅依德王朝(西元660-750年)，和阿巴西德王朝(西元750-1258年)的宮殿繪畫中，就可看到這些造型。

這兩個王朝是伊斯蘭最初建立的兩大王朝。而人和動物形象也同樣出現在史詩、寓言集和歷史書籍的插圖中，此外，如青銅器、金屬器皿、陶瓷品、木雕、地毯上也都看得到。

查理大帝及其子孫統治時期的象牙雕刻和彩色裝飾字母

加洛林王朝的復興

加洛林王朝的復興有如曇花一現,光輝燦爛但轉瞬即逝。王朝復興於查理大帝(Charlemagne)登基開始,但到了第三代,整個帝國已經土崩瓦解,再也無力對付內部的紛爭,以及諾曼人、阿拉伯人和匈奴人的入侵。

這種空前繁榮的藝術,展現在紀念性建築物的內部裝飾和浮華的藝術品上。但是,構成紀念性建築內部裝飾的主要部分:大理石的裝潢,壁畫和鑲嵌畫,均消失殆盡。如今只能從殘存的少數遺蹟中,想像昔日的光輝,在法國羅亞爾(Loire)河谷的

日耳米尼‧德布雷小教堂中,仍保存著裝飾在半圓形後殿的鑲嵌畫。象牙雕刻、金銀製品和彩色裝飾字母,是唯一可以證明加洛林王朝工匠們在造型方面才華的作品。由於這些小工藝製品,往往存放在教堂的寶庫中,因此才得以保存至今。

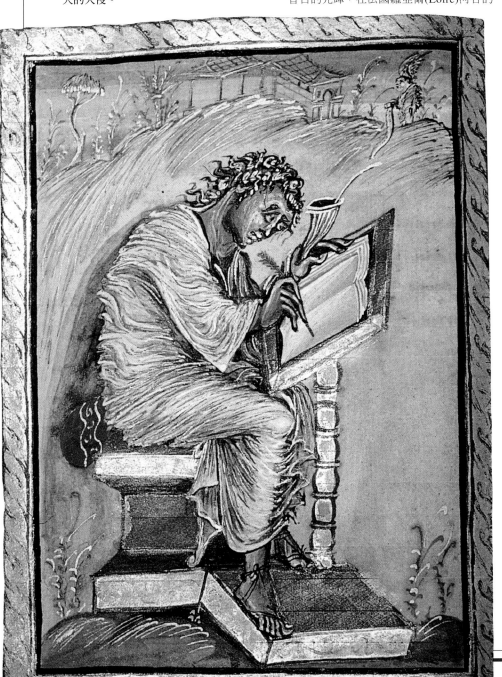

《福音傳道者聖馬太》,
九世紀《埃蓬主教
福音》書中的插圖
(埃貝爾內,
圖書館收藏。)

加洛林王朝

加洛林王朝從西元八世紀中葉開始,到九世紀末告終。

在查理大帝(西元768-840年)統治下,開創了王朝鼎盛時期, 版圖延伸至高盧、現在的德國西部、阿爾卑斯地區和義大利北部。

查理大帝之子虔誠者路易(西元778年-840年)登基時(814年),加洛林帝國仍保持著穩定的發展。但是到了查理大帝的子孫(洛泰爾一世,丕平一世,日耳曼人路易,禿頭查理)統治時,帝國每下愈況,至西元840年後,查理大帝的子孫們手權奪利,終於瓜分了帝國,變得四分五裂。

藝術的發展或多或少也受到政治動盪的影響。在開國君主尚健在時,藝術創作主要集中在位於艾克斯‧拉夏貝爾(Aix-La-Chapelle)的宮廷裡。 直到查理大帝去世後,才出現了一些新的創作中心,尤其是帝國西部,即今日的法國境內。由於帝國潰後所形成的諸國,其國王的訂單紛至,加上與加洛林王朝有聯繫的宗教界資助者的推動,這些藝術中心便逐漸發展起來了。

尤特爾希(Utrecht)聖詩集手稿中的一頁。
本頁字體為「加洛林」體，這種字體是查
理大帝時期創造的。

從文字到插圖：《聖經》的魅力

造成藝術復興的原因，和再次掀起的閱讀
與研究熱潮，有密不可分的關係。此時君
王們對於推動《聖經》的研究有很大的貢
獻。他們致力於修訂《聖經》，使其更具
權威，這是因為經過多次的抄錄後，《聖
經》已產生許多謬誤。在修道院或王家院
落的各大研究中心裡，抄書匠和裝飾畫師
專注而緊張地工作著，新抄本的字體採用
優美而秀氣的「加洛林體」，拜這項工作
的成功之賜，這些抄本都成為書法藝術的
珍品。

國際化的查理大帝宮廷，說明了促使文化
繁榮的另一原因。皇帝身邊總是聚集著來
自四面八方的人才，如英格蘭文人阿爾古
英(Alcuin)在766年曾主持過約克學校；義
大利人保羅‧狄阿克(Paul Diacre)曾在倫巴
第(Lombardie)宮中工作過；代奧杜夫
(Théodulf)從西班牙帶來了摩薩拉布
(Mozarabe)文化的精華；愛爾蘭神學家斯
各特‧埃里琴(Scot Erigéne)以及日耳曼人
埃琴哈爾(Eginhard)都曾是查理大帝宮中的
座上客。

宮廷這種對各國開放的做法，有利於更新
《聖經》的美學形式以及文字和內容。宮廷
藝術家們不但參考古代資料，也參考當代
愛爾蘭藝術。他們從古代藝術中看到了空
間立體表現的手法，及在墨洛溫王朝(該
王朝在751年被加洛林王朝取代)失傳的製

造錯覺的技巧。他們並且從愛爾蘭藝術
中，學習到裝飾技術，其中以繞著字母精
細交織的金色花紋圖案最為珍貴。

彩色裝飾的宗教書籍

蘭斯(Reims)的主教艾蓬(Ebbon)是虔誠者路
易(Louis le Pieux)皇帝的好兄弟，他的福音
集使我們看到了多彩多姿的繪畫。這本書
的扉頁上繪有聖馬太(Saint Matthieu)的肖
像，他是當時政治和宗教史上的重要人
物，也是一位具有叛逆色彩的鼓動者和高
雅的美學家。第一部福音書的作者被描繪
成一個孜孜不倦拚命寫作的作家，他彎著
腰，目光凝視著自己寫的文章，有如被一
股內在力驅使著。他雙頰通紅，頭髮雜
亂，身穿色彩鮮豔的袍子，上面有一道道
金黃色的影線，似在顫動、迴旋，令人感
覺好像袍子也被內心的激昂掀起了波紋。
遠處起伏的山丘只用粗略的幾筆勾勒出
來，山丘上立著矮小的灌木及模糊不清的
建築物，使視野更為開闊。

耶穌受難十字架的象牙雕刻

象牙雕刻藝術較少從自然界中汲取靈感，
多半是以古代的圖像為養分。象牙雕刻藝

術在查理大帝時期得到鼓勵，直到虔誠者
路易和洛泰爾(Lothaire)統治時，這種藝
術才得到全面的發展。耶穌受難圖是工匠
們偏愛的題材。保存在利物浦的浮雕上，
可見到幾種層次的圖景重疊。十字架以山
丘的崎嶇線條為背景，山丘隆起的邊緣一
邊是穿著古代講演者長袍的聖約翰，另一
邊則是用長褂袖子擦淚的傷心聖母。士兵
們身著古羅馬百人隊長服，挺胸、背臉。
象牙浮雕下方是一些婦人朝墓地走去，天
使向她們宣告耶
穌復活的景象。
線條柔和、構圖
緊密、比例適
中，且具立體
感，這些優點造
就了這件象牙浮
雕成為傑作。

《耶穌受難和三
瑪利亞在墓地》。
九世紀作品，
象牙雕刻，
為精裝書封面。
(利物浦博物館)

中世紀象牙雕刻藝術

與黃金一樣珍貴。中世紀時期，象牙是極
為貴重的材料，深受工匠們的青睞，認為
象牙具有美學和象徵性價值，因為它具有
生命，使人聯想到肉的乳白色，就像大理
石和琥珀給人的感覺一樣。雖然象牙製品
容易受損，但由於它的珍貴，即使過了數
百年，其外形和圖案仍得以廣為流傳。通
過這些藝術品，西方人終於能走入穆斯林
和拜占庭的藝術之門。

艱難的工藝。如果人們同樣也使用鯨類，
如抹香鯨或野豬的牙做雕刻材料(這些東
西在東西方貿易尚未發達時，是很寶貴的
財富)，那麼象牙鑒於它的防衛功能，就
更能顯出珍貴的價值。有時象牙長達二公
尺，可適用於規模相當大的構圖。但是雕
刻時必須善於利用象牙錐體的曲線，找到

與象牙紋路走向一致的切面，並事先設定
材料老化後的影響……。象牙經常被用來
以各種方法加工，如切削、雕刻、染上更
深顏色，然後用來鑲在貴金屬上，大量運
用於精緻的裝飾。

動盪的歷史。象牙雕刻品的生產與進口，
與當時的政治緊密關聯。在加洛林王朝
(西元八世紀至九世紀)，及奧托皇帝
(Otto，西元十世紀至十二世紀)統治時
期，以及十三世紀的哥德(Gothique)時期
是象牙雕刻藝術的巔峰期，證明了這種牙
雕藝術在古代已受到高度的重視。加洛林
象牙雕刻，起初是模仿後羅馬帝國的某些
作品，後來漸漸形成精美且獨具一格的藝
術珍品，中世紀的藝術品很少能與之相媲
美，有些甚至是藝術史上不朽的珍品。

一尊奇特的塑像——孔克村的珍寶

聖女福瓦「陛下」

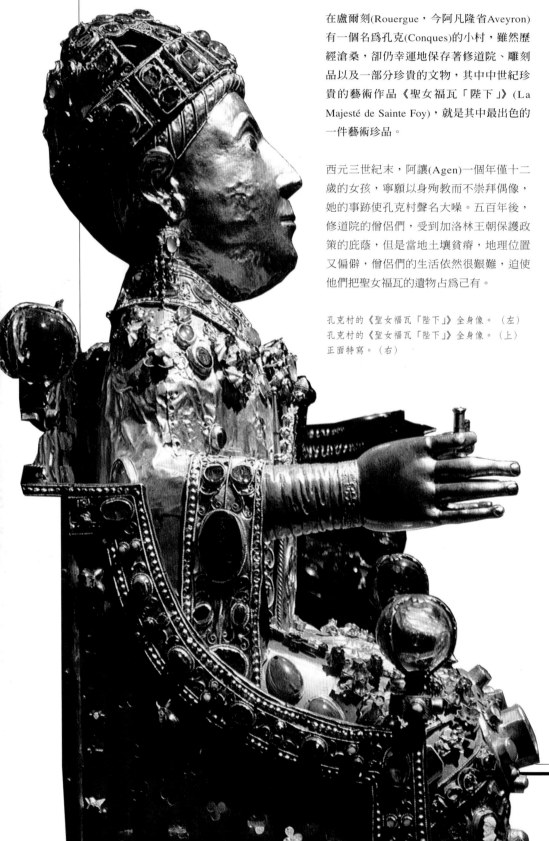

在盧爾刻(Rouergue，今阿凡隆省Aveyron)有一個名為孔克(Conques)的小村，雖然歷經滄桑，卻仍幸運地保存著修道院、雕刻品以及一部分珍貴的文物，其中中世紀珍貴的藝術作品《聖女福瓦「陛下」》(La Majesté de Sainte Foy)，就是其中最出色的一件藝術珍品。

西元三世紀末，阿讓(Agen)一個年僅十二歲的女孩，寧願以身殉教而不崇拜偶像，她的事跡使孔克村聲名大噪。五百年後，修道院的僧侶們，受到加洛林王朝保護政策的庇蔭，但是當地土壤貧瘠，地理位置又偏僻，僧侶們的生活依然很艱難，迫使他們把聖女福瓦的遺物占為己有。

孔克村的《聖女福瓦「陛下」》全身像。（左）
孔克村的《聖女福瓦「陛下」》全身像。（上）
正面特寫。（右）

一位年輕聖女的榮耀

西元865年前後，孔克村獲得了新生。在皮依(Puy)到聖雅克‧德孔波斯泰(St-Jaques-de-Compostelle)的大道上，布滿成千上萬的朝聖者，孔克村開始興盛了起來。漸漸地，對聖女的崇拜擴展到整個基督教世界，貝爾納‧唐熱(Bernard d'Angers)所寫類似武功詩的作品《聖女福瓦神跡錄》更加速推動了這種崇拜之風。

貝爾納是位知名學者，曾在夏特(Chartres)的學校讀書。十一世紀初他被聖女名聲吸引而前往孔克村。起初他頗為憤慨，因為教堂中擠滿了朝拜聖女遺物的人群，眾人爭看一尊披金鑲寶石的塑像。難道對偶像的崇拜和迷信又回到了這偏僻地區？但不久，這位批評者發現人們是虔誠的，他終於相信了聖女的神跡，而自己也成了一名信徒。

高居寶座的聖女

這尊頭戴王冠，坐在寶座上有君王模樣的聖女塑像，確有驚人之處。但其實塑像本身並不美觀，在矮胖的身上點綴著各式寶石，一點也不像那位柔弱的年輕姑娘，而她的聖物直到1878年才被辨認出來。

《聖女福瓦「陛下」》是一尊聖物盒塑像，保存在孔克教堂的收藏室裡，那裡還存放著其他珍貴的文物，包括聖物盒，禮拜儀式的物品等，其中大部分完成於羅馬時期。

《聖女福瓦「陛下」》塑像製作於十世紀，頭部是模仿古代後期的皇帝或羅馬神像，身軀為木架，上面貼著壓製而成的金片。

這座塑像融合了加洛林、哥德式、古典式及現代藝術的特質，是古今雕塑藝術中的珍寶。

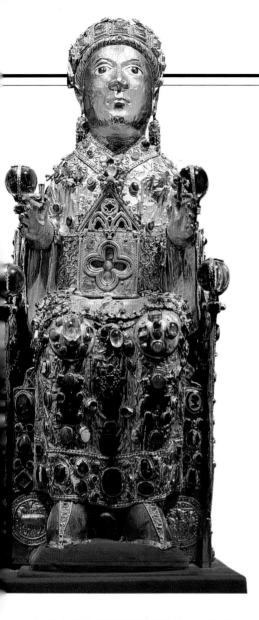

隨著歲月流逝，塑像的混合特徵越加明顯突出，每個時代都為這件寶物刻下了自己的印記。西元1300年間，塑像的胸口裝飾著一個形如四瓣小葉的三葉草銀窗口，從開口可看到裡面的聖物。十五世紀時，在寶座的立柱頂端又裝上了水晶球。到十六世紀，又重製了銀質鍍金的雙手。最後，到十九世紀時，又為塑像增加了鞋和矮凳。

圓雕的回復

這尊古怪的塑像是不是如貝爾納·唐熱最初所試想的那樣，是模仿久遠的古代異教偶像或聖物盒的新式樣製成的呢？

對此，我們很難考證。無論如何，這尊「陛下」塑像具有極高的象徵價值。中世紀教會通過這尊像，把帝國時代羅馬的象徵物——王位寶座和王冠重新占為己有。塑像嘗試了一種新的、過去許多世紀中已經不再使用的雕塑技術，即無任何支撐物的獨立塑像製造法。

最後，塑像創造了一種在我們現今看來過分累贅的美學：包括古代珠寶工藝、柏柏爾人的金銀器加工技巧和加洛林時代的雕刻技術，皆匯聚於一身，使當時的宗教信徒如癡如醉。

她睜大著琺瑯質的眼睛凝視前方，金面具露出陽剛氣息(也許是在表達古代後期某位君王或神的面目吧？)頭戴王冠，兩側用夾子扣住。耳環下垂，是十世紀拜占庭或穆斯林藝術家的作品。

她的袍子和寶座裝飾極奢華，罩著金銀細絲網，網間鑲嵌著大大小小的寶石。包括紫水晶、綠寶石、光玉髓和縞瑪瑙，凹雕和浮雕寶石，五光十色，燦爛繽紛。在塑像身後面的一塊大水晶上，加洛林時代麥茨(Metz)和蘭斯的工匠們，刻出一幅透明的耶穌受難圖，年代可確定為西元860-870年之間。

數世紀以來的祭獻

這尊聖物塑像是西元十世紀在孔克村的工作室製作完成的，其中部分珍貴實物，是前幾個世紀的信徒捐獻給修道院的。

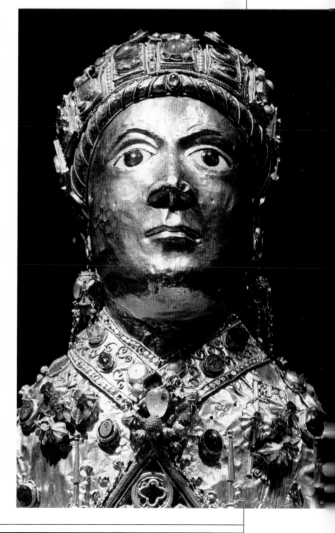

中世紀的「連環畫」

巴依厄的刺繡畫

類似巴依厄(Bayeux，諾曼地城市)刺繡的歷史性畫卷，至今保存的數量不多。若將巴依厄刺繡畫作相應的比較，那相當於古羅馬時期，圖拉眞石柱所講述的圖拉眞征服達基亞(Daces)的事蹟。

巴依厄的刺繡畫並非古代的作品，它完成於十一世紀末期的英格蘭，目前保存在法國。

征服者的歷史

西元1066年9月27至28日的夜裡，諾曼地公爵紀堯姆(Guillaume)與哈洛德(Harold)為爭奪英格蘭王位，而在黑斯廷斯(Hastings)開戰。按諾曼地流傳的說法是：懺悔者愛德華(Édouard)聖王曾選定紀堯姆為王位繼承人，並在1064年特命哈洛德──一位實

帶著鷹去打獵的貴族。從髭鬚上可以辨示出來，是一個英格蘭人，即「叛徒」哈洛德，紀堯姆的敵手。

這幅刺繡畫描述兩名對手在懺悔者愛德華國王死後，為爭奪王位引發戰事。圖為愛德華臨終和下葬的情形。

中世紀的連環畫

若說巴依厄的刺繡畫是一傑作，並不表示中世紀的人們，對於用圖像來寫歷史不感興趣。

因為當時的藝術都是修道院的集體創作，聖事的形象，即供人瞻仰的偉大神聖人物，在教堂的半圓形後殿、祭台正面、禮器和書籍上到處可見。《聖經》啓發了藝術家的想像力：他們從聖經中汲取最精彩的片段，使那些平淡的章節富有強烈的故事性。聖人的生活是刺繡畫另一種靈感的源泉，藝術家用形象表現殉道者的死，以強烈的色彩顯示他們的生活，尤其是他們的聖蹟。這些聖蹟使聖人的生平成為美妙的史詩。

圖像有時在書籍中扮演說明的角色，有時圖畫無需任何文字輔助，才是最佳境界。最常見的是一些壁畫，尤其數以千計的教堂彩色玻璃畫，更是美不勝收。

力強大的貴族，同時是韋賽克斯(Wessex)的領主，前去宣布聖旨，並讓他向未來的國王宣誓效忠。可是，1066年1月6日愛德華死後，哈洛德便篡奪王位，並積極準備交戰。黑斯廷斯的戰局一直不明，最初，英格蘭似佔上風。但紀堯姆國王去世的謠言在諾曼人中引起了混亂，所幸巴依厄的主教，亦即公爵同父異母的兄弟厄德(Eudes)，控制住了局面。令人意外的，英格蘭人竟貿然離開自己的土地，哈洛德被擊斃，紀堯姆奪得勝利，登上王位。

政治的爭議

紀堯姆登基後，英格蘭貴族階層便發生分裂，要讓人們承認這位諾曼人為新國王並非易事。然而藝術卻忠心地為這位親王效力。紀堯姆採用藝術的形式，在教堂裡到處張貼哈洛德背信和紀堯姆勝利的這段歷史，把它視為上帝的旨意。

傳說紀堯姆的妻子瑪蒂爾德(Mathilde)擔任歷史刺繡畫的工作，傳說如此，但並無任何歷史憑據。

厄德似乎參與了這項工作。他的形象曾數次在顯要地位出現，他的助手維塔爾和瓦達爾的名字出現在刺繡上並非偶然。厄德成了王國的重臣，他可能被任命擔任這項宣傳工作。

西元1077年後，他可能把這幅刺繡畫裝飾在奉獻給他的大教堂裡。畫上凸顯了哈洛德的形象，它說明了哈洛德出使諾曼地的任務，以表明他背叛了誓言。紀堯姆本人在畫上並不多見。這意味著刺繡畫的根本意圖，在於揭示失敗者哈洛德的背叛嘴臉和他的不良居心。

巨幅的畫面

刺繡畫上的歷史故事以連續的場景展開，穿插了各個重大的歷史時刻：出征、行軍、私人會面、談判、戰場、圍困、登陸、爭執、背叛、宴會等等。為便於瞭解內容，還有拉丁文的說明，例如：「這就是哈洛德……紀堯姆公爵正在迎接他……他正在營建艦隊……」，彷如人在跟我們講故事。畫中人伸出雙臂，以喚起人們的信任，並提高自己威望，煽動對紀堯姆的懷疑；僕人卑恭地彎著腰，簇擁在一起，艦隊船頭刻著圖案，正乘風破浪向前行駛，每個人都在自己的崗位上忙碌著。人體修長，行動加速，這些形象充分表達了工作場景和思想感情。

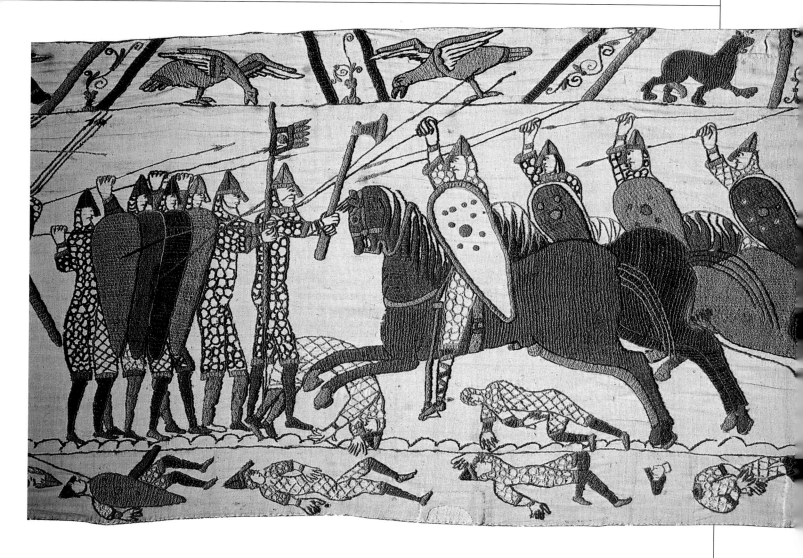

《巴依厄的刺繡畫》，又誤稱爲《巴依厄的掛毯》或《瑪蒂爾德王后的掛毯》，是傑出的作品，目前保存在該市大修道院，即巴依厄的征服者紀堯姆中心。

這幅刺繡畫講述了黑斯廷斯之戰的起因和戰爭的情況，在這場戰爭中，諾曼地的紀堯姆公爵打敗哈洛德的英軍，征服了英格蘭王國。

這部作品在十九世紀曾經歷大規模整修。作品長四十八餘公尺，高五十一公分。刺繡畫以六塊拼合得天衣無縫的麻布作底。

日常的生活

即使對政治不感興趣的人，也可以從眾多人物身上理解這段歷史，圖中有穿著鎧甲帶頭盔的武士，手上各持著盾、標槍、劍、弓、箭等武器。親王們身著寬袍；貴族們手掌上架著鷹，正準備外出打獵，後面跟著親信和謀士；英國人留著鬍子和長頭髮，諾曼人的頸脖則修整得光潔乾淨。畫面上幾乎沒有女人，除了厄德主教之外，神父只占次要位置。

這些場景的上下有兩條狹窄的裝飾花邊，上面繡著動物、妖魔或鳥類相爭的景象，也有播種或收穫等田間作習的日常生活場景；另像天上的星座，甚至一些情色場面也都表現於其中。另外，這兩條邊緣上還描繪一些寓言故事，例如烏鴉與狐狸、狼和小羊、老鼠和奶酪、老鼠和青蛙、狼和仙鶴等故事……。這些動物世界的生活，似乎超脫了人間戰爭和叛逆行爲。

刺繡畫是某段歷史的生動寫照，是一首武功詩，正像同時代的吟唱詩人，誦頌的武功詩一樣。無論是壁畫或彩色裝飾字母都無法與之相比。

它是獨一無二的作品，無論在題材上（當時人們喜歡選用宗教主題），或政治上，強烈的敘事性、動作和感情表達的清晰性，都是獨一無二的。

紀勒貝創造出羅曼風格的傑作

奧登教堂的《最後的審判》

奧登(Autun)教堂門楣中央雕刻的《最後的審判》，是羅曼雕刻藝術的傑作，它在石頭上刻劃了一首有關生與死、溫柔與焦慮、凡人世界與上帝的詩歌。

西元三世紀末，基督教在奧登(Autun)紮下根。但為這座羅馬時期古城增添光彩的，則是始於西元十世紀，人們對痲瘋病人的保護者聖拉撒路(Saint Lazare)聖物的無限崇敬。西元1120年，地方上前來朝拜聖物的信徒眾多，于是興建一座新教堂以供朝拜之用；到了1195年，這座教堂提升為主

教大教堂，當地居民為教堂獻上精美的雕刻裝飾，其高超的技藝，比起克呂尼(Cluny)本篤會修道院的藝術傳統，實在有過之而無不及。

傳承和特色

紀勒貝(Gislebert)，這位門楣中心的雕刻家，充分發揮了克呂尼工匠們的精湛技藝。他採用那些工匠的手法，將人物的輪廓拉長，藉由多樣性的動作賦予畫面強大的生命力，以緊身的服裝勾勒出體型，同時，用誇張表現法突出膝部和肘部，以及使衣衫下襬顯得蓬鬆。

與克呂尼修道院的雕刻相比，他的這部作品，無論在風格和主題的選擇上，都更富有特色，雖然《最後的審判》並不受克呂尼修道院雕刻家們的賞識，但一位無與倫比的天才，在這部雕刻作品上，充分地展現了才華。

在基督目光的注視下

在半圓形浮雕中央，體型高大的基督端坐在天堂耶路撒冷審視著人間。他的頂上是宇宙、月亮和太陽。

四肢長而身體短的天使正跨著舞步，抬著形似掏空的杏仁核的東西；中間是基督，橢圓形的光環把基督環繞在榮耀中。這個橢圓形光環上，用拉丁文寫著：「唯有我支配著世上的一切，我獎賞義人。罪惡之人，我審判他們，懲罰他們」。

基督冷漠無表情地注視著永恆，但他的雙手卻發出了悲劇的信號，門楣四角的天使吹著號角，預告悲劇即將發生。基督的身體正面朝外，一副接受聖事的模樣，鑲嵌在橢圓形、菱形、三角形和圓形幾何體中。

基督的長袍下部層層疊起，條紋精緻；袍子緊裹著身體，而上面的細條痕在膝

克呂尼修道院的恩主艾蒂安‧德巴熱(Étienne de Bâgé)在西元1120-1130年間興建了奧登教堂(勃艮第地區Bourgogne)。該教堂的雕刻門楣底寬6.4公尺，由29塊白色石灰岩相拼而成。這座浮雕門楣由於上面有一層生石膏，使它雖忍受了一個多世紀的風雨侵襲，仍保持完好的外貌，與大多數羅曼風格的雕刻不同，這門楣上刻有作者的名字：Gislebertus hoc fecit——紀勒貝所作，表示作者對此作品深感自豪。紀勒貝的生年不詳，但是洛林(Rolin)博物館的《躺臥的夏娃》據說也出自他的手筆。

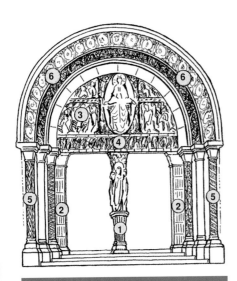

羅曼式大門

羅曼風格的大門由一根稱為門像柱①的中央支柱分為左右兩部分，兩邊各有支柱，稱為側柱或拱腳柱②。
門楣③是入口處上方的半圓面。在半圓門楣和支柱之間，是柱的橫勒腳，稱為過樑或下楣④。
大門側牆的斜削⑤位於入口兩側，與側柱同高，上面也有浮雕。斜削繞著門楣延伸呈同心圓形狀，拱門頭線⑥上有浮雕或裝飾。

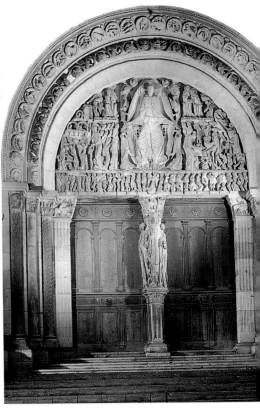

《最後的審判》全景及門楣。奧登教堂大門門楣浮雕細部圖（見67頁）。

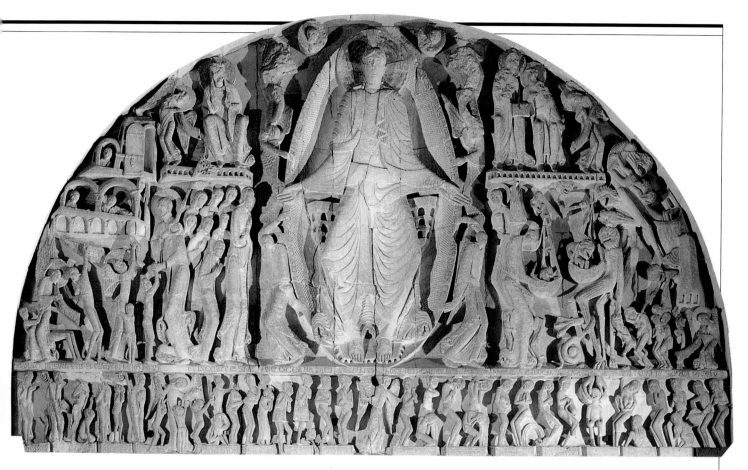

蓋、髖部、右肘部及左肩，按幾何規則形成許多同心圓。聖母站在他的右側，身材瘦高，作祈禱狀，這種形象在後來的哥德式門楣中也常看到。

從恐怖的場景到孩童的喜悅

在基督的左側，擠滿一群形態醜陋的魔鬼、惡獸，正在絞殺罪人。聖米迦勒(Saint Michel)的長袍裡藏著兩名恐懼萬分的幽靈，他正忙著計量那些赤身裸體的靈魂，而魔鬼卻用手抓住天秤作弊，但天平秤盤依然向著善良那側傾斜，於是歡愉的靈魂終於可以升天。充分展現了當時的樂觀主義精神。

但這種樂觀主義並不意味著罪人可以免遭苦難，他們彎著身軀，疲憊不堪地遭受著折磨，最後被塞進地獄之門。門楣下部過樑的左側，乃是這種遭受苦難的場面。一

雙巨大的手正在扼殺一個嚇得魂不附體的不幸者。毒蛇正在咬一個惡婦的乳房，這些受難者脖子扭曲，雙膝跪地。而在畫面中央，在基督腳下，一名天使正把這些絕望者與上帝的選民分開，後者身上佩戴他們生前行善的標記：聖雅各(Saint Jacques)朝聖者的貝殼，修道院的權杖……等，有著迷人的氣氛，輕快和充滿溫柔，小孩們圍著吹號角的天使，靈魂得到拯救，這些場景散出強烈的生命和愛的氣息。

上帝與生活

紀勒貝的成就在於同時表現出這位強大無比，且在榮耀中保持靜默的上帝，其超自然的特徵和人類生活的嘈雜、不安和希望兩者之間的對比。變形的人體，有時因恐怖而扭曲，有時因入神而拉長；人體比例上的極度失調；神靈、人類、妖魔，以及中世紀歷史和想像物的混雜；天使、魔鬼、信徒以及眾多無名人物的共處，這一切給人一種擁擠無序的生活印象，而畫面的結構卻是按幾何圖形安排得有條不紊，完美無缺。

石雕的復甦

中世紀藝術史最神秘的現象之一是，自墨洛溫王朝至羅曼時期長久被人遺忘的石刻技術。直到十一世紀初，雕刻人物形象的柱頭才同時出現在法國(勃艮第地區、魯西榮地區)、日耳曼、西班牙和義大利。

於是，石刻在建築上越來越重要。教堂的大門上刻著光輝而肅穆的基督像，周圍是使徒和神祇顯靈，這些石刻使信徒對神產生一種更真實的美妙感覺。

勃艮第地區保存著幾座十分精美的門楣雕刻品。作品在主題上遠比他處更為多樣化。克呂尼及其他各地都刻有耶穌升天圖。在委茲萊(Vézelay)，浮雕的主題是聖靈降臨節時，神的光輝照耀全人類。在莫瓦薩克(Moissac)，刻著《啓示錄》的勝利，畫面上耶穌重降人間，身邊是《啓示錄》中的動物和二十多名聖者。

在其他教堂裡，包括十二世紀初的孔克教堂在內，朝聖者在大門上看到的是《最後的審判》的圖像。

彩繪大玻璃敘述王位的繼承

熱塞樹

基督教最神秘之處，是一位既是神又復活為人的上帝降臨人間，這為藝術家提供了取之不盡的藝術靈感，如熱塞樹的形象。他們重新構建基督譜系圖，從最早的祖先——希伯來人的國王熱塞(Jessé)，直至他的母親瑪利亞為止。

在夏特主教教堂的一扇大窗戶上，十二世界中葉的一位彩繪玻璃匠繪製了這幅畫。他製作的彩色玻璃畫，色彩強烈，畫中呈曲線形的樹枝主幹源於熱塞的胸口，在連續了四代之後又延伸到瑪利亞，接著是基督，最後是聖靈的鴿子棲息在基督上方的

彩色玻璃畫製作技術

彩色玻璃畫是一種有色的玻璃隔牆，上面繪有灰色的單色線條，並且用鉛焊接成型。

製作彩色玻璃畫的第一個步驟是：由工匠做好紙模型，即繪好草圖並著色，大小與要製作的彩色玻璃畫一樣。把紙型分割成塊，塗上顏色，再按紙型切割玻璃。

將切割好的玻璃作首次拼合，或稱「鉛合」。玻璃繪畫工這時在暫時拼合起的玻璃上，用單一灰色畫上已在紙型上繪製好的圖形。接著，再將玻璃拆開，放進爐裡作首次烘烤，以固定剛塗上的顏料。取出後，即用焊接好的鉛條將玻璃卡住作最後的鉛合。這時玻璃畫就可一小塊一小塊地安裝起來，最後再用金屬框架，將先前安裝好的玻璃塊拼接在一起，即告完成。

枝頭上。在主圖兩側的半圓弧形中則是眾先知們，他們身帶著一卷羊皮紙，上面抄有《聖經》的文句。

從神秘的神學到政治，以紮根於人身上(指熱塞)的樹幹為象徵，並把《舊約》中的人物與基督結合在一起，而以形象作比喻，這是受《舊約》的啟發：以賽亞書(II，1-2)，馬太書(I，5)和聖路加書(III，32)。這些宗教書籍一直由教皇們擔任解說，並在宗教儀禮中多次誦讀，因此熱塞樹這主題，對神學家和信徒們來說，是十分熟悉的。

但是熱賽樹主題，在十二世紀的法國取得的成就，尤其顯著。在那時期，君主權力受到肯定，而《舊約》中王位的繼承，更是被看作建立持久穩定王朝的模式。

在1250年左右，聖德尼修道院院長蘇熱，效忠於卡佩王朝，他讓工匠在修復的修道院彩繪玻璃上，展現熱塞樹的圖像。在這幅彩色玻璃畫上，即使是國王也沒有特別標示出來。

這些並無明顯差異的宗教儀式中，人物的繼承關係，遠比歷史性人物，更能表現出國王的權勢及王室的血統，充分描繪出新舊王朝間的聯姻關係。

的確，聖德尼修道院在後來很長的一段時間裡，成為法蘭西王權的象徵，修道院的教堂成了皇家的墓地。

宗教與政治權力的結合

在夏特的主教教堂裡，彩色玻璃畫的構圖和色彩的選擇具有象徵意義。

畫面上出現七代君王，這是因為後來巴黎聖薩貝爾教堂(Sainte-Chapelle)的藝術家，為了使基督與人間的淵源更加深遠，所以再在畫上增加了多位國王，這是相當專斷的作法。

在中世紀，「七」這個數字意味著「盡善」。世界不正是在七天之中創造出來的

彩色玻璃畫——重要的藝術

在中世紀，彩色玻璃畫具有三種功能。

建築上的功能。它使信徒們免受教堂外的嘈雜聲干擾，免遭風雨和寒冷侵襲。彩色玻璃更可透光，光線穿過時使其改變顏色。

在中世紀的神秘主義中，光是最美的，是上帝顯身的象徵。

詩意的功能。多種色彩的玻璃使人聯想起寶石的魔景。玻璃反射出天堂耶路撒冷的光芒，在《啟示錄》中就曾描繪那裡的繽紛色彩。

玻璃還具有某種可與火分隔的魔力，它來自低賤的、無價值的材料：砂石和石綠，經燒烤後卻變成透明而高貴的物質。

繪畫功能。在玻璃繪上各種圖形，或純粹只是裝飾，或是敘述著某種故事：使教堂的牆壁瞬間變成讀本，講述聖經的故事或聖徒的生平。

這種藝術在中世紀具有如此重要性，以至於推動後來哥德式藝術形成，促使藝術家們從事新的嘗試，影響繪畫技巧，並有助於發展新的肖像畫技巧。

嗎？而在彩色玻璃畫上部，也同樣繪著七個聖靈的贈物……。

在國王譜系樹兩側，身材較矮小的先知們有著重要的作用。他們展現著宗教權力，而在每個王朝，正是這種宗教力量使政治權力生效。

先知們在耶穌和猶大王國(Juda，猶太人十二列祖之一)的國王們之間產生聯繫的作用，同時還為國王們與中世紀王朝，尤其是卡佩王朝之間，建立聯繫的橋樑。

這棵國王譜系樹形似百合花，在當時，這個圖案是法蘭西王的象徵……。

紅色和藍色的作用

彩色玻璃畫的色彩和形式的詩意使畫面更為有力。

按羅曼風格和哥德式作品的傳統作法，紅色和藍色是相互交替的底色。紅色使用甚少，因為它是一種過濾色，很難透光，多半用於突出基調，使起始到結尾變得緊湊，勾勒出中心部分王族的主幹。

這幅彩色玻璃畫朝向西方，當夕陽西下，餘輝映照在彩色玻璃上時，將更顯得和諧美麗。而其它的色彩則使圖案的各部分凸顯出來。

這些畫面構成嚴格的幾何圖形，但是由於自下至上布滿整個彩色玻璃的花卉和樹枝，呈現靈活的動作，因此圖形並不顯得刻板，反而構成整體的感覺。

而由於構圖上，色彩運用的相當平衡，竟十分巧妙的將神秘色彩，和對王權的頌揚結合起來。

夏特教堂《譜系樹》
右圖是全景，
下圖是內部特寫。

夏特教堂的熱塞譜系樹，是三幅描繪基督生平和受難的彩色玻璃畫之一，這三幅彩色玻璃畫，鑲嵌在夏特教堂中的西側面。

西元1194年，大火吞噬了第一座主教教堂，這三幅彩色玻璃畫和拉貝爾凡利耶聖母院，是整個羅曼建築群的倖存之物。

至於夏特其餘的彩色玻璃畫共有173幅，約2000平方公尺，製作於13世紀上半葉，即哥德時期。

中央部分是舊約中四位國王的象徵圖，他們是熱塞的繼承者。在他們之後緊接著聖母，然後是基督，他頭上是聖靈的鴿子。兩側則是先知們。

譜系樹製作於十二世紀中期，其圖形再由蘇熱用來作為聖德尼修道院彩色玻璃畫的題材。譜系樹彩色玻璃畫歷經滄桑，在人物像中，唯一的原件是一位先知的畫像。

總之，它代表了羅曼風格時期的神秘主義和美學，是珍貴的藝術。

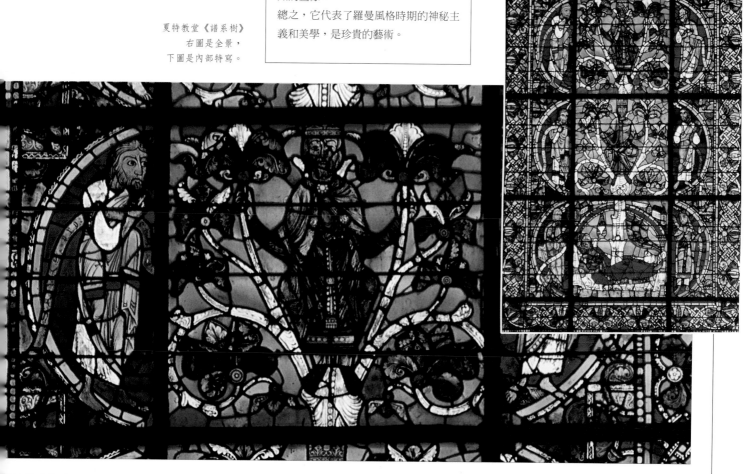

最早出現在法蘭西島桑利聖母院西大門的雕刻

哥德式雕刻

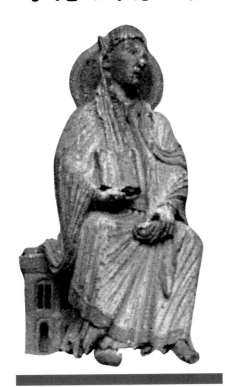

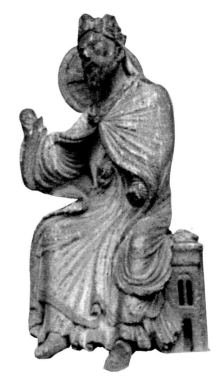

哥德式雕刻持續約三個半世紀。一開始，尤其在法蘭西島(Île de France)的桑利(Senlis)聖母院萌芽時，就已顯現出這新藝術的魔力，它融合了人文主義的清新，基督降世的溫情和對聖母瑪利亞的崇拜。

正當大封建領主的勢力逐漸消退，王權在法國增強之時，一種嶄新的藝術形象，出現在新落成的主教座堂大門上，聖母——教會的象徵，手持節杖，頭戴王冠，坐在基督右側的寶殿上。

頌揚聖母

羅曼時期的雕刻家們早已開始頌揚瑪利亞。但是他們尤為推崇「智慧聖母」的母性形象，也就是將自己兒子獻給朝拜者和三博士瞻仰的瑪利亞的形象。十二世紀末期，桑利的聖母院大門上的雕刻，與法蘭西島上的其他教堂雕刻作品一樣，在弧形拱門下，基督和聖母面對面坐在寶殿上交談，表情安詳莊重。

聖母的圖像位於大門上方的房間腰線上，使徒正將她安放在墓室裡，一群天使親切地前來喚醒聖母，助她升天。

生活的新表現形式

華麗動人的聖母像，與當時讚美貴婦的艷

哥德式教堂大門雕刻

隨著哥德式風格的確立，藝術家們更關注的是擴大門楣 ①，分解三角楣 ② 。這兩部分之間的對立變得模糊了，在羅曼風格的雕刻中，人們的目光被中心人物的莊嚴肅穆所吸引，在哥德式雕刻中，人們可以更容易地關注歷史的演進。拱形曲線 ③ 的數目增加很多，以容納更多的人物造型。為達此目的，幾乎各種技巧都被採用了。

在聖德尼(1140年之前)和夏特(1145-1155年)的最初哥德式雕刻中，門側斜面牆 ④ 擁有塑像形石柱，人像碩長而且刻板，與建築物融為一體。自十三世紀初開始，塑像形石柱上的人像線條，變得柔和了，受古代塑像的影響，這時已無紀念性的文字輔助說明。不久，具紀念價值的獨立塑像再次出現，在教堂大門兩側或在整棟建築外觀上，人物塑像栩栩如生，石刻的戲劇性場面，從此掩蓋了建築物的線條。

情小說的發展有關，被理想化的女性形象，與瑪利亞的崇高形象交織在一起。但在這大門的雕刻上，另有一股前所未有的親切感。

天使們朝氣蓬勃，擁簇在聖母周圍，有的推她肩膀，有的抬腳；有一名天使拿來王冠，另一名正用翅膀和肘部擠著去看聖母一眼。這就是哥德式藝術對青少年魅力和生活歡樂的新發現，從此以後，藝術家們便以此來體現自發性的動作。

這項石刻建築創立不久之後，就成為哥德式雕刻品主導性的主題，連帶影響到神學發展。聖母永眠和聖母升天的東方傳奇，與瑪利亞的天國被結合在一起。

此外，雕刻藝術在表現生活、感情和敘事方面有了進展，它取代了羅曼風格藝術家們的神秘主義和抽象的理想主義。

知性傳播之路

若說擺脫了宗教的嚴肅刻板之後的愛和本性發生了變化，那麼內在精神也同樣在轉

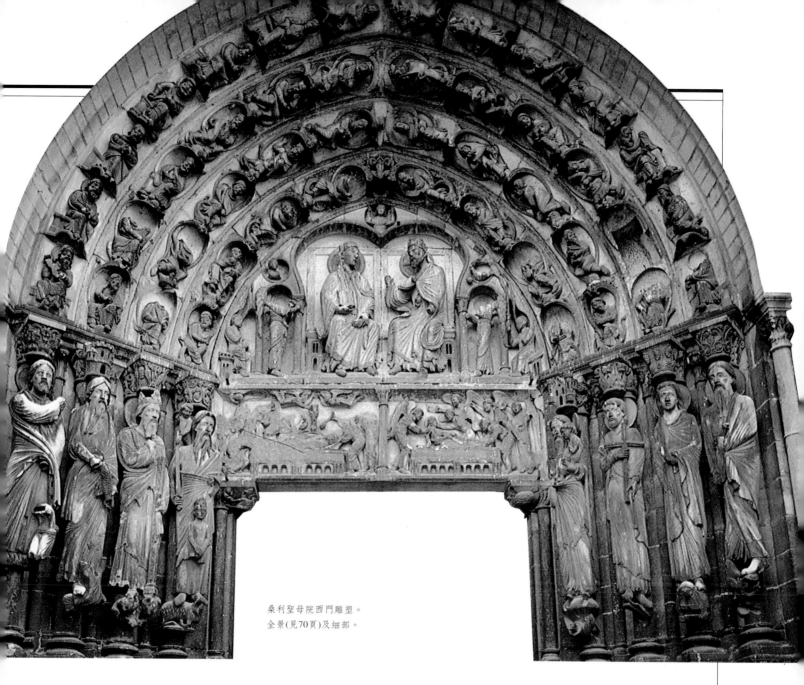

桑利聖母院西門雕塑。
全景(見70頁)及細部。

變。哥德風格的產生與被稱為「經院思想」的基督教，和亞里士多德思想的發展是一致的。

在文學變得更為深奧並受這種哲學傳統影響之時，藝術家們肩負起說教的使命，教堂的大門已成為闡述教義和耶穌生平的櫥窗。它通過石刻為媒介，抵制異端邪說，頌揚創世之美。

例如對瑪利亞的頌揚就居桑利教堂的主要地位，在其兩側，展示神學教義。

拱形曲線上，即環繞門楣的線腳上，是一幅譜系圖，說明了聖母和基督祖宗的脈絡。這個主題當時出現在好幾處大彩色玻璃畫上。

大門兩旁八個塑像(在門柱上，稱為像柱)立著。左側是施洗約翰(Jean-Baptiste)、撒母耳(Samuel)、摩西(Moïse)和亞伯拉罕(Abraham)；右側是大衛(David)、以撒亞(Isaïe)、耶利米(Jérémie)和西緬(Siméon)。按基督教的傳統，這些人物中，一部分在預告耶穌的降世，另一部分則預告耶穌受難。他們的神秘性一如基督教本身，而這兩者也是密不可分的。

這幅巨大的雕刻畫把《舊約》和《新約》中的許多重大事件結合在一起，而且還刻有按一年十二個月節令區分的日常生活情形，如此一來，現實生活便與《聖經》和歷史交織在一起。觀察相當細膩且具真實感，從此以後便成為哥德藝術的特徵。

聖德尼修道院院長蘇熱去世後兩年，即1153年，桑利聖母院開始建造，完成於1190年。

聖德尼修道院的蘇熱院長是王室顧問，他在鼓舞大眾對聖母的崇拜上，起了很重要的作用。

此外，決定修建桑利聖母院的，則是蘇熱的舊友——梯博主教(Thibaut)。

從雕刻風格上研判，聖母院西門的眾多石雕作品，大約完成於1170年左右。

這些雕刻在法國大革命時期受到嚴重損壞。但是在哥德風格的塑像領域中，這些雕刻依然占有舉足輕重的地位。

哥德式革命的起因

凡爾登的塗釉作品

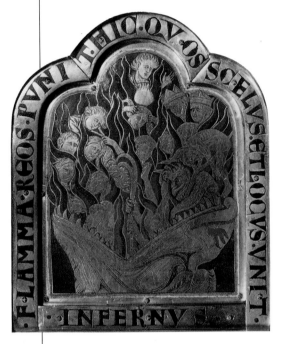

《地獄口》，裝飾克洛斯特新堡教堂高講台的塗釉作品，尼古拉·德·凡爾登作。

哥德式藝術的獨特之處，在於它部分起源於一件屬於「二流」藝術的作品。1181年，尼古拉·德·凡爾登(Nicolas de Verdun)爲裝飾奧地利克洛斯特新堡修道院的講道台(或高講台)，設計製作的塗釉作品，確實在很大程度上成了一場藝術革命的起因，導致新風格的出現。

激發作者創作靈感的美學原則，與羅曼藝術的美學原則有著天壤之別。那麼，這樣一件傑作，怎麼會在羅曼世界誕生的呢？藝術史家們至今仍難以作出解釋。

默茲藝術的遺產

凡爾登是默茲地區著名金銀匠于依(Godefroid de Huy)的弟子，人們對他耳熟能詳。他過去接受的教育或許可以部分解釋上面那個問題。從西元一千年至十三世紀末，默茲河谷是個享譽盛名的文化中心。默茲河自凡爾登起流經迪南、納米爾、于依、列日到馬斯特里赫特，它的影響及於思想、手抄本和藝術家，成爲當時經濟和文化的中樞。該地區的修道院財力雄厚，並擁有權勢，因此文風鼎盛，不但將呂佩爾·德·德茨(Rupert de Deutz)等著名神學家的思想發揚光大，並請著色畫師、金銀匠和上釉工人爲其工作。

上述種種因素，有助於偉大藝術作品的誕生。但是，尼古拉·德·凡爾登的作品，在信息傳遞和新的美學觀點上，超過了默茲地區過去全部的作品。

《約納斯和鯨魚》、《參孫鬥獅》，祭壇後部裝飾屏的兩個場面，尼古拉·德·凡爾登作。

上釉工藝

早在西元前兩千年，人們便能充分運用上釉技藝。其步驟是把氧化鋁和石英沙混合，經化學變化後，形成以氫氧化鈉或苛性鉀爲主要成分的硅酸鹽，冷卻後將其塗在金屬板上，再拿到火上去燒，使釉熔化，釉與其賦形劑緊緊粘連在一起，而不會變質褪色。

中世紀初期，金屬板多屬金質，羅曼時代改爲銅質，後來又使用白銀和黃金。金屬的光澤和隨金屬氧化物分量不同而改變的顏色之間形成對比，使上了釉的作品產生美麗的效果。

傳統的上釉方法有兩種：一是分隔法，即把細金屬條銲在金屬板上，形成一個個蜂窩，再往裡面淺釉；另一種是用鋼鑿在較厚的銅板上挖洞的挖槽法。

異常豐富的象徵

塗釉作品再現的各種景況，既具有基督教圖像悠久的傳統意義，又以全新的方式深化了它的內涵。

聖保羅(Saint Paul)在《使徒書信》中指出《舊約》如何預示《新約》的誕生。從此，基督教思想家們，一直在尋找《舊約》人物和《新約》人物之間，可能存在的對應關係。

同樣地，自十二世紀中葉起，藝術家們各顯其能，以各種形象來體現所謂「預示論」的思想(希臘文的字面涵義是「共同類型說」)。

這種思想尤其吸引了默茲的著色畫師和上釉工。在諸如《聖貝爾丹的十字架支架》、《聖德尼的蘇熱大十字架》、《斯塔弗洛的可攜帶祭壇》等等名作中，他們圍繞著基督受難的主題，以不大確切和隱晦的方式描繪了預示受難的場景，並包括亞伯拉罕的祭獻、亞伯(Abel)或麥西塞德赫(Melchisedech)的祭獻、猶太教的逾越節和約納斯(Jonas)與海怪的奇遇。

尼古拉·德·凡爾登把這門藝術推向了頂峰。他不局限於受難唯一主題，更為基督的一生尋求精神和圖解上的對應。他將《聖經》的三大時期結合在一起，即《摩西

基督復活，同一個裝飾屏的局部。

戒律之前》、《摩西戒律之後》(《舊約》)，和《基督聖寵》(《新約》)。如此一來，《福音書》中心的主要章節，便在族長生平和摩西之後的《舊約》英雄的生平中得到了呼應。以《基督下地獄》與《埃及第十天災》、《參孫鬥獅》作比照，這三段插曲展示了戰勝死亡的主題。一幅幅畫面構成了宏偉的神學畫卷，向善男信女們揭示《聖經》的深刻涵義。

哥德精神的出現

這些由小幅畫面構成的場景氣勢雄渾，在當時的歐洲絕無僅有。

「參孫」是位神話英雄，他面對雄獅，長髮披肩，挺胸屈膝，海克立斯般的肌肉用

這幅以挖槽法工藝鍍金，和上釉的金屬嵌板畫，是用來裝飾一座教堂的高講台的，作者尼古拉·德·凡爾登，完成於1181年。這是維也納附近，克洛斯特新堡的議事司鐸團委託創作的，如今仍保存於該地。

1330年發生了一場火災，人們不得不對作品進行部分修復，並把整套作品組合成包括五十一個畫面的三折畫，置於耳堂祭壇上方。

三折畫由三個疊放在一起、連成長條的裝飾畫組成，左右分成四組，中央分成九組。

聖托馬斯·貝凱特的聖骨盒，十三世紀末年的塗釉製品(巴黎·羅浮宮博物館)。

享有盛名的中世紀塗釉作品

在羅曼藝術時代，利穆贊的工坊聞名全歐，裝飾著豔麗的藍色、紅色、綠色琺瑯的小匣子以及聖人遺骸盒和聖物盒大量出口，另外還包括十字架、耳墜、經書封皮等。

作品成功的部分原因是這些工坊製作了描繪托馬斯·貝凱特(Thomas Becket)之死的聖物盒，這位聖人是在坎特伯雷大教堂內，被亨利二世(Henri II)所指使的人謀殺的。

默茲河和萊茵河地區則更激發人的創造靈感，推動博學者和神秘人物肖像的流傳，這些畫像表現出對基督教的狂熱崇拜，並受到拜占廷藝術的影響。圖爾內聖母院的聖人遺骸盒(1205年)和克洛斯特新堡教堂講道台的作者尼古拉·德·凡爾登，是這個藝術領域中的主要代表人物之一，他在十二世紀末做了極大的創新，是一位偉大的改革者。全部畫作皆呈方形，尺寸相同，上方有相連的三葉形橋拱，固定在畫圈內部。畫圈上用塗釉字母刻寫銘文，而用一對小圓柱將畫面隔開。

力繃緊。他靠在畫框上，獅子也向後緊靠畫框。

這畫框具有約束性的形狀，承襲於羅曼藝術作品，十分有助於表現這場惡鬥。它的上方由三個相連的不完整圓圈組成(三葉形)，銳利的尖端直指搏鬥的雙方。

這件描繪強健軀體的作品中，蘊涵哥德精神，在長久以來著重幾何圖形般單線條勾勒的抽象裝飾風格後，古代的造型藝術獲得了新生。

無論是肢體呈現的爆發力、姿態的和諧組合、力點的平衡、手勢、高傲的側影、在額角刻出的皺紋和對身體毫無約束的飄逸形態，以及形成褶痕的衣袍，這一切都體現了哥德精神的特質。輪廓分明的人物以銅鑄成，以藍釉作底，彷彿從碧藍的七重天翩然而至。

兼具古典主義與歌德式
皮薩諾的比薩聖洗堂講道台

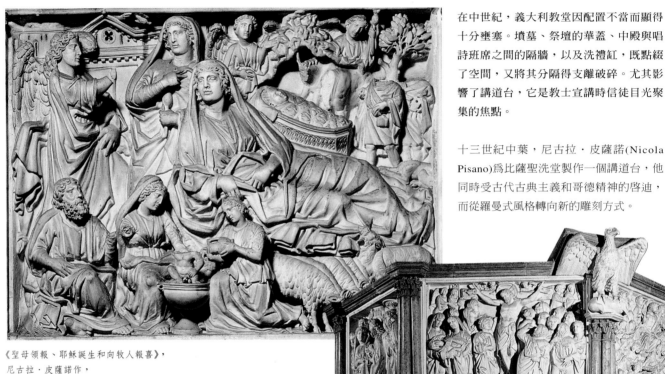

《聖母領報、耶穌誕生和向牧人報喜》，
尼古拉·皮薩諾作，
比薩聖洗堂講道台浮雕。

在中世紀，義大利教堂因配置不當而顯得十分壅塞。墳墓、祭壇的華蓋、中殿與唱詩班席之間的隔牆，以及洗禮缸，既點綴了空間，又將其分隔得支離破碎。尤其影響了講道台，它是教士宣講時信徒目光聚集的焦點。

十三世紀中葉，尼古拉·皮薩諾(Nicola Pisano)為比薩聖洗堂製作一個講道台，他同時受古代古典主義和哥德精神的啓迪，而從羅曼式風格轉向新的雕刻方式。

1255至1259年間製作的比薩聖洗堂講道台，有七根紅色和綠色的大理石圓柱，圓柱或直接立於地面，或以獅子及奇形怪狀的人和動物雕像為基座。

在拱門裝飾中，即連接圓柱和欄杆的部分，有先知、福音傳教士和聖約翰·巴蒂斯特(saint Jean-Baptiste)的雕像，各個角上有表現寓意美德的雕刻。

講道台的上方裝飾了五幅浮雕，每幅高85公分，長113公分，中間以三根圓柱隔開。這些浮雕分別描繪《聖母領報、耶穌誕生和向牧人報喜》；《三王朝拜》《聖殿奉獻儀式》、《耶穌被釘於十字架》和《最後的審判》等場景。欄杆上方有一鷹狀托書架，在浮雕《最後的審判》下方，刻著創作年代和作者姓名。

《比薩聖洗堂台》，
尼古拉·皮薩諾作，
為教堂的重要陳設，
講道台在十三和十四
世紀是雕刻藝術的
實驗場所之一。

《聖母領報、耶穌誕生和向牧人報喜》，喬瓦尼·皮薩諾作。皮斯托亞聖安德烈教堂講道台浮雕。尼古拉·皮薩諾之子與父親處理同一個題材，但在風格上帶有更鮮明的哥德式風格。

複雜的結構

比薩的講道台四周無物，不同於以往倚牆而立的長方形講道台。它呈六角形，靠圓柱支撐，並有一個樓梯。

上方是小圓柱建築和雕塑的混合體，彩色大理石的小圓柱色澤鮮艷，石灰石的雕像雪白晶瑩。過去的浮雕，通常在底部鑲嵌著上色石塊，如今這些石塊消失了，使浮雕更顯精細。

古代作品的影響

比薩聖跡廣場有四座建築物，講道台便位於其中的一座內，離聖墓園只有數十公尺。聖墓園是四周有迴廊的一方土地，據說那些土壤能治癒百病。在尼古拉·皮薩諾生長的年代，園內已有一批被比薩的達官貴人「回收」的古代石棺，用於安葬他們的親人。

皮薩諾是在義大利南方受的教育，此地區頗具古風，因而對這些古墓極感興趣。講道台圓柱與欄杆間各個角上的小雕像，模仿石棺的雕刻：一位威嚴的婦人是「信」的化身，她的衣褶模仿了古羅馬人的寬外袍；而在「力」的方面則以矯健靈活的海克立斯 (Hercule) 的軀體來體現，其原作存於聖墓園內。

講道台的浮雕中有幾幅受到比薩古代雕刻作品的影響，如描繪《耶穌誕生》(Nativité) 及其有關事件的石雕以古典主義的清晰和嚴謹來安排敘事。

剛剛分娩的瑪利亞躺在中央，新生兒在其身後，她所占的畫面比例比其他人物要大得多。左上方是瑪利亞和天使，她在《聖母領報》(l'Annonciation) 中再次出現。

石板右下側有些雕得較淺小的人像，表現上屬次要的情節：約瑟夫 (Joseph) 望著兩名女僕給新生兒洗澡，牧人們接到聖嬰降生的喜訊。

在十三世紀的雕塑中，如此清晰的布局是絕無僅有的，它清楚地顯示了石棺的影響，因為石棺以同樣的方式，把敘述建立在重要情節的高大形象與次要情節的更小形象之間的對比上。

最後，對人物的處理方式也受到古代的影響。在《耶穌誕生》中洗澡的孩子不是一個新生兒，而是一位小海克立斯(現已殘缺不全)。瑪利亞則是位具有古典美的少婦，衣袍上有模仿古羅馬的粗大褶痕。

哥德式的演變

講道台的其餘部分表現出不同的風格。獅子是羅馬雕塑中司空見慣的主題，構成三根圓柱底座的獅子是肌肉發達的野獸，作者似乎做過實體研究，有意展現在上幾個世紀的藝術中尚無先例的鮮活生命。

尤其在最後一些描繪基督受難故事的石雕板中，故事中所蘊含的悲劇力量，區隔了古代以和諧為重的形狀和節奏。在《耶穌被釘於十字架》(la Crucifixion)中，人物更多，身材更小，手勢激烈，動作互相矛盾。《最後的審判》(le Jugement dernier) 情況亦然。

逐漸脫離古代的樣板，更生活化的藝術演變，這種風格在往後進一步得到肯定。1265至1268年間，尼古拉在錫耶納為大教堂製作了另一座大理石講道台，該講道台呈八角形。

比薩石棺的發現對他必定是一種衝擊，幾年後他完成的這件作品，已不大具有古典的風格。欄杆下各個角上的人像不再是裸體或衣褶寬大的碩大形體，而是弄皺的衣服緊裹於身的瘦長人像，多數浮雕皆為嬌小造型，而不再以身材高大的人物來安置布局。

尼古拉之子喬瓦尼·皮薩諾(Giovanni Pisano)在擔任助手期間，對這一演變更是推波助瀾。

錫耶納的大教堂講道台完工後，喬瓦尼在沒有父親參與的情況下，用數年時間，先後在皮斯托亞(Pistoia)的聖安德烈教堂(Sant'Andrea)和比薩大教堂，製作了兩座類似的講道台，其哥德式風格比錫耶納的講道台更加鮮明。

在皮斯托亞的《耶穌誕生》浮雕中，聖母與其他人物相比，要小得多，相貌也不夠端正，但表情十分自然。衣袍的褶子顯出大腿與乳房的輪廓；石雕板下方的耶穌，頭部碩大，是個手舞足蹈的幼兒，顯得相當真實自然。

約瑟夫神情鬱悒，似乎在思索孩子的命運，女僕給新生兒洗澡前用手試水溫，聖母則為躺在她身邊的孩子整理襁褓。

讚美馬利亞的畫像

寶座聖母像

十三世紀，由於人們對馬利亞的狂熱崇拜，爲她建造了許多大教堂，一些城市以上帝之母當主保聖人，爲聖母馬利亞朝山膜拜，並盛行崇拜聖物。

在佛羅倫斯著名的烏菲齊美術館的第一間展覽館裡，三幅描繪聖母懷抱聖嬰，身邊簇擁著天使和聖徒的金底巨幅畫像，充分描繪出狂熱崇拜的情景。這幾幅畫的創作年代都在十三世紀末和十四世紀初，大約在1280至1310年之間，三位畫家都來自鄰近的地區，包括錫耶納人杜喬(Duccio)、佛羅倫斯人契馬布埃(Cimabue)和喬托(Giotto)。

《寶座聖母像》

這三幅畫屬同一類型，即《寶座聖母像》(Vierge en majesté)，義大利語爲Maestá，聖母坐在高高的寶座上，身邊則圍繞著一群聖徒。

三幅畫在構圖上皆嚴格對稱，寶座兩側的天使數目相同，姿態和衣服的顏色一致，迎面坐於中央的聖母構成對稱主軸，她的身體決定了整個構圖。

群像的布局

《寶座聖母像》的繪製意味著要在畫面上安排眾多的人物，包括一大群向聖母和聖嬰表示敬意的天使和聖徒。但杜喬的畫迴避了這個難題，只有六位天使在空中翱翔，一個個向上疊，沒有任何切線。

契馬布埃的《寶座聖母像》完成得較早，畫中天使數目更多，同樣也是層層疊上，而且身體部分重疊，已經具備景深布局的雛形。先知們的半身像藏於壁龕內，壁龕形狀奇特，使聖母的座椅看上去結構十分複雜。

最後，在年代距今最近的喬托的《莊嚴聖母像》(Maestà)中，十四位天使和聖徒分布於四個層面上。

契馬布埃，《寶座聖母像》，1280年
（佛羅倫斯，烏菲齊美術館）。

既寬且深的寶座

這三幅聖母像中，對寶座的繪製手法，大不相同。杜喬的那一幅畫得極爲精細，被一塊直繡花錦遮去了一部分，只露出與畫板平行的一面和一個斜面。

契馬布埃的寶座恰恰相反，它很高，很有氣勢，與其說是一件家具，不如說更像教堂的中殿。與前兩個作品相比，喬托的聖母寶座取得中庸之道，彩繪筆法極爲細膩，兩側開口寬闊，小圓柱精緻細巧，寶座上部以齒形雕刻和小尖塔做裝飾，整件家具十分漂亮雅緻。最後，中央梯級兩側的擴大(倒投影)和座椅側板的收斂(會聚投影)營造出景深感。

上帝之母

喬托的聖母同樣具有現代風格。杜喬和契

新藝術的誕生？

誰是西方現代繪畫的創始者？包括精於評論的詩人但丁(Dante)，雕刻家兼評論家洛倫佐·吉貝提(Lorenzo Ghiberti)和擅長繪畫的藝術傳記作者瓦薩里(Vasari)，都不厭其煩地提出這個問題。

契馬布埃，一個被埋沒的人物？與喬托同時代的但丁在《神曲》中寫道：「契馬布埃自以爲是繪畫大師，如今喬托受到大眾喜愛，前者因而湮沒無聞。」

到了十六世紀中葉，瓦薩里更將喬托視爲受到神靈啓示的孩子，一個在注視山羊和整個自然界時，把藝術學到手的牧童。曾當過他老師的契馬布埃則從「希臘人」，

也就是拜占廷藝術家那裡得到了藝術真傳，骨子裡一直忠於他們的成規。

喬托醞釀一場革命。契馬布埃僅僅爲現代繪畫初期的革新做了準備，但並沒有將它完成。

十三世紀末至十四世紀初，喬托比契馬布埃大大前進了一步，更有系統的實驗表現空間的技巧，在牆的平面上製造景深錯覺。他的人像與真人一樣肥胖，面孔流露出人的喜怒哀樂。

這樣一位天才使人們遺忘了先驅者的才華，也遮蓋了十四世紀佛羅倫斯其他藝術家的光芒。

《寶座聖母像》，或
《萬聖堂聖母像》，喬托作
(佛羅倫斯，烏菲齊美術館)。

契馬布埃的《寶座聖母像》是烏菲齊美術館收藏中年代最早的相關作品。它是1280年前後，為佛羅倫薩聖三會堂正祭台所進行的創作，繪於木板上，高385公分，寬223公分。

杜喬的《寶座聖母像》又稱《魯塞萊聖母像》(Madone Rucellai)，尺寸較大(高450公分，寬290公分)，創作年代稍晚，1285年為新聖母堂唱詩班所作。

最後，喬托的《寶座聖母像》畫在一塊高325公分，寬204公分的木板上。它為佛羅倫斯萬聖堂(Ognissanti)所作，1810年移至柏拉圖學園畫廊，1919年又移至烏菲齊美術館。

這幅畫雖然沒有署名，但被公認為喬托的代表作之一，大約畫於1306至1310年之間。

《寶座聖母像》，或
《魯塞萊聖母像》，杜喬作。
1285年(佛羅倫斯，烏菲齊美術館)。

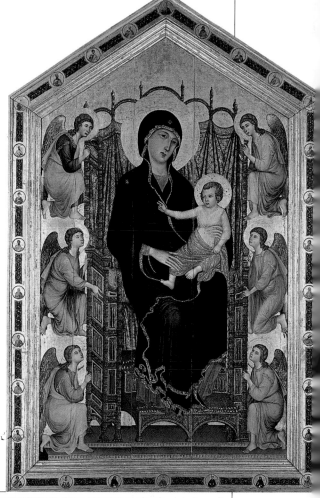

馬布埃的聖母是身長肩窄，衣服飾以金線刺繡，面部塗成白色或朱紅色。而喬托所畫的馬利亞，則是位健壯的乳母，白袍下的光線，烘托出隆起的胸部，貼身的衣服和大氅褶痕上的明暗變化，勾勒出粗壯的大腿。這位乳母臉部線條分明，完全是位人間的女子，但她又是一個神聖的人物——上帝之母，有著嚴肅、專注的神情，目光審視著觀畫人。肉體的存在實實在在，感情既內斂又強烈。這些特點在以往的繪畫中從未出現，它們的結合充分顯示了喬托的現代天分。

→參閱78-79頁，＜契馬布埃的基督像＞；
80-81頁，＜聖方濟的生平事跡＞。

新感覺的曙光

契馬布埃的基督像

十三世紀出現了一種新的畫風，用以表現基督教的基本奧秘，即基督降生和死於十字架的奧秘，基督的身體掛在著色的十字架上，兩側是他受難的主要見證人——聖母馬利亞和福音傳播者約翰。

切尼·迪·佩皮(Cenni di Pepi)，別名契馬布埃(Cimabue)，他為佛羅倫斯聖克羅齊教堂所作的《帶耶穌像十字架》(le Crucifix)，為典型作品。耶穌的遺體掛於十字架上，頭垂於肩，靠在凸起的光輪上，上半身和兩腿上部，因身體的弓形運動被拋向左側，整個身體向十字架的開擴部分傾斜。雙臂平伸，手臂兩端的兩個垂直的長方框內，有正在哭泣的約翰和馬利亞的半身像。

金色、藍色和紅色

這件作品的特點首先是色彩鮮豔，畫家不

注重寫實，他給十字架塗上發亮的顏色，沒有模仿木頭的色澤。十字架的邊緣和光輪均貼上金箔，約翰和馬利亞的畫像也以金箔打底。作品以藍色和紅色為主色。頂端的長方框為朱紅色，局部用桔黃色增加亮度，或用胭脂紅使其變暗。約翰的大氅、馬利亞的長袍和第一塊面紗也是朱紅色。從基督的傷口中流出朱紅色的鮮血，在十字架藍色的橫臂上留下鮮明的痕跡。最後，十字架中心，部分的朱紅底色上飾有金色的圖案。

上帝之子和人

耶穌的身體與這些鮮豔的顏色構成強烈的對比：裸露的肌膚呈黃綠色，一塊半透明的布包裹住臀部。原作中顏色一定不像現在這樣綠，在漫長的歲月中，為使沾上汙漬的顏色鮮豔如初，塗上了一層層清漆，造成了顏色的改變。不過，基督身體的顏色也是一種選擇的結果，契馬布埃根本不想要粉紅的肉色，他用一種黃綠的配色來表現屍體——他畫的是彌留結束的時刻，並以此暗示向來不僅僅是人的基督具有超驗性。

但是基督既是神又是人。契馬布埃用顯示身體凸凹的光線來表現這種人性，以明暗法畫出的軀體，不同於拜占廷時期或契馬布埃本人早期的畫風。不再是傳統的線狀輪廓，手臂和胸部從大塊亮區逐漸向暗區過渡。明暗的對比使皮下的骨架和腿腱隱約可見，此種筆觸細膩的畫法，很久無人能夠企及。

享天福的耶穌，受苦難的基督

基督的身體高大，長得不合比例，呈彎弓形。這位臨終者軟弱無力，但身體並沒有下墜：雙臂疲憊不堪，但臂上的肌肉並未顯出屍體的僵硬；雙肩緊貼在他受難的十

聖克羅齊教堂的《帶耶穌像十字架》，契子布埃作。局部，頭部(現狀)。

字架上，手掌張開，五指伸長——這是一雙活人的手，一雙迎接信徒的布道者的手。身體的扭曲使他歪向一邊，他僅僅以此來表露剛剛終止的痛苦。

基督既感到痛苦，又經受住痛苦的煎熬：頭靠在肩上，雙目緊閉，皮膚上沒有血跡，流露出與其說是肉體的，毋寧說是內心的痛苦。

他完成了一件壯舉，按照傳統的說法，就是同時享天福(面部和身體上沒有一絲血跡，也沒有因為受到折磨而變得難看)和受苦受難(身體呈弓形)。他是位「能忍受」的基督，他了解人類的痛苦，既接受它，又超越它。

嚴重的損壞，破壞性的修復？

1966年11月4日，契馬布埃的《帶耶穌像十字架》和佛羅倫斯其他許多藝術品一樣，在氾濫的阿爾諾河河水裡浸泡了好幾小時。含泥沙的浪頭沖走了畫上的多處薄膜，剩下的顏色也脫落發臭。十字架從水中撈出後被平置晾了一個月，並做了消毒處理，然後開始進行修復。修復工作十分棘手，必須把畫布與久脹不縮、浸滿水的木架分開。

對顏色的處理是使尚未消失的顏色固著並去掉難看的清漆。另外還決定不填滿縫隙

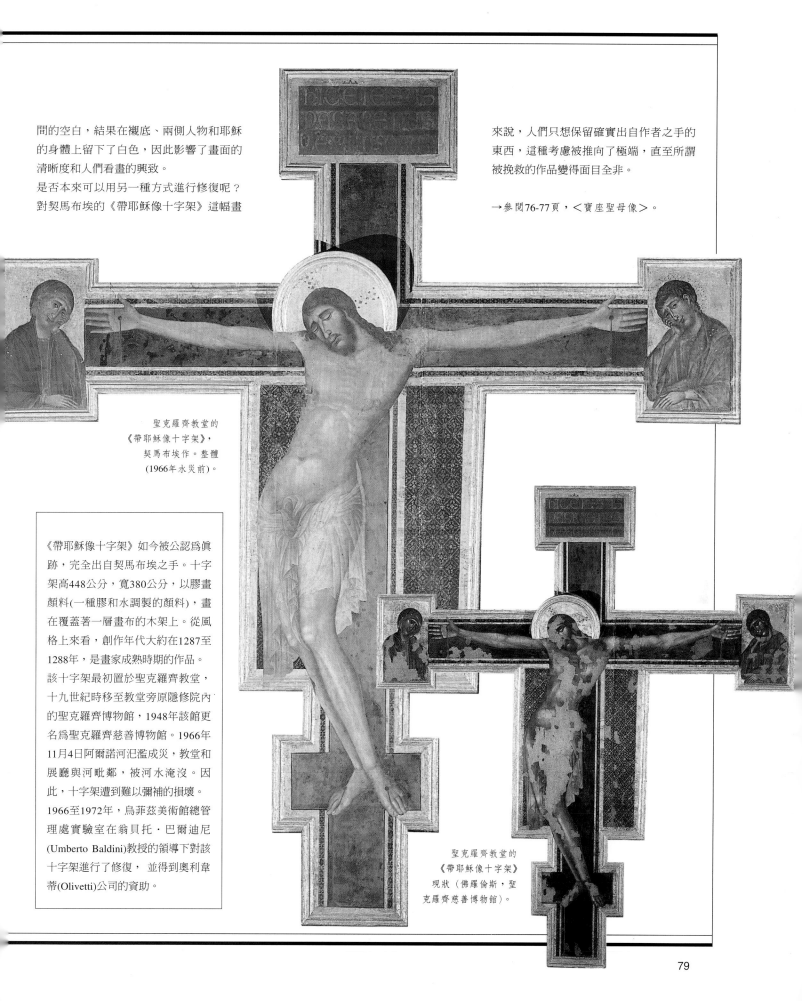

間的空白，結果在襯底、兩側人物和耶穌的身體上留下了白色，因此影響了畫面的清晰度和人們看畫的興致。

是否本來可以用另一種方式進行修復呢？對契馬布埃的《帶耶穌像十字架》這幅畫

來說，人們只想保留確實出自作者之手的東西，這種考慮被推向了極端，直至所謂被挽救的作品變得面目全非。

→參閱76-77頁，＜寶座聖母像＞。

聖克羅齊教堂的
《帶耶穌像十字架》，
契馬布埃作。整體
（1966年水災前）。

《帶耶穌像十字架》如今被公認為眞跡，完全出自契馬布埃之手。十字架高448公分，寬380公分，以膠畫顏料（一種膠和水調製的顏料），畫在覆蓋著一層畫布的木架上。從風格上來看，創作年代大約在1287至1288年，是畫家成熟時期的作品。

該十字架最初置於聖克羅齊教堂，十九世紀時移至教堂旁原隱修院內的聖克羅齊博物館，1948年該館更名為聖克羅齊慈善博物館。1966年11月4日阿爾諾河氾濫成災，教堂和展廳與河毗鄰，被河水淹沒。因此，十字架遭到難以彌補的損壞。1966至1972年，烏菲茲美術館總管理處實驗室在翁貝托・巴爾迪尼（Umberto Baldini）教授的領導下對該十字架進行了修復，並得到奧利韋蒂（Olivetti）公司的資助。

聖克羅齊教堂的
《帶耶穌像十字架》
現狀（佛羅倫斯，聖
克羅齊慈善博物館）。

喬托革新壁畫藝術

聖方濟的生平事蹟

十三世紀中葉至十四世紀中葉，由上下兩個教堂組成的結構複雜的阿西西聖方濟大教堂，是義大利繪畫的一塊風水寶地，義大利最重要的藝術家都在此工作。

十三世紀末年，喬托·迪·邦多內(Giotto di Bandone)與其畫室創作了一大批畫。他在大教堂的中殿內，與其師契馬布埃描繪的馬利亞和彼得(Pierre)的生平事跡以及《啓示錄》場景的耳堂相距不遠處，也就是在另一組作者不詳、描繪《聖經》插曲的繪畫下方，完成了一組壁畫。

聖方濟的生平事蹟

喬托的作品以小兄弟會或方濟會的創始人聖方濟(Saint François)的生平事跡為題材。聖方濟1182年生於阿西西，1226年在該鎮去世，阿西西大教堂正是奉獻給他的。喬托描繪的是與他同時代的事蹟，這些事蹟以熟悉的風景、翁布里亞(Ombrie)的城市和鄉村為背景，反映了重大的時代問題：有錢是否正當？聖方濟是一位商人之子，他不願做買賣，寧可選擇清貧；通過創立新型修會(托鉢修會)來革新教會，與自然界建立不同的關係。並自一篇紀事《大聖徒傳》中汲取素材，這是聖博納文圖爾(Saint Bonaventure)於1260至1263年撰寫的聖方濟傳，直至十四世紀《民間故事精萃》

喬托及其畫室的成員，在阿西西聖方濟教堂上繪製的一組壁畫，共有28幅，每幅皆呈長方形，高270公分，寬230公分，分布在中殿和教堂入口兩側內壁的下方。

牆上的橫突飾和彩色鑲嵌的小扭形柱裝飾，限定了壁畫的尺寸。

依據傳統和對畫風的分析，人們認定這組壁畫為喬托所作，創作年代可上溯到十三世紀末年，大約是1297至1299年之間。

但1300年後畫室人員有可能留在原地工作，這組壁畫的最後三幅或許是一位獨立畫師——評論界稱他為「聖塞西爾的畫師」(Maître de Sainte Cécile)——在1300年後創作的。

壁畫術

壁畫的製作方法是使用不受石灰侵蝕、用水化開的礦物顏料(粘土、硅酸鹽)在牆上作畫。先用沙子和熟石灰調好灰泥(arriccio)，再在濕灰泥上抹一層摻少量沙子的石灰做底(intonaco)，最後用畫筆把顏料塗上。

這種稱為「濕壁畫」的技術，在十二至十五世紀的義大利十分普遍，它要求工作迅速而準確，不容許任何修改或再加新的塗層，因為顏料在乾的底子上會迅速脫落。

另外，顏料塗在濕底或乾底上，其鮮豔程度大不一樣，藝術家在設計色彩的平衡時，必須考慮到這種差別。

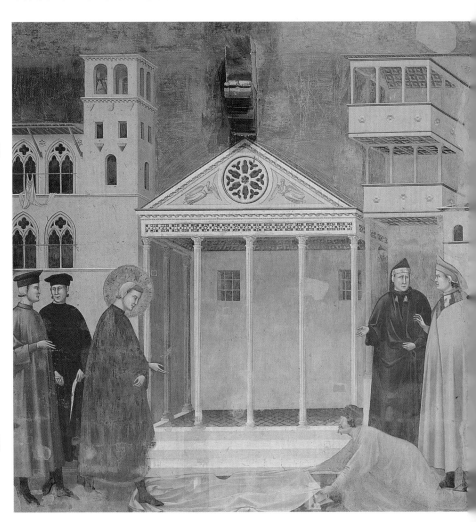

《一個普通人向聖方濟表示敬意》，
喬托作 (阿西西，聖方濟大教堂)。

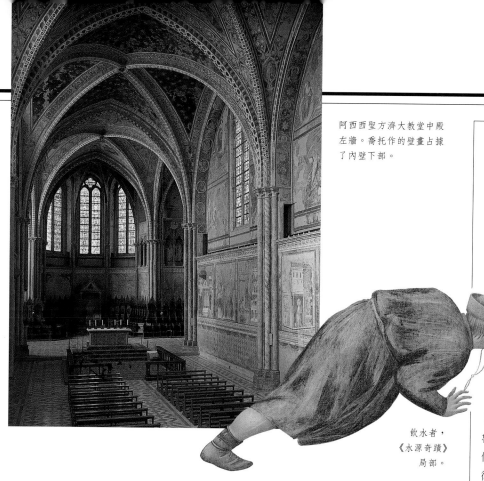

阿西西聖方濟大教堂中殿左牆。喬托作的壁畫占據了內壁下部。

飲水者，
《水源奇蹟》
局部。

喬托‧迪‧邦多內

喬托為邦多內之子，1267年出生於佛羅倫斯附近的科爾‧迪‧韋斯皮尼亞諾。他是當時佛羅倫斯最重要、最有名氣的契馬布埃畫室的入室弟子。許多重要壁畫皆出自他的手筆，1297至1299年在阿西西大教堂創作了敘述聖方濟生平的組畫，1304至1306年前後在帕多瓦(Padoue)阿累那禮拜堂或斯科羅韋尼(資助者姓名)禮拜堂，創作了描繪馬利亞和耶穌生平事蹟的組畫。

1320至1325年前後，他裝飾了佛羅倫斯聖克羅齊教堂的巴爾迪偏祭台和佩魯齊偏祭台。

他也在木畫板上創作，如現存烏菲齊美術館的《寶座聖母像》；晚年還曾擔任過建築師和工地主任，自1334年起負責佛羅倫斯大教堂和鐘樓正面的設計。於1337年辭世。

問世以前，它一直是虔誠的信徒了解這位聖徒的主要來源。

新穎真實的背景

畫家採用了現實的題材，這種現實性部分說明了壁畫最別具一格的特色──創造一個看上去真實的空間，一個可信的背景。有別於以往的繪畫傳統和拜占廷的風格，和幾乎完全抽象的肖像畫大相逕庭，是一種創新。

建築物畫得有景深感，看上去像真的房屋、教堂、塔樓，成為那些發生在城市或近郊的事件的背景。

在最早的一幅壁畫《一個普通人向聖方濟表示敬意》中，可以認出阿西西教堂──按哥德式風格改造的古代廟宇──和尚未竣工的人民塔。

在下一幅壁畫《聖方濟送大氅給窮人》中，一條直通城門口的道路兩旁有些小建築物。在室內家庭生活場景中，人物全部在建築物內。喬托勾勒的背景尚不準確，但造成了足夠的景深錯覺。

人與自然

在人物形象的處理上也有創新。畫中的男女個個身材高大，身上的衣服勾勒出肥胖的體型，面部有立體感，動作和表情栩栩如生，流露出真實的情感。張開嘴巴唱歌，緊鎖眉頭思考，手勢表現討論的熱烈或內心的絕望。總之，這些人都是和喬托同時代的人，穿著長袍、戴的有帽沿的便帽，典型十四世紀的裝束，頭髮也修剪成當時的式樣，中世紀的繪畫中首次出現如此真實的人物。

寫實不是喬托的所有貢獻。在方濟會神秘主義的影響下，對大自然的新感受也出現在繪畫中。

在《水源奇蹟》這個事蹟裡，有了風景的雛形。一座山勢平緩、區分成一塊的坡地，聖方濟正在其中一塊坡地上祈禱。遠處山丘更加青翠。零星樹木散落於畫面上，其中一株的枝葉彷彿在輕風吹拂下微微彎下了腰。

近景部分，一名農夫躺在一條碧綠清澈的河邊飲水。在下一幅講述《聖徒與鳥談話奇蹟》的畫中，俯身者與鳥群之間建立了交流，幾隻鳥向他伸出的雙手飛來，其他的鳥落在地上聽他布道。

在思想史上，這一組壁畫標榜著一種新感覺，使人在面對大自然時產生的內心激動，藉由畫面傳達出來，也為後來的風景畫開闢了先河。

《聖方濟送大氅給窮人》，
喬托作，(阿西西，
聖方濟大教堂)。

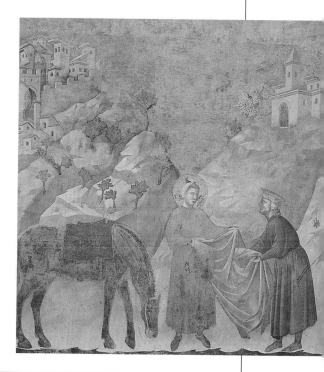

供王后讀的袖珍書

讓娜·德埃弗勒時禱書

十四世紀初，裝飾畫師讓·皮塞爾(Jean Pucelle)爲王后做了一冊極爲精細高雅的小開本書，這件傑作顯示了一種新的風格——巴黎宮廷風格，其特點是漂亮雅致，造型和肖像具有高度的表現力。

這冊書將兩種風格結合起：一是承襲法國傳統的極度優雅，二是受契馬布埃或喬托等同時代義大利大師影響的造型設計。

優雅和滑稽

《讓娜·德埃弗勒時禱書》(les Heures de Jeanne d'Évreux)的開本之小，令人瞠目。這個範本後來影響了許多供公主王妃使用的祈禱書，迫使畫家極盡精工細作之能事，以保持大量圖像的清晰性。

此書的另一個新穎之處，在於裝飾占了很大比重。書籍的裝飾，一般是留給協作者去做的，但《讓娜·德埃弗勒時禱書》中的全部裝飾，包括《聖經》人物插圖和頁邊裝飾畫，是由皮塞爾本人完成的。書頁中央的場景周圍，並列畫著形象圖案或純

<基督被釘於十字架>，《讓娜·德埃弗勒時禱書》第68張反面，讓·皮塞爾作(紐約，大都會藝術博物館，修道院藏品)。

<聖母領報>，《讓娜·德埃弗勒時禱書》第16張正面，讓·皮塞爾作(紐約，大都會藝術博物館，修道院藏品)。

這冊名爲《讓娜·德埃弗勒時禱書》的袖珍手抄本(高9.4公分，寬6.4公分)，其中插圖可能全部爲讓·皮塞爾繪畫，是唯一手抄本。這冊「禱告書」是讓娜·德埃弗勒王后的夫君美男子查理四世(Charles IV le Bel)送給她的，1371年王后在遺囑中將它遺贈給侄子查理五世(Charles V)。因此，該書的創作年代應在查理四世執政期間，也就是他完婚的1325年到逝世的1328年之間。該手抄本後爲讓·德貝里 (Jean de Berry)公爵收藏，現存紐約大都會博物館。

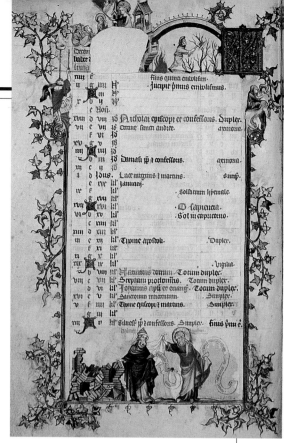

《貝爾維爾日課經》
裝飾頁，讓·皮塞爾，
（巴黎，國家圖書館）。

讓·皮塞爾

讓·皮塞爾的名字，在他生前以及去世多年以後，一直是威望的同義詞。然而，至少從已知的情況來看，他的藝術生涯十分短促，因爲無法確認1320年以前他是否有過作品，而他於1334年便與世長辭。

雙重的幸運促成了他個人才華的展露，他經人引薦進入王公貴冑的上流社會，成爲宮廷藝術家；1325至1330年的義大利之旅打開了他的眼界，學到法國所沒有的表現技巧和方式。

爲《讓娜·德薩伏瓦時禱書》（巴黎，雅克馬爾—安德烈博物館）和《布朗士·德·法蘭西日課經》（羅馬，梵蒂岡圖書館）兩個手抄本作插圖，標幟著皮塞爾藝術生涯的開端。這兩冊祈禱書爲公主和女性所用，因此圖像十分優美細膩。

皮塞爾成熟時期的作品《羅貝爾·德比因聖經》、《貝爾維爾日課經》（巴黎，國立圖書館）以及《讓娜·德埃弗勒時禱書》，創作於1324至1328年間，他試圖表現空間的景深，充分發揮了新奇的想像力，並利用了灰色單色畫精巧細膩的特點。

《讓娜·德埃弗勒日課經》（尙蒂依，孔德博物館）中的插圖，和戈蒂耶·德·庫安西（Gauthier de Coincy）所著《聖母奇蹟》的豪華抄本（巴黎，國立圖書館），則被認爲是藝術家晚年的作品。

裝飾圖案，有猴子和半人半獸等阿拉伯裝飾圖案，十分滑稽，花樣翻新，層出不窮。在《聖母領報》下方，一群男女快活地玩著蒙目擊掌猜人的遊戲或捉迷藏。起首字母 D 的環形部分，權作讓娜王后的臥室，她跪在聖母手中合上的《時禱書》前祈禱。幽默和神啓的時刻並列，遊戲和祈禱的時刻交疊，如同鏡子和回聲，產生了奇妙的效果。

灰色單色畫或雕塑感

所謂「灰色單色畫」，即是以灰色爲主，其他顏色爲輔來處理場景，是另一項獨樹一幟的革新。在皮塞爾之後，不僅許多裝飾畫師，而且不少玻璃彩畫工和畫家也採用了這項技術。

作此選擇並非因爲宗教畫必須莊嚴樸素。更爲可信的原因是皮塞爾想一鳴驚人，樹立新的審美觀。與傳統的顏色，包括深藍、嫣紅及上個世紀手抄本的金黃底色相比，他的圖像色彩淺淡，模仿象牙雕刻的凸凹，十分奇特。

前述的《聖母領報》中，褐色與羊皮紙的顏色融爲一體，而深褐色烘托了主要人物。一個淺粉紅色的斑點似乎移遠了聖母的座椅，窗框更以鮮亮的紅色造成室內的景深感，天使翅膀的藍色強調了室內向室外的平衡。

景深和姿勢

由於用色講究，人物姿態顯得靈活而造作，身體曲線分明，常取曲腿扭腰的站姿。這種精工細活與表現空間的剛勁筆法互相平衡。在《聖母領報》中，聖母房子天花板的沒影線十分明顯，這證明從義大利學來的透視法已滲入法國繪畫。

義大利的影響還表現在對眼神和姿態的悲劇性處理，這與缺乏個性的清秀容貌恰成對比：在《耶穌被釘於十字架》中，哀傷的聖母暈倒在約翰的懷裡，猶太人或一副挑釁的神態，或感到羞愧不安，亂哄哄地擠作一團。

毫無疑問，讓·皮塞爾看過義大利的這件重要作品——即錫耶納人杜喬在同一時期畫的《寶座聖母像》。他和這位大師一樣，努力用剛勁有力的筆觸來表現感人至深的場面。

十四世紀法國書籍的裝幀

首屈一指的巴黎。 在十四世紀，巴黎是歐洲無與倫比的首都。卡佩王朝實行中央集權，獲得民眾擁戴。巴黎大學威名遠揚，吸引知識分子從外地前來。這種環境自然進一步推動了藝術的發展，受到貴族青睞的書籍裝飾畫，尤其引人注目。

貴族，藝術的新贊助者。 直至十三世紀，神職人員仍是文學藝術作品的唯一贊助者，後來他們被貴族所取代。

十四世紀上半葉，王后、公主成爲具有鑑賞力的書籍愛好者。不久國王們步其後塵，如善心約翰（Jean le Bon，1350-1364）委託大藝術家們創作大型新作品，藉著提拔他們來維護自己的聲威。

善心約翰請人將提圖斯·李維（Tite-Live）的《羅馬史》譯成法文，委託多明尼各會修士讓·德西（Jean de Sy）翻譯和注釋《聖經》，又花費重金爲一部勸人行善的《聖經》繪製插圖並加註釋。

義大利的影響。 從美學角度來看，最令世人矚目的，是發現了同時代義大利人喬托和杜喬的藝術，他們給法國藝術家帶來了新的感覺，讓他們不再只是限於日常生活的觀察而已。在1317年完成的《聖德尼的一生》中，這種觀察令人大爲驚訝，其中甚至還有表現空間和感人的切面新技巧。讓·皮塞爾及其弟子勒努瓦（Le Noir）的作品，是這種新畫風的代表作。

錫耶納繪畫的出色成就
西莫納‧馬提尼的《聖母領報》

「我向你致敬，儀態萬方的馬利亞，願上帝與你同在。」這是大天使加百列(Gabriel)宣布聖母懷了上帝之子，並向她致敬時說的第一句話。這句話刻在西莫納‧馬提尼(Simone Martini)那件金碧輝煌的《聖母領報》作品上，是十四世紀錫耶納最著名的繪畫作品之一。

這句話被放在畫面中央的位置，下跪報訊的天使與馬利亞這位弱女子之間，有著神聖的關係，她朝後退，把大氅的褶子拉過來保護自己。

受驚的聖母

聖母後退這個異常的舉動在整幅作品中顯得十分突出。加百列與馬利亞離得很近，但是，象徵童貞的百合花，以及大天使送的一枝月桂，代表光榮或殉難的標誌，這些陪襯使二者之間的距離更加明顯。天國使者剛剛進入聖母的住處，繫於脖頸，繡著華貴裝飾圖案的蘇格蘭披肩，仍在空中飄動，為他的側影增添了些許動感。面向他的馬利亞態度微妙而矛盾，她嚇得突然轉過身去，又強迫自己去看使者。

聖母的恐懼一如膽怯的孩子面對異常現象時的恐懼，同時也表露了她對不可抗拒的命運的擔憂。後來，被釘於十字架的基督以同樣的方式經受絕望和拒絕的誘惑。畫中人物的這種反應是錫耶納繪畫的一大特色，它使聖母更有人情味。錫耶納人安布羅喬‧洛倫澤蒂(Ambrogio Lorenzetti)的一幅同期壁畫採用了相同的主題，他在錫耶納附近的聖加爾加諾小禮拜堂創作的《聖母領報》中，讓我們看到天使帶來的消息令聖母驚恐萬分，她完全掉過身去，緊緊抓住一根圓柱，不看天使也不聽他講話。這個異常的舉動令人不解，因此壁畫一完成便作了修改，使上帝之母的舉止更加得體。修改的結果使這幅壁畫遭到嚴重破壞，如今幾乎蕩然無存。

西莫納‧馬提尼的《聖母領報》是一幅三折屏畫(如今嵌在三角新哥德式屋架內)的中屏，左右兩屏分別是聖人像(聖安薩納，Saint Ansane)和聖女像(可能是聖瑪格麗特，Sainte Marguerite)。整幅畫高265公分，寬305公分，牆壁突飾上刻有作者姓名和創作年代：「西莫納‧馬提尼和錫耶納的利波畫——天主耶穌基督教之1333年」(拉丁銘文)。利波利米(Lippo Memmi)是西蒙納的妹夫，他的參與似乎只限於三折屏畫的左右兩屏，此處未多加說明。

這幅畫是為錫耶納大教堂聖安薩納倫祭台創作的，十八世紀遷入城外的一座教堂，自1799年起收藏在佛羅倫斯烏菲齊美術館。

烏菲齊美術館
三折屏畫，
整體和局部(右頁)。

金 箔

以金子作畫不像運用顏料，可用畫筆去蘸。畫家們運用拜占庭藝術家為裝飾東正教教堂發明的古老技術，將金箔貼在畫上。

金子是軟金屬，可以壓成極薄的金箔。畫上應貼金箔的部分，首先要塗一層磨碎的白堊或石灰與膠水的混合物，或塗上摻蛋清的特別黏土。然後，以頂端為長圖釘或一塊瑪瑙的小棒錘打金箔，直到附著為止。

這樣得到的金底是平的，但畫家也可以製造立體感。貼金箔前在需要的部分撒些大理石粉增加厚度，畫光敕時常用此法。事後畫家還可以用鑿子等工具，在貼金的表面上刻出直線，曲線或點子等金絲背景。

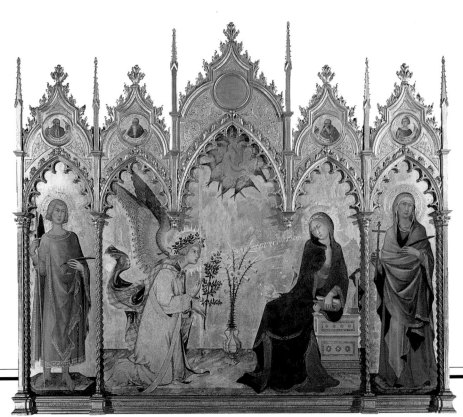

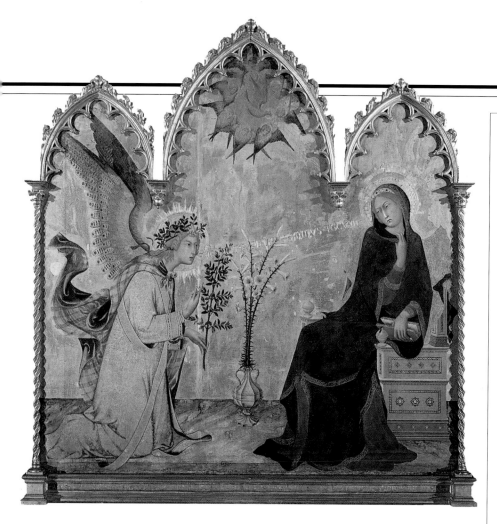

金子的光澤

馬提尼所繪的聖母表露出的懼怕較為節制。她舉止謹慎文雅，整幅作品清麗脫俗。奪目的色彩和明晃晃的金子使人物顯得溫文爾雅，排除了過激的感情。

天使和馬利亞腳下的地面模仿暖色大理石，以桔黃和黃色為主，其間雜有綠點。顏色按會聚的方向配置，與大理石的紋路相符。這樣的配置不知不覺中造成了景深感，真正的大理石是無法產生這種效果的。畫中央插滿百合花的多邊形金質花瓶，以及呈輻射狀散開的花冠，也產生了極佳效果。

但是這位錫耶納人並不想用建築圖案使他的畫變得滯重累贅，同時代的喬托，為造成真實背景的錯覺，正是這樣做的。馬提尼追求的美，主要體現於金色在背景和人物身上的細微變化中。

天使和馬利亞之間的金色區，濃淡深淺不同，因為該區刻有凹形文字，光敷上刻畫的格狀飾紋形成了立體感。天使身上塗了薄薄幾層顏料，披肩和翅膀下隱約透出金色，白袍鑲邊上有金色花紋。聖母座椅的椅背覆蓋著一塊布，兩面各為紅色和金色，與背景的主色相呼應。

曲線的誘惑

金色以及聖母衣服的鮮藍色和朱紅色，使畫面精美絕倫，圖像本身同樣十分雅致。天使和聖母身材頎長，與佛羅倫斯傳統的矮胖人物形象恰成對照。較之造型，畫家更注重筆法，尤其是注重線條，較不重視明暗對比。雖然格子布披肩在天使身後打成卷，加深了縐褶的顏色，但白袍的色調幾乎未因陰影產生細微變化。聖母的大氅同樣沒有用明暗對比顯出凸凹，但是用金線飾帶鑲出的一道道花邊，更顯出它的清晰輪廓，以曲線和反曲線勾勒出的衣服起伏曲折，成為後來矯飾主義畫家「蛇形線」的先驅。

《受驚的聖母》、《聖母領報》草稿局部，安布羅喬·洛倫澤蒂作(錫耶納附近的聖加爾加諾，聖加爾加諾小禮拜堂)。

西莫納·馬提尼

西莫納·馬提尼的1284年生於錫耶納，他和同時代的其他畫家一樣，在杜喬·迪布奧寧塞尼亞(Duccio di Buoninsegna)的畫室學畫，1308年以前，這位大師一心為錫耶納大教堂創作一件重要作品，即複雜的《寶座聖母像》。

西莫納·馬提尼的第一幅署名作品也是一幅《寶座聖母像》，但風格迥異，是1315年在錫耶納公共宮地圖廳創作的一幅壁畫。他所創作的一些壁畫，不包括1317年前後在阿西西大教堂聖子丁偏祭台作的幾幅，以及公共宮地圖廳畫的雇傭兵隊長基多里切奧·達佛格利亞諾(Guidoriccio da Fogliano)的騎子像(1330年)，但不久前有人對此畫是否為馬提尼所作提出了懷疑。

西莫納·馬提尼也創造了不少重要的木畫板作品，除去烏菲齊美術館的《聖母領報》外，還有《真福者阿戈斯蒂諾·諾韋洛的故事》(錫耶納，聖阿戈斯蒂諾博物館)、《圖魯茲的聖路易為羅貝爾王加冕》(那不勒斯，卡波迪蒙泰博物館)。

畫風和選擇的題材(聖母、士兵、騎兵、騎士)，表明他與北歐的哥德式風格有些類似。他是大旅行家，除在阿西西作壁畫外，十四世紀第一個十年的後期，曾在那不勒斯為安茹宮廷工作。1340年前後赴亞威農(Avignon)，與好友詩人彼特拉克聚首。1344年在這塊教皇的領地上逝世。

秦梯利·達·法布里亞諾畫三王一行

三王朝拜

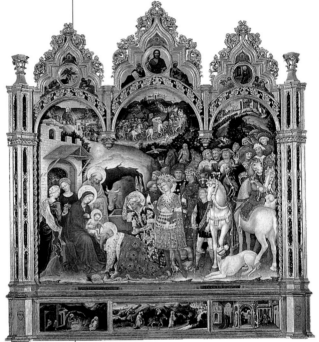

《三王朝拜》，秦梯利·達·法布里亞諾作
(佛羅倫斯，烏菲齊美術館)。
整體和局部(右頁)。

國際哥德式

「國際哥德式」是指1380至1450間在歐洲所有藝術中心發生的一場繪畫運動，不過當時的藝術家參與這個流派的程度不盡相同。

國際哥德式繪畫的特點是風格特別高雅、裝飾富麗，色彩鮮艷，廣泛使用金箔。人物頎長，衣著華麗，主要是描繪美麗的貴婦和驍勇的騎士，而不是有錢人或一般百姓。這些作品中的空間不大真實，藝術家不注重透視是否準確，寧願大量描繪動植物等自然界的瑣細之物。

這種藝術風格在二十世紀初，被比利時歷史學家赫伊津哈(Huizinga)界定為「中世紀之秋」時代的藝術，呈現了以勇敢、篤信、世故等理想化的貴族觀為特徵的「雅風」時代最後的輝煌。

1423年，佛羅倫斯最有錢的帕拉·斯特羅齊(Palla Strozzi)決定送給自己城市一幅異常豪華的畫，他請來的畫家，是客居該城的外鄉人秦梯利·達·法布里亞諾(Gentile da Fabriano)。

秦梯利成長於義大利北方，也曾在威尼斯工作過一段時間，因此這位藝術家的畫風與富於裝飾性、矯揉造作，被稱為「國際哥德式」艷麗風格有著密切的聯繫。他使用貴重的材料作畫，令出資者大為滿意。但炫示奢華是為了展現與佛羅倫斯富人的疏離，這幅畫的自相矛盾大概正在於此。傳說中的世紀景象，被帶進了實用主義的現代城市。

沒有景深的空間

中央的嵌板描繪的是三王的旅行和朝拜。祭台後部裝飾屏架模仿三折屏畫，上方分成三個半圓或「弦月窗」，但是藝術家只在一面作畫，打破了裝飾屏的傳統形式。進行這項改革是基於以下考慮：希望既表現三王旅行的整體性，又表現出旅行過程的多樣性。

整塊嵌板上只畫了一隊人馬，上方的三個半圓用於表現旅程的各個階段。在左弦月窗內，三王注視著向他們宣告耶穌誕生的星星。

在另外兩個弦月窗內，他們橫穿一座城市，一度走出了畫面，然後又回到近景中，來到馬利亞和約瑟夫為新生兒耶穌遮風避雨的馬槽前。

沿途的風景沒有按照準確透視的規則布局。藝術家只把不同層次的景致疊合在一起，將地平線提得很高，在整面嵌板上繪出許許多多圖像，這些圖像離得越遠就畫得越小。

二十年後，保羅·烏切洛(Paolo Uccello)用同樣的方法創作了三折板畫法《聖羅馬諾

秦梯利·達·法布里亞諾

1370年前後，秦梯利·達·法布里亞諾生於馬爾凱地區的法布里亞諾。他是所謂「國際哥德式」藝術流派在義大利的主要代表人物。

1408年，他客居威尼斯，在總督宮創作了大型壁飾(已失傳)，為羅米塔谷方濟會教堂畫了一幅多聯祭壇畫(現藏米蘭布雷拉繪畫陳列館)，和一幅嵌板畫《聖方濟接受五傷》(馬尼亞尼─羅卡基金會藏)。這些嵌板畫大量的描繪自然，明暗法使用得十分出色。

1414至1419年間，秦梯利·達·法布里亞諾住在布雷西亞，他為一座禮拜堂畫了一組壁畫，如今只剩下一些殘片。

1420年他返回法布里亞諾，1422二年赴佛羅倫斯，次年創作了《三王朝拜》。

1425年，他又為聖尼科洛·奧爾特拉諾教堂創作了多折屏畫《夸拉泰西》(Quaratesi)。

1425和1426年，秦梯利·達·法布里亞諾先後在錫耶納和羅馬居住，不久，他就在1427年辭世。

之役》，在近景中還運用了令人眩暈的短縮法。

生命的蠢動

這種手法使秦梯利·達·法布里亞諾能夠繪出最生氣勃勃，最多姿多采的世界。三王的隨行人員不計其數，場面浩大。藝術家在處理宗教主題的同時，利用了可顯現出異國情調的題材。

三王來自遠方，象徵世界各大洲和人類生命的三個階段：秦梯利在三王的隨從中，加進一些不尋常的動物(兩隻猴子和一頭獵豹)，另有外域相貌的人(右邊有個「蒙古人」)，和東方的服飾(男用包頭巾)。藝術家曾旅居威尼斯，經過地中海聯繫非洲和亞洲的大港，也許這種體驗使他對展現異國情調特別敏感。

此外，藝術家還在敘述中增添了許多與福音書的正文毫無關係的細節，如城牆後面有精巧的哥德式建築和圓屋頂、一行人跨

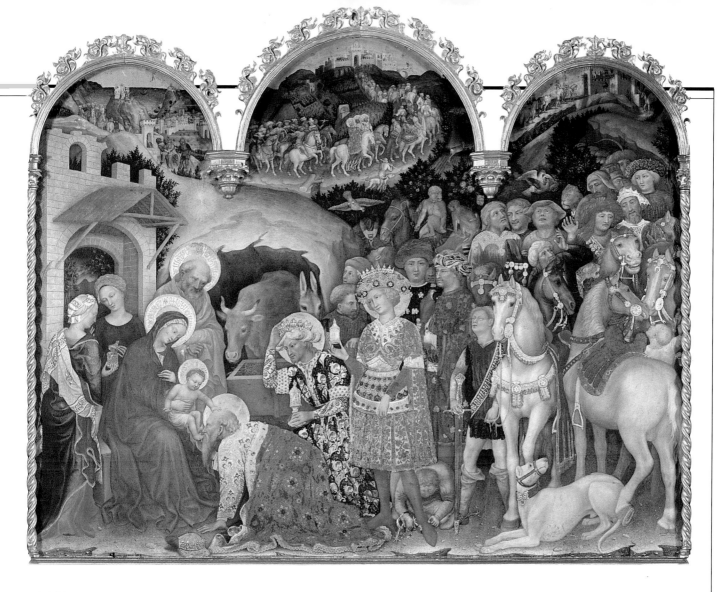

過木橋進城、田野籬笆縱橫、種著果樹和葡萄、一個人帶著狗打獵,一頭黃鹿飛奔而逃,而在畫的左方有名孤獨的旅人,財物被搶,喉管被割斷。這是藝術家出於戲謔描繪的一件軼聞,他本人愛好遊歷,深知旅途充滿危險。

金子和顏色

畫中一切,包括背景,使用的都是鮮麗的紅色、藍色以及金子,畫框也厚厚地上了一層金,塗上絢麗的色彩。為了描繪這幾位遠道而來、向上帝之子致敬之傳說中的國王,秦梯利畫了錦衣繡服,在凸起的背景上貼了金箔,在此處突出一頂王冠,在彼處突出一根馬刺。近景中的聖母裹在一件藍色大氅裡,象徵她如晴空一般純潔,畫家使用了昂貴的天青石作畫,令人讚嘆不已。

但是畫家不滿足於這種浮華的效果,他在左弦月窗內用刀刻出的三王側影和星星的形狀,清晰地顯現在金底上,金底宛若黃昏時分的天空,高懸於景物之上,造成光線的變幻,增強了該畫的暗示性。裝飾屏下方的一組繪畫情況亦然,秦梯利的這三幅夜景可以歸入歐洲繪畫最早、最優美的夜景圖之列。

在《耶穌誕生》中,綴滿金色星星的藍天俯瞰著黑色的山丘。一位天使向牧人通報耶穌降生,散發桔黃色光芒的身體照亮整個畫面。在《逃往埃及》一畫中,以一個凸出的圓來表示夕陽,活像湛藍天空中的一顆金星。

在《聖殿奉獻》畫中,秦梯利又一次在黃昏時分的城市景色中,表現出一盞燈照亮的室內半明半暗的效果。這些小嵌板畫雖然不如《三王朝拜》出名,但是筆觸極為細膩,光線柔和新穎,可算是秦梯利·達·法布里亞諾藝術創作中的精華。

→參閱106-107頁,<烏切洛的戰役圖>。

1423年,秦梯利·達·法布里亞諾受帕拉·迪·諾費里·斯特羅齊之托,創作祭壇畫《三王朝拜》,裝飾此人在佛羅倫斯聖三會教堂中的家庭偏祭壇。

該作品除表現三王的旅行和朝拜情景外(中央嵌板),還描繪了基督和先知們的形象,包括一幅《聖母領報》(祭壇裝飾屏上方頂飾),以及描繪耶穌童年的三個場景——《耶穌誕生和向牧人報喜》、《逃往埃及》和《聖殿奉獻》(裝飾屏下方)。

1810年以前,《三王朝拜》先後放在聖三會教堂的偏祭壇和聖器室。1810年移至古代和現代藝術陳列館,1919年轉到烏菲齊美術館。不過,陳列於烏菲齊美術館裝飾屏右下方的嵌板畫是為摹本,原作則被拿破崙的軍隊帶回巴黎,現藏於羅浮宮。

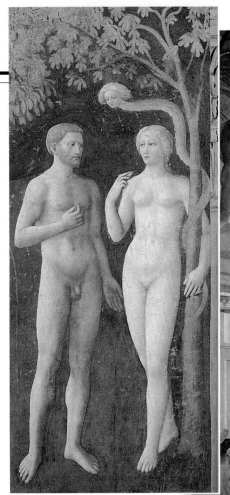

寫實繪畫的開端
布蘭卡奇偏祭壇

大約在1424年左右起，一位名叫馬薩喬 (Masaccio)默默無聞的人，在聖馬利亞·德爾·卡米內教堂布蘭卡奇偏祭壇繪製一組大型壁畫，使喬托去世後日趨式微的佛羅倫斯繪畫獲得新生。三年後，馬薩喬與世長辭，時年二十七歲，死因不詳。

馬薩喬革新的地點，是一間後來裝飾著十二幅畫的偏祭壇。十八世紀中葉整修時，人們拆除了它的拱頂裝飾，1771年教堂發生火災，偏祭壇險被焚毀。

複雜的創作經過

釐清該作品的創作過程，是藝術史上最複雜的問題之一。十五世紀二十年代，偏祭壇由絲綢商費利切·布蘭卡奇(Felice Brancacci)資助，他自1421年起任海事裁判官，後出使埃及，1423年從開羅回國。根據市政檔案和史學家瓦薩里的記載，裝飾偏祭壇的要求應於1424年提出，工作立即開始，或晚一年動工。瓦薩里描述受託繪製壁畫的藝術家的特徵，是一位名叫托馬索·迪帕尼卡爾(Tommaso di Panicale)，身

材矮小，綽號馬索利諾(Masolino)的人，年屆40，39歲加入畫家公會。然而，從頭幾幅壁畫開始，風格的差異便說明有另一個人的參與，瓦薩里稱這位別具一格的合作者是另一位「托馬斯」(Thomas)，他同樣有個帶貶意的綽號馬薩喬。兩人的工作經常中斷，1425年他們同赴羅馬，同年9月馬索利諾動身去匈牙利，1427年左右馬薩喬再次去羅馬，並在那裡去世。當時壁畫尚未完成，馬索利諾也未繼續畫下去。1481至1485年間，新一代藝術家菲利皮諾·利皮(Filippino Lippi)才完成了組畫。

誰畫了什麼？

根據上述事實可以提出幾點假設，裝飾工作由馬索利諾一個人，更可能由他和馬薩喬共同開始。1425年暫停，1425至1427年由馬薩喬繼續，其後近半個世紀中無人接手。這項說法難以說清壁畫的歸屬，只有一件事可以肯定，任何壁畫裝飾都由上方開始，以免塗上的顏料往下淌時，損壞下面已完成的部分。如此說來，上半部壁畫創作於工程之始，而菲利皮諾·利皮的參

《亞當和夏娃受蛇誘惑》，馬索利諾作 (布蘭卡奇偏祭壇，右壁柱)。

與只限於下半部壁畫。然而這種籠統說法無法確定頭兩位畫家的工作範圍，更分不清在上半部壁畫或同一幅畫中兩人各畫了什麼。

亞當和夏娃

風格研究是澄清這個問題的唯一手段。壁柱上的兩幅畫《亞當和夏娃受誘惑》(la Tentation d'Adam et Éve，右壁柱)和《亞當和夏娃被逐出樂園》(Adam et Éve Chassés du Paradis terrestre，左壁柱)，畫中人物相同，風格卻迥然不同。

在第一幅壁畫中，亞當和夏娃身長腰細，站姿優美，脖頸纖細，面部無表情，缺乏造型。黑色背景毫無景深感，只在一側畫了一株樹，樹上盤著一條黃綠色的蛇，她披散金髮並伸頭到樹枝下，欲施展魅力；樹葉和果實畫得很美。

馬薩喬

喬瓦尼(Tommaso di Ser Giovanni)，1401年生於阿雷佐附近的聖喬瓦尼·瓦爾達諾，1428年卒於羅馬，時年二十七歲。據歷史學家瓦薩里說，由於他衣冠不整，因此得諢名馬薩喬。這位十分年輕的藝術家因在佛羅倫斯作壁畫而成名。1422年他的名字與畫家馬索利諾的名字，一起在布蘭卡奇偏祭壇第一次被提及。

1426至1428年前後，他在聖馬利亞諾韋拉教堂(Santa Maria Novella)完成了《三位一體》(La Trinité)作品，這是透視法繪畫的

一大奇蹟，與同時代的建築師勃魯堅列斯基，和雕刻家多納泰洛的技法一脈相承。馬薩喬還創作了許多木板畫，如現藏烏菲齊美術館的《聖母子和聖安娜》(La vierge a l'enfant arec Sainte Anne)(與馬索利諾合作)，藏於倫敦國家美術館的《寶座上的聖母子和天使們》。最後，他可能參與了羅馬聖克萊芒特(San Clemente)教堂一個偏祭壇的裝飾工作，以基督受難為主題的那幅大壁畫，相傳是他與馬索利諾合作繪製的(1425年)。

布蘭卡奇偏祭壇，
左牆巨畫《納貢》。

《亞當和夏娃被逐出樂園》，馬薩喬作
(布蘭卡奇偏祭壇，左壁柱)。

在第二幅壁畫中，人物和身體要粗壯得多，男人的生殖器十分明顯。乾旱的山丘局限了空間，兩人的陰影使地面顯出深淺的變化。光和影使身軀稜角分明而富雕塑感。男人以手掩面，竭力克制痛苦；女人張嘴吶喊，眉頭擰成一團，流露出痛苦的情感。

天才青年和老畫師

從偏祭台的其他作品中也可以看出兩位藝術家迥異的畫風。有幾幅壁畫筆法一致，出自同一人的手法，《納貢》(le Tribut)便是其中之一。構造精確的建築物和荒涼的群山限制了畫面，山巒與天空在遠處融為一色，眾多的人物按對角線或環形分布，造成景深感。

而另外一些出自兩位畫家之手的畫，如義大利史學家羅貝托·隆吉(Roberto Longhi)在1940年指出的《病弱者的痊癒》和《塔比他(Tabitha)的復活》，這兩幅畫近景和建築物線條顯得稚拙，似乎沿陡峭的斜坡而造，然而，遠景的街道卻遵循了十分準確的投影。

此外，同一幅壁畫中人物差別太大，不可能出自同一個人的構思，例如中央是身著錦衣繡服、身材修長的公子哥兒，遠處廣場上是身體粗壯的老百姓。

評論界認為，馬索利諾最不注重協調的投影，也不著力把人物畫得酷似眞人。他是位年長的畫師，成長於義大利北方，這個地區很早就受到哥德式藝術不注重寫實的影響。

最富於創新精神的壁畫，被認為出自青年藝術家馬薩喬之手，從人物結實的身體看來，他繼承了喬托的藝術風格，而且對空間表現出前所未有的關注。瓦薩里認為馬薩喬與當時引起佛羅倫斯藝術巨大變革的大藝術家們交往密切，或許包括他第一位老師的雕刻家多納泰洛(Donatelleo)，或許也包括建造了佛羅倫斯大教堂的穹頂，以科學的手法發明了新透視法的建築師勃魯堅列斯基(Brunelleschi)。

洛倫佐‧吉貝提完成傑作
天堂之門

聖馬利亞‧德菲奧雷大教堂對面的聖喬瓦尼聖洗堂，是佛羅倫斯最引人入勝的古蹟之一，建於中世紀之初，一般認為可以溯到古羅馬時期，是一座多邊形建築物，全部用白色和綠色大理石裝飾，並有三扇青銅大門。

這幾扇門的製作被稱為是技術和美學上的奇蹟，1336至1452年由當時最偉大的兩名雕刻師安德烈‧皮薩諾(Andrea Pisano)和洛倫佐‧吉貝提(Lorenzo Ghiberti)共同完成。而最著名、也是最後製作的那扇門又叫米開朗基羅門(Michel-Ange)，因為米開朗基羅說該門堪稱天堂之門。

畢生傑作

十五世紀初年，洛倫佐‧吉貝提尚未顯露鋒芒，但他被挑選製作聖洗堂的第二扇

「雅各和以當的故事」，
《天堂之門》局部。

洛倫佐‧吉貝提

洛倫佐‧吉貝提1378年生於佛羅倫斯，除藝術創作外，還撰寫了第一部現代藝術史《評述》。此書匯集了技巧上的評論和藝術家的傳記，下個世紀誕生的瓦薩里，曾從中獲得啟迪。

1401至1452年為聖洗堂製作的兩扇大門是洛倫佐‧吉貝提的主要作品。他還為奧爾‧聖米伽勒小禮拜堂製作了青銅雕像，為錫耶納大教堂洗禮缸創作了浮雕。 他同時也是佛羅倫斯大教堂《聖澤諾布的狩獵》(Chasse de saint Zénobe)的作者(1432-1442)。

此外，他還製作了一些金飾品，但已全部失傳。他為佛羅倫斯大教堂的彩繪玻璃窗提供底圖，並當過建築師。1416年以前和十五世紀二十年代末，他兩度客居羅馬；1455年逝世。

門，此門與安德烈‧皮薩諾描繪聖徒約翰‧巴蒂斯特生平事跡的門相對稱。他必須按已有的形狀和結構來敘述耶穌基督的故事：門上分成二十八個小方格，嵌邊一個個四葉形飾，在每個四葉形飾中講述一個故事或畫一個人物。

這種規制直到1425年，吉貝提受託製作最後一扇門時，才得以另行規畫不受約束。於是他改造了門扉結構，將二十八個小方格變成十個大格，用以描寫《舊約》聖經的故事。

空間的新觀念

門上方格數目的減少和複雜的設計要求，決定了敘述的方式。如《天堂之門》(La Porte du Paradis)十格中的每一格，講述的不是單一事件， 而是同一個題材的幾件事交織在一起。

這種銜接方式，促使吉貝提改變格子的空間。四葉形飾被拋棄，人物、建築物及樹木不再置於唯一的平面，如懸崖或道路上，它們分散在整個格子裡，按漸隱法處

《聖約翰‧巴蒂斯特施洗》，安‧皮薩諾，聖洗堂第一扇門局部。人物不多，空間窄小。

據藝術史家瓦薩里記載，《天堂之門》是米開朗基羅另起的別名，1425年1月至1452年6月由洛倫佐‧吉貝提及其雕刻工作室完成。

此門的兩扇門扉，由10個每邊為79公分的方格組成，上面雕刻了《舊約》聖經的故事。

格子的邊框上有先知和女預言家的雕像，被安放在壁內，以男性頭像隔開(其中有雕刻家的自雕像)。上邊框裡是亞當和夏娃的臥像，下邊框裡是諾亞(Noé)和皮阿法拉(Puarphara)。門的外框上飾以樹葉和動物雕刻。

理，而使近景的立體感更加突出。場景則按重要性或年代排列。

在左門扉上部的第一格內，「創世紀」的主要事件「創造亞當」(La Création de l'Homme)和「逐出樂園」(l'Expulsion du Paradis)在近景用高浮雕表現。「創造夏娃」(La Création d'Éve)似乎是遠景，因此呈現在背景上的人物也不大清晰，但它位於格子中央應算是一種補償。最後，「原罪」(le Péché originel)部分，夏娃受蛇引誘，把蘋果送給亞當，這一幕被移到格子的一側，人物以遠景方式處理，使得形象更小，立體感更弱。

前兩扇門

南門。最初人們打算為「美麗的聖約翰聖洗堂」造幾扇鑲貼金屬薄片的木門。1322年，雕刻家提諾‧迪‧卡瑪亞諾(Tino di Camaiano)受託製作這幾扇門，設計方案十分有規模雄心。1329年，一名密使被派往比薩，研究和臨摹大教堂的青銅門，然後又到威尼斯尋找有能力鑄造這樣一件作品的雕刻師。

1330年，安德烈‧皮薩諾的名字第一次出現，同時提交了想必是相當粗糙的木製模型。1332年，威尼斯一名專家鑄造了第一批浮雕。1333年底，兩扇門扉幾近完工，經上框和包金後，1336年安裝在大教堂的對面(即東面，不是現址)。

北門。過了五十年，在發生黑死病和經濟危機之後，人們組織了一場比賽，選拔有能力繼承皮薩諾未竟之業的藝術家。七名雕刻家按規定題材「以撒獻祭」各交出一件浮雕。

剛在藝術道路上起步的建築師，勃魯列涅斯基參加了比賽，但最後雀屏中選的是一位23歲的年輕人吉貝爾。他耗時22年完成了第二扇門，又用27年時間製作了最後一扇門——《天堂之門》。

古典建築的魅力

《天堂之門》的特點之一，是使場景掙脫了哥德式邊框的束縛，採用古典建築的空間來組織敘事。在《雅各和以當的故事》(l'Histoire de Jacob et d'Esaü)中，每個宮殿門廊的雕刻都敘述著一段事蹟，如利百加(Rébecca)在平台上獲知她懷了一對雙胞胎、雙胞胎出世(左)、成年後的爭吵(中央)等等。

而在其他場景中，吸引藝術家的唯一樂事，是設計建築背景。《所羅門王和沙巴女王的會見》，(la Rencontre de Salomon et de la reine de Saba)就占了一格，上半部表現想像中的城市風光，背景是從古代藝術中汲取靈感的壁柱和柱頂貫。《約瑟夫的故事》(l'Histoire de Joseph)被雕在同一扇門扉的上面兩格，描寫被兄弟們出賣給埃及人的約瑟夫，生平事蹟中的小插曲——募集準備分發的糧食。雕刻家借此題材雕刻了一個投影複雜的柱廊，其裝飾帶有理想化的古典風格。吉貝提在此既充分顯示自己的獨立性和天才，又試驗了當時由建築師阿爾貝提和勃魯列涅斯基所建立的創新透視手法。

《天堂之門》，
建築物與人物
分布在寬大的鍍金格內。

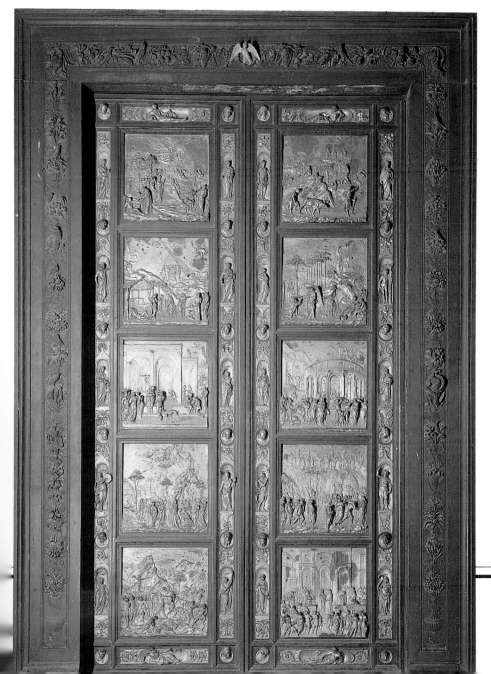

弗拉‧安杰利科，多明尼各會修士畫家

聖母領報

弗拉‧安杰利科(Fra Angelico)是位長期被埋沒的藝術家。他是僧侶，二十世紀先後被列真福品和封為聖徒。他專門創作宗教作品，被視為聖像畫家。由於以基督教感化為目的複製他的畫，他的畫因此經常不被當成藝術品看待。

安杰利科的藝術生涯與佛羅倫斯藝術潮流若即若離。他的祭坊裝飾畫和壁畫被形容為十五世紀佛羅倫斯部分正消失的中世紀信仰完美而過時的體現。如今，藝術史家修正了這一看法。他們指出，雖為宗教藝術家，這位多明尼各會修士依然與時代同

《聖母領報》，安杰利科
作於1438-1445年
(收藏於佛羅倫斯，
聖馬可博物館，二樓走廊)。

《聖母領報》，安杰利科
作於1438-1445年
(佛羅倫斯，聖馬可
博物館，三號小室)。

步，注意實際效應，意識到自己的作品應融入當時的觀眾和環境中。

極樂世界

普拉多博物館(Musée du Prado)的《聖母領報》是為佛羅倫斯一座教堂的主祭壇畫的，明顯看出畫家的創作中有取悅大眾之意，體現了另一種風格，包括色彩的鮮亮，所繪建築物的完美，細節的繁多和敘述內容的豐富，對人們頗具吸引力。作品中大部分是中世紀畫家經常採用、易被全

體信徒理解的題材。尤其天使加百列向馬利亞宣布她孕育上帝之子，更是安杰利科本人曾數次詮釋過的題材。故事發生在聖母的家，一座古典風格的優美建築物裡。粉紅和藍色的天使揮著金色的翅膀剛剛進來，聖母身著同樣顏色的服裝。這兩個年輕、金髮、溫文爾雅的人物以同一姿勢，上身前傾，雙臂交叉胸前，表現了完美的和諧。

在房子的一側，也就是在聖母領報的涼廊的一側，安杰利科畫了一座十分賞心悅目的花園，草坪上點綴著小花，樹籬上花兒朵朵，整幅畫非常明亮。一道金光中現出一隻白鴿，使畫面更加活潑。安杰利科描繪的宗教世界是幸福、優雅和光明的天地。

評論家們認為，現藏馬德里普拉多博物館的安杰利科的《聖母領報》，創作於1430至1432年。十六世紀的藝術史家瓦薩里曾提到此畫放置於菲耶索雷(Fiesole)聖多明尼各會教堂中，1861年起藏於現址。這是一幅蛋膠畫，高154公分，寬194公分。它是一幅祭壇畫的中央部分，下半部由五幅描繪馬利亞生平的小畫組成。

豐富的象徵意蘊

藝術家賦予作品的魅力，並不妨礙它傳達宗教的信息。畫裡的每個細節及作品結構本身，均具有象徵意義。

比如聖母家的花園，不僅僅是安杰利科時代幾乎所有住宅都會有的休憩場所，而且是一座帶有象徵性意義的花園(即閉鎖的園)，它的封閉意味著聖母的童貞。園內盛開或白或紅的鮮花，這是純潔和痛苦的顏色。小小的、不起眼的花朵表示聖母的謙恭。

花園還有另一層意涵。籬笆中央有株棕櫚，在天國，這種樹的枝條被分發給殉難者。棕櫚樹又與聖母有了聯結，基督受難讓她承受了巨大的痛苦，為信仰受盡折磨。棕櫚也可能是知善惡的樹，它種在樂園中央，掛著不准亞當和夏娃嚐的禁果。所以花園既是閉鎖的園，又是樂園。的確，在畫的左側可以見到亞當和夏娃被一位天使——上帝進行懲罰的工具——逐出伊甸園。提醒原罪的目的很明確，迫使基督徒記住，上帝之子化為肉身，是聖父為彌補夏娃過失而賜給人類的，而上帝之子的故事便從聖母領報開始。

除了花園和亞當、夏娃外，畫中還有其他幾個母題，應從現實和象徵的雙重意涵去理解。柱廊半圓拱上方有一條飾帶和兩個貝殼狀圓雕飾，這是十五世紀初年，風行一時的古典建築風格裝飾。中間那根圓柱的上方，有個更大的圓雕飾，底部如貝殼般飾有凹槽，裡面畫著

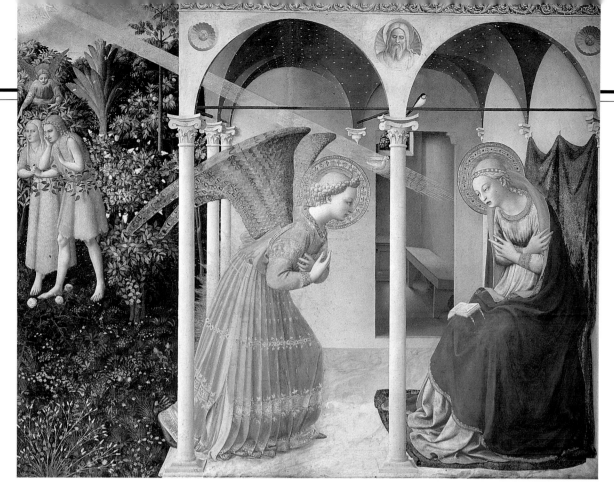

《聖母領報》，
安杰利科作，
1430-1432年
(現藏馬德里，
普拉多博物館)

上帝的頭像。一道金光斜穿畫面，光中的白鴿是聖靈的傳統象徵。三位一體中的兩位——聖父和聖靈，就位於這幅描繪耶穌降世的圖畫中央。

最後，在一扇打開的門中，我們看到了室內有幾件簡樸的白木家具，整整齊齊地倚牆而立，一束光穿越窗戶柔和地照在牆上，這一切顯示聖母謙遜樸實，生活和思想井然有序。

順應觀眾需求的作品

這幅賞心悅目、象徵意義明顯的畫作，是為入世教徒創作的。弗拉‧安杰利科知道他不能期望這些人全神貫注地觀畫，他一面努力吸引他們，一面向他們傳送明確的宗教信息。

建築師米開洛佐(Michelozzo)自1437年開始為多明尼各會建造聖馬可修道院。弗拉‧安杰利科在該修道院又畫了兩幅《聖母領報》。這兩幅壁畫為慣於長時間專注思考宗教問題的人而作，風格更加簡約，象徵性更為含蓄。

其中最大的一幅位於二樓走廊的樓梯前。它重複了普拉多博物館藏畫的樣式，將天使和聖母置於古典風格的柱廊下，背景中

弗拉‧安杰利科

圭多‧迪‧彼得羅(Guido di Pietro)，教名弗拉‧喬瓦尼‧達‧菲耶索雷(Fra Giovanni da Fiesole)，又名安吉利科，約1400年生於佛羅倫斯附近，1418至1423年間入多明尼各會，在修會內從事繪畫工作，直至1455年在羅馬去世。

多明尼各會修士們起初在菲耶索雷安身，後在老科斯梅‧德‧麥迪奇(Cosmel'Ancien de Médicis)的資助下遷入佛羅倫斯市中心新建的聖馬可修道院。

多明尼各會修士樂於接受世上的新事物，其中，弗拉‧安杰利科尤其了解同時代的建築師勃魯列涅斯基(Brunelleschi)和畫家馬薩喬(Masaccio)的研究。1445至1450年間他客居羅馬，對於人們關注的透視法問題並不陌生。

這位藝術家的作品全部為宗教作品，大多是為佛羅倫斯及其周圍地區的教堂所作的祭壇裝飾畫。但他也創作過壁畫，如1438至1445為佛羅倫斯聖馬可修道院的裝飾畫，和1448年前後在羅馬梵蒂岡教皇宮中尼科利納(Niccolina)偏祭台所作，表現聖徒艾蒂安(Saint Étienne)和聖徒羅朗(Saint Laurent)生平事蹟的壁畫。

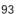

隱約有一間屋子和一個花園，與這座建築物相連。畫面色彩樸素，花園圍著一道普通的木柵欄，亞當和夏娃不見了，金光、白鴿和上帝的頭像也消失了。令人陶醉及努力註釋的特點消失了，取而代之的是透過圖像促使修道士思考的企圖。

不過，上一幅《聖母領報》是放在過道上的，觀畫者難以聚精會神。因此弗拉‧安杰利科才決定用一些好看的東西來點綴畫

面，如鮮花盛開的草坪和天使斑斕的雙翼。相反地，這件他在一間修士小室畫的《聖母領報》，完全拋卻了這些可愛的細節，他把天使和聖母置於毫不浮華的隱修院的側道上，採用淺淺的色彩，並用橋拱替代左側的花園，多明尼各會的一位殉道者——聖徒彼得正在祈禱，凝視著中央的場面。顯然這是希望為小室中的修士立下遵循的榜樣。

凡愛克兄弟發明油畫
神 秘 的 羔 羊

「《畫家傳》第二篇中論及的藝術家，多半才華超群，繪畫的面貌因此得以多方改觀，每當我佇立在他們的作品前，想到他們的貢獻，便由衷地發出讚歎。」

藝術史學家瓦薩里在《墨西納的安托奈羅傳》(Vie d'Antonello da Messina)裡以上面這幾句話開始講述弗拉芒人約翰·凡愛克 (Jan Van Eyck)如何發明油畫，以及油畫在義大利傳播的歷史。

一個偶然的發現
瓦薩里說，有一段時間，畫家們只知道照著拜占庭的方法，在木板或布上用膠彩作畫。他又說，這種方法「少柔性，少生氣，因而畫面美感不足，顏色缺乏過渡性。」這時出現了凡愛克，瓦薩里稱他為「布魯日(Bruges)的約翰」，並且說：「他為人好學，特別喜愛化學，經常用油配製塗料和其他東西。有一天，他花了很長時間畫了一幅畫，然後塗上塗料，照例放在太陽下曬。由於溫度太高，也由於木板榫接得不好或者因為木板不夠結實，畫完全

膠畫和油畫
凡愛克兄弟的貢獻，是使繪畫從膠畫過渡到油畫。膠畫使用的顏料是把顏料放在水裡研碎，然後在作畫時稀釋(所以又叫淡化顏料)，再摻入動物皮膠或橡皮膠。膠畫技法要求作畫過程迅速，因為顏料乾得很快，而重新調製又很不方便。

膠畫的最大問題是在一層顏料上不能再塗抹另一層。而這些缺點在油畫裡都不存在。顏料研碎後用油攪合成液狀，稀釋後運筆十分輕快，可以任由畫家隨意塗抹或覆蓋。

屏風蓋合狀。

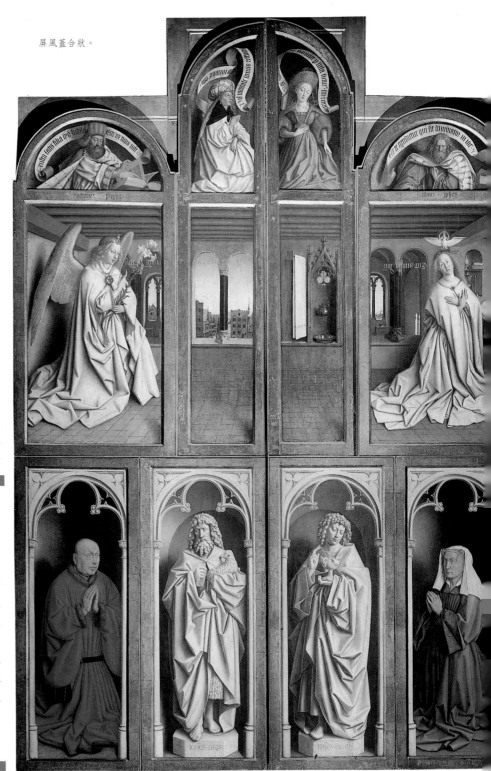

裂開了。這個損失實在太大……凡愛克決心尋找一種可以避免類似損失的方法。」他把麻油和核桃油摻和在一起，加入其他成分熬煮，終於如願以償。「經過反覆實驗，他發現顏料和這種油混合以後，變得很堅硬，不怕水，具有天然的光澤，毋須再使用塗料。更重要的是，他發現色彩的層次豐富得驚人，遠非其他顏料可比。」現代西方繪畫賴以生存的技術，就這樣產生了。這是藝術家對陳舊技法的失望和偶然機緣相結合的結果。

不可思議的事情

瓦薩里在他的《畫家傳》裡，是這樣敘述新技法流傳過程的。墨西納的畫家安托奈羅，看到凡愛克(Van Eyck)從法蘭德斯運到義大利的一幅畫，他既為畫的精美嘖嘖讚歎，又對畫散發出來的特殊氣味感到納悶，於是決定去刺探凡愛克的秘密。他跑到法蘭德斯的布魯日，與年邁的凡愛克成了朋友，得到了油畫顏料的配方。回到義大利以後，他把配方傳給了另一位畫家多米尼克‧威內齊亞諾(Domenico Veneziano)。威內齊亞諾又把配方傳給了安德烈‧德‧卡斯塔尼奧(Andrea del Castagno)。安德烈想獨占珍貴的配方，竟用棍棒猛擊威內齊亞諾的胸部和頭部，將他活活打死。

這只是個傳說而已，未可當眞。安托奈羅根本沒有到過法蘭德斯。而且他生於1430年，凡愛克於1441年去世時，他還只是個小孩。至於多米尼克‧威內齊亞諾死於卡斯塔尼奧之手，這更是天方夜譚。多米尼克死於1461年，而所謂殺害他的凶手卻早在1457年就已離開人世。不過，瓦薩里的故事儘管荒唐，卻證明了凡愛克發明的重要性，因為這故事說明這項發明，的確使許多人對它驚歎不已。

多折屏風

《神秘的羔羊》(l'Agneau mystique)這幅多折屏風是根特市(Gand)市長約斯‧韋德(Joos Vyd)和他的夫人訂購的，安放在他們的祭壇內。這件作品充分證明了新的油畫技術，確實為繪畫開闢了廣闊的天地。

屏風展開全圖。

根特市的多折屏風

屏風保存在根特市聖巴封(Saint-Bavon)大教堂裡約斯‧韋德的祭壇內。屏風由十二塊橡木板構成，兩個側屏八塊板片的正反面都有畫作。

屏風合上後的高度是350公分，寬度是223公分。打開後高度不變，寬度則是461公分。屏風下沿有一首拉丁文的四言詩，意思是：「世上第一的畫家休伯特‧凡愛克開創這幅傑作，約翰承繼其業，畢竟其功。付款人是約斯‧韋德。謹以此詩邀請您在1432年5月6日前來觀賞。」

屏風自問世後曾經多次遷移。1559年和1584年，新教徒揚言要砸毀屏風，於是不得不把它搬到教堂的鐘樓裡，後來又搬到市政府。1794年，屏風被拆開，其中幾塊被運到巴黎，陳列於中央藝術博物館(即羅浮宮)。1816年到1920年間，這幾塊板片陸續運回根特。1934年，屏風又遭厄運，《全體法官》這幅畫被盜，至今仍未找到，於是在1943到1944年間，就用了一幅油畫複製品代替。第二次世界大戰期間，屏風被運到法國的波市(Pau)保存(1940年)，後來遭德國人掠奪(1942年)，1945年又在阿爾特—奧塞(Alt-Aussee)的鹽礦井裡被發現，並立刻運回原地。1950到1951年間，才對屏風進行仔細的修復。

照畫框上的簽字推斷，這幅屏風於1420年中期開始創作，最初的作者是休伯特‧凡愛克(Hubert Van Eyck)，後來由他的兄弟約翰‧凡愛克在1426年至1432年間，亦即從休伯特去世到屏風運抵教堂安放這段時間內完成。屏風由十二塊板片組成，共上下兩層。整個屏風分為三疊，也就是說，

它有中屏和兩個側屏。兩側屏可以向內疊合，遮掩住中間部分。側屏的正反兩面都有繪畫。屏風的結構比較複雜，而且出自兩位畫家的手筆，所以整個作品的風格並不十分協調。打開屏風，下半部的畫人物眾多，景物歷歷可見，而上半部分人物較少，且形體較大，與下半部分對照分明。

…凡愛克兄弟發明油畫(續)

屏風下部畫面細解

中屏下半部分畫的是對神秘羔羊的禮拜,屏風由此得名。這幅畫代表了屏畫最初的風格,一般認為這是休伯特(Hubert Van Eyck)的風格,作畫的方式和署名約翰‧凡愛克(Jan Van Eyck)的作品絕少相似之處。這幅畫的結構以羔羊為中心。羔羊站立在祭壇上,血注入一只敞口瓶,按照《約翰福音》所述,這個場景象徵了耶穌之死。在羔羊四周環繞著幾層人物。一層是天使,有的舉著與耶穌受難有關的物件,有的晃動著香爐。另一層,右邊是貞女們,左邊是聖主教和懺悔者。前景是十四位傳道士和十二位先知,有一個銅噴泉和一個六角形井欄將他們隔開。前景的兩側,正有其他的主教和聖徒結隊而來。拉丁文的禱詞在祭壇和噴泉上空回響(「這是上帝的羔羊,洗去(背負)人間的罪孽……」)。整個場面在曠野中開展,遠處,在山岡的後面,可以看見城市的建築。

畫中不下一百個人物,相對而言,寬度不到2.5米的畫幅顯得有些局促。但是,每一個人物都刻畫得十分精細,實在是前所未有。鑲嵌著寶石和珍珠的主教冠,以及前景中教士佩戴的金十字架和白銀飾品,在後景中聖主教身上同樣可以看見,而且刻畫得同樣細膩:一枚胸針上有聖母懷抱聖嬰的圖案,另一枚則有聖母領報的圖案。人物的面孔很有個性,帶著年齡的印記——皺紋或者皮膚的缺陷。背景的曠野也描繪得同樣細緻。天使和信徒腳下綠茵如毯,點綴著鮮花,甚至

還可以辨認出花草的種類,如雛菊、蒲公英,遠處還有山楂花和百合花。一片紅花象徵著耶穌受難。從膜拜場地旁邊的樹叢向外,色彩逐漸變淡,最後渾然融合。藉由把色彩薄薄地層層疊加起來的技巧,畫家把遠山和城市畫得很淡,使它們和白色的天空合為一體。

北歐最早的裸體像

屏風上半部分畫作的風格則完全不同。耶穌、聖母、約翰‧巴蒂斯特,這些人物都畫得很大,明暗分明,穿著寬大的袍子,身體背後或是藍天,或是映著人物身影的牆。只有少數幾個地方,能夠看到下半部分畫面那種細緻入微的工筆,例如天使面前的詩席上畫了浮雕,鋪地的方磚可以看出黑白花紋,天主的金冠上,鑲著紅藍兩色製作精細的寶石和珍珠,在陽光下熠熠閃亮。

不過,最引人注意的還是裸體的亞當和夏娃。這是北歐繪畫最早出現的裸體像,和馬薩喬為布蘭卡奇偏祭壇畫的亞當和夏娃同時,但二者的技法卻迥然有異。

左面是亞當,他好像正準備從恰好足以容身的壁龕裡出來,右腳掌和腳趾已經超出龕沿,使人恍惚覺得他似乎要從畫面上躍下。這種錯覺因為人物的處理方法獨特而愈加強烈。棕色的頭髮彷彿在飄動,後面有幾綹頭髮拂在雪白的肌膚上。在臍眼上和腹溝處,雙手分別投下兩塊黑影。腿部明顯的凹陷,顯示出大腿到腳部的肌肉。夏娃的形象很肉感,令人心蕩神馳。小小的乳房生得周正滾圓——圓得就像她手中那顆果子,上面綴著兩點紅。上身狹小,腹部鼓起,一道凹陷從腹部往下,與一塊三角形的陰影相接,她的手也隱沒在陰影中。

一部通向無限的作品

屏風合蓋之後便現出屏板背面的畫,主要內容是聖母領報。在聖母和報信天使之間有一片廣闊的空間。這個空間由兩塊長方板組成,分別畫著房屋的兩個部分,一空一實,一邊是窗戶,一邊是凹進去的壁龕。地上的方磚完全符合透視法的理論,把我們的目光引向深處。左圖的窗戶外面是城市風光:房屋和街道,忙碌的人群依稀可辨,他們對這屋裡發生的奇蹟毫無所知。右圖是封閉的,目光射去,最後碰到的是一扇透明的三葉形小窗。光線來自正

<div style="text-align:center">屏畫、三折屏、多折屏</div>

到十五世紀為止,歐洲各國的畫家都在木板上而不是在布上作畫(壁畫除外)。把木板榫接起來,再用木條(多半是雕刻並塗金的木條)組合,然後在上面作畫,這便是屏畫。

屏畫的木板可多可少。兩塊板片的屏面稱為雙折屏,三塊板片的屏畫稱為三折屏。三折以上的稱為多折屏。

屏畫《神秘的羔羊》包含十二塊板片,所以是多折屏。不過這幅屏畫的大結構分為中屏和兩個側屏,側屏可以合到中屏上,所以實際上是三折屏的構造。側屏是雙面繪,所以無論合上或打開都有畫作供人觀賞。

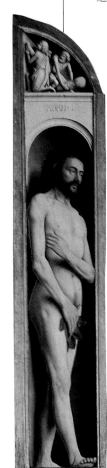

亞當有如要從屏風中走出來…

夏娃的形象很肉感

面，在水壺和銅盤上形成反光。一個木杆上掛著手巾，實際上它是位在前景中，因爲透視原理而畫得比較短。聖母領報這個神聖的場面，就這麼被安排在一個有限的、觀衆熟悉的空間裡。但是這個有限的空間，同時也蘊涵著無限的世界概念，這個世界的一隅是窗外的風光，它的廣闊性則從日常用具的反光裡得到暗示。

《聖母領報》，
馬利亞，
多折屏風細部。

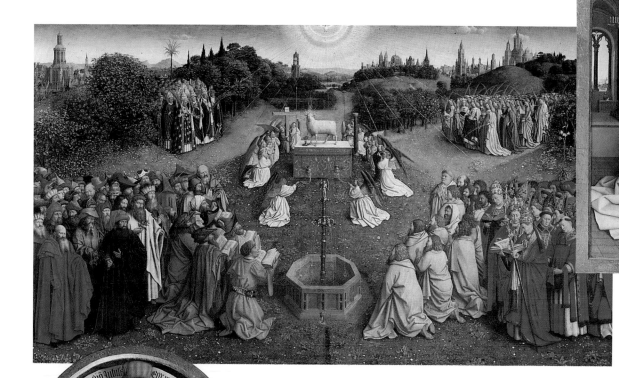

《神秘的羔羊》，
多折屏細部。

休伯特·凡愛克和約翰·凡愛克

凡愛克兄弟中，生平有據可查的是約翰。他出生於1390年左右，地點大概是在列日市(Liége)附近的馬阿塞克(Maaseick)。他爲王公貴族作畫，起初當過巴伐利亞諸公爵的畫工(創作了《米蘭—都靈的時禱書》(大約在1422和1424年間)，從1425年起，又爲布爾高涅公爵好人菲立普效力，一直做到1441年去世爲止。他雖然替布爾高涅公爵做事，卻從1429年開始便定居布魯日市，接受一些市民的畫作訂單。多屏面《神秘的羔羊》就是一例。此外還有部分肖像畫(《梯莫色俄茲肖像》，1432年，存於倫敦國家美術館)；《阿諾爾菲尼夫婦像》等)和宗教畫，例如現存布魯日博物館的《聖母與司鐸凡·德·帕艾雷》。

此外有些作品可能是爲公爵畫的，還有些作品則是應朋友之請而作，例如《奧登的聖母》就是爲布爾高涅的司鐸尼科拉·洛蘭(Nicolas Rolin)畫的。

至於休伯特·凡愛克(Van Eyck)，他的生平疑點頗多。《神秘的羔羊》下沿的四言詩(其眞實性也值得懷疑)提到他，另外根特市的檔案中也有材料提到他，但這些材料卻可以有不同的解釋。通常列在他名下的畫都是凡愛克兄弟作品中哥德風格最突出的作品。除《神秘的羔羊》這幅屏畫外，還有《都靈—米蘭的時禱書》中的幾幅插畫和兩幅木板畫：《墓旁邊的三位馬利亞》(現存鹿特丹)，以及《聖母領報》(現存紐約大都會博物館)。

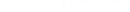
《聖母領報》，天使(多折屏細部)。

1434

有一面鏡子的夫婦像
阿諾爾菲尼夫婦像

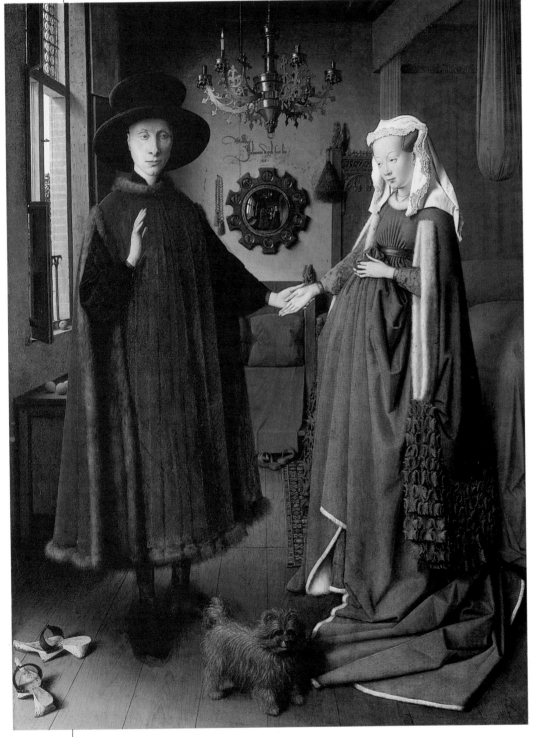

1434年，布爾日城，祖籍呂卡(Lucca)的商人喬瓦尼·阿諾爾菲尼(Giovanni Arnolfini)娶了一位同籍商人的女兒喬瓦納·賽納米(Giovanna Cenami)爲妻。約翰·凡愛克(Jan Van Eyck)爲此畫了一幅婚禮圖，現藏於倫敦國家美術館。

喬瓦尼和喬瓦納手拉手站在一間房間裡，從旁邊一扇窗子射進柔和的光線。男人右手舉到胸前，女人左手搭在挺起的腹部上，抓著裙子。

室内畫
場景是阿諾爾菲尼夫婦的臥室。雖說這是典型十五世紀市民家庭的布置，但畫家記錄的細節，卻具有象徵意義和形式功能。左邊窗台上和箱子上放著水果，光線落在

《阿諾爾菲尼大婦像》是一幀小畫，高81.9公分，寬59.9公分，畫家簽字和日期寫在鏡子上方。這幅畫歷經了輾轉波折，自1842年起便被倫敦國家美術館收藏而保存至今。
它先後經過奧地利的瑪格麗特和匈牙利的瑪麗之手，從十六世紀中期起屬於西班牙王室所有，直到拿破崙戰爭。當時它從馬德里宮失蹤，很可能是被一個法國將軍掠走的(大概是貝亞爾Belliard？)。1815年它在布魯塞爾再度被發現，一個英國軍官買下後，又轉賣給倫敦國家美術館，二十年前曾對作品做過徹底的修復工作，男人的身體，特別是雙腳附近的修改痕跡，清晰可見。

上面，形成雅緻的靜物圖，顯示生活的甜蜜。這些水果(其中一個是蘋果)還令人聯想到原罪。其他的東西也都有雙重含意：生活的和宗教的。牆上掛著一串大念珠，夫妻之間的鏡子四周有圓形的基督受難圖。儘管有日光，燭台上仍點著一支蠟燭，此為上帝與其同在之象徵。

夫妻倆都脫了鞋，表示他們心地虔誠，彷彿置身於聖地。「不要走近此地，脫掉你的鞋，因為你站的這地方是聖地」(《出埃及記》第3章第5節)。細小的物品東一件，西一件，使房間顯得有點零亂。其實，所有的家具擺放得井然有序。地毯、床、靠牆的木箱、地板的木條，形成數條投影線，最後在鏡中交會。男人的木屐朝向左邊，女人的木屐由於和背景長椅罩的顏色一樣是深紅色，所以不易發現。她的兩隻木屐一隻向左，一隻向右。

第一幅群體人物像

男人和女人在房間裡，以及在家具中的位置，也有一定的涵義。喬瓦尼站在靠窗戶有光線的一邊，他的鞋也朝向外邊。這表示他是男人，是家庭中的活躍分子。相反的，女人站在靠床的一邊。她的鞋放在她讀書、遐想或者祈禱的地方，也就是家裡最安全的地方。一把小掃帚令人想到主婦的家務工作。掃帚掛在家具柱子上，柱子頂端刻的是主司生育的瑪格麗特像。喬瓦納的任務是管家，生孩子。這個任務同時由她左手的位置表現出來。寬大隆起的裙袍預示她會多子多女。綠色的裙袍象徵她的忠誠。她身邊有隻狗，按照中世紀的寓言，狗也是忠誠的象徵。

畫面的象徵意義，與它深刻的寫實意義及嶄新的風格並不矛盾。男人和女人不再以圖畫捐助人的身分出現在一幅屏畫上，身邊不再有保護神，他們的環境是氣氛親密的普通居室。畫一對夫妻手拉著手，而不像其他作品，例如某幅三折屏畫裡那樣，夫妻分居兩側，彼此不相聞問，這在觀念上也是很新鮮的。約翰·凡愛克在這幅畫裡嘗試了一種新的繪畫種類——肖像畫，而且一上來就賦予它具有深刻現代意義的形式——群體全身畫。商人和妻子的表現

手法各不相同，前者注意造型，後者著重理想化，不過總體來說，兩人的形象都很真實，具有個性特徵，包括他們的缺點，這一點並沒有受到傳統規則的約束。最值得一提的是喬瓦尼的形象。他戴著一頂帽子，蓋住了全部頭髮。臉彷彿是刻出來的，耳朵像兩個大括號，兩鬢和臉頰的線條高低不平，眼眶深陷，眸子突暴，鼻子很長，鼻尖上有一條深紋，和人中與下頜的凹陷相連。相反的，喬瓦納的面容白裡透紅，飽滿而光滑。她賢慧地低著頭，雙頰越發顯得圓潤，神態也越發顯得恭謹。小嘴直鼻，眼睛嫵媚，整個面孔沒有過分突出的地方，也沒有明顯的凹陷。

鏡子——畫面的中心

這幅畫的構圖有一條中軸線，上起吊燈，下至小狗，中間則有鏡子穿過。這面鏡子同時也是所有斜線的相交點。鏡子上方是畫家的簽名，下面是夫妻手臂形成的弧形，因此位置十分突出。夫妻的背影、大床、木箱、窗沿和水果都映照在鏡子裡。由於這是一面凸鏡，所以畫面外的空間也被反映了出來。從鏡子裡可以看到畫面中被一扇百葉窗遮住的景色——綠樹和藍天，特別是可以穿過夫妻背影看到擠在門

口的一群人。儘管人物很小——大約一公分高，而且所處的地方很暗，但是他們大衣上的紅藍兩種明亮色彩都很搶眼。正如德國歷史學家潘諾夫斯基(Panofsky)所言，凡愛克應是鏡子中兩個男人中的一個，所以才有鏡子上面這奇怪的簽字：Johannes de Eyck fuit hic(「約翰·凡愛克在此」)而不是「約翰·凡愛克作」。這個簽字說明畫家在這幅畫中不僅僅是以藝術家的身分，而且是以婚禮目擊者的身分出現的。畫面由鏡子反映出來的意義正在於此，也就是說，這幅夫妻肖像實際上是婚禮圖，有證人，有上帝在——儘管並沒有神父在場。沒有神父並不奇怪，婚禮必須有神父在場是十六世紀末主教大會以後的事。鏡子在畫裡還有另外一個作用，那就是它在畫幅有限的空間裡，引入了一個新因素，即使它還談不上世界的完整性，至少也是一種補充，賦予畫面以世界是無限的這種概念。在《神秘的羔羊》這幅屏畫的《聖母領報》裡，凡愛克已經進行了這方面的嘗試，只不過沒有用鏡子罷了。

→參閱94-97頁，<神秘的羔羊>；
　196-197頁，<小侍女>；
　258-259頁，<牧女遊樂園酒吧>。

鏡子主題一再出現

法蘭德斯的畫家們。鏡子這個主題，十五世紀在法蘭德斯大受青睞。1438年，凡愛克同時代的畫家坎品(Campin，又稱福雷馬爾的畫師maître de Flémalle)的作品《海恩利希·馮·鳥爾在聖·讓—巴蒂斯特的保護下》(馬德里，普拉多博物館)裡就出現了這個主題。

1449年鏡子又出現在另一些作品中，例如著名的《佩特魯斯·克里斯圖斯的聖艾盧瓦》(Saint Éloi de Petrus Christus，見右圖，紐約，大都會博物館)。1487年漢斯·邁姆林(Hans Memling)在一幅表現聖母和馬阿頓·凡·紐溫華夫(Van Nieuwenhoive)的雙折屏畫裡，再一次使用了這個主題(布魯日，邁姆林博物館)。

委拉斯開茲(Vélasquez)。十七世紀西班

牙最偉大的畫家委拉斯開茲，在西班牙博物館看到了《阿諾爾菲尼夫婦像》，讚賞不已。他在《侍女》圖裡畫了一面鏡子，不過意義完全不同。

馬奈(Manet)。十九世紀，西班牙和法蘭德斯繪畫的崇拜者馬奈，在一部重要作品《牧女遊樂園酒吧》中，對鏡子主題進行了新的探索。這幅畫的背景是一面照出全景的大鏡子，映出入夜後燈紅酒綠、人群熙攘的酒吧大廳，這是與《阿諾爾菲尼夫婦像》不同之處，不過從形式上來看，它仍是對早年法蘭德斯傳統的繼承。

羅吉爾·凡·德·威頓表現肉體再生
陳列於波納醫院的《最後的審判》

「大海讓死在海裡的人浮起，死神和哈得斯(Hadés，冥王)也放死人離開，不過每個人都要接受神對其一生行徑的審判。」聖約翰在《啓示錄》裡描寫神對人類的審判時這樣說道。

整個中世紀，世界末日和基督重返人間是縈繞人們心頭的兩件事，同時也爲畫家和鑲嵌匠提供了靈感。十五世紀中期，羅吉爾·凡·德·威頓(Rogier van der Weyden，即威頓的羅吉爾，其法文名字是de la Pasture)爲一間照顧病人(或者毋寧說是讓病人靜待死神降臨)的收容所創作了一幅畫，其中表現出他自己對這個主題的理解。

善與惡的區別
作品的構思圍繞著兩組矛盾，即天堂和凡俗的對立、上帝選民和罪人的對立。

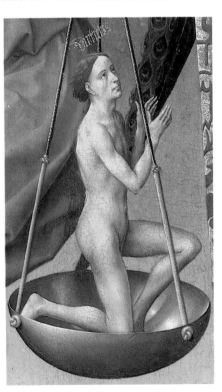

天堂和凡俗的對比，依靠色彩的選擇和使用來表現。地面上有亡靈復活，然而這地面不過是淺淺的一層灰褐色薄殼而已。作爲法官的基督和參加審判的天使聖徒高踞天庭，四周祥雲繚繞。

基督端坐在金色的背景中，邊緣是橙色和藍色，七彩虹霓鮮艷奪目。聖徒們色彩鮮艷的服裝使本來已經相當明亮的天庭，顯得分外絢爛。

對比更強烈的是屏畫的左側和右側，至少在下部是這樣。中心部分是上下分列的基督和天使，他們構成畫面的中軸，其他人物環繞中軸依次排開。天使身旁，那些剛剛從地下鑽出來的人，都把目光朝向他，這些復活的人不大看基督，也許他們根本看不見基督，他們只能看見天使的手。天使正在秤靈魂的重量，這一秤就決定了最後審判的結果。

最後審判的象徵，是基督左右兩側的百合

爲波納市立醫院(或收容所)畫的《最後的審判》包括九塊木板油畫，實際上是一個三折屏畫，兩個側屏平時掩閉，到了禮拜天和假日才打開。

側屏背面也有畫，畫的是尼古拉·洛蘭(Nicolas Rolin)和他的夫人，還有一些黑白畫(單色畫)，畫的是收容所最初的主保聖人聖塞巴斯蒂安(saints Sébastien)和聖安東尼。(saints Antoine)此外還有聖母領報的場面。

這幅屏畫是布爾高涅的掌璽大臣尼古拉·洛蘭於1445年訂購的，放在窮病人居住的大廳神龕的祭壇上。

它從來沒有離開過這座建築，唯一一次的挪動，是從原先放置的地方，搬到改造成博物館的大廳裡。這幅畫至今仍在這裡陳列展出。

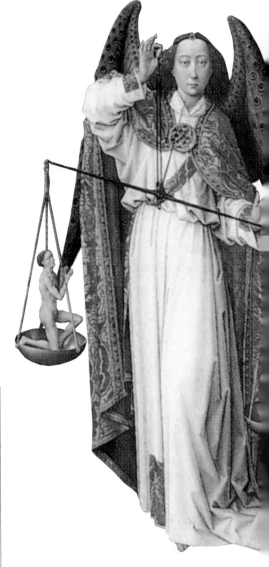

和寶劍，分別代表超度和懲罰。被超度的選民千恩萬謝，列隊走向一扇大門——天堂之門。等待受罰的人，帶著絕望的表情和姿態邁向地獄。

大天使秤靈魂
秤靈魂的天使是大天使米迦勒，又叫靈魂的掌秤人(Psychopompe)。他面無表情，眼睛直視畫外，沒有看著自己提秤的手，也

不看秤盤上的靈魂,因此,他很有些像基督。大天使只管做自己的事,他度量輕重,接納或者拋棄一個靈魂,在他的決定中既無憐憫,也無暴力。他右手高舉,握住秤繩,左手下垂,手指分開,這個手勢也和基督很像,因為基督其實是假其手行事。秤盤上是一個赤裸的男人,他一身二處。正由大天使檢查其重量。依照當時流行的圖畫,這個人代表死人的靈魂,比如在《死亡藝術》(一部教垂危病人耐心等待死亡的附插圖小冊子)中,就可以看到一個赤裸的身體,從正要嚥氣的病人嘴裡跑出來。在這幅作品裡,靈魂一分為二,在垂下的秤盤上,即觀眾右手邊的秤盤上,是代表罪行的靈魂(拉丁文是peccata);抬起的秤盤,即觀眾左手邊的秤盤上,是代表德行的靈魂。

在這個情況下,審判結果如何很難說。代表善的靈魂在輕的秤盤上,這似乎意味著此人的善行不及他的惡狀。但是,代表善的靈魂是上升的,而且在基督的右邊,這是一個有利的位置,比之簡單的輕重對比,結論又正好相反。所有中世紀的畫,只有一幅解決了這個矛盾,其思路和現代邏輯相符,這就是漢斯‧邁姆林(Hans Memling)的《最後審判》,現存於格坦斯克的波莫爾斯基博物館(Musée Pomorskie de Gdansk)。這幅畫的創作得到一位銀行家,即一位慣於炒錢秤錢者的資助,畫的

是資助人托馬索‧波爾提納里的靈魂正在祈禱,他在基督的右手,但是比左手代表罪惡的形象要重,秤盤因而下垂。

地獄和天堂

復活的人都很年輕,而且相貌端正,年齡都在三十三歲光景。三十三歲正是耶穌基督死亡的年齡。除卻個人頭頂有髮圈之外,沒有任何標記說明復活的人是何身分,這一點與當時以及後來許多以最後審判為主題的畫不同,那些畫常用錢袋、王冠、僧袍表示人物的地位。仔細觀察後可以發現,走向地獄的婦女比進入天堂的婦女要多。這是巧合還是鄙視婦女的結果?在描繪兩個對立的世界——地獄和天堂時,羅吉爾擺脫了十四、十五世紀所有表現最後審判的圖畫所遵循的陳規陋習。天堂裡沒有河流,也沒有選民們相互擁抱的場面。這與同一時期義大利畫家、多明尼各會教士安杰利科(Fra Angelico)的作品很不相同。這幅畫沒有像上一世紀喬托(Giotto)和奧卡尼亞(Orcagna)畫的那種躲避苦難的小房子。法蘭德斯人布茨(Dirk Bouts,現存里爾博物館)畫的那種面目猙獰的魔鬼也消失了。最後的審判表現得既鮮明又樸素,或許這樣更能打動信徒的心。

→參閱150-151頁,<最後的審判>。

羅吉爾‧凡‧德‧威頓

羅吉爾的生平散見於若干材料,對這些材料的理解難有定論,所以曾有一段時間,有人認為材料上記載的事蹟,實際上涉及好幾個不同畫家。羅吉爾大約於1399年或1400年出生在圖爾奈市,可能從1427年起到羅伯特坎品(Robert Campin)的畫室學畫。不過有一項材料說他從1426年便已經是「畫師」。他娶了一位布魯塞爾女子,時間應該是在他成為「畫師」不久後。這也就意味著他從那時起,便在布魯塞爾開業了。

羅吉爾至今保存下來的作品,都是木板油畫。有的是被訂購的宗教畫,如波納醫院的屏畫《最後的審判》、《耶穌從普拉多的十字架上被抬下》(馬德里)、《耶穌入殮》(佛羅倫斯),還有一個雙屏畫上的肖像畫,內容是捐助人在聖母面前祈禱。藝術家在1450年時曾到義大利漫遊,1464年死於布魯塞爾。

多納泰洛重塑騎馬人物
加塔美拉塔像

雕像為銅質，底座為大理石，坐落在青石台基上。雕像製作於1447到1453年間，安放在帕多瓦市桑托廣場聖安東尼大教堂的西北角。像高3.4公尺，長3.9公尺，加上底座和台基，共高7.8公尺。底座正面有作者的簽名：「佛羅倫斯的多納泰洛(Donatello)之作」。台基上有童子抬著加塔美拉塔甲冑的浮雕。這是1854的複製品，原作也是多納泰洛的作品，不過已經毀壞。

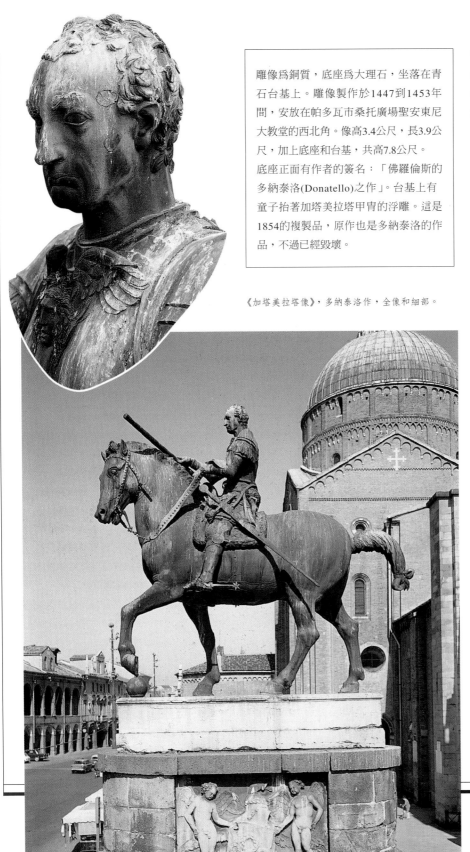

《加塔美拉塔像》，多納泰洛作，全像和細部。

仿古是十五世紀中葉的時尚，儘管羅馬繪畫不為人知——當時尚未發現龐貝城和金屋(Maison dorée)的壁畫，雕塑方面則有作品保存下來。那是一些皇帝騎馬的雕像，例如羅馬神殿廣場(Place du Capitole)上的馬可·奧勒留(Marc Aurèle)像。

當時的王公們希望自己也能像古羅馬皇帝那樣有一尊威風凜凜的塑像。這些王公曾經出生入死，立過汗馬功勞。勇士駿馬的形象很合其胃口，因為這既頌揚了他們的武功，又使之變成了古代的英雄。
1447到1453年間，綽號「斑貓」(加塔美拉塔，Le Gattamelata)的威尼斯統帥那爾尼(Erasmo da Narni)得到這項殊榮。他的塑像被豎立在帕多瓦市(隸屬威尼斯)最輝煌的建築——桑托大教堂的一角，雕塑家是當時最有名的藝術家多納泰洛。他雕刻這件作品時已在帕多瓦居住了。

鮮為人知的製作原委

塑造雕像是何人提議？何人設計？當時的某一些資料顯示是死者(1443年去世)的遺孀和兒子，這些資料還明確地說，塑造雕像曾獲得威尼斯貴族院的批准。事實上，達·那爾尼的遺孀似乎並未過問此事，他兒子1447年剛滿21歲，似乎也未參與。至於威尼斯貴族院，它批准的是聖安東尼廣場的雕像。相關資料中多次出現的是達·那爾尼的秘書米開萊·達·佛塞(Michele da Foce)，達·那爾尼死後，此人又擔任他兒子喬瓦尼·安東尼奧的秘書。

無上光榮的陵寢

仿照羅馬的馬可·奧勒留像、君士坦丁堡的查士丁尼一世像，或者模仿查理大帝從臘萬納帶到埃克斯的迪奧多里克像，而修一尊比真人更大的雕像，這很可能就是達佛塞的主意。
偉人駿馬這個形式，在中世紀當然沒有完全消失，查理大帝就曾命人雕塑一尊騎馬金像，但是僅僅三十公分高。義大利藝術當然也不乏凱旋而歸的騎士形象，不過都是畫，比如據信是由馬提尼(Simone Martini)所畫，現存錫耶納市博物館的基多

多納泰洛

多納托·狄·尼科羅·貝多·巴迪
(Donato di Niccolo Betto Bardi)，又稱多
納泰洛(Donatello)，1386年生於佛羅倫
斯。從1404到1407年，他協助吉貝提製
作佛羅倫斯聖洗堂的正門。之後，他開
始獨立創作。

多納泰洛創作的雕像多為銅像和大理石
像，然而也有木雕和焙土像，運用材料
如此廣泛的雕塑家實屬罕見。他為佛羅
倫斯和錫耶納兩市完成一些大工程，如
佛羅倫斯的奧爾·聖米迦勒教堂(Orsam
michele)和鐘樓，錫耶納市的大教堂和
聖洗堂。1421年到1423年，多納泰洛住
在羅馬，而後他返回佛羅倫斯，創作了
許多重要作品，如大教堂的唱詩席，聖
洛倫佐教堂舊聖器室大理石裝飾，聖克
羅齊教堂的聖母領報。

1443年到1453年，多納泰洛住在帕多
瓦。他為聖安東尼大教堂創作主祭壇的
雕塑，還有加塔美拉塔的雕像。

他在佛羅倫斯最後的幾年創作若干真實
而生動的雕塑作品（《朱熱特和豪羅菲
爾那》、《馬利亞─馬德蘭》），還為
聖洛倫佐教堂的講道壇塑造銅質浮雕。
他死於1466年，享年八十歲。

十五世紀，摹仿古代的騎馬人物肖像畫重新出
現。圖為喬瓦尼·阿庫托像
（約翰·豪克伍德）烏切洛作，
為佛羅倫斯大教堂畫。

JOANNES·ACVTVS·EQVES·BRITANNICVS·DVX·AETATIS
SVAE·CAVTISSIMVS·ET·REI·MILITARIS·PERITISSIMVS·HABITVS·EST

·PAVLI·VGELLI·OPVS·

里西奧·達·佛格里亞諾像，以及烏切洛
(Paolo Uccelo)畫的約翰·豪克伍德(喬瓦
尼·阿庫托)像(1436年)。至於騎馬雕像，
一律刻在教堂牆下，作為靈柩的裝飾。而
加塔美拉塔的像造在廣場上，四周空曠無
物，所以不同凡響。像這類作品，當時僅
知的幾個都是帝王像，如馬格德堡
(Magdeburg)的奧托一世皇帝像，巴姆伯格
市(Bamberg)大教堂的「騎士」亦即霍亨施
陶芬(Hohenstaufen)王朝的腓特烈二世
(Frédéric II)像。然而1453年在帕多瓦豎立
的雕像卻是一個普通人，威尼斯共和國的
某位軍官竟然享受帝王級待遇。

鑄銅塑像

這個雕像的另一個特點，在於它的銅質材
料，而不是大理石或其他石料。採用銅為
材料，表現出對死者的崇敬，因為十五世
紀時，雕塑「時尚」推崇的是銅，認為銅
是高貴的金屬，只有製作重要作品時才使
用，雕刻家吉貝提(Ghiberti)有此一說，相
同說法還見於人文學者潘多尼(Porciello
Pandoni)1460年的著作《冶煉論》。對銅
的偏愛，部分原因也許在於皮薩羅和吉貝
提，用銅製作佛羅倫斯聖洗堂大門時所遇
到的障礙，人們因此認為銅的澆鑄技術挑
戰很大。而製作一個連人帶馬的雕像，體
積大不說，還必須一次澆鑄成功，這更是

難上加難。

人物的服裝和姿勢、馬的形態，甚至馬的
頭部，都說明這是一個仿古的、將人物理
想化的作品。馬邁著小步，三蹄著地，一
蹄抬起──活像奧勒留的坐騎。蹄下一球
象徵統治世界的權力。騎士催馬前進，但
是人和馬的運動並未損害人物的威嚴。人
物形象很有古風，身著古代甲冑，胸前有
蛇髮女妖護心鏡，腰帶和馬鞍上飾有童子
像。人物頭部看似真實卻不寫實。那爾尼
去世前已經垂垂老矣，戎馬生涯更早已使
他身心交瘁，一位見過他的人描述他「又
老又醜」。多納泰洛塑造的形象反而是一
位壯年統帥，面部稜角分明，眉宇間透出
勃勃英氣，留著戰士的短髮，儼然中世紀
末的凱撒。

→參閱90-91頁，＜天堂之門＞。

十五世紀最重要的騎馬雕像

除去加塔美拉塔像，十五世紀重要的藝術
作品還包括三個騎馬雕像及其草圖。

安東尼奧·波拉約洛(Antonio Pollaiolo)的
《斯佛爾札像》草圖，作於1472年到1482
年間。這位佛羅倫斯藝術家構思米蘭的統
帥弗蘭西斯科·斯佛爾札(Francesco
Sforza)身著戎裝的雕像：人物騎著駿馬，
馬蹄下踏著一個敵人，這是仿照一個古老
雕像設計的。如今僅僅保留下一張草圖，
由一位美國人私人收藏。

弗羅齊奧(Verrocchio)的《科雷奧尼》，作
於1479到1488年間。這尊騎馬雕像由冶銅
師雷奧帕爾迪(Alessandro Leopardi)淺鑄，

豎立在威尼斯的聖約翰和聖保羅廣場。巴
托羅謬·科雷奧尼(Bartolomeo Colleoni)也
是威尼斯的衛隊長，威尼斯貴族向佛羅倫
斯雕塑家韋羅齊奧訂製他的雕像，因為他
把財產捐贈給貴族院。

達文西(Léonard de Vinci))的《斯佛爾札
像》，作於1483到1494年。僅雕像的馬就
高七公尺，人物是米蘭的統治者勒莫雷
(Ludovic le More)。其黏土模型未能完
成，而為塑像準備的七噸銅最後也被用來
澆鑄大炮。1499年，法國人統治米蘭，
1501年，法國弓箭手竟以模型當箭靶，射
之取樂，終於使模型坍毀。

皮埃羅‧德勒‧法蘭西斯卡創作阿雷佐壁畫
耶穌十字架的傳說

《君士坦丁的夢》， ▷
法蘭西斯卡作，
1452至1458年(阿雷佐，
聖法蘭西斯科教堂)。

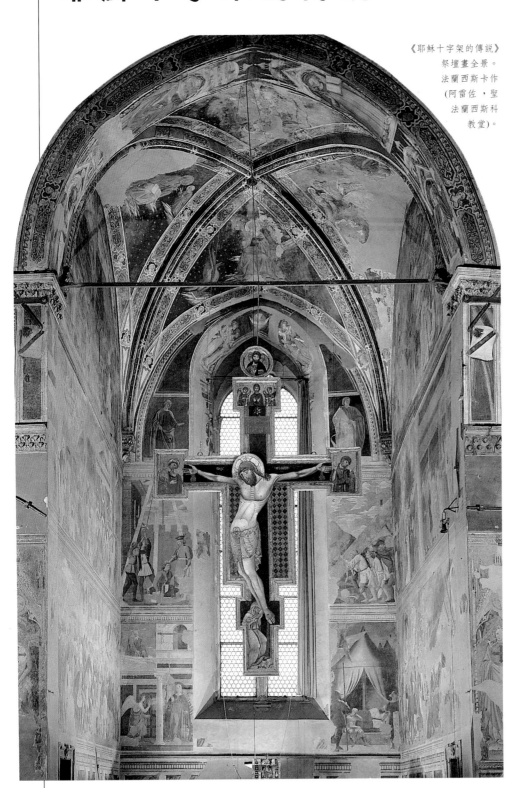

《耶穌十字架的傳說》
祭壇畫全景。
法蘭西斯卡作
(阿雷佐，聖
法蘭西斯科
教堂)。

1447年，家道殷實的生意人巴席家族出錢請佛羅倫斯畫家比齊‧德‧洛倫佐 (Bicci di Lorenzo)畫一組畫作，裝飾阿雷佐市聖法蘭西斯科(San Francesco)教堂的主祭壇。五年後，畫家辭世，僅完成祭壇畫的一小部分，主要是穹頂畫。

巴席家族的人找到剛到阿雷佐市不久的一位年輕畫家來完成這項任務，他就是法蘭西斯卡(Piero della Francesca)。

中世紀的傳說

交給法蘭西斯卡的提綱是耶穌十字架的故事，故事來源是多明尼各會修士雅克‧德‧沃拉吉納於1260年前後寫的《金色聖徒傳》。祭壇右牆頂端是組畫的序《亞當之死》，反映人類第一位祖先與罪惡樹的枝葉一同入土——就是這片枝葉害得亞當被逐出天堂。下面畫著《沙巴女王見所羅門王圖》。亞當的樹枝在聰明的猶太王時代長成一株大樹。所羅門王看大樹長得挺拔俊秀，高興得命人砍伐來修建耶路撒冷的寺院。但是樹太高大，放在哪兒都不合適，最後只好用來造一座橋。沙巴女王受到神的啟示，當她來會見所羅門王時，拒絕從橋上走過。

再往下的奇蹟故事就跟耶穌的十字架有關了。《君士坦丁的夢》(在底牆上)講的是君士坦丁大帝夢到一個閃光的十字架，十字架對他說，他能夠戰勝馬克森提烏斯；《耶穌十字架的發現和顯靈圖》講的是三個

法蘭西斯卡從1452到1458年，為阿雷佐市聖法蘭西斯科教堂主祭壇所畫的壁畫，分布在側牆和底牆上，底牆上有一扇哥德式大窗。牆上的裂縫使畫面龜裂，顏色脫落，損壞的情形很嚴重，因此在1980年代進行大規模的修復工程。

十字架在克哥塔(Colgotha)出土,釘死耶穌的十字架顯示神力,使一個青年死而復活的故事:《赫拉克勒斯大敗科斯洛埃斯》和《君士坦丁戰勝馬克森提烏斯》講的內容是:跟十字架站在同一邊的人能夠百戰百勝。

一個新空間

法蘭西斯卡創造一種新的景物語彙來表現傳統題材。《耶穌十字架的發現和顯靈圖》裡,復活的青年身後是一座寺院的正面(故事裡說是維納斯神廟)。畫中的寺院很特別,它由若干長方形構成,上有仿彩色大理石的圖案,下開數道拱門,拱頂架在牆壁內的柱子上。牆上裝飾環形圖案,上覆三角頂和一道挑檐。這樣的寺院在法蘭西斯卡創作這組畫時,還沒有出現在義大利。或者應該說,類似的建築當時正在修建,那是在阿雷佐市東邊很遠處,亞德里亞海濱的一座小城利米尼 (Rimini)裡。建築理論家和設計師阿爾貝提(Leon Battista Alberti)從1447年起就在這座城市建造一座風格新穎的古典式教堂,教堂開拱門,蓋三角頂,大理石貼面,以圓形窗戶或圓形圖案裝飾,和法蘭西斯卡筆下的寺院十分相似。

這幅畫的左半邊,在挖十字架的人群後面的兩個山坡之間,座落著一座美麗的城池。房屋、教堂、鐘樓,都呈立方體,層層疊疊,白色、灰色和玫瑰色交織在一起。前面的城牆也呈幾何形狀。牆面閃爍

皮埃羅·德勒·法蘭西斯卡

法蘭西斯卡大約在1410-1420年間生於波爾果·聖塞波爾克洛 (Borgo San Sepolcro)。他在佛羅倫斯師從多明尼各·威內基亞諾(Domenico Veneziano),1445年在家鄉完成第一部作品多折屏畫《天主恩寵圖》。他就在這個時期,開始為烏比諾的領主蒙泰費爾特雷公爵工作,1465年完成了蒙泰費爾特雷公爵及其夫人畫《烏比諾雙折畫》(佛羅倫斯,烏菲齊美術館)。

1451年,他到利米尼市,為馬拉泰斯塔寺院(由阿爾貝提重建的教堂)畫一幅表現當地領主馬拉泰斯塔(Sigismond Malatesta)的壁畫。翌年,開始在阿雷佐市創作耶穌的十字架組畫。

1460年,他創作令人驚嘆的《耶穌受笞圖》,今存烏比諾市公爵宮, 還有為蒙泰費爾特墓地禮拜堂畫的《聖母受孕圖》。1492年他在波爾果·聖塞波爾克洛去世。

《君士坦丁戰勝馬克森提烏斯》,
細部;法蘭西斯卡作。

著耀眼的光。一些細節部分,如鴿棚的洞、街道上的凳子、用鐵鉤固定的窗欄等,顯示了城市人的日常生活。

石柱式的人物

城市畫得極其工整,前景人物有的動作遲緩,有的索性靜止不動,彷彿什麼莊嚴的典禮正在進行一樣。在「發現十字架」這部分的右側,有一個人拄著鐵鍬,神態十分自然。天很熱。他穿著襯衫,褲套直褪到小腿,大腿裸露著。但是這個生動的細節並未改變整個場面肅穆的氣氛。所有的人物從左到右一字排開,彷彿是穿衣服的大理石像,連色彩也上得很小心。他們一個挨一個,站得筆直,下身服裝蓬鬆,即便是那幾個從坑裡往外搬十字架的人,他們的動作也沒能使他們擺脫石柱式的死板線條。

對那些依題目需要而有強烈動作的畫,畫家仍舊不放棄近乎抽象的風格。在《君士坦丁戰勝馬克森提烏斯》裡,畫家不是表現戰鬥的激烈,而是表現戰鬥結束的場面。畫面中,騎兵們勒馬江邊,放殘敵逃

《耶穌十字架的發現和顯靈圖》,
法蘭西斯卡作(聖法蘭西斯科教堂)。

生。《赫拉克勒斯大敗科斯洛埃斯》雖描繪了士兵短刃相接的搏鬥,畫面上半部迎風招展的旌旗和頭盔上的羽飾,卻仍然排列得井然有序。

巧用光線

畫家的創造力不僅表現在幾何風格上。在《君士坦丁的夢》裡,法蘭西斯卡也畫了夜景,這是西方最早表現夜色的作品之一,而且是最美的一幅。圓柱形大帳由一根柱子支撐,皇帝正在帳下休息。後面,一如藝術史學家隆吉(Longhi)所說,「群山環繞般地」圍著其他統領的帳篷。夜空中群星閃爍。天氣炎熱,皇帝的帳門大敞。兩名半睡半醒的哨兵守衛在門外,床邊凳子上坐著一名侍從,也昏昏欲睡。畫面色彩的明暗對比突破常規,黃、橙、赭幾種顏色在淡藍色的背景下顯得十分突出,天使正飛向皇帝,從壁畫上方落下的祥光照亮了畫面,宛若一顆流星自天而降。耀眼的清輝把帳布照得雪白,士兵的頭盔上映出明亮的反光,在光的襯托下,士兵手中的長矛顯得更加陰森可怖。

運用透視技法描繪戰爭

烏切洛的戰役圖

「保羅・烏切洛若不是為研究透視，也不會浪費這麼多精力，倘若他把精力放在人物和動物的研究上，他將成為喬托(Giotto di Bondone)以後最迷人、最有創造力的畫家。…他天賦極高，才思敏捷，可是偏偏熱中於透視問題，這個問題很難解決，甚至可說根本無法解決。他的研究固然不無成果，但是對形象塑造的妨礙愈來愈大，以至於到晚年，這方面的表現愈來愈差。」

《聖羅馬諾戰役》，
保羅・烏切洛作，
1456至1460(倫敦，
國家美術館)。

《聖羅馬諾戰役》，
保羅，烏切洛作，
1456至1460年(巴黎，
羅浮宮博物館)。

十六世紀中葉，藝術史學家瓦薩里(Vasari)在《著名畫家、雕塑家、建築家傳》這本書裡，以上述這段嚴厲的話開始敘述佛羅倫斯畫家保羅・烏切洛(Paolo Uccelo)的生平。他的敘述從頭到尾都這樣聲色俱厲。他列舉「鳥國的保羅」在幾何結構方面的發現，對這些技巧表示不屑一顧。最後，他講了一個故事取笑烏切洛：「他死後留下妻子和一個粗通繪畫的女兒。他妻子經常說起，保羅是整夜關在畫室裡琢磨透視問題，當妻子叫他睡覺時，他竟說道：『啊！這透視真是溫柔可愛！』」

井字形的……

《聖羅馬諾戰役》(Bataille de San Romano)保存下來的三幅畫大約是在1450年後不久創作的，那時畫家的主要作品都已經完成。

這三幅畫是他熱心研究透視的例證。圖畫按照事件的時間順序表現1432年6月1日，星期天，在佛羅倫斯和米蘭及其同盟錫耶納之間爆發的戰爭。

第一幅畫，即現存倫敦的一幅，畫的是佛羅倫斯軍隊的尼科洛・達・托倫提諾(Niccolo da Tolentino)將軍下令發起攻擊。他手握權杖，指示攻擊的方向。在他左邊，前排的士兵斜持長矛，準備衝鋒。右邊，陣前的士兵已經和敵人交手。最引人

烏切洛的三幅畫，分別保存在倫敦(國家美術館，181公分×320公分)、佛羅倫斯(烏菲齊美術館，181公分×322公分)和巴黎(羅浮宮，180公分×316公分)。原畫共五幅，內容都是與聖羅馬諾戰爭有關，這場戰爭發生在1432年6月1日，一方是佛羅倫斯，另一方是米蘭。

這是幾幅木板油畫，十六世紀前保存在麥迪奇宮，以後被私人收藏，十九世紀被上述三個博物館購買。佛羅倫斯的那幅畫上有畫家簽名。幾幅畫都未寫日期，藝術史學家則傾向於認為是1455到1460年間的作品。不過，近年來出現一種假說，認為作品可能是在戰爭後的幾年裡創作的。

注意的是地上橫七豎八的長矛和零落的盔甲。地面呈淺玫瑰色，襯托著黑色和黃色的長矛，彷彿被這些丟棄的兵器隔成井字形。現存烏菲齊美術館的一幅，即表現決戰時米蘭統帥科提格諾拉(Micheletto da Cotignola)領軍下趕到戰場的那幅，也有相仿之處，只不過不太明顯。這幅利用幾何形狀分布的草地，畫出符合透視原理的方塊。

短和圓

在頭兩幅畫裡，這些井字形由後景中的田塊得到延伸，近大遠小的方塊結構因而更加突出。這種結構一直伸到畫的上沿。不過我們現在看到的畫可能經過剪裁，原畫的上沿還要高一些。後景裡的牲畜、士兵較之前景中的小得多，給人一種延伸至無限遠的感覺。

畫家還利用形象體積的變化來顯示透視原理。在倫敦的那幅畫裡，前景的左邊，畫了一個披盔戴甲、臥地而亡的士兵。叉開的雙腳幾乎觸到畫的外沿，而身體則伸向畫的內部。

這種畫法叫做「壓縮法」，在佛羅倫斯的那幅畫裡也用了。那幅畫裡，前景中兩匹馬倒在地上，馬腿收攏，馬腹暴露。馬上的士兵同時落地，由於畫家選擇了一個特殊的視角，士兵被縮短成一堆散亂的盔

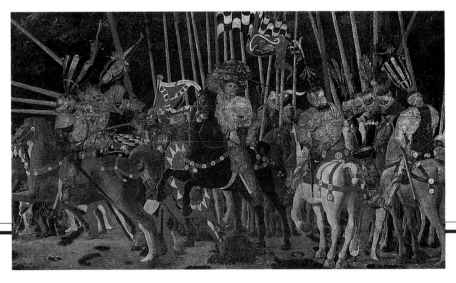

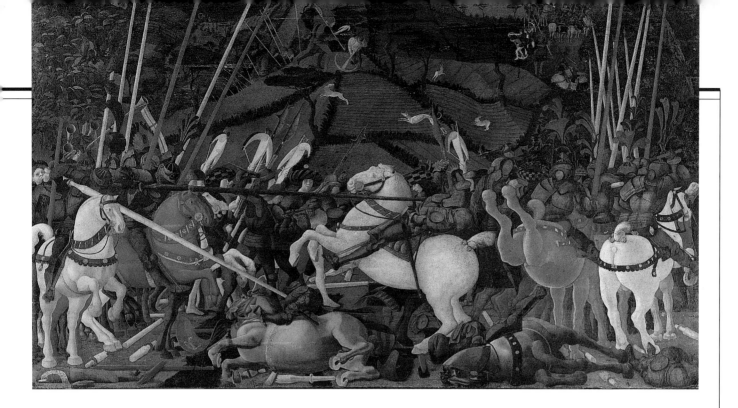

甲。同一幅畫的右方有一匹勾蹄子的馬，馬尾朝外，這個角度使得畫家能夠用幾個簡單的幾何圖形——弧形和圓形，描繪馬的不同部位——馬的肚子、馬尾，以及往後抬高的後腿。

這三幅畫裡，圓形和近似的圓形，可以說比比皆是，與長矛和草地構成的井字形背景相得益彰。倫敦那幅畫中尼科洛‧達‧托蘭提諾和巴黎那幅畫中米凱雷托‧科提格諾拉，兩人頭上所戴做工精巧的錦緞頭盔就是圓形的，後一幅畫裡士兵頭盔的羽飾也多呈圓弧狀。這種半圓形的盔飾與事實並不相符，然而不久卻有皮埃羅‧德勒‧法蘭西斯卡在阿雷佐聖法蘭西斯科教堂創作的壁畫承其餘緒。正因為烏切洛熱中於圓弧，所以畫面裡多處出現樣子奇特的所謂「馬佐齊」(Mazzocchi)，即用錦緞裹住的柳條冠，形狀像王冠，又像婦女的裹頭。 佛羅倫斯的畫裡出現四個「馬佐齊」，巴黎那幅畫出現兩個。

騎士比武的餘緒

這些頭盔有的裝飾著交叉的緞帶，更多的裝飾著格子花紋布，這純粹是畫家自己大膽的設計，以顯示他處理空中幾何問題的能力。在三幅《戰役》裡，這些頭盔代表一種非現實的因素，使得這三幅畫與其說是歷史事件的再現，不如說是對古代戰爭的想像。訂購這批畫的前因後果可以解釋

何以想像大過真實。事情發生在1450年中，史稱「老科斯梅」的科斯梅‧德‧麥迪奇(Cosme de Médicis)即將告老離職。他想用藝術的形式紀念十八年前的這場戰爭，因為正是這場戰爭使他成為佛羅倫斯的首腦，同時也為了紀念他死去的老友、贏得這場戰爭的統帥尼科洛‧達‧托蘭提諾。但是，在1432年到1455年間，又發生了多次戰爭，要紀念，也該紀念這些戰爭，怎麼說也輪不到十八年前的那場戰爭。因此，這位垂暮老者訂這批畫的作用，主要是他個人內心的緬懷，而不是讓公眾都來參與紀念，所以不必受現實的約束。

當初，這些畫掛在科斯梅的床四周，光這個位置就足以說明，它完全是應個人要求而創作的。這些畫的色彩與一般情況大不相同，馬是藍灰色的、黃色的、橙色的，在烏切洛的時代已經過時的金銀箔粘貼技術，被用來表現馬具和盔甲上的金屬片，這一切都使人感到，這是心靈的感覺，而不是真實的寫照。畫面中的戰士穿戴得太漂亮，作戰太勇敢，戰鬥場面儘管混亂，卻又安排得太精緻，所以整幅畫是一個夢境。

佛羅倫斯的那幅畫的背景是野兔四散奔竄，一條獵狗窮追不捨，這個細節並不是為了將夢境現實化，而是為了使夢境詩意化，更具遊戲性質。這正是昔日英俊的騎

士們熱中的活動：狩獵。所以，無論在前景或後景，真實的敘述讓位於詩意的想像，一首戰爭史詩變成了對一去不復返的文化的追憶。

→參閱104-105頁，〈耶穌十字架的傳說〉。

昂蓋朗・卡爾東筆下的聖母和蒙難的耶穌

亞威農的《聖母哀悼耶穌圖》

亞威農的《聖母哀悼
耶穌圖》，卡爾東，
1457年(巴黎，
羅浮宮博物館)

1904年，巴黎舉辦了一次古畫展。對觀眾來說，真是前所未見，大飽眼福。最吸引人的是來自普羅旺斯省一座小博物館，一幅與眾不同的《聖母哀悼耶穌圖》。畫面上，基督躺在聖母腿上。因為這幅畫，法國十五世紀南方重要畫師昂蓋朗・卡爾東(Enguerrand Quarton)的名字不脛而走。

這幅畫簡樸到不能再簡樸。在聖母和基督旁邊只有三個人。左邊是福音使者約翰，右邊是馬利亞—馬德蘭。前景，靠近畫的邊緣，是作品的贊助人，他大概是亞威農新城修道院的司鐸讓・德・蒙塔涅克 (Jean de Montagnac)

基督蒙難之美

畫面底色由兩種顏色構成，使畫面鮮明突出。一條近乎黑色的、寬闊的影子表示基督被釘在十字架上的山坡各地。順著黑影望去，只見一帶淡藍色和淺橙色的山丘，還有一座城市。高塔穹頂和圓形教堂隱約可見。這就是耶路撒冷和聖墓。黑影上面，一抹金色表示天空，並用刻刀雕出了光環和題銘的字母。

在這個簡樸的背景上，畫面圍繞主要人物進行構思。三個並列的人物中，左右兩人的身體朝中心人物傾斜。

基督的身體呈弧形，右手下垂，觸到聖母馬利亞長袍的下襬。基督是悲劇的核心，是其他人物之間的紐帶，但是他本身卻與這些人物分離。分離的原因是他身上的色彩十分明亮，形體痛苦地扭曲，而且頭部四周

有十字形光芒。這樣的基督形象在十五世紀的繪圖中是絕無僅有的。胸部繃緊的筋肉，殘廢的手指，手臂直上直下的線條，兩脅和胯骨分明的稜角，都反映出這具失去生命的軀體已經僵硬。目睹刻畫得如此真實的屍體，觀眾的感官乃至整個身心都受到了震動。

然而，在恐怖印象之上，人們更體悟到一種美的感染力。基督的雙腳畫得很成功，線條柔和，這裡的表現倘若稍有失當，就會使整個人物變成一具屍體的雕像，沒有生命，甚至已經腐爛，而這裡卻透著一絲溫暖。頭部與其他部位相比顯得比較大，同樣也含著一種靜謐的美感。五官端正，胡鬚整齊，幾絡頭髮垂在額頭，後面的頭髮一縷縷從聖母的手指間落下。雙眼似閉非閉，露出一條縫，配上高聳的眉弓，看了令人久久不能忘懷。

一幅傑出的肖像畫

在這個動人的基督像旁邊，其他人物或祈禱，或悲慟，動作都極為持重。約翰正小心翼翼地從基督頭上摘下荊棘冠。馬利亞—馬德蘭正撩起披風，用黃色的裡子揩拭奪眶而出的淚水。

前景中的蒙塔涅克與這個場面沒有直接關係。他披著僧侶的白色法袍，屈膝下跪，雙手合十。與其他人物相比，他稍稍轉向畫外。他正陷入沈思，他面對的場面乃是他自己對基督受難後情形的想像。

這個飽經風霜的人有一張又像武士又像修道士的臉。短髮，微微鬈曲，面龐清癯。這個人物是十五世紀全歐洲最傑出的肖像之一，也是我們今天所能看到的唯一出自卡爾東之手的肖像；其他贊助人的像，不是畫得太小，就是因損傷而模糊不清。

這個人物表現得宛若彩色木雕。幾縷鬈曲的灰髮，工細而傳神的筆法，使得整個頭部彷彿伸手即可感覺到。均勻分散在臉上

的光線，把每一個部位都映得清清楚楚，高高的顴骨，短短的鼻子，鼻頭偏大，上唇略微突出，耳朵比較長，下頜向前翹起。此外，跟當時的其他法蘭德斯同行一樣，畫家對每一寸肌膚都細心處理，真可謂纖毫必現。有的地方潔白，有的地方泛紅，畫得活靈活現。前額和脖子上的褶子，嘴邊的皺紋，連白眉毛、臉龐與下巴

昂蓋朗・卡爾東和亞威農學派

如今法國南方一帶——孔塔—弗納桑(Comtat-Venaissin)和普羅旺斯，在中世紀是活躍的文化中心。1309到1376年，這個地區的文化活動因教皇居住在亞威農而受益匪淺。義大利許多藝術家，如Simone,Martini,Matteo,Giovanetti等，都被吸引到這裡來。1420到1450年，艾克斯的文化活動又因為有個酷愛藝術的王公而欣欣向榮，他就是普羅旺斯伯爵兼那不勒斯國王勒內・德安茹(René d'Anjou)。

卡爾東(又稱夏爾東，Charreton)到亞威農從事藝術活動是在1450年後不久。他是北方人，更準確地說是拉翁教區的人，不過從1444年起他就到普羅旺斯，1447年又定居亞威農城。今天我們所知他的作品，除幾幅插圖外，就是幾幅木板油畫：《聖母慈悲圖》(現藏香蒂伊的孔德博物館)、《聖母加冕》(現存亞威農新城救濟院博物館)，還有就是羅浮宮的這幅《聖母哀悼耶穌圖》，這些作品將法蘭德斯傳統，例如凡愛克(Van Eyck)的傳統和十五世紀義大利的繪畫技法揉合在一起。雖然1466年起便沒有人提起卡爾東，但是他的作品足以使他成為有個性的偉大畫家。這些作品在當時創作中是超群絕倫的。

上稀稀疏疏的髭鬚，也都一一工筆描寫。

信仰的勝利

蒙塔涅克修長的雙手在胸前合十，似乎在祈禱。模樣和聖母馬利亞很像，聖母的雙手也合抱在胸前，手指也是修長的。這樣，畫家就在靜默的贊助人和聖母之間建立了一種精神的聯繫。

然而，聖母的姿勢在十五世紀繪畫中是很罕見的。畫家的同時代人，比如法蘭德斯的凡德威頓(Rogier Van der Weyden)，他們畫的《聖母哀悼耶穌圖》裡，聖母都是一副悲痛欲絕的樣子，緊緊摟住基督的屍體，不忍把屍體放入墓穴。這位法蘭西畫家則與眾不同，他創造了一個強忍悲痛的聖母形象。

毫無疑問，畫家並不想掩飾聖母的悲痛。

畫四周金色的邊緣上刻著《耶利米哀歌》裡的這句話：「你們，所有過路的人，看看吧，看看世上誰像我這樣痛苦。」儘管基督蒙遭劫難，這句題銘卻是對聖母而言的，與基督無關。因為聖母頭上的光環，除了刻著她的名字(Virgo Mater)，還有壓紋的圖案，上面是蕁麻的花和葉，這恰恰是哀莫大焉的象徵。

但是聖母卻竭力抑制哀傷。她那張修女般的臉蒼老憔悴，面色如灰，然而嚴峻的表情中透著高貴的神氣。深深的皺紋反映出心中的絕望，嘴卻緊閉著，沒有發出一聲悲泣。她又痛苦又疲勞，基督的身體因此略微下墜(這就拉長了基督下垂的雙腿的曲線)，但是她合十的雙手卻有力地豎著，顯示她意志的堅強。聖母甘願兒子為拯救人類而犧牲，因此看不到她過分哀傷。

《聖母哀悼耶穌圖》是木板油畫，高163公分，寬21.8公分。到十九世紀，這幅畫一直保存在亞威農新城的一座教堂裡，1872年移至該城的救濟院博物館。1904年，該畫在法國古畫展上首次與世人見面，一年之後，該畫被羅浮宮博物館蒐購。

沒有任何有關於該畫的記載留下。畫上既無簽名，也無日期。很早以前，人們從畫的風格推測此畫應為十五世紀中期或五十到七十年代普羅旺斯一位畫家的作品。今天，人們認為作者是昂蓋朗·卡爾東，這差不多就是定論了。推定出贊助人，使這幅畫的創作日期得以確定在1457年以前。

雨果・凡・德・格斯筆下的耶穌誕生

牧羊人膜拜耶穌

1475年底，一艘商船駛入比薩港，船上載的貨很特別。貨是從法蘭德斯運來的，不過並不是人們通常見到的布匹和毛皮，而是一幅巨大的畫。這畫要運到佛羅倫斯——義大利北方的名城。

這是一個三折屏畫，以自然風光爲背景，表現基督教史的一個重要主題：耶穌在馬槽誕生，或者更確切地說，是牧羊人到馬槽來膜拜耶穌。兩個側屏的畫面，一側是男人和男童，另一側是婦女和一個女童，他們都在觀看這個場面。他們是作品的贊助人，由主保聖人指引而來。

一位銀行家對鄉梓的奉獻

這幅畫屏是畫家雨果・凡・德・格斯 (Hugo Van der Goes) 在布魯日城創作的，訂購人是佛羅倫斯人托馬索・波梯納里 (Tommaso Portinari)。此人乃麥迪奇銀行在

《牧羊人膜拜耶穌圖》或《波梯納里的三折畫屏》，雨果・凡・德・格斯作，1475-1476年(佛羅倫斯，烏菲齊美術館)。

布魯日的總代理商。他訂購這幅畫，計畫運回佛羅倫斯，懸掛在聖艾杰蒂奧 (Sant' Egidio) 教堂的主祭壇上方。大約在1477年，他總算如願以償。

送給家鄉這樣一個禮品應該不至於叫人吃驚，一個義大利人訂購了一幅法蘭德斯畫也應該不至於令人詫異。十四和十五世紀，爲教堂訂購一幅珍貴的藝術品，照當時人的看法，能夠爲涉嫌違反道德的行爲贖罪。從法蘭德斯運畫到義大利，這樣的舉動也屢見不鮮，這兩個地區之間人員和物資的交流甚爲廣泛，把法蘭德斯的藝術品引入義大利是順理成章的事。

訂購者及其家人都出現在屏畫上。屏畫上還有他的名字。托馬索和他的兩個大兒子，安東尼奧和皮蓋羅占據了屏畫的一側，他的夫人瑪麗婭・巴隆塞利和大女兒瑪格麗達，則出現在另一側。此種布局在中古時期的繪畫中相當多，究其原因，是由於這種結構可以將凡人安排在邊上，而將中心位置留給神明。因此，欣賞這些畫，不同部分的高低主次之分一目了然。

畫家或者訂購人的宗教意識還影響到波梯納里一家人在每一側畫面上的地位。這一家人，不分老幼都跪在地上，雙手合攏作祈禱狀。他們的神聖感尤其反映在作爲主保聖人的聖徒形象上，聖徒的體格都高大魁梧得多，而且都站立著。他們是這一家人在天庭的保護人。具體來說，左邊是聖托馬斯和隱修士聖安東尼，右邊是聖馬利亞——馬德蘭和聖瑪格麗特。

如果要說這幅畫有什麼非寫實因素的話，那就是這些聖徒和他們所保護的波梯納里一家人之間，在體格上的鮮明差異。這個

《牧羊人膜拜耶穌》或《波梯納里的三折畫屏》，保存在佛羅倫斯的烏菲齊美術館。這是一個大型三扇畫屏(三折屏)，高253公分，三扇全寬346公分。

作品由雨果・凡・德・格斯在1475到1476年間創作，在兩側屏的背面，畫著兩幅單色《天使圖》和《聖母領報圖》。

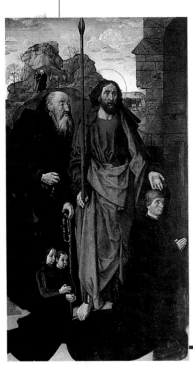
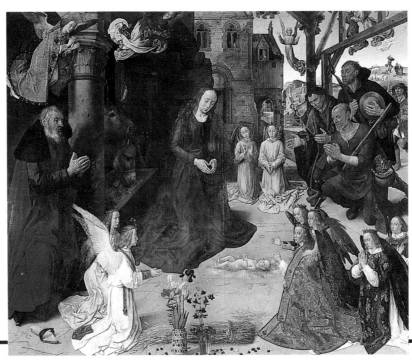

非寫實的因素是與某一種觀念相呼應的。雖然雨果・凡・德・格斯同時代的許多畫家已經拋棄了這種觀念，但是格斯卻信守不移，這或許同他是言行唯謹的教徒有關，另外也因爲這樣處理可以產生一種特殊的效果。

一幅「電影式」的畫

雖然訂購者一家人處在屏畫的兩側，宗教故事處於中心，但是屏畫三部分的統一卻並不因此而削弱。保證三部分的圖畫成爲有機統一體的，是作爲背景的自然風景。其中有兩個場面，分別是核心故事「牧羊人膜拜耶穌」的前因和後事。這也是兩個宗教場面：左側是馬利亞和約瑟夫去登記人口，右側是三博士趕往伯利恆。

這兩個場面雖小，感情色彩卻極濃。左

「麥束和兩花瓶」，
《牧羊人膜拜耶穌》
細部。

邊，有了身孕的馬利亞已經不能騎馬，由約瑟夫攙扶著行路；右邊，三博士的探路人正在向一個農夫問路，農夫見他威武的騎士打扮，不由自主便要下跪。

中心場面同樣具有強烈的感情色彩。主題是表現牧羊人向耶穌行禮。這幅畫在繪畫史上(且不談馬薩喬[Masaccio]在布蘭卡奇小教堂裡的《聖彼得影子的奇蹟》中做的某些嘗試)首次採用一種不妨稱爲「電影式」的手法來描寫事件。它把故事中不同時間發生的事情，放在不同的層次上展開，再現人物的行爲。背景靠右處，一個天使正向牧羊人宣布將有聖人降生。牧人們見到天使顯靈，起先驚慌失措，紛紛躲避，隨即跪倒在地。中景，中心畫面的右邊，一個牧羊人朝馬槽走來，正要摘下帽子。前面是另外三個牧人，代表三個不同的年齡層，已來到馬槽旁。一個牧人剛剛到，手裡抓著帽子貼在胸前，探著腦袋，竭力超過前面兩個人的肩膀觀看耶穌；第二個牧人看到眼前的景象，驚喜地張開雙手，正要拜倒在地；第三個牧人已經跪在地上，雙手合抱，開始向耶穌膜拜。

象徵和形式

畫家在表現這些牧羊人時，充分運用了寫實手法，所以他們的神態很感人。畫家非常花心思的刻畫這些出身微賤的普通老百姓，當他們突然得知奇蹟就在他們身邊發生時，驚喜交集的情緒反應。這種在當時來說是很新穎的寫實手法，也表現在對嬰兒的描繪上。在這幅圖畫裡，初生的耶穌與習慣上的形象不同，這是一個極度脆弱、無人照料的初生兒，剛剛能夠勉強搖動四肢，赤裸裸地躺在地上，身上胡亂地墊著幾根麥穗。

作品的其他部分也都刻畫得十分細膩。畫面的中心(從橫向說)，前景中環繞著初生耶穌的人群旁邊，有一組出色的靜物：一捆麥穗和兩個花瓶。一個花瓶是藍白花紋瓷瓶，插著紅百合和黃昌蒲。另一花瓶是一個玻璃杯，插著樓斗荼。這些花和其他東西同時帶有明顯的象徵含義。

紅百合象徵基督受難流的血，黃昌蒲表示

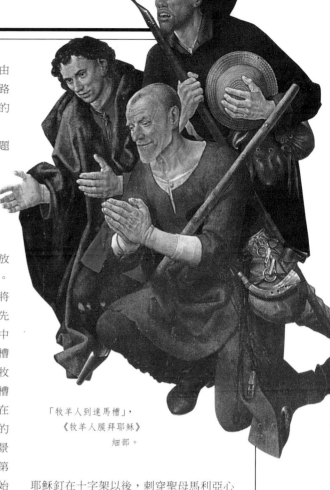

「牧羊人到達馬槽」，
《牧羊人膜拜耶穌》
細部。

耶穌釘在十字架以後，刺穿聖母馬利亞心臟的匕首。麥捆影射救世主的誕生地伯利恆——伯利恆這個詞在希伯來語中意思是「麵包房」，同時還暗指日後基督的一句話「我是天上落下的麵包。」(《約翰福音》第6章第41節)，因此也就象徵著聖體彌撒時唱的基督降生。然而，這花，這麥稈，同時也是純粹的客觀事物，是畫家興致勃勃進行描繪的普通「東西」。雨果・凡・德・格斯畫了幾根折斷的麥穗，讓我們感覺到這麥稈的脆弱。他讓我們觸摸到粗糙的麥粒和柔軟的麥穗。他筆下的兩個花瓶，其光線的表現更加令人嘆服。一個是上了釉的光滑瓷瓶，一個是盛了三分之二水的玻璃杯，畫家準確地再現陰影的區別，深淺有致，瓷瓶的輪廓畫得清晰明白，而玻璃杯的輪廓則相反，畫得模糊游移。這位法蘭德斯畫家，在結合宗教感情和對萬物之美的敏銳觀察方面，樹立了一個光輝的典範。

→參閱88-89頁，＜布蘭卡奇偏祭壇＞。

雨果・凡・德・格斯

雨果・凡・德・格斯(即格斯的雨果)，生於荷蘭澤蘭省的格斯，1467年起在根特市展開畫家生涯，不久即名聞遐邇。可是，畫家生性多憂慮，藝術上的成功並未使他心滿意足，1478年前後，他爲了得到精神安慰，進了紅寺修道院(couvent de Rouge-Cloître)，當一名在俗的修士。不過他並未因此而停止創作，也未停止旅行。1481年前後，在往科隆的路上，他突然精神失常，以後再也沒有清醒過來，一年後謝世。

波蒂切利的寓意畫

春

「在森林裡,她換上了年輕姑娘的面容和舉止……她任風吹著自己的秀髮,並把飄動的長裙打了一個結,讓光滑的小腿裸露在外面。」

用維吉爾(Virgile)在史詩《埃內阿斯紀》(Énéide)中的這些詩句來形容波蒂切利(Botticelli)《春》中的優美人物是再合適不過的了:右邊的年輕姑娘用裙子兜著鮮花,正向四處揮撒。

如同一首樂曲

波蒂切利的《春》,或稱《春的寓意》描繪的是一群年輕的俊男美女在桔園旁鮮花盛開的草地上玩耍。姑娘們穿著輕薄透明的衣裙,她們的動作舒緩,微笑中帶有一絲憂鬱。

無論是單獨還是成組,這些人物在畫面中的排列如同曲子裡的音符和詩作中的韻腳

一樣:他們的位置並非為了直陳的需要,而是注重表現節奏和格律。《春》的這種音樂性使得它成為一件特殊的繪畫作品。人物的背後是明亮天空襯托下的桔樹,這幅畫的節奏正是透過這些粗細不同的樹幹來表現的。人物背後的樹木構成了平面背景,並擋住了觀眾的視線。波蒂切利和十五世紀佛羅倫斯的大部分畫家不同,他不注重在主題背後畫上講究透視的背景。他的畫在結構方面如同一幅只表現二度空間的掛毯。而當時別的畫家則極力追求創作窗外遠景的效果,以實現建築學家里昂·巴蒂斯塔·阿爾貝提(Leon Battista Alberti)的理論與夢想。

花的神化

波蒂切利從當時流行的掛毯,如法國的《貴婦人和獨角獸》一類的「花底」掛毯圖案中得到啟發,由此產生了詳細描繪自然

豐富的鮮花和果實的想法。他在這方面也與同時期的許多著名畫家不同。當時的達文西(Léonard de Vinci)正努力表現出更遠的景物以及包括大海、高山的全景,而波蒂切利則在神祇的腳下和仙女的衣裙、秀髮上,用各種植物編織著精美而樸實的詩句。他奉行自然主義嚴謹的程度甚至接近科學。

是維納斯,還是對婚姻的寓意?

現代人對這幅畫的命名是根據對它的理解作出的:畫面上布滿鮮花;丘比特在畫中間位置的年輕女子頭上飛著。這表現的無疑是愛和多產的女神維納斯,以及大自然的萬象更新。

當時這類文學素材很多:讀者眾多的盧克

波蒂切利

桑德洛·迪馬里亞諾·菲利佩皮 (Sandro di Mariano Filipepi),又名波蒂切利,1445年生於佛羅倫斯。他在這裡接受藝術教育,完成大部分作品(除了1481至1482年在羅馬為西斯汀禮拜堂所畫的壁畫外),並於1510年死於當地。

他師承畫家菲利波·利皮 (Filippo Lippi),之後成為倍受麥迪奇家族重視的藝術家。「華麗者」洛朗的堂兄(Lorenzo di Pier Francesco de Médicis)對波蒂切利尤其欣賞。波蒂切利為他創作著名的《春》和《維納斯的誕生》,以及為

但丁的《神曲》配製一系列的插圖。1492年,「華麗者」洛朗死後,他的兒子皮耶羅被驅逐,佛羅倫斯建立共和制。這使波蒂切利受到極大震動。他晚年的作品受到多明尼各會教士薩沃納羅拉本人及其於1496-1497年發動的習俗改革運動的很大影響。他創作的畫有的帶著濃重神話和道德色彩,如《阿佩爾的誹謗》,佛羅倫斯,烏菲齊美術館),有的屬於「德行」說教,(如《盧克萊修的故事》,(波士頓,加德納博物館藏)和《維爾吉尼的故事》,(貝加莫,卡拉拉美術學院藏),有的則表達強烈和神聖的宗教情感,如《神秘的聖誕》,(倫敦國家美術館藏)及《耶穌被釘在十字架上》,(劍橋,馬薩諸塞州,福格藝術博物館藏)。

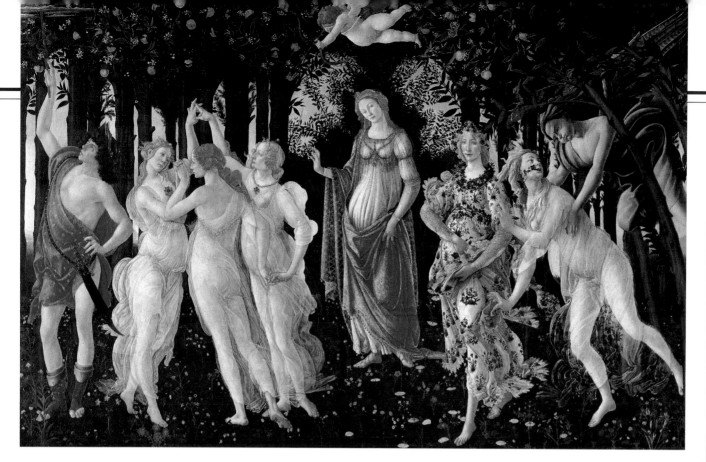

萊修(Lucréce)、賀拉斯 (Horace) 和奧維德 (Ovide)都描寫過萬物復甦，大地春回的季節。詩人波利齊亞諾(Politien)在1475年所作的《詩節》也以此為主題。他的一些詩句可能對波蒂切利有直接的影響，例如：「美惠女神齊歡跳，春天戴上了花冠。萬物爭相復甦，微風吹過草綠。」

我們在畫面左側就看到美惠三女神在翩翩起舞，右側的年輕姑娘(即花神)頭上戴著花冠，右邊生翼的年輕男子則是風神，正摟住仙女。

歷史學家試圖更準確地解釋這幅畫：左邊持劍和舉神杖的青年男子是墨丘利；中間在樹叢襯托下，穿著比其他人物更接近十五世紀服裝的是維納斯。這個中心人物可能是被朱利安‧德‧麥迪奇選為「貴婦」的西莫內塔‧韋斯普奇(她死於1475年)，也可能是1482年訂購此畫的法蘭西斯科‧德‧麥迪奇的妻子塞米拉米德‧達皮亞諾。然而，最令人信服的解釋則是把這幅畫理解成對一年中最有生機的八個月分的歌頌：從右到左，畫面依次以擬人化的形式表現了二月 (頭髮和衣服迎風飄動的風神)、三月 (口中流出花泉並試圖逃走的仙女)、四月 (由同一個仙女演變的四處散花的花神)、五月 (維納斯)、六、七、八月 (美惠三女神)和九月 (用神杖採摘果實並驅散

秋天烏雲的墨丘利)。這幅季節的寓意畫還富有象徵性的啓蒙意義。波蒂切利也許試圖以此表現愛情欲望逐步淨化的過程，即從性的誘惑(風神想要和仙女強行做愛)到靈魂的感召(墨丘利是智慧和理性的象徵)。這一切都是在美麗的維納斯女神主持下進行的。

動作的魅力

無論這幅作品的含義是什麼，它的藝術表現方式無疑是非常和諧的。畫面的美和構圖的巧妙有機地結合在一起。人物在畫面中的分布就像跳圓舞曲一樣，使人自然地把他們從右向左連結起來。風神的身體前傾 以便摟住仙女。仙女口中的鮮花灑落在另一女子的衣裙上。位於中間的維納斯顯得比較孤立：這是為了突出維納斯女神主宰草木復甦的地位。維納斯抬起的右手似乎指向美惠三女神，這使觀衆的目光繼續轉向畫面的左側。

畫家對她們動作的表現比較謹愼，但衣裙的皺褶擴大了動作感。她們都把重心放在一條腿，甚至腳尖上，使得人物體態顯得更加輕盈，更富於舞蹈感。然而除了風神以外，《春》中沒有任何人物真正在移動，只是輕柔的衣裙飄動時產生的皺褶，使人感到他們像是在做著種種動作。右邊

《春》或《春的寓意》是蛋膠和油彩兩種畫法結合的產物。該作品高203公分，寬314公分。洛倫佐‧迪皮耶‧法蘭西斯科‧德‧麥迪奇訂購這幅畫，可能是為了裝飾他的卡斯泰洛別墅。該畫大致作於1477至1481年間。

《春》1815年被收入烏菲齊美術館，但在那裡未能受到重視，被掛在一個過廳裡。1865年，《春》被遷往佛羅倫斯學院博物館。二十世紀初，波蒂切利重新受人重視，《春》也因此於1919年回到烏菲齊美術館，並掛在非常重要的位置上。

的兩個仙女也是如此，一個像是在走，另一個像是在跑。

衣裙的皺褶不僅是為了增加動感。輕柔透明的服飾，有助於畫家突出女性的體形：美惠三女神的腹部、乳房和臀部的弧度，顯露在白色曲線的衣裙下；走動中的花神花裙貼在肉體上，這使她腿部的輪廓十分清晰。畫家就是這樣既謹愼又充分地，表現出女性嬌柔體態的魅力和性感，以及它所蘊含的豐富情愛。

曼泰尼亞畫耶穌的屍體

基督之死

哀悼耶穌之死的題材經常在繪畫作品中出現。畫家們非常熱中於表現這一個動人的場面：耶穌的親人們圍著他的屍體哭泣。他們的作品大都遵照相同的構圖模式：基督躺在一塊石板上，旁邊是為他挖好的墓穴；或者是聖母馬利亞坐在十字架前面，懷裡抱著死去的耶穌。

安德烈·曼泰尼亞 (Andrea Mantegna) 1480年就這個題材設計的構圖則完全不同。他大大「壓縮」了耶穌的屍體，使其呈正面平躺在與畫面垂直的石板上。這樣，觀眾的視線便會首先集中在死者腳掌中間開裂的傷口上。

最驚人的壓縮

基督的屍體安放在一個簡陋的房間裡：人們可以隱約看到地上的方磚和褐色的牆面。死者躺在地上的一塊矩形石板上，他的下身蓋著裹屍布，頭枕在硬墊上。在屍體右邊靠近枕墊的石板上，放著一隻油膏罐，它表明將要進行最後的洗禮。此時，人們正在死者的左邊哭泣。

在此之前，沒有任何畫家敢採取如此標新立異的構圖。一方面，畫家以全新的角度表現了聖子的身體，使人們的目光首先發現其下半身，然後再逐步向上移：腳掌的傷口、布單覆蓋的性器官、胸腔、脖子的褶紋、鼻孔以及

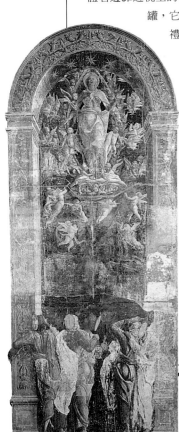

《聖母升天圖》，
安德烈·曼泰尼亞，
1448-1456年(帕多瓦，
隱修教士教堂)。

眉弓。另一方面，由於屍體比石板長，雙腳的陰影被投在石板的邊緣上，這使雙腳產生貼近觀眾面前的效果。最後，緊湊的構圖使旁觀者的形象被大部省去，除了馬利亞以外，其他人都只露出臉的一部分：一個男子(福音書的作者聖徒約翰)的小半個臉，和幾乎消失在陰暗背景中的第三個痛哭者的嘴和鼻子。

這種構圖方式在十五世紀的繪畫中是極為反常的，但對曼泰尼亞來說卻是習以為常。他二十來歲初登畫壇時曾為帕多瓦的隱修教士裝飾教堂。他繪製了一幅不同凡響的《聖母升天圖》：在一座拱廊的後面，使徒們從下面看著聖母向空中升去。大約十五年後，曼泰尼亞為曼圖瓦公爵府的「夫妻房間」的屋頂繪製了一個「眼洞窗」：觀眾抬頭仰視便會看到小天使們的腳掌、大腿和性器官。

模仿雕刻

《基督之死》另一個與眾不同的特點是色彩極為簡單。基督的屍體被畫成清灰色；他

曼圖瓦，公爵府夫妻房間的眼洞窗，
安德烈·曼泰尼亞，1465-1466年。

身下的石板為灰暗、汙濁的粉紅色；房間的背景整個被塗成褐色；旁邊的三個人物同樣也只呈現出粉紅、清灰和褐色的色調。

這種單調的色彩是曼泰尼亞的藝術作品所特有的。曼泰尼亞不僅是畫家，而且是一個雕刻家，若是線條和色彩兩者要他選擇，他更喜歡線條。這在《基督之死》中也很明顯：裹屍布和馬利亞衣服的皺褶通過線條和明暗加以表現，耶穌屍體各部分的結構都畫得十分仔細，耶穌臉上的皺紋，也用石墨芯般的細毛筆，勾繪得淋漓盡致。

除了技術方面的偏好之外，曼泰尼亞拒絕

曼泰尼亞

安德烈·曼泰尼亞1431年生於帕多瓦附近的伊索拉德卡爾圖洛(Isola de Carturo)，1506年死在曼圖瓦。

他早年在帕多瓦畫家法蘭西斯科·斯夸爾喬內(Francesco Squarcione)門下學藝。當時，佛羅倫斯著名的雕刻大師多納泰洛(Donatello)也在該城工作。曼泰尼亞完成第一幅重要的畫是在帕多瓦隱修教士的教堂裡：他於1448年到1456年間在那裡完成了表現聖母升天的壁畫和關於聖徒雅克(Jacques)和克里斯托夫(Christophe)生平的作品(後兩組作品的大部分，都因第二次世界大戰中的轟炸而毀壞)。

1460年，曼泰尼亞來到曼圖瓦，為盧多維

克三世貢查格(Gonzague)公爵服務。此後他一直住在曼圖瓦，只在1466年和1467年去托斯卡納(Toscane)作過兩次旅行，在1488年至1490年到羅馬暫住過一段時間。在公爵府，他首先裝飾了「夫妻房間」(1465-1466年)，用壁面將其裝飾為窗外有陽台、頂部開眼洞窗的古代樓閣。他還創作了一些神話題材和宗教題材的作品(《聖塞巴斯蒂安》、《基督之死》等)。

他在晚年為伊莎貝爾·戴斯特(Isabelle d'Este)公爵夫人的工作室創作了兩幅著名作品：《帕納斯山》(Parnasse)和《美德的勝利》(Triomphe de la Vertu)(巴黎，羅浮宮，1497年)。

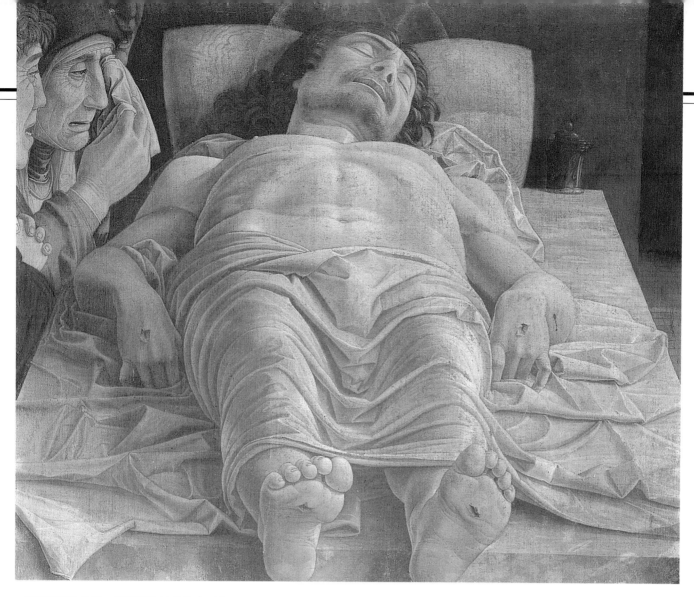

使用豐富的色彩，可能還出於理論方面的選擇。早在給隱修教士作畫的時候，他就開始使用極為有限的幾種色彩，所以在裝飾完成後，訂購者會責備他是用繪畫「模仿古代大理石」。

事實上，曼泰尼亞所追求的不是模仿自然，而是再現羅馬時代藝術的崇高偉大。所以他的繪畫為了模仿古代浮雕，甚至使用單色調。

在曼泰尼亞的一生中，他擅長以繪畫表現許多古典的題材，如殘破的雕像、古建築的遺跡等。他的《聖塞巴斯蒂安》(Saint Sébastien，現藏於巴黎的羅浮宮博物館)就是一個例子。

曼泰尼亞在晚年時幾乎完全不再使用色彩，而是按照古羅馬人的單色畫技術，以仿浮雕的灰色在粉紅底色上作畫，結果畫出的作品，酷似古羅馬的雕刻《參孫與達利拉》(Samson et Dalila)(1495年)和《庫柏勒崇拜進入羅馬》(Introduction du culte de Cybèle à Rome)(1500年，倫敦，國家美術館)。

強大的感召力

除了構圖和色彩方面的特點以外，曼泰尼亞的畫還成功地抓住觀眾的心，並激起他們的共鳴。他以緊湊的結構把人們的注意力集中在耶穌蒼白、冰冷而僵硬的屍體和哀悼者的哭泣上。

對屍體位置的安排並非單純地出於風格的選擇：它迫使觀眾的目光首先落到腳掌的傷口，然後移向裹屍布上兩手的傷口，最後停在左胸腔的傷口上。曼泰尼亞把一個人的身體在受刑中遭受的所有痛苦都表現出來了。

把基督的頭部加大也是出於同一目的：如果畫家嚴格遵守透視法理論的話，耶穌的臉應該小得多。曼泰尼亞為了不減弱其作品的感染力，特意賦予耶穌臉部一種他認為更合適的比例。

《基督之死》，安德烈‧曼泰尼亞，約1480年(米蘭，布雷拉宮繪畫陳列館)。

《基督之死》或《哀悼基督之死》採膠畫顏料，高68公分，寬81公分。該作品自1829年起被收藏於米蘭美術學院(布雷拉宮繪畫陳列館的前身)。

1506年曼泰尼亞死後，這幅作品被列入他的家產清單。歷史學家認為此畫作於1480年前後，即義大利追求表現壓縮身體的高峰時期。

一般認為，這幅作品是曼泰尼亞為自己祈福而畫的。

菲利比安(Félibien)等人曾指出，在十七世紀的法國，馬薩林(Mazarin)樞機主教的收藏中，也有這幅畫的仿製品或複製品。

喬瓦尼・貝利尼發明了威尼斯色

聖約伯教堂裝飾屏

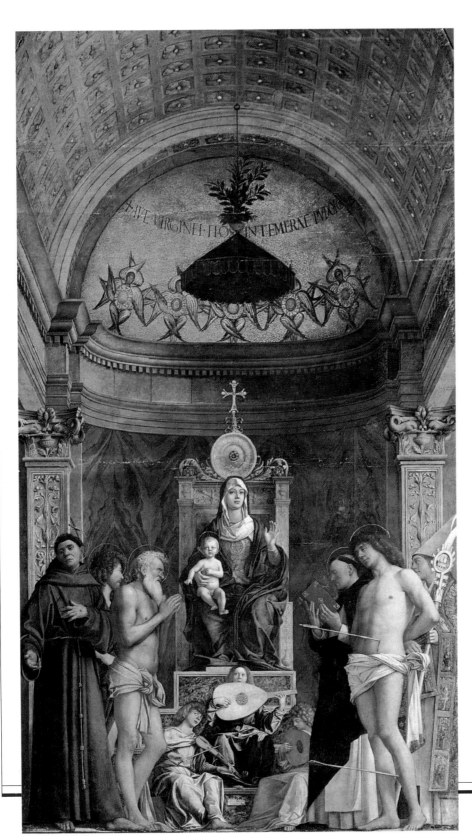

《聖約伯教堂裝飾屏》。

「今天，歐洲任何一個有名望的博物館都藏有詹貝利諾(Giambellino)，即喬瓦尼・貝利尼(Giovanni Bellini)的作品。然而，從十七世紀後半期到本世紀中，人們幾乎把他遺忘了……」

以上是義大利藝術評論家喬瓦尼・莫雷利(Giovanni Morelli)1897年說的話。因爲在這位最著名的威尼斯畫家死後，他很快便被人們遺忘了。十六世紀，提香(Titien)、廷托雷托(Tintoret)、韋羅內塞(Véronèse)等畫家，把貝利尼的作品當成過時的東西加以摒棄。喬瓦尼・貝利尼的出生恰逢「原始畫派」風行於義大利和法蘭德斯的1430年代，但他後來創立一種全新的畫法，即威尼斯畫派。這是一種以色彩和光線觸動觀者心靈的藝術。

巧妙的幾何結構

新藝術的代表作《聖約伯教堂裝飾屏》(le Retable de saint Job)現藏於威尼斯美術學院陳列館。這一作品完成於1478到1487年間，這是貝利尼的成熟時期。畫中匯集了宗教傳說裡的聖賢人物：聖母和聖子坐在中間的高位上，頭上是當時教堂流行的傘狀華蓋裝飾；三個男孩模樣的無翼天使各自演奏一種樂器；另外還有六個不同時代的聖徒。六個聖徒分爲兩組，每組各三人。在馬利亞右邊，即裝飾屏的重要人物

《聖約伯教堂裝飾屏》是木板油畫，高471公分，寬258公分，有喬瓦尼・貝利尼的簽名。

人們對它創作的時間一直有爭論，但是今天大多數藝術評論家認爲這是畫家在成熟期，即1480年前後完成的作品。也許它是1478年被人訂購的：這一年在威尼斯發生了一場可怕的流行病。畫中實際上有兩個專門消除瘟疫的聖徒：約伯和塞巴斯蒂安。該作品現藏於威尼斯美術學院陳列館，1815年以前一直放在威尼斯的聖約伯教堂。

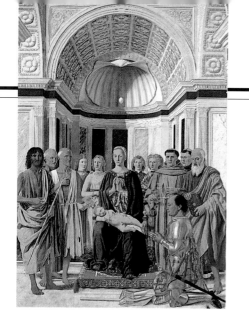

聖母、聖子、聖徒和菲戴里科·迪·蒙泰費爾特雷(《布雷拉宮裝飾屏》),皮埃羅·德勒·法蘭西斯卡,1472-1474年(米蘭,布雷拉宮繪畫陳列館)。

位置上,有穿著棕色粗呢僧侶服的弗朗索瓦(François),拿著牧杖形十字架的施洗約翰和年邁的約伯。左邊站著穿黑白兩色衣服的多明尼各會修士,被箭刺穿身體的塞巴斯蒂安和方濟會主教路易·德·圖盧茲。兩組聖徒各形成一個三角形:由三個天使構成寬而矮的金字塔形與之相呼應。最後,所有人物與聖母一起構成另一個更寬的三角形。這樣的安排從表面看來是自然的,但實際上則是精心思考的結果。

神聖談話

在小禮拜堂談話的繪畫題材被稱作「神聖談話」(Conversation sacrée)。貝利尼的《聖約伯教堂裝飾屏》是威尼斯第一個(在義大利也是較早的)「神聖談話」。他的創作思想既奇特又深刻:以往的聖徒都各自單獨地接受公眾的崇拜,他們每一個人都要分別占據一幅畫面。現在他們被集中在同一空間,即畫中的禮拜堂內,因而使作品構成一個不可分割的整體。

這產生了巨大的精神影響:聖徒們從此不再與一般信徒截然分開;他們不僅是被崇拜者而且也成為崇拜者。這幅畫主要是獻給馬利亞的。她處於畫面的中心位置。半圓形後殿頂部獻給她的題辭寫道:「感謝無邊的恩惠」;生翼天使們手捧的徽章上寫著:「向純潔、謙遜與勇敢之花致敬」。聖徒們在她面前祈禱,就像觀眾所要做的一樣。畫中除了對聖母的崇拜以外,還突出了對基督的熱愛。耶穌後來遭受的苦難,從他本身異常的動作中已經作了預示:他用手所摸的位置就是後來羅馬士兵在十字架下用長矛刺中的地方。然而,圖畫裡的弗朗索瓦用更明確的方式重複了幼兒基督的動作,他揭開衣服,露出身上的傷痕。因為上帝曾賜與他替基督接受傷害的特權。

新的空間

在貝利尼創作《聖約伯教堂裝飾屏》之前翁布里亞藝術家皮埃羅·德勒·法蘭西斯卡(Piero della Francesca)在離威尼斯不遠的烏比諾創作了一幅《神聖談話》。這幅《布雷拉宮裝飾屏》(Retable de Brera)(因其藏於布雷拉宮繪畫陳列館而命名)和幾年後完成的《聖約伯教堂裝飾屏》十分相似。前者畫面中幼年的耶穌正在沉睡,前排的施洗約翰把他指給觀眾。在此,弗朗索瓦也揭示了自己的傷口。耶穌的沉睡預示著他後來的死亡。聖徒們對馬利亞和耶穌有滿腔無比的熱愛,並鼓勵觀眾以他們為榜樣。這兩幅畫還有一個共同點:貝利尼和法蘭西斯卡的裝飾屏最初都是鑲在牆上的一個大理石框內。這石框便成為畫中建築物實際的延伸。整個作品給人的感覺是:牆上開闢一塊真正的空間,教堂的小禮堂內真的聚集了聖徒。於是,被逼真的透視效果所震驚的信徒們,便更容易被畫中人物「請進」神聖的場景裡。

籠罩一切的金光

但是,喬瓦尼·貝利尼畫的教堂及皮埃羅·德勒·法蘭西斯卡的有很大不同。後者採用的是由建築師阿爾貝提(Alberti)創立的新佛羅倫斯風格。畫面中帶凹槽的壁柱、貝殼形的拱頂體現了古典主義建築的圖案。作品的色彩比較明亮,簡單的紅色大理石鑲在白色的石塊中間。《聖約伯教堂裝飾屏》則不同,畫面中的建築風格具有拜占庭時期的特點:它參照了聖馬克大教堂的鑲嵌拱頂,表現的色彩多為暖色、金色,且非常複雜。

這種選擇具有象徵性意義。聖馬克大教堂是威尼斯共和國的重要紀念建築。貝利尼參照它而表現出他的愛國主義。然而最主要的還是美學上的選擇。桔黃色的光照進教堂,與鑲嵌拱頂的金色互相輝映,使牆面的大理石呈現出琥珀色,並且把柔和的色彩變化映照在人們身上。形狀似乎不是畫出來的,而是從這種光線中產生出來的。在上面,鑲嵌的小塊像是在閃爍,這是畫家用較厚的油彩,把許多沒有明確輪廓的亮色塊排列在一起後,所產生的效果。在下面,人物的衣服通過亮光和陰影加以表現,他們的身體則體現了色彩細微變化的效果。視覺的統一性和貝利尼式色彩與光線的和諧,這兩點即為偉大的威尼斯畫派的誕生下了註腳。只有達文西(Léonard de Vinci)的單色和諧,及其無限變化的色調,才能與之媲美。

喬瓦尼·貝利尼

喬瓦尼·貝利尼於1430年生於義大利的威尼斯,他是畫家拉科波·貝利尼(Lacopo Bellini,死於1470年或1471年)的私生子,也是畫家真蒂萊·貝利尼(Gentile Bellini,1429-1507年)的兄弟和另一個畫家安德烈·曼泰亞的內兄。他是文藝復興時期威尼斯畫派名副其實的創始人。

他的藝術生涯很長,從十五世紀中直到1516年去世為止。他先是受到十五世紀初一些改革家的影響,如畫家保羅·烏切洛(Paolo uccello)、菲利波·利皮(Filippo Lippi)、安德烈·德·卡斯塔尼奧(Andrea del Castagno)、安德烈·曼泰尼亞(Andrea Mantegna)和雕塑家多納泰洛(Donatello)。他從他們那裡學到古典主義和對空間的掌握技巧。

然而他很快就朝著尋求特殊風格的方向發展,這就是十六世紀威尼斯畫派的風格:高度重視色彩和光線。喬瓦尼·貝利尼把畫中的天空和背景,映上朝霞或晚霞,他有意突出鄉村的深綠色,他畫中的人物膚色多塗成暖色……

具有神秘涵義的掛毯

貴婦人和獨角獸

以六塊掛毯組成的《貴婦人和獨角獸》(la Dame à la Licorne) 至今仍是個不解之謎。它是一首愛情讚美詩,還是含有神話、倫理或人文的寓意?是涉及煉丹術的藝術作品,一種時髦的美學模式,還是對社會地位的炫耀?也許,所有這些涵義都包含在其中。

如果沒有梅里美 (Prosper Mérimée) 的努力不懈和作家喬治‧桑 德(George Sand) 浪漫主義的激情,《貴婦人和獨角獸》一定不會吸引如此眾多的觀眾前去欣賞。自1660年起,這組掛毯在布薩克城堡裡遭受幾百年的潮濕、鼠咬和蟲蛀,經過幾次大修復才使它重顯光彩。在長期艱苦的交涉之後,它才得以在克呂尼博物館一間專門展覽室裡展出。其畫面表達的奇異詩意引起了里爾克(Rilke)、科克托(Cocteau) 等詩人

一項複雜的工作

人們根據紡紗經緯位置的不同把掛毯分為兩類:織機上紗線為垂直狀的叫「立經掛毯」;紗線為水平狀的叫「臥經掛毯」。《貴婦人和獨角獸》屬於立經掛毯。

兩種掛毯的編織都要經過三道程序:先由一名畫家負責設計出圖案,並畫出縮小的圖樣,由底圖工匠將其轉換為所需的尺寸並加以修整;最後由編織工用各色毛線把圖案轉變成真實的掛毯。

這些工匠都屬於不同的職業工會,他們還經常根據市場的變化,從一個地方遷移到另一個地方。

中世紀的掛毯

掛毯在古代就有,克普特人便會編織。它後來經由拜占庭傳到西方,並於十四世紀後開始流行。

然而這一時期留下來的傑作已經十分罕見,例如昂熱(Angers)的掛毯《啓示錄》(Apocalypse),它是尼古拉‧巴塔耶(Nicolas Bataille)1373至1379年為安茹公爵路易一世製作的。

十五世紀時,巴黎、阿拉斯(Arras)、圖爾奈(Tournai)、布魯日(Burges)和布魯塞爾,成為最重要的掛毯製作中心。最早的散花底風格《貴婦人和獨角獸》,無疑是從這些地方產生的。在這種掛毯中,人物好像

處在百花盛開的草地上。藝術資助活動的世俗化,促進了掛毯的發展。貴族對這種新的裝飾非常歡迎:掛毯可以溫暖他們城堡的牆壁,開闢出一個田園牧歌式的空間。

掛毯的主題按照訂購者的要求而定:一般是艷情或騎士場面,不然就是廣闊的風景以及神話題材。作為特權的工具,掛毯還用來顯示貴族的徽章。由於掛毯可以搬動,所以它在碰上迎接君主光臨的場合時,便被鋪在街上(這也是一些掛毯過早破損的原因)。掛毯的圖案還伴隨著對美學不斷追求的過程而發展。

和許多歷史學家的極大興趣,他們對此提出了多種不同的解釋。

神秘的寓意

一個共同的線索使觀眾把這組掛毯串聯起來:在布滿鮮花和動物的紅色背景上,出現的一個深藍色橢圓形小島。在這裡,高大的橡樹、多青、松樹和桔樹環繞四周,一位美麗的貴婦在一頭獅子和一隻獨角獸的陪伴下,顯得格外引人注目;貴婦人正舉起一面鏡子讓獨角獸照。在其他幾幅掛毯上,貴夫人或是輕輕撫摸獨角獸的犄角,或是在女僕的伺候下,彈奏一架古老的管風琴,或是在飾帶上刺繡,或是漫不經心地從果盒裡取糖果吃。在最後一張掛毯上,營帳頂部寫著:「為了我唯一的欲望」 (À mon seul désir)(這張掛毯因此而得名),而貴婦人正要把她的項鏈,放在女僕拿著的盒子裡。

掛毯中的貴婦經常被理解為五種感覺的表達。按照中世紀的常規,她們應分別表現視覺、觸覺、聽覺、嗅覺和味覺。但只有《為了我唯一的欲望》令人費解。有人建議

把這句話譯為:「按照我唯一的意願」。他們認為,畫面表現了一種捨棄;根據古代哲學格言的說法,真正的欲望是把情感從感覺中解脫出來。

其他評論家則認為,《貴婦人和獨角獸》真正的寓意是人生發展的不同階段,從幼年時期(名為《嗅覺》的掛毯)一直到能夠把握自己為止。掛毯上,貴婦緊握長矛,周圍是戴鐵鏈的野獸。它意味著控制自我和駕馭環境的力量。而《為了我唯一的欲望》則表現了靈魂控制情感的階段。

是聖母,還是貴婦?

獨角獸的反覆出現常令人迷惑。這種馬身,羊蹄,頭上長著螺旋狀長角的動物來自希臘神話。根據中世紀的詩歌,這種動物只有貞節的女人才能捕獲。如果是這樣,這組掛毯也許象徵著聖母和獨角獸,甚至耶穌?

可是,掛毯中的婦人打扮得珠光寶氣,頗富魅力。她穿著高貴的絲絨長裙,晶瑩閃爍;長裙下面的錦緞服飾鑲嵌著珍珠和寶石。她脖子上戴著貴重的項鏈,腰間繫著

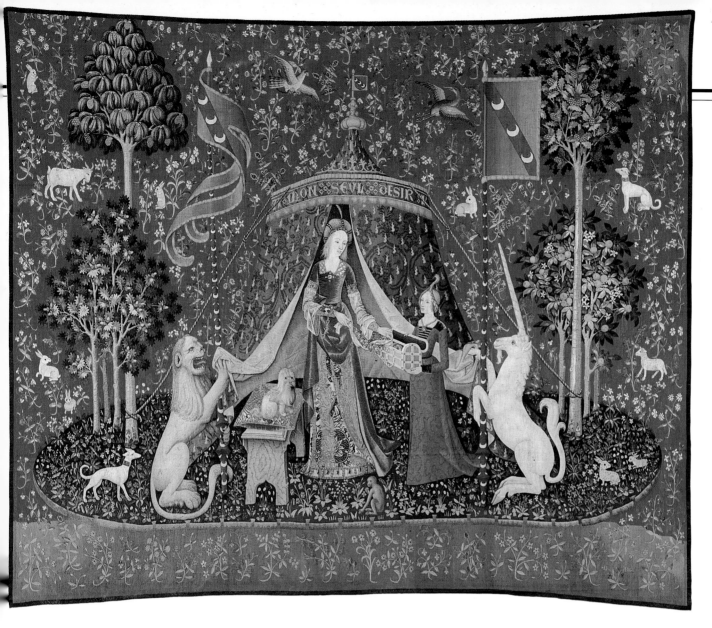

金製腰帶，頭上戴著冠冕型髮飾，紗巾或頭帕下露出金色的秀髮。這位目光中帶著溫柔、高傲、冷淡或憂傷的完美女性難道僅僅是抽象的象徵嗎？

許多人試圖藉著她的形態，猜出掛毯是奉獻給那一位貴夫人的。掛毯中多次出現帶有三個銀色月牙的藍色條形徽章，這是里昂資產階級勒維斯特（Le Viste）家族的標誌。這個家族的家譜中記載著在1500年時，有兩人可能使用過這一徽章：一個是巴黎稅務法院院長讓（Jean）；另一個是他的侄子，巴黎最高法院院長安托萬（Antoine）。這組掛毯或許是安托萬送給他第一個夫人賈桂琳·拉克耶（Jacqueline Raguier）的禮物？或許是讓·勒維斯特以這些理想畫面和徽章慶賀他的功成名就？

美學上的巨大成功

至於這些掛毯是由誰負責製作的，答案更是不得而知。人們只是能夠判斷出掛毯的畫面屬於巴黎的藝術風格。它的底圖送到那裡進行編織？也許是布魯塞爾，因為那裡的掛毯編織業自十四世紀起已非常發達。然而，當時的市場經常變化，編織工匠漂泊不定，掛毯作坊為數眾多，因此無法確定《貴婦人和獨角獸》由誰製作。

無論它所表現的確切涵義是什麼，也不管它的訂購者和製作者是誰，《貴婦人和獨角獸》最重要的價值在於美學方面。它的美體現在色彩的均衡、色調的變化、對光線的運用、構圖的穩定、景深、透視和輪廓的準確、人物動作的優雅，以及以動植物構成的仙境效果之中。

最先知道《貴婦人和獨角獸》六張掛毯存在的人是普里斯佩·梅里美（Prosper Mérimée）。作為作家和歷史文物督察官，他於1841年在克勒茲省（Creuse）的布薩克城堡，發現這一傑作。從1882年起，這組掛毯保存在克呂尼博物館。人們對它的來源和作者所知甚少。但它似乎是1500年為巴黎稅務法院院長讓·勒維斯特所作的。

自從1847年在歐比松修復以後，這組掛毯在1975年以前又經過多次修復，這使它重現了原有的光彩。這組掛毯作工極細，它們的尺寸略有不同。最漂亮的《為了我唯一的欲望》長473公分，寬376公分。

為紀念共和國而創作的大理石巨人

米開朗基羅的《大衛》

1501年，佛羅倫斯共和國成立。統治該城達四分之三世紀的麥迪奇家族遭到驅逐。新政權認為自此永遠恢復了自由，因此打算建立一個象徵物。

新政權從一張守護神像的草圖中找到了這個象徵物，這就是力量與從容的象徵——《大衛》(David)。

一塊不知作何用途的大理石

決定製作《大衛》像在某種程度上是出於偶然的結果，在佛羅倫斯修建杜莫大教堂的工地上有一塊形狀細長，難以雕鑿的巨石。在此之前，雕塑家阿戈斯蒂諾·迪·杜喬(Agostino di Duccio)和安東尼奧·羅塞利諾(Antonio Rosselino)兩位雕塑家分別在1464年和1476年進行過嘗試，但都未成功。

製作這尊雕像還反映了一種意願：從上個世紀起，佛羅倫斯已經把一個以法律戰勝國家敵人的年輕巨人形象，當作自己的傳統象徵。多納泰洛(Donatello)和韋羅齊奧(Verrocchio)塑造的聖喬治和大衛等年輕而正義的戰士形象已經深入人心。另外，製作這尊雕像也極符合當時的形勢需要。因為它

十五世紀時，大衛是佛羅倫斯偏愛的題材。可是米開朗基羅之前的雕塑家都把大衛塑造成孩子模樣的少年英雄。多納泰洛所作的《大衛》(佛羅倫斯，巴杰羅博物館)。

一方面象徵著新政權的誕生，另一方面也代表著弱小的人民(實際上是要求建立共和制的市民集團)戰勝了象徵巨人(Goliath) 的麥迪奇家族。

除了偶然因素和政治意願外，《大衛》像的製作還具備了有利的藝術條件：當時三個義大利最偉大的雕塑家都在佛羅倫斯。達文西(de Vinci)由於法國軍隊入侵米蘭而來到這裡；安德烈·聖索維諾(Andrea Sansovino)在葡萄牙居住了一段時間後回到佛羅倫斯；再就是一直在這裡的二十六歲年輕人米開朗基羅(Michel-Ange)。達文西沒有接受這項工作，因為他最擅長的是製作青銅像而不是大理石雕刻。另外兩個藝術家經過競爭，結果是米開朗基羅的設計雀屏中選。

一個年輕巨人的體形

用一塊四米多高的石料，雕刻一個青年單薄的身體，這顯然是一場賭注。因為在此之前，多納泰洛已經創作過一尊青銅《大衛》像和一尊大理石《大衛》像；韋羅齊奧也製作過一尊青銅《大衛》像。他們的這些雕像較小(最高的不足二公尺)，但生動地表現出一個體態柔弱，並近乎女性化的年輕戰士形象。

然而，米開朗基羅的《大衛》卻顯露出驚人的力量感。這並不是由於大衛已具有成熟男子的體魄：他的體形纖細，軀幹瘦長，頸部粗壯，頭顱碩大。他的手很大，兩只胳膊的肌肉，還顯出未成年人的細嫩。

大衛圓形的臉龐也保留著青年人的特點。他的力量感也不是來自激烈的動作，因為大衛只是站立在那裡。他的重心放在一條腿上，一只手臂向下垂著，另一只手臂鬆弛地搾著肩上搭的投石器的皮帶。

大衛的力感來自米開朗基羅對他面部表情的塑造。他平直的鼻子表現了倔強的性

格，緊閉的雙唇顯示出藐視任何困難的決心，皺起的前額和緊蹙的雙眉顯露出義無反顧的精神。另外，對肢體的刻劃也同樣突出了大衛的力量：他的手臂青筋隆起，這是以前人們從未表現過的；他頸部突出的肌腱說明他動作十分敏捷。

力量與憤怒

米開朗基羅在完成作品之前，一直禁止大眾參觀，所以《大衛》一問世，就在社會上造成了極大的轟動。

自1501年簽訂合同之時起，他就讓人在石料周圍修建了一圈圍牆。直到兩年半後，即1504年春才拆除圍牆，讓《大衛》雕像現身。

然而，《大衛》的姿態並不是全新的。身體各部位依然相互對應。由於站立的姿勢和手臂的位置，左側折斷的線條與右側筆

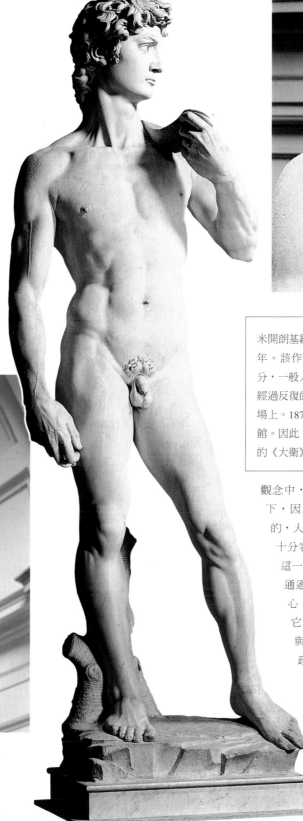

米開朗基羅的《大衛》作於1501至1504年。該作品以大理石製成，高434公分，一般人稱其爲《巨人》。

經過反復的討論，雕像被安放在議會廣場上。1873年，它又被遷移到學院博物館。因此，今天人們在議會廣場上看到的《大衛》是一件複製品。

觀念中，人體的右側處於神的保護之下，因此不會受到任何傷害。相反的，人體的左側受到惡勢力的威脅，十分容易遭到傷害。所以雕像身體這一側是蜷縮的，腿也在後面。

通過身體和臉部表現的力量和決心，同樣具有價值。

它象徵著正義的憤怒激發出從容與自信的力量。按照十五世紀的政治理論，力量和憤怒是構成自由共和國公民美德不可或缺的特質。

→參閱132-133頁，
〈西斯汀禮拜堂的天頂畫〉；150-151頁，
〈最後的審判〉。

米開朗基羅的《大衛》，總體和局部。

直的線條形成明顯反差。這些都是從雕塑家多納泰洛所作的《耶利米》(Jérémie)中借鏡來的。藝術史專家懷爾德(J. Wilde)曾解釋過這種姿勢的涵義：在中世紀人們的

維托雷·卡爾帕喬描繪聖傑羅姆的故事

聖喬治教派會館

《聖喬治屠龍》，
維托雷·卡爾帕喬
(威尼斯，聖喬治San
Giorgio教派會館)。
▽

畫布的興起

維托雷·卡爾帕喬是威尼斯和義大利最早經常使用油畫作畫的人。直到中世紀末，畫家們一直都在硬質的表層上作畫，例如用灰抹平的牆面(壁畫)、組合式結構的木板(裝飾屏)等。

架在木框上的畫布遠不如牆面和木板結實，因為它容易被撕破或變形，但它也具備明顯的優點。最主要的優點是便於攜帶：畫在布上的油畫很輕，長途運輸時還可以將它捲起來。

傳統的畫布用大麻、亞麻或蕁麻等組成。麻的不同種類和編織方法可以產生出不同的視覺效果：織得細密的畫布畫面顯得平滑，呈現凹凸花紋(布紋、人字形、魚骨形)的畫布畫面顯得粗糙。威尼斯的藝術家們很快便學會了如何利用這些不同效果。

十六世紀初，當喬瓦尼·貝利尼(Giovanni Bellini)和喬爾喬(Giorgione)內宣告威尼斯偉大的文藝復興進入高潮時，維托雷·卡爾帕喬(Vittore Carpaccio)正代表著威尼斯中世紀最後的藝術繁榮。

維托雷·卡爾帕喬創作了大量精美的裝飾作品，其中有許多是以聖徒的事蹟或傳說為素材的。十六世紀初，他完成了反映聖傑羅姆和喬治生平的一系列繪畫。

「會館」畫家

這些繪畫旨在裝飾一個宗教社團的集會場所，即聖喬治教派會館(全名為「聖喬治和聖傑羅姆庇護下的正教斯拉夫人會館」)。這裡匯集了來自達爾馬提亞(Dalmatie)(即後來的南斯拉夫)的威尼斯居民，人稱「正教斯拉夫人」(Esclavons)。

威尼斯這一獨具特色的教派傳統從十二世紀持續到十八世紀，卡爾帕喬的這些繪畫為此提供重要的佐證。威尼斯的教堂一般

以鑲嵌、壁畫和裝飾加以布置，宗教社團則往往訂購大量油畫來裝飾會館。繼雅各布·貝利尼(Jacopo Bellini)和眞蒂萊·貝利尼(Gentile Bellini)父子之後，維托雷·卡爾帕喬在十五世紀末十六世紀初，成了威尼斯著名的教派會館裝飾畫大師。

裝飾教派會館的藝術作品，後來大都被送到各地的博物館展覽，而聖喬治會館卻始終保留著原有的裝飾畫。因此，這些油畫便更顯珍貴。

東方詩韻

正教斯拉夫人之所以選擇聖傑羅姆和聖喬治為庇護者，是因為這兩位聖人的出生地和選擇地和他們一致。根據傳說，聖傑羅姆生於達爾馬提亞或威尼斯，聖喬治生於卡帕多西亞(Cappadoce)，後來成為威尼斯的保護神。

卡爾帕喬在他所畫的風景中反映出這種東方淵源。在另一組關於聖烏爾蘇拉(Ursule)的畫(威尼斯，學院博物館)中，他描繪了

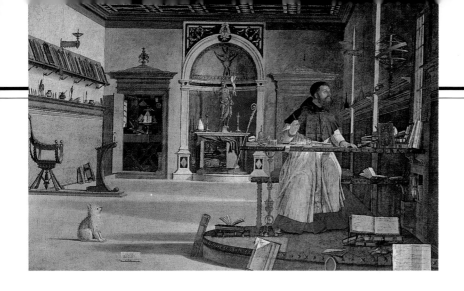

《聖奧古斯丁在工作室裡》，
維托雷·卡爾帕喬。

《聖傑羅姆帶獅回修道院》，
維托雷·卡爾帕喬；聖徒幫助獅子
拔除掌上的刺後，馴服了它。
這個故事象徵靈魂戰勝惡的本能。

聖喬治教派會館的六幅裝飾油畫，是維托雷·卡爾帕喬，於1501年至1507年間創作的。

這些油畫記述聖傑羅姆(《聖傑羅姆帶獅回修道院》、《聖傑羅姆的葬禮》)、聖喬治(《聖喬治屠龍》、《聖喬治的勝利》)以及聖奧古斯丁(《聖奧古斯丁在工作室裡》)等人的事蹟。

帶有圓頂建築和伊斯蘭高塔的豪華背景，然而畫中的故事卻發生在歐洲的最西端。在聖喬治會館的油畫中，除了東方風光外，人們還能找到威尼斯的現實以及對古代建築物的回憶。

在《聖傑羅姆帶獅回修道院》(Saint Jérôme conduisant le lion au monastère)和《聖喬治屠龍》(Saint Georges tuant le drag-on)兩幅油畫中，高大的棕櫚樹和北方的植物並肩生長著。

在後者的左側，城外的人們穿著東方的服飾，從城牆後面可以看到多層高塔上的穹頂、石柱上的騎士像，以及金字塔尖上的圓球。

死亡的恐怖

在《聖喬治屠龍》中，給觀眾印象最深的並不是東方風格的裝飾，而是眾多令人毛骨悚然的細節。作為一名騎士，聖喬治為搭救公主(右側)而來到惡龍的巢穴。根據《金色使徒傳》(la Légende dorée)中的描述，這條惡龍已在此橫行多年，它無惡不做，嗜血成性。

畫中把惡龍的殘酷行徑表現得淋漓盡致：

人和動物屍橫遍野，四肢不全，白骨成堆。最令人髮指的是畫面中央兩具新添的殘屍：年輕姑娘的頭髮散亂，胸前只剩下一塊衣服碎片；男青年的屍體裸露著，被肢解的胳膊和大腿鮮血淋淋……

靈魂的安寧

《聖奧古斯丁在工作室裡》(Saint Augustin dans son cabinet d'etude)與上一部作品形成了明顯的反比。這幅畫給人一種完全平靜與安寧的感覺。畫中表現了《懺悔錄》(Confessions)和《上帝之城》(la Cité de Dieu)的作者奧古斯丁正坐在桌旁聚精會神地工作，他突然得到神的啟示：傑羅姆死了。

身為希蓬(Hippone)主教的聖奧古斯丁所在處，是一個矩形的寬大房間，光線從右邊射進，牆邊的門通向另一個房間。房間裡的家具很少，但人們可以看到表明主人虔誠與刻苦的所有物品。

在畫面中部，聖奧古斯丁的背後有一個色彩鮮艷的半圓形神龕，裡面的祭壇上供奉著基督像。

此外，整個房間都是工作室的樣子：翻開的書籍散落在地上，這是十五世紀的習慣。塑像、瓷器和貝殼等擺設，是主人簡樸而多樣的收藏；在最前面，一張展開的紙上寫滿了樂譜；旁邊是一個由可折合的球體，構成的複雜幾何圖形，這代表了宇宙的奧秘。

房間裡的氣氛寧靜、安祥。聖徒注視著窗外，似乎在尋找靈感。在他的左側，一隻小狗正靜靜地等待主人完成工作。

維托雷·卡爾帕喬

維托雷·卡爾帕喬於1465年生於威尼斯，他的父親是皮耶羅·斯卡爾帕札。人們對他的生活和教育所知甚少。他是否到他畫中表現的東方旅行過？他是否去過羅馬？歷史學家對此有不同的推測。

他在1490至1496年間為聖奧爾索拉宗教團體(Scuola di S.Orsola)畫的八幅《聖烏爾蘇拉傳》(l'Histoire de sainte Ursule)，是他最早稱得上有特色的作品：畫面以敘述事件為主，用凡人的形象表現神聖的事件，背景細緻、神奇、氣氛熱烈。

他的另一組油畫是1501年至1507年間為聖喬治教派會館創作的裝飾畫。此外，卡爾帕喬還創作了其他作品，如《騎士》(盧加諾，蒂森家族收藏)、《聖殿奉獻》(學院博物館)以及紐約大都會博物館收藏的《沉思基督受難》和《哀悼基督之死》。維托雷·卡爾帕喬，1525年在威尼斯去世。

達文西最著名的畫像

蒙娜麗莎

《蒙娜麗莎》(Monna Lisa)又稱《焦孔達》
(la Joconde)，可能是西方最著名的繪畫。
但它同時也是被歪曲得最厲害的作品：它
有成千上萬種複製品，有的甚至面目全
非。《蒙娜麗莎》還是最少被人們看到的
作品之一，因為羅浮宮裡爭相欣賞的觀衆
太多，誰也沒機會在它面前久留。

基於上述怪現象，歷史學家安德烈·夏泰
爾(André Chastel)曾把《蒙娜麗莎》稱作
「未被人賞識的名畫」。

《李奧納多·
達文西畫
焦孔達》，
保羅·阿萊
(Paul Allais)
根據埃梅·
布律納·帕熱
(Aimée Brune
Pagès)的繪畫
所作的版畫，
局部。

是貴婦還是妓女？

這是一幅女子的半身像。她坐在陽台上，
背景是一片廣闊風景的俯瞰圖。她雙手交
叉，身體半側，微笑著面對觀衆。畫上的
女子是誰？藝術史專家們對此有過許多評
論。傳統的觀點認爲她叫蒙娜麗莎，是義
大利紳士法蘭西斯科·焦孔多(Francesco
del Giocondo)的妻子焦孔達(La Joconde)。
可是另一些評論家指出，她應該是朱利

安·德·麥迪奇(Julien de Médicis)公爵的
情婦，本是羅馬的一名高級妓女，名字叫
帕奇菲卡·布蘭達諾(Pacifica Brandano)。

有所節制的性感

女子超群的美貌以及她那令人銷魂的著名
微笑，似乎證實了第二種說法。
達文西爲模特兒安排的姿勢突出了她成熟
的體形、豐滿的胳膊和乳房。她身在豪華

的府第，穿著貼身的襯衣，領口微露出隆
起的乳房。有人認爲，作畫時模特兒並沒
有穿任何衣服。然而，她並沒有任何挑逗
性的姿態，甚至相反的是，她交叉的雙手
完全符合當時良家婦女的舉止規範。
她的微笑也表現出介乎於輕浮與莊重之間
的含糊狀態。這種帶有神秘色彩的微笑，
賦予她一種撩撥人心但又非放蕩的面部表
情，從而使畫像不致流於粗俗。
這種表現效果恰恰是作品的價值所在。以
往的皇家收藏藝術品清單中，在說明《焦

《花神或裸體焦孔達》，
十七世紀一不知名畫家所作
(貝加莫，卡拉拉美術學院)。

李奧納多·達文西

李奧納多·達文西(Léonard de Vinci)1452
年生於佛羅倫斯附近的文西(Vinci)。他可
能是義大利文藝復興最偉大，至少也是最
多才多藝的藝術家。他於1519年去世。
達文西早年在佛羅倫斯藝術家安德烈·
德·韋羅齊奧(Andrea del Verrocchio)門下
學藝。他學習了青銅鑄造技術。
1409年，他在米蘭進行了鑄造法蘭西斯
科·斯佛爾札公爵巨型騎像的工作。但這
件作品終究未能完成。在佛羅倫斯，達文
西還與許多科學家頻繁接觸，並掌握了大
量的科學知識，這使他後來在建築學、音
樂、水利學、地質學、解剖學和植物學等
領域達到很高的理論造詣。

達文西在1482年至1500年間，以及1506年
至1513年間生活在米蘭。法國人占領米蘭
期間，他在曼圖亞、佛羅倫斯和羅馬從事
藝術創作。1517年，他應法國國王弗朗索
瓦一世之召來到法國，在昂布瓦茲
(Amboise)附近的克羅盧塞城堡度過餘生。
除了爲米蘭恩施聖瑪麗亞教堂畫的著名的
《最後的晚餐》和《聖母、聖子和聖安妮》
(草圖)(倫敦，國家美術館)以外，達文西
還留下了一些繪在木板上的人像和宗教題
材的油畫，如《焦孔達》。
達文西的大部分作品都沒能完成，如《三
王朝聖》(佛羅倫斯，烏菲齊美術館)只留
下了一幅傑出的草圖。

《焦孔達》又稱《蒙娜麗莎》，是一幅畫在木板上的油畫，它高77公分，寬53公分。此畫作於1503年至1506年，後由李奧納多‧達文西將其帶到了法國。畫家死後，《焦孔達》被弗朗索瓦一世獲得，1792年成為法國皇家的收藏品，被收藏在羅浮宮博物館。

孔達》時曾先後用過「一個戴面紗的妓女」和「一個富有美德的義大利貴婦」這樣截然不同的描述。十六世紀時的一些畫家曾經肆無忌憚地模仿這幅畫，他們或是讓模特兒脫掉衣服，畫出裸體的焦孔達；或是按照《焦孔達》的姿勢畫出其他婦女的形象。

達文西的「漸隱法」

然而，《焦孔達》動人的美不僅僅表現在她的姿態和微笑上。它同時也是完美繪畫技法的產物。

這種技法讓模特兒融入灑滿金光的神奇風景當中。在女子的身後，寬闊的原野一直延伸到海邊，地平線上隱約可見起伏的山巒。柔和的光線和自然的過渡色彩，使女子的逆光輪廓，協調而自然地置於較為明亮的風景之中。被藝術史專家們稱作「漸隱法」（sfumato）的色彩技巧，在《焦孔達》與其背景之間，形成了一種巧妙的聯繫：身處理想境界的女子本人，也予人以某種夢幻般的感覺。

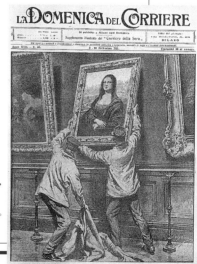

一幅名畫的不幸

在二十世紀，被宣揚到神化地步的《焦孔達》引起了不少人的欲望和仇恨。

1911年8月24日星期一，《焦孔達》在羅浮宮失竊。警方盤問了許多人，詩人阿波里奈(Apollinaire)和畫家畢卡索(Picasso)也受到傳訊，但沒有任何線索。此案實際上是一個義大利工人所為。他想使《焦孔達》回到其祖國，而且他也順利達到目的。兩年之後，當這幅名畫在佛羅倫斯出現時，人們才明白事情的真相。

1957年1月13日，一個玻利維亞人朝《焦孔達》投擲石塊，畫面的玻璃被打碎，油畫本身也遭到輕微損傷。這個破壞者身無分文，想到監獄過冬，才想出這種辦法。除此之外，這幅名畫還遭到許多諷刺和歪曲。最典型的便是達達主義藝術家杜尚(Marcel Duchamp)在1920年發表的一幅長有小鬍子的《焦孔達》。

普林尼提過的雕像在羅馬重見天日

勞孔

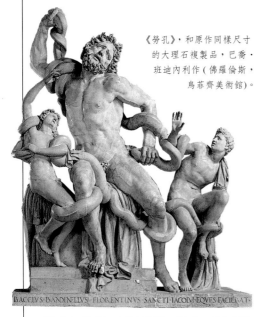

《勞孔》，和原作同樣尺寸的大理石複製品，巴喬·班迪內利作（佛羅倫斯，烏菲齊美術館）。

羅馬和古代遺跡

在羅馬，古代遺跡處處可見。從十五世紀起，藝術家和業餘愛好者就開始從事或鼓勵對文物的挖掘工作。他們列出文物清單，收藏出土文物，並根據原件進行複製或設計新作品。

十六世紀初，對文物的挖掘成為國家的事。為促進這項工作，熱中藝術的教皇曾先後任命布拉曼特(Bramante)和拉斐爾(Raphaël)為文物挖掘總監。

這種努力很快便取得了明顯的成效。

許多重要的文物相繼被發現，如《勞孔》和《阿波羅》(羅馬，梵蒂岡博物館)等雕像。

另一項重要的發現是繪畫：殘存的《內羅金屋》(la Maison dorée de Néron)在地下沈睡多年後重見天日。

進到「洞穴」的藝術家們驚奇地發現，在壁畫上繪有奇異怪物和用非透視技法表現的神殿。

幾年之後，拉斐爾在梵蒂岡複製了這種「怪異的圖案」。

1506年1月14日，在羅馬聖馬利諾大教堂附近德弗雷迪(Felice de Fredi)的領地裡，兩個正在發掘提圖斯(Tisus)溫泉浴室遺址的工人發現了一個洞穴，他們找到一組大理石群像。這組雕像令人驚嘆不已，它出土的消息立刻不脛而走。

教皇尤利烏斯二世(Jules II)聞訊後立即命人通知建築師達聖加洛(Giuliano da Sangallo)前往查看。達聖加洛當時正和米開朗基羅(Michel-Ange)共進午餐，領旨後的兩人立即趕赴現場。在那裡，他們一眼就認出這組出土雕像就是普林尼(Pline)在他的《自然史》中描寫過的古代雕刻傑作《勞孔父子》(Laocoon et ses fils)。大理石群像高2.42米，上面標著哈桑格德羅斯(Hagesandre)、波利多羅斯(Polidore)和阿提諾多羅斯(Athenodore de Rhodes)的名字。

一致的讚賞

這組雕像的發現意義重大。除普林尼以外，另一個古代著名的作家維吉爾(Virgile)也講述過勞孔的故事。雕像中的三個人物是特洛伊的祭司勞孔(Laocoon)和他的兩個兒子。

故事發生在特洛伊被圍期間，希臘人把一匹巨大的木馬丟棄在特洛伊城外的河邊。特洛伊人以為希臘人丟棄木馬是為了供奉雅典娜女神。明察秋毫的勞孔警告說，這可能是希臘人的計謀。但由於勞孔以前褻瀆過阿波羅神廟，因此當他告誡其同胞時，天神便對他施加報復。天神命海裡的巨蛇把勞孔父子纏繞致死。特洛伊人誤認

《勞孔》是一組大理石群像，高242公分，作於希臘時期。現藏於羅馬梵蒂岡博物館的觀景樓庭院中。

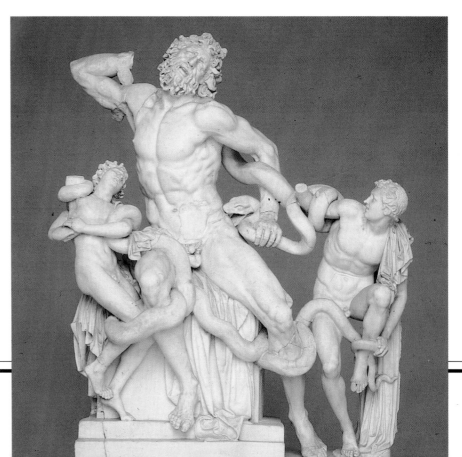

《勞孔》，
1506年出土的古代群像
(羅馬，梵蒂岡博物館)。

為這是雅典娜女神(而不是阿波羅神)對勞孔的懲罰，因此他們決定把木馬運進城。終於導致了失敗的結局。

雕像作品的美激起了人們極大的興趣和熱情。勞孔父子臉部緊張痛苦的表情，逼真細膩的皮膚，表現力極強的動作，都說明該作品出自大師之手。當時的羅馬人以及古往今來的藝術史專家都認為《勞孔》是原作，因此其藝術價值極高。

修復與仿製

教皇尤利烏斯二世把《勞孔》群像買下後，立即派人運到梵蒂岡觀景樓的庭院

《塔代奧‧祖科臨摹
古代雕像》，祖卡里
(F.Zuccari)的素描
(佛羅倫斯，烏菲齊
美術館，素描室)。

《勞孔》，格雷科，
1610至1614年前後
(華盛頓，國立美術館)

內，把它和十六世紀初發現的另一尊著名古代雕像《阿波羅》放在一起。普林尼也曾對這尊古代傑作倍加贊賞。雕像雖然在地下埋葬多年，但損壞並不嚴重。勞孔的右臂以及他兩個孩子的右手丟失了。在1530年代，殘缺的部分被重新修整完善。因著基督教的廉恥，人物的性器官被大理石雕刻的葡萄葉遮蓋起來。

經過修整的《勞孔》馬上成為人們評論和垂涎的對象。

向教皇提出參觀申請的人越來越多，各國君主也爭先恐後地要求得到雕像的複製品。1510年，教皇寵愛的建築師和藝術家布拉曼特(Bramante)舉辦了一次大賽：從羅馬四個著名雕塑家中選出一個複製《勞孔》的人選。剛來羅馬不久的拉斐爾負責評判比賽結果。最後，年輕的桑索維諾(Jacopo Sansovino)提交的蠟製模型中選，於是人們當即決定製作出石膏鑄模，並以此澆鑄出青銅雕像。雕像製成後立即送到威尼斯。

十三年後，法王弗朗索瓦一世向教皇里昂十世提出要購買這尊雕像。教皇立即拒

絕。但是為了安撫法國國王，教皇命班迪內利(Baccio Bandinelli)製作同樣大小的大理石群像。可是外交方面的種種壓力，使法國未獲得這件複製品。班迪內利的《勞孔》最後送給佛羅倫斯的宮廷(今天在烏菲齊美術館展出)。弗朗索瓦一世最後只得到一件青銅複製品(該作品現藏楓丹白露宮)。另外，其他式樣的複製品也不勝枚舉：有供藝術愛好者欣賞的小型青銅或大理石製品，也有單獨表現勞孔，同原件尺寸相同的青銅像。

藝術家們的反應

當然，對《勞孔》重見天日感到興奮的不單是收藏家，藝術家們也爭先恐後前往欣賞，並為其所震撼。《勞孔》對文藝復興時期的美學逐漸產生了影響。拉斐爾(Raphaël)和米開朗基羅等人從它那裡獲得很多啟示。

《勞孔》改變了把理想美固定在靜止狀態的信條(如拉斐爾創作的帕納斯山人物形象，和米開朗基羅在西斯汀禮拜堂天頂畫的裸體形象)，提出了表現狂亂扭動的身軀、極

度變形的面容、緊張隆起的肌肉，以及劇烈活動的四肢這種新思路。

因此，米開朗基羅(Michel-Ange)在1510年前後雕塑的反叛奴隸中，奴隸們身上的繩索和《勞孔》中的巨蛇很相似，他們似乎在力圖掙脫石料對身體的束縛，就像特洛伊的祭司掙扎著要擺脫巨蛇的纏繞一樣。拉斐爾在他最後一幅作品《變容圖》(la transfiguration) 中畫了一個中邪的孩子，他為了掙脫別人的控制也緊繃起渾身的肌肉。這很可能是他反復欣賞古代作品後獲得的啟示。

一般說來，從1520年起，藝術作品風格的變化都帶有模仿《勞孔》的痕跡。矯飾主義作品中拉長的人體，畫家們對表現動作的偏愛，以及巴洛克式的誇張表現手法，在在都反映出《勞孔》的影響。

但是，受《勞孔》影響最大的當數1570年來到羅馬的希臘藝術家格雷科(Greco)。他畫中人物的劇烈動作和表現主義的神態，會令人立刻聯想到那組希臘雕像。格雷科完全承認《勞孔》對他難以消除的影響。他在晚年創作過三幅題為《勞孔》的作品。在他死後，這三幅在托萊多畫室創作的畫，其中兩幅遺失了，只有一幅流傳至今。在這幅奇怪的油畫中，人物的位置被任意調換了，畫的背景是托萊多。勞孔和他的兒子在另外兩三個人物的注視下，正與巨蛇搏鬥。巨蛇已經把父親和一個孩子掀翻在地。另一個孩子繃直了胳膊，力圖把伸向腹部的蛇頭移開。

鬼怪畫家杰羅姆・博斯

聖安東尼的誘惑

幾個世紀以來，杰羅姆・博斯(Jérôme Bosch)的作品，一直以其怪誕而為人囑目。被人稱作「鬼怪製作者」的博斯，曾使評論家們感到驚訝、好奇或厭倦。他的作品引起各式各樣的解釋。

三折屏畫《聖安東尼的誘惑》(la Tentation de saint Antoine)，是博斯最著名的作品之一。他的特點在這幅畫中，也充分地展現出來。

美德的勝利

三屏折畫表現了在水火交加、陰森恐怖的環境中聚會的一群鬼怪、魔法師、女巫、怪異教士和一個裸體女人。他們脅迫著一個披風上帶有「T」形標誌的修道士。修道士的形象在三折屏畫中出現了四次。不難看出，他就是聖安東尼(他的拐杖也呈T形)。糾纏他的怪物，象徵著對他施加的誘惑。

作品的題材雖然是傳統的，但處理方式卻別具一格。博斯把隱居修士創始人聖安東

尼所受的磨難，用魑魅魍魎來表現，這是以往所不曾有過的。

博斯還對各種誘惑做具體的描繪，從畫面的左側到右側，逐一表現傳統題材所列舉的各種考驗。在左側畫面的上半部，聖安東尼被邪惡的蝙蝠和魚挾持到天空。在畫面下半部，聖安東尼只有在忠實助手的幫助下才能行動。

在中間的畫面，修道士被脅迫參加在廢墟中所舉行褻瀆神的彌撒。在右側畫面裡，一個年輕女子脫光衣服，站在聖安東尼面前；下半部的一張圓桌旁集了一些象徵暴飲暴食者的形象。

然而，聖安東尼克服所有的誘惑。怪物把他帶到天空，他便進行祈禱；在褻瀆神的彌撒上，他做祝聖禮；面對淫蕩和貪欲，

《聖安東尼的誘惑》，
杰羅姆・博斯作。
(里斯本，國立古代
藝術博物館)，
整體與局部。

他從《聖經》中汲取力量。

儘管作品的主題很明確，但其中仍不乏怪異之處。除了各式各樣的誘惑以外，觀眾還會發現許多不知名的怪物、碩大的果實、巨型的魚，以及和人一樣大的老鼠。除此以外，長著雙腿的頭顱四處亂跑；半人半獸的怪物、長腿的壇子、戴頭巾的飛鳥等處處可見：一棵生有頭和胳膊的樹騎在老鼠身上，給一個孩子餵奶……

煉丹術、巫術、異端邪說

這些魔幻般的場面，並不是從幻覺和病態中引發的。不少形象具有確切的歷史根據。在當時的法蘭德斯，誘惑聖徒這一題材已被搬上戲劇舞台。這種戲劇被稱作「神秘劇」。劇中把對中心人物的折磨和考驗擬人化，並且在化裝中盡量突出這些角色的可怕和怪異。博斯曾經看過神秘劇。身為一名藝術家，他很可能曾應人之邀為神秘劇作化裝設計，並且把這種設計運用到後來的繪畫中。

如果仔細研究一下他作品中的形象，便會找到它們的來源。在左側畫的下部，可以看到橋下有一個又胖又醜的教士，他半身陷在泥裡，在一隻老鼠和一隻鳥的陪伴下評述信件。

《聖安東尼的誘惑》是一幅三折屏畫，高131公分，打開後寬206公分，現藏於里斯本國立古代藝術博物館。

該作品在折疊畫的內部，折疊畫合起來後顯示的是一幅耶穌受難的油畫。

博斯作此畫的確切時間不詳，大概是在他藝術生涯的晚期，即1506年前後。這幅三折屏畫在十六世紀中期被一個來到荷蘭的葡萄牙人買走。

杰羅姆·博斯

杰羅姆·博斯生於1453年，卒於1516年。他的一生都是在遠離十六世紀繪畫新浪潮的布拉班特地區(Brabant)的布瓦勒杜克(Bois-le-Duc)度過的。

由於父親和祖父都是畫家，他早年接受的是十五世紀的法蘭德斯傳統教育。然而他的作品具有與眾不同的特點。

法蘭德斯的影響表現在他繪畫所用的材料和形式上：在木板上作油畫；畫面分為三個部分，即三折屏畫。傳統的影響還表現在對細節的描繪上：他的畫需要觀眾靠近並仔細端詳。

然而博斯完全按自己的意志安排空間，他把設想的形象放在整個畫面裡，不大顧及布局和透視技法。而且他使用的色彩也別具特色。他在不少作品中使用的光線對比堪稱是十七世紀暗色調主義的先驅，《聖安東尼的誘惑》便是一例；他在許多地方還嘗試了色彩變幻的效果。

最後，博斯在畫中表現的鬼怪和十五世紀繪畫中的鬼怪大不相同。

十五世紀的繪畫，從中世紀著色畫師的傳統中獲得啟發。它們表現了大量的「怪誕」形象，歷史學家于爾基斯·巴爾特魯札蒂斯(Jurgis Baltrušaïtis)甚至認為，這些鬼怪形象來自東方。

一個鳥頭狗耳的怪物正走近他們，為他帶來另一封信。這個怪物頭上戴著一個漏斗。在中世紀，漏斗是瘋子的象徵。怪物穿著冰鞋，在冰層隨時可能破裂的湖面上滑行。這可能是比喻腐敗和愚弄人的教會。在宗教改革前，這種方式的譴責已經非常流行。

另外，畫中還表現了煉丹術。當時，雞蛋象徵著把破銅爛鐵煉成黃金的熔鍋。畫面中部，一個女人用盤子托著一條大頭魚，魚頭上頂著一個雞蛋。紅色的果實和枯樹洞則象徵著進行重大實驗的蒸餾器。

作品中還表現大量的不祥徵兆。一個女巫在一個男人陪伴下騎著魚飛過天空，前來參加聚會。在畫面的背景上，一些長相可怕，象徵墮落天使或地獄怪物的巨大蜻蜓正到處煽風點火，還把教堂的鐘拆毀。

格言和司法場面

畫面中的其他內容，反映了十六世紀法蘭德斯語中的一些格言，和當時當地的習俗。右側的畫面有一個肚子上長耳朵或臉像肚子的怪物，它上面刺著一把刀：這代表對暴飲暴食的懲罰。在旁邊，另一個怪物支撐著桌子，它的腳套在罐子裡：當時的一句諺語便把貪圖一時享樂的人比喻為腳伸到罐子裡的人。

畫中的另一些細節來自當時的司法現實。在背景的火光中人們可以看到一部絞刑架。在中間的畫面上，一個裸體男子坐在吊在湖上的筐裡，他頭戴修女的紗巾，兩臂伸開抓住長刀，左手已經被刀刃割出了血。在十六世紀，用骰子賭博的罪犯就是這樣受罰的。他們若要獲得解脫，必須自己割斷栓縛的繩索，然後跌到泥裡讓人們嘲笑。

一個瘸腿乞丐和一個樂師，帶領一支隊伍走近中間的廢墟。他們的身分只是一些可憐的平民及流浪詩人，但卻都得不到別人的信任。十六世紀，樂師被人看作以音樂蒙騙好人錢財的無賴。博斯在另一幅著名的繪畫《樂園》(馬德里，普拉多博物館)裡，把好幾個樂師放在地獄裡。乞丐也是一樣，他們受到的懷疑多於同情。

一群鬼怪跟在這兩人後面，其中一個藏在樹洞裡。一根樹枝上掛著一頂帶羽毛的帽子，這是法官的標誌。後面的鬼怪用杆子挑著一只木輪，上面掛著受刑人殘缺的屍體，和一頭被匕首刺死的豬。在博斯生活的時代，犯有過錯的動物，也會受到審判和處決。和表面乍看之下截然不同的是，畫家實際上並沒有憑空創造。他只是把當時的現實、隱喻和習俗，隨意地加以編排在一起而已。

喬爾喬內首創的奇異風景畫

暴風雨

「我感到這神奇的地方由喬爾喬內 (Ciorgione)支配著，但又難以發現他的身影。我在火紅的神秘雲團中搜尋他。和一般人相比，他更像一團謎。」

以上是義大利詩人加布里埃萊‧鄧南遮 (Gabriele D'Annunzio)對喬爾喬內的評述。喬爾喬內三十三歲去世，這位英年早逝的畫家，使威尼斯的繪畫發生了根本性的變革，後來一段時間的威尼斯繪畫，甚至被稱為「喬爾喬內式的」作品。人們對他的生活了解甚少。

十六世紀中期的歷史學家瓦薩里(Vasari)記述說：喬爾喬內是個儀表堂堂、溫文爾雅，非常討女人喜歡的藝術家。1510年，他被情婦傳染瘟疫後不治而死。

他一生的命運引起了評論家們的諸多揣想。他的繪畫作品和他的生活一樣充滿了神秘感，人們對其臆測甚多。 被當代人稱作《暴風雨》(la Tempête)的作品就是一幅題材神秘的繪畫。

《暴風雨》，
喬爾喬內，1507年左右
(威尼斯，學院美術館)。

喬爾喬內的《暴風雨》高82公分，寬73公分，是在畫布上所作的油畫，現藏於威尼斯的學院美術館。
該作品是喬爾喬內晚期作品，藝術史專家認為作於1507年。
威尼斯的收藏家加布里埃萊‧文德拉明 (Gabriele Vendramin)(1484-1552年)大概是這幅畫的訂購者，因為歷史學家馬爾坎托尼奧‧米基耶萊(Marcantonio Michiele)，曾經於1530年在他的宅邸見過此畫。

新的創舉

《暴風雨》表現出一派鄉村風光：左邊顯露一些建築和古代廢墟，右邊隱約可見一座現代村鎮。一條小河從中間流過，水流平靜，沿街道曲折。右岸上，一名席地而坐的婦女正在給孩子餵奶。她全身赤裸，只有肩上披了一塊布單。前景處的河對岸，一名身著紅衣，手持長棍或長矛的男子向她這邊張望。背景處的天空濃雲密布，一道閃電劃破雲層。

以這種方式在風景中表現人物，在當時可謂創舉。因為人物在畫面中只占次要位置，畫家所著意表現的是他們周圍的風景，更確切地說，是風雨欲來的那種動盪氣氛。

為此，藝術家使用的色彩非常有限。綠色和赭紅構成主色調，上面襯托出幾處亮白色塊(閃電、婦女身上的布單、兩根斷柱)和鮮紅色塊(男子的衣服)。畫家所運用的顫動筆觸，以及色彩在深淺和明暗上的無窮變化，把夏日炎熱潮濕的空氣和特殊的光線效果，表現得淋漓盡致。

人物無動於衷

奇怪的是，風景畫中的人物對暴風雨的來臨毫無反應，他們似乎也未注意彼此。婦女好像陷入了沉思，她的臉轉向觀眾，既沒有看懷中吃奶的嬰兒，也未注意對面的男子。那個男子實際上也沒有特意看她。因此，並不能簡單地從一個男子偶遇裸女，便推斷作品題材與情色有關。該作品沒有很多故事性，這恰恰是它的魅力所

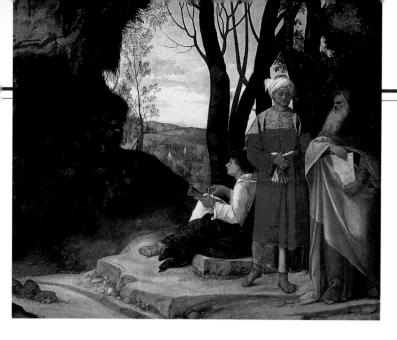

《三個哲學家》，喬爾喬內，1508年左右(威尼斯，藝術史博物館)。

在。兩個似乎不相識的人物出現在畫面上，相對的，這便產生一種「山雨欲來風滿樓」的氣氛。

在這裡，畫家表達了人類與自然「天人合一」的關係。在圖像方面，對婦女身體和她周圍的風景，做了同樣的處理。畫家以無數閃爍的筆觸，表現出她身上顫動的光線。她身後的樹葉也使用了同樣的畫法。畫家使用了細膩的「漸隱法」，既突出了婦女飽滿的體形，又便於從人體自然地過渡到背後襯托的植物。

一幅無名畫？

不少評論家力圖弄清畫中的男女人物到底是何人。1530年時，人們對此畫的描述說女的為「茨崗人」，男的為「士兵」。1569年的描述說這是「茨崗女和牧羊人」。二十世紀的評論家，則更強調畫中閃電的含義，認為它代表著宙斯或朱庇特，並指出這幅畫描繪的是塞墨勒在被宙斯用閃電擊中時，受孕懷了巴克科斯的神話。

然而，1939年對該畫所作的一次 X 光照相顯示，喬爾喬內在年輕男子的位置上，曾經畫過一個沐浴裸女，有關塞墨勒的故事中並沒有這個人物，後來畫上的男子也與神話情節無關。總之，畫家在創作過程中用一個男子替換一個女子的事實表明，任何確認作品題材和人物的企圖都是徒勞無功的。

考證專家也曾試圖了解喬爾喬內對該畫的稱呼。但他可能從來沒有為它命名。在西方，這是第一次有藝術家擯棄了宗教或神話故事的題材，而把風景表現放在首位，人物只不過是被任意安排在風景之中做為陪襯而已。

喬爾喬內在其藝術生涯中創作了不止一幅沒有具體題材的作品，同時代的藝術家紛紛效法他的作法。他另一幅著名油畫《三個哲學家》(les Trois Philosophes) 也表現風景中的人物。

畫中的三人之一是青年，一人中年，一人老年。年輕人坐在岩洞口，眺望著山下的原野。作品表現的是三王雲游，還是暗喻人生的三階段？無論畫的標題是什麼(如果它真有標題的話)，它和《暴風雨》一樣，把人物完全融入了他們周圍的環境之中。老帕爾馬(Palma le Vieux)在他的《音樂會》(le Concert，私人收藏)中，以同樣的手法表現了一個男子和兩個女子在鄉村玩樂的情形。無獨有偶，提香 (Titien)的《鄉間音樂會》(le Conoert champêtre)(人們原以為這是喬爾喬內的作品)，畫的是在綠色濕潤的田野裡，兩個男子在兩個裸女的陪伴下，演奏樂器的情景。

這類不具明顯教義的繪畫，是一種新型藝術作品，它們不是為了教化人們的靈魂而作，其旨在於令人賞心悅目。

這類作品往往用來裝飾客廳，訂購這些畫的顯然是一些注重畫本身的美，而不考慮其他因素的新富豪，他們是現代收藏家的前身。《暴風雨》大概是唯美主義的第一幅作品。

《鄉間音樂會》，提香(巴黎，羅浮宮博物館)。

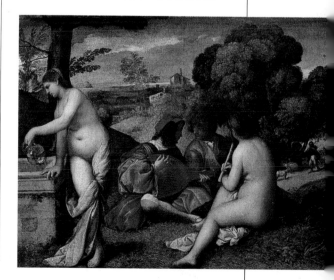

喬爾喬內

喬爾喬內1477或1478年生於威尼斯附近的威內托自由堡(Castelfranco Veneto)，1510年死於威尼斯。

喬爾喬內是個神秘的人物，他的作品一般都不署名或標明日期。他的早期作品受到喬瓦尼·貝利尼(Giovanni Bellini)和德意志畫家杜勒(Dürer)的影響。

但他很快就形成自己的風格。在他的作品中，風景的地位越來越重要，人物似乎融合在奇特光彩的大自然裡(《暴風雨》、《三個哲學家》)。喬爾喬內也畫過肖像如《年輕男子像》(Portrait de jeune homme，柏林達勒姆，國家博物館)；《羅拉像》(Portrait de Laura，維也納，藝術史博物館)，這些作品以其簡明的技法和綜合力，開創出威尼斯肖像藝術的新時代。

喬爾喬內還畫過壁畫(1508年，威尼斯，現已毀壞)，創作過宗教題材的作品：《聖母閱讀》(la Vierge lisant，牛津，阿什莫爾博物館)。但他的絕大部分作品是在小塊畫布上作的油畫。這些油畫旨在滿足新一代藝術大眾的需求。他們希望用世俗藝術品裝飾自己的住所，而不願意資助掛在紀念館或教堂的大型繪畫。

米開朗基羅的第一幅壁畫

西斯汀教堂的天頂畫

1508年3月，尤利烏斯二世(Jules II)決定重繪西斯汀教堂的天頂，改變當時天頂藍色星空的裝飾。他把這項任務交給了米開朗基羅(Michel-Ange)。

這是一項十分重要的工程：西斯汀教堂是選舉教皇的地方。當時，聖彼得大教堂尚未重建，因此西斯汀教堂，就是教皇舉行重大儀式的場所。然而當時米開朗基羅並不願意接受教皇賦予的使命。他從1505年起，便一直為修建宏大的教皇墓準備石雕，他認為自己主要是雕塑家，而不是畫家。

宏大而複雜的裝飾

尤利烏斯二世不得不施加壓力才使米開朗基羅接受這項工作，讓他設計一幅前所未有的巨型裝飾壁畫。

米開朗基羅在天頂上畫出一套建築框架，以此把龐大的天頂分為許多部分。框架的一些部分被描繪的人物或雕塑所掩蓋。繪製的框架使人感覺和禮拜堂實際的建築結構結為一體；繪製的壁柱成為實際壁柱的延伸；畫在窗口上部的檐楣，和幾米以下真正的檐楣相互對應。這樣，整個天頂便布滿了形象逼真的建築結構。

米開朗基羅把裝飾畫，繪製在由這些結構分割成的各個空間裡。這種設計使人感覺天頂增加了高度，而傾斜度有所減少。

只有兼畫家、雕塑家和建築師於一身的人，才能設想出這種裝飾效果。由此可見，教皇尤利烏斯二世選擇米開朗基羅是頗有眼光的。

聖經故事

米開朗基羅在這種複雜的結構中，安排了各種人物和故事情節。他在天頂以下，牆壁上部的半圓形框架裡繪製了基督的祖先，即《舊約》(Ancien Testament)中馬利亞家族的男女人物。在連接天頂和牆壁的三角形空間裡，米開朗基羅畫了若干三人一組的形象。他們是耶穌祖先的其他成員。天頂四角的大三角形空間表現的是以色列歷史上的四樁重大事件：《以斯帖的勝利》(le Triomphe d'Esther)、《銅蛇》(le Serpent de bronze)、《喬迪和奧羅菲納》(Judith et Holopherne)、《大衛和歌利亞》(David et Goliath)。在各三角形之間的是《舊約》中預言基督降臨的男女先知和預言家們。天頂中部大小相間的矩形空間裡，則是《創世紀》(la Genèse)中，從《創造世界》(la Création du monde)到《諾亞醉酒》(l' vresse de Noé)的各個場面。

倒敘的故事

米開朗基羅對故事畫面的安排並非出於偶然。十五世紀末，其他的畫家在裝飾禮拜堂時也繪製過《摩西的故事》(Histoires de Moïse)、《基督的故事》(Histoires du Christ)等壁畫。這些宗教故事情節的安排採取倒敘的方式。從西斯汀教堂牆壁的底部到天頂，依次表現的是：基督教的建立、摩西解救猶太人出埃及等事蹟……一直到《聖經》第一章的內容。因此，創世紀是最早發生的事，所以它被安排在天頂最高處。

米開朗基羅對天頂中部各個畫面，以及眾多先知和預言家的位置，也作了精心安排。從西斯汀教堂一端的大門進入後，人們在頂部最先看到的是預言家查迦利(Zacharie)，走到祭壇處後，上面出現的便是約拿(Jonas)。在教堂中部設有一道柵欄，把教徒和教士分開。

這種布局也影響了畫面的安排。在所有先知當中，約拿對基督的預言最為直接，和耶穌死後從墳墓中再生一樣，他被大魚吞食三天後又活著出來。因此，米開朗基羅把他安排在最重要的位置：在祭壇之上，

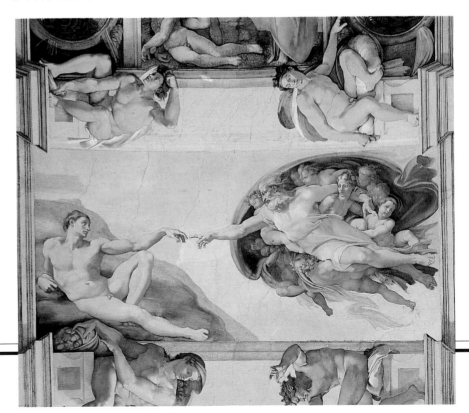

《德爾菲女預言家》

米開朗基羅繪製的天頂
(梵蒂岡，西斯汀教堂)。
總體和局部。左頁，
修復後的《創造亞當》
以及裸體形象。

約拿正扭動著強大的身軀，力圖從大魚口中掙脫出來。

《創世紀》的安排也是如此：進入禮拜堂後，觀眾便會產生追溯歷史的感覺，並逐步發現原罪的根源，以便最後淨化自己。

在西斯汀教堂的入口處最先看到的是《諾亞醉酒》，這象徵著人類惡性難改。因為在接下來的《洪水》(le Déluge)中諾亞及其子孫已獲得了拯救，但他們此時又再次墮落。

下面的畫面表現的是人類的原罪：《亞當和夏娃的誘惑》(la Tentation d'Adam et Éve)和《逐出伊甸園》(l'Expulsion du paradis)。

最後，在保留給教士的空間上面，是上帝創造世界的各種場面。在這一時期，人類還不存在，世界還沒有惡的存在。

對人體的讚美

所有這些故事都透過人的形象將它表現出來。米開朗基羅在天頂上畫了各式各樣的人體。在半圓形和三角形畫面中，是穿著衣服從事各種日常事務的人；先知和預言家們則是正在沉思的男女人物。此外，他還畫了許多裸體人物，其中一部分是檐楣上方仿雕塑的兒童形象，另一些是《創世

紀》畫面周圍的男性裸體形象。

米開朗基羅在天頂中部的畫面裡，也繪製了裸體形象。上帝是藉由人的形象加以表現的。祂身邊聚集了許多裸體孩童，在需要的時候祂還以兩個人的面目出現，如表現《創造日月》(la Création du soleil et de la lune)的第二幅畫。在原罪以後，裸體形象越來越多。《洪水》中，眾多光著身子的男女在逃避水禍。在《諾亞醉酒》中，

挪亞及其兄弟含(Cham)也都以裸體形象出現。

天頂中央最著名的《創造亞當》(le Création d'Adam)是人體表現的精華。上帝和祂的創造物，兩者手指相接觸的動作，表示上帝用代表語言的食指創造了人類。年方三十三歲的米開朗基羅，把人類的始祖亞當，塑造成一個體形健美，充滿活力的青年男子。

拉斐爾裝飾教皇寓所
大廳壁畫

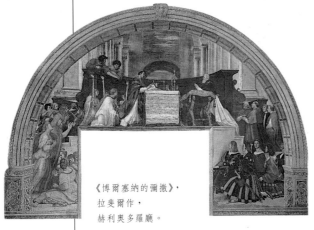

《博爾塞納的彌撒》，
拉斐爾作，
赫利奧多羅廳。

1508年末，一個年輕人應教皇之召離開佛羅倫斯來到羅馬。他時年二十五，名叫拉斐爾(Raphaël)。

據說，教皇是聽了建築師布拉曼特(Bramante)的建議才召拉斐爾來梵蒂岡的：他想將其前任尼古拉五世(Nicolas V)的寓所重新裝飾一番，然後自己再搬進去。此時，一些畫家已經開始了工作，他們當中有索多馬(Sodoma)、洛托(Lotto)、佩魯金(Pérugin)等，其中佩魯金曾當過拉斐爾的老師。然而，年輕的拉斐爾提出的方案博得了教皇本人的歡心，所以他辭退了其他藝術家，把裝飾寓所的任務交給了拉斐爾一個人。基督教人文主義者拉斐爾，接到這一任務大喜過望。他立即滿腔熱情地投入工作。在向教皇周圍博學多才之士進行諮詢的基礎上，拉斐爾單獨為「簽字大廳」(Salle de la Signature)繪製了圖像和含義均屬上乘的壁畫。

簽字大廳是教皇簽署正式文件的地方

尤利烏斯二世也在此和其親信商議大事，以及接見基督教各地組織的代表。因此，這裡的壁畫應該具有特殊重要的意義。它們應該對基督教徒發出一種信息，讓他們理解羅馬教廷的使命。壁畫分為兩組：一組表現的是宗教內容；另一組表現的

是教會從異教傳統中得到的啟示。

第一幅巨大的壁畫題為《爭取聖體》(la Dispute du saint sacrement)或《聖體聖禮的頌揚》(Tiomphe de l'eucharistie)，它在聖體祭壇周圍匯集了三位一體神和聖徒，以及基督教會建立以來的所有重要人物。

另外兩幅大型壁畫反映的是世俗題材：《雅典學派》(l'École d'Athenes)的畫面是聚集在羅馬大教堂拱頂下的古代哲學家和科學家們正在討論問題；《帕納斯》(le Parnasse)表現了前基督教時代的偉大詩人與阿波羅和詩神們在一起的情況。第四面牆的壁畫同樣兼顧了基督教和世俗兩類題材：跨越窗戶的兩幅壁畫，分別表現了羅馬法和教規法產生的過程；下面呈紅褐色的兩幅仿石雕畫，則分別描繪了異教司法傳統和聖經法規。簽字大廳的裝飾壁畫表明了教會的意圖，即借助古代傳統和基督教原則，來宣揚自己的人文主義天職。

壁畫的風格也反映了這種融合兩種文化的願望：拉斐爾吸取了中世紀宗教繪畫的精華(如《聖體聖禮的頌揚》)，同時也借鑒了古典主義的新語言，例如他選擇了巨大的藻井拱頂，並按照透視技法嚴格安排人物的布局(如《雅典學派》)。

熱門題材

拉斐爾為其他大廳所作的壁畫同樣具有鮮

拉斐爾在梵蒂岡宮殿裡為教皇裝飾的四個房間被稱作(大廳)。每個大廳有一個名字，第一個是1508至1511年裝飾的「簽字大廳」(la Salle de la Signature)，第二個是1511至1514年裝飾的「赫利奧多羅廳」(la Salle d'Héliodore)，第三個是1514至1517年裝飾的「博爾哥火災大廳」(celle de l'Incendie du Borgo)，第四個是1517至1524年裝飾的「君士坦丁大廳」(celle de Constantin)。拉斐爾死後，第四個廳幾乎都是由他的弟子們完成的。

明的政治含義。「赫利奧多羅廳」(la Salle d'Héliodore)是他繼簽字大廳之後裝飾的第二個大廳。他在壁畫中描述了敘利亞將軍赫利奧多羅(Héliodore)，進入耶路撒冷神廟中掠奪財寶的故事，這間大廳便因此而得名。在畫中，三個天使正在追逐赫利奧多羅，其中一個騎在馬上；赫利奧多羅突然跌倒在地。

這幅畫顯然是對當時一件真實事件的影射，而且教皇尤利烏斯二世本人坐在轎子上的形象也出現在畫面左側。它指的是法國對義大利，尤其是對教廷領地(以畫中的神廟為代表)發動的戰爭。

廳中另一幅壁畫《教皇里昂一世接見阿提拉》具有同樣的含義：蠻族的王在神給予

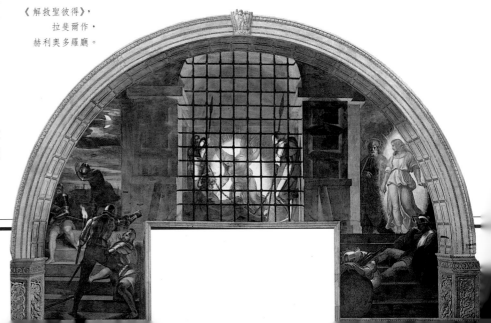

《解救聖彼得》，
拉斐爾作，
赫利奧多羅廳。

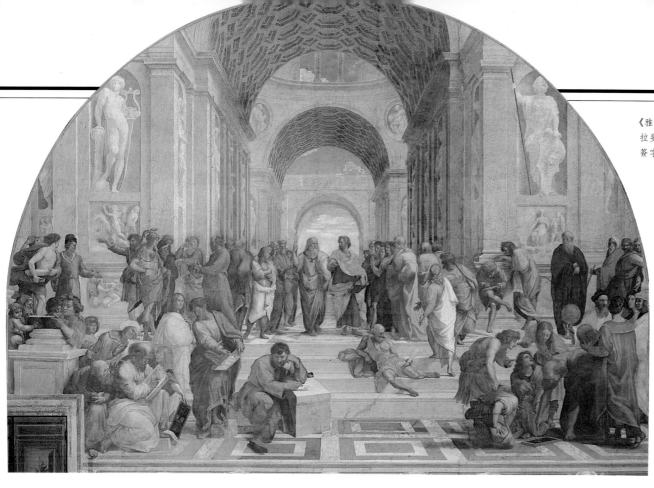

《雅典學園》，
拉斐爾作，
簽字大廳。

啓示後向教皇臣服。由於教皇的樣子和尤利烏斯二世的繼任者里昂十世(Léon X)(1513年起任教皇)十分相似，所以人們自然會想到阿提拉所代表的應是弗朗索瓦一世。大廳的另一幅壁畫《博爾塞納的彌撒》(la Messe de Bolséne)，雖然沒有直接地反映政治的問題，但它表現的耶穌變體問題，卻對歐洲和基督教的歷史產生巨大影響。

爲了說明舉行聖體聖事的麵包來自基督的肉體，畫家描繪了1263年聖體聖事的起源：一個對聖體持懷疑態度的波希米亞教士，在作彌撒的過程中發現，聖體餅流出了鮮血。這幅宣揚天主教聖體教條的壁畫作於1512年。五年後便展開龐大的宗教改革運動。這一否定天主精神學的運動，動搖了羅馬教廷對於上帝親臨聖體聖事的觀點。

色彩表現淋漓盡致

《博爾塞納的彌撒》的右側還畫上教皇尤利烏斯二世，他在大主教和瑞士侍衛陪同下觀看奇蹟的場景。

實際上，畫中的故事是距此250年前發生的。拉斐爾借此機會集中展示了各種色彩和質量的織物。他藉由明暗的變化和巧妙的筆獨，把皮毛和錦緞不同的質地及其紅色、金黃色、白色、綠色等斑斕色彩，表現得淋漓盡致。

然而從色彩角度看，最完美的壁畫當數赫利奧多羅廳的《解救聖彼得》(La Libération de Saint-Pierre)。這幅畫同樣富有政治色彩：教皇尤利烏斯二世曾是羅馬聖彼得奧里安教堂的保護者。壁畫顯示是影射法國軍隊於1512年6月撤出義大利一事。該作品不愧爲繪畫中的精品。拉斐爾用畫壁畫的技法(即水粉)，成功地取得通常只有油畫才能獲得的效果。畫面表現的是天使進入監獄，喚醒並解救睡夢中的彼得。左面的台階上，四個士兵剛剛驚醒。在右面，再次出現的天使和彼得，從容地離開監獄，他們面前的其他士兵，仍然在沉睡。

故事發生在黑夜，拉斐爾借此大量表現各種光線效果：有彎月從雲層後發出的白光，有左側即將升起的太陽所顯現的桔色光，有士兵的火把及其反射在鎧甲上的光亮，還有天使身上籠罩的光輪。兩次出現的天使光輪就是光源所在，畫家藉其映照使畫中其他人物得以顯現出來。

馬蒂亞斯·格魯內瓦德畫基督的痛苦

伊森海姆的祭壇裝飾屏

繪畫藝術不僅具有美學價值，而且還具有宗教和社會功能，這一點在中世紀表現得尤其突出。格魯內瓦爾德(Matthias Grünewald)所畫的多折裝飾屏最初便是為安慰病人所作的禮拜用品。這幅傑作現藏於科爾馬(Colmar)的翁特靈頓博物館。

該裝飾屏最早是為伊森海姆(Issenheim)的安東尼教派的修道院所畫。這所修道院建於1250年。格魯內瓦德的裝飾屏在接待病重求治的教徒時，發揮了非常重要的作用。與其說它是一件普通的藝術品，倒不如說人們更把它看作是幫助垂危病人，忍受痛苦和獲得拯救的聖物。

痛苦的肉體形象

安東尼教派致力於救助病人，尤其是麥角中毒的患者。這種病又稱作「聖安東尼火」或「灼熱病」，是由於食用黑麥過量所導致的疾病。

患者們對安東尼的求助，表現了民眾的一種企盼心理：三世紀的偉大苦行者安東尼，戰勝了魔鬼對他的種種誘惑，病入膏肓的人們希望自己也能像安東尼一樣，戰勝所有病魔。人們把來修道院求治的病人，莊重地放在祭壇畫前，讓他們把自己的痛苦，和基督以及聖安東尼所受的痛苦加以比較。

格魯內瓦德在畫中把痛苦表現得淋漓盡致。他在《耶穌》中畫了剛剛氣絕身亡的基督，耶穌的頭低垂著，臉上傷痕累累，嘴半張著，嘴唇發青。他的身體受盡了折磨，慘白的皮膚緊皺著，就像要裂開似的。由於受到笞刑的折磨，耶穌的身上扎

格魯內瓦德所作的祭壇裝飾屏，由科爾馬南部伊森海姆修道院長圭多·圭爾西(Guido Guersi)訂購。

該畫的創作始於1511年(當時格魯內瓦德在法蘭克福)，完成於1516年，即圭爾西去世前夕。

裝飾屏採用十分複雜的多折結構。其中設有聖安東尼、聖奧古斯丁和聖杰羅姆的木製雕像，由尼古拉·哈日努(Nicolas Hagenau)所作。當畫屏合起來時，這些雕像便被遮蓋住。

裝飾屏分為五扇，其中四扇兩面都有畫。這樣，觀眾有時可以看到雕像和兩幅繪畫(《聖安東尼沙漠訪聖保羅》和《聖安東尼的誘惑》)，有時可以看到第一組畫面：《聖母領報》、《耶穌誕生》和《耶穌復活》，有時則可以看到第二組畫面，即《聖塞巴斯蒂安》、《耶穌被釘在十字架上》、《聖安東尼》和《耶穌入殮》。

1793年，祭壇畫被革命軍沒收後放入科爾馬原耶穌會堂的倉庫。直到1849年該作品才被翁特靈頓博物館收藏。

伊森海姆裝飾屏，關閉狀態，馬蒂亞斯·格魯內瓦德作(科爾馬，翁特靈頓博物館)

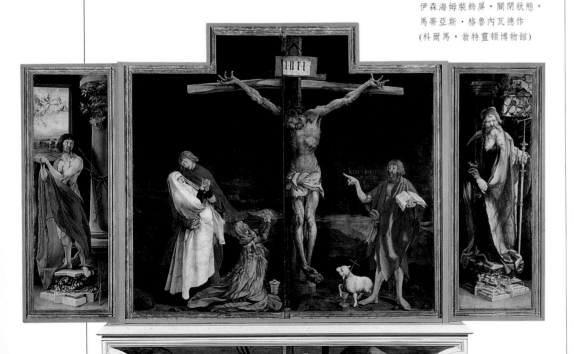

滿了蕀刺，膨脹的傷口仍在流血。呈抓撓狀的雙手表現出臨死前的痙攣，僵硬的雙腳已停止抽慉。不規整的十字架更加深了身體的扭曲和變形。

裝飾屏的另一幅畫《聖安東尼的誘惑》展示一個病人浮腫的身體，一旁的聖安東尼，正遭到一群魑魅魍魎的攻擊。格魯內瓦德逼眞地畫出由於惡瘡和壞血病引起的四肢腫脹、腐爛的膿瘡、浮腫的肚子和痙攣的手腳等。這裡表現的是一個病人難忍的痛苦，還是聖安東尼的幻覺？畫中人的掌狀腳，說明了這應是幻覺中恐怖的怪物。

死亡的恐怖

這幅令人恐怖的畫像，在多折畫屏的裡邊，平時人們難得一見。多折畫屏的特點就在於從來不向觀眾同時展示所有畫面。痛苦只能逐步展現。

在大多數時間裡，尤其是封齋期間，裝飾屏是合在一起的，所顯示的畫面是《耶穌被釘在十字架上》和左右兩個聖徒。求治的患者可以看到，黑夜的背景襯托著基督沒有血色的蒼白屍體。河水鳴咽著流向遠方，四周的景色一派凄涼。

只有耶穌受難的四個目擊者身上有些明亮的色彩。基督左面的施洗約翰，一邊用手指著受難者的屍體，一邊說：「他必興旺，我必衰微。」他這句引自《約翰福音》第3章、第30節的話，無疑是理解整個祭壇畫的關鍵。這位預言家說道：新的基督時代即將開始。

福音書的作者約翰在基督的右邊，他攙扶著悲痛欲絕的馬利亞。在十字架下面的是痛哭流涕的馬利亞，她痛徹心扉的悲傷，透過她的表情、散亂的頭髮、伸向受難者的雙臂和交叉的手指，藉由馬德蘭生動的手法表達出來。

生命的勝利

遇到重大的宗教節日，如聖誕節和復活節

馬蒂亞斯·格魯內瓦德

格魯內瓦德本人和他的作品一樣神秘。人們長期對他一無所知，並把他誤認爲雕塑家馬蒂斯·德·塞林斯塔特(Mathis de Selingstadt)。直到十九世紀，法國作家于斯芒斯(Huysmans)才重新認識他，但人們仍然不知道他確切的出生年月和出生地(他大概於1575年出生在巴伐利亞)。

儘管如此，人們對他的活動仍可略知一二：1510年，他在美因茲(Mayence)爲當地的大主教服務；1511年，他來到法蘭克福；此後他便在伊森海姆完成祭壇裝飾屏。今天，這幅祭壇裝飾屏藏於翁特靈頓博物館。除此之外，格魯內瓦爾德還爲美因茲和馬格德堡(Magdebourg)的大主教阿爾布雷希特·馮·布蘭登堡(Albrecht von Brandenburg)繪製了《聖莫里斯和聖伊拉斯謨斯》(慕尼黑，老繪畫博物館)等作品。他生前最後的繪畫《耶穌持十字架》(卡爾斯魯厄，藝術畫廊)作於1526年。在這幅畫中，格魯內瓦爾德以震撼人心的手法，表現了耶穌基督遭受的死亡痛苦。

格魯內瓦爾德死於1528年。他在一些作品上所留下的是花體縮寫簽名：MGN或MG (Matthias Gothart Nithart)。

時，祭壇畫屏便被打開，顯現出《聖母領報》、《耶穌誕生》和《耶穌復活》三幅畫。《耶穌復活》和供兩人欣賞的《耶穌被釘在十字架上》全然不同。基督半透明的身體升向天空，好像要融入太陽的光暈似的。他白色的裹屍布逐漸變成鮮紅色，然後又轉爲桔黃和金黃色，其邊緣最後的

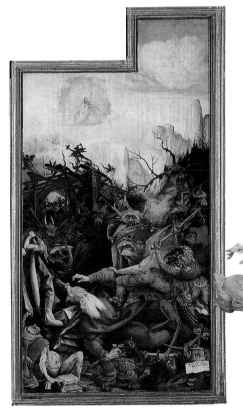

暗藍色即將消失殆盡。在每年紀念修道院主保聖人的節日裡，修道院祭壇的圖便全部打開，向人們展示出三尊聖徒雕像和關於聖安東尼的兩組故事：《聖安東尼在沙漠訪聖保羅》和《聖安東尼的誘惑》。後一幅畫便表現了垂死者可怕的身體和聖安東尼遭魔怪攻擊的幻覺，以及「灼熱病」在生理和心理上產生的最後結果。但是，與此同時，獲得拯救的許諾已經發出，因爲畫面中還預示著另一個神話：聖徒經過百般折磨後，變得更爲堅強。

《聖安東尼的誘惑》，
伊森海姆
裝飾屏內側面，
在聖安東尼
紀念日時
對外展示。

杜勒關於藝術家的寓意版畫

憂鬱

《聖傑羅姆在房間裡》，阿爾布雷特‧杜勒作。

版畫

版畫技術的特色在於作者用刀和筆等工具，在不同材料的版面上刻出畫面，然後再在紙上拓印出多份原作。

最早的版畫為金銀匠所創作，他們習慣在所做的器皿和物盒上雕刻裝飾圖案。版畫藝術從十五世紀後半期到十六世紀初開始發展起來。這一時期的主要版畫藝術家有科爾馬的順高爾、紐倫堡的杜勒、帕多瓦的曼泰尼亞，以及拉伊蒙迪(Marcantonio Raimondi)等。後者曾根據拉斐爾(Raphaël)的畫雕刻版畫作品。

阿爾布雷希特‧杜勒

阿爾布雷希特‧杜勒1471年生於紐倫堡(Nuremberg)一個金銀匠家庭。他從幼年開始，便跟隨父親學習繪畫和版畫，後來又在畫家米夏埃爾‧沃爾格穆特(Michael Wolgemut)門下學習。沃爾格穆特曾把法蘭德斯藝術介紹到荷蘭。

1490年，杜勒離開紐倫堡，來到荷蘭和科爾馬。當時著名的版面家順高爾(Schongauer)住在科爾馬，但他在杜勒來到前不久去世。杜勒這一時期的作品主要是素描。

杜勒於1493年回到紐倫堡完婚，不久便啟程前往威尼斯。在那裡，他發現曼泰尼亞(Mantegna)、卡爾帕喬(Carpaccio)，尤其是喬瓦尼‧貝利尼(Giovanni Bellini)的繪畫技法和色彩。這一年，他回到家鄉後創作了許多水彩畫。

從1495至1505年，杜勒留在紐倫堡並在那裡創作一些祭壇裝飾屏和他的第一幅版畫(《啟示錄》)。

1505年，他為了逃避紐倫堡的瘟疫，再次來到威尼斯。在這一時期，他吸收威尼斯畫派的色彩，並為威尼斯的德意志人，繪製祭壇裝飾屏《玫瑰經節》(la Fête du rosaire)(布拉格，博物館)。他還把義大利藝術中特有的裸體融入畫中。如《亞當和夏娃》(馬德里，普拉多博物館)。

1507年杜勒回到紐倫堡後便重新投入版畫創作。他的主要傑作都是版畫作品，如《憂鬱》。1520年，杜勒的保護人馬克西米連一世死後，他便來到法蘭德斯，以期見到新皇帝查理一世。他最後的繪畫傑作是1562年所作的《四使徒》(les Quatre Apôtres)(慕尼黑，老繪畫博物館)。兩年之後，杜勒去世。

1514年，當阿爾布雷希特‧杜勒(Albrecht Dürer)完成他的《憂鬱》(la Mélancolie)時已經四十三歲。兩年以來。他一直為皇帝馬克西米連一世(Maximilien)服務，並主要從事版畫創作。他的傑作大都在這一時期完成。除了《憂鬱》以外，還有《騎士》(le Chevalier)、《死神和魔鬼》(la Mort et le Diable)以及《聖傑羅姆在房間裡》(Saint Jérôme dans sa cellule)。

這三幅版畫的尺寸大致相當(25公分高，18公分寬)，標題各異，但表現的主題則很一致：面對未來的死亡，尋求生活的意義。

行動與信仰

《騎士》、《死神和魔鬼》表現一名武士騎著駿馬，帶著愛犬在亂石叢生的路上。一個骷髏和一個滿面鬍鬚、頭上纏蛇、手拿沙漏的人，代表時間的流逝和死亡的存在。在馬的後面，一個貌似公羊和貓頭鷹，頭上長著粗大犄角的怪物，象徵著魔鬼。版畫的寓意十分明顯：告誡行動的人(即武士)，要多考慮如何拯救自己的靈魂，而不是從事人世間的戰爭。

《聖傑羅姆在房間裡》對人生意義的問題作出另一種回答。聖徒正在一間像是研究室，而不像修道院的房間裡潛心鑽研，他的頭上閃耀著光環。一條狗在打盹，與聖傑羅姆形影不離的獅子臥在門口。和其他畫一樣，裡面牆角的沙漏和窗台上的骷髏，象徵著時間的流逝。然而這裡並沒有出現魔鬼，而且氣氛平靜而安詳。如果說

《憂鬱》，阿爾布雷希特‧杜勒作。

《憂鬱》爲銅版畫，高29公分，寬18.8
公分。根據畫中蝙蝠所拿的橫幅，該作
品的眞正題目應該是《憂鬱，之一》。
杜勒在1514年創作這幅畫時，原本打算
根據同一題材創作多幅作品。但後來這
個計畫沒有實現。

色「汁液」，並受主管寒冷和黑暗的薩圖
恩(Saturne)影響的人。 這種人沒有行動能
力，他們往往十分懶惰，只會坐而論道。
畫中光沈思而不拿創造工具的女子，正是
一個「憂鬱者」。除了橫幅上的字以外，
蝙蝠本身也表明她屬於黑夜。海岸上方是
黑色的夜空，照亮它的，實際上是彗星和
彩虹的光芒。彩虹雖然是白晝才有的現
象，但中世紀的畫家，常常將它安排在世
界末日黑暗降臨後的最後審判中。

然而更重要的是，杜勒的《憂鬱》脫離了
傳統的表現手法。在中世紀，憂鬱氣質往
往被描繪成昏昏入睡或無所事事的人。 克
拉納赫(Cranach)的《憂鬱》便以一個漫不
經心刮著樹皮的婦女來表現。這些畫對憂
鬱氣質都持否定態度。杜勒的《憂鬱》則
不同：畫中的女子並沒有陷入漫無邊際的
遐想，她也沒有放棄自己的任務而從事徒
勞的活動。她在猶豫，正在痛苦地思考她
爲自己制定的目標，即如何實現理想的美
和完善的知識(這裡指數學)。這樣一來，
憂鬱便成了藝術家的氣質：在創作過程
中，由於他們總想達到完美的程度，所以
時常會產生放棄作品的念頭。

非理智的行爲會引起疑慮和貪欲，並導致
邪惡，那麼致力於研究、思考和憐憫的人
(即信仰上帝者)，必然會使靈魂得到安慰
並獲得最後拯救。

是憂鬱，還是理性的絕望？

和上兩幅版畫相比，《憂鬱》更令人感到
不安：它對人生有極不肯定的答案。

畫面上是一個年輕、貌美、體形豐滿的女
子。她身穿華麗的裙子，在台階上席地而
坐。和其他畫一樣的是，一條狗蜷縮在她
身邊睡著了。女子沒有睡著，但什麼也沒
做。她不像那個騎士只顧趕路而不思考，
也不像聖傑羅姆那樣信仰明確、不受干擾
地著述。

她代表一種寓意：她頭上的枝葉冠冕、背
上的翅膀以及身邊的物品清楚地表明，她
爲行動服務的理性象徵，即不以信仰爲根
據的思辨。

女子手裡拿著圓規，但並不用它。她的面
前有一個球體，稍遠還有一個多面體。她

後面房子的牆上靠著梯子，掛著天平、報
時的吊鐘、數字板、沙漏和日晷等等，這
些都是人們用來測量的工具。另外，女子
的身邊還擺放著刨子、鋸、石磨、錘子
等。一個小天使坐在石磨上。這些工具代
表著體力勞動和建築設計等依靠數據進行
創作的活動。

然而女子並沒有進行任何創作活動，她目
光凝滯，表情憂鬱，正在思考自己的任務
(如果她還沒有放棄的話)。她用手托著下
顎，肘部支在膝蓋上，頭的重量都落在手
臂上：她陷入極其緊張的思考狀態。

對藝術家地位的思考

在天上，蝙蝠攜帶的橫幅告訴我們，這個
缺乏創造能力和信心的女人代表「憂
鬱」。正如歷史學家歐文‧潘諾夫斯基
(Erwin Panofsky)所說，中世紀的學者認爲
憂鬱的人，就是那些在性格氣質中充滿黑

《憂鬱》，克拉納赫(科爾馬，博物館)。

拉斐爾的最後傑作

變容圖

1520年4月6日，拉斐爾(Raphaël)在羅馬突然病逝。在他臨終前，人們把他潛心繪製三年的畫放在病榻前，這就是《變容圖》(la Transfiguration)。

這是一幅四公尺多高的巨型油畫。許多博物館保存的草圖使我們得以了解這幅畫創作的全部過程。當拉斐爾不得不放下畫筆時，這幅畫已經大體完成。他死後，被補充的只是個別的細節而已。

醫生和中邪者

十九世紀，從事歇斯底里症研究的法國醫生夏爾科(Charcot)分析了古代繪畫對歇斯底里症的表現。

他在《藝術作品中的鬼魂附體者》(les Démoniaques dans l'art)(1886年)一書中，對拉斐爾《變容圖》裡中邪的孩子，作了如下的評論：

「只有他的上身出現了病態反應。他痙攣的動作不僅古怪，而且矛盾。

雖然他的眼珠向上翻，但這種體態完全不是得病的徵候。大張的嘴好像高喊些什麼，這和僵硬的上肢所表現的痙攣狀態是對立的。

另外，他痙攣的樣子也極不自然。右臂垂直向上舉著，而右手的姿勢卻沒有任何特點。

左臂向下伸，肌肉緊繃，手腕用力，五指使勁分開。我在歇斯底里症患者發生痙攣時，從未看過他們的胳膊有這種狀態。

而且，年幼的患者兩腿站得很穩，走路的姿勢顯得很正常。因此，和上身動作的不協調相比，兩條腿好像不是他的。拉斐爾似乎在這個人物中把不真實、矛盾的東西混合在一起了。」

情節二合一

畫的上半部分表現的是馬太福音、馬可福音和路加福音中提到的「耶穌變容」這一奇跡：耶穌基督在彼得(山頂上中間)、約翰(右)和雅各(左)的陪同下登上一座山，並在那裡冥想。耶穌最喜歡的三個使徒進入了夢鄉，祂自己則開始祈禱並與顯聖的摩西(在耶穌右側持誡板者)和伊利亞(Élie，左側)交談。突然間，一片耀眼光輝照亮了基督全身，把祂的神聖展現在使徒面前。

畫的下半部畫的是另外一個事件。耶穌的其他九個使徒在畫的左側，他們面對著一群男女，中間有一個瘋狂得手舞足蹈的孩子。關於使徒們的這段故事，很少在繪畫作品中出現：當耶穌在山上冥想時，一對父母帶著中邪的孩子向山腳下的使徒們求治，然而使徒們誰也不能給他們有效的幫助。耶穌從山上下來後，孩子的父親上前求助。耶穌當即為孩子驅邪，使他恢復正常。拉斐爾在畫中表現的，是基督教繪畫《治癒中邪男孩》(la Guétrison du jeune possédé)之前的場面，他把它和耶穌變容安排在一起。

拉斐爾的《變容圖》是在木板上所作的油畫，它高405公分，寬278公分。

1517年，納博內(Narbonne)大教堂的主教朱利奧·德·麥迪奇(Giulio de Medici)訂購了這幅畫。拉斐爾去世時這幅畫尚未完成。

最後部分是由拉斐爾的弟子朱利奧·羅馬諾(Giulio Romano)完成作品。他畫的是右下方中邪男孩的臉部和他父親的臉部。

1523年，這幅畫被安放在蒙托里奧(Montorio)的聖彼得羅教堂。1797年，該畫被革命軍運到巴黎。1815年，《變容圖》被送入梵蒂岡的美術館。

中邪者和他的父母，
《變容圖》局部。

拉斐爾的《變容圖》(梵蒂岡美術館)。

拉斐爾之死

拉斐爾生於1475年的耶穌受難日，在37年後的耶穌受難日，他離開了人間。這位英年早逝的藝術家，來去都選擇這個日子，這讓他同時代的人頗感驚奇。

對拉斐爾的死有各種傳說附會。有人說他因縱慾過度而病倒，但又不敢告訴醫生，結果被醫生放血過多致死。

也有人說，他在羅馬的文物挖掘工地或是在梵蒂岡庭院內與教皇談話時著了涼，繼而病倒。

當時一個與拉斐爾相熟的人在信中提到他「持續高燒」的症狀，但沒有談及病因和病的性質。

但有一件事是肯定的：拉斐爾的死令很多人深感悲痛。

威尼斯紳士巴爾塔札爾·卡斯蒂廖內(Balthazar Castiglione)曾是拉斐爾的朋友，拉斐爾為他所畫的一幅肖像，現藏於羅浮宮博物館。這位紳士在給其母親的家信中，表達了失去拉斐爾的痛苦：「我的身體很好。但我感到自己好像不是在羅馬，因為我可憐的朋友拉斐爾，已不在這裡了！」

兩個對立的世界

兩個場面的同時性，由一個畫面表現出來。但是，它們被安排在不同部位，用不同的方式加以處理。

畫面上部以淺色為主。耶穌的白袍與伊利亞和摩西暗藍和暗黃色的衣服，形成互相幫襯的效果。在半透明的藍白色雲彩襯托下，他們三人的形象顯得格外突出。畫面的下半部則相反，山岩構成陰暗的背景，與使徒們和孩子父母身上鮮艷的紅、黃、綠、藍等色服裝形成對比。

兩個場面中動作的對比也非常明顯。把耶穌畫成光彩奪目，徐徐升空的模樣，這是拉斐爾自己的構想。因為在任何福音書裡都沒有提到耶穌升浮的情節。空中的三個人物動作自如，像仙人一樣飛翔。下面人物的動作則顯得十分雜亂。有的指著孩子，有的指著基督；有人向前探著身子，有的則相互交頭接耳；最前邊的一個使徒把書放在一節圓木上當座位，似乎只要稍不留神便會失去平衡，倒到畫面外去。山頂上的三個使徒構成了兩部分畫面的中介者。他們身上的服飾顏色鮮艷，但色調很淺。他們臥在地上，動作中表現出驚訝與暈眩。

尼采和拉斐爾

畫面上下兩部分之間的陪襯，具有形而上學的意義。尼采(Nietzsche)在《悲劇的誕生》(la Naissance de la tragédie)中指出，拉斐爾的《變容圖》表現了狄俄尼索斯精神和阿波羅精神之間的對立，也就是對神的幻覺與對人世間感情、痛苦，兩者間之對立的描述。他寫道：「畫面的下半部分，藉著中邪的孩子、絕望的人們和驚呆的使徒，向我們展示具有永恆的初始痛苦，這是世界唯一的原則。」

在畫面的上部和下部之間，山頂上的使徒具有承上啟下的作用。他們的下方是那些信仰不深和陷於痛苦之中的人們；他們的上方則是幻覺中出現的聖賢。

身為耶穌最喜歡的三個弟子，他們處在中間地位：耶穌把他們帶上山頂，但他們沒有祈禱卻睡著了。後來在橄欖園祈禱時，他們也是如此。

佛羅倫斯派革命初期

耶穌降架半躺圖

「他相貌英俊，但極其怕死，從不願聽人談論死亡，並且避開一切與死亡相關的事物。此外，他也從不參加宴會、節慶活動或聚會，以免受困於人群之中。他有著令人無從想像的孤僻性格。」

歷史學家瓦薩里(Vasari)談到卡魯里(Jacop Carucci)又名蓬托爾莫(dit Pontormo，1494-1556)時，說了上述這番話。蓬托爾莫是十六世紀佛羅倫斯派中最古怪的畫家之一，同時，他也是對於發明新繪畫方法相當有貢獻的畫家，這種相對於文藝復興風格的新方法，藝術史學家把它稱為「矯飾主義」或「表現主義」(le maniérisme)。

沒有十字架的耶穌降架半躺圖

《耶穌降架半躺圖》繪於西元1526-1527年，在佛羅倫斯的聖福教堂裡完成。這幅畫深刻展現畫家初期作品的風格。此畫的內容是文藝復興時期藝術家們經常處理的一個主題——基督的軀體從十字架上被放下來，聖母、聖約翰及聖女們聚在祂的跟前。但蓬托爾莫在採用這個題材時另做了補充。

首先，畫面上並沒有出現十字架，這對於本書的主題來說，算是有點違背常理。十字架並不是被忙著解下基督的人們所遮擋，而是確實沒有出現在畫面上。畫面的左上方，蓬托爾莫在安排人物時特意留出空白，一般來說，它正是十字架橫木應出現的位置，不過畫家卻在此處畫了一朵玫瑰色的雲彩。

奇特的體形

這幅畫最奇特且最令人著迷的地方，在於人物的處理手法。

人物在畫面上的位置，並不符合慣常的處理方式。一般而言，基督的母親在畫面左邊，而聖約翰在右邊。

但在蓬托爾莫的《耶穌降架半躺圖》上，瑪利亞是那位身穿藍色衣服的女人，她的手伸在基督的頭上方，占據畫面的右側，而聖·約翰位於瑪利亞正上方，有點像兩性畸形人。

此外，在人物的面貌和身體的表現上，未遵循人物形象的一般表現手法。男人和女人皆是透過服裝來區分，男人穿著短上衣或裹著布露出上半身，而女人則身穿寬大的袍裙。

但是，男人和女人的外觀十分相似——身體都呈碩長型，男人的體型用曲線來勾勒，身上的肌肉幾乎難以辨識。臉呈圓形，從臉部很難區分人物的年齡，而頭髮一律是蒼白色澤的鬈髮。

彎彎曲曲的線條

圓形的手法在這幅畫的整個結構中，表露

何謂矯飾主義？

藝術史學家路基·蘭齊(Luigi Lanzi)在1792年首先使用「矯飾主義」這個名詞，用以說明自1527年查理一世的軍隊洗劫羅馬到十六世紀末卡拉奇(Carrache)出現這段時間裡，義大利繪畫藝術的特徵。

「矯飾的」一詞出現得更早。十七世紀法國批評家尚布雷(Fréart de Chambray)在1662年首先使用這詞，後來蘭齊也貶抑性的使用該名詞，在他們看來，矯飾主義是文藝復興的退化病，它的特徵是過度追求風格的效果，而不顧現實的原則——亦即理智地模仿自然。

針對各種畫家的否定的評價。米開朗基羅(Michel-Ange)在畫《最後的審判》和保利納教堂壁畫時，也曾被人稱為矯飾派畫家。威尼斯畫家廷多雷托(Tintoret)和韋羅內塞(Véronése)皆為「矯飾主義」藝術家。拉斐爾培養出的一批畫家在他去世後，形成一種不同於其導師的風格：羅曼(Jules Romain)於1527年後去曼圖瓦，他就是拉斐爾派發展時期矯飾主義的主要代表。在巴馬(Parme)有帕麥桑(Parmesan)，佛羅倫斯有薩托(Andrea del Sarto)、蓬托爾莫、布隆齊諾(Bronzino)和洛索(Rosso)等，這些畫家都是矯飾派的重要代表。

矯飾主義源於義大利，很快就在整個歐洲傳播開了。義大利藝術家在弗朗索瓦一世宮廷中確立自己的地位，促成「楓丹白露派」的產生。洛索在阿爾卑斯山北被稱為「佛羅倫斯人」，還有Le Primatice和Niccolà dell'Abate，都是法國矯飾派的代表人物。在維也納和布拉格，羅道爾夫二世皇帝的兩個首都也構成義大利矯飾派藝術家，如Arcimboldo及法蘭德斯矯飾派藝術家，如Bartholomeus Spranger等富有吸引力的兩個極端。

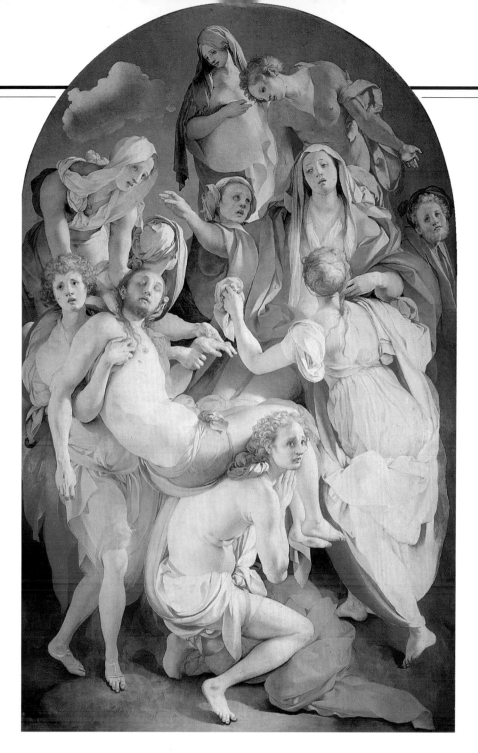

《耶穌降架平躺圖》，蓬托爾莫作，
(佛羅倫斯，聖福教堂)。

《耶穌降架平躺圖》高313公分，寬192
公分，是一幅繪於木板上的油畫。這幅
畫由蓬托爾莫爲佛羅倫斯聖福教堂的偏
祭台卡保尼(Capponi)所作。 完成於
1526-1527年之間。
目前該畫仍在那裡。在同一座教堂的偏
祭台上，還有蓬托爾莫一幅名叫《聖母
領報》的壁畫，天花板上則繪有四位福
音傳道者的肖像圖。

虛假的色彩

這個特點使畫面具有非現實性。畫家通過
《耶穌降架平躺圖》表現一種詩意的形象，
而不是重現某一歷史事件。用來表現這黑
夜畫面的顏色應是深暗色彩，它們更加深
了非現實性的效果。淡藍色和粉紅色是主
要色調，且兩者結合在一起：左邊一位聖
女穿著藍裙子戴粉紅色頭巾，這也許是瑪
利亞．馬德蘭。穿著藍衣服的瑪利亞和右
邊背對畫面之聖女的粉紅裙子配在一起。
只有在畫面上方和下方，畫家才使用色彩
強烈、對比鮮明的顏色：左邊抬耶穌的人
身穿紅色長褂，抬著腳的那人裹著桔黃色
的布，尤其是綠色和紅橙色——而正面上
方聖約翰緊身上衣的兩種顏色，則是互補
色。
畫家的藝術理念在此達成一種理性的風
格，使得這幅《耶穌降架半躺圖》幾乎成
爲一幅抽象作品，同文藝復興時的藝術毫
無相似之處，因爲後者只著重於模仿現
實，而不是闡述現實。

無遺，全畫沒有一條直線，也沒有一個
角；畫面上只有曲線，它與畫作上方的圓
形是一致的，整個構圖都按曲線來安排。
與文藝復興初期的畫作不同的是，這幅畫
上的人物並沒有被安排在畫面的最前面，
即置於景物之前，而是占據整個畫面，除
了雲彩所在的那一小塊空間。然而，這種
人物堆砌的方式，並沒有造成混亂的感
覺。從畫面最上方那個驚恐注視著這場面
的婦女，直至畫面下方抬著基督大腿的男
人，所有的人物動線都呈反S形，藝術史

學家們稱此爲「蛇形線」。
這條線通過聖約翰的身體，順著聖母的右
臂而下，在基督和一位聖女的頭部，蛇形
線改變了方向，順著基督的身軀向右邊轉
去，基督的身軀也呈S形。 人物形象的分
布，使畫面具有十分輕浮的特性。畫家
並不設法表現人物的體力：在《耶
穌降架平躺圖》中，基督的屍體似
乎很輕，以致抬他的人好像只與地
面輕輕接觸，而不是用整個腳掌
去支撐。

戰爭災禍殃及藝術

羅馬浩劫

「教皇內心憂傷,焦慮而痛苦。在他那聖安琪城堡,高高的城牆塔樓上,摘下三重冠冕,滿臉汗水和塵土;他眼看著世界之主,落入外族之手。」

查理一世的軍隊奪取羅馬後,在西班牙唱著上面這首歌。西元1527年,羅馬在政治上又在精神上統治歐洲幾個世紀之後,遭到劫難並部分被毀,就像遭蠻族入侵時那樣。

在漫天大霧裡……

浩劫發生在五月。前一年秋天,神聖聯盟的軍隊(法國和羅馬教會聯盟的軍隊)在克萊芒七世(Clément VII)的表兄弟、麥迪奇(Médicis)家族的成員「黑幫」約翰的率領下,在義大利北部被王室軍隊統帥查理·德·波旁(Charles de Bourbon)率領的國王軍隊打敗。於是,一支由各路人馬組成的軍隊進了聖城,其中包括德國步兵(傭傭軍)和西班牙軍隊。德國兵是新教徒,對摧毀大逆不道的巴比倫藝術滿心喜悅;西班牙軍隊關注的是如何削弱教皇的權力。這兩支軍隊都是貪得無厭的傭傭軍,對掠奪羅馬豐厚的財物早已垂涎三尺。

五月五日,星期天,這支傭傭軍在羅馬城外會合。羅馬本來有可能做抵抗。城裡擁有一支後來建起的民團隊伍,還可以借助於幾處堅固的建築物,如改名為聖安琪城

《巴比倫的娼婦》,此乃漢斯·霍爾拜因(Hans Holbain)於1523年所創作之雕刻畫;此為路德教派的宣傳畫,旨在揭露羅馬的邪惡罪行。

堡(Saint Ange)的亞德里安(Hadrien)帝陵。此外,位於台伯河左岸的教皇城勒波爾果(le Borgo)有堅固的城牆……但是起了大霧又下雨的天氣,使克萊芒七世的砲兵無法發揮威力。星期一,西班牙兵終於登上城牆,城裡展開巷戰,瑞士衛兵抵抗著入侵者,但是征服者的軍隊步步緊逼,一直攻打到聖彼得堡大門。

這時,守城部隊全面崩潰。教皇正在梵蒂岡宮裡,聽到消息就和十四位紅衣主教倉皇逃離,躲進聖安琪城堡。羅馬已是一片火海。一個名叫塞利尼(Benvenuto Cellini)的金銀匠與教皇隨行人員一起躲在城堡裡,他從塔樓頂上往下看:「夜暮降臨之際,敵軍占領羅馬,我們則躲進了城堡。我一向愛看新鮮事,因而注視著這難以置信的景象……」

浩劫

當然,和羅馬所遭遇的浩劫相比,這番描述可能顯得不太恰當。因為羅馬所遭的那場浩劫是殘酷而漫長的。克萊芒七世躲在城堡裡雖然安全,卻成了城堡的囚犯,經過長期談判,他決定在六月妥協,而後於十二月初狼狽的從壁爐煙囪爬出來,化粧逃出城堡……在這段受困的日子裡,無事可做的士兵加緊擄掠,巧取豪奪,燒殺淫虐,一直持續到西元1528年2月,士兵們得到命令,撤離已成廢墟的城市為止。

傭傭軍在梵蒂岡宮裡安營紮寨,他們用簽字廳裡細木鑲嵌的書櫃來燒火,用匕首和筆在拉斐爾及其弟子們所繪的壁畫上刻寫死於圍城的統帥、查理五世皇帝或馬丁·路德(Martin Luther)的名字。在《教皇里昂一世接見阿梯拉》的畫上,教皇里昂十世的臉被尖刀割破,在《雅典學派》圖中,柏拉圖和亞里斯多德的臉也被刺刀割成碎片……直到很久以後,這些畫作才得以修復。士兵們砸碎了一位法國彩色玻璃畫大師剛完成的作品,因為他們想取下玻璃畫上的鉛條,用來製造手槍的子彈。他們把歷代教皇所蒐集的圖書搶劫一空;十年前根據拉斐爾的圖樣,在布魯塞爾織成,放在西斯汀教堂的壁毯也被搶走;他們向居民勒索珍貴的金銀製品,然後將它們融化成金塊。

整座城池都陷在相同的境況中。在居民躲藏的每座房屋、每座宮殿裡,占領軍接踵而至,恣意敲詐勒索,滿足後才離去。珍貴的手蹟、畫作、古代青銅器、體積較小的塑像統統被運走。後來在那不勒斯、西西里、撒丁島甚至君士坦丁堡,都可見到許多從羅馬搶來的東西。在教堂裡,搶劫更為可怕。舉行宗教儀式的物品、所有的金銀聖物都被士兵們搶走。新教徒對聖物盒(其工藝往往異常精細)更是恨之入骨。為了摧毀天主教徒崇敬的遺物,占領軍每每把見到的遺物盒砸個粉碎。「皇帝的軍

《克萊芒七世》,局部瓦薩里(Vasari)著作中之肖像(佛羅倫斯、舊宮)。羅馬遭難後,教皇蓄起鬍子以示哀悼。

隊拿走聖約翰、聖保羅和聖彼得的頭骨；他們偷走金、銀器物並包裹起來，把它們扔在街上當球踢。」當時曾有一篇遊記這樣子描述一個時代的結束。

羅馬的浩劫在整個基督教世界，被視為可怕的災禍；但也有一些人認為，這場悲劇早就有預兆，並認為劫數難逃。自十六世紀初以來，教皇們決定保護人文主義運動，而對廣大信徒所關注的問題逐漸疏遠。為異教文化恢復名聲的做法，肯定了教皇的政治作用，但這一切並不被大多數基督徒所理解，教徒們所關心的是更為純潔的遠離紅塵的精神作用。在這種情況下，產生了「羅馬—巴比倫」的主題，它不僅在溝通者的長篇說教中出現，同時也在雕刻家的作品中一再被運用。雕刻家們散發許多散頁紙片，上面刻印著這座教皇之城的破壞性形象，它已與異教徒的可咒舊城市一樣，變得大逆不道。

1527年的羅馬浩劫，似乎讓這些預測家的話應驗了。一年後，人文主義者伊拉斯莫斯在《西塞羅》一書中，強烈要求恢復真正的基督教形象。在羅馬浩劫八年後，米開朗基羅(Michel-Ange)在西斯汀教堂的拱頂，繪製《最後的審判》這幅表現人類受罰下地獄的驚人之作。畫作中，他讓女預

言家和先知們，象徵性地聚在一起……。

畫家們或落難或出走

羅馬所遭受的劫難帶來另一個直接後果。自十六世紀初以來，羅馬聚集了一批為數眾多的藝術家。正像羅馬的居民一樣，侵略軍的入侵使藝術家們大為震驚。1540年前後，瓦薩里(Vasari)在羅馬蒐集一些有關浩劫的素材，他對藝術家們的不測之禍有所敘述，其中有些記載令人不寒而慄。在災難中，有些人死去了，例如雕刻家馬可·但丁(Marco Dante)。一些藝術家被拘捕、遭凌辱，被當成奴隸般的對待。身材魁梧的佛羅倫斯畫家洛索被迫光腳去幹重活，為一家臘肉舖搬家。有些藝術家較幸運，例如年輕畫家帕麥桑(Parmesan)，曾被迫為一個愛好藝術的軍官畫了許多畫。形勢一旦出現轉機，藝術家們便紛紛逃離這座血腥的城市。他們之中，多數人決定出走，並且一去不復返。帕麥桑回到故鄉帕爾馬(Parme)；洛索(Rosso)在義大利流浪一段時日後，終於前往法國定居，住在楓丹白露；包利多洛·德·卡拉瓦喬(Polidoro da Caravaggio)先前往那不勒斯，後來轉赴西西里；皮埃利諾·德瓦加(Pierino del Vaga)則去熱內亞(Gênes)；建築

《聖安琪城堡前的僱傭軍》，科克(Jérôme Cock) 根據海姆斯凱克(Maarten Van Heemskerck)作品所作之版畫，1555年完成(巴黎國家圖書館)。

師桑索維諾(Sansovino)遷至威尼斯。到了十七世紀，羅馬已不再是藝術家的匯集地。除了這種決定性的變化之外，還有無法彌補的物質損失，以及藝術家所遭受的精神創傷。雕刻家馬克—安托萬(Marc-Antoine)在浩劫中遺失了所有的銅版，以致於1527年之後，再也沒有人談論他的作品。畫家塞巴斯梯亞諾·德·比翁波(Sebastiano del Piombo)曾在羅馬浩劫之前創作出幾幅十分優秀的作品，但是浩劫後，他只畫出一些平庸的作品，西元1531年2月，他在一封信中談到自己的情況。史學家安德烈·夏泰爾(André Chastel)所著，一部有關羅馬浩劫的傑出著作中，摘引了這封信的內容：「我並沒有恢復自己的精神，我覺得自己已不再是浩劫之前的那個塞巴斯梯亞諾。」這番言詞令人震驚，它表明羅馬被占領後所造成的災難性後果，除了藝術家外流和藝術品的損失之外，還造成眾多藝術家創作生命的死亡。

→參閱150-151頁，〈最後的審判〉。

阿爾布萊希特・阿爾特道爾夫畫作中的宇宙

亞歷山大之戰

「這是一個世界，一個只有幾平方公尺的小世界。從四面八方蜂擁而至的軍隊不計其數，直至畫面的最深處，數目之多，絕對是無法估量的。」

多瑙河派

「多瑙河派」是指呈現多瑙河流域(從雷根斯堡到維也納)的藝術流派，時間約在西元1500年到1530年之間。廣泛來看，這個流派也指鄰近地區的繪畫藝術：例如梯洛爾(Tyrol)、卡林梯(Carinthie)、薩爾斯堡(Salzbourg)、弗里烏爾(Frioul)等地。該流派作品的特點是，非常注重景物及光線的效果。最能表現這種風格的兩位大師是沃爾夫・胡伯爾(Wolf Huber, 1485年至1553年)和阿爾布萊希特・阿爾特道爾夫。

阿爾特道爾夫出生在雷根斯堡，他的父親是一位裝飾彩色字母的藝術家，也是他的啟蒙老師。阿爾特道爾夫的作品除了《聖弗羅里昂祭壇裝飾屏》(1511年)和《亞歷山大之戰》外，還包含其他創作，像是油畫、雕刻畫、水彩畫等表現宗教或神話的主題，而其中又以景物為主。

德國哲學家弗雷德利希・施萊格爾(Friedrich Schlegel，1772-1829年)於1803年，首次在巴黎看到阿爾布萊希・阿爾特道爾夫(Albrecht Altdorfer)所作的《亞歷山大之戰》時，發出了上述這番讚歎。

亞歷山大和大流士

這幅作品的主題清楚地寫在懸於戰場上空的標牌上：「亞歷山大大帝(Alxandre le Grand)打敗了最後一位大流士(Darius)，十萬波斯步兵和一萬騎兵均被殲滅。大流士王僅帶著一千騎兵逃竄，其母、其妻以及子女全都被俘。」

畫家展現了波斯歷史上一段著名的時期：西元前333年的春天，大流士三世在小亞細亞東南沿海地區的伊索斯(Issos，古地名)被亞歷山大大帝打敗。

阿爾特道爾夫肯定是從宮廷史學家阿本斯貝克(Bavière Abensberg)根據古代作家瓊特・古斯・弗拉維烏斯・阿里安(Quinte-Curce, Flavius Arrien)所述片段編寫而成之《巴伐利亞軼事》的第一部，了解到這段歷史。

這本書是在阿爾特道爾夫創作前三年出版的。他所描繪的歷史事件具有驚人的準確性。除了記載標牌上所寫的死亡人數和戰旗上所示的統計數目之外，畫家清楚指明戰鬥發生的時刻：月亮在右方剛剛升起，太陽則漸漸沉入海面，此即傍晚時分。據史書記載，戰鬥開始於清晨，在傍晚時告終。

畫家所選擇的，正是戰鬥結束的時光。在畫面前部和戰場底部的兩軍對陣中，士兵們正在廝殺格鬥，畫面戰場中間部位，一支波斯部隊正落荒而逃，在部隊被隔斷的一塊空白處，大流士坐在車上迅速逃亡，亞歷山大騎著他的馬——布塞法爾追趕上去。

然而，這場被描繪得維妙維肖的古代戰爭，其實比較像一場現代戰爭，而不像發生在西元前四世紀的衝突。

當然，畫上沒有大砲，畫面中央戰車上的將帥也是古代人的模樣。但畫作前面的騎兵用長矛廝殺，使人聯想起中世紀的德國僱傭軍，他們身上的盔甲便是中世紀末期的典型式樣，頭戴裝飾華麗的中世紀柱形尖頂頭盔，他們驕傲地高舉繪有紋章圖案的戰旗。

古代的戰事被畫家搬到了與他同時代的境遇中，即帕維亞(Pavie)之戰——在四年前，查理一世皇帝戰勝了弗朗索瓦一世國王……。

宇宙觀

在戰場後，即畫面的上方，是個遼闊的景象，雲彩在天上翻滾。這番景色說明了戰場位在地中海東部沿海地區的歷史景況。離水域較遠的地方，畫家畫出了一條河流的三角洲——肯定是尼羅河——在左邊可見到一條狹窄的陸地，其後方是另一個海——紅海。這些準確的細節，使細心的觀眾能看清戰場的真實位置，是位於現今土耳其南部的沿海地區。

在畫面上準確表明戰場的位置，這種做法其實是畫家希望把戰爭置於世界這個廣闊的範圍中。要理解《亞歷山大之戰》一畫景物的新穎之處，有必要提及阿爾特道爾夫之前的藝術家如何表現戰爭場面：從龐貝的鑲嵌畫《亞歷山大之戰》到保羅・烏切洛 (Paolo Uccello)的《聖羅馬諾之戰》，或皮埃羅・德勒・法蘭西斯卡(Piero della Francesca)的《赫拉克利烏斯大戰蕭斯洛埃斯之役》和《君士坦丁戰勝馬克森提烏斯》，藝術家們的注意力都集中在——表達士兵的搏鬥上，對景物反而幾乎不加以表現。

到了十七世紀，描繪戰場景物的畫面淪為一種陳規，甚至與寬廣的地平線、呈弧形

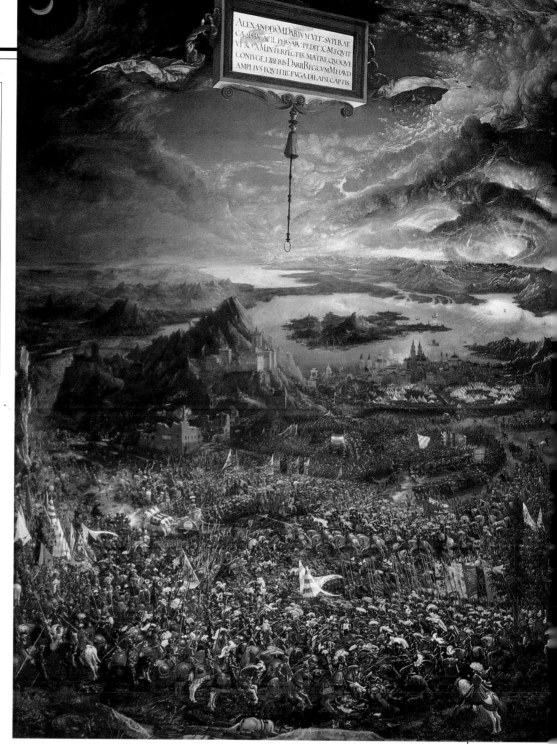

《亞歷山大之戰》，阿爾特道爾夫，
1529年(慕尼黑，古畫館)。
全景及細部(左頁)。

亞歷山大之戰是表現古代男女英雄功蹟的組合畫之一，於1528年至1540年之間，應巴伐利亞公爵紀堯姆四世和其夫人之吩咐而作。

這幅油畫畫在木板上，高度有158.4公分，寬度120.3公分，但這幅畫可能在某個時代曾被裁去幾公分。畫上寫著A.A(Albrecht Altdorfer)，時間是1529年。

這幅油畫最初保存在慕尼黑的紀堯姆公爵府邸，十六世紀末移入公爵博物館，1803年《亞歷山大之戰》被法國軍隊帶到巴黎，直到1835年才重新回到古畫館(Alte Pinakothek)。

的全景毫無關係，正如阿爾特道爾夫在1529年所繪製的那樣。畫面上，高高的山襯托在白色的背景上，海上的船蹣跚而行，桔黃色的陽光從海面波浪上反射出來，還有城市、樹林，這一切讓人聯想到無限的宇宙中，生命正在鑽動，在那裡，戰爭只是微不足道的一個因素。數量眾多的士兵，其人物表現得極為細緻，阿爾特道爾夫對每個細微之處都極下工夫，例如兩個士兵身邊有一條狗，一個步兵正了結倒地的敵人，另一處，一匹馬躺倒在地——這一切並未使畫家所表現的事件更具重要意義：人類，不起眼的動物，在我們眼前幾乎是毫無意義的在互相廝殺。

他們只是人生舞台上一齣小悲劇的演員，而在這個舞台上，還有更重大的力量正蠢蠢欲動……。

災難之光

真正的衝突出現於天空中。近景和地平線中雲層密布，而畫面中央標牌的周圍，雲卻變得稀疏了。這樣的布局與伊索斯平原上的士兵陣勢互相輝映，尤其與大流士和亞歷山大周圍的空間相呼應。

同樣的，月亮和太陽同時在天上，這就象徵性地呼應了兩軍統帥的對陣。但天上的鬥爭與人間的戰爭仍舊不可等量齊觀，這是黑夜和白天之戰，是黑暗和光明之爭。

藍色的天空，在標牌上紅色飄帶和流蘇的襯托下，變得更鮮艷，但在兩側，卻被蒼白的月光和落日的紅橙色彩所中斷。這兩個光從兩側以兩種不同的色彩照亮戰場：馬匹的臀部反射出月光的白色，而落日的光輝灑落在長矛、廢墟、戰旗上，呈現橙、紅色。

同一幅畫上，有幾個不同的光相組合，這是阿爾特道爾夫圖畫的特色之一，在他1511年所繪的《聖弗羅里昂祭壇裝飾屏》中也可看到這種特色。

在義大利，與阿爾特道爾夫同時代的畫家也有類似的繪畫手法，例如喬爾喬內(Giorgione)的《暴風雨》一作，即表現出天色的變幻動盪，又如拉斐爾(Raphaël)的《解救彼得》，也表現出夜的奇蹟。

霍爾拜因用顱骨繪肖像畫

大使們

「喔，我的上帝呀，這些榮譽有什麼用呢？當『死神』這個不可抗拒者降臨時，我們只能聽命，別無他法。」

天主教人文主義者湯馬斯·莫爾(Thomas More)因捍衛信念而被處死，他在生前曾說出上述這段話。這也許是對小漢斯·霍爾拜因(Hans Holbei le Jeune)的《大使們》這幅名畫的一種評價。《大使們》是兩個人的肖像畫，在近景有一件形狀扭曲的古怪東西，仔細看即可發現是顱骨。

傑出的肖像畫

肖像畫上，右邊的人是法國人丹特維爾(Jean de Dinteville)，他是駐亨利八世宮廷的大使，另一位是他的朋友塞爾夫(Georges de Selve)，他在1533年4月來倫敦拜訪丹特維爾。丹特維爾穿著華麗的宮廷長袍，脖子上掛著聖米歇爾騎士會勛章，頭戴軟帽，上面則裝飾著形如死人頭顱的別針。他的左臂擱在物架上，右手摸著短劍把，把上還刻著他的年齡：29歲。塞爾夫是拉伏爾(Lavaur)主教，身穿教士服裝，長袍看起來頗昂貴，但形式簡潔。

自凡愛克(Van Eyck)的《阿諾爾費尼夫婦像》人物組合畫出現以來，這幅畫是第一幅群像畫，主旨在於表達丹特維爾和塞爾夫之間的友誼。畫的色彩極為簡明：以褐色為主調，紅和綠兩色平列相互襯托。畫家的筆法流暢，畫面縱橫平衡。

丹特維爾和塞爾夫在畫中並不相互對視，但他們在精神上和感情上的默契，充分展現在姿態上：兩人的姿勢對稱完美，一隻手臂擱在物架上，另一隻手臂則搭拉著，手齊腿部。這一對友人的高貴，在於他們穩定自在、平靜安詳的神態及體態：他們身材魁梧、鬍子修剪整齊，簡潔但用料講究的服裝，配著皮毛襯裡，還有珍貴的小物品裝飾著他們的打扮(例如短劍上的金色流蘇，塞爾夫拿著的手套)，在畫家精湛技巧的表現下，在在展現出畫中人物的社會地位。

變形手法

繪畫中的變形手法，是為了有意識地表現某物，而特地加以扭曲變形，以致此物只有當觀眾站在畫家設計好的準確位置上，才有可能被看出來。

十六世紀文藝復興時期的畫家們，尤其是「矯飾派」的大師們，非常熱中於以這種手法繪畫。最簡單的變形圖像，是畫出從一面曲鏡所反射出來的圖像，有時也會出現更為複雜的變形圖。

◁《凸鏡中的自畫像》，
帕麥桑(Parmesan)，1524年
(維也納，藝術史博物館)，
此為簡單的變形肖像圖。

從天到地

這對友人所站立的大理石鑲嵌畫的地板，有點像西敏斯特(Westminster)教堂的地面。在他們之間的架子上，放著一些物品，這些東西對理解這幅畫具有非常重要的意義。

架子上的各種物品，例如：計時儀器、天體儀、可攜帶的圓柱形太陽鐘，上面標識的日期是(1533年)4月11日，兩個圓盤面，也是另一個太陽鐘，時間標明九點三十或十點三十分，和一架可以測定星辰位置的新型機械。可見畫家對這些科學儀器是十分熟悉的，他也曾在一幅繪於1528年，名叫《英王亨利八世的星象學家尼古拉·克羅采》的畫中，繪出數樣儀器。

在架子下層，其他一些物件與地球儀同置一處，這是在哥倫布發現新大陸後不到四十年時所繪製的地球儀。一本代數書半翻開著，旁邊還有一本打開的頌歌集，上面寫著樂譜及德文歌詞，是路德教派的版本「Veni Creator Spiritus」(來吧，聖靈)。同一層，還有一把詩琴和套著的笛子，地上則放著另一把翻過的詩琴。

我們可以很明顯地看出畫家透過這些東西所要表達的意義：時間在流逝，值得我們關心的事情只有研究和音樂，而其他一切塵世的逸樂和雄心壯志，只不過是虛榮而已。

顱骨

在《大使們》的近景中，兩人之間有一件呈對角線形狀的東西，證實了這樣的解釋。一個比實物大的顱骨，以扭曲變形的方式表現出來，僅憑這兩個理由，它就值得引起注意。這顱骨是重複畫在丹特維爾軟帽上，沒有扭曲的小型顱骨。

當然，藝術家在作品中畫上頭顱，這並不是第一次。自中世紀以來，描繪在畫作上經常可見到的情形：在耶穌受難像中，頭顱出現在十字架底下，這是人類始祖亞當的頭顱，做十字架的木料就是從他那裡生長起的樹木。在聖杰羅姆(Saint Jérôme)的肖像裡，也可以看到頭顱；杰羅姆是個一邊沈思死亡並一邊自我鞭笞的老人，這題材常見於十六世紀的作品中；還有，由祭台後方的裝飾屏反面所展現的宗教場面中，也可以看到顱骨。

但在《大使們》這幅畫上，是畫家首次在非宗教的畫面上展示出頭顱，這個頭顱不僅比實物大了許多，而且只有透過視覺的重新整合才能加以辨認。這種手法使得這部作品像是一個畫謎，具有更深的涵義。然而，這手法並不是霍爾拜因特有的；十六年後，畫家斯克洛茨(Guillaume Scrots)繪了《九歲時的愛德華六世》(倫敦，國家肖像畫館)，也是通過變形手法繪製的，畫中年輕君主的臉是變形的，如果從特定的角度來看，扭曲的現象就消失了。變形法很像是故意取悅觀眾的手法，又可顯示畫家的高超技藝。此外，它還是一種特別的手段，目的在引起公眾注意、披露某一幅畫的奧秘——即畫的品德。

《大使們》是一幅繪製在木板上的油畫，畫面基本上呈正方形：高度為207公分，寬度為209.5公分。作品的署名和日期是：Iohannes Holbein，1533年。這幅畫肯定是由讓‧德‧丹特維爾帶回歐洲大陸的，收藏在保利西城堡(Polisy)，直到1653年才被運到巴黎。如今，它被收藏在倫敦國家美術館。

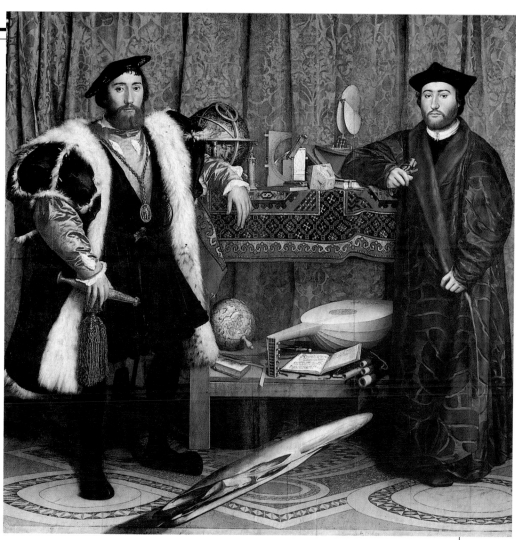

《大使們》，漢斯‧霍爾拜因作，1533年(倫敦，國家美術館)。

《顱骨畫謎》，約翰‧普洛沃斯特(Jan Provoost)的雙折屏畫反面，1522年(布魯日，梅姆林博物館)。在《大使們》一畫裡，頭顱的變形圖正是一道關於死亡的畫謎。

漢斯‧霍爾拜因

漢斯‧霍爾拜因於1497年(或1498年)生於德國的奧格斯堡(Augsbourg)，是老漢斯(約1460或1465-1524)的次子，他是霍爾拜因油畫世家中最重要的成員。

小漢斯受到父親，也許還有畫家Hans Bugkmair的薰陶。霍爾拜因是一位受義大利文藝復興影響很深的藝術家，1515-1516年間，他來到貝爾(Bâle)，後來在當地結婚，並成為伊拉斯謨斯的朋友，為伊拉斯謨斯的作品(《愚人頌》，貝爾，1515年出版)畫插圖，也為上等商人家庭畫肖像及牆上的裝飾畫(已失散)和宗教畫。

1526年，貝爾被宗教改革派控制，霍爾拜因接受伊拉斯謨斯的勸誡後流亡英國，並被引薦給湯馬斯‧莫爾，隨後定居倫敦，其肖像畫家的名聲也很快傳開了。1528年，霍爾拜因再返貝爾，但從此只能畫肖像和門面裝飾畫，因為宗教畫被改革派喀爾文派教徒所禁止。對此他深感失望，便前往義大利，後來又於1532年返回英國；自此，他再也不曾離開過那裡。在英國，霍爾拜因仍畫著肖像畫和裝飾畫，英王亨利八世成了他的保護人，他為國王繪細密畫，提供珠寶式樣草圖，同時為英王本人畫肖像(羅馬，巴爾貝里尼畫廊)，還有國王親信的畫像(《安娜‧德‧克萊芙》〔巴黎，羅浮宮〕；《大使們》……)。1543年倫敦發生大瘟疫，霍爾拜因死於榮耀和事業的最巔峰的時期。

米開朗基羅爲西斯汀教堂繪畫

最後的審判

1533年7月，教皇克萊芒七世命令米開朗基羅(Michel-Ange)爲西斯汀教堂的兩壁繪畫，不到25年，他便完成了拱頂繪畫，獲致前所未有的大成功。

畫家在年近六旬時，獨自一人投入工作，歷時七年之久。

畫作表面看似混亂

《最後的審判》畫面寬闊。爲繪製這幅畫，米開朗基羅毀掉兩幅他在1508年至1512年之間完成的壁畫。1534年以前，在牆壁上面弦月形的部分，曾繪有基督的列祖，整個教堂拱頂上部的弦月形也一樣。他所構思的巨幅作品要占用很大的面積。從牆的上方至下方，從左至右，裸體人物占據著畫面，或飛天或下地獄，他們在雲中擁抱，做出各種姿態，畫面佈局混亂令人吃驚。最令人感到意外的是，在他這件作品之前的《最後的審判》，圖畫布局都是精確、有條不紊的，人物或左或右，或上或下，說明在最後審判之日都能看到他們的形象。這些作品中，上帝總在天上正中央，周圍圍繞著一群天使和聖人。再往下一些，是死而復生者，這些人分成兩組：基督右邊是上帝的選民，左

《最後的審判》位於西斯汀教堂盡頭的牆上，即祭台周圍的牆上。壁畫長度13.7公尺，寬度12.2公尺。

該畫由米開朗基羅在1536年至1541年之間一人獨自完成。當時，教皇克萊芒七世要求米開朗基羅爲教堂兩面牆繪畫：在祭壇處的牆上畫《最後的審判》，在教堂入口處畫《撒旦的墮落》。1534年9月，克萊芒去世，他的繼承者保羅三世縮減原有計畫，這也許是聽了米開朗基羅本人的意見。

邊則是下地獄的人。十五世紀時，凡德威頓(Rogier Van der Weyden)所畫的《最後的審判》(藏於波納市)是一多折屏畫，畫面上的人物布局就是這種模式。

米開朗基羅的壁畫與這樣的簡潔結構迥然不同。當然，基督依然在壁畫上方，畫的中心線位置上；畫作的底色爲黃色，這使得基督的形象顯得十分突出，他的身邊還圍繞著聖人，正如在先前畫中所表現的一樣。瑪利亞緊挨著自己的兒子，聖彼得在右，這位灰鬍鬚老人手拿天堂的鑰匙。在基督腳下還有兩名聖人，聖洛朗扛著他殉難的刑具，聖巴托羅繆則提著自己殉難時被剝下來的皮。再往右，是聖女亞歷山卓凱薩琳，她指著自己受刑的輪子。

這些人物的周圍有著眾多不知是聖人還是天使的形象，這些人物似乎非常畏懼神威。瑪利亞在傳統中，是一位替人說情者的形象，然而在這幅畫作中，她不再向自己的兒子求情，而是跼曲身靠在基督身邊，畏懼地收起胳膊，轉過臉，不忍目睹受難者。基督舉起手臂，手勢之猛烈是過去畫作中從不曾見過的，這種氣勢確實使他身邊的人感到恐懼。在基督與聖彼得之間，有個人彎起胳膊，另一個人伸著手，像在保護自己。再往下一些，洛朗正往後退縮。左邊一名婦女極其害怕，轉過身去設法在鄰人的衣服下襬中藏身。神的惱怒不僅針對身邊許多的信徒，同時也針對被教會封爲聖人的那些人。

眾多的裸體身軀

這些聖人並不具備明顯的神聖特徵，他們身上某些標誌使我們得以辨認其中幾位。但他們之中，沒有一人頭上有光輪，並且大多數都赤身裸體，這與各種版本之《最後的審判》是截然不同的。

眾多的裸身使得當時人深爲反感。在西斯汀教堂這般神聖的地方，爲何要畫這麼多

裸體身軀呢？一個名叫達尼埃勒·德·伏勒特拉(Daniele da Volterra)的畫家被派去遮掩畫中人物的性器官。他還因此得到一個叫「開襠褲遮掩者」的綽號……。

然而，畫家的做法往往有多種理由，主要是爲了形式上的理由。米開朗基羅既是一名畫家，也是一名雕刻家，他對人體表現有特殊的偏愛。在教堂拱頂上，裸身的年輕人形象和在《亞當的創造》中，亞當的優美形體，皆足以表明這一點。

另一個原因顯然是個人因素。畫家生於1475年，隨著自己的衰老，他在自身和所熱愛的人們身上，看到歲月所留下的痕跡，他深知自己離死亡不遠，因而在《最後的審判》中，畫出具有預告性質的徵兆。因此，壁畫上的人體與拱頂上年輕、美貌、比例匀稱的人物相差甚遠。如果說基督(三十三歲時去世)具有青年的朝氣和美貌特徵，那麼大部分人物的形象表現，則是日落西山的男女眾生：聖巴托羅繆、聖彼得以及基督另一側的人——亞當或施洗約翰——頭髮已經灰白，身上肌肉已經鬆弛。這些人物的軀體雖有成熟的力量，但已失青春的氣息。巴托羅繆手上拿著人皮，上面畫著一張衰老的臉，藝術家們一直認爲這正是米開朗基羅自己的畫像。這幅殘忍的自畫像說明了這部作品的意義——對衰老和死亡這場不可避免之悲劇，及對審判的思索。

對死亡的思索

人體復活的畫面占據壁畫的左下角，它證實了上述的說法。在此之前，不曾有畫家畫過這種場面，但米開朗基羅詳細繪製了人死之後的可怕遭遇。一個還在墓穴中的人正掙扎著掀開石板；另一人正艱辛地從地下鑽出上半身。好幾個復活的人還身披裹屍布，其中一些人只剩一身骨架子；另一些人有張灰色皮，但毫無血色。在這部

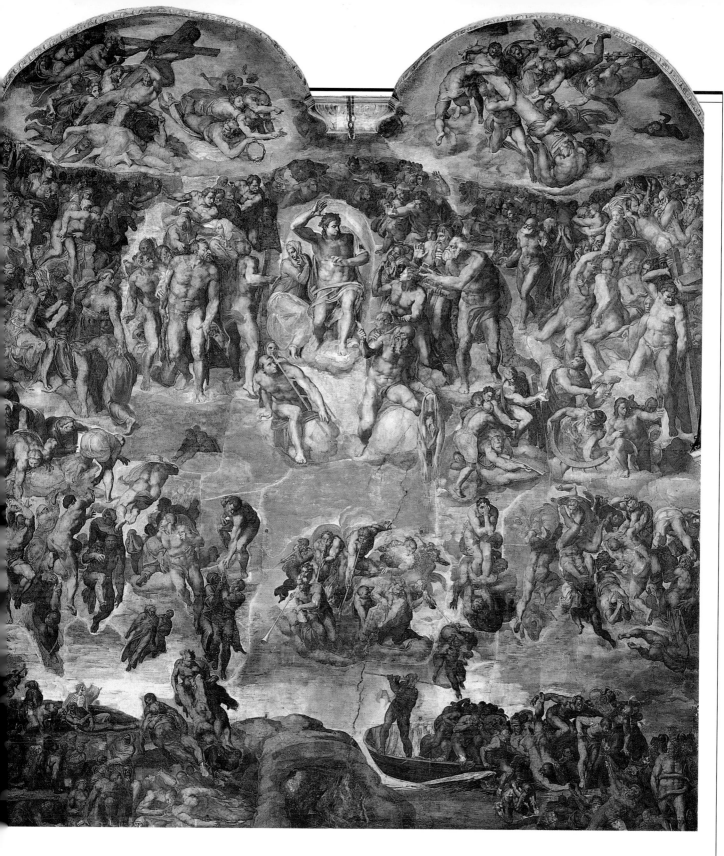

分的上方，靈魂的爭鬥看來過分肉體化，所以有人猜疑畫家想表現的不是靈魂之爭，而是人類軀體與死亡的鬥爭。畫面左邊的人們正互相幫助：一個男人正幫兩位掛在大串念珠上的人上升，一個女人則抓住一個男人的腋窩把他抬起來，人們互相伸著手提攜對方。畫面右邊，魔鬼把一些人拖下來，而天使(都沒有翅膀)則拉住他們不令他們下墜。往中間一點，離畫著米開朗基羅自畫像人皮的不遠處，一個正在下墜的男人用手摀住臉，而不做任何抗爭。這個人被孤單地襯托在藍色的底色之中，也許就是告訴我們，這幅古怪的《最後的審判》的意義所在：面對不可逃避的死亡，人只有屈從。

→參閱100-101頁，＜波納的最後的審判＞；
132-133頁，＜西斯汀教堂的天頂畫＞。

提香在宮中畫一幅裸女圖

烏比諾的維納斯

1631年，一列車隊從烏比諾的宮中駛出，朝佛羅倫斯而去。車上載有好幾百幅畫，由於繼承和政治上的原因，這批藝術品落入了麥迪奇家族的手中。

在這批畫作之中，有十五幅是提香(Titien)的作品，其中有一幅畫著「年輕的維納斯躺在精緻、漂亮而講究的有褶間的呢料上，身旁有幾束鮮花」。這就是今日被稱為《烏比諾的維納斯》的畫作。

《神聖的愛情和世俗的愛情》，提香，完成於1515年左右，(羅馬‧博爾傑茲美術館)。

熱光中的裸女

《維納斯》之名是因畫上女人的美貌而來，她無愧於愛神的美姿。但在十九世紀，這幅畫的名稱叫做《睡美人》，事實上，這反而更為貼切。

的確，因為畫面上無任何神話或古代的色彩。一位金髮少婦裸身躺在威尼斯宮的一張床上，兩名女僕正忙碌著在衣櫃裡替女主人找尋衣衫。裸女躺著，目光投向觀眾，上身靠在墊子上。右手拿著一束花，左手搭在大腿上。

畫面中的女人擁有的最大誘惑力，在於她

曖昧的姿態：既無精打采，又撩動人心。這種誘惑力來自一些會洩漏女人私生活的細節：亂床單，懶洋洋躺著的小狗，還有幾名在櫃旁忙碌的侍女。

畫作的色彩使得情色氣氛更加濃郁。女人的膚色及床單呈金黃色，而其它色彩則互補，靠墊和女僕的裙子是紅色的，與窗簾的祖母綠及背景的墨綠色形成對立。

夫妻感情的寓意畫？

提香的這幅畫繼承了喬爾喬內(Giorgione)所作的《德勒斯登的維納斯》這幅裸女名畫的傳統。畫中，一位裸體女人躺在房間的地上。這幅裸女圖比烏比諾的裸女圖還早三十多年，提香對這幅畫知之甚深，因為他是在喬爾喬內去世後才把《烏比諾的維納斯》完成的。

提香1538年的這幅畫中，裸女的姿勢與《德勒斯登的維納斯》一樣，唯一不同(也是根本性的差異)是德勒斯登的裸女睡著了，右臂曲起枕在腦後，顯出一副優閒自在的迷人姿態。

在這之後，提香又完成同類型的幾幅作品。1543年，一位思想開放的紅衣主教法內茲(Farnese)要提香畫另一幅躺著的裸女《達那厄》(那不勒斯，卡波迪蒙泰博物館)，宙斯化作金雨同她幽會。後來，他又為查理一世皇帝畫了另一幅《維納斯》，《達那厄》則獻給皇帝的太子菲利浦(馬德

提香

提齊阿諾‧凡塞利奧，又叫提香(Tiziano Vecellio, dit le Titian)，他的父親Gregorio Vecellio，是個公證人，共有五個孩子。提香排行第二，1488年(或1489年)生於威尼斯附近的卡多雷。他曾在貝利尼(Giovanni Bellini)的畫室學畫，師事於喬爾喬內，甚至在1508年曾與喬爾喬內合作繪畫。他的早期作品深受佛羅倫斯文藝復興的影響，從中借鑒了空間、形象、古典陪襯(建築或古代雕刻)，對於光線和色彩表現亦極為重視，可謂之典型的威尼斯風格，《神聖的愛情和世俗的愛情》便是繪製於這個時期。1525年至1530年，提

香在國際上已享有良好的聲譽，他為查理一世皇帝，為佛羅倫斯，還有羅馬宮廷繪畫。許多人物肖像都出自這個時期，如查理一世的肖像(1523-1532年)即是。

提香在1576年去世之前，一直不停地作畫，他的筆法新穎而自由。他為查理一世的繼承者西班牙的菲利浦二世，創作了令人驚嘆的《詩歌》；畫中的神話只是用來表現情色，如《達那厄》(普拉多博物館)即是。提香晚年作品色彩變得更強烈，外型模糊，顏料厚實，光線耀眼，代表作包括《荊莉冠》(慕尼黑美術館)及《瑪息阿受難》(克洛姆利茲博物館)。

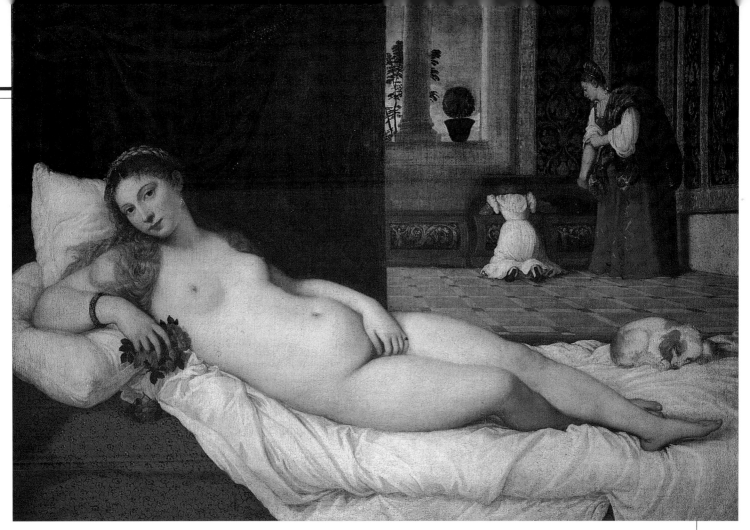

里，普拉多博物館)。

藝術家為什麼在他繪畫生涯的後期，同意繪製這些情色畫呢？1515年前後，畫家的處女作之一《神聖的愛情和世俗的愛情》(羅馬，博爾傑茲美術館)，以十分不同的格調表現出畫家對愛情的觀點。畫中，兩位金髮美女坐在石棺上，其中一人幾乎全身赤裸，但這種裸體具有純潔的性質：這是犯原罪前的夏娃——她臉上露出信念和純潔的愛。另一人身著服裝，打扮妖艷：她一如《烏比諾的維納斯》，手拿著一束花，左手手腕戴著手飾。

這個女人是世俗愛情的化身，表現出對塵世的眷戀。畫家把她的腦袋畫得略低於象徵神聖愛情的女人的腦袋，這顯示出她的身分，外表體面但比較低下。在石棺上，可看到一些神話內容的浮雕：一個男人正想把一個女人劫走、一匹沒有籠頭的公馬、一個男人正遭受鞭打：暗示純肉體的情慾所導致的結果。

在《烏比諾的維納斯》中，表現肉慾的手法是十分露骨的，這名裸女左手的動作足以表明這一點。但是畫面的場景是在室

內，在場的女僕在某種意義上，使得這種場面合法化了，女人的赤身裸體似乎絲毫不會使僕人難堪，也許，這幅畫所表現的是夫婦生活的內容，這位漂亮的少婦是妻子，女僕們正在為她準備內衣。

後繼有人

使觀賞這幅畫的藝術家們深感震驚的是它的情色意味，而不是此畫所體現的可能寓意。在這幅畫問世後，臥躺的女人或正在梳洗的女人，這類主題啟發了法國矯飾派畫家的靈感。

讓·庫贊(Jean Cousin)的《夏娃——第一個潘朵拉》(巴黎，羅浮宮)，為表現道德涵義，將一個裸女置身於噴泉的洞窟中。當代人弗朗索瓦·克魯埃(François Clouet)則畫了亨利四世國王的情婦在宮中沐浴的情景，這宮殿正是受提香的《普瓦提埃的狄安娜》(Diane de Poitiers)的啟迪所畫成的(華盛頓，國家藝術館藏)。

很久之後，到了十九世紀，一位畫家從《烏比諾的維納斯》中得到靈感，畫出現代藝術中表現妓女最有名的一幅畫：《奧林

《烏比諾的維納斯》，
提香(佛羅倫斯美術館)。
整體和細部圖。
這位躺著的裸女是個
正在引誘男人的女人？
還是在表現夫妻之間的愛情？

《烏比諾的維納斯》這幅油畫，高119公分，寬165公分，收藏在佛羅倫斯美術館。該畫奉烏比諾公爵紀多巴多·德拉·洛凡爾之命而作，完成於1538年。直至1632年，這幅畫一直收藏在烏比諾，之後才轉到佛羅倫斯。

比亞》(馬奈Manet，巴黎，奧塞美術館)。畫中一名裸體女人躺在長沙發上，上半身靠著墊子，在她身後的黑人女僕則送來一束仰慕者獻上的鮮花。提香所繪製美麗而神祕的女人，在三個世紀後又再度出現了，這是一個法國的妓女，她的畫像後來還掀起軒然大波。

→參閱160-161頁，＜瑪息阿受難圖＞。

現代第一部藝術史
瓦薩里所寫的傳記

畫家兼藝術史家瓦薩里(Giorgio Vasari)所寫的《最優秀的畫家、雕刻家、建築家傳》(以下簡稱《傳記》)，第一版於1550年問世。在當時，這部作品是獨一無二的，它引起莫大的轟動，以致在不到二十年的時間裡(於1568年)瓦薩里對該書又做了補充並再版。

瓦薩里《傳記》引起的轟動一直持續著。這部作品在各個時代都有手抄本，直至今天，它對藝術史家來說，仍是一部極具參考價值的作品。

挑戰

據1568年再版本中的瓦薩里自述，他之所以會寫這部作品，乃源於1543年在羅馬紅衣主教亞歷山大‧法內茲宮中的一次談話，這位紅衣主教很喜歡結交文人、藝術家。保羅若夫(Poul Jove)主教是位人文主義者，愛收集「名人」肖像，還用拉丁文為著名畫家撰寫頌詞，他對瓦薩里談到想寫一部有關現代藝術家的大全——從契馬布埃(Cimabue)到瓦薩里時代，當時瓦薩里正在紅衣主教宮裡繪製一系列的壁畫。瓦薩里對他說：「得有一位專職人員相助！」主教答道：「那麼，您就來寫吧！」「至少，這部作品是用通俗語所寫成，不同於普林尼(Pline)的作品，」保羅若夫又說道。當時瓦薩里只有三十三歲，毫無寫作經驗，他全力以赴從事寫作，不到七年，就完成相當出色的初稿。「作品中提到的畫家雖會離開人世，但時間將無法損耗這部作品。」瓦薩里在書中描述，若夫曾說過這番話。

一部無法替代的作品

這位藝術家所講述的趣聞，不管是真還是假，都富有意義。這些軼事趣聞凸顯出這部藝術史的主要特點，構成該書的獨特之

處：瓦薩里的《傳記》一方面是一部從「內部」講述的藝術史，作者本人是一位畫家；另一方面，《傳記》並不像老普利納所著《自然史》第33卷至第37卷中，呆板重複的提及藝術家。《傳記》是一部用義大利文寫成，名副其實的現代論文集，可供廣大的讀者使用。

在瓦薩里之前，沒有一個畫家，也沒有一個作家曾經想寫作一部有系統的當代畫家史。但丁、彼特拉克、薄伽丘，以及編年史家維拉尼(Giovanni Villani)，在十四世紀的佛羅倫斯都曾偶然在自己作品中列舉過一些他們欣賞的當代藝術家，諸如契馬布埃和喬托，但是，他們對這些藝術家最多只寫上三言兩語。

托斯卡納地區的藝術家塞尼尼(Cennino Cennini)生於1370年前後，曾經寫過一部藝術論集，這對今日的史學家仍十分有用，因為書中提供了當時藝術家運用各種基本技巧的秘密。但他的這本著述並不包括任何畫家的傳記和作品目錄。不久以後，十五世紀的、建築家阿爾貝提(Leon Battista Alberti)也寫了三部珍貴的論述集：《論雕刻》(1450)、《論繪畫》(1450)、《論建築》(1485年在作者去世後發表)，這些作品為理論性著述，並非藝術史。

同時，還有一些記述藝術家生平的作品。雕塑家吉貝提(Lorenzo Ghiberti)是佛羅倫斯聖洗堂天堂門的作者，他在一部通俗著作《評論集》談及個人生平，偶爾提及其他藝術家；偉大的建築師、佛羅倫斯聖馬利亞天主教堂穹頂的作者勃魯涅列斯基(Brunelleschi)的傳記，是由一位數學家名叫馬內梯(Antonio di Tuccio Manetti)為他寫的。所有這些作品都無法成為瓦薩里巨著的參考。

藝術家眼中的藝術家們

自1260年至十六世紀中葉，《傳記》以瓦

喬爾喬‧瓦薩里

《傳記》作者喬爾喬‧瓦薩里於1511年，誕生在阿雷佐，1574年於佛羅倫斯逝世。瓦薩里本身是一位藝術家，在當時享有很高的聲譽。

瓦薩里在佛羅倫斯畫家薩爾多(Andrea del Sarto)和米開朗基羅的畫室裡學習繪畫，同時還師事於玻璃工匠和金銀細工匠。瓦薩里畫油畫，也酷愛素描。他熱愛旅行，作品除了保存在家鄉之外，還有一些被收藏在羅馬、那不勒斯、臘萬納、利米尼、佛羅倫斯，以及托斯卡納等地的藝術中心。他經常為達官貴人作畫，曾經為紅衣主教亞歷山大‧法內茲在羅馬的拉岡塞拉利阿宮繪製壁畫，也曾為科斯梅‧德‧麥迪奇大公一世整修爵爺舊宮。

薩里對自己作品的專論告終。這部作品系統地闡述義大利以及歐洲較小範圍內，眾藝術家的生平和作品。瓦薩里在畫家梅西納(Antonello da Messina)的傳記中，間接談到凡愛克(Van Eyck)。1550年的《傳記》版本共分兩冊，每冊有992頁(四開)；1568年所出的第二版則分三冊，四開，每冊1012頁。每位藝術家的專論都附有一幅本人的木刻畫，作品中有一篇關於＜圖畫的三種藝術：建築，雕塑，油畫＞的專論作為總導言。

《傳記》將藝術家生平故事與作品串連起來而且附帶評介，其內容集各種故事之大成，雖然傳聞往往多於事實，卻仍然十分

HAC SOSPITE NVNQVAM
HOS PERIISSE VIROS, VICTOS
AVT MORTE FATEBOR.

六世紀初至瓦薩里時代。

藝術發展的時間表還伴隨著各種風格的地域差異。瓦薩里出生於義大利中部的阿雷佐,在佛羅倫斯受教育,他打心底認為自己應該是托斯卡納人。因此他格外重視義大利中部對藝術所締造的貢獻:注重輪廓、素描、色彩;這地區的作品重視精神和構思等因素。在瓦薩里看來,義大利北部,尤其是威尼斯的藝術正好相反,過度突出情慾,依賴色彩和筆法可能引起的情感力量。因此,他的理想境界是效法拉斐爾或西斯汀教堂的米開朗基羅(Michel-Ange)。至於提香(Titien)、廷托雷托(Tintoret)或韋羅內塞(Véronèse)的作品,在他看來根本不值得讚賞。

瓦薩里在精神藝術和情慾藝術之間、在注重輪廓和突出色彩兩類作品之間,畫了一條基本分界線。這條分界線後來在法國引起普桑派和魯本斯派的爭論,並且成為當代藝術史家分類的指標。

「我的氣息將宣告這些人
不曾遭受災難而死,
也不曾被死亡所打敗。」
瓦薩里《傳記》首卷的
封面插圖,佛羅倫斯,
吉烏梯(Giunti),1568年。

科斯梅·德·麥迪奇公爵一世與
藝術家在一起,瓦薩里作,
(佛羅倫斯,凡希奧宮)

富有意義。「喬托(Giotto di Bondone)畫羊乃是自學成才,而不是學習、模仿其導師契馬布埃(Cimabue)的作品。」這是杜撰的嗎?事實上,這是瓦薩里為區分風格,才故意這麼說的。契馬布埃的風格依然受「希臘」畫家的影響,屬於拜占庭風格;而喬托的畫則屬「現代」風格,他是在模仿自然中學會繪畫的。

瓦薩里為他所談到的每位藝術家列出作品目錄。有時他對作品的名稱、描述或地點會出差錯,因為他不可能親眼目睹所有作品。然而整體看來,《傳記》的準確性多於錯誤,而且他為後來亡佚的繪畫和雕塑提供珍貴的素材。瓦薩里的特點,在於他自己擁有數量可觀的油畫、素描和雕刻,加上自己是位畫家,因此能出色地分析每位藝術家的風格。他在各藝術家之間,找出承上啟下的關係,並指出各幅作品新穎、特色或不足之處。

偏見及其影響

《傳記》對作品形式的看法,包含各種等級。瓦薩里相信藝術是會進步的。他在《傳記》中,根據藝術天才的各個階段,區分出三大時期:1260年前,長期陷入「希臘」形式的藝術復甦;十五世紀,偉大天才藝術家的成熟;天才時期——拉斐爾(Raphaël)、米開朗基羅時期來臨,即從十

廷托雷托繪製神奇的舞台布景畫

聖馬可的故事

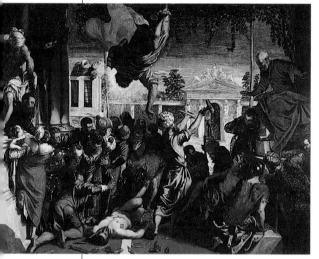

《聖馬可解救奴隸》，
廷托雷托，1548年，
(威尼斯，科學院畫廊)。

威尼斯畫家廷托雷托，自十六世紀起，即被史家們看成「可畏的畫家」；他把中世紀城市藝術引向戲劇布景之路。

「他是繪畫史上前所未見的可畏人物。」，十六世紀瓦薩里(Vasari)如是說：「本性野蠻的藝術家」，蘭齊(Lanzi)如是說：「粗魯而野蠻」，十九世紀伯爾卡特(Burckhardt)如是說。廷托雷托(Tintoretto)與喬瓦尼‧貝里尼(Giovanni Bellini)和提香(Titien)，青年時代都很富詩意，與色彩濃艷得足以煽動情慾的作品相比較，他確實是一位傳奇而帶有強烈悲劇色彩的畫家。

首次掀起軒然大波

廷托雷托在二十九歲從事繪畫生涯初期，就以《聖馬可(Saint Marc)的奇蹟》這幅警世之作表現出強烈的自我風格，這幅畫又名《聖馬可解救奴隸》。該畫是為裝飾威尼斯最重要的一所宗教社團——聖馬可社團而作。廷托雷托的妻子是該社團「大總管」之女，因有這層關係，使他很容易便得到作畫的機會。

這幅畫表現出威尼斯人眾所周知的一個情節。在回教徒手下，一名篤信基督的奴隸正受到酷刑的折磨，但因為他曾經敬拜過聖馬可的遺物，結果聖人顯靈救出奴隸，神奇的使他得到解放。

在畫面的處理上，這部作品具有獨特之處。聖人的軀體被奇特的縮短了，頭部首先出現在畫面上，他猛然降臨，鬆開了捆綁奴隸的繩索，摧毀了劊子手手中的刑

《聖馬可遺體被劫》，
廷托雷托，1568年，
(威尼斯畫院陳列館)。

這四幅畫，現今收藏在威尼斯畫院陳列館和米蘭布雷拉宮繪畫陳列館中，原先曾掛在威尼斯的聖馬可宗教社團會議廳裡。

四幅油畫表現下列內容：《聖馬可解救奴隸》(高415公分，寬441公分)；《聖馬可遺體被劫持》(高398公分，寬315公分——該畫每邊都被裁切過)；《發現聖馬可遺體》(高405公分，寬405公分)，以及《聖馬可拯救海難中的撒拉遜人》(高398公分，寬337公分)。

第一幅畫繪於畫家的青年時代(1548年)。其他三幅則完成於1562年至1566年之間。

具。畫家想引起觀眾的驚訝，便利用畫面右側，在一個法官驚訝得突然從高凳上起身、張開雙手的模樣來表現。畫的近景是一束耀眼的白光，背景的光線則比較自然，這更爲畫面加重了戲劇舞台的色彩。從戲劇張力的角度來看，在十六世紀末期的歐洲，這幅畫表現基督傳奇故事的手法，堪稱獨一無二。

更確切的說，它是創作於卡拉瓦喬的《聖馬太殉難》和《聖保羅改宗》兩件作品問世之前。這幅畫令當時畫家感到震驚，並引起一番激烈的論戰，以致「社團」當局決定把畫送還畫家本人，保存在私人畫室中。

十五年後……

1562年，早已成爲威尼斯知名畫家的廷托雷托竟然又接受要求，再度畫出聖馬可的傳奇故事。他所畫的三幅作品再次引起威尼斯居民的困惑。

《聖馬可遺體被劫》畫的是在埃及亞歷山大港，受折磨至死的聖人屍體被劫走的場面。原本異教徒正準備在柴堆上燒掉聖馬可的屍體，但基督徒趁風暴來臨之際，把聖人的遺體從焚屍的柴堆上劫走。在一群抬著屍體的教徒身後，是一幅令人目眩的遠景圖：石板路面，一長列拱形門延伸到遠方的地平線。泛紅的光線照著整幅畫面，畫的左邊，建築物和叛教者的身影呈白色，近景人物的結實身體形成鮮明的對比。叛教者在突發事變中恐慌不安，畫家用筆很輕，好像在描繪一幅虛幻的場景。

《發現聖馬可遺體》也使用一遠景豎立的手法和光線、色彩技巧。畫面上的場景發生在西元829年，這一年威尼斯人偷走埋在城裡的聖人屍體。事情發生在小教堂的地下墓室，那裡的光線昏暗，呈暗綠色。

《聖馬可拯救海難中的撒拉遜人》，
廷托雷托，1568年，
(威尼斯，畫院陳列館)。

一縷微光在畫面前方，由外面照入墓室，使得黑暗色調發生了細微變化：畫中後部，開棺人手持的火把發出微弱的亮光；畫面近景中，一些身穿紅衣的人在搶劫。畫面左邊的聖馬可顯靈了，他向威尼斯人指著他的墓穴所在處，並治癒了一個魔鬼纏身的男人，他身邊的一男一女則試圖控制那個男人。墓室裡，整個背景呈現令人昏眩的對角斜線；室內光線微弱而昏沉，近景中還有一個以短縮法畫的屍體，以引起觀眾注意，這一切使得畫面顯得奇特而神秘。

第三幅畫名叫《聖馬可拯救海難中的撒拉遜人》。這幅畫同樣令人驚奇。畫面上，海浪把船托起，紅色和綠色形成鮮明對比，黃色光暈裡是聖馬可和被他救起的那個人，背景則是泛著白色微光的密布的雲。

受人強加的傑作？

聖馬可社團的新任「大總管」湯馬索・蘭高納(Tommaso Rangone)，是一位醫生兼美學家，向廷托雷托提出要求繪製這些畫的也是他。這位大總管本人兩度出現在廷托雷托的畫面上：在《聖馬可遺體被劫》一畫裡，他又跪在地上向上帝謝恩。

然而聖馬可宗教社團的成員們，似乎從來不曾完全接受大總管委託繪製的這幾幅畫。自1573年起，即這三幅畫被掛起來七年之後，就被取下來送到蘭高納府中。又過了幾周，它們被送回廷托雷托的畫室，並要求畫家修改畫作。這也許僅僅是宗教社團成員與大總管之間的衝突：要求廷托雷托修改的重點之一，是以別的人物代替蘭高納的肖像。

數年之後，這幾幅畫並未作任何改動，又原封不動的地放回原處。其間究竟發生了什麼事？無人知曉！但這個事件說明了廷托雷托的繪畫風格是新穎的，難以被當時人所接受。這些人既想請畫家精心創作，又想沖淡作品過分大膽的色彩，實在矛盾極了。

雅各布・羅布斯提，又名廷托雷托

雅各布・羅布斯提(Jacopo Robusti)是一名印染匠的兒子，1518年出生於威尼斯。他曾在提香畫室短期學畫，不久就發展出自己的風格，這種風格較受威尼斯矯飾派的影響，而不是受色彩和地方古典傳統的影響。

廷托雷托的畫作特點是，減少了色彩的層次(畫的色彩侷限於明與暗的強烈對比)，以及壯觀的遠景手法，這種手法將畫面後方的場景安置在前景中，展現一連串壯觀的建築。

廷托雷托所畫的油畫，畫面多宏大壯觀(這是十六世紀下半葉威尼斯畫派的特點之一)，由於畫面上有眾多的人物以及有力且對立的動作，致使畫面的戲劇效果更加顯著。

這種油畫很快吸引了威尼斯人。城市的著名人物，紛紛向廷托雷托預訂自己的肖像畫；宗教社團則要求他畫重大題材的系列畫；城市共和國政府亦對他的作品有好感(例如《天堂》以及公爵宮中的其他作品)。

廷托雷托於1594年在威尼斯去世。

《發現聖馬可遺體》，
廷托雷托，1568年
(米蘭，布雷拉宮繪畫陳列館)。
下跪的人物是該畫的
訂購者湯馬索・蘭高納。

布呂格畫出人類的不幸

瞎子的寓言

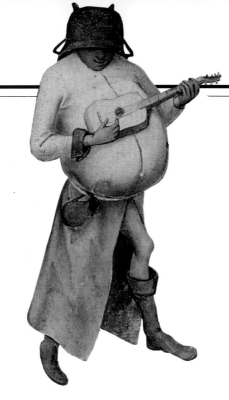

長期以來，皮耶・布呂格(Pierre Bruegel)被視爲杰羅姆・博斯(Jérôme Bosch)的繼承者，過去，人們稱呼他爲「古怪的皮耶」。布呂格並不僅僅繪製一些農民婚禮的場景，或是北方結冰湖面上的溜冰者，他的作品十分接近義大利油畫的構圖，而不是遵循畫師的傳統構圖，充分表現出人類的悲慘命運。

《瞎子的寓言》正是屬於這一類的作品。這幅畫體現了基督的一句名言：「若是一個瞎子給另一個瞎子引路，兩人將一起跌進溝裡。」（《馬太福音》第十五章），畫面上六名瞎子或拉手，或拉棍子爲另一人帶路。這些人跌跌撞撞走在陡坡上，正朝溝裡走去，其中帶隊的瞎子已經跌入溝中。

準確的醫學診斷

皮耶・布呂格所描繪的瞎子，表現出他出色的觀察能力。本來，布呂格從一則寓言中汲取靈感，完全可以繪製為殘疾人閉著眼睛朝前走去，結果必然掉進溝裡。但他卻選擇從臨床角度，表現出五種不同的失明情況。例如，其中一人在角膜上有一層白點狀的角膜翳——現今醫生稱之爲角膜白斑的徵兆。另一個瞎子抬頭望著天，他患的是眼球萎縮症，這是現代家所周知的失明原因之一。第三個瞎子露出摘除掉眼球的眼眶。

重視疾病外在形體的表現，這在布呂格的畫中並非罕見。在其他畫中，他所畫的瘸子和殘廢者都極其精確，根據畫面往往就能診斷出這些人所患的疾病。在《狂歡節和封齋期之爭》(1559年，維也納，藝術史博物館藏)這幅畫裡，狂歡隊伍中，有個人

的肚子鼓起，雙腿細弱，這種病態在專家看來，可能是患肝硬化症。布呂格對疾病描繪的準確性，正好可以說明十六世紀的醫學領域已十分進步。畫家的清醒尤其表現在《瞎子的寓言》這幅畫上，因爲在那個時代，失明還是一種病因不詳、常常被誤診的疾病——人們往往把失明歸咎於胃火攻目。……

動作的表現

在表達基督的箴言時，布呂格採取自由表現的方式。馬太在引述耶穌的話時，說的是一個瞎子領著另一個瞎子，布呂格卻畫了六個瞎子，他們已掉進或即將掉進溝裡。畫面具有一種不尋常的活力，瞎子們步履蹣跚，盡力保持自己的平衡，結果還是倒在地上，他們的身體似乎凝成一體，使觀眾感覺他們是一齊倒下去的。畫面上，陡坡在構圖上形成居主導地位的斜線，坡上，瞎子的姿態正逐步發生變化：從直立到四肢朝天倒在溝裡。由維也納收藏著的另一幅布呂格的作品，畫上表現出整套《兒童遊戲》，他將窮人變成九柱戲中一長串的小木柱，一個接一個地倒塌下去。在布呂格之前，只有一位藝術家以同樣方式表現動作——1426年至1427年，馬薩喬(Masaccio)在布蘭卡奇教堂表現《聖彼得身影的奇蹟》時，畫面中一邊是彼得和門徒沿著街往前走去，另一邊是殘疾者在聖人的身影碰到他們時，紛紛的站立起來。壁畫造成這樣的幻覺：右邊一人獨自在街上往前走，左邊一人從蹲下直立起來。之後，沒有畫家畫過類似的畫，直到二十世紀初，未來派的作品從電影中得到啓發，才研究起動作的分解來。

《狂歡節和封齋節之爭》的細部：跟隨狂歡隊伍的男人(維也納，藝術史博物館)。這位法蘭德斯畫家以驚人的精確性，描繪出殘障者與當代人們的身體缺陷。

瞎子——人的象徵

瞎子數量的增多，動作的準確性，眼疾的症狀，這一切組合之後，使畫面具有強烈的悲劇色彩。在瞎子身後，布呂格畫出農村景色特有的寧靜與抒情，遠處地平線有一種完美的平衡感，各種層次的色彩互相銜接，就像文藝復興時期的作品。圖左有幾幢房舍，表示村落之所在。但村裡沒有一個人在屋外，這表示瞎子不可能得到任何健康者的幫助。稍靠右邊，畫面的底部是一座教堂。教堂位於兩個瞎子之間，位置顯得更爲突出重要。這個村子和教堂都已被確認出來：是貝德・聖安娜小村及村旁的小教堂。畫家在寫景時，已把這段寓言故事安排在他熟悉的環境中——十六世紀布魯塞爾近郊的農村。

因此，福音書的寓言具有強烈的現實色彩。瞎子領瞎子，一齊跌進溝裡，這不僅表示基督時代的懷疑主義者拒絕跟著瞎子走，而且表示各個時代所有的人，尤其是北歐的人——絕不會跟著瞎子走。

布呂格繪製《瞎子的寓言》時，正是西班

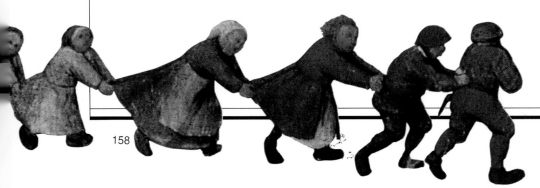

布呂格作《兒童遊戲》細部(維也納，藝術史博物館)。不管是兒童還是瞎子，人們都被和他們一樣的瘋子所引導，走向災禍。

彼得・布呂格

老彼得・布呂格約於1525-1530年間，出生在位於布呂格村的布拉班特(Brabant)，布呂格(Bruegel)這個名字即與此有關。

老彼得・布呂格是其繪畫家族的奠基者；他的兒子小彼得・布呂格(1564-1638)或稱約翰第一，以及另一子，外號老約翰或約翰・德・佛魯(Jan de Velours)(1568-1625)，和他一樣都是畫家。而老彼得・布呂格的孫子安布洛西尤(Ambrosius)，又叫小約翰・布呂格(約翰第二)，及其曾孫，均是繪畫家族的成員之一。

彼得・布呂格曾在安特衛普拜畫家阿爾斯特(Pierre Coecke Van Aelst)為師，並於1551年，成為該市畫師。當時，他為版畫商人傑羅姆・科克(Jérôme Cock)作畫，這名商人後來把他送往義大利，以繪畫該國風景，為木刻畫提供圖樣。於是布呂格在1553年前往義大利，途經里昂，越過阿爾卑斯山，抵達羅馬、那不勒斯和墨西拿等城市。

1563年，他與他老師彼得・科克的女兒結婚。據說為了避開家人，布呂格與妻子婚後定居在布魯塞爾，並在當地繼續從事繪畫工作，於西元1569年去世。

牙統治荷蘭的「歷史上最黑暗的時代」。當地居民受喀爾文教派的影響，但卻被篤信天主教的查理一世和菲利浦二世所統治，因此不斷發生農民騷動。在這幅畫問世的前幾年中，正是社會動盪最激烈的時期。1566年夏天，市民紛紛拿起武器，摧毀基督教聖像和天主教象徵物。1567年，菲利浦派遣阿爾貝(Albe)公爵前往布魯塞爾——《瞎子的寓言》正是在那裡完成的。阿爾貝公爵在該市採取最嚴厲的鎮壓措施，建立一個叫做「血腥委員會」的無情法庭。1568年6月5日，喀爾文派首領愛格蒙伯爵和奧姆伯爵被處決了。

《瞎子的寓言》並不是直接影射當時發生的事件，但是，描繪這幫可憐人無意中朝著不可挽回的命運走去，這似乎有種悲劇式的寓意：人類的不幸可能是由於自身的狂亂所造成，也可能是教會的殘暴所致，因為教會真正關注的是教義的勝利，而不是個人的福祉。

→參閱88-89頁，＜布蘭卡奇偏祭壇＞。

《瞎子的寓言》，老彼得・布呂格爾作，1568年(那不勒斯，卡波迪蒙泰國立美術館)。

《瞎子的寓言》畫高86公分，寬154公分。該畫完成於西元1568年，即畫家去世前一年。接著很快，就被收進義大利油畫系列，保存在巴馬(Parme)，之後由法內茲家族收藏。

目前，該畫收藏在那不勒斯，卡波迪蒙泰國立美術館中。

提香畫了一幅奏樂悲劇

瑪息阿受難圖

西元1576年夏天，威尼斯發生嚴重瘟疫。那年8月27日，該市最偉大的畫家提香(Titien)因感染瘟疫去世。

提香的遺體於次日在聖朗吉羅(Sant 'Angelo)教堂墓地下葬，由於瘟疫盛行，經濟蕭條，所以只舉行十分簡單的安葬儀式。不久，城市的治安惡化，偷盜在當時已成家常便飯。提香的畫室因無人看管，遂遭強盜搶劫。畫室裡只剩下三幅畫，由於這些畫的面積太大，盜賊不好動手，只好放棄。這三幅畫所表現的並不像提香青年時代的作品那樣，以愛情的美女為主，而是充滿暴力兇殘的宗教與神話場面。這三幅畫分別為：《基督受笞圖》，又名：《帶刺的冠》(慕尼黑，古畫館)，《聖母哀悼耶穌圖》(威尼斯，畫院陳列館)以及

發明「實顏料」

《瑪息阿受難圖》呈現出前所未有的豐富色彩。這就是人們所稱的「實顏料」，提香便是這種顏料的發明者。

顏料是由多種色素物質混合而成，畫家把它塗在畫布、木板或牆壁上，然後根據自己希望獲得的效果，塗上一層層光滑細膩的顏料，或是稍厚的顏料，使它具有一致或不規則的起伏狀。顏料可稀可稠，而提香的特點便是使用一種極稠的顏料，一旦塗在畫面上，不會流淌，馬上就粘住。

這種顏料成為名副其實的色彩粘合物，當畫家修改畫作時，使用的顏料就會越塗越厚。

提香首先採用這種技術，後來十六世紀威尼斯的大畫家們也紛紛採用，例如，廷托雷托(Tintoretto)，韋羅內塞(Véronèse)以及弗拉芝畫家魯本斯(Rubens)。

《瑪息阿(Marsyas)受難圖》，其中又以《瑪息阿受難圖》最令人動容。

古典的神話題材

畫面上的故事取材於古典神話。一天，弗里吉亞的森林神瑪息阿向阿波羅提議一場音樂比賽，由兩人各自演奏自己最擅長的樂器(森林神吹笛子，阿波羅彈豎琴)，比賽的優勝者可任意懲罰失敗者。結果阿波羅贏了，他讓人活剝了瑪息阿的皮，以懲戒任何敢向阿波羅挑戰的人。

提香在畫中所表現的正是瑪息阿受難的情景。瑪息阿頭朝下，倒掛在樹上，雙手被縛住，他吹的笛子也掛在樹枝上。畫中的金髮年輕人是阿波羅，他頭戴桂冠，跪在瑪息阿身邊，頭戴帽子的人是劊子手，而另一個森林神則拿來一只盛血的桶子。

畫面上有位長著一對驢耳朵的老人，目睹瑪息阿受折磨的遭遇卻無力求援，他就是國王彌達斯(Midas)，他也曾受阿波羅的懲罰而長出一對驢耳朵，原因是很久以前，阿波羅與潘(Pan)進行音樂比賽時，彌達斯沒有判阿波羅獲勝。畫的左邊，一個英俊少年手拉提琴，眼望著天，好像想從天上汲取靈感。這位年輕樂師的出現備受爭議，他在場有什麼涵義？也許，他代表的是，再次登場的阿波羅取得了比賽勝利；也有一些人說，這是瑪息阿的弟子奧林普(Olympe)，他在悲劇發生後即不再吹笛而改拉提琴。

最可怕的刑罰

不管年輕樂師是什麼人，他的在場及和諧的樂曲聲，與前景可怖的畫面形成極強大的對比。畫的右下角，提香畫了一個小森林神。從畫面的敘事意義來看，小森林神的在場雖然具有必然性，但卻也增加了畫面的悲劇色彩：這個弱小的神試圖拉住一條高大的牧羊犬，沒有成功，牧羊犬張開

《瑪息阿受難圖》高212公分，寬207公分。但是這個尺寸與原來的畫面大小並不相符，可能是十八世紀時，畫面的上部和下部被截去幾公分的緣故。

在圖面前景右邊的上方，寫有作品完成的日期，是西元1570年至1576年之間，即提香的晚年。

十七世紀末期，該畫收藏在現今捷克斯洛伐克的克洛姆里茲市主教府(Kromeriz)。目前則收藏於該市的國立博物館內。

血盆大口，咬著一塊帶毛的人皮，那是森林神的大腿皮。而在圖中央的下面，一條小狗正舔著地面流淌的鮮血。

「悲劇式的印象派」

畫面的色彩與筆法和提香在青年時代的作品迥然不同，如：《神聖的愛和世俗的愛》或是《烏比諾的維納斯》。畫面以棕褐色彩為主，間或出現白色、樂師和彌達斯袍子的紅色，以及鮮血的紅色。自然景物並

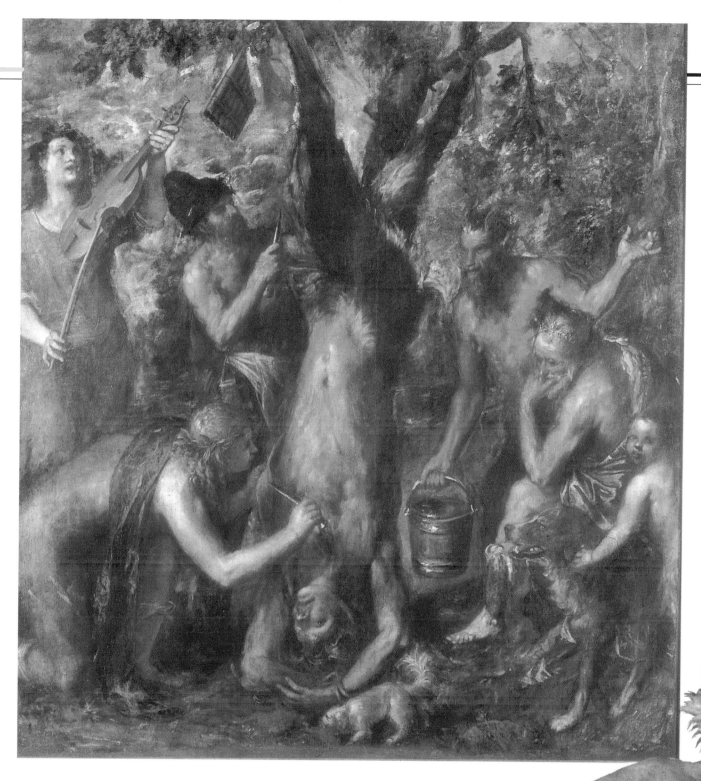

不像古典畫中那樣安排有序，層次分明，
只是以顫動的筆觸表現景物，給人一種暗
示的寓意，而不是仔細描繪出濃密的樹叢
和雲彩，因此，畫的背景給人雜亂的印
象。一位藝術史家稱此為「悲劇式的印象
派」，尤其這種背景與畫面所表現出神聖
的恐怖色彩極具震撼力。提香在他生命的
最後六年，一直在作這幅畫。除了神話故
事外，提香把瑪息阿的故事作為人類苦難

的寓言。其中彌達斯國王的手撐著下巴，
顯示提香以傳統方法表現憂鬱的姿態，他
的臉部表情可和提香本人晚年作一比較，
《瑪息阿受難圖》因此也被看作是畫家晚年
的自畫像，他正在沉思罪孽以及自己不可
避免的後果和痛苦。

→參閱152-153頁，＜烏比諾的維納斯＞。

《瑪息阿受難圖》，提香作於
1570-1576年間(克洛姆里，
國家博物館藏)，全圖和細部圖。

韋羅內塞受宗教裁判所審判

利未的家宴

「保爾・加利阿里・韋羅內塞(Paul Caliari Véronèse)被傳喚到教廷聖職部出庭，在詢問他的姓名時，他作了以下回答。」

西元1573年7月18日，威尼斯宗教裁判所法庭審訊韋羅內塞，筆錄開始時記載著上述這段話。

韋羅內塞被傳喚到專門負責防備及對付異端分子的法庭受審，因為他被控告畫了一幅以神聖傳統為主題的《最後的晚餐》，即基督最後一次與門徒們共進晚餐的景象，但畫家以非正統方式繪畫，也有人認為是故意以奇怪的方式醜化這個主題。

並非最後晚餐的《最後的晚餐》

被指控的這幅畫畫面十分寬闊，是韋羅內塞剛為威尼斯最大的宗教機構——多明尼各修道院完成的作品。該修道院下轄聖約翰和聖保羅教堂。畫面上，基督跟往常一樣坐在中間，其他人坐兩旁，這些人除了福音書上所提到的十二門徒之外，還有房屋主人和眾多僕人、手持長矛的士兵、一個孩子，前景中甚至有一條狗、一名黑人和侏儒。

畫家所選擇的背景也與畫中人物一樣，令人驚訝。《最後的晚餐》並不如聖經中所載，在巴勒斯坦某家酒舖內，而是在一座面向許多古典建築之豪華宮殿二樓的拱門下面。

《利未的家宴》，韋羅內塞作
(威尼斯畫院陳列館)。
細部及全部圖(右頁)。
該畫表現的主題是
《最後的晚餐》，但
在宗教裁判所的威迫下
更名為《利未的家宴》。

韋羅內塞審訊摘錄

「在你為聖約翰和聖保羅教堂畫的這幅畫中，那個流鼻血的人物意味著什麼？
——那是一名奴僕，因為某件事使得他鼻子流血。
——那些身著德國式服裝，手持長矛的人又是誰？
——……畫家必須具有同詩人和瘋子一樣的權利，我畫了這些手持長矛的人，一人在喝酒，另一人在樓梯下吃東西，這些人都隨時準備執行保衛主人的職責。因為我覺得這家主人富有而奢華，擁有這些侍從是很合乎身分的。
(A・Chastel，《文藝復興義大利繪畫傳聞，1280-1580》，1983，弗里堡，圖書社。)

《利未(Lévi)的家宴》，原名和真正的題名為《最後的晚餐》，是韋羅內塞為威尼斯修道院飯廳所繪盛宴中的最後一幅。

畫高555公分，長128公分，保存在威尼斯科學院內，是為聖約翰和聖保羅教堂的多明尼各會而畫，以替換在西元1571年大火中燒壞的那幅提香作品。這幅畫完成於西元1573年。

畫作剛完成便立刻引起宗教裁判所的疑心，西元1573年，韋羅內塞即被教廷聖職部傳喚出庭受審。

一些細微枝節

畫家筆下人物的姿態也非常奇特。在畫面上，顯露出的是喧鬧和雜亂的景象，與原來靜穆和虔誠的氣氛截然不同。當基督側身與聖約翰談話時，其他賓客和僕人正在做各種雜事。

羊在基督左邊，聖彼得在切小羔羊；幾名門徒舉杯喝酒，另幾名則已開始進餐；餐桌周圍，僕人忙著傳遞盤子，往杯裡倒酒；樓梯的台階上，一名士兵站著，長矛靠著肩，正津津有味的吃著別人遞給他的殘羹；而在另一側，一名僕人因為流鼻血，靠在欄杆上，手拿著手帕。

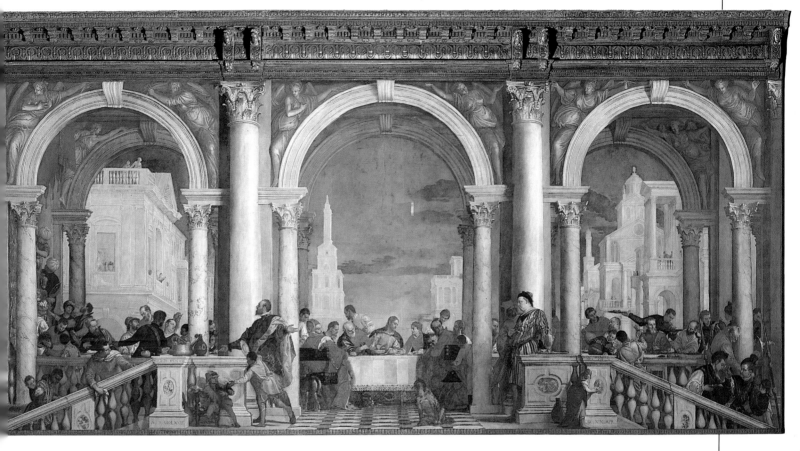

畫家的權利

上述這些細節，出現在一幅被視為紀念首次聖事的宗教故事畫中，可說是完全不相稱。但是，從美學角度來看，韋羅內塞這幅畫卻很耐人尋味。

在寬廣的建築物背景中，形式的平衡使視覺得到滿足。在色彩上，紅色和綠色相結合，間或有黃色，形成一種熱烈而豐富的和諧氣氛。當然，豐富多樣的細節也使人興味盎然，人們會樂於細心觀賞畫面，以從中發現更多的趣事。

威尼斯宗教裁判所對韋羅內塞的審判並不嚴厲。韋羅內塞雖被迫當庭作出解釋，但由於他一再申明自己對天主教的虔誠信仰，於是得到寬恕，而僅要求他更換畫名，將《最後的晚餐》更名為《利未的家宴》。

同時，這次出庭作證使畫家有機會表明藝術家也有繪畫的取材自由。全部的審問過程中，韋羅內塞屢次重申必須嚴格區分中心主題，即基督的最後晚餐和枝節插曲之

間的區別，也就是說中心主題應得到尊重，而枝節插曲之間的區別則可允許畫家自由創作和表現。

這種區分原則可能十分籠統，難以鑑別，但在韋羅內塞的那個時代，卻具有決定性的意義。因為當時教會尚未從宗教改革的分裂行動中恢復元氣，所以生怕畫家們有背叛教會的意圖，以非正統的、醜陋的筆法去表現神聖的題材，因而使得韋羅內塞必須說服聖職部門承認：只要藝術家尊重天主教教義，他就有權利自由地表現宗教的場面。

格列柯繪神秘葬禮

奧爾凱斯伯爵的葬禮

1586年春天，多明尼各·捷奧多科布洛斯，又名格列柯（Domenikos Theotokopoulos dit Greco）開始畫有關葬禮的圖。其主題頗為奇特，尤其是下葬的死者既非親王也非聖人，只是一個在二個半世紀前的托利特（Tolède）小貴族。

孔查洛·德·芮茲（Gonzalo de Ruiz）是奧爾凱斯的一名爵爺，死於西元1323年，生前他曾捐錢給托利特的宗教機構。傳說中，他的慷慨大度使他死後得到回報，就在下葬的同時，發生了奇蹟：正當他的遺體被放入墓穴時，聖艾蒂安（Saint Étienne）和聖奧古斯丁（Saint Augustin）顯靈，親自將死者放入墓內。格列柯的畫表現的就是這個場面。

從官司中誕生的傑作

在過去的畫中，沒有人畫過這種神蹟，直到十六世紀末期，才有畫家將它作為油畫的題材。這是一件司法訴訟案件，它引起人們對往事的回憶。芮茲生前曾贈予他後來下葬的聖托美（Saint Tom）教堂一筆年

《奧爾凱斯伯爵的葬禮》細部。畫中孩童也許是格列柯的兒子。

金，原本這筆年金是教堂的子民應付給教堂的，但在1562年前後，爵爺領地的居民們認為自己已經支付那麼多年的年金了，因而不再繳錢給教會。聖托美教堂的神父安德列·奴內茲（Andrés Nuñez de Madrid）向法院提起訴訟，結果他打贏了官司，決定用部分收回的年金，重修奧爾凱斯伯爵（Orgaz）墓葬禮拜堂。

他請人在墓地豎起石碑，刻上葬禮中發生神蹟的傳說。然後，又致力於使聖人顯靈的事而獲得官方承認（西元1583年，國王下令承認奇蹟）。第二年，奴內茲得到托利特教區獲准，並付出一筆資金，請人繪製一幅表現奧爾凱斯葬禮的油畫。兩年後，神父與格列柯達成協議，預訂下這幅畫。

安葬彌撒

協議在西元1586年3月18日簽字，其中對畫家將要表現的題材，作了非常詳細而準確的描述，也說明了作品包含的細節部分。畫家將畫出這樣的面面：「教區神父和其他神職人員在作禱告，正準備安葬唐·孔查洛·德·芮茲爵爺的遺體時，聖奧古斯

丁和聖艾蒂安自天而降，前來埋葬這位貴族，兩位聖人一人抱著他的頭，另一人抬起雙腳，把他安放在棺木中。當時有許多民眾在場，明亮的天空顯示出上天的榮耀。」

《奧爾凱斯伯爵的葬禮》中，畫家嚴格遵照協議中的要求作畫。畫面分成上下兩大部分，上部是《天堂的榮耀》，下部是《安葬儀式》，全畫對葬禮作了準確的描繪。畫家畫出了這一莊嚴的場面。人們舉行下葬儀式，準備把死者遺體放入墓穴。圖中央，死者身穿盔甲，安放在裹屍布上，由兩位聖人抬著：艾蒂安（可從衣袍上的花飾認出）和奧古斯汀—希蓬主教（可由其配戴的主教冠認出）。自左至右貫穿畫面的是眾多的神職人員：左邊有兩名修士，一個是方濟會修士，另一個是多明尼各的修士；右邊則有兩位神父，一人在念禱告詞，有點像安德列·奴內茲。後面站著一排出席儀式的人，帶著格列柯時代流行的皺領形頸圈。在畫面的前景上，有一個小孩—也許是畫家的兒子若熱·馬奴埃（Jorge Manuel）—他看著大家，用手指著眼前的神蹟。

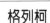

<div style="border:1px solid">

格列柯

多明尼各·捷奧多科布洛斯，又名格列柯，西元1541年生於克里特島（Crète），當時該島歸屬於威尼斯管轄。

他在坎狄「聖母畫家」會接受訓練。西元1567年來到威尼斯，在提香畫室作畫。1570年，到羅馬，然後又回到威尼斯，一直停留到1576年。

1577年，格列柯前往西班牙，當他來到托利特時，向他訂畫的人紛紛慕名而來。除了《奧爾凱斯伯爵的葬禮》外，格列柯的主要作品還有《托利特景色》（托利特，格列柯博物館）以及《拉奧孔》（馬德里，普拉多博物館）。

格列柯死於1614年。

</div>

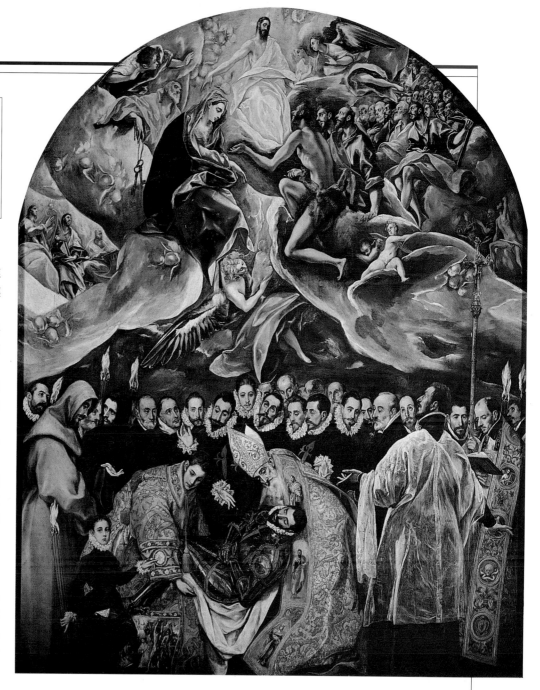

《奧爾凱斯伯爵的葬禮》畫高480公分，寬360公分。

該畫作於1586年至1588年間問世。自此以來，一直保存在托利特，聖托美教堂奧爾凱斯伯爵禮拜堂裡。

天主教改革的訊息

舉行宗教儀式時神父所念的經文，相信應該是西元九世紀的頌歌《上天堂》：「讓天使將你帶進天堂吧！在你到達天堂時，殉教者會前來迎接你，把你帶往聖城耶路撒冷。讓天使的頌歌來迎接你吧！與貧苦的拉撒路(Lazare)在一起，你將獲永生。」頌歌也許是畫家構思畫面上部的靈感來源，而對這部分畫面的構圖，協議中並沒有詳述。

畫面上，拉撒路雖然沒有出現，也沒有「聖城耶路撒冷」，但是，天堂宮廷出現在圖畫上部，基督周圍圍著天使、二品天使和眾聖人(聖母、施洗約翰在前面；彼得在左邊，手拿天堂鑰匙)，還有教會的顯貴們(畫面底部的右邊，戴著主教帽者)。

死者的靈魂出現在畫面中央，形如孩童，狀若彩雲，一位天使將它托起。

這是從十四和十五世紀虔誠的宗教舊形象中得到的靈感，它以一種極其純真的形式表現出畫家的宗教信念。同樣的，眾聖人的位置亦十分顯要，他們正在天上為奧爾凱斯的靈魂說情。這種表現手法為畫家所創，以表現聖人在神的審判中，具有為人辯護的重要作用：這是天主教教義的基本觀點之一，也是新教神學家們所激烈反對的觀點。

但是，畫的主題本身——紀念一個慷慨大度的人，在某種程度上也算一種天主教信念的公開宣言：一個作了善事而有資格進入天堂的靈魂獲得應有的回報。

然而，如果說仁慈和善事的重要意義在十六世紀受到天主教教會全力維護的話，新教教徒便會認為，贖罪只可能產生在信仰的行為上(路德的觀點)，或是上帝無準據的選擇中(喀爾文派的觀點)，因而他們在同一時期持反對態度。

一幅極具個人特色的畫

格列柯畫的特色是在於透過特殊的形式和顏色呈現出宗教信念。景象的力量表現在空間的創造中，不再用建築物和自然景色表現深度。

油畫由上至下，各種形象展開，有時互相交雜著又長又細的人物輪廓，及形如帷幕裂口的雲彩。

本幅作品的色彩也同樣令人驚訝：在深黑的底色上，襯托著觀看者的皺領和一名神父白色寬袖法衣上的耀眼白光，而鮮豔的黃色、橙色外衣，則形成鮮豔對照。在格列柯的時代，手法派盛行於歐洲，說明了

《奧爾凱斯伯爵的葬禮》，
格列柯，西元1586年
(托利特，聖托美教堂)。

這種特殊繪畫手法出現的原因。在畫中，還有出現一種後來稱之為巴洛克的新風格，但格列柯的畫並不純屬於這種風格。格列柯原籍希臘，在坎狄受教育，又受威尼斯畫家的影響。

在西班牙從事繪畫時，他的畫透過人物的形象傳達自己的神秘信念，所以我們無法把他歸結為某種流派。

卡拉瓦喬畫羅馬的放蕩兒
酒神巴克科斯

很少有畫家的生活像卡拉瓦喬(Caravage)那般極富浪漫色彩。米開朗基羅‧梅利西(Michelangelo Merisi)又名卡拉瓦喬，剛開始是在羅馬一些不起眼的畫室裡當差，後來因為他不願與他的贊助人保持長期的關係，於是過了四年浪流生活，之後因為被控謀殺罪，從此不知所終。

這位畫家的作品與他個人遭遇同樣令人吃驚。當時，由於矯飾主義的風行，作品普遍有色彩鮮豔、題材內容深奧等特性，然而卡拉瓦喬的畫與矯飾派不同，在色彩上深色與明亮色分明，題材平庸，經常以酒吧的場景為描繪對象。他將宗教與神話故事的內容，移植到自己平民世界的生活中，如《年輕的酒神》(繪於1596年)就是這種嶄新手法的標準典範。

喬裝改扮的神
酒和靈魂之神巴克科斯半躺在一張宴席床上，畫中只看見他的上半身，背景則是羅馬舉行節慶時的情景。他頭戴葡萄葉做成的冠，上面還掛著一串葡萄，兩隻手指以靈巧的動作拿著盛滿深紅色葡萄酒的杯子。面前的桌上罩著白布，上面有一只細頸大肚的酒瓶，裡面也盛著同樣的液體，另外還有一只裝著水果及果樹葉的籃子，這幾樣東西構成一幅美妙的靜物圖。
《年輕的酒神》是一幅奇特的畫作。卡拉瓦喬鮮少以神話為作畫主題，《年輕的酒神》亦不例外：與其說他是古代的酒神，不如說像個化裝後參加宴會的少年。除了裹在肩和手臂上的白布可視為古代服飾外，他身上沒有其他東西與古代有任何關連。尤其當我們細看畫面時會發現，白布根本就不是羅馬式長袍，而是裹著靠墊的白布。至於那張古代的宴席床，是透過畫中人物的姿態向觀賞者暗示，畫面上並沒有清楚呈現出來。還有，玻璃酒瓶和酒杯也都是

米開朗基羅‧梅利西，又名卡拉瓦喬

米開朗基羅‧梅利西，又名卡拉瓦喬。西元1570年或1571年生於倫巴第卡拉瓦喬村。最初，他在米蘭向何人學畫如今已不得而知。他後來在1591年末或1592年初來到羅馬。在羅馬，他畫了一些「粗俗的畫」以迎合需求不高的公眾，後來有一位名叫代爾‧蒙特的紅衣主教成了他的保護人，這位紅衣主教為他爭取大批訂單，主要是為Saint Louis-des-Français教堂繪製三幅有關聖馬太的畫，並為Sainta-Maria-del-Popolo繪製《聖保羅改宗》和《聖彼得十字架受難》圖。

這些作品並沒有贏得羅馬公眾的信賴，相反的，他的畫作由於強烈的戲劇色彩，光線明暗的反差，以及畫面的格調等原因引起反感。在他的畫中，宗教事件和宗教人物被移植到平民百姓的生活場景中，當時人認為這種手法極為庸俗。
後來，在西元1606年5月28日的一次爭吵中，他不小心殺了人，被迫逃離羅馬，躲在他的保護人高洛納(Colonna)親王的領地，後來又前往那不勒斯(1607年)、馬爾他、西西里，最後輾轉回到義大利。1610年死於拉梯奧姆(Latium)。

◁《年輕的酒神》，
卡拉瓦喬作，
1596年(佛羅倫斯，
烏菲齊博物館)

《年輕的酒神》畫高95公分，寬85公分。這幅畫可能是應紅衣主教法蘭西斯科·馬利亞·代爾·蒙特之命畫的，他是畫家的資助者，該畫自十七世紀起，由托斯卡納大公所珍藏。現藏於佛羅倫斯烏菲齊美術館。本作品曾被人們完全遺忘，直到1913年才在博物館的庫房裡重見天日，由於畫面受損極嚴重，所以當時做了大量的修補。

現代的用品。

化裝成巴克科斯者其外表也很驚人。年輕、雄姿煥發，半露著肌肉發達的身體，靠著床墊，顯露出厚實的肩膀。他的肌膚白嫩、細膩，但卻呈紅色，這不是神的手，而是一般人的手，一個在外勞動工作者的手，他平日身上雖然穿著衣衫，但雙手必然露在外面，受陽光曝晒。

他的臉部更古怪，輪廓線條模糊，臉頰像少女般圓潤，嘴巴小巧但嘴唇厚實，充滿肉感。臉色明亮泛紅，像是塗抹過胭脂。黑眼珠上的細眉比眼睛更黑，勾勒出一條像用畫筆畫過的彎線。葡萄葉遮蓋著的頭

髮漆黑，形似髮帽，還挽著髻，看來像是一團假髮。

感官的寓意圖

其實，這位經過喬裝的男士是卡拉瓦喬的一個朋友，同時也是他的情侶。藝術史家還查出這個人的姓名，叫馬利奧·米尼梯(Mario Minniti)，他與卡拉瓦喬同年，但不如後者出名。卡拉瓦喬在西元1592年在羅馬與他相識，後來又在那不勒斯遇見他。不過，畫中人到底是誰其實並不重要，我們也不必因當時人喬裝改扮成神而感到大驚小怪，更不必對他酷似女性的臉感到訝異。

在卡拉瓦喬所處的時代裡，羅馬的各種節慶宴會，來賓都是如此化裝打扮的，不論男扮女裝或女扮男裝都有，甚至有一些人還妝扮成神，以及其他任何隨心所欲的打扮。另一方面，同性戀在富裕人士或知識分子間也頗為常見，不足為奇。

這幅畫的重要性在於它的含意。這個撩撥人心的小伙子具有一種感官的寓意。他左手手指拿著玻璃杯子，動作細膩，右手手指則在撫摸絲絨的緞帶，兩隻手的動作表現出不同的觸覺：接觸硬而冷的玻璃，及接觸柔而暖的布料。酒和果子令人聯想到飲、食這兩種味覺方式。而在目光、眼睛以及勾描眉毛的意象中，則表現了視覺。最後，嗅覺透過畫中人物手持著酒杯，而不是飲酒本身(這個假巴克科斯在飲酒前可能已聞了酒香)來暗示。畫上唯一沒有表現到的是聽覺。

欲望和死亡

同時這幅感官的寓意圖也包含著一些令人不安的因素。籃中的水果——在西方繪畫藝術中乃是首次出現的靜物——是秋天的果實，這本來是極為自然的事情，因為搭配的葡萄和葡萄酒也都是秋天的產物。但是，畫家在取材的選擇上卻自有其含義，

《生病的小巴克科斯》，
卡拉瓦喬作，1593年。
(羅馬，博爾傑茲美術館)

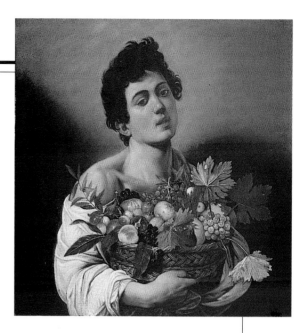

《抱水果籃的青年》
，卡拉瓦喬作，1593年
(羅馬，博爾傑茲美術館)

因為秋天是一年中大自然在寒冬來襲前，最後一次展現生機的時候。而在巴克科斯的面前，靜物則具有虛榮的意義，它在表現樂趣的同時，也顯示樂趣的稍縱即逝。如籃前兩只木瓜上有斑點，蘋果已有被鳥啄過或被蟲蛀過的痕跡，石榴已經裂開。在在呈現出過分成熟的果子已經壞了的暗示。

卡拉瓦喬於同一時代的另外兩幅作品，即在他青年時代所繪製的作品，也分別表現了同樣的主題：一方面是欲望，愛情的幸福，美貌和生活的開端；另一方面是疾病，即死亡的臨近。

《抱水果籃的青年》作於1592年，畫中的棕褐頭髮少年，露著寬厚結實的肩膀，酷似《年輕的酒神》中酒神的模樣，但是並非後者的分解變形圖。畫中少年手捧的水果也是秋天的產物，但果子新鮮，表現出酒神的樂觀形象，意味著充滿活力的青春氣息。

《生病的小巴克科斯》則正好相反，也許是因為完成於同一時期，所以正好是一幅作品的對照圖。這幅畫被認為是卡拉瓦喬的自畫像，因為畫家在1592年恰好住在羅馬的醫院裡，畫中人物身穿白布衫，繫有緞帶，像是佛羅倫斯的巴克科斯，但他頭戴常青藤環——創造者的象徵物，取代了葡萄和葡萄葉冠。

魯本斯的第一幅傑作

耶穌降架圖

「魯本斯(Rubens)是位畫家,正如同他也曾是位劍術大師一樣,他是屬於行動與思想融為一體的思想家和行動家。他作畫像人們打仗一樣,既冷靜又熱情,善於組合,並快速決斷。」

法國東方風物畫家兼作家和文藝批評家的歐仁・弗洛芒坦(Eugéne Fromentin,1820-1876年)是魯本斯的崇拜者,他對魯本斯的這番評論,也非常適用於這位安特衛普畫家的早期作品《耶穌降架圖》。這幅畫作於1609年間,當時魯本斯正結束義大利長達八年的旅居生涯而回到荷蘭。

創新風格

這部作品由三折畫面組成(三折屏畫),表現出傳統的神聖主題:《聖母往見圖》(左折圖)馬利亞已有孕在身;同表姐伊麗莎白(懷著施洗約翰)會見;《耶穌降架圖》位於中扇,與油畫同名;《聖殿奉獻耶穌》位於右扇。

這幅畫的創作是應安特衛普市之需,以大幅宗教主題畫裝飾城市。由於上個世紀,安特衛普的新教徒猖狂破壞,將現存的油畫砸毀,焚燒殆盡。而自西元1596年,阿爾貝(Albert)大主教登位,法蘭德斯地區又

恢復天主教信仰,並接受西班牙的統治。因此,城市急需新的作品來表明其信仰,與此同時,北部統一的各省也要求獨立,並且公開表明信奉喀爾文主義。《耶穌降架圖》正是在這種背景中問世。

三折畫面的安排令人困惑。在《聖母往見圖》和《聖殿奉獻耶穌》兩圖中,主要以縱橫的線條為主,如建築物明晰的線條,直立人物表示的方向等。

在《耶穌降架圖》中,斜線和曲線則在構圖中占重要地位,失去平衡的人物軀體勾勒出金字塔形。十字架並沒有在畫面中出現,只有斜靠在十字架上的梯子構成一條明顯的斜線。

人們把基督的遺體從架上慢慢降下,形成另一條斜線,在白色裹屍布的襯托下,這條斜線更加醒目。人們伸出雙手,互相連結起來,從起伏的波浪形式中,基督降架的動作栩栩如生。在基督遺體往下傾斜時,構成曲線和反曲線的奇特組合。

忍住的痛苦

在《耶穌降架圖》中,看不到任何手勢,涕泣和恐怖的景象。耶穌的軀體蒼白,沾著鮮血,但並不使人感到可怕;他的身體柔軟,並不蜷縮;耶穌的腦袋輕垂在肩

上,並無任何痛苦的表情。畫面中人們托著這珍貴的軀體,似乎沐浴在福樂中。

這種忍住痛苦的意象,從未有人在繪畫上表現過。而且在這幅畫中,聖母也有著同樣的特徵。

在以往的圖畫裡,馬利亞看到她兒子從架上放下來時,悲傷的昏了過去,但在這幅圖中,並無這種場面。聖母身著藍衣——藍象徵純潔和她的童貞——投入了行動,她向耶穌伸出雙臂,想出一分力。魯本斯在此展現出聖母偉大的心靈,而非以往的軟弱形象。

畫家對其他人物也注入同樣的精神:馬德蘭,基督使其皈依,身穿閃亮的墨綠色長袍,金髮鬆散,跪在基督跟前撫摸著他的腳,並以充滿激情的手勢,用裹屍布把他的腳遮蓋起來。

深暗和強烈的色彩

畫面色調呈深暗色,這是為了要完美的襯托出基督身上裹屍布鮮明的白色。

在十字架後面,什麼也看不見。正如聖經所述,耶穌降架發生在黑夜,於是深暗的背景色使得觀賞者能清楚看到眼前所描繪的這齣悲劇。

如果說畫中人們強忍住內心的悲傷沒有流露出來的話,那麼深色背景所表現出強烈的色彩反差,則有暗示的作用,這是場活生生的悲劇意味。

在畫面前景的年輕人——聖約翰身穿鮮紅鮮紅的血從基督高抬的左手流向大腿根,

《耶穌降架圖》是教堂祭壇後部的裝飾屏風,呈三折形狀,畫面有:《聖母往見圖》、《耶穌降架圖》和《聖殿奉獻耶穌》等三部分。

這部作品由火槍手公會在西元1611年訂購,用來裝飾安特衛普天主教堂的禮拜堂,從此成為該畫的永久收藏地點。

三折畫《耶穌降架圖》,
魯本斯作,全部及中幅(見169頁)。

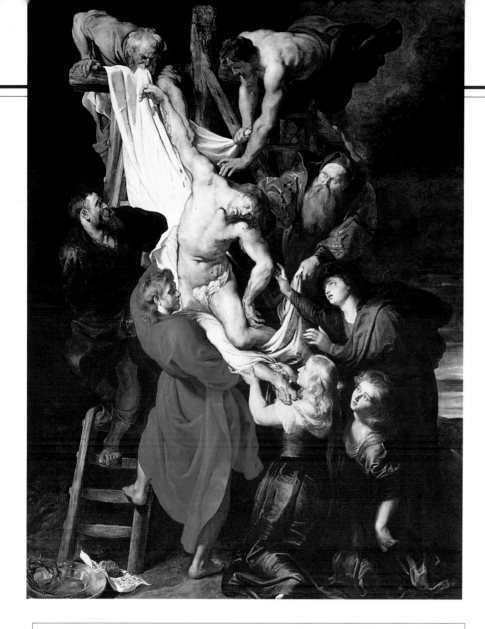

並流向右手，像流水一般向下流淌著。除了與約翰面對的老人(約瑟·阿里馬梯，Joseph d'Arimathie)穿著金黃色長袍外，畫面上其他人物的衣服色彩都屬於冷色和深色，如藍、綠、灰等，這些色彩更加襯托出不斷湧出的鮮紅血色。畫面中的深暗色，只有利用某些光亮的色彩和強烈的對照才能夠襯托出來。

→參見172-173頁，＜劫擄勒西普斯的女兒＞。

畫室的成就

集體的作品。歸在魯本斯名下的作品不下於1300幅，但實際上，這些作品往往是「集體」的作品，即由畫室中的畫家做初步的創作，魯本斯再對這些作品做最後的修改。

自1615年起，由於各地的訂畫數量增多，促使魯本斯聚集一批畫家為他工作，他把畫家們全部安置在一座寬敞講究的住宅裡，取名為魯本斯屋。

畫室的秘密。畫室創作出的作品，其高水平與風格的一致性，皆可從魯本斯所傳授的繪畫秘訣中找到答案。

準備畫布的方法、畫底色時用的藍色、顏料及粘合劑等，都是造成油畫成功的技巧。

偉大的藝術家們。畫室的畫師們也不是等閒之輩，由於志願來畫室工作的人數眾多，魯本斯必須有所選擇。

「我可以不誇張、真誠的告訴您，我不得不婉拒一百名申請來工作的人。」他在給友人的信中如此寫道。

魯本斯從登門者中作選擇，他只留下當時最出色的畫家：雅各布·約爾丹斯(Jacob Jordaens，1593-1678年)、弗蘭斯·斯尼德斯(Frans Snijders，1579-1657年)，大衛·特尼耶(David Teniers，1610-1690年)，還有極富才氣的安東·凡·代克(Anton Van Dyck，1599-1641年)等人。

這些經過魯本斯精挑細選後脫穎而出的畫家們，在魯本斯去世後，仍維護了安特衛普畫派的榮譽。

彼得·保羅·魯本斯

魯本斯的父親是位法官，因參加宗教改革而移居德國，1577年，魯本斯出生於韋斯特伐利(Westphalie)省的錫埃根(Siegen)。

1589年，魯本斯在父親去世後返回安特衛普，他曾從師於數位當地的畫師。1600年，他隻身赴義大利發展，期間，他在曼圖瓦(Mantoue)宮廷任職，觀摩藝術作品，包括文藝復興以來威尼斯畫家(如提香)，乃至卡拉瓦喬的作品。

1609年，他重返安特衛普，並且聲名遠播。他的第一任妻子叫Isabelle Brant，其父是位律師。魯本斯買了漂亮的住宅以存放畫作，並蓋了一座寬敞的畫室。

他的創作數量極多，題材很廣，如宗教、神話和裝飾作品，如現存於巴黎羅浮宮的《卡特琳娜·德·麥迪奇生平》油畫及人物肖像畫。由於享有國際盛名，歐洲各國紛紛向他訂畫，這使得他能夠出國旅遊並接近各國顯要，肩負外交使命。

1626年，伊莎貝爾去世。畫家在1630年又娶了年僅十六歲的Hélène Fourment為妻。魯本斯直到他生命終了，仍一直保持著旺盛的創作激情，並且漸漸轉移到以情色為主題的作品，畫上處處表現女人的軀體，其中大多以他年輕漂亮的妻子做模特兒，如《美惠三女神》(收藏在普拉多)；《狄多之死》(收藏在羅浮宮)。

1640年，魯本斯逝於安特衛普。四十年繪畫生涯中，他率先革新繪畫藝術，創造出一種藉由色彩和動作體現自由的風格。

弗蘭斯·哈爾斯勾勒平民群像

聖喬治民團軍官宴會圖

《聖喬治民團軍官宴會圖》，
哈爾斯作，1616年，全圖細部
（哈勒姆，弗蘭斯·哈爾斯博物館）。

十七世紀，在現今的荷蘭，有一個由篤信喀爾文教派的商人們所統治的小共和國。當地畫家以自己周遭的人事物，做爲繪畫的題材。

畫家弗蘭斯·哈爾斯(Frans Hals)正是在這種境遇中，以準確而簡潔的手法，表現出同時代的平民而獲致成功的。他的人物畫主要是個人肖像，有男人也有女人，他們的穿著有的簡樸，有的講究。但是，使哈爾斯真正成名的作品，還是群體肖像畫，如聚在一起開辦行政會議，或舉行宴會的城市名流。

荷蘭和現實主義

《聖喬治民團軍官宴會圖》便是一例，這幅畫作於西元1616年，可能是用來裝飾該組織在哈勒姆的大會議廳。畫上共有十二名成員，圍著一張盛滿食物的桌子。每個人

都身穿制服，面朝著爲他們作畫的畫家——或者說是面朝看畫的觀眾，姿態極其自然。而且我們可以看出畫面上的人物，皆按照他們社會地位的高低排列。衛隊等級中地位最高的軍官坐在椅子上，地位最低的旗手站立著。人物的手勢和動作使油畫栩栩如生，桌子頂端，左邊那位上校舉起酒杯對來賓表示歡迎；正中央的上尉，拿著刀準備切烤肉，鄰座的人正幫他出主意。

這樣一幅群體肖像，在當時矯飾主義盛行的北歐倒是一件新鮮事。矯飾主義的畫風以淺色系爲主，繪畫主題錯綜複雜，人物的肢體動作非常矯揉造作。哈爾斯雖從不曾到過義大利，但卻能把矯飾派的特點與地方藝術傳統相結合，一如法蘭德斯的現實主義啓迪了凡愛克(Van Eyck)，梅契斯(Qnentin Metsys)和傑拉爾·大衛(Gérard David)等畫家，畫出樸實無華的時人肖像

和風俗畫那般。

如果說哈爾斯是受到來自義大利的更新繪
畫流派所影響的話，那麼即是受到卡拉瓦
喬(Caravage)及該流派的荷蘭代表人物赫恩
瑟斯(Gerrit Van Honthorst)或布魯根
(Hendrick Ter Brugghen)的影響；更新繪畫
流派慣以普通百姓為主題，表現一些酒
吧、豐盛酒席和音樂盛會等場景，而且畫
面光線深暗。

哈爾斯的畫成功的組合出這種違背常理的
主題，把現實主義和弗拉芒流派作品中的
市民題材，移植到卡拉瓦喬畫派明暗強烈
對比、色彩鮮艷的作品上。

群體肖像圖

《聖喬治民團軍官宴會》圖並不是第一幅群
體肖像圖。凡愛克(Van Eyck)在《阿諾爾
菲尼夫婦》中早已表現了兩種市民階層的
人物：銀行家阿諾爾菲尼及其妻子。另
外，在凡德威頓(Rogier Van der Weyden)的
《牧羊人膜拜耶穌》中，眾捐贈人也出現在
多折畫的側翼上。

這類特殊發展的畫，可從法蘭德斯城市的
社會特徵中得到印證。

荷蘭城市所擁有的民團，是一種軍事性質
的行會，民團將地方上的男性居民組織起
來，交由當地的顯貴指揮。在民團組織內
部占有一席之地，可說是一種名望的象
徵。城市民團的軍官們，為了使自己的形
象永遠完美不朽，遂要求畫家製作大幅油
畫，把他們全體莊嚴的肖像，一一呈現出
來，以裝飾他們平日聚會的大廳。

在最初的群體圖上，人物重疊，都只畫半
身，畫面的布局也不太講究，1529年德

克‧雅各布斯(Dirck Jacobsz)所作《阿姆
斯特丹的火槍手公會》，就是最早的一幅
群體肖像圖。後來在1580年代，哈勒姆
(Cornelis Cornelisz Van Haarlem，1562-
1638)將肖像畫加上更富戲劇性的色彩，讓
每個人物都圍在桌子旁邊。他的畫中人物
堆砌，以便在最小的空間裡畫上較多的民
團人物，這也正是啟迪哈爾斯構圖原則的
來源。

一群歡樂的人

與初期的群體圖相比，《聖喬治民團軍官
宴會圖》的創新之處，在於畫家把一組人
頭像，轉變成極生動的場景圖，使得畫中
人物，飄逸著一股清新的氣息。我們可以
從帷幕、建築物線條，以及圖中央面向花
園敞開的窗戶得知，宴會是在室內大廳裡
舉行的。畫中某些人彎著身體和鄰座說
話，以留出空間讓人看到桌上的烤肉，這
種成斜線的姿態，剛好和人物胸口斜佩著
的緞帶相呼應，因而更凸顯出畫家的表現
手法。一面戰旗斜穿過畫面後方，構成一
條更醒目的對角線，為與此相應，在畫面
左方，另一面旗斜靠在右邊那人的肩上。

畫家在畫中以極其瀟灑的筆法，賦予這群
市民生死無畏的特徵。

整幅畫面，黑白兩色十分協調，只有在畫
面一側和前部謹慎地露出部分綠色，而緞
帶和旗幟的鮮紅則使黑白色更加突出。畫
家在描繪桌布的圖案及金屬器皿的光澤

時，筆法十分細膩。為表現上尉上方繞在
桿上的旗幟，畫家用一長條的色彩來表
達，又用厚重的顏料表現帷幕上的皺褶。
表達自然的姿態和表情自此成為完全可能
的事：人物的肖像寫生，是之前任何一個
畫家不曾嘗試過的事。自此之後，每個人
物都可以符合自己氣質的姿態出現在畫面
上。畫家則可毫不猶豫的畫出普通人的平
常形象：凸起的肚皮，甚至酒糟鼻。「趨
向死亡的是義大利的人的形象」，馬爾羅
(Malraux)在談及這種缺乏理想性的畫法
時，這樣寫道。

→參閱第98-99頁，<阿諾爾菲尼夫婦>。
第110-111頁，<牧羊人膜拜耶穌圖>。

《馬爾巴布》，哈爾斯，
作於1633-1635年間
(柏林，國家博物館)。
在這幅有點像巫婆的平民
婦女肖像圖中，畫家在
《聖喬治民團軍官宴會圖》
中的自由筆法已初露倪。

魯本斯畫豐滿的人體

劫擄勒西普斯的女兒

兩名身材豐滿的裸女被褐色頭髮、體格強壯的男子所劫持，他們的座騎前肢直立，鼻孔噴張。魯本斯(Rubens)所展現的是少女被劫持和施暴的場景，且更出色的更新了與此主題相近的《劫擄薩賓婦女》。

像《劫擄薩賓婦女》一樣，毫無防備的女子被一幫想女人想得發瘋的單身男人，從她們的家園以及未婚夫身邊劫走。畫面的構成也從古代神話中獲得靈感：卡斯托耳(Castor)和波流斯(Pollux)兩兄弟受到梅西納·勒西普斯(Messine Leucippe)國王的女兒福柏和依拉伊爾(Phoebé et Hilaïre)的鄙視，兄弟倆有一天突然出現，將兩位美女

劫走。卡斯托耳和波流斯是神話中同母異父的兄弟。

神劫奪美女

這幅畫表現女子被劫持的生動畫面。劫奪事件發生在兩位年輕姑娘同表兄成親的宴會上。史書上詳述新郎的反抗和與劫持者的格鬥。爭鬥中，卡斯托耳被刺死，他的父親宙斯最後把他救活。可是魯本斯並沒有採用這段情節，他只是著墨在男子的粗暴與女子被脫光衣衫的掙扎。他露骨的表現出男女肉體的接觸：卡斯托耳的手伸入一名女子的大腿下方，波流斯的手指則抓住另一名女子的腋下，他的一條腿墊在女子上半身的下面。他對女子軀體的扭曲，以及被男人碰觸後肢體所發出的輕微顫動十分關注，並且畫出金黃鬃毛的馬匹向上騰起的雄姿，一名女子的乳房貼著鼓起的肚皮，以及女子臉頰和唇邊泛出的血跡。漂亮的依拉伊爾因過度驚嚇而張著嘴。眼珠翻白看著天，一隻手無力的搭在卡斯托耳的手臂上，任憑擺布。

《劫擄勒西普斯的女兒》，
彼得·保羅·魯本斯
(慕尼黑美術館)。

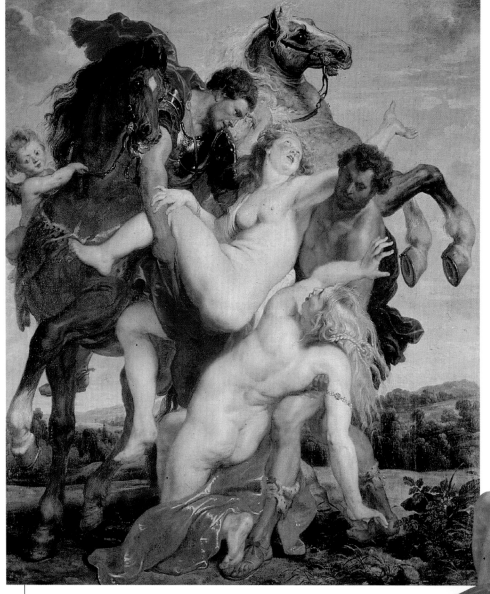

魯本斯戴帽自畫像(細部)，
(佛羅倫斯博物館藏)。

對照的趣味

畫面上猛烈的動作，透過斜線式的構圖呈現出來。卡斯托耳和波流斯的頭部，以及女子的頭部，構成從左上角到右下角的第一條對角線，而馬頭到髻甲部位的線條，使這條對角線顯得更加突出。另一條對角線與第一條恰好相反，它將兩名女子的軀體隔開，而福柏舉起的手和馬的前腿，則使這條對角線得以延伸。在畫的細節部分中，斜線同樣占有重要地位。全部動作在畫面上沒有出現任何穩定的方向和停頓姿態；人體曲起或彎著，手臂朝著各個方向伸展，頭髮、馬鬃和衣衫飄揚。縱橫的線條在畫面中全然不存在。

反觀畫面的背景則完全不同。畫家以粗略的手法勾勒出景色，使得天上濃密的橫渡雲彩、原野的起伏幾乎難以察覺出來，畫的右邊前景中，有幾棵野草植物，也如靜物般毫無動靜。魯本斯在此採用對照手法；寧靜的環境，更加襯托出畫上人物的激烈動作。

除了線條與動靜的對照手法，產生明顯的效果外，畫中還以其他方面的對照來表達畫的意境：女子蒼白的肉色與男子棕褐膚

《劫擄勒西普斯的女兒》畫高222公分，寬209公分，收藏在慕尼黑美術館。
該畫作於1616年至1617年間。

魯本斯與女人

「從童年到晚年，魯本斯心中似乎有某種不死的追求；一種堅定的理念使他能持久想像對女人的愛。在兩次婚姻中魯本斯不斷追求理想，正如他通過自己的作品所體現的那樣。」畫家及批評家歐仁‧弗洛芒坦(Eugéne Fromentin)在一部評論浪漫派的重要作品《昔日的大師們》中，談到魯本斯所畫的女人時這麼說。

伊莎貝爾。伊莎貝爾‧布蘭特是魯本斯的第一任妻子。他在西元1609年10月8日娶了她，當年魯本斯三十二歲，伊莎貝爾十八歲。他們的婚姻極合情合理：伊莎貝爾屬於安特衛普上層社會，她是魯本斯的兄弟菲利浦(Philippe)之妻的姪女，由於家庭的關係，使她和魯本斯結合。在許多肖像畫中，我們可看到她與魯本斯在一起的畫像。她的眼睛很大，鼻子細巧，容貌十分可愛，然而卻不幸於1626年的一場流行瘟疫中去世。魯本斯曾回憶道：「我失去了一位極好的伴侶……她沒有女性的任何缺陷……」

海倫……海倫‧福爾曼特(Hélène Fourment)是他的第二任妻子，也是真正使

他動情的女人。在伊莎貝爾去世後四年，他們舉行了婚禮。魯本斯當時已五十三歲，五年後便離開人世。海倫成為當地最富有的寡婦。魯本斯在二度結婚前已名揚四海，足可娶一位貴族女子為妻，但他卻公開承認道：「我酷愛自由，以至不可能捨棄她而娶一位老婦人。」他有好幾幅畫便是以海倫為模特兒畫的。

……其他女人。魯本斯一生迷戀女人，但只與妻子充分享受情欲。他是一位在作品中充分表現對女體之渴望感的畫家，但卻是一位忠於妻子的丈夫，這點可從他婚前及伊莎貝爾去世後，並無任何外遇中得到證實。而且據說，他的畫室裡再也沒有女裸體模特兒，他所畫的裸女純粹是自己憑空想像的。但是，伊莎貝爾的妹妹蘇珊娜確實曾讓他心動過。他共為她畫了七幅肖像，比他為第二任妻子所畫的肖像還多。由於畫家生長在一個虔誠信奉天主教的國家，通姦行為是被嚴格禁止的，觸犯者將受到法律制裁。因此，魯本斯的情欲只能在畫中宣洩，進而造就出一幅幅壯觀動人的偉大畫作。

色相對照，女子光滑的肌膚與男子盔甲的光澤對照。前景中玫瑰色、銀色、火紅色和深赭石色，構成了色彩濃艷的畫面。背景勾描簡略，呈藍色和綠色。

「鮮嫩的肉枕」

這些對照手法、處理古典繪畫中深入表現題材的獨到新穎之處，以及運動、斜線的重要性，創造出一種新的繪畫風格——巴洛克。畫家在表現人體強烈肉欲方面，促成巴洛克風格的形成，也為人體描繪灌入新的靈感。「魯本斯，遺忘之河，懶散的庭院，鮮嫩的肉枕，在那裡人們無所愛，但生命仍不停騷動，猶如空中的風，海中的潮」波特萊爾(Baudelaire)在1861年寫的《燈塔》一詩中這樣寫道。

對肉體，尤其對女人肉體的表現，是魯本斯畫作的主要特色之一，更是他獲得成功的重要關鍵。在他的作品中，裸體人物眾多，都有準確的典型身材。男人體型細，肌肉發達，臉色紅潤，肌膚粗糙，頭髮棕褐色或紅棕色。女人正好相反：金髮往往披散著，皮膚蒼白。肉體總是柔軟而多曲線。在女人身上看不到任何關節，踝骨、肩頭等臃腫厚實的部分，連肚皮也有許多皺褶、曲線。她們的姿態是淫蕩的，以溫柔、軟弱、富有肉感的身體緊纏著男人，呻吟、眼睛望天，以各種姿勢扭動身軀，觸摸男人的肌膚，自己也讓男人撫摸。女人的軀體便是魯本斯作品的成功之處，他畫中的女人軀體可說是欲念發洩的對象，以供觀眾欣賞。

拉圖爾畫出浪子的不幸下場

方塊Ａ作弊者

「畫師喬治・德・拉圖爾(Georges de La Tour)家養了成群的狗,有獵兔狗、有西班牙種獵狗,他好像領主一般,把野兔趕進莊稼地,任憑牲畜踐踏農作物,使得當地居民對他感到深惡痛絕。」

西元1646年,呂內維爾(Lunéville)的居民呈遞給洛林(Lorraine)公爵的狀子,是當時人談論喬治・德・拉圖爾的少數題材之一。三十年戰爭時期和之後的戰亂,使洛林遭受嚴重破壞,留下的文字資料少之又少,這也部分說明了拉圖爾的作品,在他死後

被人遺忘的原因。直到二十世紀被重新發現時,他仍然是一位極具神秘色彩的畫家。他的傳記雖多有脫漏,但其作品在十七世紀的藝術史中卻占有驚人的地位。《方塊A的作弊者》創作年代和創作意義據長期研究的專家們表示,它充分體現了這位洛林藝術家在作品中所提出的社會問題。

風俗場景……

畫面中有四個人圍著桌子而坐,皆裸著半身。其中三人(兩男一女)正在玩撲克牌:

另一名女僕給打牌的女主人送來一瓶酒。畫的關鍵在於左邊那名男子的動作,他正不露聲色的從背後腰帶中,取出一張致勝的王牌——方塊A。

畫的主題在此顯而易見。畫家不以當時盛行的宗教、歷史或神話為創作依據。反而去表現一些日常生活的場景:有人在打撲克牌時作弊。這題材隨著社會風氣而變得時興,有不少賭客來向他買這幅畫。因為

《方塊A的作弊者》,喬治・德・拉圖爾,1630年作?(巴黎,羅浮宮博物館)

《方塊Ａ的作弊者》於西元1972年被羅浮宮博物館收購。該畫高106公分，寬146公分(包括十七世紀在畫的上部增添的幾公分在內)。

作品有畫家簽名但並沒有日期。據雅克‧杜利耶(J. Thuillier)的推測，該畫比另一幅十分相似、保存在美國名為《草花Ａ的作弊者》的畫，要晚許多年，可能完成於1630年之後。

享受賭錢的刺激感，有時可以押上巨額的錢來下賭注，這在當時各社會階層中是極普遍的現象，有些賭徒因此而破產，另一些不肖之輩，則把作弊變成有利可圖的門道之一。

十六世紀時，法蘭德斯人杰羅姆‧博斯(Jérôme Bosch)在畫中將玩骰子、玩西洋棋，或打撲克牌的人打入地獄。之後自卡拉瓦喬到十七世紀初，畫家紛紛把賭局中作弊的人物搬上畫面，當然還有那些被騙光全部積蓄的倒霉鬼。

進行道德說教的寓言

在《方塊Ａ的作弊者》圖中，受害者是圖右的那個年輕人。圓鼓鼓、無鬚乾淨的臉，露著青少年未脫的稚氣。他的穿著與作弊者形成鮮明對比：髮髮上帶著無邊軟帽，上面還插著漂亮的羽毛，緊身上衣繡著金線銀線，肩上和領子用緞帶裝飾。

這樣的穿著，我們可明顯看出，他是個有錢人家的子弟。而由年輕人身邊仍堆著許多金幣的情況看來，賭局才剛剛開始。我們再仔細觀察畫中人物和他們的姿態，就會明白讓年輕人失足的，不僅僅是賭而已。

除了作弊的男子外，年輕人的對家是一個打扮得花枝招展、袒胸露臂的美麗婦人，她出現在賭桌上即代表不好的徵兆。其實她是名妓女，由女僕為她送酒的動作表示她也是女主人，而那個作弊者，說不定就是這個輕浮女人的姘頭。

女僕送酒的行為也不是毫無寓意的。她拿來的是整瓶酒，而不是一杯杯的酒，顯示這裡除了賭博之外，另外還有兩個誘惑正

等待著年輕人：淫蕩和酗酒。

與拉圖爾同時代的一幅木刻畫，也以同樣題材表現了步入歧途的放蕩者，畫中並有這樣一段話：「賭搏、酗酒和女人，讓我們的靈魂墮落。」如此一來，風俗的場景畫變成了道德的教育工具，提醒人們不要走上「浪子」的不歸路(所謂浪子是指離開正道，走上尋歡作樂之歧途的青少年)。

在另一幅名畫《算命婆》中，拉圖爾再次涉及這個主題。

畫中有一名老年的波希米亞人——拉圖爾時代稱之為「埃及婦人」——正在為一名高雅之士算命，而她的兩個同謀正偷偷地掏他的口袋，另一位打扮得十分迷人的婦人——也就是陪著年輕人來算命的妓女，正在竊取他的一枚獎章。

形式的勝利

《方塊Ａ的作弊者》這幅畫，不管是諷刺時尚風俗，還是進行道德說教，對我們來說，都是一幅具有神秘魅力的偉大創作。

畫家在處理這個主題時小心翼翼，以免落入故事的趣聞之中。畫的底色全黑，使人物形象突出，烘托出豐富色彩：玫瑰色、黃色和褐色的交互運用，襯托出賭徒手中的撲克牌；女僕衣袖和妓女珍珠項鏈的白色，與盛著淡紅色葡萄酒的透明玻璃酒杯的白色反光相呼應。

油畫的尺寸和畫上人物的位置都經過畫家的仔細計算。畫面呈長方形，作弊者和年輕人分別安排在畫面的兩側，而妓女和女僕則位於圖中央。

人物臉部的描繪並不像肖像畫般工整，而是由明暗對照強烈的幾何圖形組成。年輕人的圓腦袋與衣袖的弧線相對應；女僕的側臉及包頭布構成了圓形；塗著淡脂粉的妓女臉蛋呈橢圓形(歷史學家羅貝托‧隆吉〔Roberto Longhi〕稱之為「駝鳥蛋」)。只有作弊者的臉不是呈幾何圖形。在半明半暗的光線中，可看到他臉上的皺紋，金黃色小鬍子半遮著他的薄嘴唇。作弊者的目光瞄向觀眾，使觀眾彷彿也成了他的同謀。

→ 參閱166-167頁，＜酒神巴克科斯＞。

《算命婆》，喬治‧德‧拉圖爾，
(紐約，大都會藝術博物館)

喬治‧德‧拉圖爾

喬治‧德‧拉圖爾於西元1593年生在麥茨(Metz)附近的維克‧絮爾‧塞依(Vic-sur-Seille)，當時，洛林是一個獨立於法國的大公國。喬治的父親是麵包師傅，他在洛林當地接受初級的繪畫訓練，西元1610年至1616年間，並學習卡拉瓦喬(Caravage)的藝術。

1617年拉圖爾在維克與一位銀匠的女兒狄阿娜‧勒內夫(Diane le Nerf)結婚，她的祖輩據說是貴族。自1618年起，畫家在呂內維爾定居，從此以繪畫為生，並受到公爵保護，過著富足的鄉紳生活。

但在1639年，洛林被法國軍隊佔領後，拉圖爾轉而為法國國王效力。1638年至1643年間，他曾帶領全家逃往南錫(Nancy)數月，並在巴黎定居數年，之後又回到呂內維爾。1652年他與妻子因感染流行病而先後去世。

拉圖爾在生前享有極高的聲譽，但死後不久便被人遺忘。他的兒子艾蒂安(Étienne)在1670年取得貴族頭銜，為使人們忘卻他的平民身世，他在闡揚父親對藝術的貢獻方面，做了很大的努力。不過，拉圖爾的作品直到十九世紀末才得以被人重新重視，歷史學家雅克‧杜利耶(J‧Thuillier)——拉圖爾傳記的新版作者便寫道：「喬治‧德‧拉圖爾的精神，可說與我們同在。」

尼古拉・普桑畫藝術的寓意

詩人得到神靈啓迪

西元1630年初，拉斐爾(Raphaël)在羅馬畫了一幅名爲《帕納斯》(Parnasse)的著名壁畫，而尼古拉・普桑(Nicolas Poussin)則以同樣題材畫了《詩人得到神靈啓迪》的油畫：阿波羅在他居住的帕納斯山上，膝上放著一把豎琴，一旁站著詩神繆斯(Muse)，阿波羅正指點一位年輕詩人作詩，而兩個小天使正要爲他戴上桂冠。

這幅畫被私人收藏，而始終無法放入殿堂，供民衆欣賞。直到二十世紀初，才得以重見天日。自此，這幅畫如剛出土的寶石般，成了法國古典主義最著名的作品之一。

帕納斯山：集各種藝術之大成

從表面看來，油畫的主題並無任何奇特之處。帕納斯山自文藝復興以來，又被詩人稱作「艾利龔」或「平特」，山上住著太陽神阿波羅及九位繆斯(詩神)。繼但丁和貝特拉克之後，作家們更把這座山視爲榮譽和文學靈感的象徵。他們認爲一代又一代的詩人，在死後會來到神靈的山坡上，接受神給他們的獎賞，或是自己祈求阿波羅賜予他們智慧。

西元1537年，著名詩人阿雷廷(Arétin)便在一封信中這樣寫道：「我在夢中見到自己被帶到了帕納斯山。」普桑的這幅畫作，可說受到這種傳統不小的啓迪。畫中，詩人在那位用手指著紙的阿波羅的指導下寫詩，手拿桂冠的小天使則預示著詩人將永垂不朽。

然而《詩人得到神靈啓迪》這幅畫的真正新奇之處，在於作品不僅歌頌詩人的榮譽，同時也展現音樂家和畫家的功績。例

羅浮宮收藏的《詩人得到神靈啓迪》圖，經X光照射後，可看出詩人頭部的最初形象的細部。最後被普桑掩去真實面目的年輕詩人究竟是誰呢？

《詩人得到神靈啓迪》，尼古拉・普桑，約1630年(巴黎，羅浮宮博物館)。

《詩人得到神靈啓迪》作者是尼古拉・普桑，約完成於西元1630年代初期。
這幅畫由紅衣主教馬薩林(Mazarin)收藏，在他的藏畫本中，註明了作品時間爲1653年。西元十八、十九世紀，該畫又被法、英兩國的人收藏，直到1911年，才由羅浮宮正式收購珍藏。該畫高180公分，寬210公分。

《詩人得到神靈啓迪》，尼古拉‧普桑，
約1627年(漢諾威，國立美術館收藏)。

如站在阿波羅身旁的是一位作家，一頂桂
冠就足以顯揚他的成功了，但為什麼會出
現好幾頂桂冠呢？——天上飛的小天使手
拿著兩頂桂冠，在繆斯和阿波羅之間的小
天使也拿了一頂桂冠。歷史學家馬克‧傳
馬洛利(Marc Fumaroli)便對這三頂桂冠的
寓意作出以下的解釋：「這是普桑內心希
望結合詩、音樂和繪畫三種藝術。」

從狄俄尼索斯到阿波羅

這幅畫在構圖上可算是古典作品的優良典
範。畫的中心人物是阿波羅、繆斯和詩
人，三個人物的安排使作品富有節奏感。
前景中的小天使及後景的樹身，與人物相
互呼應，在畫面上勾勒出縱向線條。背景
則由橫線條組成：山丘、灰色和橙黃色的
彩雲。唯一的斜線條是空中正要給詩人戴
桂冠的小天使。
普桑在創作現存於羅浮宮的《詩人得到神
靈啓迪》之前幾年，已畫了相同主題的另
一幅畫，現保存在漢諾威(Hanovre)。它的
尺寸比羅浮宮所展示的畫要小很多，寬比
高長，結構上的斜線更多。畫中呈現的是
帕納斯山的陡坡，阿波羅半躺臥著，三個
小天使則向各處飛舞。兩幅畫在氣氛上也
頗為不同。由於光線較弱，在漢諾威所展
示的畫中，人與物的輪廓變得不太清楚；
帕納斯山上噴出的泉水帶來一股濕氣，靈

泉希波克瑞涅(Hippocrène)在圖的左下方流
動著。
在這兩幅《啓迪》畫中，阿波羅、小天使
和繆斯的表現手法各不相同。在羅浮宮展
示的那幅畫中，阿波羅身穿衣衫，暫時放
下豎琴指點詩人。繆斯則衣著樸素，站在
他的身邊，由於受古代神話的影響，她的
上衣從肩上滑落，露出一邊乳房。小天使
們光著身子，但生殖器的部分，仍有所遮
蓋。而在漢諾威的那一幅《啓迪》畫中，
繆斯敞開胸脯靠在岩石上，姿態極其撩
人，小天使們全身都一絲不掛，連阿波羅
也是全身赤裸。他的豎琴已被棄置於腳
下，這個虎視眈眈的誘惑者，正俯身朝向
跪在地上的美少年，企圖讓他喝下能揭開
詩歌秘密的飲料。

可詛咒的詩人？

陳列在羅浮宮中的《啓迪》，繆斯的形象
是倍受認可與讚美的。畫家並且在阿波羅
的腳跟前繪製了三本書，書的封面字跡清
晰可見：《伊利亞特》，《奧德賽》，以
及《埃內阿斯紀》。這三本書是詩神卡利
俄珀(Calliope)(主管史詩)所著肖像學論文
集中認可的標記。
但是，陳列在漢諾威的《啓迪》畫中，詩
人並不是從繆斯或阿波羅那裡得到靈感
的。阿波羅和繆斯始終保持沈默，他們只
是詩人的保護者，並沒有向詩人傳授詩
文。而是在天上，年輕詩人所尋求的幫助
是在天上的上帝——基督教的上帝——那
裡。由此可見羅浮宮的《啓迪》與漢諾威
的《啓迪》截然不同。前者是頌揚道德高
尚的詩歌，而後者則是表現一種更為意識
形態的、模糊的、情色的作品。
馬克‧傳馬洛利曾想弄清楚羅浮宮那幅畫
上的詩人究竟是誰，於是利用X光透視畫
的裡層，發現在年輕詩人臉部的顏料下是
另一張更稚氣、更俊秀的臉龐，這個人圓
臉，頭髮很短，表情疲乏、痛苦，雙眼深
陷，睫毛濃密。據進一步的研究發現，在
畫家著手創作這幅畫的前六年，即1624
年，在羅馬有一位名叫維吉尼諾‧塞撒利
尼(Virginio Cesarini)的詩人死於肺結核
病，年僅二十八歲。這位年輕詩人受到教

普桑

西元1594年，尼古拉‧普桑生於諾曼地
安德利斯(Andelys)的一個普通貴族家
中。父母雖然讓他受嚴格的古典主義
教育，但普桑的藝術天分卻源自於他對
古代社會的無比嚮往，以及對義大利畫
派的濃厚興趣。
普桑早先在盧昂(Rouen)受教育，自
1612年起，開始在巴黎學畫，並在那裡
遇到他的第一位保護人：義大利詩人吉
阿姆巴梯斯塔‧馬林(Giambattista
Marin)，外號「馬林騎士」。普桑後來
在1617年曾試圖旅行義大利，卻因身體
欠佳而不得不半途中斷。
1623年，他又動身赴義大利，先到威尼
斯，然後於1624年定居羅馬。他曾接受
過官方訂畫，但後來則專門為私人收藏
家畫中、小尺寸的畫。黎世留的紅衣主
教也是他的客戶之一。
1640年，應法國國王路易十三的召見，
他又回到法國。他在國內受到極高的禮
遇，但是，國王要求他完成大幅裝飾畫
系列的工作，對他而言卻並不合適，而
法國畫家們因擔心普桑會阻斷他們的財
源，便合謀對付他。
西元1642年，普桑重返羅馬，並於1665
年去世。

皇烏爾班八世(Urbain VIII)的庇護，又得到
羅馬知名人物的頌揚，可說少年得志。他
也曾為「高尚的」藝術和詩歌而奮鬥，這
種藝術和詩歌與教會的偉大信仰是一致
的。但是，在他去世前一年，卻發表了伽
利略(Galilée)的天體運行(Saggiatore)極力維
護行星及地球環繞太陽公轉的理論，反對
教會支持的托勒密(Ptolémée)宇宙觀。羅浮
宮的《啓迪》這幅畫中心是太陽神阿波
羅，繆斯和詩人則環繞著他，兩名小天使
也圍著他轉，這也許是在暗示畫家支持這
種理論。因此，由羅浮宮的這幅畫顯示，
普桑本來想公開表示自己對塞撒利尼的敬
意，因為他既是一位基督徒，也是追求真
理的實踐家，但普桑最後卻又不得不對這
種企圖加以掩飾。

委拉斯開茲更新歷史畫題材

布雷達投降

西元1625年6月2日，荷蘭布雷達(Breda)要塞向西班牙軍隊投降。 三天後，荷蘭要塞司令納索(Justin de Nassau)將該城的鑰匙交給弗朗德勒步兵團司令官，熱那亞人斯皮諾拉(Ambrosio de Spinola)。

這是西班牙人對付荷蘭北部各省起義的事件中，所獲得為數不多的幾場勝利之一。十年後，委拉斯開茲在《布雷達投降》畫中表現出這個場面。這幅畫是十二幅紀念國王菲利浦四世(Philippe IV)勝利的畫作之一，因為用來裝飾國王夏宮的《大客廳》，故又稱為國王客廳專用油畫。

非比尋常的投降場面

這幅畫繼承了悠久的繪畫傳統，雖然在此之前，已有無數畫作表現過荷蘭人投降的場面，但是，委拉斯開茲所使用的構圖卻別有新意。一般來說，表現投降場面的畫家們所關注的是，如何突顯勝利者的強大氣勢，以貶低戰敗的一方，例如：勝利者騎在馬上，周圍是自己的士兵；戰敗者則跪倒在勝利者面前，沒有武裝，沒有軍隊，一副受辱的乞憐者模樣。在委拉斯開茲畫《布雷達投降》的同時，一位名叫朱斯普·李奧納多(Jusepe Leonardo)的西班牙畫家在畫《奪取朱利耶》時就採用這樣刻板的構圖，這幅畫也是用來裝飾國王客廳以紀念西班牙人戰勝荷蘭人的光榮紀錄。但是，委拉斯開茲畫的卻是另一種情景。他所設想的勝利者和戰敗者的相會，具有一種非比尋常的熱情氣氛。荷蘭人的首領(圖左人物)身邊站著己方士兵。他已下馬，並由身後穿著白衣的年輕人拉著座騎，而西班牙軍隊的首領也一樣，且他的馬十分雄健，(圖右)。另外，斯皮諾拉滿臉堆笑的迎接自己的敵手，他的行為在這種場合很不可思議，他先彎下身，伸手阻

《布雷達投降》
又名《矛》，
委拉斯開茲作，
1635年(馬德里，
普拉多博物館)。
全圖(右頁)及細部。

迪雅哥·委拉斯開茲

委拉斯開茲(Diego de Silva Velázquez)是十七世紀西班牙繪畫黃金時代的光榮表徵，也是國王菲利浦四世的御用畫師。他於1599年出生在塞維利亞的一個貴族家庭。1611年，拜畫家帕契科(Pacheco)為師，並於1618年娶了老師的女兒朱安娜為妻。1617年，委拉斯開茲便被公認為大師。其作品中所表現的民間生活場景，與巴契各的矯飾主義相差甚遠，主要還是受義大利卡拉瓦喬現實主義風格的影響，例如《賣水人》(倫敦，阿普斯利藏畫室)，還有《煎雞蛋的老婦人》(愛丁堡，國立美術館)。

委拉斯開茲於1623年在馬德里定居，並為國王菲利浦四世畫了一幅肖像(已遺失)，從此揚名全國，1623年8月起，他被任命為

國王的御用畫家，從此與國王持續近四十年的友情。委拉斯開茲所畫的肖像極多(從《菲利浦四世》到1656年的《侍女》)。他同時還畫重大的歷史題材(《布雷達投降》)、宗教題材(《十字架上的基督》，馬德里，普拉多博物館)和神話題材(《飲酒人》，又名《酒神巴克科斯的勝利》)，以及1657年所作《紡紗工》(馬德里，普拉多博物館)。

委拉斯開茲居住馬德里期間，曾兩次前往義大利旅行。第一次是在1629-1630年間，也許是前來馬德里的法蘭德斯畫家魯本勸他去的；第二次則在1649-1651年間。他於1652年擔任王室總管，並在1659年榮獲聖雅克騎士勛章(西班牙最高的榮譽獎章)。畫家在1660年，即獲獎後數月去世。

止納索下跪,而非先接戰敗者的鑰匙。

西班牙的寬容

《布雷達投降》適當的描繪出1625年在布雷達所發生的事。在被圍困一年之後,該城市終於投降,但並沒有發生流血衝突。在投降協議書中措詞極其寬容,同意荷蘭人舉著旗,打著鼓有秩序地撤走。1627年,法國雕刻家卡洛(Jacques Callot)在為這個事件構圖時,是以斯皮諾拉騎在馬上,他的衛士站在身邊,一起目送戰敗者隊伍撤走為主要畫面。而在荷蘭軍隊的前面是一輛馬車,上面坐著該城的要塞司令。儘管大家對西班牙首領的寬宏大度印象深刻,但我們卻無法再進一步從歷史資料上得知移交城市鑰匙時的情景。偉大的劇作家拉巴卡(Calderón de La Barca)在1626年創作《布雷達被困》,這齣劇亦啟迪了委拉斯開茲,以另一種嶄新的肖像構圖來表達勝利者的寬容。劇中的主要一場戲,是納索把城市鑰匙交給斯皮諾拉的情節,後者對納索說:「朱斯廷,我接下鑰匙,承認您的勇敢,因為只有戰敗者的犧牲,才能造就勝利者的榮耀」。

委拉斯開茲的創意,在於把投降變成不僅是軍事勝利的象徵。勝利者大度和高雅的姿態,表現出西班牙人偉大的道德力量,亦彰顯了西班牙人天生的統治能力。

有序和無序

西班牙軍隊的壯盛以極其維妙的手法表現出來:在西班牙司令官的身後,矛一排排直立著,顯示為菲利浦五世效力的步兵數量眾多,且秩序良好,因此,這幅畫的另一個題名叫《矛》。西班牙士兵的矛井井有條地排列著,與荷蘭軍隊零亂疏鬆的長槍、短矛和劍戟形成鮮明的對比。敗兵毫無秩序的陣容和西班牙隊伍的整齊隊形,亦形成強烈對比。在畫的左邊前景中,有幾名荷蘭軍隊的士兵,臉上露著疲憊的神情,頭髮、鬍子十分蓬亂;其中還有一人背朝觀眾,身穿講究的麂皮袍,與圖右邊西班牙司令官馬背上的袍子相呼應。在斯皮諾拉的身後,西班牙軍官們個個服飾端莊,有秩序的出席這次的投降儀式。

我們可由X光透視中清楚看見委拉斯開茲是逐步的、仔細的創作出這幅形象強烈的偉大畫作。《布雷達投降》在完成之前,畫家曾先畫草圖(這在委拉斯開茲的作品中是絕無僅有的特例)。在X光的分析中,這幅畫的裡層是一堆幾乎無法理清的線條。可見在繪畫過程中,作者做了許多修正,尤其是具有重大象徵意義的部分。委拉斯開茲最初所畫的西班牙軍隊的矛,要比成品中的矛短得多。這幅畫的魅力便成就於這種緩慢的思考過程。隨著畫面的逐漸成型,畫中人物的姿態,也有微妙的改變,使整部傑作更富生命力。畫中某個人正看著觀眾,而不是注視投降的場面;另一個身穿白衣的隊長也許在吆喝狗,或訓斥一個被前景高大身影擋住的小僕人;還有一名臉上稍露不安、戴著寬沿帽的西班牙士兵,似在沉思。

這些修改在畫上留下了用肉眼即可辨識的痕跡,例如斯皮諾拉的手臂下,一條黑線使我們看到衣袖原來的輪廓;士兵的寬沿帽分兩層,這是畫家畫草圖時留下的痕跡。但有一樣東西一直沒有改變,即色彩之間的平衡。前景中,兩位大人物衣服呈棕褐色、黑色或綠色,這些顏色構成了對比的意象;背景中,景物呈玫瑰色、淡藍色,上面還蒙著一層珍珠似的透明色彩,看似水彩畫。

→參閱196-197頁,＜侍女圖＞。

《布雷達投降》圖高307公分,寬367公分,這是現今保存的委拉斯開茲作品中最大的一幅畫。這幅油畫作於西元1635年,主要是用來裝飾西班牙國王夏宮的國王客廳。十八世紀,他的另一幅《侍女》也在1819年收藏在該館中。

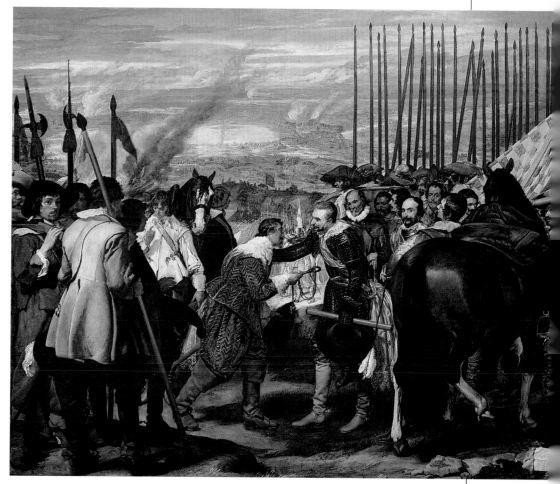

安東尼・凡・代克革新英國肖像畫

國王打獵

1632年，原籍法蘭德斯的畫家凡代克(Antoon Van Dyck)在倫敦定居。他是應英王查理一世之召而去(英王是當時最喜愛繪畫藝術的著名人物之一)。自那時起，凡代克成了宮廷中最受寵的肖像畫家，他不僅確立了肖像畫的基本概念，更對英國的繪畫藝術具有決定性的影響。

查理一世的肖像畫繪於西元1635年，是凡代克取名為《國王打獵》的系列畫中的一幅，這幅畫也是凡代克為英國繪畫藝術所作的具體貢獻。凡代克將個人的獨特風格、古代繪畫的重要流派(威尼斯派)，以及當時的重要流派(安特衛普的魯本斯Rubens)結合起來，並以個人風格賦予畫中人物漫不經心、怡然自得的神態，這亦被視為英國畫的主要特色之一。

提香的繼承者

凡代克畫《國王打獵》時已在倫敦生活了三年。1635年春他來到英格蘭首都，立刻獲得盛大讚譽。1632年7月5日，凡代克在聖詹姆斯宮(Saint James)獲頒騎士稱號，並受命為國王和王后的「主要畫家」，賜給金鏈一條，上面附帶一枚刻有國王頭像的獎章，既珍貴又稀有。自此他便以國王御賜的年俸為生，而且每幅畫作都能獲得一筆為數可觀的收入。凡代克在當時成為國王最寵愛的畫家，查理一世甚至把他當作大領主對待。

不過這並沒有什麼值得大驚小怪的，西班牙國王菲利浦四世在西元十七世紀也同樣如此對待委拉斯開茲(Velázquez)——在委拉斯開茲晚年，將他提拔為王室總管；一個世紀前，查理一世皇帝對威尼斯畫家提香，也曾賦予極大的尊重和信任。

而英王查理一世很可能將凡代克視為提香(Titien)的接棒人。凡代克在1630年曾為查理一世畫了一幅以神話題材為主的油畫，名為《雷諾和阿爾米德》(Renaud et Armide)，其主題很接近提香所擅長處理的題材，表現手法也是由提香得到啓發，凡代克因此獲得查理一世的賞識，他認為畫家便是自己所熱愛的提香畫派繼承者，而凡代克對此也心知肚明。

新的筆法

凡代克的查理一世肖像圖，直接受到提香肖像畫的影響。《馬鞍上的查理一世與聖安東尼爵士》(倫敦，白金漢宮)則比《國王打獵》早兩年完成，畫中的國王身穿盔甲，手持指揮棒，騎著白馬正從城門或宮門中走來。這幅以武士裝扮出現的國王肖像，其實有其政治因素，因為如此才能把查理一世的肖像，納入歷史上帝王將相馬

《查理一世在繆爾伯格》，提香
(馬德里，普拉多博物館)。

《騎馬的查理一世》，凡代克，1637年。
這幅畫模仿了提香的畫作，也許凡代克
在創作之前見過同一題材的雕刻塑像。

鞍肖像之列，同類作品還有羅馬神殿廣場的馬克・奧勒留像、帕多瓦的加塔姆拉塔像(Donatello作)，以及威尼斯的科萊奧尼像(Verrocchio作)。《騎著馬的查理一世》比《國王打獵》晚兩年完成，畫中的國王同樣穿著盔甲手拿指揮棒，和他的馬還有拿著國王尖頂頭盔的僕人，置身在一片綠色的原野中，背景的主要部分是天空和樹林。構圖幾乎與提香的《查理一世在繆爾伯格》相差無幾，凡代克也許從雕塑作品中見過，因為他畫中馬的位置與提香的馬正好相反。

不過，構圖雖相近，但凡代克的筆法卻更為隨興、自由。提香的《查理一世在繆爾伯格》畫中，馬的毛色幾乎全黑，而在《騎著馬的查理一世》中，從馬的皮毛上，隱約可看出畫筆的痕跡和顏料的厚度。此外，在僕人衣袖外閃著的條條白色光彩，以及在底色的處理上，都可看出凡代克自由揮灑的筆法。在提香的畫中，看到大片橫行的色彩，黃色和藍色都表現得鮮艷奪目，而在凡代克的畫裡，則是以短促的筆法，柔和的綠色、白色和藍色，使樹葉的色彩得到延伸。凡代克在繪畫上的自由筆

安東尼‧凡‧代克

凡代克於1599年出生於安特衛普一個篤信天主教的富裕商人家庭。十歲時從師於畫家凡巴蘭(Van Balen)，1616年成為獨立畫家，1618年即被譽為畫師級人物。

1622年，他前往義大利旅行。在羅馬住了一段時間後，定居於熱那亞，並很快獲得肖像畫家的聲響。1627年，他又返回安特衛普，開始繪製大幅宗教題材的畫或是人物肖像。

五年後，英王查理一世召他前往倫敦。這可說是凡代克輝煌藝術生涯的開端，直到1641年他在倫敦去世為止，九年間共畫了四百幅肖像，成為受人景仰的貴族畫師，並對英國肖像畫與一般繪畫的發展，產生決定性影響。

法，以及不顯著的反差表現，正是魯本斯畫派的影響，因為他年輕時，便曾從師於魯本斯。

瀟灑、超脫

凡代克在人物肖像畫上，做了微妙但卻是決定性的改變，大大扭轉威尼斯畫派的精神。查理一世的馬是站著不動的，而查理金皇帝的馬總是在奔跑中；查理國王旁觀著兩軍在平原上對陣，而查理金則帶頭衝鋒陷陣。這些更動其實具有重大意義；它賦予英國國王一種善於研究部隊操演的戰略家形象，並把他描繪成勤於思索而非莽動的人。從創作時間看來，《國王打獵》正是《查理一世與聖安東尼爵士》和《騎著馬的查理一世》之間的作品，畫中表現了國王冷靜思考的優雅氣質，使得畫作更加與眾不同。

在這幅畫中，查理已下馬(馬在他身後，由一名年輕人牽著)，而他身上已不再穿盔甲。他穿著高貴的獵裝，精緻的皮靴，戴著細皮手套，穿紅色短外褲，白緞子外衣，頭戴一頂寬沿黑帽子，另一名年輕僕人手裡則拿著國王的粉紅色外套。人物姿態極其自然，場景也為人們所熟悉。畫中的國王不再是一位全副武裝的統帥，而是一個普通貴族，其穿著和姿態就像宮廷裡的任何一個貴族來到野外打獵取樂一樣。可是，實際上，只有國王的衣著和畫的題目提醒我們這是打獵場面：凡代克選擇查理正在注視景色的場面，來取代打獵時疾追猛打的情景。他所表現的國王形象是一位沉思者、閒暇者，其超脫、瀟灑的王室氣質可作為大貴族的楷模。凡代克死後，畫家們在畫英國貴族肖像時，仍然以這幅畫為模範：十八世紀的蓋恩斯巴勒(Gainsborough)和雷諾茲(Reynolds)兩人在畫爵士和貴婦時，都讓人物帶有這種憂鬱和嚴肅的神態，這正是《國王打獵》的重要特徵。

《查理一世打獵》，
安東尼‧凡‧代克，
作於1635年(巴黎，
羅浮宮博物館)。

《國王打獵》圖高272公分，寬212公分。油畫上有作者署名，圖右下角的石頭上則寫著：英王查理一世。
這幅畫在完成後不久就運到法國，先後被多人收藏，後來由路易十五收購，將它贈給情婦杜巴利夫人，這位夫人是斯圖亞特王朝的後代。如今，這幅畫保存在羅浮宮博物館內。

約爾丹斯畫市民狂飲作樂

國王飲酒圖

西元十七世紀時，每逢一月六日主顯節(又叫三王朝拜初生耶穌節)，法蘭德斯的居民便會開辦一個極熱鬧的晚會。親朋好友在此刻都聚在一起吃喝，縱情地歡唱及娛樂。節日的慶祝儀式由遴選國王開始，這位國王或由抽籤，或由吃到藏在餡餅中的蠶豆來決定。

這位臨時的國王會分配給每位來賓一些特別的角色：一名婦女當王后，其他人分別為參事、司酒官、提琴手、歌手、侍從、小丑等。此時節目正式開始。這便是約爾丹斯(Jordaens)《國王飲酒圖》的主要題材。

不折不扣的盛宴

在一堵釘著皮革的牆前面，十位賓客及一個孩子、一條狗位於國王左右(每邊各六位)，國王坐在中央。他們有的坐著，有的站著，都圍著一張上面舖有桌布的桌子，桌上放著烘餅、兩塊蜂窩餅和一只木瓜，人人都顯得非常激動興奮，在畫面中亂成一團。

除了保存在布魯塞爾的《國王飲酒圖》外，其餘還有五幅畫亦表現同一主題。每幅畫中，眾人都把最年長者選為國王，並表現出國王舉杯飲酒的那一刹那，眾人歡呼高喊著：「國王飲酒！」此外，約爾丹斯的其他作品，也描繪出好幾代同堂的家人聚餐的快樂場面，有人唱歌，有人奏樂，中間是一位長者，正如弗拉芝所說的：「當老人唱了起來，年輕人便吹笛。」這些畫究竟有什麼意涵？如果只是用來表現往日家庭的節日歡慶景象，這未免過分單純了，即使在某幾幅畫中，畫家也用自己的親屬作為畫像的模特兒(丹斯的岳父Adan Van Noort就是布魯塞爾收藏畫上的國王)。但是，這些畫的尺寸太大，實在不適宜用來表現家庭內的節慶景象，尤其是約爾丹斯竟一口氣畫了那麼多幅同樣主題的畫，想必其中一定有隱藏的寓意在。

畫的道德教育

在約爾丹斯的那個年代，聚餐在荷蘭南方是很稀鬆平常的事，人們只要隨便找個理由就能舉辦一次聚餐。例如：新任命一位法官、有大人物來訪、行會領導人的更迭等，都是舉行宴會的好理由。即使在修道院裡也是一樣，有時甚至連葬禮也能舉行宴會。會中豐盛的葷餚和酒使賓客們樂而忘返，精神為之大振。這種情況非僅法蘭德斯所特有，整個歐洲都是如此。由於饑荒和富足——在收穫後的短暫時間裡——的交替，促使人們大吃大喝，以作為饑荒時期的補償。西元十六世紀，法國作家拉伯雷(Rabelais)，法蘭德斯畫家布呂格(Bruegel，《鄉村婚禮》，《封齋節與開齋前的星期二之爭》)，以及擅長畫靜物的畫家，如：彼得·阿爾森(Pieter Aertsen)或約阿希姆·貝克拉爾(Joachim Beuckelaer)等人的作品中，便時常可見這種「大吃大喝」的瘋狂場面。

一百年後，人們開始對這種現象提出反省，《國王飲酒圖》便留下時人反省的痕跡。當法蘭德斯各城市，尤其是安特衛普市無法限制人們過度暴飲暴食時，約爾丹斯所畫的狂飲場景顯然比大吃大喝的場面來得多。

從收藏在布魯塞爾的《國王飲酒圖》中，顯示出這群快活的人們十分興奮。所有人

《國王飲酒》收藏在布魯塞爾的王家美術博物館(前藝術博物館)，畫高156公分，寬210公分。

約爾丹斯所畫的另五幅相同題材的作品，分別收藏在：卡塞爾(Kassel)國家美術館(是其中年代最早的一幅)、巴黎羅浮宮博物館、維也納藝術史博物館、慕尼黑古畫館，最後一幅則被收藏在聖彼得堡。

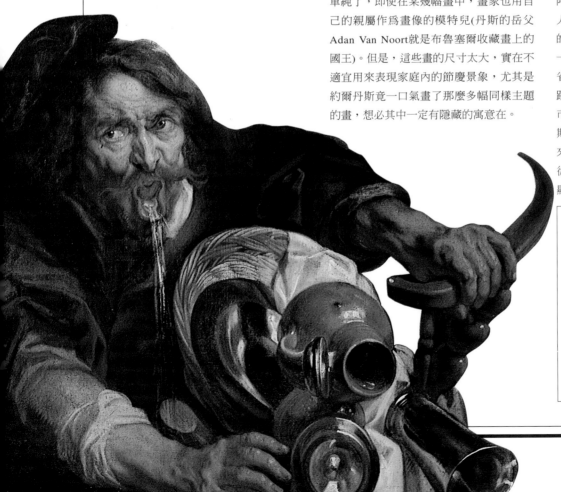

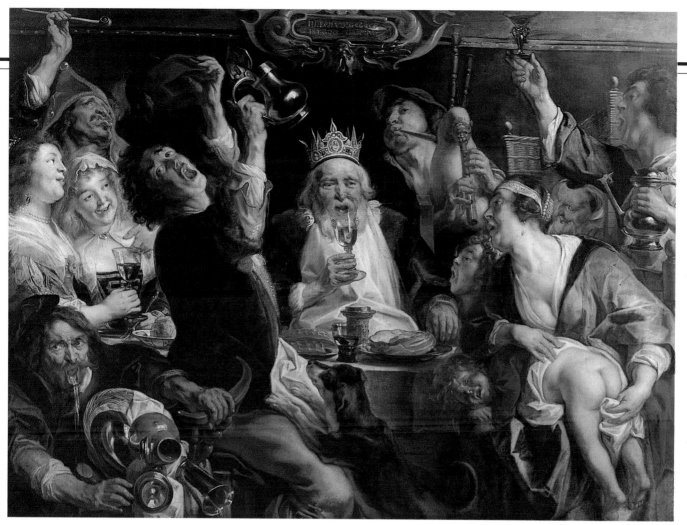

《國王飲酒圖》，
雅各布‧約爾丹斯作，
約1640年(布魯塞爾，
王家美術館)。全圖及
細部(見左頁)。

都圍著國王手舞足蹈，有些人在唱歌，另
一些人在開懷大笑，有人在喊，有的起身
敬酒、敬煙，有的在吹風笛，他們的身體
緊緊貼著，散發出肉感的興奮。宴會最後
很可能會發生狂飲、酒後爭吵等事件，或
者是亂成一團，酒醉者臥地不起等骯髒不
堪的場面，如畫面左邊，一名男子推倒椅
子，弄翻了籃裡的東西，甚至在那兒嘔
吐。右邊，一位婦女毫無顧忌的離開桌子
替哭叫的孩子擦屁股。圖中央的那條狗則
正在找東西吃。

生命的活力

畫的風格粗獷，與題材的粗俗正好相配。
從畫面的平穩性來看，若沒有桌子的橫線
條和牆上護壁皮革邊緣的橫條來做搭配，
整個結構便是由斜線構成：活動中的賓

雅各布‧約爾丹斯

雅各布‧約爾丹斯與安特衛普市有著緊密
相連的關係：西元1593年他出生在那裡，
也在那裡度過一生。十六世紀，安特衛普
成了喀爾文教派的要塞，後來被西班牙人
攻佔，新教徒從此被迫不得不隱瞞自己的
宗教信仰。約爾丹斯的情況似乎也一樣，
他依天主教的儀式結婚，死後安葬在新教
徒公墓。

約爾丹斯出生在一個布商的家庭，他在十
一個孩子中是長子，十四歲時拜畫家亞
當‧凡諾爾(Adam Van Noort)為師(魯本斯也
曾向他學畫)。

1616年，他娶了畫師之女為妻。次年，他便
成為獨立作畫的畫家。

約爾丹斯成名很早。自他開始獨立作畫以
來，委託他作畫的訂單不斷湧來，其中有
一些是為教堂祭壇後部作畫。1621年，年
輕畫家被任命為聖呂克公會(畫家公會)的
主席。1639年，約爾丹斯已相當富裕，買
了一棟漂亮的房子。次年，魯本斯和凡代
克相繼去世，他順理成章成為安特衛普市
最受歡迎的畫家，聲譽甚至傳到了國外。
英國宮廷、瑞典宮廷、荷蘭北部橙宮紛紛
要求他作畫。畫家聘請了許多助手和投資
人，以幫助自己完成多幅宮廷訂畫，同
時，他也為個人、為安特衛普教堂作畫。
直到1678年去世為止，他的聲譽始終未
減。

客，狗的動作，孩子的大腿。約爾丹斯的
筆法極其自由，他與十五、十六世紀法蘭
德斯大師(如凡愛克或布呂格)的精細描繪
風格迥然不同，也不使用義大利畫家的平
滑筆法，而是採用魯本斯(Rubens)大筆觸

的畫法，用畫筆在畫上留下明顯、寬大的
痕跡。另外，畫的色彩選擇也極高超大
膽：棕褐的底色近似卡拉瓦喬派的風格，
紅色、藍色、黃色等濃烈的色彩，在底色
上被鮮明的烘托出來。

化為史詩的團體肖像
夜巡圖

林布蘭，《夜巡圖》。這幅畫被認為是西方
繪畫史中最神奇的畫之一，實際上畫家畫的
是阿姆斯特丹市民的檢閱圖。

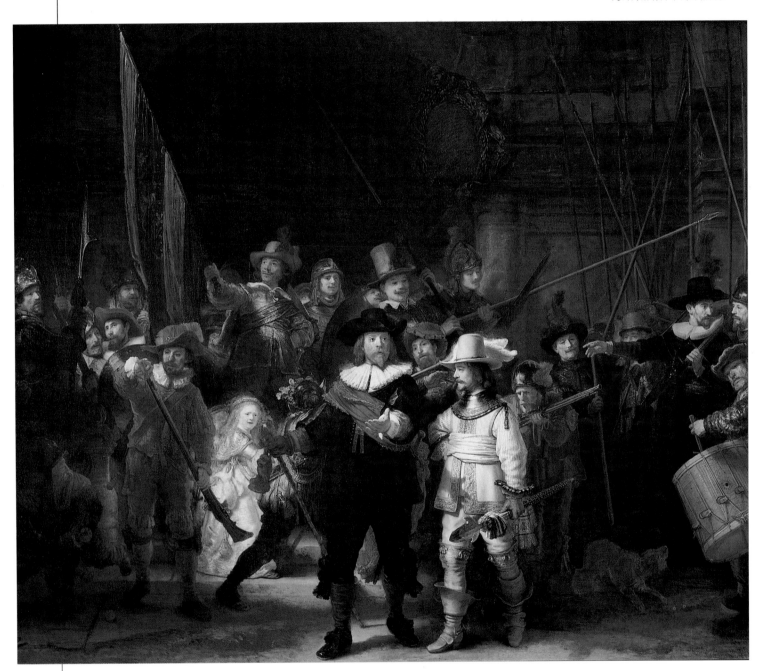

十七世紀的荷蘭南部地區，人們篤信喀爾
文教派。肖像畫是當時繪畫的重要手法，
但神學界幾乎不允許以肖像畫，來表現宗
教場面。

林布蘭(Rembrandt)是當時肖像畫家中，最
傑出的一個。他擅長畫個人肖像、自畫像
和團體肖像，每每賦予人物新的生命力，
使人物臉上的表情更加豐富、生動，躍然

紙上，並創新畫面使肖像畫接近於歷史
畫。這幅題名為《夜巡》的畫是1638年由
B·戈克上尉連隊的國民自衛隊員所預訂
的，他們希望能重現瑪麗·德·麥迪奇王

后(Marie de Médicis)來訪阿姆斯特丹時的盛況。這幅畫可說是團體肖像畫中最成功的一幅。

行進的隊伍

《夜巡》圖主要是在表現行進中的隊伍。早在二十六年前，哈爾斯(Frans Hals)已經爲團體肖像畫注入新的活力，畫中一群哈勒姆的聖喬治民團軍官圍著宴會餐桌，互相交談、暢飲著。不過，林布蘭在其團體肖像畫中，人物的動作比哈爾斯畫中的人物動作要大得多。畫家所表現的正是行進隊伍剛聚集的時刻。在戈克上尉的命令下(圖中央，身穿黑衣佩紅色緞帶者)，鼓手(上尉右邊)擊鼓集結隊伍。自衛隊的每個衛士舉起自己的武器，旗手也自豪的舉起旗幟。

畫家之所以會選擇隊伍集合的這一時刻作畫，主要是考量：要畫出生動活潑的氣勢，便不可能表現行進中的遊行隊伍，因爲如此便無法準確再現自衛隊員多變化的臉部表情，而預訂者的要求卻是一幅集體肖像圖。

經過精心安排的雜亂

事實上，畫面的活絡氣氛只是由部分人物動作所造成的：連隊的將官幾乎還沒有起步，但在圖前景的正中間，上尉和中尉(一個名叫威廉‧凡魯代布爾的人)似乎已往前邁步，擺出自豪的姿態，而把重心放在一條腿上。

圖左邊是一個拿火槍的士兵，右邊，一群自衛隊員圍著鼓手，情緒激昂，雖然他們的動作在畫面上顯得有些模糊，但並不影響臉部表情的呈現。

在整幅畫中，林布蘭所畫的平民有時也會有輪廓不清的狀況，但他們的相貌總可以清楚辨識。只有戈克和凡魯代布爾身後那個戴高帽的人是個特例，可說背離了這個既有的規則。

畫面的生機和活力的源泉便在於這些穿著各式服裝、無秩序的人，他們有的年輕，有的年老，有的戴貝蕾帽、寬沿帽、鴨舌帽，並拿著各式武器：矛、戟、火槍。場面中的次要角色也造就了該畫的豐富動作：一條狗在中尉和鼓手之間的空地跑來跑去，一個身穿耀眼光亮袍子的小孩，正橫穿過集結隊伍的廣場。最後，矛在右邊相互交叉，舉起的軍旗也在左邊形成對角線，使得圖下部極富生趣的場景，在圖的上部得到延伸。

光源

陰影和光線的交替使畫面產生動感。人群的後半部處在黑暗中，而戈克和凡魯代布爾則走在隊伍前面，光線照耀著他們的臉，中尉的綢衣光亮耀眼，白色的反光照在脖領周圍的盔甲上，最後這束光線像是集中在上尉朝上的手心。手掌還在自己的緊身服上投下強烈的陰影，清楚的指示出上尉是位於隊伍的最前方，從而凸顯他爲中尉指路的手勢。

這種明亮和陰暗的緊密交替極富詩意，眞實的表現出荷蘭的光照。但是光線的強烈反差，尤其表現出兩名軍官身後隊伍的活動情況。就像光線並沒有停滯在一個地方，而是以不同角度照著每個東西一樣，在隊伍裡的人們也不是同時在走動，或同時靜止不動。

畫家想表達的意象正是隊伍的活動性，這種「正在解體的安排」(作家保爾‧克洛岱爾〔Paul Claudel〕語)，完全超越了城市平民團體的肖像手法。

林布蘭‧凡‧萊茵

林布蘭‧哈爾曼松(Rembrandt Harmenszoon)的意思是「哈爾曼之子」，又名凡萊茵(Van Rijn)，因爲他父親在萊茵河邊開了一家磨坊。林布蘭於1606年出生在萊頓(Leyde)，在九個孩子中排行第八。他在拉丁學校受教育，並上了幾個月大學，最後他決定從事繪畫工作，便拜畫家雅各布‧凡‧斯瓦南布爾(Jacob Van Swanenburgh)爲師，後來又在阿姆斯特丹跟彼得‧拉斯曼(Pieter Lastman)學畫。

1625年，他回到萊頓開設畫室，很快便獲得成功，這也促使他決定去當時的重要文化中心阿姆斯特丹碰運氣。1631年起，他寄住在一個名叫昂特利克‧凡‧烏依倫布爾(Hendrik Van Uylenburgh)的藝術商人家裡，三年後，娶了商人的姪女薩斯基阿(Saskia)爲妻。

他再次在當地取得成功，阿姆斯特丹的市區皆以請他畫肖像爲榮。後來林布蘭又設立一個由許多畫家所組成的畫室，他們合作完成大量作品，其中包括自畫像在內。1641年，他的兒子提圖斯(Titus)誕生，他是林布蘭幾個孩子中唯一活到成年的一個。次年，即林布蘭畫《夜巡》圖那年，薩斯基阿去世。一位名叫蓋爾斯‧迪克(Geertje Dircks)的保母到他家中照顧孩子，後來便成了他的情婦。1649年，她離林布蘭而去(她曾控告畫家沒有履行同她結婚的承諾，但輸了官司)。另一名叫昂特利克奇‧斯托弗爾(Hendrickje Stoffels)的女僕接替了她的地位。同時期，畫家因訂畫量比以前少，加上他花費大筆金錢在購買藝術品珍藏品方面，結果1657年，他便因負債累累而宣告破產。

爲使林布蘭能繼續作畫，昂特利克奇和提圖斯合夥，做起藝術品的買賣生意，林布蘭成了該店的當然僱員。這一家人後來搬到阿姆斯特丹的平民區居住。1663年，昂特利克奇去世，1668年提圖斯去世，林布蘭本人則於1669年謝世。

1642

勒南兄弟——描繪法國農村的畫家

農家

西元1914年3月14日，巴黎德魯奧大飯店(Hôtel Drouot)正在拍賣勒南兄弟(Les Le Nain)的《農家》。當時因為全世界正處於大戰前夕，法國政府無暇買畫，最終被人出大筆錢買走了這幅畫。

一年後，一位名叫阿爾杜爾·貝爾諾(Arthur Pernolet)的油畫愛好者，用遺產買回了這幅畫——其價格比1914年時貴了四倍之多。「在戰亂時期，花這麼多錢買一幅畫，似乎是不理智的。但這也是對祖國前途充滿信心的最好表示。」當時有人這麼寫道。

對生活的思考

這幅樸素無華的作品，正是勒南兄弟的藝術精華。作品的奇特處，正在於它的主題不夠明確。

畫題名為《農家》，其實是因為找不到更合適的名稱，但是，畫中既無任何東西可以說明這名男子、一老一少的兩名女子，以及同在室內的六個孩子是同一個家庭的成員，也無任何農具能確切表明這就是農民之家，畫上更未標明地點和地區。我們僅可從畫的背景得知，這些人物是窮人，但生活並不悲慘。

因此，本書既無主題也無任何故事性可以說明畫中人物的具體情況。老婦人拿著酒罐，男人在切圓麵包，這些都不是用餐時的場面。

一個小男孩在吹豎笛，也不能就此說明畫的主題就是《演奏》(這是十七世紀油畫常見的題材)。

這幅畫的真正意義，其實是在凸顯幾件極普遍的東西：麵包、容器(裡面肯定盛著酒)、男孩身邊的鹽盅、他吹奏的豎笛、燃著火的大壁爐等等。不同年齡的男女聚在一起，構成此畫的唯一題材。勒南兄弟所選擇的場面，正是一天辛勞工作後的小

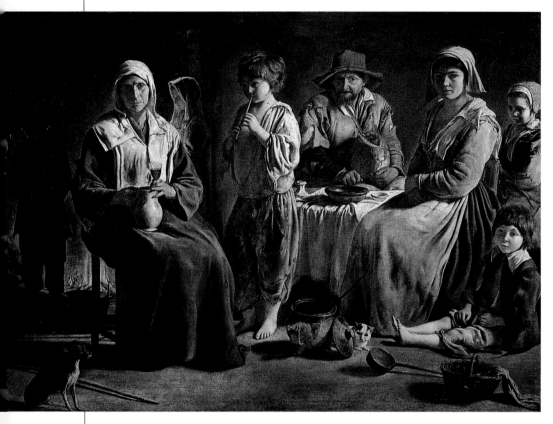

《農家》，勒南兄弟作（巴黎，羅浮宮博物館）

勒南兄弟

勒南兄弟共三人：Antoine(1602-1610年間生，1648年死)，Louis(1602-1610年間生，1677年死)和Matthieu(1605-1610年間生，1677年死)。他們誕生在埃斯納省(Aisne)的拉翁(Laon)，父親是個政府職員，因為家產在鄉下，故與農民有持續的聯繫。起初，他們都在拉翁受教育，後來去了巴黎，1629年，合夥開畫室，不久就有多位顧客前來訂畫。

從此，他們的繪畫生涯一直在巴黎開展，不過三兄弟仍定期返回家鄉拉翁。有人把他們說成是專門畫生活遇中之人物的「外省」畫家，那是完全沒有根據的說法。此外，三兄弟作品中有很多是以歷

史、神話為題材，或是寓意圖(《勝利》巴黎，羅浮宮博物館)；《火神伏爾甘熔爐裡的維納斯》(蘭斯〔Reims〕博物館)。對於大多數的人來說，勒南兄弟的鄉間作品，無疑是最富特色，也是最重要的精華。這些作品通常都不註明日期，而且也很難分辨出自三兄弟中何人之手。很可能他們三人在同一幅畫上先後根據自己的專長(臉部、靜物……)作畫或是不受約束地自由作畫。

勒南兄弟的作品在十八世紀末乏人問津，直到1850年，作家Champfleury再次提及他們時，世人才重新討論其作品，並譽之為不容忽視的法國繪畫大師。

《農家》圖高133.3公分，寬159.5公分。在勒南兄弟的農民油畫中，這幅畫的尺寸是最大的。這幅畫沒有署名和日期。根據畫的風格來判斷，主要作者是路易‧勒南，其他兩人參與部分繪製工作，而確實的完成時間，應是1642年左右。該畫現存於巴黎羅浮宮博物館。1915年，羅浮宮博物館購得此畫，即馬爾米耶(Marmier)公爵在德魯奧大飯店公開拍賣的次年，公爵家庭也許從一開始就擁有此畫。

《草料車》，勒南兄弟作 (巴黎，羅浮宮博物館)。

《農家餐》，勒南兄弟 (巴黎，羅浮宮博物館)。

聚，人們舒服的靠在碳火正旺的爐旁，身邊還有幾隻家畜。

普通百姓的孤獨

企圖遠離喧鬧的城市，表現日常生活境遇裡的自然美，勒南兄弟首先揭露了鄉下普通百姓的深奧機密。

其實在他們之前，也有些藝術家曾表現過這種天上人間的生活境況。但是，大都是爲了要創造一種鄉間富有氣息的理想形象(如林堡兄弟Les Limbourg)，或只是出現在風俗畫的親切場景中(如布呂格，Bruegel)。而在勒南兄弟的畫中，人們看不到誇張諷刺和取悅之意，因爲勒南三兄弟是懷著愛心，簡樸地表現出模特兒的特色。在他們之後，只有法國畫家米勒(Millet)在十九世紀也以同樣手法表現農民，但米勒畫中仍帶著幾分矯飾，這在勒南兄弟的作品中是沒有的。

《農家》中沒有絲毫的矯揉做作。相反的，從人物眼中流露出的不自在感令人驚訝：晚餐時，所有的人，包括貓狗等都保持著警戒的姿態。

畫面前景中，一條狗像是隨時準備撲過來似的；躲在鍋子後面的貓也許正盯著自己的獵物。好幾個模特兒(男的，兩名女人，坐在地上的孩子)，都停下自己手上的事，注視著畫家。但是，他們的姿態中並沒有一點矯作。他們的目光雖是盯著畫家(或是觀眾)，但倒像是在訊問畫家，而不像擺著姿勢讓畫家作畫。

其他幾個人物雖然沒有注視著畫家，但並不因此有了無牽掛的模樣。《農家》中的人物是一些孤獨的人：孩子們並不一起玩耍，成人也不相互交談，畫面上沒有一人看著自己旁邊的人；每個人處於孤立的地位，而陷入沈思中。

勒南兄弟畫中年輕人的孤立情況，尤其令人震驚。吹笛小孩的眼神恍惚：或許他只是吹笛給自己聽，也不尋求坐在他身旁的婦人贊同，而這位婦人亦無心聽他的笛聲。在爐邊取暖的孩子們，或望著爐火發呆，也絲毫不去注意他人。最後，圖右坐在年輕婦人後面的小女孩，不安地望著某處而非某個人。

重複提出的疑問

人與人之間這種互不交流，同處一個生活圈內卻仍孤獨的情狀，也出現在勒南兄弟的其他作品中。

《草料車》中的畫面人物分成相互隔開的三組，每組內的人雖靠得很近，但似乎又是孤立的。他們的一切動作全部停頓，彼此不望一眼，一個男孩在吹笛子，但只吹給自己聽，他們的上半身襯托在作爲背景的景物之中，身體並不相互接觸(除了躺在母親膝上的孩子外)。

在《農民用餐》圖中，孤立感的表現也幾乎一樣。一人在祈禱，另一人在喝酒，第三人正舉杯，一個孩子拿起提琴……。整幅畫氣氛肅穆靜止，沒有人試圖說話，或作小動作或碰一下鄰人。

描繪現實的畫家

人們把十七世紀(尤其法國)，以日常生活爲題材，且盡可能以客觀方式處理作品者，稱作「現實派畫家」。這種稱法首次在十九世紀出現，當時，歷史學家Champfleury，在一部有關這種手法的藝術著作中，把正在發展的這類文學和美學運動稱作「現實主義」。這個名稱在二十世紀藝術史家的語言中，主要是指除了勒南兄弟外，卡拉瓦喬流派的畫家(如Valentin、Tournier、La Tour)，或者更廣泛地，指人物肖像畫家，如Champaigne以及專門畫民俗畫的藝術家，如Bourdon和靜物畫家，如Linard和Moillon。

貝爾尼雕刻最美妙的神跡
聖女德雷莎的沈迷

1647年，雕刻家兼建築師貝爾尼(Bernin)因新任教皇莫諾肯提十世較器重博羅米尼(Borromini)而被冷落，至少長達數年之久。貝爾尼在失意之餘，有了空暇的時間，遂接受紅衣主教菲德利科·科爾納諾(Federico Cornaro)重大的雕塑委託。

為羅馬維多利亞的聖馬利亞小教堂附屬禮拜堂而作的《聖女德雷莎的沈迷》塑像群，就這樣問世了。這座教堂附屬於加爾默羅會(Carmélites)女修道院——是由西班牙阿維拉(Ávila)的聖德雷莎所創立的教派。

神靈顯聖的舞台
聖女的塑像安置在禮拜堂裡面的彩色大理石聖體櫃裡。塑像似半空騰起，依托在雲彩上，位於小神殿正中央。潔白的塑像被多束有形的金色光芒照亮，這些金光乃來

自建築物門後的隱蔽開口處。整座雕塑由極不顯明的支柱支撐著，以保持平衡。從遠處看來，會使人產生一種錯覺：聖人的沈迷狀，就像神跡正在顯現一般。

欣賞此尊偉大雕塑的，不只是觀眾而已，在側牆的雕刻壁龕裡，或者說是在包廂裡(就像劇場裡的包廂一樣)——首批包廂建於紅衣主教科爾納洛的故鄉威尼斯——還有許多尊大理石像，它們似乎也成了《聖女德雷莎的沈迷》的忠實觀眾。

這些塑像的模特兒，即科爾納洛家族的成員，在每個包廂中有4尊，共2個包廂。其相貌可以清楚識別出來。這些臆想出來的觀眾正在對聖女品頭論足著，並根據其中一人手中的著述(即德雷莎的自傳)來構想聖女沈迷的景象，更增添整個雕塑群濃烈的戲劇氣氛，也讓觀看雕塑的觀眾一起融入塑像的世界中。由於當時西班牙宗教正在打一場封聖、列聖品的官司，這群塑像所具有的精神意義便更形重要：它們像是在證實聖女的沈迷是完全真實的景象。

非比尋常的情欲
包廂裡正看著書的那個人物，使我們聯想到德雷莎所寫的自傳。這部自傳可說是雕刻家汲取靈感的泉源，它像是對作者靈感的真實評價。其中有一段，是她描寫自己所遭遇到的一次奇妙經歷：「我看到我的左邊有一個天使……他身材不高，矮小而漂亮，臉色紅潤……後來我肯定他就是小天使薛呂班……他拿著金色小魚叉，我彷彿看到了叉尖的火焰。他像用魚叉數次刺進我的心臟，接著又掏走我的五臟六腑，上帝偉大的愛此刻在我體內燃燒著。我感到強烈的痛苦，不時的發出呻吟，可是這種痛苦卻是那麼妙不可言，我簡直捨不得讓它停止……接著，聖女德雷莎又描述，在那種情況下，「肉體不僅部分參與，甚至占有重要地位」。貝爾尼在這座極富情慾

《科爾納諾家族成員觀望聖女德雷莎的沈迷》，貝爾尼作，科爾納諾禮拜堂裝飾雕刻，左包廂圖(189頁右上為右包廂圖)。

巴洛克和反宗教改革

十七世紀初，歐洲由於經歷宗教戰爭而開始分裂。歐洲北部的國家(荷蘭、英國、瑞典)、法國的一些城市、現今瑞士的一部分，以及眾多的德意志小國都成了新教的勢力範圍，新教徒堅決反對宗教形象必須存在。而其他像拉丁國家、西班牙和義大利諸國，則依然忠於羅馬教會。

接著，羅馬重新發起天主教的征服戰，人們稱之為《天主教的改革運動》或《反宗教改革》。這項改革全賴宗教藝術家的貢獻。在特倫托(Trente)舉行的主教會議(1545-1563年)，為宗教藝術確立了規範。這項運動促使新的藝術形式出現，即巴洛克風格：透過色彩、動作和感人的行為來激發熱情，並大量表現聖人、天使和雲，以及殉難和聖跡。

貝爾尼

貝爾尼(Gian Lorenzo Bernin)，於1598年生於那不勒斯，1680年在羅馬去世。

貝爾尼身兼雕刻家和建築師，一輩子幾乎都在羅馬工作，為教會完成了許多雕塑作品(如聖彼得教堂華蓋、《聖女德雷莎的沈迷》……)。

環抱聖彼得大教堂前廣場的兩排柱廊(猶如懷抱整個基督教世界的兩臂)，也是出自貝爾尼的傑作。

貝爾尼還創作了一些噴泉景觀(特里東噴泉，四河噴泉……)，以及其他如人物半身塑像等較小型的作品。

路易十四國王後來召他去巴黎為羅浮宮修飾門面。他來到巴黎後，受到上賓般的款待，但並沒有完成任何設計，因為當時法國對巴洛克風格仍持反對態度。

感的塑像中，便鮮活的表現出這種肉體的快活勝於精神享受的顯聖經歷。站在聖女身旁的天使具有神聖之美，但這種美其實是透過充滿誘惑力的臉部表情所流露出來的。他就是丘比特，這位手持金弓如撥琴弦的音樂愛神，向聖女發出了調情的微笑。而這位美麗的受害者，是多麼心甘情願的奉獻啊！在愛神的顯靈中，聖女的頭向後傾，雙眼緊閉，嘴巴微張，手鬆弛的垂下，一副窮盡情慾之樂的模樣，長袍上的皺摺正反映出她內心的激盪、狂亂。藝術家敢於在神聖之地，表現如此大膽的情慾形象，貝爾尼是第一人。

天使與雲

以激情取代理性，這種表現手法屬於典型的巴洛克式。塑像的構圖全由斜線組成——陽光、聖女撲倒的身軀，以及天使微微前傾的身體。就連天使的存在也是典型的巴洛克式意象。十七世紀後期，在羅馬及歐洲其他地方，天使的塑像隨處可見。他們始終伴隨著聖人出現，因為當時教會想在受宗教改革衝擊的歐洲，以聖徒完美的形象，來鞏固人們對天主教的崇拜。於是在教會的天花板畫天使把聖徒帶上天，以表示聖徒的勝利；在繪畫和雕塑中，《耶穌十字架受難圖》，《最後的審判》也讓聖人背著耶穌受難的十字架——貝爾尼在羅馬聖安琪城前的聖安琪橋上所塑造的天使系列，即屬此種表現方法。

聖女所依托的雲也是巴洛克的典型。這個「道具」曾受到歷史學家達彌希(Hubert

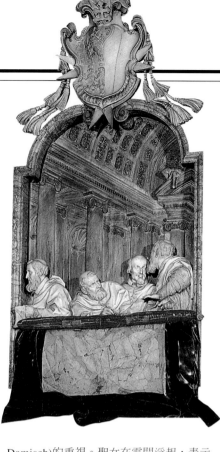

Damisch)的重視。聖女在雲間浮起，表示她正在通靈，靈魂於是在空中飄浮，這證明她的靈魂不僅在死後會升天，連在神秘體驗中也可升空。雲霧在聖女德雷莎的自傳中也占有特殊地位。她這樣寫道：「主帶走了我的靈魂，使它從地上升起，像被大塊雲團和陽光吸走的煙霧一般……神聖的雲彩升上天空，後面跟著我的魂魄，其間我看到絢麗多采的天國。」貝爾尼肯定讀過這段文字並注意到它的意義。雕塑家在大理石的塑像中所表現出來的顯聖形象，燃起信徒們對天堂的無限憧憬，藉此鼓勵他們盡力去爭取這種美妙的樂趣。

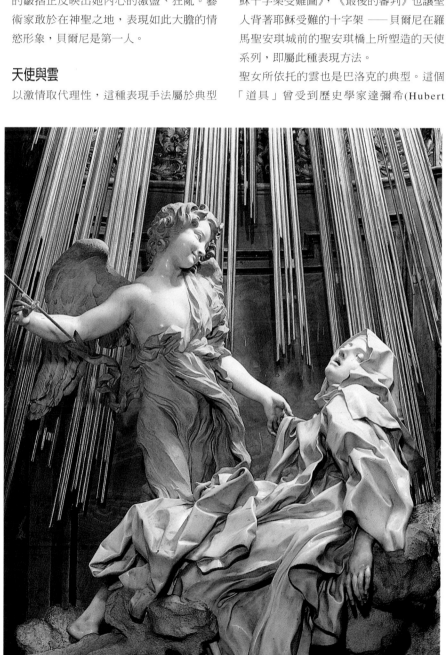

《聖女德雷莎的沈迷》是由貝爾尼所完成的大理石群體雕塑像，位於紅衣主教科爾納諾墓地所在的禮拜堂，該禮拜堂又附屬於羅馬維多利亞的聖馬利亞教堂。科爾納諾便是這組群體塑像的訂製者。禮拜堂自1647年開始動工興建，以便在1650年前後作雕塑裝飾。《聖女德雷莎的沈迷》即大約在這段時間完成，而且塑像群的設計圖，肯定在禮拜堂動工之前就已經完成。這組雕塑在科爾納諾去世前兩年，即1651年揭幕。

《聖女德雷莎的沈迷》，貝爾尼作，
1647-1651年(羅馬，維多利亞的聖瑪利亞教堂，
科爾納諾禮拜堂)。

189

「路易十四世紀」初年
創建繪畫和雕塑院

《駱駝頭》，《人頭》，拉布朗草圖細部
(巴黎，羅浮宮博物館)。拉布朗在繪畫中
也作相貌研究——內心激情的
反映，即「面相術」。

《掌璽大臣賽基耶到盧昂，拉布朗作
(巴黎，羅浮宮博物館)。這幅畫可稱為
形式和色彩平衡的典範，它體現了
路易十四統治初期的樸實與偉大作風。

柯爾貝的作用

如果說拉布朗(Le Brun)主導藝術，使之成為替路易十四效勞的工具的話，那麼設計一種「完全的」藝術計畫，運用各種藝術領域來頌揚國王的功績，則要歸功於柯爾貝(Colbert)大臣了。貝洛(Charles Perrault)在他的回憶錄中清楚指出：「自1662年末起，柯爾貝先生早已預見國王將任命他為宮廷總監，他開始著手擔任這項職務的各種準備工作……他認為自己不僅要完成羅浮宮工程……還要建立許多紀念性的建築物來頌揚國王，例如凱旋門、方尖形紀念碑、金字塔、陵墓……他計畫製作大量紀念章，使後代永遠緬懷國王的偉大業績……他還認為為了紀念這些偉大功績，應設計各種與王家形象相符的娛樂活動，如節日晚會、化裝舞會、騎馬術表演，以及其他各種消遣活動。而且所有功績都應精心描繪和雕刻，以便向國外傳播……」

1648年，路易十四登基已有五年，但這位國君仍是個孩子。所以當時文化方面的所有決定權，都在他的大臣馬薩林(Mazarin)手中，而馬隆林也是王家繪畫和雕塑院的肇建者。

從此，一個非比尋常的時代在法國展開，「藝術」首次以國家大事登場。

起始

西元十六世紀四〇年代末期，法國的藝術界情況極惡劣。大部分的畫家受行會——主要受繼承它的畫家和雕刻家協會——的禁錮，依然被束縛在宏大、莊嚴的風格上，而不自覺受到北方和卡拉瓦喬派的影響，紛紛模仿當時風靡一時的畫家西蒙·武埃(Simon Vouet)的作品。1648年武埃去世，而普桑(Poussin)在1640年來法國逗留的數月間，使畫家們看到以另一種形式存在的藝術，這種藝術主要針對的是理念而非感官。

歷史學家菲利比安(Félibien)於1647年在羅馬，對這種藝術的轉變作了絕妙的描寫：「(在義大利)這些先生們以為我們都是蠢驢……(他們之中一人說)法國人絲毫不懂什麼是美……我(對那人)說，在法國，人們對藝術的趣味與這裡一樣高雅，我不知道他離開法國時，那裡的生活情況如何，但

現在法國人已經不再欣賞法蘭德斯派的畫了，他們喜歡卡拉奇派的畫法和普桑先生的風格。」

王家繪畫和雕塑院，正是為了推動這種風潮而在1648年成立的。畫院創立的起始，是十二名藝術家共同提議的，他們的議題很快就獲得馬薩林的支持。這個機構的宗旨主要是成立一所學校，以及提供藝術家們聚會之地。期間絲毫沒有創立任何受學院捍衛的學說，而純粹是為了促進藝術家的培育與交流。

主管各種藝術的「董事長」，一位年僅二十九歲的年輕人，曾在義大利向普桑學畫三年，經抽籤決定，被指定為繪畫和雕塑院的第一位院長，他就是查理·拉布朗。(Charles Le Brun)在其任期內，一切形勢並不利於藝術的發展：路易十四尚未成年，投石黨人引起的動亂，使一切雄心勃勃的計畫轉眼成泡影。

1661年，拉布朗在他的保護人，掌璽大臣賽基耶(Séguier)的調停下，得到第一項重大的委託工程——裝飾羅浮宮的《阿波羅迴廊》(如今這條長廊已不存在)。1662年，他並因此獲得爵位，接著被任命為高布蘭(Gobelins)工場總管(1663年)，後來又被提拔作《國王的首席畫師》(1664年)，最後成為學院的終身主事，負責掌管王家各種繪畫事務。

從此之後，拉布朗大權在握，可隨心做各項王家裝飾的重大計畫。他結合一批畫家、雕塑家、裝潢專家協助工作，自己則負責安排總體的審美計畫：即先草擬圖形，其他藝術家再根據草圖工作。他還負責管理工具、家具、掛毯、塑像以及室內裝潢等各種細瑣事項。

總之，他主管王家的所有門面。因此，我們可說拉布朗不僅是位藝術家，還是位名副其實的管理大臣，及掌握各種藝術脈絡的「董事長」。

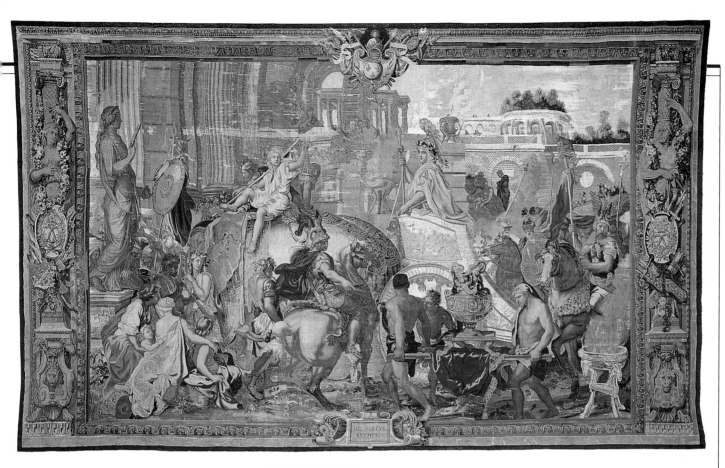

《亞歷山大的勝利》，高布蘭壁毯，
拉布朗作草圖(巴黎，羅浮宮博物館)。
拉布朗在1661-1685年間
主持藝術創作工作。

學會內部的非議：環線色彩的爭論

拉布朗在負責視察法國有關藝術的重大事務之餘，並抽空親自參加凡爾賽的偉大工程(他在1678年至1684年間參與繪製大畫廊)，和其他地方的裝飾工程(尤其是蘇城堡)，此外，並透過學會對藝術家們產生重大的影響。

然而，如果你認為這位「終身主事」者對學會實施嚴格的紀律管制，從而阻礙了藝術家發揮創造的天分，那可就大錯特錯了。在學會內部，時時可見藝術家們發表各種言論，並激起熱烈迴響，例如1671年所發生的「色彩價值」之爭。

這一年，一位極富才氣的畫家和肖像畫家，菲利普·德·尚拜涅(Philippe de Champaigne)在學院公開發表演說，造成普桑和提香(Titien)兩派的衝突與對立。他認為普桑的作品優於提香，普桑的藝術以素描為基礎，而提香則過於依賴色彩。

這種區別或許在我們看來是無意義的，但

不同等級的各類繪畫

自1648年後，由於學院發揮極大作用，使繪畫又取得崇高地位，獲得新的聲譽。然而，各種類別的畫作並非一樣享有殊榮，因此也出現各類不同等級的繪畫。

靜物畫。今日稱為靜物畫的畫——即畫植物和死去動物的畫——在當時有一個好聽的名字叫做「靜止的生命」畫。這種畫是最不受青睞的。套句菲利比安的話來說：這是「機械性的勞作」，「最平庸最低級的」畫。

風景畫。風景畫比靜物畫需要更開闊的思路。風景中包含有靜物畫家單獨處理的東西，如植物、動物(活著的)，有時還有不占很大篇幅的人物。風景畫的構圖比較複雜，因此較為顯貴。

歷史題材的畫。最受青睞的畫是歷史畫，即表現帝王生活，且取材於宗教和神話故事的畫。

這類畫家以提高觀眾的道德標準為目的，並匯聚其他各類畫的所有構成因素，另外它也表現男女人物。菲利比安這樣寫道：「人的形象是上帝在地球上最完美的呈現，因此，可以肯定，畫人物的畫家比其他畫家要高明許多」。

在十七世紀，這樣的區別卻包含著強烈的對立意識。一派是注重能引起激情的情欲價值(以威尼斯和法蘭德斯派為楷模)，另一派則主張作品首先必須注入智慧和理性(例如普桑的作品)。

這場演說將藝術家們分裂成兩派，一直到十七世紀末。「色彩派」以著名的歷史學家羅歇·德比爾(Roger de Piles)為首。1666年，黎世留(Richelieu)公爵因為玩網球輸給

國王一套優美的古典主義作品，他要求德比爾為他再重新搜集一套法蘭德斯畫家魯本斯(Rubens)的作品。德比爾於是開始注意那些色彩的濃豔、風格與卡拉齊(Carraches)派和普桑截然不同的某位藝術家作品，此即菲利比安於1648年所提倡的作品。但在1699年，羅歇·德比爾進入畫院當上顧問，使得畫院在此後的發展中，被指責為墨守成規的「學院派」。

普桑自畫像

《自畫像》，
尼古拉·普桑，
1630年(倫敦，
大英博物館)。

1650年5月，尼古拉·普桑(Nicolas Poussin)這位在羅馬定居的法國畫家，將他一幅肖像寄給他的資助人兼朋友保爾·弗雷阿·德·尚特魯(Paul Fréart de Chantelou，1909-1694年)。

在這位以歷史、風景為題材，且曾拒絕畫肖像畫的藝術家的作品中，這幅自畫像的意義非比尋常。這幅畫是他僅有的三幅自畫像中的一幅，也是最後的一幅，畫中清楚呈現普桑本人的相貌，同時，他並透過這幅自畫像為自己的藝術下註解。

人物肖像——畫家的肖像

普桑前兩幅的自畫像，與1650年完成的最後一幅，有很大的差別。

第一幅自畫像是以紅石筆作素描，畫中的畫家重病尚未痊癒——可能是「法國病」(即梅毒)發作——當時他三十六歲。普桑在畫中以病態的手法表現自己，為病痛所苦的臉龐，流露出無限的疲憊與落魄。敞開的衣領露出強健的頸部，頭髮蓬鬆捲曲，斜戴著一頂軟帽，鬍子未刮，眉頭緊蹙，雙唇扭曲，給人一種強壯卻疲憊的模稜兩可的怪像。

在這幅素描中，普桑毫無自得之意的表現出普通人的形象——一個歷經疾病折磨後正在康復中的人的形象。他並沒有把自己描繪成高尚的畫家。

1649年普桑的自畫像應是受他的資助人兼贊助者，里昂銀行家讓·布瓦泰爾(Jean Pointel)的委託而作——正如次年普桑所作的那幅畫一樣，這幅自畫像已沒有他素描自畫像那麼生硬。

畫中畫家身穿黑色簡樸的袍子，留著濃密、梳理整潔的半長髮，一撮細密的小鬍子勾勒出他的嘴。他左手拿著一枝活動鉛筆，右手扶著一本名為《論光線和色彩》的書，頭稍向後傾，略帶猶豫的微笑使他臉上稍顯憂鬱，這與素描圖中的氣惱與疲憊神態大為不同。畫的底部呈棕灰色，看似一塊墓碑，兩名光著身體的孩童托著花環，碑上寫著金色的墓誌銘，概述畫家的一生。這幅自畫像在此具有受公眾紀念的意涵。畫家相貌高貴，周圍並有對自己在藝術各方面(雕刻、素描、光線、色彩)成就的暗示。

繪畫的寓意

普桑最後為尚特魯所作的自畫像，在形式上與他為布瓦泰爾所作的自畫像相當近似，但在畫的寓意方面，這幅畫的內涵更為豐富。

與前一幅自畫像相比，這幅畫中更表現出自己身為藝術家的職業身分。畫家仍身穿一襲黑衣衫，從板著的臉上絲毫捉摸不到他內心的活動，整個畫像在畫面上占的面積更小，相對的，空出更多的地方表現背

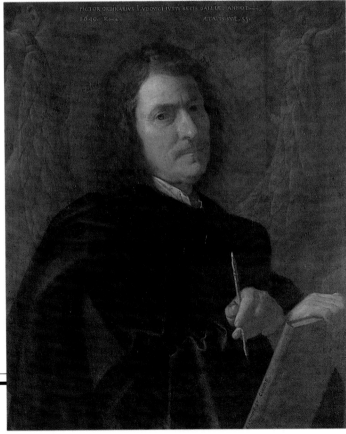

《自畫像》，
尼古拉·普桑，
1649年(柏林，
藝術博物館)。

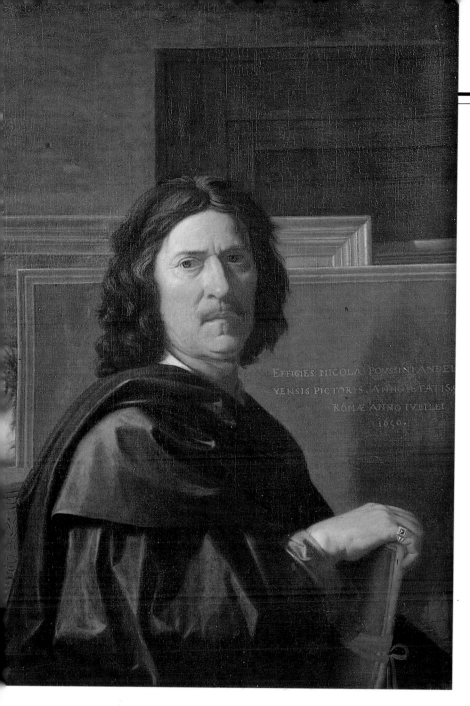

普桑的這幅《自畫像》作於1649年秋到
1650年5月之間，是應巴黎一位油畫的
崇高愛好者保爾・弗雷阿・德・尚特魯
之委託所作，他是畫家於1640年在羅馬
結識的。

《自畫像》高98公分，寬74公分。

畫右側的拉丁文字意是：「畫家尼古
拉・普桑的自畫像，原籍昂德利斯
(Andelys)，時年五十六歲。1650年作於
羅馬，即大赦年」。

作品藏於羅浮宮博物館，1797年成為法
國的國家收藏畫。

避免使用鮮艷的顏色。整個畫面以單一的
棕灰色為主，身後畫布框架上的金黃色為
畫面平添了一絲光亮。

這種單純的色彩表現，與普桑的美學原則
正好一致。他在給友人的信中曾強調，色
彩在他看來雖然是一種極有用的輔助工
具，但繪畫的根本價值卻在於素描本身，
尤其是在構圖上。

然而，這幅畫的構圖與色彩一樣簡潔。空
間和深度的感覺，主要是透過普桑身體投
射在身後灰色畫布上的陰影，呈現出來。
另外，畫框架所體現的縱橫線條，在畫上
亦占重要地位，由它勾勒出整部畫作的布
局。畫家簡化了意象的表達，不採用色彩
和遠景的表現手法，以表明繪畫是一種觀
念的產物，而不是手工勞動的產品，而那
些被人們稱作「美的職業」的東西，說穿
了，只是繪畫藝術的輔助工具罷了。

六年之後，當西班牙畫家委拉斯開茲
(Velásquez)創作《侍女》圖時，他在一幅
以白色和灰色為主要色彩的自畫像中，表
現出畫家手執起畫筆，正在觀察而不是作
畫。其寓意與普桑的自畫像相同：畫家的
藝術價值並不依賴於他某種高超的技巧，
而是在於畫作中精神思考層面的展現，作
品應源於意識，而非畫家的手。

→參閱196-197頁，＜侍女圖＞。

景和其他的陪襯物。在背景的布局上，我
們看不到任何畫室的用具，如顏料罐、調
色板、托腕棒等。

這幅自畫像上的普桑並不在他的畫室裡，
而是在他存放成品的房間內。另外，畫家
手上也沒拿任何作畫工具：活動鉛筆不見
了，僅露著一隻戴著戒指的手，形象更似
紳士而不是畫家。其身後，完成的作品已
配上畫框堆放在一起。最外面的一幅畫，
面朝外，畫面呈灰色，上面寫著和前一幅
《自畫像》同樣性質的文字。背景左邊，為
另一幅畫露出的一部分，畫面中一位以古
代打扮的女子，被另一個幾乎看不到的人
擁抱著。這個布局為解開《自畫像》的寓

意提供了線索。

普桑傳記的第一位作者貝洛里(Bellori)，在
1672年提出這局部是一種寓意的說法：普
桑向他十年來的忠實捍衛者致敬。那位年
輕女子便是畫家新創造出的繆斯形象，以
填補神話的空缺。她頭戴圓錐形冠，眼睛
使人聯想到畫家的犀利目光，正注視著觀
眾，眼皮微微發紅。這目光中的涵義比執
畫筆的手更為重要。

極簡潔的表現手法

繆斯位置剛好在這幅自畫像上僅有的多種
色彩部位。其以藍色為主，與畫中家具上
覆蓋的紅色布料相對照。整幅畫上，普桑

林布蘭畫剖開的屍體
解 剖 課

《若安・代曼大夫的剖課》▷
(殘部),林布蘭作,
1656年(阿姆斯特丹,
藝術博物館)。

1656年1月28日,一個名叫若里・封特英(Joris Fonteyn)的累犯小偷被絞死在阿姆斯特丹。次日,按法律規定,若安・代曼(Joan Deymau)大夫獲准在屠宰場裡的一間階梯教室解剖屍體。

林布蘭(Rembrandt),這位二十四年前以一幅《解剖課》成名的作者,再度受託將這次解剖的實況畫下來。他當時所畫的《若安・代曼大夫解剖課》圖,雖然現今只殘存中間部分,但依然令人驚嘆不已:屍體停放在解剖台上,大夫的雙手正在解剖,一位年輕的外科大夫在旁充當他的助手。

世俗性的事務
西元十三世紀初,波隆那(Bologne),建立了第一座醫科大學。人們開始對屍體解剖感興趣。畫家們對解剖這個題材亦十分熱中。在十五世紀末期,達文西(Léonard de Vinci)畫了很多人體解剖草圖。之後不久,

帕多瓦(Podoue)的藝術家們開始旁聽專家上的解剖課。矯飾派畫家雅各布・蓬托爾莫(Jacopo Pontormo)因未能獲准旁聽這類課程,被人懷疑在佛羅倫斯的一個墓地,私自竊取屍體進行解剖。在當時,一些名醫如貝朗熱・卡德・卡比(Bérenger de Carpi)、安德列・韋薩爾(Audré Vésale)及加布利耶爾・法洛布(Gabriel Fallope)的醫學著作中,皆曾描繪十分準確的人體器官活動圖,這些畫作具有很高的藝術價值。人體解剖自此逐漸變成一門獨立的科學。這時,司法和神學機構對這門學科的看法也發生了變化。法庭有時會下令專家解剖以斷定死者死因,教會也開始認為解剖死囚屍體是可以被接受的行為,因其目的有利於醫治活人。

到西元十六世紀,荷蘭北部地區在解剖的認定方面又邁進一步。解剖在當地已成為一般世俗性的事務。每年並各有各大城市裡最高明的外科醫生公開授課,只要付錢就可以旁聽。社會大眾對這些研究解剖的科學機構相當重視,並要求把這些解剖課程付諸藝術的畫面而永遠保存下來。畫家彼得和米歇爾・凡・米爾威爾(Pieter et Michiel van Mierevelt)就曾繪製過這種題材的作品,林布蘭在1632年也畫過一幅《尼古

拉・特爾普大夫的解剖課》。

尋求主題
十七世紀初,畫中被解剖的屍體只作為次要角色展現在觀眾面前。畫的真正主題是團體肖像,而人物中主持解剖的醫生更占據了構圖中的主要位置,但也不會因此而忽略周圍實習者的各種形象。例如,在凡・米爾威爾的畫中(1617年),被解剖者的胃壁敞開,四周焚香以驅散異味,大腿骨掛在天花板下,將醫生們的頭部遮去一些。除了這些陰森恐怖,但又不乏趣味的細節外,畫中看不到任何血跡,從死者的皮膚上也沒辦法看出這是具沒有生命的屍體,尤其是在這些圍觀者的臉上,更看不到絲毫激動的情緒。

但在林布蘭第一幅《解剖課》的畫作中,可看出其表現手法與其他畫作不同之處。團體肖像依然是團體肖像,身穿黑衣的杜爾普大夫同樣是站在主要的位置上面,他是畫中唯一戴帽的人,衣領飾有花邊,其他的旁觀者則身穿講究的平民服裝,領上飾有寬邊皺褶。但唯一獨特之處,在於屍體占有重要的位置,而不僅僅是次要角色。橫向的軀體膚色鐵青,嘴張開,眼半閉。大夫剝開屍體手臂的皮(畫家在此時充

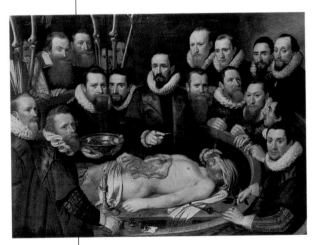

《凡德米爾教授的解剖課》,
彼得和米歇爾・凡・米爾威爾作
(Delft,Het Prinsenhof博物館)。

《特爾普大夫的解剖課》,
林布蘭作,1632年
(海牙,Mauritshuis)。

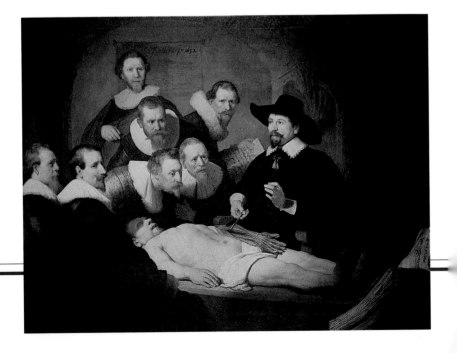

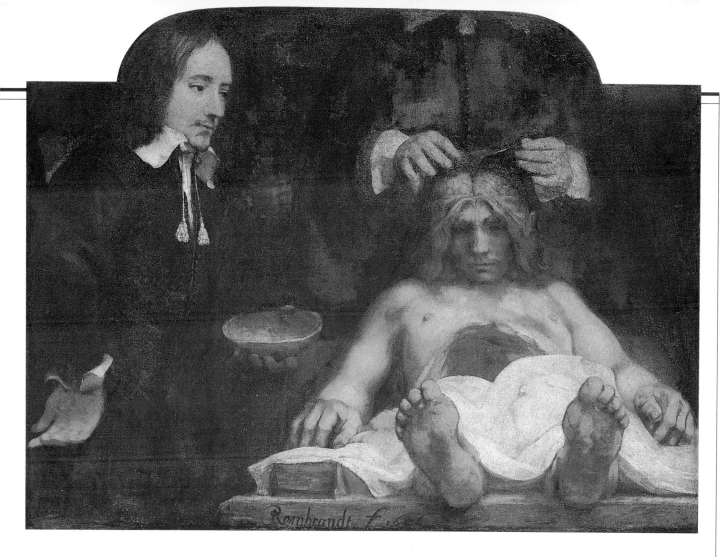

分表現出醫生專業的形象)，他用夾子提起死者的肌肉和腱，並作手勢解釋裡面複雜的結構。被解剖的手臂呈血紅色，上面還可看到白色粘稠的絲狀物，這就是腱。場面十分扣人心弦，旁觀者面帶恐懼卻又好奇的表情，專注的觀看著醫生的一舉一動。

黑色和鮮血的思索

《若安・代曼大夫的解剖課》在構圖上，更加凸顯被解剖屍體的地位。屍體的腳底，甚至整個身軀，似向觀眾迎面而來。林布蘭可能參考了曼泰尼亞(Mantegna)的《基督之死》圖(米蘭，布雷拉宮繪畫陳列館)，以驚人的壓縮手法呈現出屍體的重要性；也許他也參考了1543年在瑞士貝爾(Bâle)出版的韋薩爾所著《論人體構造》一書的封面木刻圖，圖中，作者以同樣的方式，展現了一具被解剖的屍體，觀眾首先看到的便是他的腳底。

林布蘭這幅畫所描繪的，是解剖課的第二階段。被解剖者臟腑已被取出，腹部敞

開，醫生手持夾子和解剖刀正在解剖腦部：腦殼已被鋸開，腦膜表皮被翻向兩側。紀布萊希・馬特依佐恩・高爾肯(Gysbrecht Matthyszohn Caolken)教授在《特爾普大夫的解剖課》中是一位旁觀者，手持顱骨頂部。保存在阿姆斯特丹藝術博物館林布蘭的一幅素描圖，使我們看見這幅油畫的整體構圖：圖中共有八名助手，被解剖者和代曼醫生兩邊各站四人。這幅畫在結構上遠比林布蘭的第一幅《解剖課》圖更爲穩定：圖中的動作和臉上緊張的表情，已被後者的寧靜氣氛，以及觀看者全神貫注和沈思的神情所取代。這幅畫的感染力在於這種莊嚴蕭穆的靜止形態，以及整幅畫上所呈現的光影，它使解剖室沈浸在夜晚幽靜的氣氛中，更凸顯出屍體肌膚的青色和胸口上、頭顱內紅色的瘀血跡。被解剖的屍體任憑醫師擺布，由於是個年輕人，生前體魄健壯，死亡後則面無表情，躺在手術台上，其狀甚爲可悲。

在相隔四分之一世紀的時間裡，林布蘭畫了兩幅同樣是活人凝視死者，但氣氛反差

《若安・代曼大夫的解剖課》，如今只殘存局部，高100公分，寬134公分，畫上有畫家簽名：Rembrandt f.c.t──林布蘭作。

作品繪於西元1656年，1723年因被燒受損而成現今這般殘圖。該畫存在阿姆斯特丹藝術博物館。

極大的解剖圖。第一幅畫中，人們對死亡充滿了好奇，第二幅則是心事重重的樣子。隨著時間推移，林布蘭年歲漸增，不幸的事件也接踵而至。1656年，林布蘭喪妻，接著又宣布破產，因此他在兩幅畫上情感的表達手法上，產生極大轉變。在前一年，他曾畫了一幅十分駭人的靜物圖，《剝了皮的牛》(巴黎，羅浮宮博物館)，對屠宰場一頭剝去皮的牲口作出令人不安、無可名狀的恐怖探索。但對竊賊若里・封特英屍體的價值思索，則是以更強烈的悲劇色彩，顯示出對死亡的痛苦體認。

委拉斯開茲描繪菲利浦四世的家室

侍女圖

1656年夏天,委拉斯開茲畫《侍女》圖,時年五十六歲。這是他作品中最大的一幅,也是藝術史上引起最多評論的一幅。

自西元十八世紀初,西班牙藝術史家安東尼奧·巴洛米諾(Antonio Palomino)開始對這幅畫作評論起,一直到二十世紀哲學家米歇爾·傅柯,《侍女》圖使所有看過它的人為之深深著迷。從表面上看,該圖表現的是西班牙王室私生活的場景。事實上,在輕鬆的主題下,隱藏著一種使這幅畫成為繪畫藝術代表作的深層思考。

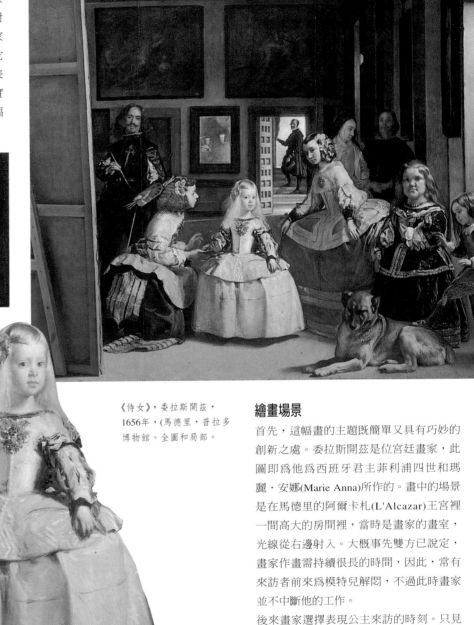

《侍女》,委拉斯開茲,1656年。(馬德里,普拉多博物館。全圖和局部。

繪畫場景

首先,這幅畫的主題既簡單又具有巧妙的創新之處。委拉斯開茲是位宮廷畫家,此圖即為他為西班牙君主菲利浦四世和瑪麗·安娜(Marie Anna)所作的。畫中的場景是在馬德里的阿爾卡札(L'Alcazar)王宮裡一間高大的房間裡,當時是畫家的畫室,光線從右邊射入。大概事先雙方已設定,畫家作畫需持續很長的時間,因此,常有來訪者前來為模特兒解悶,不過此時畫家並不中斷他的工作。

後來畫家選擇表現公主來訪的時刻。只見年僅五歲的瑪格麗特小公主(Marguerite)後

《侍女》圖原名《菲利浦四世一家》，委拉斯開茲作於1656年，畫高310公分，寬276公分。

這幅畫完成後就放進馬德里阿爾卡札宮，直至西元1819年，該畫才從西班牙王宮，移進普拉多博物館。

面跟著一群隨從們(伴女們，即「侍女」——該詞源於葡語，也可指宮中男青年侍從)，圖畫的名稱因此而來，這些侍女分別是瑪麗婭·阿古斯梯納、薩爾米揚多和多娜·伊莎貝爾·德·威拉斯科以及為公主取樂的丑角(大頭女矮人瑪麗巴爾包拉和義大利小矮人尼古拉·德·貝爾杜薩多)。一條宮裡的大狗趴在地上，在半暗半明處，有一個幾乎看不到的黑衣男人(肯定是衛士)，以及眾侍女的女總管多娜·瑪塞拉·德·尤洛阿。公主在這裡停留了相當長的時間，一名侍女按當時習俗，在小公主面前跪下，建議她不妨外出涼快一會兒。而此時有一位來訪者從房間盡頭的門走進來，此即王室總管育才·尼埃多·委拉斯開茲(José Nieto Velázquez，他同畫家並無血緣關係)，他是前來與國王和王后談論財務問題的。

鏡中形象

這是一種嶄新的構思。畫中不再表現模特兒本人，而是表現作畫的場所——畫室、面對模特兒作畫的畫家，以及相繼來訪的人。這種想法也許一開始是畫家的意思，但國王肯定是絕對贊同的，因為《侍女》圖就掛在阿爾卡札宮菲利浦四世的內室裡，那是國王處理完公務後休息的地方。這幅畫屬於風俗畫，它表現的完全是宅內的日常生活場景。畫中人物王室成員、僕人和畫家的社會地位相差懸殊。弗拉芒平民家庭的生活場景被搬到馬德里宮廷，如此一來既表現出王宮的莊嚴，又有同平民一般的親密氣氛。

無疑的，這種意象的呈現，影響了畫家處理空間的方式，以及透過鏡面來表示國王和王后在場的作法(國王和王后正在畫室內某處未顯示出來的地方)。《侍女》圖使我們聯想到十五世紀法蘭德斯的油畫，以及凡愛克(Van Eyck)的《阿諾爾費尼夫婦肖像》圖(此畫當時曾收藏於馬德里王室內)。這兩幅畫都是表現群體的肖像，畫中也都有一間呈平行六面體的大房間，光線由一側射入室內，尤其是在兩幅畫中的房間盡頭都有一面鏡子，可以照出我們視覺外的人物。

在《侍女》圖中，鏡中人物是小公主瑪格麗特的父母：國王菲利浦四世和王后瑪麗·安娜。鏡中的紅色帷幕使觀眾的注意力集中到國王和王后身上。鏡中人物形體很小，表示國王和王后離畫家相當遠。但當觀眾感到好奇，設法確定他們在房間的具體位置時，會發覺自己恰好處在畫家和國王、王后之間，不知不覺中被捲入畫面的空間去了。

藝術家的紳士形象

委拉斯開茲作畫時，站在小公主和她的隨從之間。國王和王后在他身後(倘若不是這樣，那畫家便在身後放了他們的肖像，才能使屋子盡頭的鏡子反射出他們的影像)。我們從畫家本人也出現在畫面上可看出，《侍女》圖這幅內涵很豐富的畫，歸根究柢並不是一幅國王和王后的肖像畫，也不是為表現公主作的畫，其實根本就是畫家的自畫像。然而，畫中的畫家手上雖拿著畫筆，卻不是在著色，而是在專心思考畫的題材，以及如何用最好的手法來體現題材。這樣的選擇是經過深思熟慮而意義深長的。它使我們聯想到法國畫家普桑(Poussin)的選擇，七年前當他在畫最後一幅自畫像時，他的手中沒有任何工具，身後則是已完成的數幅作品。在《侍女》圖中畫筆、調色板、托腕棒(他左手依托的那根拐棒似的東西)都出現在畫面上，但是畫家卻穿著講究的灰綢寬袖黑禮服，模樣像一位紳士而不像是藝術家，他的工作室更像沙龍而不是畫室。

對繪畫藝術的思考

這種畫家對於從物質方面突出職業性表現手法的厭惡，在當時是極具典型的主義。

在畫的底部，鏡子上面有兩幅幾乎看不清但可勉強猜出的畫，提供觀者了解這部作品的線索。這兩幅畫分別表現傳說中的兩個故事，一則是密涅瓦(Minerve)和阿拉咯涅(Arachné)的故事，另一則是阿波羅和潘的故事，這兩幅畫都顯示出：在藝術方面，神的啓迪遠超過手工的技巧。西元十七世紀，在新柏拉圖主義的社會裡，亦即確信思想優於實踐的社會裡，畫家們所關注的是，如何表明自己的藝術創作著重精神和思想，而繪畫的技術一如詩人筆下的文字，屬於次要的角色。1656年，委拉斯開茲想要從國王那裡獲得全國最崇高的獎勵之一：聖雅克勛章。而《侍女》圖的完成正有利於畫家願望的實現，它向國王表明這是對畫家精神產物的一種榮譽，而不是對於一般繪畫技巧的報酬。構圖的複雜性以及畫的題材，凸顯出畫家的思考而非技巧，但其實兩者是相輔相成的：畫面有幾處紅色，為這幅色彩淡和不致過分刺激感官的畫作添活力；畫家的著色技術可說已經爐火純青，他可以用極薄的顏料表現出半明半暗的大房間裡的透明空氣，或用顏色的深淺顯示華貴衣料的光彩和厚度。畫家果斷、俐落而老練的繪畫技巧，更純熟的表達嶄新的自由思想。

當這部作品完成時，畫家確實獲得他想要的榮譽。畫中的他身上佩帶的紅色勛章正是聖雅克勛章，而這也是《侍女》畫中唯一不是出自畫家之手的地方——據說，國王菲利浦四世本人，在委拉斯開茲去世後，親自把勛章添加在畫上。

→參閱98-99頁，＜阿諾爾費尼夫婦像＞；
192-193頁，＜普桑自畫像＞。

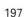

畫上的弗美爾正在作畫

畫室

《拿水罐的少婦》，弗美爾作
(紐約，大都會藝術博物館)。

《畫室》，弗美爾作，1670年，
(維也納，藝術史博物館)。

《畫室》圖高120公分，寬100公分，是
弗美爾所作最大的一幅畫，保存在維也
納藝術史博物館內。
這是一幅布畫，署有畫家姓名，但並未
標明日期。該畫一般估計作於1660-70
年間，更接近於1665-66年。

十七世紀，自畫像的數量衆多。畫家不僅
在畫中留下自己的相貌，也藉此表達出自
己的藝術觀點。

《畫室》作於普桑最後一幅《自畫像》和委
拉斯開茲的《侍女》圖之後十餘年，由弗
美爾(Vermeer)所作。 這幅畫與其他畫不同
之處，在於畫中的弗美爾是背向觀衆的。
弗美爾除此之外並無其他自畫像，因此我
們始終無法得知畫家的眞實相貌。也許這
就是弗美爾的基本意念——創作一幅表現
自己職業的作品。

寓所中的畫家

畫中，畫家是在他家中的一個房間裡。因
爲，除了支撐畫布的畫架、畫家右手上的
畫筆以及形如拐杖的托腕棒之外，在這幅
畫中，觀衆看不到在畫室中常見的工具，
所以，我們無法斷定畫家的場景就是在所
謂的畫室裡。
畫中這間房子和家具很像弗美爾其他畫中
的背景，自1657年起，他的所有畫都是在
表現室內場景。
同時期，畫家和妻子帶著他們十一個孩子
遷入德爾弗特(Delft)的一所大房子裡。從
此，他便深居簡出，也因此常把自己的家
和訪客爲自己作畫的題材。與十七世紀
的繪畫大師，如魯本斯(Rubens)，林布蘭
(Rembrandt)，普桑(Poussin)和委拉斯開茲
(Velázquez)等人相比，弗美爾的作品數量
要少得多，這也說明他並不需要一間專門
的畫室供自己使用。
他作畫時沒有助手，所創作的都是經過深
思熟慮的小尺寸畫，他也許在自己的住宅
裡布置一間工作室，但是由各幅畫中室內
光線的強弱來判斷，他作畫的地方有時也
在其他的房間。

弗美爾的光線

畫中的光線由左邊撩起的帷幕射入屋內，
用掛毯作的帷幕將畫室與外界隔開。這帷
幕使人聯想到舞台，它使「畫室」成爲一

個奇特的地方，籠罩在與自然光迥然不同的光線中。帷帘呈深暗的鐵銹色和暗淡的藍色，加上少許的白色和綠色，所有的彩色因處在陰影和不同光線的作用下，故而出現細微的差異，因此光線的強弱構成畫面圖案豐富的造型效果。

光線自左邊那扇看不見的窗戶照入室內。它撫慰了站在屋子盡頭那位婦人的臉和身軀，也照亮了長號、帷帘和牆上地圖之間的三角形牆面，它使地板方塊，畫家上衣和褲套的黑白兩色形成強烈反差。這光線還使弗美爾的紅長統襪變得色彩鮮艷，分枝吊燈架上的銅球發出反光，從吊燈上隱約可看出窗戶的形狀，這種手法在十五世紀法蘭德斯的油畫中時常可見。

弗美爾的光線十分奇特，造成一種特別寧靜、安詳的氣氛，他的作品都受到這種意象的影響。弗美爾的寓所猶似世外桃源一般，在那裡聽不到城市的喧鬧，時光像是停滯不前，這裡沒有任何不幸的事會發生。在二十世紀初，作家馬塞爾‧普魯斯特(Marcel Proust)對弗美爾作品中的這種氣氛極為欣賞。

一幅荷蘭地圖

藉由窗口湧進的光線，可看到房間的牆上掛著一張微微發黃的地圖。這張地圖原先是折疊起來的，因為圖上的垂直線條留有折疊過後的凸形痕跡。此外，這幅掛在牆上的地圖並沒有展平，圖上的波狀線條則是標誌地理形勢的起伏。所有這些凹凸的地形作者都畫得十分精細，甚至還準確的標識出實際的地理位置。

地圖中的這塊領土是前荷蘭的土地，即七個聯合省分和十個仍忠於西班牙統治的省分。地圖的方向朝西，而不是朝北，這是十七世紀北部歐洲的傳統作法。

畫的左右兩側是該地區的城市景觀。顯然，如此精確的地圖是根據真實的樣板所繪製的。

經查證，這樣板是1635年，一位名叫克拉斯‧揚斯‧維希埃(Claes Jansz Visscher)的地圖繪製家兼銅板雕刻家在阿姆斯特丹所

弗美爾

弗美爾(Johannes Vermeer)，又名德爾弗特(Vermeerde Delft)，於1632年生於Delft。其父開小旅店，並從事油畫買賣。對於弗美爾的生平，人們所知甚少，因為他被遺忘了很長一段時間，直到十九世紀才有人重新注意他的作品。他結婚後生有十一個孩子，自己也作油畫買賣，晚年生活非常拮据。他早年跟林布蘭的一名學生Fabritius學畫，1653年，獲准加入畫家公會。他一生所創作的畫數量不多(現存有30至38幅)，作品大多未標明日期，除了兩幅《城市景觀》之外。這兩幅畫是風俗畫，畫中人物通常為女性，主要表現人物家庭內的活動：或閱讀，或奏樂、談天，或作畫，一如《畫室》的題材。畫家於1675年在德爾弗特去世。

作的，他的兒子尼克拉‧維希埃(Nicolaes Visscher)在1652年予以再版。巴黎國家圖書館現存有該圖的樣本。

十七世紀時，地圖算是珍貴的物品，因此畫中的地圖可說是財富的象徵，同時也表明地圖的擁有者對自己國土的依戀。弗美爾在《畫室》中對這張作背景的地圖如此重視，絕非出自偶然，而且，在弗美爾的大部分作品中都有一幅地圖，正如這幅畫中掛在牆上的地圖一般，或是全圖，或是部分展現在觀眾面前。其原因主要是因為弗美爾欲賦予自己以愛國畫家的形象，更確切的說，是一位荷蘭畫家的形象。事實上，當我們仔細看看畫面的構圖和地圖縐摺的分布時，就會發現畫家與他的畫架位於圖的右半側，與地圖對照，就是在荷蘭那一邊；地圖的中央部位有一條大褶紋，即標誌著這地區領土的分界線。

繪畫藝術的宣言

這幅地圖在《畫室》中亦點出了外在世界的意象，沒有地圖，外部世界便無從進入。因此，地圖從新的形式重複使用了十五世紀鏡子反射的手法，其目的在告訴觀眾，畫家在圖上只表現了現實的一小部分，觀眾應學會觀察(如凡愛克〔Van Eyck〕的《阿諾爾菲尼夫婦像》)。

畫室裡還有一位女士和其他物品。這位女士身穿藍衣站在屋子盡頭，是畫家的模特兒，畫家正在畫布上描繪她頭上戴的花環。那是一個桂樹葉編成的花環，女士右

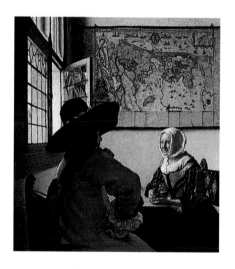

《軍官和微笑的少女》，弗美爾作，(紐約，佛利克藏畫館)。

手拿著長號，左手拿著一本書，據當時有關肖像學的論文認為，這表示她是一位主管歷史的繆斯——克利俄(Clio)。畫室的桌上，一些零星物品組成了一幅涵義豐富的靜物圖：一本草圖練習本，上面有些素描畫，一尊石膏人頭像，一本書(告知我們畫主題的重要涵義)，衣料織物(表示禮儀在當時的重要性，有助於提高畫的名聲)。這些物品使我們聯想起聖路加行會裡的各行各業，除了畫家，還有書商，版畫商，雕塑家，掛毯商，家具工匠——圖前景和後部有兩把椅子。畫家的自畫肖像成為許多藝術家行業，而不是畫家本人的寓意圖，因為在畫中，個人的肖像已由代表他們職業的象徵物所取代。

清代歷史和資料畫卷
康熙南巡圖

康熙皇帝(1662-1722年在位)南巡圖共有十二幅，總長度最初有230米左右，無疑是世界上已完成最長的畫。

這十二幅畫卷中的三幅已經遺失。這部巨型畫卷的特點在於它的複雜性，不論人物、動物、物品、工具、花木、房屋等都表現得細緻入微。第一幅畫卷是全部畫卷中構圖最簡單的一幅，但畫中景物已多達一千二百個，可想而知，這部巨大畫卷的規模究竟有多麼浩大。

熱愛自己的子民

這幅《南巡圖》具有明顯的政治色彩。康熙皇帝登基時，漢人對滿州人用血腥武力征服中國的影像仍記憶猶新，因此對入侵者的仇恨亦十分強烈。為鞏固北京對東南地區省分的統治，皇帝決定親自視察這些地方。

1684-1707年間，康熙皇帝前後六次巡遊了這些地區。

出巡的目的，主要是在視察黃河下游遭受水患的災區。康熙在視察水利工程的過程中，不僅表明他關心百姓的疾苦，藉此爭取民心，同時還督促肥沃地區的稅收。因此，皇帝並不只召見那些地方的顯貴們，他還深入民間，那怕因此破壞了傳統固有的禮儀制度。

康熙以中國文化的繼承者自居，同時他也要自己的臣民相信他要努力當個好皇帝的決心。

自1691年起，康熙要求把他第二次南巡，即1689年那次出巡的過程，一一呈現在絲綢畫軸上。

中國草書(十五世紀)，
用墨寫在黃色宣紙上
(巴黎，塞努希博物館)。

忠實地再現南巡行程

畫卷忠實地反映出皇帝巡遊的情景。第一幅和最後一幅畫中，表現了皇帝從北京出發和返回北京的場面。

當皇帝的車馬行列在北京城裡經過時，必須遵循嚴格的禮儀，只准許文武百官及兵卒在場，普通百姓是不允許觀望行進隊伍的。

所有場景皆安排得井然有序，顯示出皇室的威風和氣派，也因此這兩幅畫卷與其他畫卷所表現的活躍熱鬧和景色如畫的場面，形成了鮮明的對比。

在其他的畫卷中，則分別描繪康熙從北京到紹興途經的各個省分：河北，山東，江蘇和浙江。皇帝返京的旅程則沒有在畫上

◁《康熙皇帝到達泰山下》，
畫卷三細部，描述皇帝
第二次南巡情景，1691-1698年
(紐約，大都會藝術博物館)。

描繪康熙28年，即西元1689年，南巡的十二幅畫卷。作於1691-1698年間。全部作品在畫家王翬的主持下完成。

畫卷是絲質的，全畫用墨和顏料繪製而成。原畫共十二幅，現存九幅，共長177公尺95公分，若以十二畫卷來計算，總長度約達230公尺。大部分畫卷高67.8公分。

畫卷保存在漆器筒裡，上面並註明畫的名稱和編號。

畫卷一、九、十、十一、十二，收藏在北京故宮博物館內，畫卷二、四收藏在巴黎紀梅(Guimet)博物館內，畫卷三收藏在紐約市立藝術博物館內，畫卷七則由丹麥人所收藏。

繪畫與書法

《康熙南巡圖》重現了1684-1707年間，康熙皇帝到外省視察巡遊的歷史事件。其他的編年史中也詳細記載了這段史實。而這些書寫編年史的書法是如此複雜漂亮，它本身就是一種藝術品，而書法與中國畫之間原本就有著極密切的關連。

書法的出現。 商朝(西元前16世紀至12世紀)出現的最早書面文字，是刻在骨頭上的占卜文。

接著在秦始皇的統治下(西元前221-210年)，出現了兩種書法：小篆(碑刻書法)和隸書(用於衙門文書)，隸書後來取代了小篆。寫這種字要使用毛筆，蘸上墨汁，墨汁的濃淡則需根據書法的派別和所追求的效果而定，書寫時筆法迅捷，筆觸細膩。當時文字是寫在絲卷上的，直到西元一百年左右，紙張的發明又為書法提供了新的材料。

書法藝術。 在漢朝末年，即西元四世紀，出現了三種現今仍在使用的書法：楷書(也用於印刷品中)、行書(是一種半草體)、草書。書法到了這個時候才算成為一門完整的藝術。

經科舉考試中舉的文人們，推動了書法藝術的發展，在近兩千年的中國歷史中，這些中舉的文人，不僅是行使政權的官員，而且也是傳播文化的菁英，他們把書法藝術視為社會地位的標幟。

出現。

每幅畫都再現了巡遊的熱鬧街景，每個地區皆有不同特色。畫卷三中，皇帝到達泰山，山上廟宇林立，是朝拜的聖地，御用畫師因此創作了大幅風景圖。卷四中，皇上正在巡察黃河的一座堤壩。畫中並表現了其他的水利工程，如運輸材料與築河堤。

畫面的場景相互銜接，體現出巡遊的連貫性。在兩個場景之間，景物有時表現出環境地域的變遷。

畫中盡是皇帝途經的城鎮和鄉村、迎接陛下來臨的百姓們，還有正在從事日常活動的人們。我們可看到店鋪的陳列、宅內的布置、田裡耕作的農夫、舞台上的戲子、建房的工人……。

總之，這些畫卷表現的是十七世紀末期中國百姓日常生活的情景，對我們來說，這數幅畫卷具有極珍貴的歷史價值，內容豐富精采。

繪畫大師王翬

為主持這項龐大的繪畫工作，康熙皇帝雇用當代最著名、最有才氣的畫家王翬。大師領導著一個由他的學生和皇家畫院藝術家所組成人數眾多的畫家組，著手進行這項巨構。

王翬(1632-1717年)是一位風景畫家，精通各類繪畫藝術，善於創作各種風格的作品。他是清朝初期的「四王」之一，即四位姓王的畫家之一，這些畫家長期致力於研究古人的作品，並使古代的繪畫美學傳統保持並延續下去。

王翬決定描繪巨幅景緻來體現皇帝出巡的重大場面和百姓的日常生活，這絕非出於偶然，因為中國人尤其喜愛風景畫。風景畫的畫家們，不僅設法體現自己目睹的景觀，他們還努力表現出自然界的偉大、天地的廣闊，和相形之下人類的渺小。

因此，在《康熙南巡圖》中，人物的形像描繪得十分細緻、真實，但是在大自然中卻顯得微不足道。

「遊樂圖」畫家華托

庫特拉島朝聖

1717年8月28日，星期六，畫院開會，發表一份紀錄指出：「安托納・華托(Antoine Watteau)先生，生於瓦倫西安，加入研究院的申請，已於1712年7月12日通過，他帶來的入院作品，內容是遊樂場面。研究院**按慣例舉行投票，接受華托先生為畫院院士……。」**

「庫特拉島朝聖」是華托先生《遊樂圖》畫的標題。當時畫家三十三歲。 出席這次會議的畫家，諸如克瓦佩爾(Coypel)、拉基里埃(Largillière)、里戈(Rigaud)這些「高雅趣味」的信徒，他們對這幅畫有什麼看法，紀錄中隻字未提。據說他們都投了贊成票，然而實際上這幅畫和他們注重的情趣毫無共同之處。

庫特拉島之謎

關於《庫特拉島朝聖》的創作起因，我們知之甚少。華托的畫院院士申請是1712年通過的，當時他送審的作品是《嫉妒者》。僅從標題就可以知道作品包含著畫家偏愛的主題：愛情、風流女子、風雅談話。依照慣例，畫家必須在數年後拿出他的「入院作品」。1717年初，華托是否曾就作品的主題徵求畫院的同意？是否交過草圖？對此已無案可查。不過會議紀錄的塗改說明，華托的「入院作」很可能引起

不安。紀錄員起先寫下作品的真實標題：「庫特拉島朝聖」，這應該是華托提交的標題，而且紀錄上照例應該寫明作品標題。但是這位記錄員或書記卻劃掉標題，換上了「遊樂場面」幾個字。更有意思的是，這是一個全新的字眼。

為什麼用這樣一個頗為謹慎的字眼？為什麼要作這樣的改動？因為畫家自己選的標題是「庫特拉島朝聖」，其中庫特拉島是愛神阿佛洛狄特的島，和古代有關，而且和古希臘羅馬神話有關。從標題看，好像畫裡會有一群神祇和身著古裝的人。實際上華托畫的是一對對男女，身著十七世紀的服裝。和古代神話有關的內容，只有背

《玩世者》，華托作
（巴黎，羅浮宮博物館）。

◁ 《庫特拉島朝聖》，華托作，1717年
（巴黎，羅浮宮博物館）。

景上盤旋飛翔長翅膀的小愛神，和一尊斷
臂的維納斯雕像。「遊樂場面」這個說法
很小心地道出這幅畫的不守規矩，因為它
沒有遵循華托的前人和同輩人遵循的傳統
──描寫古代神話、描寫有寓意的、裝飾
性場面的傳統。這幅畫是另類的，一種半
神話半現實的畫，當時還無以名之，一位
不敢對繪畫的傳統分類學和學院的藝術詞
彙掉以輕心的書記，便發明了「遊樂圖」
這個名稱。

愛情的朝聖者

到底何謂遊樂呢？這是一個說不上來的地
方，或許在鄉野，或許在公園。一群男女
的聚會，人物都穿著現代感的軟質衣服，
非常輕柔，看上去不像王宮裡貴族的服
裝，倒更像是戲裝。這些人是演員呢，還
是應邀參加貴族酒會的客人呢？抑或是畫
家有意混淆，讓江湖藝人和貴族老爺、女
戲子和貴夫人比肩而立？假如果真是有意
為之，那末這幅畫就不免有點玩世不恭的
意思，叫人感到這些聚會上的一切都似乎
不過是演戲，人們不斷變換角色，風度翩
翩地撒謊，個個喬裝打扮，塗脂抹粉，逢
場作戲，戴著假面具跳舞。
只要觀察一下畫面中心的三對情侶，看看
他們談話的姿態和戲劇性的動作，我們就
會覺得這樣的懷疑實在不無道理。一位風
雅先生裝出求愛的模樣，跪在一個風流女
子身旁，那女子則顯出一副傷感的模樣。
旁邊一個不識趣的男孩，坐在鼓囊囊的箭
袋上（箭自然是愛神的武器），瞅著他倆的
把戲。這是男人勾引女人的第一步。第二
位情郎征服女人已經有了進展，正在扶他

的美人起身，看來求愛階段已經結束。第
三個男士，拄著一根道具式的牧羊棍，拽
著一個年輕婦人，那婦人正回頭觀望。誘
惑已經起了作用，男人的胳膊毫無顧忌地
摟住女人的腰肢。遠景處，戲演得更加熱
烈，不過也更具有鬧劇的味道。人物的表
情愈加生動，姿態愈加放肆，歡悅之情愈
加顯露。這是愛情的勝利，愛情的不同階
段和不同層次，在這裡展示得淋漓盡致。
這是一幅歌頌純樸愛情的畫嗎？當然不
是。畫家不僅描繪了愛情的發展，而且毫
無恭維之意地分析男人征服女人時，所使
用的那些拐彎抹角的伎倆。畫家的其他作
品，例如《玩世者》（Indifférent）、《牧羊
人》（Bergers）或者《聚獵》（Rendez-vous de
chasse），都和這幅畫有異曲同工之妙，對
愛情的描寫同樣帶著幾分曖昧和疚點。在
《庫特拉島朝聖》裡，到愛神之島朝拜，本
是一件怪事。朝拜者起初可能還能克制，
可是後來有點走調，使朝拜終以打情罵
俏、男歡女愛收場，對神靈的敬畏全然丟
到背後。在這裡，人物的舉止和眼神流露
出來的強烈情欲，掩藏在虛假的田園牧歌
的外表下。

愛情的秋季

為了幫助觀眾理解作品的意圖，華托除了
描寫曖昧的情感，還把背景畫得很不協
調。他筆下的遊戲場面多麼古怪！要不是
有情侶翩翩起舞，那能看得出是樂融融的
遊樂圖。照理說，描寫高雅的遊戲，光線

不應該那麼昏暗，樹葉不應該有那麼多的
赭色，綠色調不應該那麼灰濛濛，河面上
和山腰裡不應該有那麼多的水氣和雲霧。
一句話，應該是春光而不是秋景。為了解
釋這個怪現象，有人認為這幅畫不是表現
正要去仙島、「登船赴庫特拉」之前的光
景，而是表現「從庫特拉歸來」、情侶們
告別仙島，回到人世的模樣。這樣解釋，
不但秋光秋景有了根據，而且作品的意義
一下子便凸顯出來。主要成分不是遊樂嬉
戲、卿卿我我，而是憂傷，是漸漸消失的
幻想。
事實上，華托這些中間色調的作品，在創
作了一個半世紀以後，詩人魏爾倫
（Verlaine）從中體會到的就是這樣的意義：
「你的靈魂是精心選擇的一片風景，那裡跳
起了迷人的假面舞和貝加瑪舞，琴聲悠
悠，舞姿嬝嬝，在怪誕的偽裝下，藏著憂
思悲情。」

華托

華托（Jean-Antoine Watteau），1684年生於
瓦倫西安。我們除了知道北方繪畫（林布
蘭、魯本斯）對他影響極深之外，對他學
習繪畫的經過一無所知。1702年他定居巴
黎，經常造訪收藏家馬里耶特（Mariette），
到當時有名的大師吉約（Gillot）、奧德朗
（Audran）家裡畫畫。從此時起，他的畫風
大變，與當時仍舊稱雄畫壇的拉布朗風格
拉開了距離。
1717年，華托的《庫特拉島朝聖》創立了
一種新的繪畫類型，即「遊樂場面」。華

托的繪畫語言從此確定：美女和雅士
（《公園聚會》，羅浮宮博物館），身著戲
裝的風流青年（《勒吉爾》，羅浮宮博物
館），在纏綿悱惻的秋天，相聚在公園傾
訴衷曲。華托的這些作品完成了審美趣味
的一次革命，象徵著十八世紀繪畫的真正
起點。可惜畫家本人卻在變華開始後不久
的1721年，即因患肺結核而與世長辭。他
曾到倫敦求醫，未能治癒。不過他死前終
於完成最後一部傑作《杰爾桑的招牌》
（存柏林恰羅滕堡）。

提埃波洛或威尼斯裝飾畫的鼎盛期

聖多明尼各的榮耀

大型宗教或世俗裝飾畫,在文藝復興時期獲得全面的蓬勃發展,此風於十八世紀推展至全歐,尤其是法國和意大利所受的影響。這一時期,該傳統在威尼斯的代表是賈姆巴蒂斯塔‧提埃波洛(Giambattista Tiepolo),他在這方面的成就,足以締造出一個繪畫王朝。

1737至1739年,提埃波洛在威尼斯富麗堂皇的聖多利亞‧德伊‧杰蘇阿蒂教堂(或玫瑰經教堂)創作天頂畫,包括靠近祭壇的《聖多明尼各的榮耀》(la Gloire de saint Dominique),中殿入口處的《聖母向聖多明尼各顯靈》(l'Apparition dela Viege à Saint Dominique),以及天花板中央的《傳授玫瑰經》(l'Institution du Rosaire),均展現了非凡的透視繪畫技巧。

最後這幅畫筆力強勁,層次分明,尤令人嘆為觀止。一道階梯通向一條柱廊,畫面中央是手執玫瑰經的聖多明尼各和一群跪禱者。樓梯下方,聖徒曾與之鬥爭的一個人——阿爾比教派開創者的化身——被推進深淵。聖母與聖子則在空中觀望下面發生的事。

這幅畫將透視的技巧與效果推向極致,光線和色彩逐層減弱,人物越遠畫得越小,手法令人稱奇,在對建築(圓柱)和聖徒的處理上,透視效果尤佳。

淺色的勝利

這種表現空間的嫻熟技巧,伴隨著典雅的色彩,對整個義大利,尤其對威尼斯以往的作品,帶來色彩方面的大革新。十七世紀的繪畫追隨卡拉瓦喬後期的風格,以明暗的強烈對比為特徵。提埃波洛的壁畫顏色卻很淺,看起來淡雅和諧。

這場色彩革命不是提埃波洛一個人的事,同時代或稍微年長的藝術家,如塞巴斯蒂亞諾‧里奇(Sebastiano Ricci ou Rizzi)和

賈姆巴蒂斯塔‧華王契塔(Giambattista Piazzetta)在威尼斯作的畫,包括在耶穌會教堂作的畫,也都是淺色作品。但是提埃波洛的藝術成就,無庸置疑地在這兩位畫家之上。以巨畫《傳授玫瑰經》為例,畫作色彩漸淡,層次細膩,深色點與淺色塊保持平衡,畫家用互相呼應或對立的直線和斜線來暗示動作,不像巴洛克畫家那樣用誇張的手勢,其繪畫技巧實在令人嘆為觀止。

眾多的演員

描繪宗教場面為主的這種畫法,部分受到十六世紀威尼斯偉大畫家之一韋羅內塞(Véronèse)的影響,他慣常構思人物眾多,帶有戲劇性的巨作。韋羅內塞算是提埃波

據威尼斯共和國檔案記載,聖多利亞‧德伊‧杰蘇阿蒂教堂(或玫瑰經教堂)巨大的天頂裝飾畫,是提埃波洛於1737年5月至1739年10月完成的。
畫家採用壁畫的方法創作,在濕塗層上用液體顏料作畫。《傳授玫瑰經》是其中最大的一幅作品,該畫位於天花板中央,長約14米,寬約4.5米。

《傳授玫瑰經》,
賈姆巴蒂斯塔
‧提埃波洛作,
1737至1739年。

天花板和穹頂的藝術

天花板(指大廳平頂)和穹頂(凹頂)裝飾藝術,在十六至十八世紀十分盛行。

從文藝復興到古典時代:分格裝飾。文藝復興初期為梵蒂岡工作的大藝術家——米開朗基羅(Michel-Ange)在西斯汀禮拜堂,拉斐爾(Raphaël)在涼廊——雙雙發明天花板分格畫法,將場景畫在模擬的建築物背景上。

這種裝飾性的畫風,影響了十六世紀楓丹白露畫派。拉布朗(Le Brun)在凡爾賽宮鏡廳所作,帶有矯飾風格和古典風格的法國裝飾畫,尤其影響了安尼巴萊‧卡拉齊(Carrache)於1597至1600年在羅馬法爾內塞宮中創作的法爾內塞廳裝飾畫。

巴羅克時代和洛可可式的畫風以逼真為重。從十五世紀末年至十六世紀,義大利北方的藝術家們,提出了另一種形象的表現手法。

曼泰尼亞(Andrea Mantegna)為曼圖亞公爵府夫婦寢室作裝飾畫,柯雷喬(Corrège)在

巴馬作了三幅大型裝飾畫(卡梅拉‧迪‧聖保羅大教堂、福音傳道者喬瓦尼教堂、巴馬大教堂)。他們大膽創新,製造錯覺,彷彿建築物的拱頂延伸向真正的天空,天上則有按仰視角透視法畫的人物。這種對逼真的開放空間所作的新嘗試,在十七世紀意大利巴洛克時代達到了巔峰。當時,一些藝術家紛紛創作了巨幅作品,一時之間,天空好像打開了被裝飾建築物真實的想像空間。如彼得羅‧達‧科托納(Pietro da Cortona)1633至1639年在羅馬巴爾貝里亞宮,修士安德烈‧波佐(Andrea Pozzo)1691至1694年在羅馬聖伊尼亞喬教堂所作的裝飾畫。畫面佈滿飛翔的形象,有一些飛離天花板,加入畫作邊緣用大理石粉塑造的其他形象中來。

十八世紀,賈姆巴蒂斯塔‧提埃波洛繼承了這一傳統,但其畫風更趨於柔和,畫面上的人物較少,而且幾乎全部容納在那有限的空間內。

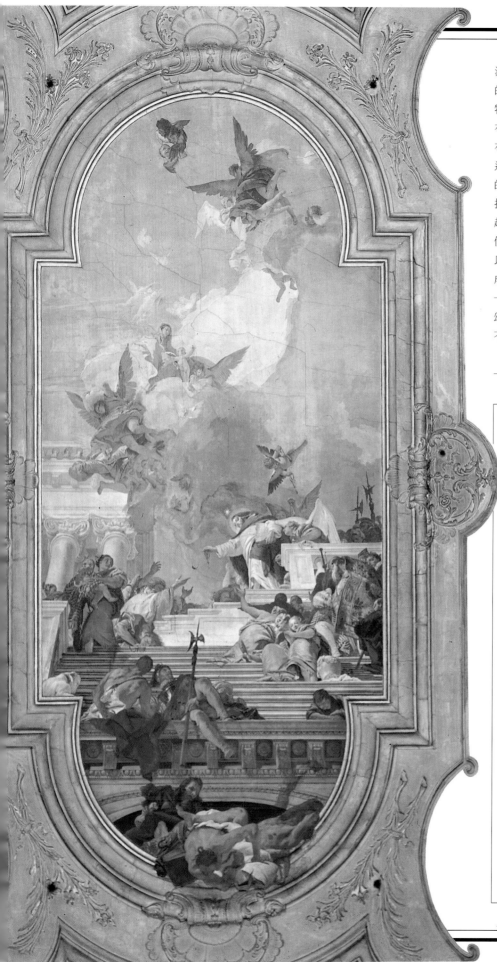

洛的前輩，但是提埃波洛的藝術風格比他的老師更輕快。在他作品中設想出來的人物之間，總是流動著新鮮的空氣，人物的布局也如同演出一場芭蕾舞。畫中的天空布滿好似在跳法蘭多拉舞的天使和聖人，這個畫面喚起歐洲藝術中，空前輕快愉悅的感情。聖母下方，一群女像柱天使似乎托著雲彩，將全裸或半裸的身體交纏在一起，露出圓滾撩人的大腿。丘比特似的天使們，或與烏雲融為一體將雲塊拉長，或以豐滿的粉紅色小身體與白色的霧狀雲形成對照。它們在畫的上部飛來飛去，宛若一群鴿子凌空翱翔。提埃波洛的畫像一曲頌歌，或一首感恩贊美詩，充滿感激，而不是訴苦。

→參閱132-133頁，＜西斯汀教堂的天頂畫＞；
190-191頁，＜創建繪畫和雕塑院＞。

賈姆巴蒂斯塔‧提埃波洛

賈姆巴蒂斯塔‧提埃波洛(Giambattista Tiepolo)1696年生於威尼斯，是十八世紀威尼斯的繪畫大師，被稱作「洛可可式」的後巴洛克風格的主要代表人物之一。

從1720年至他在馬德里辭世的1770年期間，他在威尼斯、威尼托、烏迪內、米蘭、貝加莫、維羅納裝飾了許多教堂、宮殿和別墅。1750至1753年在維爾茨堡，1761年後在馬德里也完成大量的裝飾工作。

他為建築物的穹頂和牆壁作大型壁畫，發揮無窮的創造力，兩個兒子經常當他的助手：姜多曼尼科 (Giandomenico，威尼斯1727-1804)和洛倫佐(Lorenzo，尼斯1736—馬德里1776)。

這些壯麗豪華的裝飾畫是賈姆巴蒂斯塔‧提埃波洛一生的主要代表作品。除此之外，他還創作大量畫稿，及以世俗或宗教為題材的小型作品。在他去世後，兒子姜多曼尼科繼續他未完成的志業，並創作大量通俗畫，對威尼斯的日常生活，尤其是狂歡節或世俗節日的場面描繪甚多。

弗朗索瓦・布歇夢想的亞洲

中國組畫

在路易十五統治時，創作染上一種癖好，無論繪畫、文學，抑或裝飾藝術和雕刻，都掀起中國熱。歐洲人不了解或知之甚少的「中國」，被視爲唯一堪與西方媲美的遙遠文明國度，令歐洲人著迷。

畫家布歇(François Boucher)便是當時愛好異國情調和具理想色彩的人物之一。

東方天堂

在1742年的畫展上，布歇展出了爲博偉壁毯廠繪製的小油畫，其中主要有《中國皇帝上朝》、《中國集市》、《中國舞蹈》、《中國庭院》和《中國釣魚》。他的畫作中充滿大量的異域風情，入目盡是亞洲人面孔，這些人穿著奇裝異服、擺著古怪的姿勢，看來令人迷惑：像鬍子長、辮子更長的中國官吏，剃光頭、佩短刀的士兵，頭戴怪誕的角錐形毛皮帽的蒙古族士兵等等。

俏麗的北京女子輕搖團扇，手執鸚鵡漫步街頭，或慵懶地坐在綴有流蘇的遮陽傘下，她們的侍女則把白色的花朵插在她們的黑髮上。

車輛和建築物同樣令人困惑，帶圓錐形輕巧車頂的輪椅、草篷船、條紋布帳篷和寶塔點綴著風景，到處是棕櫚和西方植物學家不知其名的樹木，大象和駱駝在其中昂首闊步。驚怪和迷惘可說是布歇作品帶給人們的最大感受。

此外，藝術家還想更進一步吸引人。他的《中國組畫》(la Suite Chinoise)色彩迷人，沒有黑夜和陰影。在「中國花園」中，天空和樹葉的藍色和諧地交融，並漸漸由蔚藍過渡到灰色。

與此相呼應的是藍色紗羅和錦緞的長袍、長內衣，白底藍色瓷器，及褪了色的藍色木支柱的草房。紅色用得也很多，比如紅漆家具，園丁的帽子。或許藝術家知道紅色在中國是喜慶的顏色。

什麼樣的中國？

可是布歇對中國究竟了解多少？這個問題令人好奇。雖然自十七世紀末年起，裝飾藝術便以中國風格爲時尚，而眾所周知布歇曾把瓦托(Watteau)的「中國畫」翻刻成版畫，且自東印度公司開展運輸和貿易以來，中國的瓷器和古玩在法國也傳布得越來越廣，但是這些畫家的創作來源依然是個謎。

耶穌會教士阿蒂雷(J.D. Attiret)詳盡描寫中國畫家花園的《園中之園》發表於1749年，而七年前布歇已畫好小樣。神父送回

> 《中國組畫》是爲博偉(Beauvais)壁毯廠作的一組小油畫，共八幅，每幅寬40.5公分，高48公分，現藏貝藏松美術博物館。
>
> 《中國組畫》在1742年的畫展上展出後，立即被織成壁毯，1744年再次織造，第三次織好的壁毯，透過耶穌會傳教士送給中國皇帝。聽說當時的君主十分滿意，專門建造一座宮殿陳列。這些珍貴的壁毯，據說在1860年聯軍洗劫北京圓明園時被掠走。

《中國皇帝上朝》，布歇(貝藏松，美術館)。

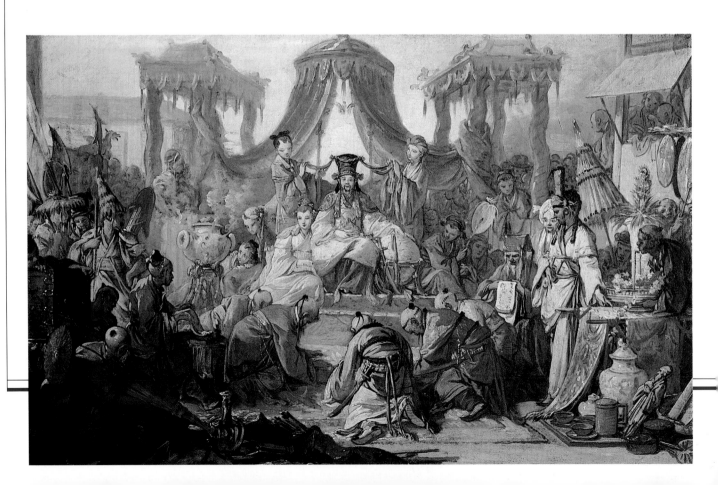

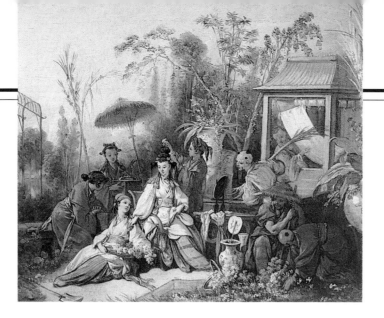

《中國庭院》
布歇作
(貝藏松，
美術館)。

的素描1765年才到達法國，此時布歇早已不再從東方汲取靈感，藝術家是否參考迪阿爾德神父(Du Halde)1735年重印的《中華帝國見聞錄》一書呢？這個假設也難以成立。

事實上，布歇力求用形象表現的不是真實的中國，而是他想像的中國，他以精湛的技藝將西方的場景改頭換面，使之富於亞洲風情。

他的《中國庭院》是幅遊樂圖，其中瓦托(Watteau)的影響超過了種族特色。

仔細觀察，布歇畫中的異域色彩，來自幾個容易捕捉的細節：像直柄團扇、光滑的頭頂、盤緊的髮髻。但是，那位抱著棕櫚枝欣賞美人對鏡梳妝的中國青年，是瓦托遊樂圖中常見的人物，只不過東方化了而已。熱戀中的男子正出神地端詳自己要征服的女子。同樣，《中國庭院》中的侍女正像是十八世紀歐洲主題繪畫中，受雇陪伴太太小姐們的女子。至於花園本身也不過表面上「中國化」而已，如果畫上沒有一叢叢竹子，這花園與其說是在廣州，倒不如說是在聖克盧更恰當。

那麼這幅畫裡，到底有沒有真正中國的東西呢？

一隻藍白二色的瓷花瓶，一把上了漆的扶手椅，或許還有鏡子——即使布歇的畫室中沒有這種東西，他也不難在收藏家家中看到這幾件物品。

藝術家不願寫「真」，寧可激發幻想，不恰當也好，荒唐也罷，他都不以為意。在《中國皇帝上朝》中，布歇幾乎原封不動地畫了兩次羅馬聖彼得教堂中貝爾尼(Bernin)的華蓋，這一切說明了他的中國畫其實是西方繪畫的變身。

從新奇到寓意

奇怪的是，這些畫雖力圖取悅於人，看上去輕鬆活潑，具有出奇不意和消愁解悶的效果，但繪畫內涵依然發人深省。

1721年，《中國庭院》完成的二十年前，作家孟德斯鳩(Montesquieu)在阿姆斯特丹發表未署名的《波斯人信札》。早在他之前，拉封丹(La Fontaine)就用韻文寫了《蒙古居民的夢》。這相當程度的顯示，描繪東方，在當時其實只是含沙射影、拐彎抹角地呈現歐洲的風土人情，乃至可笑之事的一個手段。

從這個角度來看，布歇的繪畫，與作家們的手法如出一轍，他在《中國庭院》中以滑稽的方式，表現他和週遭人們醉心的娛樂：假面舞會，假惺惺地向女子獻殷勤。當然，這幅作品可能沒有隱含任何嘲諷意味，但不是每幅作品都如此。再以《中國

皇帝上朝》為例，陛下被畫得滑稽可笑，令人難以當真，像這樣既荒謬又充滿諷刺的主題：似乎隱喻中國同時也可能是經過喬裝改扮的路易十五(Louis XV)統治下的王國。

當時，中國被認為可以充當法國的典範，布歇畫中所表現的是寧靜、寬容、和平、生活幸福的楷模。

對布歇作品的最佳評註，可在伏爾泰(Voltaire)於1764年發表的《哲學辭典》中找到。這位哲學家提及中國人時寫道：「他們帝國的法律，實際上是世上最好的法，唯一完全建立在父權之上的法……；唯一規定省長卸任時沒有得到人民喝采便得受罰的法，唯一給美德確定價值的法，而別國的法律只限於懲罰罪行。」中國如此多的長處，顯然值得入畫了。

照布歇的
小樣製作的
《吹笛者》
(萬森工場)。
這件素坯或
本色瓷雕表
現了布歇所
描繪的中國
或西方對女
子的殷勤和
體貼。

弗朗索瓦·布歇

布歇於1703年生於巴黎。他從小追隨父親，可說是父親Nicolas Boucher的得意門生，後師從François Lemoine。二十歲時，他把瓦托的素描翻刻成版畫，並完成第一批畫作。1728至1731年，他客居羅馬，期間也曾在威尼斯逗留。回國後，他於1731年被畫院肯定為歷史畫家，1734年被接納為成員，從此走紅。他為人隨和，以神話和遊樂為題材的作品深獲買主青睞。他繪製壁毯的底圖，也製作版畫和裝飾畫，作品隨處可見，如凡爾賽、美術展覽會、貴族的公館，以及為《普緒咯的故事》和《中國組畫》編織壁毯的博偉壁毯廠。從瑞典到俄國，布歇享譽歐洲，並獲得路易十五的寵妃龐畢度夫人的保護。1761年，布歇任皇家畫院院長，1765年成為國王的首席畫師和畫院指導。由於作品受歡迎且身居要職，經濟無憂。他一方面盡情創作，一方面則購買藝術藏品。1770年他在聲名如日中天時遽然去世。

霍格斯創作諷刺畫
時髦婚姻

1743年4月2日的《倫敦每日郵報》寫道：「霍格斯先生擬捐贈六幅由巴黎最著名的大師按他本人的畫翻刻的銅版畫，這六幅畫描繪上流社會的一個現代傳奇故事，題爲《時髦婚姻》(le Mariage à la mode)。」

1745年2月19日，《每日廣告報》發布將在藝術家的寓所舉行拍賣的消息。在此期間，威廉·霍格斯(William Hogarth)已完成了他最著名的六幅諷刺畫。

殘酷的結局

《伯爵夫人之死》是六幅有故事性結局的繪畫的最後一幅，在此之前的幾幅畫描繪了什麼？

《六名僕人頭像》，霍格斯作(倫敦泰特美術館)。英國畫家是其同時代人物(貴族和老百姓)的細心觀察者。

第一幅畫：簽訂婚約，一位少女，一名布爾喬亞的女繼承人，即將與倫敦上流社會的一位伯爵結合，金錢和貴族身分的交易在律師西爾麥湯格——「銀舌頭」——的撮合下做成了。第二段插曲中出現了戲劇化的衝突：伯爵生活放蕩，嗜賭成性，他的妻子喜歡賣弄風情。在第三幅畫中，丈夫去找江湖郎中治花柳病。

第四幅畫描繪伯爵夫人在她房中聽任西爾麥湯格向她獻殷勤，並邀請她參加一場假面舞會。在他們周圍有僕役、樂師和藝術品——財富的象徵。第五幅畫：西爾麥湯格把伯爵夫人帶到一所房子幽會，被伯爵撞見，情人一劍殺死了伯爵。正當警察進屋時，他只穿著襯衣跳窗逃跑。不忠的伯爵夫人跪在彌留的丈夫面前。

最後，她補贖自己的過失：她腳邊的一瓶阿片酊告訴我們她死於自殺。一頁紙上寫著：「律師西爾麥湯格臨終遺言」。律師最後因犯罪被吊死，這解釋了伯爵夫人的絕望舉動。

故事細節的含義

要理解作品的含義，必須審視它最微小的細節。我們看到作品是由一些意味深長或

威廉·霍格斯

霍格斯1697年生於倫敦，先後學習裝飾和鏤版術，1720年自己開業謀生。次年出版第一組諷刺畫《賭博之害》，不久又出版諷刺倫敦社交界的《化裝舞會和歌劇》。

自1729年始，霍格斯的第一批肖像畫和以公衆生活爲主題的大型畫獲得好評，踏出成功的第一步。

1732年，他開始創作以懲惡揚善爲目的的敘述性組畫，並立即鏤版發行。

首先是《妓女生涯》，繼而是《浪子生涯》(1735)、《倫敦一日》(1737)、《時髦婚姻》(1743-1745)、《選舉》(1754)。

霍格斯同時還創作肖像畫，而且越畫越逼眞，如1745年的《自畫像與狗》、《畫家的僕人車》。

他也曾嘗試作歷史畫和宗教畫，但不太成功。

與他同時代的人當中，有的欣賞他，有的討厭他。他既受抨擊，又得到讚美，一生褒貶互見，他在歐洲、英國乃至美國均享有巨大的聲響。1764年霍格斯卒於倫敦。

《漢密爾頓公爵夫人》，雷諾茲作(陽光港，利弗夫人藝術陳列館)。

另類英國繪畫

儘管霍格斯聲名赫赫，但是十八世紀仍有值得一提的英國畫家。蓋恩斯巴赫(Thomas Gainsborough，1727-1788)和雷諾茲(Joshua Reynolds，1723-1792)，與霍格斯的諷刺畫風是對立的，兩人在霍格斯死後稱霸英國畫壇。這兩人深受義大利畫家魯本斯(Rubens)和凡代克(Van Dyck)影響，在十八世紀六十年代，使筆觸和色彩效果強烈的大型戲劇性繪畫，風行一時。

貴族的畫家。這兩位畫家之所以崛起和成名，是因爲受到英國貴族們的保護，而貴族也是他們作品的最大投資者與收藏者。貴族在他們的畫中總是英姿勃發或懨懨無力的形象，閃亮的衣隨風揚起，背景或爲花園，或爲廢墟。

官方的承認。1768年皇家美術學會成立，兩人均爲發起人，但通過訂貨進行的對抗並未停止。在這場爭吵中，雷諾茲占了便宜。自皇家美術學會成立起便出任會長，從1769年開始每年發表一次演講(共發表十五次)，主要內容在闡述古典主義理論和歷史畫的優越性。

霍格斯，《伯爵夫人之死》，為組畫《時髦婚姻》的最後一幅，1745年(倫敦國家美術館)。

影射的成分構築而成的，每個成分都有助於劇情的展開，霍格斯顯然希望這齣故事帶有相當強的嘲諷意味。

如果我們仔細觀察，便可發現伯爵夫人在丈夫身亡，引起醜聞之後離開了豪華公館，回到自己簡陋的娘家。

家中處處顯得小氣，家具和裝飾既不考究，也不氣派；男僕有點傻，穿著寬大的衣服；飯桌上只有廉價的食物，一只豬頭，一盤米飯上有枚雞蛋，一條極瘦的狗正想偷吃豬頭。

更糟的是，最後那幅畫中，父親從奄奄一息的女兒手上退下一枚戒指，因為待死者關節僵硬，戒指就取不下來了。一名老女僕把伯爵夫人的女兒抱到他面前作最後吻別。孩子面頰潮紅，腦袋碩大，腳踝和整條腿上安裝著金屬托架——有著佝僂病的跡象。

整幅畫散發著吝嗇之氣，人物個個卑鄙無恥，連那位藥劑師也因受無謂打擾而大發雷霆，把癡呆的男僕推來擠去。

霍格斯一向不畫任何當代沒有意義的東西，他促使觀畫者破譯每一個細節。他把自己的作品變成一則寓言，只要觀察過，沒有人會誤解故事的含義：基於虛榮和利害關係的婚姻，必然沒有好下場。故事一開始便是不道德的，一步步發展下去，終

於釀成慘劇。

如此構思的畫介於小說和說教之間。其中一幅畫裡，地板上扔了一冊小克雷比庸(Crébillon fils)於1742年在巴黎發表的小說《沙發》，這並非可有可無的細枝末節。《沙發》是一本什麼樣的書？它是一本黃色小說！主要在控訴巴黎的風花雪月，其中有假惺惺的獻媚、社交場上的陰謀、人際交往中的謀略，一如霍格斯的畫，嘲諷意味甚濃。1743年春，即小克雷比庸的書大獲成功一年以後，畫家創作了《時髦婚姻》，在此一年以前，霍格斯曾旅居巴黎。這也許是巧合，但也可能為他的創作動機找到解釋。

懲惡揚善的畫家

霍格斯以自己特有的方式照作家的模式作畫，為推廣畫作，他親自將自己的油畫翻刻成木版畫和蝕版畫。老實說，這些油畫的價值幾乎比不上黑白版畫。原因何在？並非霍格斯沒有才華，他熟練掌握十七世紀荷蘭畫家的技巧，在肖像畫方面尤其拿手，把人物畫得惟妙惟肖，可以與他仰慕的大師如哈爾斯(Hals)、約爾丹斯(Jordaens)和林布蘭(Rembrant)媲美。但是他的繪畫技巧、筆觸和光線效果、色彩搭配、透視等，這一切卻全是拿來為畫作的

《時髦婚姻》創作於1745年，由六幅油畫組成，每幅高68.5公分，寬89公分。這組畫從未被拆散過，自1750年起為收藏家萊恩(Lane)所有，1797年成為安吉斯坦(Angerstein)的私人財產，1824年安吉斯坦將該畫捐獻給國家，現陳列於倫敦國家美術館。

敘事性服務。在《伯爵夫人之死》中，父親衣服的紅色和號衣的黃色不是為色彩的和諧選定的，而是以忠於史實為考慮，這有別於弗拉高納爾(Fragonard)、布歇(François Boucher)等法國畫家對色彩的運用。

因此，霍格斯好像在用畫筆撰寫英國風俗編年史，而且忠實可靠。《格列佛遊記》這位尖酸刻薄、獨立不羈的作者斯威夫特(Jonathan Swift)，即比畫家同時代的任何人都更理解他。1736年，他題詩獻給霍格斯，邀他一道工作：畫家與小說家聯手合作，實施一項懲惡揚善的計畫：「你我如果相識，每頭怪物都會有張肖像；你將拿起刻刀舞弄於這群蠢人的身上：你畫畜生，我用筆來寫作，你描嘴臉，我出他們洋相……」

弗拉高納爾創作情色畫

秋千

1767年，35歲的弗拉高納爾(Jean-Honoré Fragonard)獲得羅馬大獎的殊榮。他返回巴黎，被王家畫院接納後，只畫神話題材的作品和裝飾畫。這時，一位收藏家向他訂購一件特殊的作品，使他從一位受尊敬的藝術家，一變而為時髦的畫家。

收藏家名叫德・聖于連先生(M.de Saint-Julien)，是位上流社會人士，擔任法國教士財政員的要職。

遊樂圖

這位貴族想要什麼？他在一封信中作了詳盡的描述：「我希望你畫一位主教夫人，坐在晃動的秋千上，並把我放在能看到這個漂亮女孩的大腿和更多東西的位置上，如果你想使畫面賞心悅目的話……」

這個古怪的要求原是向畫家加布里埃爾・弗朗索瓦・杜瓦揚(Gabriel-François Doyen)提出的，他剛為巴黎聖羅什教堂完成了《火棘奇》。他為這個建議感到不快，斷然予以拒絕，並提出一位同行的名字——弗拉高納爾。

就這樣，由於一位多情丈夫的異想天開，和一位拒絕「使畫賞心悅目」的畫家過重的廉恥心，《秋千》，又名《秋千的巧合》就這樣誕生了。

弗拉高納爾雖然接受訂畫的委託，但作畫時仍去掉最褻瀆神聖的細節：他把要求作畫的德聖于連先生，換成一個從衣冠上看不出擔任聖職的人，這個人倒更像少婦的父親或丈夫，一個比她年紀大的老頭兒。這樣，《秋千》奚落的就不是教士，而是父權或不相配的婚姻了。這也是上個世紀，莫里哀在其喜劇中最擅長利用的鬧劇和諷刺詩的老主題。

除了下筆謹慎外，弗拉高納爾完全照出資者的方案作畫。年輕女子不知羞恥地，任由藏在灌木叢中的勾引者窺視。她明知他在場，非但不生氣，反而對著他微笑，好像為了使他如願似的，還高高地朝前甩出右腿，把鞋子都甩掉了。

調情者心滿意足，似乎忍不住叫了一聲，做了個贊賞的手勢。他透過長襪、襯裙和連衣裙的花邊所看到的東西，令他激動得倒在一尊丘比特塑像的底座邊。而這場愛情把戲的受害者卻處於昏暗中，他不知自己的厄運，拉著晃動秋千的繩子。與年輕人和觀畫者相反，他什麼也沒看見，完全被蒙在鼓裡。

一件傑作

倘若弗拉高納爾沒有把風格與主題完美地協調起來，那麼《秋千》不過是那個時代許多遊樂圖中的一幅罷了。他利用光線、筆觸、色彩等多種手段來增強作品的感染力，使得這幅畫更有價值。

光線？上當的男子一半隱於陰影中，陰影彷彿鑲在被陽光照亮的樹枝所構成的框內，顯得更深更濃。相反，畫面中央的美人被亮光環繞，清晰地顯現在銀霧似的背景上，枝椏在她上方開展，讓一縷陽光斜射到她身上。至於倒在花叢中的調情者，他處於亮光和他藏身的陰影的交界處，半明半暗的光線隱喻他的處境：勾引已成功了一半。

色彩？一大團粉紅色和白色飄浮在畫面中央，這是花邊、平紋細布、緞子、秋千的紅絲絨座、少婦皮肉的顏色。由於景致、灌木叢、塑像和諧地交融在一片藍綠和藍灰的色彩中，再加上畫面上部一簇簇樹枝的顏色越來越深，因此這團粉紅就變得更為重要，它是目光首先觸及的焦點，而這幅畫裡不正是有一雙銳利的眼睛和一個偷窺的場面嗎？色彩的配置完全呼應了主題的需要。

至於筆觸，它輕快，流暢，給人一種熱烈歡快之感。弗拉高納爾是布歇的學生，在速寫方面的功力與老師並駕齊驅。他運用

《一點即燃》，弗拉高納爾作，1763年（巴黎，羅浮宮博物館）。

弗拉高納爾

弗拉高納爾1732年生於格拉斯，他在夏爾丹(Chardin)、布歇(Boucher)和凡洛(Van Loo)門下學畫，榮獲羅馬大獎，1756至1761年旅居義大利，後赴荷蘭遊學深造。自1760年始，尤其在1767年的《秋千》之後，弗拉高納爾成為當代受歡迎的畫家。他為資產階段和貴族、收藏家們作畫，更新了瓦托(Watteau)的遊樂圖題材，深入描繪年輕人在室內，尤其在花園中嬉戲調情的場面。

但是好景不常。1773至1774年再次遊歷法國南方和意大利後，弗拉高納爾陷入困境，他的畫長期無人問津，直至1806年在巴黎辭世。觀其一生，他的情色主題和緊湊的、洛可可(Rococo)式的裝飾風格，引起喜愛古典主義高雅嚴謹風格的畫家們的爭議。而大革命更給藝術家的聲譽帶來致命的打擊，他的作品無人收藏，財產被剝奪。多虧畫家大衛(Louis David)善心伸出援手，為弗拉高納爾謀得博物館(即後來的羅浮宮博物館)管理員之職，他的晚年才未陷入貧困的窘境。

同時代人稱作「草圖式」的畫法，優先考慮整體效果而不是細節。他畫秋千的晃蕩、飛落的鞋子、壓彎的樹枝、吹鼓並掀起衣裙的風。一切都顯得生氣勃勃，富於節奏，恰恰合乎對情欲的禮贊。

「非凡的弗拉高」

《秋千》大概不是畫家的第一幅情色作品。弗拉高納爾從羅馬回國後不久，大約在1763年，他創作了《一點即燃》，這是一幅描繪神話，卻寓意著情色的作品。橢圓形的畫面上，一位仙女向放肆的小天使們暴露了她的全部魅力。弗拉高納爾公開承

《門閂》，
弗拉高納爾作，
約1776年(巴黎，
羅浮宮博物館)。

《秋千》或
《秋千的巧合》，
弗拉高納爾，
作於1767年
(倫敦，
華萊士藏品)。

▽

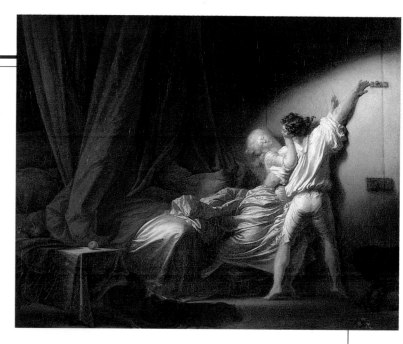

認魯本斯(Rubens)對他的影響，他模仿上個世紀這位法蘭德斯大師的風格，和他一樣喜愛粉紅的肉色、淡紅調和色以及旋轉筆法。如果我們對畫家一無所知，實在很難想像他曾在羅馬的法蘭西畫院度過五年，在那裡受到古代雄渾風格和古典主義嚴謹風格的薰陶，奠定他日後的畫風和成就。

《秋千》的成功是後來被稱作「非凡的弗拉高」一生的轉捩點。他成為深受歡迎的畫家，從此有了學生，過著寬裕的日子，不久後結了婚(1769年)。在以後的二十年中，雖然畫家也畫過幾幅新奇的人物畫及風景畫，但他主要的作品都是以不同的形式表現如《秋千》那樣情色主題的畫，其中數量最多的是描寫成雙成對的男女在暮色籠罩的花園或貴婦的小客廳裡互相追逐、喬裝改扮、揭去假面、互相擁抱等等場面。《門閂》把男女欲望終將滿足的濃濃詩意渲染得最淋漓盡致。其他的畫，無論是神話，抑或是一個簡單的草圖，均對女性裸體作了深入的研究。弗拉高納爾以高超的手段，把禮規之下不得用形象表現的東西暗示出來，這正是他繪畫成就的一部分。

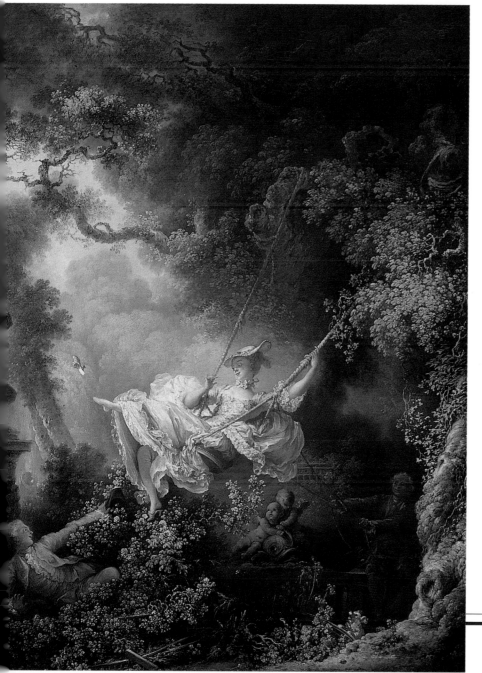

《秋千》又名《秋千的巧合》，是一幅高83公分，寬65公分的油畫。
此畫起初歸聖于連男爵所有，接著先後落入好幾位法國收藏家之手，1865年成為華萊士(R. Wallace)的私藏。

夏爾丹用粉彩筆作自畫像
粉彩畫的傑作

「在一直滑落到鼻尖、用兩片嶄新的圓鏡片夾住鼻子的大夾鼻眼鏡上方，在一雙無神的眼睛上部，一對視力衰退了的眼珠往上挑著，彷彿見過很多世面，嘲笑過很多事，愛過很多人，彷彿在用自誇和動情的口吻說：『可不是嘛，我老啦！』在歲月蒙上的淡淡柔情下面，這雙眸子依然炯炯有神。」

這是上個世紀末，普魯斯特對夏爾丹《戴圓框眼鏡自畫像》的描述。

畫家的眼睛
這幅作品是夏爾丹送交1771年沙龍的三幅粉彩畫《頭像習作》中的一幅，它展出

《夏爾丹夫人像》夏爾丹作，粉彩畫，
1775年(巴黎，羅浮宮博物館)。

粉彩畫

把顏料碾成粉末，與白土、膠水或阿拉伯樹膠拌合，甚至摻入牛奶或蜂蜜，然後用模子製成圓筒形小棒，這就是粉彩筆了。儘管十六世紀初達文西曾試過粉彩畫法，但當時它只是被拿來當做烘托素描，甚至是烘托肖像的一種補充手法。到了下一個世紀，也就是Le Brun和Nanteuil那個時代的法國與義大利，粉彩畫才自成一家。1665年，它首次被皇家畫院接受，那是一幅為Nicolas Dumonstier所作的Errard肖像。

十八世紀是粉彩畫的黃金時代。粉彩筆越來越粗大，大量用於肖像畫和風俗畫。Maurice Quentin de La Tour、Perronneau、Nattier、Boucher、瑞士畫家Liotard、義大利女畫家Rosalba Carriera，最後還有夏爾丹，他們使粉彩畫登堂入室，把過去這項二流的畫法推廣到全歐。十九世紀的Delacroix、Millet、Manet、Degas、Toulouse-Lautrec、Redon，二十世紀的Picasso、Robert Delaunay、Kupka和Balthus繼承了粉彩畫的碩果，並將它延續至今。

時，既引起眾多驚奇的議論，又迷住許多人的眼光。在此之前，他以畫靜物著稱，技巧精湛有口皆碑。但是肖像畫，更何況是粉彩畫……《文學年刊》的評論家指出「人們從未見過他作這類畫，但初試啼聲即一鳴驚人，達到最高境界。」在《沙龍評論》中一貫替夏爾丹講話的狄德羅(Diderot)有力地指出：「這還是那隻準確穩練、揮灑自如的手，還是那雙習慣於看實物的眼睛，仔細地觀察並分清魔法及其效果的眼睛。」

確實如此。為了更深入研究技法，夏爾丹簡化構圖，摒棄一切矯飾，只保留自己頭部，讓它圍著一條披巾，戴著一頂睡帽，穿著工作時毫不漂亮的裝束。他不擺姿勢，不面對觀眾作戲，也不裝出聲名顯赫或飽受折磨的藝術家模樣。正如普魯斯特所寫的那樣，他的臉和目光讓人感到畫家窮數十年之功，分析、測量和觀賞後的滿足和疲憊。

1771年，夏爾丹七十二歲高齡，功成名

就，享有「擅長描繪物和光之真相」的美譽，如今只有圓框眼鏡能夠幫助他捕捉到細膩和複雜的真相。他的自畫像僅僅承認：畫家最重要的就是要有一雙敏銳或微弱的目光，無論他把目光投向一片風景、一個模特兒或他自己身上。

對顏色的理解
夏爾丹利用粉彩畫這個全新的技法來達到他對顏色明亮、形狀準確的要求。該畫法使他捕捉到以往從未準確掌握的有色陰影，以及不同強度和角度照到皮膚上的光線變化。他之所以如此注意前額、雙頰、眼眶和下巴的大小，細膩地描繪圓框眼鏡片上的反光，畫出披肩褶子上的光點，那是因為他覺得，能在同一動作中既畫又著色的粉彩，實在是神奇的作畫工具。

十九世紀，龔古爾兄弟(Les Goncourt)在談及1775年也用粉彩創作的《夏爾丹夫人畫像》時，注意到這種技法給予畫家很大的自由。他們在1864年寫道：「這頂睡帽上的陰影，透過布料射在太陽穴上的柔和光線，眼角邊抖動的透明光點，這些是什麼呢？這是用純紅褐色一筆一筆畫出來的，又加了幾筆藍色使之斷裂。這項白色的、絕對是白色的睡帽，是用藍色，僅僅用藍色畫成的……。畫出每樣東西的真實色調，而不是它本身的色調，這必須依賴畫家善用色彩的功力，才能完成奇蹟。」

的確，夏爾丹的粉彩畫與同時代人的粉彩畫迥然不同，他依據的是對局部色調(肉體

夏爾丹

夏爾丹(Jean-Baptiste Siméon Chardin)1699年生於巴黎。他是一名高級木匠的兒子，沒有受過傳統教育，1728年以「擅畫動物和水果的畫家」身分，被皇家美術學院接納。

從此至1760年代，他的生活與創作融為一體。越來越純淨且構圖巧妙的靜物畫，以及沒有任何情節和故事的日常生活素描，使他聲譽日隆，並得到權勢者的欣賞，從國王路易十五到哲學家狄德羅，從歐洲王室的大收藏家到美術學院的同行，都樂於接受他。

由於繪畫成就不凡，自1752年起他開始領取國王發的津貼，1757年後並住進羅浮宮。他深受皇室寵愛，直到1770年前後，格勒茲(Greuze)和新古典主義興起，才轉移了公眾對他的注意力。不過，由於他更自由、更大膽，這一時期正是他創作粉彩畫的巔峰。1779年他在羅浮宮的寓所中逝世。

和肌肉組織第一眼看上去的顏色)與亮度的變幻，和色彩的衍射之間關係的分析。夏爾丹用近乎科學的方法，來處理他目力所及的東西，以此替代前輩畫家製造錯覺的傳統技巧。所以這仍然是視線和視覺效果的問題。藝術家端詳自己鏡中之影的自畫像，正是一個探詢視覺之奧妙、不顧高齡、堅持不懈，力求進一步識破視覺奧秘者的畫像。

突破表象的真實

只要拿夏爾丹的粉彩畫和瑞士畫家利奧塔爾(Jean-Etienne Liotard)的粉彩畫作個比較，就能衡量出二者的區別。利奧塔爾擅長作逼真的畫，他以驚人的技藝，細微地畫出《賣巧克力的女人》中女主人紋風不動的端著托盤上的那杯水。他善於模仿衣料和皮膚的紋理，過度擦洗後不平的地板表面，或粉紅色鑲花邊軟帽的縐褶。但人和物品沐浴在單一的光線中，既無變化，又無差別。利奧塔爾精細的寫實風格陷入

不真實和造作中，因為線條過於清晰，輪廓過於鮮明，色彩過於純淨，畫面看起來既無空氣又無動感。

夏爾丹打斷線條，為陰影著色，敢於用不調和的色彩，用藍色製造白色的錯覺。雖然乍看之下瀟脫隨便，實際上比實物更為準確。在他的粉彩畫中，一切東西都在顫動變化，一如其在現實情境中的狀況。技法的改變、構圖的簡樸無華，令同時代人困惑，而十九世紀的幾位畫家，則把他看成第一批與傳統配光法決裂，尋求真實視覺的畫家之一。其中有兩位後來成為出色肖像畫家的印象派畫家，即竇加(Degas)和塞尚(Cézanne)。

竇加吸取了夏爾丹的粉彩畫技巧，摹仿出把光分解成光譜線，獲得鮮豔刺目色調的暈線效果。至於塞尚在1904年仔細觀察夏爾丹的自畫像後，帶著羨慕的口氣寫道：「這位畫家真是聰明。你注意到沒有，在鼻子上架一個薄薄的尖脊橫面，不就更容易看出光影明暗的變化了嗎？」

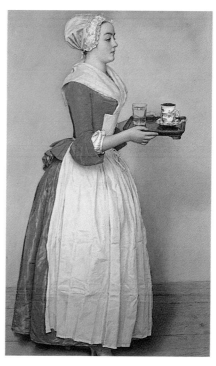

《賣巧克力的女人》讓·艾蒂安·利奧塔爾，粉彩畫，約1745年(德勒斯登，國立藝術品收藏館)。

大衛向新古典派交出自己的傑作

賀拉斯兄弟宣誓

《賀拉斯兄弟宣誓》，
大衛作，1784-1785年
(巴黎，羅浮宮博物館)。

1784年，一名三十六歲、名叫大衛(Jacques-Louis David)的法國畫家在羅馬創作一幅以古代為題材和背景的畫《賀拉斯兄弟宣誓》(le Serment des Horaces)。

此事立即在繪畫愛好者和收藏家中間引起騷動：大衛向新古典派交出了他第一件傑作，這一流派二十年來一直在尋找能代表它的大畫家，無疑，終於找到了。

成功與批評

1785年7月，大衛完成作品後在羅馬展出，贏得巨大的迴響。同年9月在巴黎沙龍受到同樣熱烈的歡迎，成為所有評議的目標。一位雕刻家科善(Cochin)寫道：「大衛是沙龍真正的勝利者」。雖然科善認為輿論對大衛有些過譽，但是他同意以下這句評語：「製作的精美、筆力的遒勁、線條的準確、細節描繪的出色，使這幅畫的成就凌駕其他畫作之上。」
在一片讚揚聲中亦有人提出了批評，大衛曾在書信中提到，一位在羅馬定居的法國學者和骨董收藏家阿冉古德(Séroux d'Agincourt)向藝術家指出，畫的背景中圓柱上方的小連拱廊，是羅馬帝國後期才出現的建築，因此它和幾世紀前發生的事件毫無關聯。另有一些細心的批評家懷疑長劍和服裝的歷史準確性。

《傾斜身體的維納斯》卡諾瓦(Canova)(佛羅倫斯，烏菲齊美術館)。如果說大衛是新古典派的偉大畫家，那麼義大利人卡諾瓦便是該流派的偉大雕刻家。

巧妙的再現

這種指責荒謬嗎？大衛認為頗有道理，他在以後的畫作中修改了建築背景，使之更符合古文物發掘所獲得的古代情況。《賀拉斯兄弟宣誓》是為路易十六畫的，事實上，古代題材在十八世紀末十分流行。大衛似乎想要在以羅馬為背景的畫作中，再次顯示羅馬人的美德，並且根據考古，真實地描繪細節，和表現古人的感情及高尚的品德。
頭盔、利劍、標槍、涼鞋、寬外袍、護胸甲和雞冠狀盔頂飾、憂傷的年輕女子們的服裝，為了真實地描繪這一切，畫家翻遍了古史專家們依據紀念章、淺浮雕、青銅雕像和羅馬繪畫作品編纂的版畫集。兩年前，他在《昂朵馬克的悲哀》中畫了一個剛剛修復、圖像甫公諸於世的青銅大燭台作為陪襯。在《賀拉斯兄弟宣誓》的草圖稿中，他以同樣的方式畫了一把扶手椅和一只花瓶，這兩樣東西在定稿中被取消，但又出現在四年後的另一幅大作《士兵抬回布魯圖斯兒子們的屍體》中。

埋在灰燼中的城市

為什麼要呈現出如此精準的細節呢？倘若使用不當，這些細節會令畫面異常沉悶。當時考古學在羅馬蓬勃發展，考古自然不是一門新的學科，自文藝復興以來，收藏家和博學家們便開始搜集出土的文物。十七世紀，這一愛好遍及全歐，從普魯士到法國，從英國到俄國，沒有一位君王或大地主不認為必須擁有一間大理石雕像陳列室或紀念章收藏室。一股骨董收藏風越刮越盛，這種癖好在普桑(Poussin)和塞巴斯蒂安·布爾東(Sébastien Bourdon)的作品中留下了痕跡。
1738和1748年，人們先後在埃特納火山的灰燼下發現兩座幾乎完好無損的羅馬城市——龐貝和埃爾庫拉諾姆。這兩次發現提

《賀拉斯兄弟宣誓》是一幅高330公分、寬425公分的油畫。
1785年法王為裝飾盧森堡宮，在藝術家展廳買下這幅畫，但作品一直留在大衛的畫室內，1803年才安放於盧森堡宮。
1826年，即藝術家去世一年後，該畫被羅浮宮博物館收藏至今。

姜巴蒂斯塔·皮拉內茲，《羅馬古建築》第二卷卷首插畫(巴黎，國家圖書館)。
考古發掘熱潮對當年的趣味和藝術產生了影響。

供懷念古代文明的人新的源泉。繪畫、保存完好的建築物、日常生活的遺跡，激起啟蒙運動時代歐洲人的好奇心。在羅馬，由英國上流社會的有錢人或閱讀過李維和塔西圖(Tacite)著作的紅衣主教們出資，展開大規模的發掘活動，出土了雕刻作品、建築物、鑲嵌畫、燈具、花瓶和武器等等。大量文物的出土促使教皇城組織起真正的骨董市場，有腰纏萬貫的商賈，也有專家和賣贗品者，整日穿梭在骨董市場。義大利人皮拉內茲(Piranése)翻刻了那不勒斯附近帕埃斯圖姆希臘廟宇的景觀畫，這些版畫，逼真的重現當時的建築景觀。英國人斯圖亞特(Anglais Stuart)和里維特(Revett)發表《雅典古藝術品集》，法國人

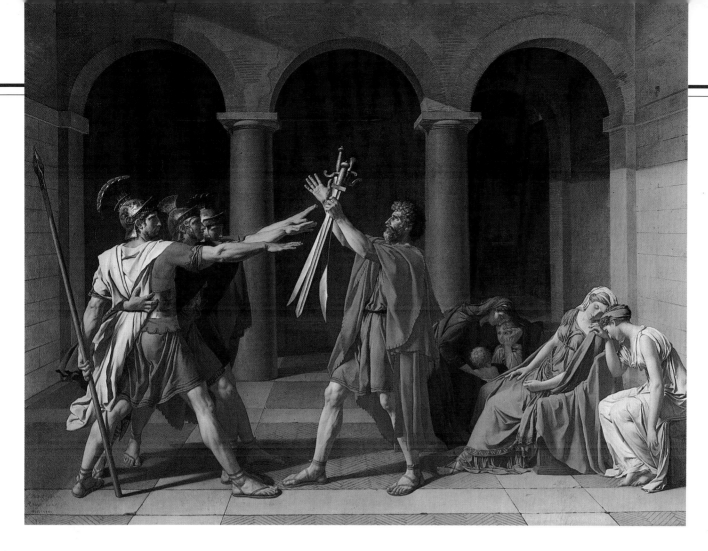

凱呂伯爵(Le comte de Caylus)出版《埃及、伊特魯立、羅馬和高盧古建築集》的鉅著,凡此種種,都為大衛提供源源不絕的創作靈感。

對嚴謹的嚮往

考古學的進展對當時的繪畫產生重要的影響,新畫派為之誕生了,一些理論家和藝術家們想用嚴謹和樸實無華的藝術,來與魯本斯(Rubens)式裝飾俗氣且以誘人為目的的繪畫(如布歇[Boucher]的繪畫)分庭抗禮。他們既想倚仗古代藝術的聲譽,又想當畫風明淨的拉斐爾(Raphaël)的繼承人。達維德用對角線和平行線構築的幾何構圖,顯然就是崇尚這位義大利繪畫大師的作法。

藝術趣味發生了革命。1772年,巴里伯爵夫人(La comtesse du Barry)先要求弗拉高納爾(Fragonard)創作以《愛情時代》為題材的嵌板畫,後來又改變主意,拒絕已完成的畫作。最後,她請維安(Joseph-Marie Vien)作裝飾畫。維安是大衛的第一位老師,也是新古典風尚的倡導者,他在1763年沙龍上展出的《賣笑女》是十八世紀第一幅真正的「希臘」畫。

在歐洲的輝煌成就

1755年,正在孕育中的新古典主義流派有了自己的理論家,他是位德國人,德勒斯登的圖書館管理員溫克爾曼(Johann Joachim Winckelmann),1717-1768)。這一年,他三十八歲,發表了《關於模仿希臘繪畫和雕塑作品之我見》。溫克爾曼對古代藝術了解多少呢?其實,他的瞭解主要還是來自薩克森親王們購置的仿古藝術品和他對希臘的理想。儘管他只透過羅馬帝國後期的複製品而有模糊的認識,但這無關緊要,他發表的文章立即引起出乎意料的迴響。顯然不少人認同他用文學表達出同時代人們渴望回到古代源頭的願望。1756年,溫克爾曼定居在羅馬這座為新古典主義導航的城市。

1760年代,維安那一代的人實行初步的改革。來自德勒斯登的畫家和美學家安東·拉斐爾·門格斯(Anton Raphaël Mengs)是新古典主義的忠實信徒,他的壁畫《帕納斯山》及《觀景樓的阿波羅》,與拉斐爾作品風格一致。藝術家和收藏家漢米爾頓(Gavin Hamilton)在此時將畫家介紹到倫敦,正如他把韋斯特(Benjamin West)介紹到當時還不叫美國的那塊英國殖民地一樣,肩負起為新古典主義披荊斬棘、開疆闢土的重任。

這些前輩為新古典主義舖平了道路,二十年後它取得輝煌的成就。1781至1783年,威尼斯雕刻家安東尼奧·卡諾瓦(Antonio Canova)按照古代樣板創作了《戰勝牛頭人身怪物的修斯》,該作品立即得到漢米爾頓的讚賞。不久,雕刻家便收到大批訂單,並越來越受肯定與欣賞。1784年,大衛動手畫《賀拉斯兄弟宣誓》,與其說他在創新,不如說這幅作品是長達四分之一世紀「古代熱」下的結晶。他的天才在這幅畫中表露無遺,作品也被肯定為新古典主義最具代表性者。新的審美觀終於交出了一件里程碑的作品。

大革命期間慘遭破壞的博物館
浩劫下的歐洲

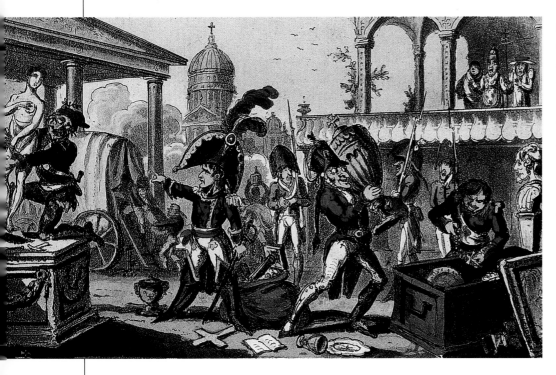

《拿破崙領導法軍洗劫義大利》，
詹姆斯·吉爾雷(James Gillray)作，
1814年(米蘭，市立阿喀琉斯·
貝爾塔萊利版畫收藏館)。

大革命期間，以及無政府時期和帝政時代，法國人民對藝術進行最野蠻的破壞，在此同時，征服歐洲的法國軍隊，沒收了大批藝術品來充實國家的收藏。

在我們看來這兩種做法顯然自相矛盾，但是革命者卻認為必須摧毀之前與專政有關的藝術遺跡，同時又應考慮以更符合新價值觀念的作品替代被摧毀的作品。這樣，矛盾就得以合理化。而這些新作，目的在為年輕一代藝術家和未來的公衆提供範本。

破壞的狂潮

1789年7月14日，當巴斯底獄最後一塊石頭被拆毀時，革命人士便有步驟地著手清除藝術的遺跡。各大教堂雕刻精美的三角楣被鎚子砸爛；整座修道院消失了，它們被拍賣，然後當作採石場經營，最好的下場

也不過改成軍營或穀倉；塑像被砸，圖畫被燒，因為它們描繪宗教場面或統治過法國的某些家族成員。遺跡無一倖免，哪怕是精雕細琢的作品。摧毀藝術品的理由，是消除過時的社會秩序象徵，或出於經濟上的考慮。名人的青銅半身像、教堂珍藏的金銀製品都被熔化了，因為執政者認為：法國正在打仗，需要大炮和更多的硬幣。

當時被毀的傑作太多，難以開列清單。1794年，洗劫開始五年後，一名擁護革命的高級教士格利哥里神父，提交了三份《藝術品被毀情況和鎮壓破壞行為之手段的報告》，為當時遇劫的藝術品作總結。但

是他的用心提醒，無人重視，大破壞仍延續多年。加永主教們的夏宮——法國第一次文藝復興運動的瑰寶，以及由羅比亞(Girolamo della Robbia)裝飾的馬德里城堡；德洛姆(Philibert de l'orme)建造的阿內城堡；馬爾利宮和默東宮；佩羅(Perrault)建造的蘇鎮城堡、尚蒂依城堡以及其他許多城堡都被夷為平地。數十座教堂和修道院遭到同樣的命運。勃艮弟的克呂尼和西托修道院，諾曼地的朱米埃日修道院成了一片廢墟，必要時還動用炸藥，使這些具有藝術價值的古建築更加萬劫不復。

在各國的沒收

政府從未作出反應，制止這些破壞行為。然而，大革命的領袖們也幻想創建一個開明的、道德的國家。於是要求藝術家們以符合新理想的題材參加比賽，並給予獎勵。從1790年起社會逐漸形成兩派意見，一方打著必須「拆除往昔引以自豪的紀念碑」(1790)或「令人想到奴隸制的紀念碑」(1794)的旗號，替破壞行為辯護；另一方則聲稱創造或保存適合於新社會的象徵刻不容緩，一個新社會從大革命中誕生了，它是個自由、平等、且由有道德的公民所組成的國家。

法國是歐洲唯一建立新秩序的國家，也因此自負地尋找藉口，從此占領別國領土的軍官們，以及來自巴黎的特使們，開始搜刮傑作送回巴黎。這種以戰勝者向戰敗者收取貢品並引以為榮的作法，不正是公元前五世紀，民主雅典在被征服國家中的所作所為嗎？

徵收藝術品的行為於荷蘭，即現今的比利時展開。1794年夏，法蘭西共和國的軍隊向這個地區發動攻勢，節節勝利，次年又不斷向前推進，甚至征服荷蘭北部整個聯合行省。1794年從戰敗者手中竊取了74幅畫，1795年又奪走數十幅畫，還有雕塑、

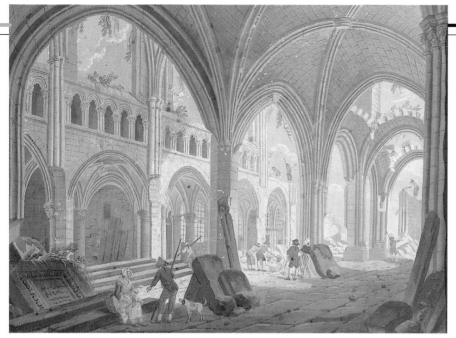

《折毀沙灘廣場的聖約翰教堂》，
德馬西(Demachy)，作水彩畫
(巴黎，卡爾納瓦萊博物館)。

《修復中的羅浮宮大畫廊》，
于貝爾‧羅貝爾(Hubert Robert)作，
(巴黎，羅浮宮博物館)。

書籍，手稿、版畫等等。1795年在比利時大批徵用藝術品，科隆尤其不得不拱手獻出自己的珍寶。1796年春開始掠奪義大利。1796年4月至1797年4月，半島北部以及中部的一些地區落入法國人之手。帕爾瑪公爵 (le duc de Parme)、莫戴納公爵 (le duc de Modéne)、米蘭共和國和威尼斯共和國各被徵收了由戰勝者挑選的二十幅畫。教皇庇護七世(Pie VII)被迫交出一百件傑作。除藝術品外，從此又增收其他物品，科學儀器或珍稀動物。

長長的大車隊，將徵收來的物品運往法國首都，如果地理條件允許的話，物品更被整箱裝船運走。共和六年熱月(相當於西曆的7月)九日和十日是羅伯斯比(Robespierre)倒台的周年紀念日。這一天，巴黎組織了盛大的慶祝活動，接收來自義大利最負盛名的作品：威尼斯的四匹馬、《眺望樓的阿波羅》、《朱庇特神殿的維納斯》、《擲鐵餅者》、拉斐爾(Raphaël)的《變容圖》、提香(Titien)和韋羅內塞(Véronèse)的畫，在同樣來自半島的大象和單峰駝的伴隨下，作品魚貫地被送入巴黎，如同古代凱旋而歸的將士。

古往今來最美的博物館

存放搜刮來的藝術品需要一個地點，一個可以對藝術家和公眾開放的所在，因為徵收藝術品的目的，就是要給國家的年輕後代提供美和美德的楷模。因此，設立一個大型國立博物館勢在必行。這就是羅浮宮博物館的由來。

選擇羅浮宮設博物館有好幾個理由。首先，羅浮宮建築宏偉，位於首都的中心。其次，自十七世紀以來，每年宮中都有舉辦當代畫展(即沙龍)的傳統。另外，宮中王族的部分私人藏品，此時已轉歸國家所有。最後，路易十六以來，羅浮宮也在宮內對藝術家提供住房。

1791年7月，制憲會議決議建立博物館。國民公會決定於1793年7月10日，即君主制度垮台的周年紀念日，為新設的博物館舉行揭幕典禮。但實際上，博物館因施工延遲的關係，一直關閉，直到1799年才正式對外開放。

羅浮宮起初由一個包括弗拉高納爾(Fragonard)、大衛(Louis David)等藝術家在內的委員會管理，自1797年起便只由一名主管官員領導。1803年它更名為拿破崙博物館，由維旺德農男爵(le baron Dominique Vivant-Denon)領導，直至1815年戰敗。

在此男爵的管理下，羅浮宮收藏品不斷增加，繼沒收品而來的是多少帶些強制性的捐贈、交換和購置的作品。1814年的羅浮宮是最美的博物館。館中陳列著十二幅拉斐爾最著名的畫，五幅佩魯金(Pérugin)的畫，三幅柯雷喬的畫，五幅韋羅內塞的畫，還有提香的重要作品，凡愛克(Van Eyck)的祭壇畫《神秘的羔羊》，魯本斯(Rubens)、凡代克(Van Dyck)、林布蘭(Rembrant)的幾件作品，聖馬可(Saint-Marc)的群馬雕像(置於博物館附近卡魯塞爾凱旋門上)，威尼斯的獅子雕像，希臘時代的一些重要作品等。這些珍貴的戰利品，在1814年拿破崙戰敗時，並未被要求歸還，路易十八還在全國的代表們面前擔保，法國永遠不會失去這批珍藏。但隨後拿破崙國王的返國和滑鐵盧的慘敗，為羅浮宮帶來了災難。各戰勝國不再寬容，首先普魯士，繼而荷蘭，接著奧地利，最後義大利，各國紛紛要求收回原有的文化遺產。儘管維旺德農極力抵抗，羅浮宮的收藏品仍被爭搶一空，只有幾件過大的作品(如韋羅內塞的《迦拿的婚禮》，和尚未受到高度重視的藝術品(如義大利十四、十五世紀的作品)得以倖免。不出幾個月，世界上最大的博物館，或許也是古往今來最美的博物館，便就此分崩離析了。

安托萬·讓·格羅描繪一部史詩

埃勞之役

「1808年，拿破崙國王觀賞了《埃勞之役》(la Bataille d'Eylau)後，從衣服上摘下他佩戴的榮譽金星勳章，在畫展大廳當眾送給格羅 (Gros)，並封他為帝國男爵。」

《拿破崙在埃勞戰場》，
整體和局部(左)
(巴黎，羅浮宮博物館)。

拿破崙這個舉動，讓這位從阿柯爾(Arcole)戰役起，便不斷為拿破崙歌功頌德的熱情畫家一舉成名，也確立了他藝術家的地位。格羅性情豪爽，一改大衛(Louis David)畫室的孤傲作風，善於團結同時代的年輕藝術家。

史官的使命

《拿破崙探視亞法的鼠疫病人》(1804)和《阿布基之役》(1806)，這兩幅取材於埃及戰役的畫大獲成功，作者格羅(1771-1835)聲譽鵲起。1807年，他擊敗二十五名競爭對手，贏得作畫的資格，該畫的主題是展現1807年2月8日被普魯士占領的波蘭與俄國人激戰後的情景。拿破崙親自描述當時情景的一切細節，並由美術主管維旺德農轉述：「正當陛下視察埃勞戰場命人搶救傷員之時，一位膝蓋被炮彈炸傷的年輕立陶宛騎兵，抬起身來對國王說：『國王，你要我活下去，那好，讓人治好我的傷吧，我要像前人為亞歷山大效勞一樣忠實地為你效命！』」

畫面左方，真的有名年輕士兵好像在發誓，軍隊裡的外科醫生佩希(Percy)男爵扶著他，一名護士正給他包紮膝蓋。這幅畫凸顯國王的人情味，他的手勢充滿感情，

與他在戰場上講的一句話完全吻合：「如果世上所有的君王能夠看到這樣的場面，他們就不會如此嗜好戰爭和征服異族了。」格羅在這幅畫中，創造了拿破崙最崇高的形象之一，他面色蒼白而嚴肅，身著灰緞面的毛皮大衣。拿破崙在埃勞的確穿過這件大衣，畫家為了作畫向他索來衣服，連同帽子，一起保存到逝世。

本作品是一幅大型油畫，高521公分，寬784公分。作者在參賽時開始作畫——比賽於1807年2月戰役發生五周後舉行——1808年2月畫展開幕前完成。博物館總管理處出價一萬六千法郎，向藝術家購買了此畫。
此畫現藏羅浮宮博物館。

《阿塔拉的葬禮》，吉羅代作
（巴黎，羅浮宮博物館）。

畫展上的死亡景象

但是，畫面上閃著誘人珠光的大量中間色調，是否也反映出這一仗打完之後，英雄心中的疑慮呢？埃勞對於拿破崙是一場吉凶未卜、傷亡慘重的勝利，陣亡士兵多達二萬五千名。格羅在這幅巨畫中沒有忘記他們，甚至把他們置於近景中。據說畫展的參觀者們頭一眼便見到這一堆缺臂少腿、比真人還大、交纏在一起的軀體，驚嚇得直往後退。

一把刺刀上凝結著鮮血，一個張大的嘴巴似乎在吶喊，做垂死前的最後掙扎：在繆拉(Murat)跨馬的肌肉發達、青筋暴露的腿下，死神正在工作。倖存者似被夢魘糾纏：這群人的右側，一名拒絕接受治療的俄國士兵，轉動著驚恐萬分的眼睛。曾和格羅一起競畫的夏爾·梅尼耶(Charles Meynier)在參賽稿和近景上也畫了一堆裸露的軀體，顯示格羅(Gros)和其他畫家一樣，不再僅僅用豪言壯語來表現一個曖昧的故事。

或許這正是1807年的輿論所表露的感情，但這尤其將影響後來傑里科(Géricault)或德拉克魯瓦(Delacroix)發現另一種充滿感覺而蔚為潮流的繪畫方式。

格羅，埃勞的勝利者

由於規定了情節，格羅有可能作出一幅圖解內容有斧鑿痕跡的畫來，這類畫在拿破崙時代的畫展上比比皆是。但是他把主題變成了一幅畫。在天寒地凍的平原上，畫家揮灑下一片溫暖的光，中央那匹馬的皮毛沐浴其中，畫面不時閃現軍裝鮮亮的紅

新的傾向

1808年沙龍展出格羅這幅畫，反映出當年繪畫有開始多變的新畫風傾向。大衛是當代藝術無可爭議的大師，他的巨幅作品《加冕禮》(羅浮宮博物館)正在創作中。但不可避免地也感染上新求變的氣氛，整個繪畫藝術出現了新的前景。

新穎的方向：異國情調。埃及戰役(1798-1801)打開了一向色彩濃郁、帶有東方風格的繪畫新天地，連大衛的對手蓋蘭(Guérin)這樣的新古典主義畫家，對此新風尚也有所回應，因而在1808年沙龍展出《波拿巴特寬恕開羅暴動者》(凡爾賽博物館)。新風尚的改變之一是，不再以重大軍事為題材，藝術家也可從聖皮耶(Bernardin de Saint-Pierre)的小說《保羅和維吉妮》(1788)所開創的異國情調文學中汲取靈感。吉羅代(Girodet，1767-1824)在為此書插畫《飛湍的激流》時，畫了具亞洲風情的棕櫚樹，後又轉而展現夏托布里昂(Chateaubriand)小說中的原始美洲，而

畫了《阿塔拉的葬禮》(羅浮宮博物館)，並在1808年的沙龍上展出，畫風的新穎多變，不再受限，由此可見一斑。

浪漫主義前期的題材：歐香(Ossian)的影響。這一時期，最受畫家們欣賞的文學作品，是西元三世紀最受歡迎的吟唱詩人歐香的作品，他的蓋爾語詩歌其實全部是由十八世紀蘇格蘭一名小學教師麥菲森(Macpherson)所作。弗朗索瓦·傑拉爾(François Gérard，1770-1837)以肖像畫著稱，有「王之畫家」或「畫家之王」的美名，他和吉羅代一起從這位有「北方荷馬」美譽的詩歌中汲取靈感，裝飾瑪爾梅松宮。傑拉爾於1801年創作的《招魂喚鬼》瀰漫著浪漫主義前期詩人所喜愛的詭譎氣氛和「虛幻縹緲的詩情」。這些特點同樣表現在普呂東(Prud'hon，1758-1823)的悲劇性寓意畫《追趕罪惡的正義和復仇女神》中，這幅畫也參加了1808年的畫展。

色，令人想起他早年受魯本斯吸引，因而注重色彩的習慣。

強烈的亮色使畫面流溢著生命之光。造成這種效果的還有自由的筆觸，與畫家同時代的評論家德雷克呂茲(Delecluse)最欣賞他「畫筆的自如」，尤其是整體構圖生氣勃勃，畫中央兩匹動作相反、幾乎迎頭相撞的馬便是象徵。雖然將軍們的形象有些刻板，但是其他人姿態各異，打破了畫面的單調。1848年，德拉克魯瓦在《兩世界評論》上著文稱讚畫家，並用下面這段話概括觀者的感受：「這幅巨畫由一百幅畫組成，似乎同時從四面八方引人觀看和思索。」新古典主義所珍視的情節一致受到粗暴對待，這一點後來對《薩丹納帕勒斯之死》的作者德拉克魯瓦，尤其產生深遠影響。

《埃勞之役》場面宏偉壯觀，但並非由一件件軼事拼湊而成。背景的一致性將畫面統

《追趕罪惡的正義和復仇女神》，
普呂東作(巴黎，羅浮宮博物館)。

一起來，它是真實的景物，不是人工貼上的片面：黑色的天空，結冰的平原，聳立的埃勞教堂，恢復元氣的軍隊隱約可見的行動，伴隨著人類歷史上這個偉大、與死亡並肩而行的插曲。在1831年的《南錫之役》中，仍然記得埃勞的德拉克魯瓦，以同樣悲劇性的洛林冬季景物，作為大膽查理(Charles le Téméraire)的葬身之地的背景。

弗德里希揭開「風景悲劇」之謎

林中修道院

「此人的作品詩意濃烈，引發遐思：可見得他對風景的悲劇，領悟極深。」

1834年11月的一個夜晚，法國雕刻家大衛・德・昂熱(David d'Angers)在德勒斯登拜訪畫家，看到「牆壁塗成暗綠色」樸實無華的畫室而深受感動，因此講了上面這段話。德國風景畫家這幅古怪的作品，歷經了漫長的煉獄之苦，如今終於重獲勾魂懾魄的力量。

淡淡的傷感

自畫像比許多見證更能表現個人的傷感。弗德里希(Friedrich)在自畫像中，目光焦灼，姿態慵懶，垂頭喪氣。這種消沈的氣質淵源於他的青年時代。1787年12月，他的兄弟滑冰時不慎落水身亡，這件事讓他內心蒙上陰影，終生難忘……

從早期作品開始，藝術家便刻意通過幻象般的景物，表現怪異和淒涼之情。《林中修道院》(l'Abbaye dans un bois)和與之成對的《海濱修道士》(le Moine au bord de la mer)，是其中最動人心弦的作品：光禿禿的樹木圍著一片廢墟，哀恍地向空中伸出扭曲的枝椏。占畫面三分之二的上部，沐浴在一片鑲粉紅色邊的怪異光暈中，這光不可能僅僅來自半遮半掩的一彎眉月。墓地上，彷彿散亂的十字架聳立在昏暗的地面上。黑暗中隱約現出一些身影，那是修道士送葬的行列。人與自然界的死亡，似乎是這幅畫的主題。而這幅畫，景物既畫

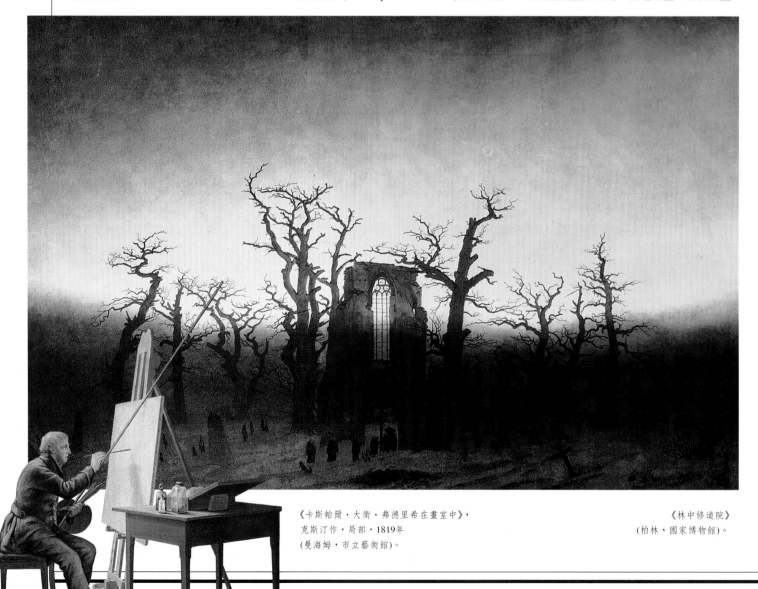

《卡斯帕爾・大衛・弗德里希在畫室中》，
克斯汀作，局部，1819年
(曼海姆，市立藝術館)。

《林中修道院》
(柏林，國家博物館)。

油畫《林中修道院》與另一幅同樣尺寸的畫(高110公分，寬171公分)，《海濱修道士》是一對作品，收藏於同一地點(柏林，國立博物館)。1810年兩幅畫送往柏林美術學院展出，只題名爲《兩幅風景》。時年三十六歲的弗德里希獲得認可：普魯士國王接受年輕太子的建議，買下這兩件作品。儘管有人持保留態度，畫家仍被選爲柏林美術學院的成員。

這兩幅令當時人驚愕的風景畫得到名人的賞識，雖然有人不以爲然，但詩人克萊斯特說：《海濱修道士》中渺無人跡的浩瀚大海，足以令「狐狸和狼嗚嗚叫」。畫家卡魯斯則認爲，《林中修道院》「可能是當代藝術中最深刻、最富於詩意的作品」。

得細膩卻又面目猙獰，更增添焦慮不安的氣氛。在其他作品中，替代廢墟、月光和枯樹的，則是虎視眈眈的峭壁、難以進入的樅樹林或白雪皚皚的荒僻之地，都予人同樣的壓抑感。

一絲不苟的寫實手法

這一類型的風景雖說是畫家個人獨鍾的選擇，但絕不是杜撰的。由於他作了忠實的觀察，作品才給人揮之不去的強烈印象。弗德里希和他筆下那些爲德國浪漫派津津樂道的漫遊者一樣喜歡旅行，他不知疲倦地四處蒐尋，畫下他的所見所聞。

1799年他定居德勒斯登，經常去遠足，1810年7月在畫家克斯汀(Kersting)的陪同下赴森比爾格，這次漫長的旅遊中，他帶回一批速寫，後來在多幅畫作中加以利用。他原籍波美拉尼亞，出生於格賴夫斯瓦爾德市，此地位於德意志的最北端，離波羅的海不遠，此地無疑是畫家最中意的地方，向他提供了鮮有人涉足的滿目荒涼的風景：呂根島的白堊懸崖、格賴夫斯瓦爾德附近樹林中、埃德納哥德式教堂孤零零的廢墟。《林中修道院》展現的正是後者的景象。

弗德里希幾乎只對遠離拉丁文化影響的德意志北部感興趣，這大有助於其形成獨特風格。1816年，畫家放棄赴義大利旅行的機會，與當時在德勒斯登上流社會深受好評的羅馬鄉村古典風景畫傳統徹底決裂。

「閉住你的肉眼」

但是選擇主題只是完成作品的一個預備性階段。《林中修道院》和弗德里希所有的畫一樣，是在畫室中創作的。

畫家去世後，友人卡魯斯(Carus)發表的《名言錄》中，透露了畫家的幾個秘密。「閉上你的肉眼，以便用精神之眼看你的畫。然後把你在黑暗中看到的東西，拿到陽光下來。」應當忘卻對大自然孜孜不倦的研究，在有限之外發現無限——發現是浪漫派的天職。

原來如此，對弗德里希而言，畫家的作品不能，或幾乎永遠不能概括爲自然主義的表現。他的作品富於象徵性，評論界熱心詮釋這些象徵，但有時過於刻板。某些畫，尤其是1812至1814年這一時期的畫，包含著民族主義的暗示，大部分畫具有宗教含義。弗德里希和十九世紀初年德國與歐洲的其他畫家一樣，希望使宗教藝術面目一新。通過對現實的描繪，他的畫猶如邀請人凝視永恆。《林中修道院》把大地和人隱沒於黑暗和孤寂中，就是在建議觀畫者轉向燦爛的來世。

走進畫中

藝術家服從於天地萬物永恆的意圖，謙然地讓自己閃在一邊。他的畫尺寸小，並且從不署名。「我聽說弗德里希不夠當畫家的資格」，大衛·德·昂熱(David d'Angers)寫道。的確有些人指責弗德里希題材貧乏，毫無感情。因爲藝術家拒絕像古典派畫家那樣在畫面下方添一叢草，一株樹。他常常把人們的目光直接引到作品中央，用作家克萊斯特(Kleist)的話說，作品只以「畫框作近景」。

《月光下的德勒斯登》居斯塔夫·卡魯斯作，(私人藏品)。

德勒斯登，「北方的佛羅倫斯」

十九世紀初年，薩克森首府德勒斯登是個著名的藝術中心。在易北河畔有不少洛可可時代的紀念物。城內有藏品豐富的美術陳列館，拉斐爾的《西斯汀聖母》使它遠近聞名。除了這件受到蒂克(Tieck)、瓦肯羅德爾(Wackenroder)、克萊斯特等作家讚賞的傑作之外，畫家龍格(Runge,1777-1810)也致力於更新基督教藝術。德斯塔爾夫人(1808年)，大衛·德·昂熱(1834年)等名人，亦曾旅居當地。

德勒斯登是當年德國最重要的藝術學院所在地，自然環境優美，鄰近的波希米亞多山，因此對藝術家極具吸引力。龍格1801至1803年住在該城，弗里德里希(1774-1840)於1799年定居當地。在他身邊工作的還有其他幾位風景畫家：挪威人Johan christian Clausen Dahl(1788-1857)、Friedrich Georg Kersting(1785-1847)、Carl Gustav Carus(1789-1869)，以及弗德里希最有才華的學生Ferdinand Oehme(1797-1855)。

「一位無名英雄的吶喊」

一八〇八年五月三日

「在此，人的荒謬性一旦被抑制，必然會引起一位無名英雄如海潮般的吶喊。」(安德烈·馬爾羅，André Malraux.)

被繆拉殘酷鎮壓的馬德里暴動(1808年)發生六年後，哥雅(Goya)描繪了五月三日那天槍殺的情景。回憶非但沒有淡漠，反而空前強烈地迸發出來，畫家以六十八歲的高齡創作了一件可怕的作品：誰能忘記「穿白襪衣男子」那恍惚的目光呢？

「野蠻人！」

拿破崙稱繆拉「既是英雄，又是畜生」，這位駐西班牙的少將，鎮壓1808年5月2日暴亂的輕率決定，印證了這個評價。法軍利用宮廷紛爭而於1807年12月開進西班牙。

法軍起初受到歡迎——某些人認為它帶來一股自由之風——但不久便招來憎惡。正當在巴約納受拿破崙召見的王族準備拱手割讓國家時，馬德里人民於5月2日揭竿而起，反對最小的王子法蘭西斯科·德·波拉(Françisco de Paula)離開該城：「他們劫持了我們的陛下，他們還要劫持王室全體成員。打死法國人！」5月2日英勇的流血起義揭開了約瑟夫·波拿巴(Joseph Bonaparte)領導下長達5年的野蠻戰爭序幕，1808年5月10日，拿破崙將「查理五世的王冠」賜給後者。

哥雅自1810年起開始創作，遲至1863年才出版的版畫集《戰爭的災難》，將當時殘暴的鎮壓行動載入成為史料。

一系列觸目驚心的畫面，描繪出當時敲詐勒索、無所不包的殘暴行為，其中有幅題為《野蠻人》的著名蝕版畫，它是創作《五月三日》(le Trois Mai)的先聲。拉納(Lannes)元帥在致拿破崙的信中寫道：「陛下，這是一場令人髮指的戰爭。」這些悲慘的事件發生後，1814年哥雅在等待費

迪南七世(Ferdinand VII)登基的攝政會議上表達了他「將用畫筆把反抗歐洲暴君的光榮起義中最著名、最英勇的行為或場面載入史冊的熾烈願望」。於是他創作兩幅大作：《五月二日》回顧拿破崙禁軍騎兵隊(馬穆魯克們)對馬德里暴動的鎮壓，《五月三日》則追憶次日在城郊比約王子山的屠殺。

「面對加冕禮」

在《五月二日》中，哥雅忍不住描繪馬穆魯克身著光彩奪目的軍裝的英姿，儘管作品表現的是暴烈的行為，但哥雅並不拒絕大膽的異國色彩，中央人物的紅色軍褲照亮了整個畫面。在《五月三日》中，戰爭失去了這種光芒。西班牙普通百姓只穿著平日的服裝，不只百姓的服裝，連法國士兵的軍裝都用了灰暗的顏色。

整個慘淡的畫面，使死亡看起來一點都不壯烈淒美！屍體倒在血泊中，如同缺臂斷腿的牽線木偶；一名因剃光頭而一眼便被認出的教士，正在做最後一次謙卑的祈禱；被強光照射的主要人物目光驚恐，舉起兩條短胳臂。在後來的《奧利弗山的基督》中，哥雅再次描繪基督孤獨絕望的姿勢。畫家用有力但毫不誇張的筆觸敘述籍籍無名的苦難者。馬爾羅寫道：「或許他意識到《五月三日》是足與《拿破崙加冕禮》相提並論的垂世之作……」色調灰暗，動作簡化為本能的驚顫，背景陰暗醜陋，勾畫輪廓的粗獷筆法給作品增添了表現主義的色彩：《五月三日》看上去的確與大衛的那幅畫截然不同。

戰爭的聖像

戰爭的景象如此真實，如此令人心碎，與其說這是畫家仔細觀察的結果，不如說是五年戰爭期間全部的親身經

這幅高266公分，寬345公分的油畫，自1834年起便被普拉多博物館收藏，由於政治原因，1872年它才被登記在藏品目錄上。1936年內戰期間，《五月三日》與《五月二日》一起被疏散避難，但均遭到損壞，有六處被撕破，幸而未影響整個畫面的完整性。

如今，這幅畫已成為一個重要象徵。法國研究哥雅作品的女專家Jeannine Baticle寫道：「西班牙藝術中有一幅雙折畫，將西班牙畫派拱上世界悲劇作品之巔，這幅畫的兩聯名稱是《1808年5月3日的槍殺》和《格爾尼卡》。」

歷。儘管專家們仔細考證畫中景物和歷史上槍殺地點的關聯，但畫家還是有可能為了展現悲劇性而部分杜撰。

在一個形狀難看的土山堆前，光線沿著裸露的地面，勾出精確的對角線，哥雅安排殺人者和被殺者的對峙，至於法國士兵則寥寥幾筆勾出沒有面孔的側影，平行的腿和平行的刺刀，將他們變成殺人機器。這是慣用有力線條勾勒輪廓的雕刻家技巧。在《戰爭的災難》的好幾幅版畫中，也出現了相同的士兵側影。

哥雅構思的槍殺畫面，如此生動而寓意深遠，不僅僅是一幅描繪馬德里起義的畫了。它樸實無華地用畫筆表現人性的本質，令觀者動容。後來的畫家，在處理暴力性題材時，多少都參考這幅帶著悲劇色彩的畫作，例如馬奈(Manet)1867年的《處決馬克西米利安》、畢卡索(Picasso)1951年的《朝鮮大屠殺》，都把壓迫者畫成無血無肉的戰爭機器。

哥雅的影響：
《朝鮮屠殺》，畢卡索作
(巴黎，畢加索博物館)。

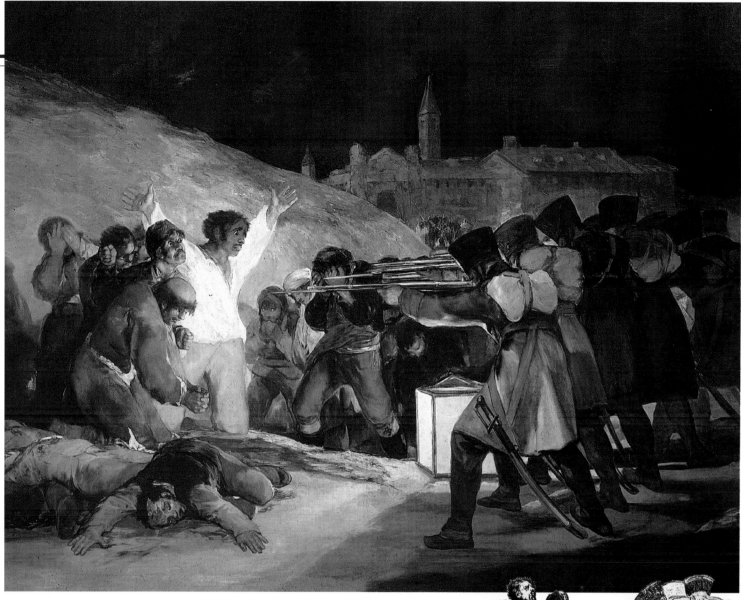

《1808年5月3日》，哥雅作，
(馬德里，普拉多博物館)。

法蘭西斯科·德·哥雅

哥雅生於1746年，成長於國王查理三世開明統治下的西班牙。1773年他定居馬德里，主要工作是為王家織造廠繪製掛毯的底圖，二十餘年的合作，使他產生眾多的作品，而且展現了後來被格拉納多斯(Granados)在樂曲《哥雅之畫》中所歌頌多姿多采的平民世界。

1789年查理四世掌權，西班牙由惡名昭彰的瑪麗·路易絲及其情人哥多依統治的黑暗時期就此展開。1792年，哥雅生了一場大病，耳朵失聰。他的作品連帶發生了變化，逐漸形成獨特的風格，並且體現在超自然與日常現象交織的壁畫(《佛羅里達的聖安東尼奧》，1798)、描繪潛意識的神奇世界的版畫(《心血來潮》，1799年)，以及色調突出、觀察銳利的肖像畫(《查理四世的家庭》，1800年，普拉多博物館)中。「獨立戰爭」(1808-1814)則激發哥雅忿忿不平的愛國心與筆調(《1808年5月2日》、《1808年5月3日》，1814年，普拉多博物館)。哥雅晚年的代表作是一組他在馬德里郊區住宅的裝飾壁畫《黑色繪畫》，帶著濃厚的幻象。1828年，哥雅在法國波爾多逝世。

《不管對錯》，哥雅作
《戰爭的災難》中一幅
版畫的局部。

安格爾筆下既肉感又抽象的女子

德·瑟諾納夫人

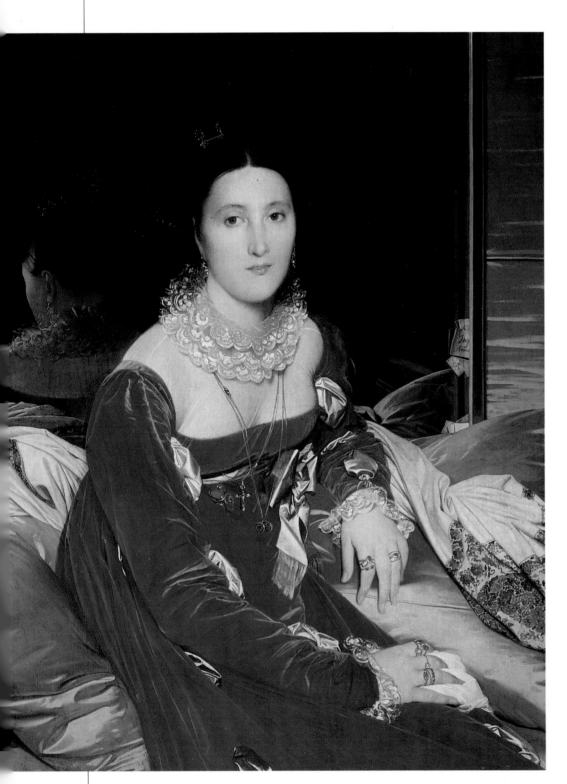

「可惡的肖像畫！它們總是妨礙我真正的創作！」安格爾(Ingres)一生都在佯裝對源源不絕上門的肖像畫訂單不感興趣。

他說這些訂單使他放棄了更高尚的工作：創作歷史畫或裝飾紀念性建築物。這種嫌惡感於今看來是不合情理的，因為安格爾在我們眼中是位了不起的肖像畫家，他更新繪畫型式，使人物的描繪更具可看性。

一位「三十歲的女子」

1814年，安格爾的模特兒是一位深具傳奇色彩的迷人女子。Marie Marcoz，1783年生於里昂一個製呢商家庭。她先嫁給本城的一名商人，隨他去羅馬經商。1809年夫妻離異，瑪麗留在義大利，成為藝術愛好者，也是收藏家瑟諾納子爵(le vicomte de Senonnes)的情婦。安格爾正好為即將娶這位年輕女子為妻的男人繪製肖像。

藝術家此時住在格雷戈里亞納街的畫室裡，1818年畫家讓·阿洛(Jean Alaux)曾在此為安格爾及其第一任妻子畫像。在此之前，安格爾已經創作好幾幅出色的肖像畫：1806年赴羅馬前完成的里維埃爾(Rivière)一家的肖像畫(巴黎，羅浮宮博物

《德·瑟諾納夫人》，安格爾作，
1814-1816年(南特，美術博物館)。

這幅高160公分，寬84公分的油畫作於羅馬，正如插在鏡框中的一張卡片所示：「於羅馬」。

瑟諾納子爵門戶不當的婚姻，曾引起他家人的不滿。美麗的瑪麗於1828年去世。1835年後，她的畫像被棄置於閣樓，並有多處破損，最後賣給昂熱的一位骨董商。1853年此畫被南特博物館蒐購，如今則成為珍品。

館)，以及他的友人畫家格拉內(Granet)的肖像畫(普羅旺斯，格拉內博物館)，後一幅畫讓基里拉爾宮沐浴在一種暴風雨來臨前的昏暗光線中，更富於浪漫色彩。

而安格爾耗時兩年完成的肖像畫《德·瑟諾納夫人》則是一個轉捩點：安格爾創造了一種刻畫當時婦女的新方式，並在往後的創作中加以運用。畫家的圓熟技巧，將風華絕代的女子刻畫得淋漓盡致。

十三枚戒指

一般認為，安格爾作此畫受到大衛(Louis David)著名的肖像畫《雷卡米埃夫人》(巴黎，羅浮宮博物館)的啓發，最初想讓他的模特兒採取半臥於沙發上的姿勢。其實，受大衛的啓發並非出於偶然，安格爾的肖像畫繼承的正是大衛的傳統，畫家力求再現人物的眞實面貌，作出精準無比的描繪。這幅畫不論就那方面看，都精確得無懈可擊。模特兒被置於十九世紀初年的一間豪華客廳中，掛著黃綢帷幔的牆壁，和一張顏色相同的長靠背椅，營造出優雅舒適的氣氛。

黃色的背景對女子而言，猶如一隻光彩奪目的珠寶匣，而女子本人則被長袍的紫紅色絲絨鮮明地烘托出來。常有人認爲安格爾對色彩不感興趣，一位評論家竟說：「除了灰色還是灰色，安格爾先生早有定見」。這幅畫卻推翻了這一論調，更何況濃墨重彩並非偶爾爲之，十二年後作肖像畫《瑪科特·德·聖瑪麗夫人》(巴黎，羅浮宮博物館)時，畫家再次用金黃色畫靠墊，用一襲深紅長袍妝點模特兒。

畫家運用色彩對比法，想必是讚頌德·瑟諾納夫人美貌的一種方式。同時，畫家連這位迷人女子的服飾最微小的細節也不放過。他對脖頸周圍的三層花邊精雕細琢，對待首飾亦如此，模特兒手上的戒指之多，不下於十三枚！粉紅和翠綠的寶石，與印度披肩上的圖案，交相輝映，流溢著奪目的光彩。

難以捉摸的模特兒

如此華麗的裝扮使我們眞切感受到德·瑟諾納夫人的存在，然而她目光冷漠，據說她本人也正如畫中一樣難以捉摸。

她的姿態流露出極度的倦怠：安格爾在此似乎沒有想到人體的骨骼構造——這有別於同時期創作的羅浮宮《宮女》——但是長長的右臂突出並延長了雙肩的弧線。柔軟的手指預示了後來肖像畫《穆瓦特西埃夫人》(1856年，倫敦，國立美術館)中那隻「海星般的手」，強化了理想的柔和感。與其說畫家放棄對人體骨架的準確描繪，不如說他對人體的描繪只服從視覺協調的法則，同時強調曲線的表現力，其他則並不重要。

鏡中的影子可以看作是畫家與現實保持距離的象徵：在幾乎占去畫面一半而毫無色彩的鏡面上，德·瑟諾納夫人的後側影，是一個理想的、遙遠的、模糊的、抽象的影像。安格爾在這幅肖像中探索了「虛畫法」的可能性，後來在「十九世紀的斯芬克斯」《奧杉維爾伯爵夫人》的畫像(1845年，紐約，弗里克藏畫館)，和《穆瓦特西埃夫人》的畫像中，均承續了這一探索。鏡中近景人物的影子占據作品的「另一個」部分，並封閉空間。此畫沒有別的遠景，強調的只是平面，正如幾乎與畫面平行的右臂所表明的那樣。安格爾的作品迷住同時代許多肖像畫大師，是不足爲奇的。美國畫家巴尼特·紐曼(Barnett Newman)，在羅浮宮面對《宮女》時曾驚嘆道：「這傢伙是位抽象畫家，因爲他想把圖畫當作一個平面來使用。他更常看到的不是模特兒，而是畫布。」

→參閱246-247頁，＜土耳其浴室＞。

讓·奧古斯都·多明尼各·安格爾

1780年，安格爾生於蒙托邦。他入大衛畫室習畫，1801年獲羅馬大獎。他在義大利延續在巴黎以來即不斷創作的肖像畫，偶而也作歷史畫和裸體畫，顯示他有意仿古和詮釋自然的個人特色。

官方指定購藏《路易十三的誓願》是對安格爾的禮讚，此畫在1824年畫展上大受歡迎，相對於德拉克魯瓦《希阿島的屠殺》大膽的浪漫主義畫風，安格爾這幅畫很快變成捍衛傳統風格的宣言。1827年，安格爾以《荷馬之榮》進一步肯定古典主義，反對德拉克魯瓦《薩丹納帕勒斯之死》恣意誇張的畫風。作爲一個官方藝術家，他無疑取得了輝煌的成就，但《聖徒森福尼安的殉難》在1834年沙龍展上的失敗，使他大受打擊，從此不再參加畫展。

1835至1841年，安格爾任羅馬法蘭西畫院院長，以後在巴黎創作極受歡迎的肖像畫，如《奧松維爾伯爵夫人》(1845)，並爲古蹟作大型裝飾畫(《黃金時代》，當皮耶城堡，1842-1849)。《土耳其浴室》(1759-1863)則是他晚年的代表作。

《安格爾夫婦在羅馬》，
讓·阿洛(Jean Alaux)作，局部，
1818年(蒙托邦，安格爾博物館)。

傑里科把社會新聞變成一幅畫

梅杜薩之筏

《梅杜薩之筏》是一幅高491公分,寬716公分的油畫,1825年,即藝術家去世一年後,被羅浮宮購買收藏。

這件作品最引人注目的特點之一是,大量使用暗色調,營造出慘烈的氣氛,與同時代畫作中,承襲於大衛的明快色彩,恰成對比。

這種效果是大量使用瀝青所造成的,瀝青可以產生發亮的褐色色調,但是它不容易乾,結果褪色嚴重,畫面逐漸變得天光暗淡。

傑里科為羅浮宮博物館藏畫所作的草稿,《梅杜薩筏上的騷亂》(阿姆斯特丹,歷史博物館)。

一名生還者的告白

「《梅杜薩》三桅戰艦在其他三艘海船——輕巡航艦《回聲號》、軍需品運輸艦《盧亞爾號》和雙桅橫帆船《阿爾居斯號》的護衛下,於1816年6月18日離開法國,將塞內加爾總督和該殖民地的主要雇員送往聖路易。船上約有四百名海員和乘客。7月2日,三桅戰艦觸到阿爾甘暗礁。經過五天努力,船仍未浮起,於是造了一條木筏,149名遭難者擠在上面,其餘的人匆忙跳進救生艇。不久,救生艇割斷了牽引的纜繩,任由木筏獨自在浩瀚的大海上漂流。飢餓、口渴和絕望,使這些人互相爭鬥。經過十二天非常人所能承受的折磨,《阿爾居斯號》終於救起了十五位奄奄一息的人。」(海難生還者科雷阿爾的見證。)

「傑里科(Géricault)先生,你剛剛作了一幅海難畫,但它對你可不是一場災難。」據說路易十八在1819年的畫展上講了這段話稱讚《海杜薩之筏》(le Radeau de la Méduse)。時年二十八歲的年輕藝術家,創作了一幅不朽巨作。這位藝術家自認他繪畫的首要條件是「引人注目,點醒世人,令世人驚奇。」

國王的話雖然暗示這件作品有許多理由令他不快,但也等於承認這幅作品的成功。

不祥之旅

儘管《梅杜薩之筏》只簡略地題為《海難畫》,但它的主題很快便被公眾識別出來。1816年7月的某一天,三桅戰艦《梅杜薩號》在西非外海觸礁擱淺,149人擠在一條不牢固的小船上,經過十二天的漂泊,歷經一連串慘事之後,十五名倖存者被《阿爾居斯號》帆船救起。其中兩個人科雷阿爾(Corréard)和薩維尼(Savigny),於1817年11月發表了海難記。在這篇敘述的啟示下,藝術家畫了好幾幅草圖,為最後的構

圖作準備。第一批素描呈現木筏上的暴動,接著是野蠻鎮壓,以及同類相食的慘劇,最後還有個小插曲:遠處出現一艘路過卻未看見失事者的船。

盧爾市郊的畫室

選擇如此簡單的題材作一幅巨畫的內容,是個大膽的舉動,因為參加1819年沙龍展中約一百幅的巨型「歷史畫」,大多表現宗教主題或波旁王朝的歷史插曲。只有傑里科大膽的擺脫一向資助藝術家的官方所強加的種種約束;他自由地展現對現代主題的愛好,運用寫實手法揮別過去一直拘泥於畫室裡的畫法。

傑里科的友人講述了這幅作品誕生的經過。為了作這幅巨畫,畫家在盧爾市郊租了一間寬敞的畫室。從1818年秋到次年夏,傑里科盡量設身處地的去體驗慘劇發生的情景,以便更傳神地將它展現於畫布上。他剃光了頭,過了八個月苦行僧式的生活,參考大量資料,甚至請《梅杜薩號》的生還者製造木筏的模型,同時充分發揮其想像力。一些生還者前來擺姿勢,從而

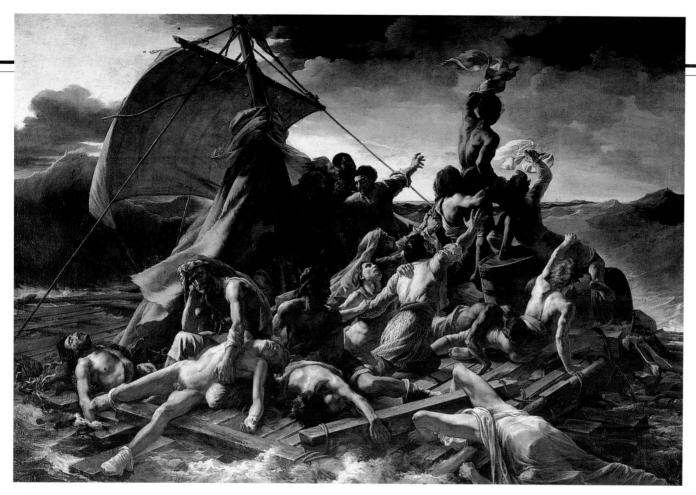

《梅杜薩之筏》，傑里科作，(巴黎，
羅浮宮)。整體和(左頁)局部。

讓畫家保留了人物的個性和寫實性。為了
描繪死亡，傑里科強制自己到博榮醫院畫
垂死者的臉，或在自己畫室裡描繪截下來
的四肢，觀察其腐爛的過程。他注意任何
細節的真實性，連背景也不放過：1819年3
月，畫家研究勒阿弗爾的海景，使畫面上
晨光曦微和威脅小船的滾滾波濤真實可
信。這種媲美於實驗室的準備工作，使得
畫作效果驚人，而構圖的表現力更增強此
一效果。德拉克魯瓦(Delacroix)想到木筏
的不平衡時寫道：「好像一隻腳已經在水
裡了。」木筏形成一條對角線，朝遠方帶
來一絲希望的船延伸而去。

災難的寓意畫

如此逼真的場面令人心潮起伏、情緒激
動。許多人認為該畫表達了反君主政體的
立場，鞭笞了《梅杜薩號》船長的無能，
因為他是個倚仗靠山出任該職的流亡貴
族。這些人忘記傑里科故意從作品標題
中，剔除一切明顯暗示事故的因素。他只

狄奧多赫 · 傑里科

傑里科1791年生於盧昂，最早師從韋爾內
(Carle Vernet)。後來入蓋蘭(Guérin)的畫
室，並經常去羅浮宮習畫。1812年他在畫
展上初露鋒芒，參展作品《衝鋒陷陣的輕
騎兵軍官》(現藏羅浮宮)。1816至1817年
旅居義大利期間，他有機會浸淫於一些經
典作品，並作一番思考，這對《柏柏爾馬
賽》的不同稿本產生了十分明顯的影響。
之後，他以不到一年的時間創作了巨幅
《梅杜薩之筏》，該畫在1819年的畫展上

掀起波瀾。作品在英國展出時受到空前的
歡迎，而他也在英國培養出對現代主題更
大的興趣(《埃普索姆大型賽馬會》，
1821年，羅浮宮)。傑里科帶有科學性的
寫實畫風，早已體現於他為博榮醫院所繪
的許多習作中，和他最後畫的五幅《精神
病人肖像》裡，為了這些畫，他還曾對偏
執狂作過臨床觀察。傑里科數次墜馬受
傷，在長時間的昏迷後，於1824年去世，
享年33歲。

是採用合乎自然的主題來創作，所以他很
注意表現手法的典雅，排除嘩眾取寵和獵
奇的成分。

當時報上發表的石版畫，比不上前輩畫家
對傑里科的啟發，糾結交纏的半裸軀體，
令人想起米開朗基羅(Michel-Ange)《最後
的審判》，甚或魯本斯(Rubens)《遭天罰
者的墮落》。近景中父親挽住兒子屍體沉
思的那張面孔，不遜於古代的名畫。病人
和垂危者的陳列方式，則近於格羅的名畫
《亞法的鼠疫病人》(1804年)。這些習作在

在說明了傑里科如何逐步提煉主題：某些
素描中容易識別的軍裝在畫中消失了，轉
而以裸體代之。「作者不認為有必要指明
人物的國籍和身分。他們是希臘人還是羅
馬人？是土耳其人還是法國人？他們在哪
一方天空下航行？」一位批評家曾如此發
問。但這些都不重要，此畫主題是人的災
難，暗色調使之顯得更加沈重。傑里科把
一名黑人置於身體疊成的金字塔的塔尖，
他是否暗示著作品的世界性呢？當時很少
有人注意到這個富於象徵意義的細節。

英國畫家康斯特布爾描繪斯陶爾河兩岸風光

乾草車

「微風，露水，盛開的鮮花，世上從來沒有一個畫家把這一切逼眞地畫出來。」英國著名風景畫家康斯特布爾(John Constable)，描繪斯陶爾河兩岸風光時如是說，這是他在畫中最樂此不疲描繪的一條河。

《乾草車》是他最著名的畫作，看上去構思簡樸，實則表露出畫家宏偉的志向。

小主題，大畫法

《乾草車》是畫家爲了在皇家美術學會展出所作的《河景》組畫的第三幅，康斯特布爾希望靠這些作品得到官方的認可。爲此，他依照傳統構思，尤其回想起一些經典作品，如他在朋友藏品中欣賞到法國畫家洛林(Claude Lorrain)的《阿加爾和天使》，乃成爲他的範本。康斯特布爾盡量

從中獲得靈感與啓發。雖然他表現的主題——一輛大車涉水過河——平淡無奇，雖然他畫的是薩福克鄉村熟悉的景色，而不是義大利風光，但是他決定按照「合成的」或「歷史的」風景畫傳統，昇華他的主題。1821年此畫在皇家美術學會展出時，只簡單地題名爲《風景：正午》。顯示他對這幅畫看重的並非地點，而是景色的普遍性，這正是古典畫派的特點。畫的尺寸也蘊含深意，「六英尺」的尺寸常用於歷史畫，即重大主題的畫，他卻拿來畫風景。這幅風景畫構圖嚴謹，層次分明，逐步將觀者的目光引向明媚的田野。這是長時間思考的結果。

康斯特布爾完成這件作品前，在戶外畫了許多習作，並按作品比例畫了一幅草圖，通常這是創作巨幅畫採用的方法。如此精心之作，反而可能使畫作顯得冷清而毫無生氣。但事實恰恰相反，它給人一種與自然息息相關的和諧感，和洛林的風景畫一樣，讓人得以靜下心來沉思冥想。

「這是水，空氣，蒼穹」

但這是不是同一個天地呢？近景，陡峭的

克洛德・洛林，《風景，阿爾加和天使》(倫敦，國立美術館)。康斯特布爾的作品深受法國古典藝術的影響。

這幅畫高131公分，寬185公分，1820年11月至1821年4月，畫家在多幅寫生習作的基礎上，創作此畫於倫敦。畫的右下角註明了作者姓名和創作年代：「約翰・康斯特布爾畫，倫敦，1821年」。定居於法國的畫商阿羅史密斯(John Arrowsmith)買下這幅作品，1824年8月至1825年1月，該畫在巴黎沙龍展出。1886年起藏於倫敦國立美術館。

河岸上，一條孤零零的狗把觀畫者的目光引向正在過河的大車。這個場景一直延伸到對岸灑滿陽光的田野。一座農舍和一叢樹木占據畫面的左側。

這裡的自然景色絲毫不壯觀，沒有巍峨的山，沒有開闊的全景，只有薩福克起伏平緩的地平線。

這是康斯特布爾誕生的鄉村，更確切地說，是弗拉特福德家庭磨坊周圍的風光，康斯特布爾如此描述它淡淡的詩情：「水車汩汩的舀水聲、楊柳、腐爛的舊木板、插在淤泥中的木椿和矮小的土牆」。在此背景中，他描繪人們日常的活動，遠離了聖經或神話遙不可及的內容。

眞正的主題在於：「這是水，空氣，蒼穹」，法國浪漫派作家諾迪耶(Charles

英國風景畫家

康斯特布爾(1776-1837)從前輩和同時代畫家的作品中，獲益匪淺，這些畫家在英國確定了自然主義的風景畫技法。

水彩畫家協會。該協會1804年於倫敦成立，使水彩畫家的身分獲得官方的承認。其中，坐第一把交椅的是格廷(Thomas Girtin，1775-1802)，他解放以往囿於建築圖或地形圖等次要繪畫型式的技法，把它變成堪與油畫媲美的一種特殊表達方式。

諾威奇藝術家協會。該協會創建於1805年，承襲荷蘭畫派傳統的克羅姆(John Crome，1761-1821)是最著名的代表。他晚年的作品尤爲有名，極具個人特色，表現出對樹木的無比崇拜。原籍諾威奇的科特曼(John Sell Cotman，1782-1842)也在這個團體內，儘管他對中世紀的廢墟興趣更濃，仍熱中以樸實無華、幾何圖形似的風格來表現它們。

《乾草車》，
康斯特布爾作，
1821年(倫敦，
國立美術館)。

Nodier)1821年在《從迪埃普到蘇格蘭山區的漫遊》中這樣寫道。為了讓觀畫者直接沉浸在這種氛圍中，藝術家排除一個個障礙：原準備在近景中畫的一名騎馬者消失了。天空占去大部分畫面，景物抹上閃閃的珠光。

康斯特布爾是水彩畫家，擅長描繪天空的變幻和顫動；他拒絕把天空視為「一條掛在景物背後的白被單」。創作期間，他畫了多幅描繪天空的習作，並把這件特殊工作簡稱為「畫天」。對他來說，「天空的確是統御萬物的自然界光明之源」。

而一幅出色的風景畫也應讓人看到這無法觸摸的顫動與戰慄，對此，畫家表現出高度的興趣，為了更完美地把這一切傳達出來，無拘無束的筆只輕觸而不重壓，只重啟發而不重描繪。白色的、淡淡的筆觸，突出了閃爍之光，也預告康斯特布爾晚期作品中更大膽的作風，即著名的「雪花」技法。

從英國到法國

倫敦畫界對這幅風景畫毀譽參半，但它在法國卻迅速獲致聲名。這幅畫題為《一輛乾草車在一座農舍腳下過河》，它和康斯特布爾的另兩幅作品，同時參加1824年的巴黎畫展。傑里科早在1821年便在皇家美術學會欣賞過這件作品，浪漫派風景畫家

保爾・于埃(Paul Huet，1803-1869)回憶道：「年輕畫家對此畫佩服得五體投地……或許人們第一次感受到一股熱流，第一次見到自然界草木的茂盛翠綠，沒有黑暗，沒有粗俗，沒有矯飾……」這些色調新穎的風景畫，讓德拉克魯瓦留下深刻的印象，鼓舞他以自由的筆觸和明快的色調大膽創作。

巴比松畫派——由盧梭(Théodore Rousseau)、庫爾貝(Courbet)、柯羅(Corot)、米勒(Millet)等組成的團體——最後確立了康斯特布爾在法國的地位。他對自然主義的詮釋令這些畫家神往，進而四處尋覓，他們在楓丹白露的小徑或瓦茲河畔，尋覓到這位英國畫家所鍾愛之鄉村的淡淡魅力。

德拉克魯瓦畫一齣浪漫的悲劇

薩丹納帕勒斯之死

「光彩照人、美女雲集的後宮,如今誰能用這份熾烈、鮮麗,以及詩意盎然的熱情去描繪它呢?在陳設、服裝、鞍韁、餐具和珠寶首飾上流光溢彩的薩丹納帕勒斯的全部奢華,誰又畫得出來呢?」

1862年,波特萊爾(Baudelaire)面對今天依然令我們心馳神往的浪漫主義繪畫《盛大節日》,無限陶醉地表達出他的心聲。可是,在1827-1828年的沙龍上,這幅畫卻引起了軒然大波。

東方之夢

德拉克魯瓦(Delacroix)的靈感,部分自來拜倫1821年的悲劇《薩丹納帕勒斯》。薩丹納帕勒斯(Sardanapale)是距今十分遙遠的一位亞述國王,他被圍困在尼尼微宮中,他擁有的一切都被消滅,馬匹、年輕侍從、妻妾,都親眼目睹這個場面。他本人則在床下架好的巨大柴堆上自焚。太監、宮中官吏奉命執行的屠殺,在我們眼前展開,火苗開始蔓延。

拜倫的劇本和畫家格羅(Gros)取材於埃及戰役的作品,使德拉克魯瓦轉向異國情調的創作,在這兩人影響下,他畫了《希阿島的屠殺》,展現希臘人反抗土耳其人的鬥爭。 該畫在1824年的沙龍上轟動一時。《薩丹納帕勒斯之死》描繪的是畫家想像中的傳奇東方,它與雨果(Victor Hugo)在《東方集》(1829年)中描述的十分接近, 都有縱情聲色和死亡的傳奇故事。置身於殺戮之中卻無動於衷的暴君,不正是那位把「傳出哭聲的沈重袋子」投入大海的蘇丹的兄弟嗎?

「第二號屠殺」

創作與主題一樣充滿激情。由於格羅為其《希阿島的屠殺》,起了「繪畫的屠殺」這個綽號,所以德拉克魯瓦在一封信中稱自己的畫為「第二號屠殺」,一點也不錯,他的作品在1828年展出時,掀起了令人難以置信的軒然大波。

這幅作品令人迷惘:「我們在哪兒?故事發生在哪一塊土地上?」一位茫無頭緒的批評家問道。大衛使觀眾習慣於在近景看到一個仔細打了格子的台,在此它消失在一堆交纏糾結的人體和物品之下。貫穿整幅畫的有力對角線,突出了平衡的不穩定性,床的斜向令人想到著名的《梅杜薩之筏》的斜向衝力。

但是畫家把他參照的因素摻合在一起:近景的人物與畫面平行,還有受古典派影響的邊飾。構圖把接近魯本斯(Rubens)《基督降架圖》的巴洛克傾向和新古典派的影響結合起來,德拉克魯瓦還仿效魯本斯,畫了扭曲的裸體。各式各樣的動作令觀者目不暇給。背景是一名寧可上吊自殺,也不願被奴隸結束性命的東方女子阿依什赫;床的四角是大象頭雕;而「蓄著編成辮子的黑鬈……穿著寬大帶褶的平紋細布服,姿態像女人的薩丹納帕勒斯」,形象孤卓不群,吸引著人們的視線。

德拉克魯瓦在此描繪的是一齣浪漫主義的戲劇,雨果則在1827年12月發表的著名《克倫威爾》序言中,肯定了這種戲劇性繪畫。金子和鮮血的顏色突顯這場東方屠殺的暴烈,這在當時確是驚世駭俗之舉,1864年,浪漫主義藝術最早的捍衛者之一戈蒂耶(Théophile Gautier),於紀念這位畫家的文章中追憶:「他把整桶的顏料潑在畫布上,陶醉地用掃帚作畫。」在安格爾(Ingres)先生為查理十世博物館(即今羅浮宮博物館),完成循規蹈矩的天頂畫《荷馬被尊為神》的同年,德拉克魯瓦呈現出過於浪漫的激情,其引人驚詫是可以理解的。

「我的莫斯科大撤退」

面對紛紛的議論,藝術家本人十分吃驚,

在1827年11月開幕的沙龍上,德拉克魯瓦展出了十三幅畫。較晚完成的《薩丹納帕勒斯之死》,於1828年2月才在沙龍上陳列,它所引起的震撼與爭議,使人們對德拉克魯瓦本人及其作品感到好奇。該畫於1846年由德拉克魯瓦親自出售,後幾經易手,1921年起藏於羅浮宮。

這幅油畫高395公分,寬495公分,1849年第一位買主去世後,畫家注意到畫作發生狀況,「繃緊的畫布變鬆了,下方全部裂開,多處用針線縫合。」畫家乃做了一些修復,維持了原畫的水準。

他覺得批評家們過分嚴屬:「我變成十惡不赦的畫家,連水和鹽也不給我。」接下來數年中,他因未得到官方的任何訂單而

感到傷心。創作《薩丹納帕勒斯之死》後，德拉克魯瓦的浪漫激情似乎減弱了，後來他說這幅畫「是我的莫斯科大撤退，如果可以由小漸大的話」。某些作品，如1854年《獵獅》的畫稿(奧塞美術館)，仍保留著1828年那幅畫的激昂律動，但大多數作品則朝平靜的風格演變。1832年的摩洛哥之行，使他發現東方的真相，異國夢變得理智起來。因此，《薩丹納帕勒斯之死》可說是畫家創作中唯一放射光芒的作品，後來極少見驚世力作。不過，德拉克魯瓦的才情仍毋庸置疑。早在1828年，便有人於這幅畫絕望的暴力中發現了他的才華。雨果寫道：「這幅佳作不受巴黎資產者的歡迎，但是蠢人喝的倒彩卻吹響了榮耀的號角。」

歐仁‧德拉克魯瓦

德拉克魯瓦1798年生於巴黎附近的夏朗東(Charenton)，1815年在蓋蘭(Guérin)畫室習畫，後與英國畫家波寧頓(Bonington)以及傑里科(Géricault)邂逅，受到新傾向的影響。1822年，他以《但丁的水舟》(羅浮宮博物館)在畫展上嶄露頭角。

之後的歲月裡，藝術家成為浪漫主義畫風的帶頭者，引起爭議的《薩丹納帕勒斯之死》是其巔峰之作。後來他轉投心力於古典主義，採用歷史或文學題材作畫(如《南錫之役》，1831年，南錫博物館；《謀殺列日主教》，1831年，羅浮宮)，對當代事件尤感興趣(如《自由領導人民》，1830年，羅浮宮)。畫家對東方風情有明顯的愛好，1832年的摩洛哥之行充實了他的題材(《阿爾及爾的婦女》，1834年，羅浮宮)，對從未去過義大利的他而言，乃重新體驗了古典的文化知識。裝飾古蹟占去他後半生的大部分時間，巴黎聖絮爾皮斯教堂，神聖天使偏祭台的裝飾畫，可視為他藝術精髓的一部分。1863年，畫家在名望如日中天時卒於巴黎。

卡米耶・柯羅描繪法國風光

夏特大教堂

「我只有一支短笛，但是我盡量吹準音符」，印象派藝術家皮薩羅(Pissarro) 在給兒子呂西安 (Lucien) 的信中滿懷崇敬地轉述了柯羅 (Corot)的這句話。

它準確地道出了這位法國畫家，摒棄強烈效果的風景畫的勃勃雄心。

自然與傳統

柯羅在義大利旅居三年後回國創作《夏特大教堂》(la Cathédrale de Chartres)，爲新的畫法作了圖解。 柯羅先後在羅馬和那不勒斯旅行，發現地中海光線的動人之處。他不願在博物館，而寧可在自然界尋求靈感。第一次旅行期間，他很少進博物館，沒有看過米開朗基羅和拉斐爾的作品。他並不鄙視前人的作品。事實上他在巴黎接受的是古典主義的傳統教育，主要師事於歷史風景畫家、羅馬獎第一位獲獎者米沙隆(Achille-Etna Michalon)。他欣賞十七世紀法國大師們的作品，對普桑尤爲欽

《皮埃爾士》，泰勒男爵《浪漫畫中遊》中的一幅版畫。浪漫主義對中世紀畫風頌揚備至，以致這個時代的古蹟風景畫風行一時。

佩，1826至1828年甚至步著普桑的腳步，在眞實風景(羅馬鄉村)中進行再創造，畫了一幅理想化的《普桑漫步》(巴黎，羅浮宮)，畫風與這位古典派大畫家如出一轍。而這也影響了他作品的構圖方式：無論在義大利作的畫(《納爾尼風景》，1827年)，還是在寫生習作中，柯羅總是喜歡按光的強弱，清晰地將畫面分出層次。

法蘭西的朝拜者

畫家返回法國後，受古典作品滋養的寫實風格，成爲他最喜愛的繪畫語言。一方面，藝術家不能忘懷義大利而兩度去遊學，足跡甚至遍佈瑞士、荷蘭、英國。另一方面，他不知疲倦地遍遊法國，從諾曼地到勃艮弟，從普羅旺斯到皮卡底。《夏特大教堂》便是長途跋涉之初的作品。柯羅逃避巴黎1830年的革命動亂，在夏特停

留期間作了一幅大教堂的素描，成爲創作該畫的開端。素描中近景比較模糊，但教堂的建築描繪得一絲不苟，反映了當年人們對中世紀藝術的熱衷。泰勒男爵的法國歷史古蹟版畫集《浪漫畫中遊》也正是在這個時期出版的，第一卷介紹諾曼地，於1825年問世。

在畫的定稿中，教堂向後大幅移動。近景，雜草叢生的小土丘前有一堆石頭，幾座現代房屋遮住大教堂外牆的下部。背景，在不同地點畫了幾個小人。教堂與毫無榮光的普通建物並存，可見畫家有意將日常活動與著名的教堂聯繫在一起。此外，教堂的輪廓清晰地顯現在飄著縷縷灰白雲彩的天空中，這是法蘭西地區春季的天空， 它幾乎占去畫面的一半。 氣氛靜謐，沒有誇張的禮讚，找不到貝碧(Péguy)後來所頌揚的「無法效仿的鐘樓尖頂」，

十九世紀的風景畫

柯羅(1796-1875)的作品雖然極具個人特色，但是它與1830年前後的創作所瀰漫的一股對自然的新感受不無聯繫。1835年一位批評家注意到並大膽預言「風景畫家是今年沙龍的主人」。

浪漫派。喬治・米歇爾(Georges Michel，1763-1843)效法荷蘭畫家，對風車林立的開闊景象尤爲喜愛。他筆下的景象往往帶有戲劇性，狂風暴雨活躍了畫面，用色厚重而筆法生動。依薩貝(Eugène Isabey，1804-1886)更受諾曼地海風的吸引。他用和諧的灰色描繪半透明的潮濕空氣，展現《海上勞工》艱苦悲慘的工作。德拉克魯瓦的友人、浪漫主義藝術和文學的頑強捍衛者于埃(Paul Huet，1803-1869)從傳奇中汲取靈感。描繪身著昔日服裝的騎兵手，在危機四伏的景物中穿行。作家雨果畫了

大約三千幅素描，構想出蠻荒凶殘的自然界，在他詭異的風景畫中經常出現一些怪誕的形狀，其中可以辨識出中世紀城寨的尖形側影，這可能也是1840年來他在萊茵河之遊所留下的回憶(《豎十字架的中世紀城寨》，1850年，巴黎，雨果之家)。

巴比松畫派。爲了在戶外寫生，一批風景畫家來到楓丹白露森林中的巴比松住下，其中大多數人對自然有了更眞切的感受。盧梭(Théodore Rousseau，1812-1867)和米勒(Jean-François Millet，1814-1875)於1840年代末來到巴比松定居，成爲該地的驕傲。柯羅、庫爾貝(Courbet)和雕刻家巴里(Barye)也經常到巴比松附近創作。作家龔古爾兄弟在描寫畫家生活的小說《瑪奈特・薩洛蒙》(1867)中，對這批藝術界人士在巴比松的種種也作了描述。

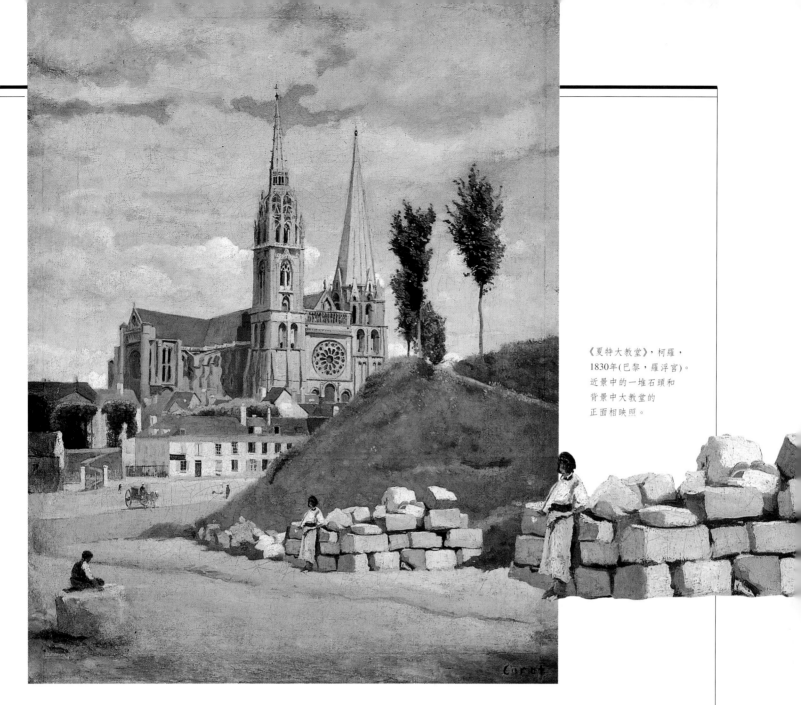

《夏特大教堂》，柯羅，
1830年(巴黎，羅浮宮)。
近景中的一堆石頭和
背景中大教堂的
正面相映照。

只讓人們領略到法國外省城市親切寧靜的
氛圍。《夏特大教堂》令人想到某些風俗
畫或室內家庭畫。柯羅本人也作過這類
畫，與其說他承襲十七世紀的法國傳統，
不如說他與夏爾丹(Chardin)一脈相承。畫
面前部有一個男人和女人，這裡再次顯示
出風俗畫的特點。兩人相距幾步之遙，被
一條街溝隔開，我們可以猜測：他們是
誰？他們互相注視嗎？他們想引誘對方，
抑或吵架後想重歸於好？畫家沒有回答，
聽憑觀畫者發揮想像力。

有音樂癖的畫家

柯羅在畫中建立起一種平衡感，對這位愛

好音樂的畫家而言，作畫毋寧是創造一種
和諧。幾年後有位批評家對柯羅所追求的
和諧下定義：「他是偉大的風景交響樂作
者，他的畫便是音樂會，沒有一個不和諧
或走調的音符……」
和諧統一的形式，不僅僅歸功於宏偉教堂
與尋常建築的結合，柯羅選擇的色彩也有
助於這種效果的產生。他拒絕用刺眼的顏
色，他說這些顏色造成「他不喜歡的強烈
對比」，他選擇的色調都有濃淡深淺之
分，但差別極其微小。他的畫近似於單色
畫：整體為赭石色和灰色，金黃的光線使
色調更加鮮明，為這幅夏特的風景畫平添
了幸福寧靜的氣氛。

這幅畫高64公分，寬51公分。1871年，
藝術家對它作了改動，稍稍延長下部，
加寬兩側。石堆旁的人物(一位女子？
但此人似乎在抽煙斗)被保留下來，又
在左側增加一位青年男子。
1872年柯羅把該畫賣給友人、傳記作家
羅博(Alfred Robaut)。1906年莫羅內拉
東 (Moreau Nélaton)將它捐贈給羅浮宮
博物館，從此成為該館的藏品。作家普
魯斯特曾在小說《在斯萬家那邊》中提
到，這是他最喜愛的畫作之一。

呂德雕刻馬賽曲
志願軍出征曲

「把嗓子喊啞的女魚販子……和呂德先生的戰神，具有相同的偉大情操和尊嚴。」

一位批評家普朗什(Gustave Planche)的這句嚴厲的訓詞，並未阻礙呂德(François Rude)的《志願軍出征曲》(le Départ des volontaires)成為巴黎凱旋門上唯一「高唱」的巨型浮雕……

三十年的工程

修建這座受古代風格影響的建築物，耗時三十年，共換了五位為三個不同政治制度效勞的工頭。

1806年2月，拿破崙決定建造凱旋門，慶祝革命軍隊和帝國軍隊的勝利。1807年8月15日，工程按建築師夏爾格蘭(Chalgrin)的設計方案動工，1814年一度中斷，並受到復辟王朝的威脅。1823年路易十八命令復工，他打算改變建築物的用途，用來紀念1822至1823年，昂克萊姆公爵為恢復國王費迪南七世的權利，而對西班牙發動的征討。雨果在《頌歌集》第八首「致星形廣場凱旋門」中如此歡呼工程的復工：「挺立於天空吧，勝利的門樓！讓光榮的巨人走過，不必彎腰低頭！」

七月王朝期間，凱旋門終於竣工。內政大臣梯也耳，出面調和國內各派之間對凱旋門的矛盾意見，1833年確定以雕刻為裝飾的方案，並向呂德下訂。呂德恢復歌頌1789至1815年之士兵的初衷，以敘述性雕塑作為裝飾。他特別選定四個全國一致同意的有意義日期，為每個日期作一塊高浮雕鑲板，貼於凱旋門的拱腳柱上，鑲板委託三位著名的藝術家製作：東面，呂德作《1793年志願軍出征》，柯爾托(Cortot)作《1810年凱旋》；西面，時年三十五歲的雕刻家埃台克斯(Etex)作《1814年國土保衛戰》和《1815年的和平》。

1833年7月23日呂德受託創作的這幅巨型浮雕，於1836年完成，同年7月29日舉行凱旋門揭幕典禮。全組浮雕都用謝朗斯的石頭雕成，高12.7米，基部寬6米，人物群像寬約5.85米。呂德的作品有豐富的表現力，令凱旋門上的其他幾組雕刻相形見絀。人們稱它為《志願軍出征曲》，現名《馬賽曲》。

△
《戰神》，1898，凱旋門浮雕模塑品（巴黎，奧塞美術館）。

《自由領導人民》，德拉克魯瓦作，1831年(巴黎，羅浮宮)。呂德的友人，浪漫派畫家德拉克魯瓦和雕刻家一樣，創造了栩栩如生的作品。

坷坎一生的回報

從保存至今的呂德原始素描發現，他一度以為能在凱旋門裝飾上大有作為，在雕刻《從埃及班師》的部分帶飾時，他為四個拱腳柱都打了草樣。如果全部由他一人完成製作，這位藝術家倒也不枉此生。呂德生

於1784年，最初在故鄉第戎習畫，1812年獲羅馬獎，但因經費緊縮未能如期遊學義大利。1814至1827年他被迫流亡比利時。儘管雕刻家最終只得到裝飾凱旋門的部分訂件，他依然熱情地投入《志願軍出征》的創作。因為主題對他太有吸引力了：1792年他的父親參加國民自衛軍，他本人也是位狂熱的愛國者。所以他滿懷激情，把這些高唱「馬賽曲」踏上征途的聯盟派，刻劃得栩栩如生。

「撒野的悍婦」

作品的上部是一尊展開雙翼的「戰神」，他正號召志願兵入伍，保衛受列強威脅的祖國。在他腳下，一名身穿鐵甲的首領似乎效法著他的動作。他身邊圍著一群民兵：有戴頭盔的青年，有諄諄囑咐的老人。總體結構嚴謹，群像十分協調。年輕人捏緊的拳頭，與戰神吼叫的嘴巴保持垂直，和其他細節一樣表明了畫家對和諧的關注。呂德流亡布魯塞爾期間與畫家大衛(Louis David)邂逅，深為他雄渾有力的筆觸感動。這幅畫中有許多方面令人想起後來一位藝術家畫的《薩賓人》中人物誇張的手勢，與肌肉發達的軀體。

但是，《志願軍出征》的動感和飽含的激情是前所未有的。藝術家在這件作品中無比興奮地重溫了與其本人生活密切相關的壯烈時刻，他說：「這裡面有令我怦然心動的東西。」據說他為了刻劃戰神的表情，讓妻子作模特兒，不停地命令她大聲喊叫……，身體激發出來的動力，只有在浪漫派的繪畫中才能找到，強烈的主體姿態令人想起德拉克魯瓦(Delacroix)1831年畫的《自由領導人民》。但是雕刻家運用更特殊的表達手法：這幅高浮雕在凱旋門四組浮雕中最有立體感，強烈的明暗效果和光線的對比，把激情渲染得淋漓盡致。

這件栩栩如生，雕像姿態如「撒野的悍婦」般，所發出勇敢的吶喊聲，令觀者彷彿親耳聽聞，久久難以停息。眾多藝術家從中汲取了靈感，比如羅丹(Rodin)參加1879年巴黎市發起的「衛國紀念碑」比賽時，他的參賽作品《拿起武器的召喚》也發出了類似的吶喊。他那富於異國情調的動物雕刻傳達出十分猛烈的原始衝動，為當代人帶來新奇感。

《志願軍出征》，1792，又名《馬賽曲》呂德(巴黎，凱旋門)。

浪漫主義雕刻

一位先驅：約翰·迪塞尼厄爾(Jehan Duseigneur)。「在各門藝術中，最不適宜表現浪漫主義理想色彩的便是雕刻了。它似乎在古代就被宣判了終極的形式……任何雕刻家都必然是古典派。」戈蒂耶(Théophile Gautier)發表的這個觀點，普遍被接受，但卻被1831年和以後舉辦的沙龍所推翻。迪塞尼厄爾(Jehan Duseigneur，1808-1866)似乎是新傾向的象徵。他的《憤怒的羅蘭》受到《雕塑的克倫威爾序言》的一位批評家所稱贊。這件作品以極強的感染力對痛苦作了悲愴動人的展現，完全擺脫了對古代作品的仿效。

浪漫主義流派的確認：普雷奧(Auguste Préault)和大衛·德·昂熱(David d'Angers)。該流派遠離嚴肅呆板的新古典主義，這一點在普雷奧(1809-1879)等陸續創作的作品中，得到確認。他是浪漫主義的熱情捍衛者，當年參加過「艾那尼之戰」。他的浮雕《殺戮》(夏特美術博物館)雜亂無章地把表情激忿的面孔交織在一起。該作品的石膏複製品，曾在1834年的沙龍上展出。大衛·德·昂熱(1788-1856)專攻肖像畫，這類畫在歌頌英雄神話的時代十分流行。他的《帕格尼尼》(1830年)額頭高昂著，刻著深深的皺紋，頭髮飄逸，兩眼深陷，像是動人心弦的演奏高手的化身。

巴里的動物雕刻。在四處尋求題材以表現自然主義的下一個新型主題出現了：「動物比人更能反映生命的原始行動」。於是雕刻家走上畫家傑里科(Géricault)和德拉克魯瓦開拓的道路。巴里(Antoine-Louis Barye，1796-1875)是這一類雕刻的專家。從1831年《老虎吞食印度食魚鱷》後，還有美洲豹和獅子，一個個富於異國情調的野獸出現了。巴里常到植物園或動物館寫生，有時德拉克魯瓦和他作伴。他擅長用精確的線條表現猛獸的動作姿勢。

透納，進步幻象的目擊者

雨、蒸汽和速度

《雨、蒸汽和速度》，J.M.W.透納（倫敦，國家美術館）

「這是一切眞正的災難。電光閃爍，碩大的火鳥振動雙翼，通天高聳的雲層被雷擊坍，四濺的雨水在風的怒吹下蒸發，一派世界末日的景象。」

這是戈蒂耶(Théophile Gautier)對《西部大鐵路》的觀後感。這幅構思怪誕的畫，爲透納(Turner)贏得了「天才狂人」之稱。

「現代」的主題

一輛火車，沿著工程師布律內爾於1839年建造的高架鐵路，穿越泰晤士河。銜接泰晤士河河谷和德汶郡的西部大鐵路，是當代了不起的大工程，火車最高時速可達120公里，很可能是當時世上最快的火車。在《雨、蒸汽和速度》(Pluie, vapeur et vitesse)中，透納所畫的火車傳達出一股昂然衝向觀衆的力量。1844年該畫在皇家美術學院展出時，甚至有評論家幽默的勸大衆，在火車「從畫中蹦出來，穿過對面的墻壁衝入查靈克羅斯」以前，速速前往觀畫。

透納之所以在1844年以西部大鐵路爲作畫題材，可能是因爲這條新鐵路橫跨他的出生地——德汶郡。但除掉這個偶然的原因，這位英國畫家也十分關心科技給世界帶來的進步與變化。早在1838年他便創作了《「勇猛者號」的戰鬥》(倫敦，國立美術館)，表現一艘舊船被牽引至拆船工地的情景。

無情的野獸

這第一幅以科技文明爲題材的畫，爲以後同一主題的作品奠下基礎。古船「勇猛者

約瑟夫·麥洛德·威廉·透納

J.M.W. 透納1775年生於倫敦。從小才氣過人，早在1799年便獲得官方肯定，成爲皇家藝術學院的院士。他對前輩大師，尤其對熱雷(Claude Gellée)和普桑(Poussin)的欽佩，體現在他的歷史畫中(《埃及第十天災》，1802，倫敦泰特美術館)。致力水彩畫和1802年的歐洲大陸之行，增強了他觀察現實的意識。1819年他迷上了義大利，並旅居威尼斯，此時光線逐漸成爲其繪畫的重要主題。

1835年，透納以《議會火災》(費城博物館)證明他既對現代主題感興趣，又不放棄戲劇性效果。用一位批評家的話說，他製造出一連串「令人眼花撩亂的幻象」，而大海常常是舞台(如《暴風雪》，1842年，泰特美術陳列館)。透納喜好朦朧的夜色和不斷變幻的大自然，應可歸於浪漫派畫家之列，但他不安於此，又以自由的筆法，預告了世紀末畫家逼眞表現光和氣氛的探索。透納最後於1851年卒於倫敦。

號」似乎比深色的拖船更威嚴、更莊重，而後者煙囪噴出的淡紅色煙霧，好像把它變成一架殺人的機器。

西部大鐵路的火車，和這艘令人不安的船，一樣叫人看了恐懼。 照戈蒂耶的說法，它是名副其實的「可怕怪獸」，它「在黑暗中睜開紅玻璃般的雙眼，身後拖著一節節脊椎骨似的車軌，猶如一條巨大的尾巴。」它開膛剖腹，露出噴火的內臟，如洪水般穿過景物。在它旁邊，人不過是胡亂塗抹出來的：右側一位農夫模糊的身影，左側泰晤士河上游人的身影，和見到怪物飛奔而逃的野兔一樣，是一個業已結束的時代最後的見證人。

透納不是唯一把鐵路火車描繪得如此可怕的人，狄更斯和德拉克魯瓦(Delacroix)都和他有相同的看法。他的同輩畫家馬丁(John Martin，1789-1854)，在1854年的《最後的審判》中，就把火車畫成運送靈魂去地獄的車輛。對於一直在風景畫中尋求戲劇效果的透納來說，難道還有比這更好的主題嗎？

火車馳過的印象

不過，畫的標題《雨、蒸汽和速度》絲毫

沒有反映出畫家的寓意。威廉·透納在這幅畫以及他的大部分作品中，都沒有講述情節曲折的故事的習慣，他的畫只傳達一種印象。有意的模糊是這幅畫的最大特點，這不禁讓我們想起王爾德(Oscar Wilde)的一句話：「在透納以前倫敦沒有霧。 」是他，興奮地往畫布上塗出一條條顏料擦痕，厚塗法使畫面表面凸起，表達出一種氣氛，這種氣氛是靠難以觸摸的因素營造出來的：像火車噴吐的煙，一陣陣的雨，火車的速度，統統用火焰般閃閃發光的色彩來表現。

這幅畫可以看作是一個繪畫時代的結束。它大大地震撼了法國的印象派畫家。莫內(Monet)和皮薩羅(Pissaro)在1870-1871年法德戰爭期間和公社時期避難於倫敦，面對透納的畫，他們心潮難平。儘管後來《日出印象》(1872年)的作者對透納「洋溢著浪漫激情」的想像力持保留態度，但在當時，這些彩虹、輕霧，這些抽象的景物卻令人振奮不已，也為他日後繪畫世界的探索開闢了新道路。

在1874年首次舉辦的印象派畫展上，《雨、蒸汽和速度》以布拉克蒙(Bracquemond)製成的版畫形式參展，表達了這一代人這位對英國大師的崇敬之情。

《最後的審判》，約翰·馬丁作，
1854年(倫敦，泰特美術館)。
火車令人著迷和不安。這是
一輛把靈魂送往地獄的火車。

描繪速度的畫

德國，阿道爾夫·馮·門樂爾(Adolph von Menzel)。透納雖是首位對現代科技文明——鐵路感興趣的人之一，但他並不是唯一將它入畫的人。1847年，柏林人門樂爾就曾畫了柏林—波茨坦火車，以更寫實的手法，表露出對這個新時代主題的興趣。

印象派畫家。藉助火車將速度融入繪畫，活躍了繪畫的張力。

印象派畫家經常乘火車去巴黎郊外，所以也經常畫鐵路，而他們有意識的模糊畫法，似乎給平面風景帶來具有速度感的新面貌。

二十世紀。與汽車的發展聯繫在一起的鐵路，沒有被義大利的未來派遺忘。1910年起，他們紛紛在畫布上畫出如幾何圖形般，閃電式橫穿而過的火車。畫家費爾南·列熱(Fernand Léger)於1912年創作了《交道口》，由擠在一起的各個成分組成的背景隱約可見。畫家在一篇著名文章中表達了新的感受：「一輛汽車或一輛特快列車穿越風景畫面，風景失去了描述價值，卻增加了綜合價值；車廂門或汽車玻璃在疾駛中改變了事物通常的面貌。」

《柏林—波茨坦鐵路》，門樂爾作，
1847年(柏林，國家博物館)。

一位初出茅廬的藝術評論家

波特萊爾參觀沙龍

《波德萊爾畫像》，庫爾貝作 ▷
(蒙彼利埃，法布爾博物館)

《摩洛哥蘇丹》，
德拉克魯瓦作，
(圖魯茲，奧古斯丁
博物館)。波特萊爾
是德拉克魯瓦的
熱情捍衛者。

「他把牆上的畫瀏覽一遍。迎面是巨大的、血淋淋的屠殺場面，左邊是身材魁梧、面色蒼白的教皇，右邊是國家的指定作品。然後是一些肖像畫、風景畫、室內家庭生活畫，色調刺眼，一幅幅鑲在簇新的金色畫框裡。」

作家愛彌爾·左拉(Émile Zola)以上述嘲諷筆調所描述的沙龍，是上一世紀當代藝術的盛大博覽會。每年一度由「在世藝術家」來做展示。因會址羅浮宮的方形沙龍(方廳)而得名，吸引各路官方人士和社交界名流。但是，當天才詩人波特萊爾(Charles Baudelaire)參觀沙龍時，這美術界或社交界的盛事，就變成敏銳反映時代感覺的編年史。

聰明的「指南」

1845年的沙龍於3月15日開幕。參展作品有

沙龍

1663年，皇家繪畫與雕塑院正式決定主辦展覽會(但1667年才首次舉辦)，自1725年起，展覽會在羅浮宮方形沙龍(方廳)舉行，因而通常被稱為沙龍。

沙龍起初是不定期的，十九世紀時，通常每年舉辦一次。和在十八世紀時一樣，沙龍是當時的重大事件，它為藝術家們提供一個被大眾認識，被批評家注意，並獲得官方訂件，甚至榮膺獎章等最高榮譽的機會。

作品參展須先經過一個地位相當於畫院的評委會的批准。該評委會的標準狹隘嚴厲，藝術家人數眾多，而展廳容納的作品有限。

因此，1863年又創辦一個經拿破崙三世(Napoléon III)批准的「落選者沙龍」，為落選者提供一個展示的機會，不料卻揭開了正統瓦解的序幕。

《君士坦丁哈里發
阿利·本·哈麥特，
哈拉夏人首領及其隨
從》，塞里奧(Théodore
Chassériau)(凡爾塞，
城堡博物館)。

2332件，其中1673幅畫照慣例一件件地掛到牆壁頂端。這一年沒有大作，也沒有引起非議、挑起論戰的作品。大藝術家沒有參展，如安格爾(Ingres)，這和1834年他的《聖森福里安殉難》遭到冷漠對待，使他傷心透頂有關。《惡之華》發表前十年，波特萊爾參觀這次平庸的畫展，使他有機會寫出第一本評論記《1845年沙龍評論》。這是一本普通的小冊子。此外，他又針對1846和1859年的畫作評論。1868年，這些評論文章以《美學珍品》為題結集出版。詩人依照他在前言中提到的傳統「指南」格式，為每件作品撰寫簡介，按雕塑的不同種類分章評論：歷史畫、肖像畫、風景畫……後來他放棄這種簡便的方式，把重點放在思想爭論上(如1846年的＜現代特色概念＞；1859年的＜想像力＞，他的評論乃成為真正的文學作品。

對「天真」的禮讚

不過，評論家的良好素質，早在1845年便顯現出來。波特萊爾從小便經常出入藝術家們的工作室，出自其手的多幅素描顯示，他本人具有繪畫天分，他的眼光和甘冒風險的精神令人折服。

某些人會因他的評論付出慘重的代價，比如韋爾內(Horace Vernet)，他雄心勃勃的《阿布德·埃爾─卡德爾首領一家被擄》的畫作，不過是一幅按照「連載小說作家的方法」展示的「小酒館全景畫」。相反，一些沒沒無聞的藝術家也會因詩人的文章而一舉成名，比如波特萊爾盛讚一位深受安格爾影響的不知名畫家奧蘇利埃(William Haussoulier)的《青春之泉》。這幅畫顏色刺目(波特萊爾用「花花綠綠」來形容)，屬於「行吟詩人」的風格，整個畫面充滿懷舊情緒，展現中世紀的風情。波特萊爾欣賞畫中的「天真」，他在其他評論中也對天真大加頌揚，稱此特質為別具

一格的創造能力，是與學院派枯燥乏味的精湛技巧決裂的自發表現，學院派創作的只是「光亮、乾淨、運用技巧發亮的作品」。因同樣「天真」之故，他愛上柯羅(Corot)的歷史風景畫《荷馬與牧羊人》。波特萊爾寫道：「柯羅先生是現代風景畫派的帶領者。」而夏塞里奧(Chassériau)的《君士坦丁哈里法及其隨從》亦令他著迷，這幅帶有東方色彩的巨幅肖像畫，在他看來：「令人想到大師們天真大膽的筆觸。」

褒德拉克魯瓦，貶安格爾

夏塞里奧之所以獲批評家青睞，主要是因他與德拉克魯瓦(Delacroix)一脈相承，且獲得其真傳。波特萊爾在《沙龍評論》中表達他對《薩丹納帕路斯之死》的仰慕之情。他說：「德拉克魯瓦顯然是古今最別具一格的畫家。他是『受詩人們喜愛』的藝術家與新畫法的倡導者，也是浪漫主義美的實踐者。他善於用動勢和顏色暗示『劇情』，其感傷的情調和對無限的嚮往，令人『神思飛逸』。」

在盛讚德拉克魯瓦的同時，波特萊爾對安格爾卻極為嚴厲，認為他唯一的長處只是

尊重古代理想，「為它增添一些現代藝術的好奇和細緻」罷了。十年後，1855年舉辦萬國博覽會之際，波特萊爾寫了一篇措辭尖銳的文章，承認安格爾的畫讓他產生「不舒服、厭煩和害怕」的感覺，他指責畫者「思考能力的缺陷、喪失和消退」，抨擊他的畫刻板，以及對風格有近乎病態的關注。波特萊爾的評論大膽並帶有偏見，確實有欠公允。不過，他並不想當他那個時代的史學家，而只想做一個心明眼亮的引路人。這種選擇使詩人成為另一位研究藝術幻象的大作家、二十世紀馬爾羅(André Malraux)的先驅。

→參閱230-231頁，＜薩丹納帕勒斯之死＞。

《荷馬與牧羊人》，柯羅(聖洛博物館)。

浪漫主義時期的藝術批評

沙龍這一藝壇盛事，加速狄德羅在十八世紀，以文學形式做藝術評論而被人們接受的過程。1845年舉辦沙龍期間，《藝術家》雜誌發表了狄德羅的＜1759年沙龍評論＞，促使波特萊爾走上同一條道路。儘管波特萊爾的眼光和筆鋒，在今天仍然令人仰止，但仍有其他人熱中藝術評論，為十九世紀上半繁榮的畫壇作出貢獻。

古典派反對浪漫派。因長壽而有「藝術界智慧長者」之稱的德萊克呂茲(Étienne-Jean Delécluze)是位權威人士。他生於1781年，曾拜大衛為師，一生寫過千餘篇文章，至死(1863年)仍捍衛古典主義的美學價值，反對浪漫主義的奔放熱情。托雷(Théophile Thoré)，又名布爾格(William Bürger，1807-1869)，他初為政治記者，接近社會主義理想，無條件地為德拉克魯瓦辯護，並支持友人泰奧多爾·盧梭。

泰奧菲爾·戈蒂耶(Théophile Gautier)。德萊克呂茲和布爾格，是專業藝術批評家。而除波特萊爾外，還有多位作家和詩人效法繆塞(Musset)和斯丹達爾(Stendhal)，嘗試作藝術評論。戈蒂耶(1811-1872)尤為其中佼佼者，1836至1853年他負責《新聞報》的藝術專版，亦曾在別處發表多篇論評。他在畫室當過藝徒，鍛鍊了眼力，思想開放大膽，藝評寫得熱情洋溢。他喜歡旅行，尤其注意東方風情畫家，這些人和他分享他稱之為「藍色病」的古怪懷舊情緒。

世紀末的鼎盛。這種敏感而帶有文學性的評論，預示了十九世紀下半葉的繁榮。龔古爾兄弟、左拉和後來的象徵派作家，如奧里耶(Albert Aurier)、莫里斯(Charles Morice)、詩人維爾哈倫(Émile Verhaeren)等通力合作，遂更新了藝術表達的方式。

維多利亞時代的英國詩人

拉斐爾前派畫家協會

「他們使貪圖物質利益、忙於瑣碎小事的當代人，受到一次詩歌和理想性的薰陶。在黑色、昏暗、枯索、充滿鋼和煤的英國，他們展現了一個由夢幻、騎士、基督教感情和溫和的異教徒所組成天堂般的英國。」

二十世紀初，藝術史家福西翁(Henri Focillon)如此概括一群英國畫家們的經歷——他們力圖恢復消失近四個世紀的繪畫方法。

拉斐爾之前的藝術

拉斐爾前派畫家協會，成立於1848年。這一年，皇家美術學院的年輕大學生們，決定組織起來，與當代作品的平庸乏味進行對抗。他們年紀不過二十上下，其中最重要的有羅塞蒂(Dante Gabriel Rossetti，1828-1882)、亨特(William Holman Hunt，1827-1910)和密萊司(John Everett Millais，1829-1896)。他們的目的是尋回中世紀的傳統，使繪畫重獲自拉斐爾(Raphaël)以來所失去的眞誠和豐富的精神內涵。

在他們看來，拉斐爾和文藝復興時期的畫家，把繪畫引上探索風格徒勞無功的歧路，背叛了「文藝復興前期」畫家不凡的眞實性。因此必須使「拉斐爾前派」藝術家的手法獲得新生，同時選擇富於詩意的主題，或引起社會和宗教反響的題材作畫，這類主題和題材具備高尙的思想，與被斥爲輕浮的當代風俗畫徹底決裂。

按照這些原則完成的第一批作品於1849年展出，並獲得好評。然而1850年，密萊司的《基督在父母家中》，卻引起觀衆非議，首次讓該畫派捲入是非的漩渦。

象徵意義

《基督在父母家中》的風格，受十五世紀法蘭德斯繪畫的影響，宗教主題被置於日常環境中，每件物品都有象徵意義。幾個人聚集在木匠約瑟夫的工作坊裡，中間是基督和聖母，右邊是約瑟夫和小聖約翰巴蒂斯特，左邊是馬利亞的母親安娜和一名學徒，耶穌剛被一枚釘子扎傷。這則軼聞是1849年密萊司在牛津大學時得知的。其他細節同樣具有涵義。

聖約翰端來滿滿一盆水，這預告了他未來的角色——爲耶穌施洗。背景中梯子上的白鴿，令人想到聖靈。上帝之子頭部上方

《聖母領報》，羅塞蒂作，1849-1850年
(倫敦，泰特美術館)。拉斐爾前派畫家，
希望恢復中世紀末圖像的美妙。

文藝復興前期藝術家的回歸

德國的拿撒勒人。1809年在維也納誕生的協會，被置於聖路加(Saint Luc)的保護之下，它是拉斐爾前派畫家協會的先聲。這群年輕藝術家一心與學院派決裂，而用「文藝復興前期畫家」，即拉斐爾之前畫家的簡樸風格，表達自己的信仰。奧韋爾貝克(Friedrich Overbeck，1789-1869)、普福爾(Franz Pforr，1788-1812)和他們的友人，於1810年定居羅馬。他們狂熱的信仰天主教，留著長髮，披寬大的短斗篷，活像拿撒勒的耶穌，因此後來被戲稱爲「拿撒勒人」。他們過著修道士的生活，崇拜十五世紀多明尼各會修士畫家安杰利科(Fra Angelico)。1811年，科爾內留斯(Peter Von Cornelius，1783-1867)加入協會，1812年普福爾逝世。這群藝術家在裝飾建築物(如巴托爾迪宮和瑪西莫俱樂部)，找到了自己的道路。

安格爾(Ingres)和里昂畫派。作家哥德對這股回歸的潮流持懷疑態度，他說這是一種「倒退」。然而在厭倦畫室技法、渴求眞情的歐洲，懷舊情緒卻感染了許多人。法國人安格爾初涉畫壇便留戀古風，因而在羅馬十分贊賞拿撒勒人的活動。接著，他的學生法蘭德勒(Hippolyte Flandrin，1809-1864)和一群原籍里昂的藝術家一樣，在爲聖日耳曼德波雷教堂作壁畫時(1864年)，想起這批在羅馬的德國人。他預言德國人將對衆多畫家產生吸引力，這些畫家在世紀末接過「拉斐爾前派畫家」的火炬。其中最著名的當推夏瓦納 (Puvis de Chavannes，1824-1898)，他牢記從喬托(Giotto)和十五世紀佛羅倫斯的壁畫中所汲取的心得，然後在自己象徵主義的作品中，表現文藝復興前期畫家的簡樸風格。《基督教的啓示》這幅1883年裝飾里昂博物館樓梯的壁畫之一，即表達出對安杰利科的尊崇。

的三角尺，是三位一體的象徵。左面門後擠作一團的羊群，是虔誠基督徒的象徵，右面正在飲水的小鳥，是汲取精神營養的靈魂化身。

平凡的人和物

精細入微的各種象徵與細節處理——無論對人對物，都加以嚴格的描繪。畫中所有人物都是照真人畫的，密萊司的父親擺出姿勢，讓畫家畫約瑟夫的面部。羊群是依照屠戶那裡買來的羊畫的。木匠工作坊也非杜撰，是密萊司根據實景畫的。他的筆法精確，不放過任何微小的細節，工作檯的木紋和約瑟夫胳臂上的青筋都清晰可見，這正是始終注意細枝末節的法蘭德斯遺風，也是畫家與新技法——1830年代末出現的照相術，即達格雷照相法——爭長短的一種方式。

軒然大波

對主題作毫無詩意的處理，以及直截了當地對宗教場面作現實化的勾繪，是令人驚訝的手法。事實上，公眾的反應的確十分強烈。最尖銳的批評來自作家狄更斯，他在1850年發表的一篇文章中痛斥該畫粗

俗，認為它幾乎褻瀆了神明。其實密萊司的意圖是弘揚宗教精神，和同時代法國寫實畫家庫爾貝(Courbet)一樣，他大膽的採用直接的語言，向公眾傳輸宗教感情。

1849年，亨特以同樣的手法描繪一部文學作品：英國作家Bulwer-Lytton的一篇短篇小說。這篇小說創作了一個人物「里恩奇」。在1848年革命爆發的翌年，畫家藉里恩奇這位十四世紀羅馬大煽動家的故事，諷喻剛剛把歐洲攪得動盪不寧的事件。亨特和密萊司一樣，是出於社會效益的考慮，而運用寫實手法，希望創作出被大家接受的畫。

捍衛者內鬨而分道揚鑣

用具體語言表達理想藝術的計畫，可能由於自相矛盾而無法長期貫徹。《基督在父母家中》一畫造成的混亂，在協會內部引起內鬨。1852年，這群畫家共同舉辦最後一屆畫展後便各奔東西，只有亨特堅持拉斐爾前派初期繪畫苛求的寫實風格。為了忠實再現聖經的故事——他三次赴巴勒斯坦，實地去感受。

拉斐爾前派畫風尤遺存於羅塞蒂的作品中。這位畫家雖然早已放棄協會最初崇尚

《基督在父母家中》，密萊司作，1849年（倫敦，泰特美術陳列館）。

《替罪羊》，亨特作，1849年（陽光港，利弗夫人藝術陳列館）。畫框上的銘文增強了畫的寓意。

的自然主義，但是他仍保存其主要抱負——「理想性」。但丁和他所愛女子伊莉莎白·西達的姣好容貌給了他靈感。他的作品氣氛神秘，令十九世紀末年的象徵派藝術家為之傾倒。

庫爾貝描繪最粗俗的場面

奧南的葬禮

「庫爾貝先生想描繪小城的葬禮，要畫得和弗朗什—孔泰一地所舉行的葬禮一模一樣，他一共畫了五十個和真人大小一樣的悼祭者。這就是畫的內容。」

法國藝術評論家尚弗勒里(Jules Champ-fleury)的概述雖然簡潔，卻抓住了要點。

庫爾貝(Gustave Courbet)最著名的畫，也是他一生中所作最大的畫，敘述在杜省奧南發生的一個故事，三十年前，畫家正誕生在該地的一個地主之家。

最認真的見證

庫爾貝從未真正離開過奧南城。當然，他

早在1839年便定居巴黎，但他仍回弗朗什—孔泰長期逗留，從中汲取靈感。

他的第一幅重要作品《奧蘭晚餐之後》，1849年被國家收購，畫中有幾位庫爾貝出生城鎮的居民停留在餐桌旁，把酒傾聽其中一人演奏音樂。聽眾包括庫爾貝的父親和他兒時的朋友。

在《奧南的葬禮》中，庫爾貝再次以奧蘭人為主題，而且把他們畫得更大。1849年夏末，他們輪流到畫家安身的穀倉當模特兒。代表奧蘭社會的五十多個人就這樣聚集在畫面上。

幾乎所有人都可以在畫中被辨認出來：左邊四名戴寬邊帽的抬棺者，本堂神甫(博奈神父)，兩名身著黑絲絨襯裡紅袍的教堂執事，此外，在女人堆中間的是市長，最右邊的女人是畫家的母親。公墓後的風景，同樣被真實地呈現出來：擋住視線的是人跡罕至的懸崖，奇峰突起般的峭壁俯瞰著盧河河谷。

《奧南晚餐之後》，庫爾貝
(里爾，美術宮)。

庫爾貝(1819-1877)

現實主義的旗幟

庫爾貝用發生在邊遠外省的小鎮上，這個毫不偉大的場面「開了第一炮」。該畫在1850-1851年的沙龍展，引起沸沸揚揚的議論，作者因而出了名。

大多數批評家指責它「崇拜醜陋」，「頌揚庸俗和令人嫌惡的粗鄙」。

這幅畫與另一幅內容同樣平凡的作品《碎石工》同時展出，儘管並非出自作者本意，《奧南的葬禮》仍變成多數批評家拒不支持的現實主義新美學的象徵。人們指責《奧南的葬禮》一畫像它的主題一般，人物醜陋令人生厭。

評論家批評最多的是教堂執事，不斷指責「他們紅撲的肥臉，醉醺醺的神態」。一位批評家把該畫視為「卑鄙和褻瀆宗教的漫畫」，有如杜米耶(Honoré Daumier)筆下那

現實主義

「別人把現實主義者的稱號強加於我，正如把浪漫派的稱號強加於1830年代的人一樣」。庫爾貝(1819-1877)在1855年發表的《宣言》中表示，他對人們給他的稱呼不以為然。

庫爾貝、米萊和杜米耶。儘管這個稱呼不恰當，但這卻是1848年前後，現實主義在繪畫中初露端倪的一種反映。

「現實主義」一詞是批評家普朗什(Gustave Planche)於1836年提出的。而傑里科(Géricault)的作品和巴比松風景畫派的寫生觀察則醞育了現實主義，進而在庫爾貝、米萊(Millet)(1814-1875)和杜米耶(1881-1871)等人的作品中顯現出來。

不滿現狀的理想。企圖與學院派決裂的這一畫派迅速發展的部分原因，是1848年革命後

不久，人們對社會主義

和人道主義有所憧憬，以及對孔德(Auguste Comte)的實證主義哲學感到興趣的緣故。現實主義畫家拒絕在畫的種類或主題上再度落入窠臼，認為醜陋也值得描繪，並在現代日常生活中選取作畫題材。

批評家尚弗勒里。自1849年起，常在庫爾貝畫室附近的昂德萊啤酒店聚會的小團體，對這些思想展開辯論，作家和藝術論評家尚弗勒里(1821-1889)是他們的首領。他重新發現十七世紀「描繪現實的畫家」勒南(le Nain)兄弟，於1857年發表文集《現實主義》，其中主要收錄1851年，為《奧南的葬禮》辯護而撰寫的文章。

些鬼臉面具的大聚會。尤其讓批評家不能容忍的是，該畫描繪的場合，原本應該是神聖莊嚴的地方。

「現代雅典娜女神節」

庫爾貝在奧南的穀倉中創作這幅畫時，曾有感而發地說道：「我摸索著工作，沒有任何回旋的餘地」。當年的批評家在狹窄的展廳裡看到此畫時，可能也會說出同樣的話。

《奧南的葬禮》先後被鄭重地安放在羅浮宮和奧塞美術館後，有了不可少的寬大空間供人觀賞，人們因此得以能像藝術家所希

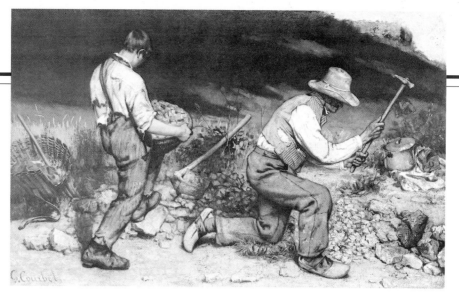

《碎石工》，庫爾貝
(作品已被毀)。

望的那樣，從整體來觀看及評價作品，而不會僅將眼光停留在細節上。

在庫爾貝的作品中，沒有一幅比這一幅更淋漓盡致地顯示出畫家的全部才華。他常參觀羅浮宮的西班牙畫廊，法王路易菲利浦(Louis-Philippe)在那裡展覽他那套精美的西班牙藏畫，直至1848年。他對這套藏畫記憶很深，這表現在他選擇死亡的主題上——格列柯(le Greco)的名畫《奧爾凱茲伯爵的葬禮》也是以死亡為主題，雖然它並非路易菲利浦的藏品，但庫爾貝不可能沒有見過它。

庫爾貝也表現出從委拉斯開茲(Velázquez)那裡學到的黑白對比法。畫家也未忘記荷蘭人的作品。1847年赴荷蘭旅行，見到了哈爾斯(Hals)斯和林布蘭(Rembrant)描繪會社、居民代表或其他市民身著制服舉行隆重集會的巨幅作品。《葬禮》與往日他看

到的這些人物群像不無關係。

他人作品的影響給這幅畫平添了莊嚴的色彩。此外，人物聚集在墓穴後面，形成一個不比古代作品遜色的條狀裝飾框緣。墓穴邊上的人頭，令人聯想到昔日畫家在《耶穌被釘於十字架》中所畫亞當的頭。這幾點表明庫爾貝希望自己的作品，與風格畫拉開距離。他表現的主題非但不特別乏味，反而保留了儀式的神秘性。庫爾貝不畫天使，因為他說他從未見過天使。雖然如此，強調現實主義的大師在此表達的，仍是難以捕捉的東西：人面對死亡以及人對來世的省思。

→參閱164-165頁，<奧爾凱茲伯爵的葬禮>；
　　170-171頁，<聖喬治民團軍官宴會圖>。

這幅巨型油畫(高315公分，寬668公分)作於1849年，1850年上半年先後在奧南、貝藏松、第戎展出，後參加1850-1851年的巴黎沙龍。

庫爾貝去世後，該作品由畫家的繼承人，其妹麗埃特(Juliette)收藏。

1881年麗埃特將該畫贈給國家，1882年《奧南的葬禮》進入羅浮宮，令數位曾抨擊該畫的批評家聲望大跌。該畫現藏奧塞美術館。

《奧南的葬禮》，庫爾貝作
(巴黎，奧塞美術館)。

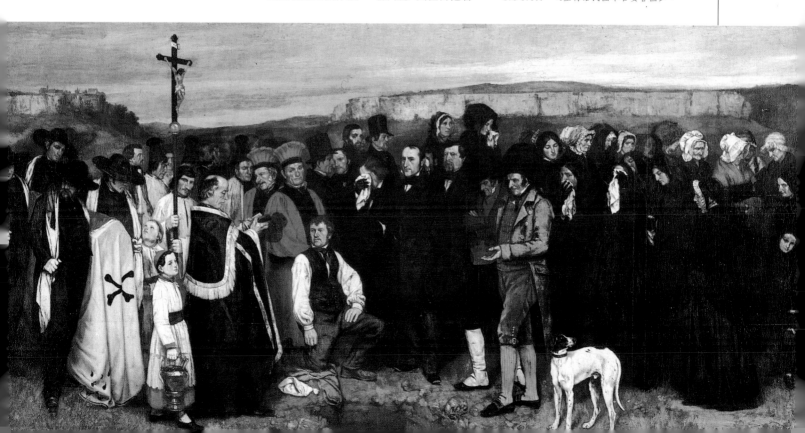

一位日本大師的最後「一株草」

安藤廣重的版畫

「如果研究日本藝術，無疑地就會看到一個既明智、達觀又聰明的人，整天在做著什麼……在研究地球和月亮的距離？不！在研究俾斯麥(Bismarck)的政策？也不！他在研究一株草。」

日本畫《開花的梅樹》梵谷，1887年（阿姆斯特丹，梵谷博物館）。

1888年9月梵谷(Van Gogh)在阿爾勒寫的這段話，正好可以用來說明安藤廣重的版畫之一《手兒名神殿的楓葉》爲何如此之美。當然，野草在此換成了樹枝。安藤廣重步入晚年時所作的這幅風景畫，在形象方面表現了令西方畫家折服的創造智慧。

風景組畫

《手兒名神殿的楓葉》是1858年逝世的安藤廣重，於1856年初所作的風景組畫《江戶一百名景》的最後一幅，也是他一生最後的力作。

畫家1797年生於現名東京的江戶，他用畫筆描繪該城最美麗的風景點。他師從豐廣先生，這位畫風細膩的藝術家，傳授他精湛的風景畫技巧。1828年豐廣老師去世後，廣重全力投入這類繪畫的創作。

《手兒名神殿的楓葉》是1856至1858年創作的《江戶一百名景》，總共120幅版畫中的一幅。

版畫是鏤版刻印出來的，自九世紀起遠東便已有這種技法。

工匠先把藝術家構思的畫，鏤刻在木板上，再在畫家的監督下著色，便可得到彩色的圖像。

1833-1835年發表的組畫《東海道五十三站》，讓廣重一舉成名。這組畫是他於1832年沿東海道，即全長480公里，連接江戶和京都的「濱海之路」旅行的成果。所經地區的美景，令畫家目不暇給，他沿途畫了多幅速寫，後來以此爲基礎，創作了許多將風趣的風俗畫和優美的風景畫融於一爐的佳作。

組畫深受歡迎，促使廣重繼續在這條路上發展。他在晚年創作的《江戶一百名景》中，藝術表現更爲純淨，風俗場面的描繪減少，對風景的詮釋更加抽象，畫風細緻入微，別具一格，使這組畫成爲他最有靈氣的作品之一。

梵谷，《唐基老爹》，1887年（私人藏品）。

和學的盛行

遲來的發現。十九世紀中葉，日本對西方開放，1862年在倫敦，1867和1878年先後在巴黎舉辦的萬國博覽會，向公眾展示了日本富於創造性的高雅藝術。

法國人的熱情。法國對日本藝術相當迷戀，尤其反映在一些專賣品店，比如1862年德蘇瓦(Desoye)夫婦在巴黎里沃利街所開的商店裡，可以買到各種日本的珍奇古玩。龔古爾兄弟、左拉等作家，Manet、Degas、Monet等畫家，也經常光顧該店。他們尤其欣賞風景畫大師的版畫，特別是三位藝術家的作品：歌麻呂(1753-1806)、葛飾北齋(1750-1849)和安藤廣重(1797-1858)。

對畫家的影響。印象派畫家尤其受到這些畫的啓迪。馬奈在《左拉畫像》(1868年)中模仿歌麻呂的一件作品，梵谷熱心研究日本文化，1887年他讓他的《唐基老爹》

坐在多幅日本彩色版畫前。他還從日本畫中借用許多主題：如表現巴黎奧斯曼大街「浮世」的城市生活畫，畫著樹枝、小橋，帶有葛飾北齋或廣重所喜愛的透明空氣效果的風景畫。

淺淡的顏色和新穎的構圖。這個時代的畫家，偏愛更淺淡的顏色。而在日本畫家和西方發明的照相術雙重影響下，他們發明了或俯視或偏移中心的大膽構圖，竇加特別擅長此道。廣重的組畫啓發莫奈創作系列畫，楊樹、麥垛、盧昂大教堂便透露了同一母題的演變，正如葛飾北齋耐心勾勒富士山的輪廓。

在高更(Gauguin)、法國納比派 (Nabis) 畫家或「新藝術」畫家仿效之前，龔古爾(Edmond de Goncourt)1884年寫的這段話是否有道理：「整個印象主義誕生於對日本淺色印象的欣賞和模仿」？

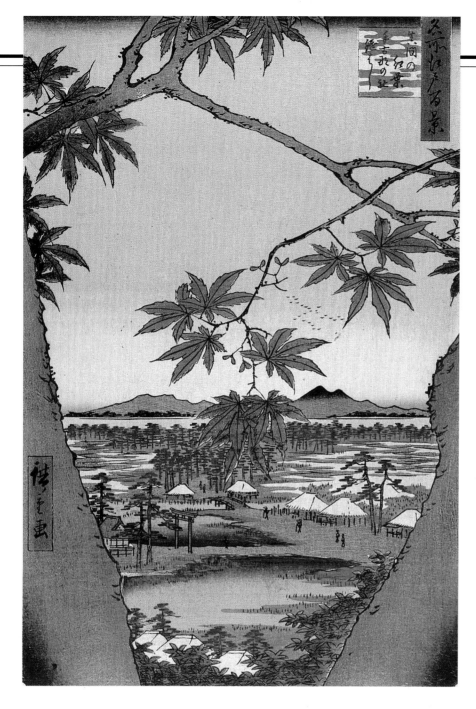

《手兒名神廟的楓葉》，
安藤廣重，1857年
(倫敦，大英博物館)。

「浮生世界的繪畫」

廣重描繪了江戶的著名景色，成為日本「浮世繪」的代表。

浮世繪是十七世紀出現的「寫實」畫派，是整個江戶時代(1615-1867)最具日本特色的畫派。

「浮世繪」一詞原意「浮生世界的繪畫」，其著重表現演藝界、遊樂場所變幻不定的「浮世」景象。

與浮世繪這類題材相結合的風景畫，在十九世紀尤大為發展，直至其成為版畫藝術的主流。葛飾北齋與安藤廣重是這一時期的大師。

《富士山百景》(1834-1835年)描繪一年四季不同氣候下的富士山，畫家經常選擇奇特的視角，傳達出他個人對這個世界的強烈看法，此特色尤其令西方印象派畫家為之傾倒。

戶梅園》中，春天盛開的梅花與遠景中極小的人物，形成對比。1887年梵谷曾將該畫翻製成油畫。

藝術家的這種構圖有可能受到照相新技術的啟發，也可能受到葛飾北齋景物畫的影響。

後者經常以同一種方式在輪廓鮮明的近景後面，勾出富士山的剪影。但是畫中樹葉從最初的火紅色彩，隨時間的推移而漸漸褪去，形成橙色。

這種秋季楓樹的鮮艷色調，與藝術家晚年畫風的改變正相吻合，可見在最後這幅組畫中，廣重放棄了以往作品中所運用較暗的色彩。

這首「天鵝的絕唱」傳遍四方，《江戶一百名景》在日本立即獲得巨大成功，組畫中的樹、橋和花出現在十九世紀末年法國的風景畫中，顯現出後世對這位藝術家的尊崇。

天鵝的絕唱

《手兒名神殿的楓葉》描繪的地點，是位於江戶川東岸，離江戶市中心十五公里的「眞間」。左邊的神廟和中央的橋為當地名勝，是紀念一名農家女的建築物。

這位女子年輕美貌，名叫手兒名，她不堪眾多求婚者的不斷騷擾，投入眞間的江中自盡。

追求者在尋找她時所跨過的橋，以及1501年為她造的神廟，令人回想起她凄涼的身世。

畫家不僅準確地再現所繪地點的地形景物，而且對風景的詮釋富於詩的內涵。這是廣重晚年創作的特點。

前輩大師們的風景畫和廣重自己以前的作品，都畫在寬度大於高度的紙板上，廣重在此採用高度大於寬度的尺寸作畫，使構圖煥然一新。

美學效果在樹枝和楓葉的特寫，與遠處景色構成的對比下達到極致，組畫中幾乎有三分之一的作品具有這個特點，比如在《江戶一百名景》中最著名的版畫之一《龜

安格爾先生給予後人快感的一份遺囑

土耳其浴室

「讓・安格爾(Ingres)1862年82歲時作。」《浴室》(Le Bain turc)畫面下部，靠近浴池的一塊石板上所鐫刻的這句拉丁銘文，似乎為安格爾的創作打上休止符。82歲高齡的畫家，在這幅圓形畫中對自己的藝術作了概括的回顧，並將它留給後世。

正如畫名所示，該作品描繪的是土耳其的女子公共浴室，一個富於異國情調的情色題材，與西方人一向幻想翩翩的後宮題材相近。

後宮佳麗

這個題材尤其令畫家本人想入非非。安格爾從未去過東方，也沒有接近過東方女子。但是他一生都在渴望異國女子的風情，特別是在富於異國情調的公共浴池中

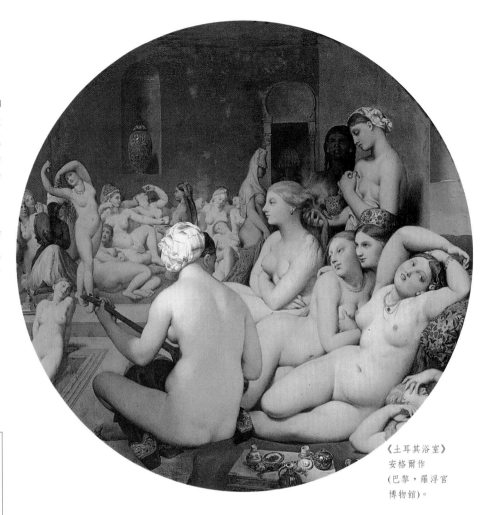

《土耳其浴室》
安格爾作
(巴黎，羅浮宮
博物館)。

《土耳其浴室》完成於1859年，當時為長方形油畫，被拿破崙親王所購得。1860年，由於親王的妻子克洛蒂爾德王妃對畫的主題感到不快，安格爾同意為她換一幅畫。隨後畫家乃修改了該畫的形式，成為直徑108公分的圓形畫，去掉右邊的部分場景，將左邊擴大，並增加坐在浴池邊的女子。

《土耳其浴室》於1863年改作完成，1865年賣給寓居巴黎的鄂圖曼帝國，原駐彼得堡大使哈利勒貝依(Khalil-Bey)。該畫後來幾度轉手，但始終為私人收藏，直到1905年沙龍展出野獸派作品，同時舉辦「安格爾回顧展」時才公諸於眾。1911年4月28日，它被羅浮宮之友協會蒐購，從此被視為安格爾的代表作，影響了二十世紀立體派到流行藝術的畫家，他們的許多作品可以被視為《土耳其浴室》技法的變體。

或在露天宮院下暴露的女性，尤令他感到快樂，在整個藝術生涯中，他屢以遙不可及的國度作背景，描繪浴女、姬妾、蘇丹的后妃便是明證。即使在上流社會人物的畫像中，一條印度披肩，一件中國古玩，也為作品憑添了異國情調。但是在《土耳其浴室》中，夾雜的陌生快感卻達到極致：一大群裸女，皮膚白皙，身材渾圓，盡情享受著懶散的樂趣，聊天、吃甜食、跳舞、奏樂、互相戲弄。

丹尼爾・霍多維茨基(Daniel Chodowiecki)為《瑪麗・沃特利・蒙塔古夫人書信集》扉頁所作版畫《蒙塔古夫人參觀索菲亞女浴室》(柏林，1871年)。

東方風物畫

安格爾描繪東方卻從未去過東方,十九世紀的其他許多畫家則情況不同。

先驅者德康。 德康(Alexandre-Gabriel Decamps,1803-1860)是第一批赴異國旅行的畫家之一,這股風氣是因1798年的埃及戰役而開創的。1827年他動手畫希臘納瓦里諾大捷,而在士麥拿小住數月;從那裡帶回一批深受好評的風俗畫,這些畫明暗對比強烈,營造出一個神秘和浪漫的東方世界。

德拉克魯瓦的阿爾及利亞之行。 自1830年起法國人在阿爾及利亞殖民,為藝術家提供了適當的安身之地。德拉克魯瓦(Delacroix)比弗洛芒坦(Eugène Fromentin,1820-1876)和夏塞里奧(Théodore Chassèriau,1819-1856)先行一步,於1832年赴阿爾及利亞。他有幸參觀一間女子浴室,從中得到啟發,創作了《阿爾及利亞婦女》(1834年,羅浮宮博物館)。

民族誌」式的藝術。1850年後,照相術的發展加深了人們對準確觀察的愛好,情色因素減少而人為因素增多的藝術,受到歡迎。藝術家力求通過素描、繪畫,甚至雕刻保持風物的純正。這種傾向最著名的代表是傑羅姆(Jean-Léon Gérôme,1824-1904),他以帶有冷竣完美畫風的肖像畫和風俗畫著稱。

對真實的追求。 隨著世紀末的到來畫家們染上了懷舊的情緒,又開始對東方尋尋覓覓。藝術家們渴望遠離西方文明,尋求更真實的生活。貝爾納(Émile Bernard,1868-1941)在巴勒斯坦和埃及客居十餘年;艾蒂安‧迪內(Étienne Dinet,1861-1929)能講流利的阿拉伯語,並改信伊斯蘭教,甚至選擇阿爾及利亞的布薩阿達,作為他的第二故鄉。

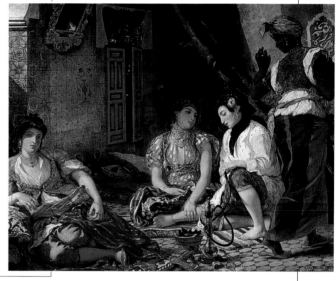

《在住房內的阿爾及利亞女子》德拉克魯瓦作,1834年(巴黎,羅浮宮博物館)。德拉克魯瓦獲准破例進入後宮,安格爾卻從未有過這種機會。

以翔實資料為依據的畫

為構思這個女子的天堂,安格爾不得不搜集資料。英國女子蒙塔古夫人(Lady Mary Wortley Montagu)的書信對他是最有用的指南。1716年,蒙塔古夫人陪丈夫(駐奧斯曼帝國宮廷的大使)前往東方,她的《書信集》發表後大受歡迎。早在1819年,《土耳其浴室》問世四十多年前,安格爾便抄錄了這段話:「埃迪爾內的女子浴室⋯⋯裡面足足有二百位浴女⋯⋯美貌的裸女姿態各異,有的閒聊,有的工作,有幾位喝咖啡,吃果汁冰糕,還有幾位隨意地躺在靠枕上⋯⋯」

畫家從上述文獻中得到啟發,創作了《土耳其浴室》,他用各式各樣的陪襯物充實敘述:樂器、近景的靜物,與右邊女子鑲著各色寶石的帽子。所有這些細節的來源難以說清,或許其中多數取之於《畫刊》,這本雜誌登載許多報導,是深居簡出的藝術家擷取靈感的捷徑。而安格爾在一本筆記簿中曾推薦閱讀該期刊。

藝術家一生的概括

《土耳其浴室》的繪畫手法並不陳舊,這件作品與十九世紀末年,極受歡迎的「東方風物畫」中五顏六色的集市,沒有多少共同處。它樸實無華,裸體是重心主題。古典主義的畫風帶上淡淡的異國情調。這種畫風早在二十年前,他為當皮埃爾城堡作《黃金時代》壁畫時即顯露。這幅畫裡同樣有許多裸體形象。

談《土耳其浴室》,不應忽略安格爾的其他作品。畫家沒有照活的模特兒作畫,他採用了分散在他作品——素描或畫——中的材料,然後把他們集攏在一起。只看到背影的主要人物,令人想到1808年安格爾被稱作「瓦爾潘松」的《浴女》圖。由於她席地而坐演奏樂器,所以也令人聯想到1839至1842年創作之《宮女》中的女奴。畫中的大多數女子使人回憶起畫家以前的作品。龔古爾兄弟不喜歡安格爾的藝術,稱這些女子是「用香料包裝出來的」。但它卻表達了藝術家注重裸體的弧線和曲

線,彰顯畫家不厭其煩一再重複的原則:「必須捏圓。」這個原則是畫家猶像再三才採用的,它加強了總體構圖的勻稱,烘托了肉感的氣氛。

雅緻的肉感

不必掩飾,安格爾有意給這幅畫添加了情色的意味,他自由地大肆發揮蒙塔古夫人的書信,但是卻沒有做出「下流的舉動或淫蕩的姿態」。

畫家的全部技術都表現在暗示及避免呆板上。體積的壓縮決定了空間的狹窄和抽象,並拒絕寫實的遠景。雅致的色彩謹慎地分布在黃色和紅色的微光上。最後,近似幾何圖形般精確的構圖功力頗深厚,在浴池角、牆壁凹進處巧妙地劃出方格,與肉體的渾圓交相輝映。整幅畫既肉感又雅緻,像自然一樣簡單,又像大藝術家對自然的詮釋一樣深奧。

→參閱274-275頁,＜野獸派的貢獻＞。

法國新傑作

草地上的午餐

「工整，活潑，畫面經過渲染，深刻，尖銳，這是法國新生代的傑作。」詩人馬拉美(Mallarmé)在畫家去世後，用上述字眼界定了才氣橫溢的馬奈(Édouanrd Manet)作品所顯示的現代特色。

這幅畫展出時曾引起激烈爭議，可說是當時最早具現代特色的作品之一。

引起非議的畫

1863年，負責挑選巴黎沙龍參展作品的評委會，在五千件送展作品中嚴格淘汰了2783件。由於數量實在太大，皇上拿破崙三世，特別批准舉辦一個平衡的展覽會，叫「落選者沙龍」，在官方的沙龍旁打開了一扇門，不料大獲成功，第一天就有七千多名參觀者湧入觀賞。

《浴》(Le Bain)，後來叫做《草地上的午餐》(Le Déjeuner sur l'herbe)──馬奈的這幅畫與其他兩幅同時展出──立即引起轟動。畫的主題和筆法挑起沸騰的議論，藝術家們，包括庫爾貝在內，很少面對這種紛亂的局面。讓一位「只以樹蔭遮身的姑娘」坐在兩位年輕的「頭戴貝雷帽，身穿短大衣的大學生」身邊，簡直不合體統(一位批

《塞納河畔的小姐》，
庫爾貝作，1856年
(巴黎，小王宮博物館)。

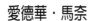

愛德華·馬奈

馬奈1832年出生於巴黎一個上層資產階級家庭。1850至1856年師從畫家庫蒂爾(Thomas Couture)，打下繪畫的堅實基礎。馬奈去羅浮宮觀摩他人的傑作，並到荷蘭、義大利旅行，擅長臨摹林布蘭(Rembrandt)和提香(Titien)。庫爾貝(Courbet)和波特萊爾對他的影響，使他轉向現代主義，1862年的《圖依勒里花園的音樂會》便是明證。

馬奈是委拉斯開茲(Velázquez)的崇拜者。1862年，西班牙舞蹈團來巴黎演出，異國情調令他著迷，他創作一些以西班牙為題材的畫，同時極力完成一件力作，好在沙龍樹立自己的威望。繼1863年《草地上的午餐》之後，1856年的《奧林匹亞》(巴黎，奧塞)又以新穎的手法引起爭論，他用寬大的色塊處理主題，大大簡化了輪廓，這些特點於1866年的《吹笛少年》(巴黎，奧塞)中亦可見。1868年，馬奈為

作家左拉畫像，在當事人的支持下採用自然主義的畫法 (《午餐》，1868年，慕尼黑)，他也請畫家莫里索(Berthe Morisot)為名聞遐邇的《陽台》(1868年，巴黎，奧塞)當模特兒，並成為他最中意的模特兒。日本版畫對他的影響在早期作品中也很明顯，這種影響啟發他創作出更具特色的作品 (《鐵路》，1873年，華盛頓，國家畫廊)。

馬奈是未來印象派畫家的友人，但是他拒絕參加他們在1874年舉辦的首屆畫展。同年，他與莫內一起在熱納維利埃度過夏天，這促使他改變習慣，使用淺淡的顏色作畫(《阿讓特致》，圖爾奈博物館)。晚年因病主要作肖像畫，或描繪呂厄�320花園陽光燦爛的景致。畫家的最後作品《牧女遊樂園酒吧》，(倫敦，考陶爾德學院)是個例外，它對巴黎生活作了令人目眩的描繪。1883年4月30日，畫家在巴黎去世。

評家的評語)？何況這些裸女「體形並不美」，她周圍的風景，「一片砒霜綠的茂盛草坪」使她顯得更醜。色調的生硬令批評家困惑，其中一位寫道：「扎眼的，令感官不適的色調，像鋼鋸一般進入眼簾。」藝術家當年只有31歲，無庸置疑，他成功地吸引評論家的注意。雖然作品被貶抑，卻反而出了名，但也掩蓋了作品的真正涵義。馬奈在此究竟有何抱負呢？

從《四人遊》到《帕里斯的判決》

1863年，馬奈在公眾中已小有名氣。前一年創作的《杜依勒里花園的音樂會》(倫敦，

國立美術館)，以無拘無束的筆法描繪出一個現代活動的場景，畫家在眾人眼中是位醉心於現代特色的藝術家。他對色彩的運用有著高度的興趣，常常受朋友們的稱道。《勞拉·德·瓦朗斯》(巴黎，奧塞)，被波特萊爾稱為《粉紅和黑色相間的首飾》，創作於1862年，當年便得到詩人的誇讚。

但是，畫家希望依照沙龍展出大型畫的傳統，創造一件傑出作品以樹立自己的威望，比如作一幅裸體畫。「我就為他們畫吧⋯⋯。」據說某個星期天他和友人普魯斯特(Antonin Proust)在阿讓特依散步時這樣說道：「在明朗的氣氛中，就畫我們看到的那幾個人。」馬奈自然不是描繪郊遊情景的第一人。在他之前，1857年庫爾貝

作《塞納河畔的小姐》(巴黎，小王宮博物館)，畫中兩位著襯裙的女子懶洋洋地躺在河岸上。無庸置疑，《草地上的午餐》和這幅油畫的某些細節有些神似，如遠景中的小船，以及誇大了的情色筆調。他畫的兩名女子中有一位裸體，可以認出她是藝術家最喜愛的模特兒維克托麗娜‧默朗。另外，兩名女子有情人相伴，因此畫家本人給他的畫題名為《四人遊》(La Partie Carrée)。

這幅畫畫面宏大，構思精心，絕非單純的「遊戲之作」。況且，該畫大量參照古代大師的作品，情韻高雅，與表面的粗俗主題恰成對比。人物群像類似於藏在羅浮宮，當時以為作者是喬爾喬內(Giorgione)的《鄉村音樂會》，構圖則接近拉伊蒙迪(Marc-Antoine Raimondi)根據拉斐爾(Raphaël)的畫翻刻的木版畫《帕里斯的判決》。畫家尊重傳統，以古典手法，將人物安排在一個三角形內，隱藏在枝葉叢中的小鳥，可以視為其頂點。裸體者手托下巴的沈思姿態，有如古代對優雅女神的描繪，令人聯想到古時的寓意畫。

畫家將自由的筆法與模仿的成分結合，造成作品曖昧的意涵：維克托麗娜轉向參觀者的大膽目光帶有挑釁意味；人物與其說與背景融為一體，不如說像是剪貼上去的；林下灌木叢的光點粗大，也無古典風景畫中一貫的精緻特點。

文字遊戲

1874年，版畫雕刻家布拉克蒙(Bracquemond)利用藝術家的姓名開玩笑，刻了一枚藏書章：「Manet et manebit」，他發明的這句拉丁銘文，意思是「馬奈將永垂青史」。《草地上的午餐》使這句話得到印證。近景中令人吃驚的靜物，右邊男子「被某種黑色纏住」的背景，使景深明顯縮小──用馬爾羅的話說，它把一個個「點」變成一個「面」──此預示了藝術家往後的作品風格。這幅畫的大膽手法受到目光敏銳的批評家，如作家左拉的推崇，同時可與兩年後創作而再次引起非議的《奧林匹亞》的大膽手法相媲美。

就這樣，令十九世紀公眾議論紛紛的《草地上的午餐》，變成現代藝術最著名的作品之一，並被公認為現代藝術的前驅。近一個世紀後，1959至1962年間，當代最偉大的畫家畢加索(Picasso)致力觀察《草地上的午餐》，以便揭開它的秘密。他在27幅畫和140幅素描中，對馬奈所畫的形象和人物作了不計其數的更動，最後發現這個「遊戲之作」，確實有無窮的豐富內涵。

→參閱130-131頁，＜暴風雨＞；
258-259頁，＜牧女遊樂園酒吧＞。

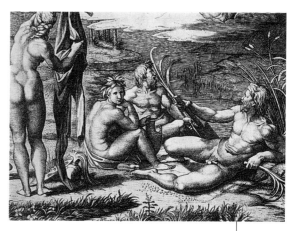

《帕里斯的判決》，馬克─安東尼奧‧
拉伊蒙迪作(仿拉斐爾的版畫)。

這幅大型油畫(高208公分，寬264公分)一直放在藝術家的畫室，直至1878年。這一年歌唱家福爾(Faure)買下這幅畫為止。1877年馬奈曾為這位歌唱家畫了一幅身著哈姆雷特服裝的肖像，這是他成功扮演過的角色。後來作品被內拉東(Étienne Moreau-Nélaton)買走，1907年和同屬這位收藏家的所有作品，一起在裝飾藝術博物館展出。
1934年該畫為羅浮宮收藏，1947年與印象派藏畫一起陳列於網球場博物館。現藏奧塞美術館。

現代道學家惠斯勒

藝術家的母親

惠斯勒(Whistler)生於美國，在法國和英國度過其一生。他深受西班牙和荷蘭偉大的繪畫傳統所影響，不過，他尤其是一位觀察敏銳而富有個性的畫家。

馬拉美認為惠斯勒是盡善盡美完成「一件神秘作品的魔法師」。詩人談到他時，不能不想到他最著名，也是涵義最模稜兩可的作品之一《黑色和灰色的布局之一》(L'Arrangement en gris et noir No 1)，又名《藝術家的母親》(La Mére de l'artiste)。

幾何學的傑作

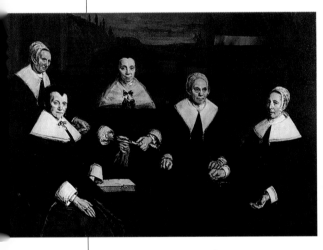

《養老院的女理事們》
弗蘭斯·哈爾斯作，(哈勒姆，
弗蘭斯·哈爾斯博物館)。
身著黑白二色服裝的老嫗，
站在一面深色的牆前。欣賞
惠斯勒的《灰色和黑色布局之一》，
不免讓人連想到這幅畫。

《拿一束蝴蝶花的貝爾特·莫里索》
馬奈作，1872年(私人藏品)。
馬奈和惠斯勒一樣，處心積慮地
想解決用灰色作畫的問題。

1871年，在倫敦，惠斯勒67歲的母親安娜·瑪蒂爾達·惠斯勒為兒子當模特兒。她側坐在一張椅子上，雙手在腹部相疊，兩腳墊高，長袍寬大地展開黑色的褶襇。在背景上，左邊的一條黑窗帘和右面的一堵灰牆封閉了構圖，單色的牆上只有兩幅版畫，也是灰白兩色，鑲著黑框。光線不亮，已被深色的布吸收。除了面部和雙手略呈粉赭石色，窗帘上有些金色光點外，這幅畫沒有什麼色彩。只有這幾抹顏色，以及帽子和花邊袖口的白色，為整幅畫帶來一絲愉悅。畫面構圖嚴謹，好似用直線畫的幾何圖形，只有女子身體的線條不是直線。

畫家有意使畫面樸素無華，讓構圖缺乏景深感，這使得同時代人既吃驚又反感，但如今正是這兩個特點，給畫家帶來聲譽。藝術家選擇的畫名《灰色和黑色的布局之一》就是一種挑釁，提前一個世紀為抽象派畫家給作品題名的風氣開了先河。他在此暗示主題並不重要，只有繪畫的探索才是最要緊的。

在哈爾斯和馬奈之間

幾乎完全不用五顏六色而創作一幅好畫，這個願望是了不起的，彷彿惠斯勒一心一

《灰色和黑色的布局之一》是一幅幾乎呈正方形的油畫，尺寸為144cm×162cm該畫於1871年夏作於倫敦，次年參加皇家美術學院年度展覽，1883年又在巴黎法國藝術家沙龍展出。
法國一心想擁有十九世紀在法國成名的外國畫家的一幅典範之作，於是盧森堡宮博物館買下該畫，該作品現為奧塞美術館的藏品。

《灰色和黑色的布局之一》或
《藝術家的母親》，惠斯勒作，
1871年(巴黎，奧塞美術館)。

意要解決一個棘手的問題，而有意衡量自己的學識和技藝。

他的技藝自然令人欽佩。畫家將黑色的人物形象與黑色的墊腳板分開，右面那幅版畫只露出灰灰色的一角，花邊輕柔雅致，這些都是畫家的神來之筆。

但這樣做有何必要呢？昔日的一些大藝術家，與惠斯勒同時代的某些畫家，有時也只用單一的灰色繪出偉大的傑作。西班牙的委拉斯開茲(Velázquez)，荷蘭的哈爾斯(Hals)就擅長用黑灰二色，前者的《侍女》，後者的《養老院的女理事》都是名畫。十九世紀，和惠斯勒認識並受其仰慕的畫家馬奈(Manet)，其所作的莫里索肖像畫中，黑色的筆觸互相交織，只有珍珠色長袍半透明的細微變化作為襯托。

惠斯勒作《灰色和黑色的布局之一》，既繼承了上述傳統，又表達出與法國大畫家一較高下的企圖。

不論惠斯勒夫人的服裝，是否就是十九世紀末英國女子的服裝，它總是令人聯想到委拉斯開茲畫中的西班牙宮廷老嫗的沈重袍子，或哈爾斯《女理事》服裝的花邊。

令人生畏的母親

上述對比不僅僅涉及形式和技巧。《藝術家的母親》成了當代的「女理事」。惠斯勒以自己的方式，含蓄地畫出母親，表露出不亞於荷蘭畫家把哈勒姆的老嫗變成目光不祥的貓頭鷹的嚴厲態度。惠斯勒沒有把母親畫成受愛戴和感恩的形象，只描繪出她的嚴厲和緘默。她不像慈母，倒像固執的神職人員。

關於惠斯勒夫人的性格，以及她對兒子的態度，曾有過一些傳聞，使上述解釋更加可信。

1871年，這位受過清教徒教育，常閱讀《聖經》、愛訓人的嚴母，決定強迫畫家按道德規範生活。在整個六十年代，畫家在巴黎的生活相當動蕩，緋聞不斷，其中最著名的一段私情，迫使他長期留在珍娜·希弗曼身邊。

珍娜·希弗曼是一位年輕的愛爾蘭女子，以美貌和紅棕色頭髮聞名。在庫爾貝和惠斯勒交情匪淺之際，她肯賞臉給前者當裸體模特兒。羞恥心極重的惠斯勒夫人，迫使兒子與珍娜斷絕來往，並在其監視下生活於倫敦。既然惠斯勒沒有滿足父母願望在美國軍隊當軍官，至少他也應該做個「體面的」畫家。

這幅肖像畫讓人猜想惠斯勒夫人的盤算終於落空，畫家躲過了母親的責罰，而以繪畫流露他帶有嘲諷意味的心聲，把母親畫成一位嚴厲刻板、紋風不動、雙唇緊閉、一身黑衣的女人。

惠斯勒夫人瞧也不瞧他一眼，只讓人看到她的身體有稜有角的側影，和削瘦的手指。她在畫中被黑暗包圍，這與兒子酷愛日本版畫和淺色調的情趣正好相反。為了盡可能準確地描繪出一絲不苟、愁眉苦臉的女子，惠斯勒以嚴謹、傷感、大量灰黑二色作畫，正好符合道德觀念極強的惠斯勒夫人的性格和脾氣。

→參閱170-171頁，＜聖喬治民團軍官的宴會＞；
196-197頁，＜侍女＞。

這就不是偶然的了。

詹姆斯·阿博特·麥克尼爾·惠斯勒

惠斯勒1834年生於美國麻薩諸塞州洛維爾，為討家人歡心曾在西點軍校短期學習，1855年動身前往巴黎。

他在美術學院師從格萊爾(Gleyre)，但很快掙脫學院派的束縛，成為庫爾貝(Courbet)、馬奈(Manet)及方坦－拉圖爾(Fantin-Latour)的友人。因此他的早期作品《在鋼琴旁》(1858-1859)和《自畫像》(1861)遭沙龍評委會拒絕。他和馬奈、竇加是最早接受日本繪畫影響的畫家，他帶有日本畫風的作品，以及「西班牙式」、露骨寫真的蝕版畫同樣不受人賞識。

倫敦對他的敵意少一些，惠斯勒雖在巴黎生活和工作，卻習慣在倫敦展出作品，八十年代末他更定居該城。

肖像畫使惠斯勒一舉成名，他自1880年起展出以威尼斯為題材的彩色粉筆畫和版畫，聲譽日隆。他風度翩翩，談吐敏銳，才氣橫溢，深受大家歡迎。同時，他也好爭論，愛打官司，感情糾葛多，是英國藝術界重要的人物。

他最終仍在巴黎博得了聲譽。他不斷回到巴黎，逗留的時間越來越長。惠斯勒逐漸變成一個神話人物，一位怪僻的、喜歡冷嘲熱諷的花花公子。友人馬拉美形容他「像龍一樣凶悍，好鬥，興高采烈，矯揉造作，熱中社交」。1903年，他卒於倫敦，結束了豐富多采的一生。

莫內創作具有歷史意義的風景畫　Monet

日出印象　1874　1877 印象派

《日出印象》，莫內
1872 年(巴黎，馬莫唐博物館)

「我實在無法將它定名爲《勒阿弗爾景
色》，就叫《印象》吧。」據莫內(Claude
Monet)事後表示，他在1874年4月展出兩年
前完成的一幅風景畫時，爲了方便，他決
定使用「印象」一詞。

4月25日，批評家勒魯瓦(Louis Leroy)在諷
刺性報紙《喧嚷》(Charivari)上，發表一篇
畫展評論。畫展是在嘉布遣會修女大街，
攝影師納達爾(Nadar)借給藝術家們使用的
工作室裡舉辦的。 勒魯瓦杜撰一篇他和畫
家文森(Vincent)的對話，他本人佯裝中
立，文森則是新古典派風景畫家，極端仇
視現代流派。

「印象派」

文森注視著一幅幅畫，怒氣越來越大，
「面色發紫」。勒魯瓦繼續寫道：「我感到
一場大禍迫在眉睫，而莫內先生給了他最
後一擊。」
「啊！它在那兒！在那兒！」文森在九十號
作品前大叫，「我認出來了！……這一幅
畫的是什麼？看看說明書吧。」
「日出印象……」「印象。我早料到了。我
心裡也這麼想，因爲它給我留下了深刻的
印象，這裡面是該有點印象。」
這句玩笑話引出了「印象派」這個稱號，
它廣爲傳播，勝其他同樣帶有挖苦意味
的稱呼：「點子畫派」、「易感派」、

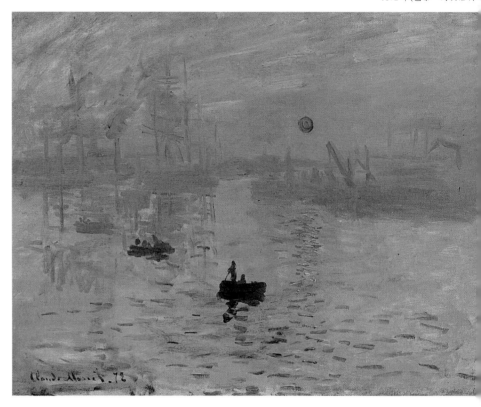

「凄涼派」。最後，畫家們也採納了這個稱
呼。1877年，莫內和友人們均對外宣稱自
己是「印象派」。

何罪之有

除去畫名，這幅畫有什麼特別之處，可以
當作一個新畫派的宣言呢？肯定不是它的
主題——商船下錨地勒阿弗爾港的景象。
這是莫內熟悉的主題，他在勒阿弗爾度過
了大半的青春時光，1850年代末，他曾數
次描繪在該地作業的小船。說這類畫司空
見慣一點也不爲過，十七世紀的荷蘭畫家

《倫敦港》莫內作，
(卡的夫，國立博物館)。
莫內生於勒阿弗爾，作過
許多海景畫，擅以全新的
筆法處理傳統主題。

最熱中發揚此類畫，莫內在法國也有不計
其數的前輩，尤以波丹(Boudin)和馬奈
(Manet)爲首。
那麼是否因爲選擇日出時刻而引起反感
呢？更不是。描繪水上日出和日落景象的
傳統，至少可上溯到十七世紀的洛林
(Claude Lorrain)。韋爾奈(Joseph Vernet)及
其同時代畫家繼承了這一傳統。德拉克魯
瓦(Delacroix)、柯羅(Corot)、盧梭
(Rousseau)經常作這類畫。《喧嚷》的批評
家不可能不知道這一切。
莫內在構圖上並無創新，他依古典派的做
法把太陽置於畫面中心附近，水上的反光
呈直線排列而代替了畫面的垂直軸線。

筆法問題

其實，引起非議的原因在於繪畫手段本

《日出印象》(Impression, Soleil levant)是一幅高48公分、寬63公分的油畫。

該畫於1874年首屆「印象派」畫展上與大眾見面，當時無人有購藏的意願，一直被藝術家本人收藏直至去世。

這幅畫同莫內的其他作品，後來都捐贈給法蘭西研究院，一起陳列於馬莫唐博物館(musée Marmottan)。

《從海上看熱那亞港》，克洛德·熱雷，綽號「洛林人」作(巴黎，羅浮宮)。十七世紀的畫家已在努力地表現海面上閃爍的日光。

身，在於莫內著色下筆的方法。他的筆觸激怒了批評家勒魯瓦杜撰的對話者文森(是批評家要他這樣說的)：「這幅畫是用粉刷水槽花崗岩壁的方法得到的……啪！啪！三兩下就完了！真是前所未見，令人厭惡。」還有：「用來糊牆的壁紙也比這張海景畫強。」

對莫內的指責，主要是他沒有遵守繪畫這一行的規則。按規則，畫家運筆的痕跡即使沒有被遮住，至少也要用一層層顏色將它沖淡，作品必須要具有「完成」的特點，即必須除去一切隨意之筆，一切不合宜的地方。

而在莫內的畫中，他沒有考慮這些原則，筆觸隨處可見，人們看得出畫天空時塗顏料的動作痕跡，猜得到畫家在交叉灰色筆觸下，暗示桅杆和吊車更猛烈的動作。至於表現夕陽餘暉的紅色和粉紅色條紋，它們與描繪波浪，以及載兩名乘客小船的橫向染色筆觸，構成突兀的對照。

按照繪畫習慣的分級，這些手法是畫草圖，而且是畫簡略草圖時用的；草圖不應該展出，至少不應該以正式作品的名義展出。然而莫內卻大膽地拿一張畫稿，充當完成的作品。

勒魯瓦以及當代許多人下結論道：莫內之所以這樣做，是因為他不知道要如何畫完他的風景畫，因為他缺乏技巧，功夫不深。因此他的畫「違背藝術道德，損害對繪畫形式的崇拜，以及對大師們的敬重」，印象派被認為是無知者和無政府主義者的烏合之眾。

另一種邏輯

莫內以及與他方向一致的畫家，如雷諾瓦(Renoir)、西斯萊(Sisley)、皮薩羅(Pissarro)等人，卻自詡他們是經過深思熟慮才樹立新的審美觀，這一點是非同路人所想像不到的。

在納達爾工作室展出的風景畫、室外景物畫和肖像畫，服從的是一個簡單的邏輯。他們想表現當代生活，並盡可能準確地表現它。當代生活有其獨特的事物：新機器、火車、輪船、神奇的風景、工廠、城市林蔭道上的出租馬車、夜裡燈火通明的人行道和建築物。這些主題不可能用古典手法來表現。

要畫出一隻蠟燭的昏暗光線，精繪細描固然很好，但要表現煤氣燈灰白的亮光，這樣做就不足取了。用色的節制適於寓意的主題，如用於表現已成定規的草地上的裸體美女，但它不適於描繪草地上野餐的盛裝上流者。可以說這是主題的更新，要求了技巧的創新。

莫內通過對視覺條件的思考，立志使畫法適應所描繪的題材。畫家很樂意畫室外的景色，探索著把陽光下或帘子陰影下千變萬化的顏色，固定於畫布上的最佳方法。直到十九世紀六十年代，他終於確信：為了表現景色對視覺所產生的作用，筆畫的安排需要更大的自由。於是畫家的筆法改變了，這也啟發了他於1872年使用「印象」這個字眼。

克洛德·莫內

克洛德·莫奈1840年生於巴黎，在勒阿弗爾度過青年時代，1859年來到巴黎，不顧父親的反對，決心當一名畫家。他在美術學院師從格萊爾，並與雷諾瓦、巴齊爾(Bazille)、西斯萊結交。1863年，他第一次看到馬奈的畫。次年整個夏天，他與巴齊爾、戎金(Jongkind)、布丹結伴去翁弗勒爾作畫。1865年，他和皮薩羅、雷諾瓦、西斯萊，以及經常接濟他的庫爾貝(Courbet)，同住在馬爾洛特。

莫內在這個時期逐漸轉向淡色繪畫，並累積了許多風景畫的經驗。他送往沙龍參展的作品經常落選，生活貧困潦倒。1868年，他的作品在勒阿弗爾展出後，被債主們扣押。

當時莫內和雷諾瓦交往更加密切，1869年兩人同在格雷努依埃爾作畫。接下來是印象派畫家奮鬥的歲月。

莫內在阿讓特依和塞納河上創作。《日出印象》引起的軒然大波使他出了名，但沒有讓他變成富翁。1878年，馬奈買了他的畫，他才得以在維特依安頓下來，並繼續研究光線及其變化。

八十年代，多虧畫商迪朗—呂耶勒(Durand-Ruel)的支持，藝術家終於贏得聲望，過起富裕的生活。1883年，他定居吉維爾尼(Giverny)，越來越頻繁地外出旅行，到義大利、布列塔尼、荷蘭，疏遠了共同戰鬥過的友人。

莫內自1891年起，著手於創作草垛、大教堂和睡蓮的系列畫。在印象主義運動幾乎銷聲匿跡之際，他成為印象派的鼻祖，他的畫展令人如醉如癡。1922年，他把大型系列畫《睡蓮》贈送給國家，友人克萊芒梭(Clemenceau)為陳列該系列畫特別佈置了橙園。

這位挨了二十年罵，不被人賞識的畫家，終於留名青史，於1926年逝世。

竇加畫歌劇院的演出

女舞者持花謝幕

《竇加，舞蹈，素描》，這是保羅・瓦萊里(Paul Valéry)於1938年，爲描繪芭蕾女舞者和浴女的畫家竇加(Edgar Degas)，所寫的一本回憶錄的書名。書名意味深長，恰如其分。竇加在歌劇院把他對身體、動作和人造光的繪畫研究，推向了最高水平。

《女舞者持花謝幕》(La Danseuse au bouquet & saluant)是竇加在1870至80年代創作

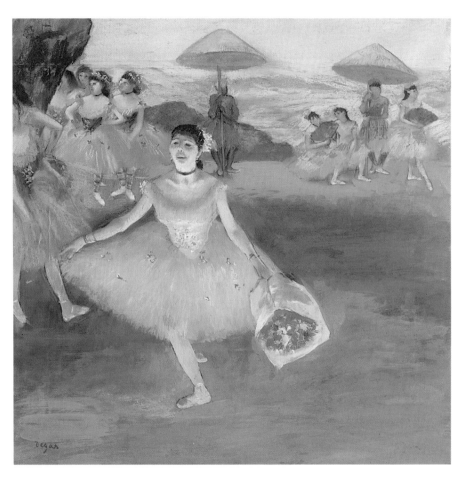

《女舞者持花謝幕》，竇加作，
(巴黎，奧塞美術館)。

埃德加・竇加

1834年竇加出生於一個極爲富有的銀行家庭。他自1855年起在美術學院學習，進入藝術界，見到他仰慕的安格爾，還有亨利・方坦─拉圖爾(Fantin Latour)，以及後來成爲他朋友的莫羅(Moreau)。

1856至1858年，竇加短暫旅居義大利。1862年他結識了馬奈(Manet)，站到「現代派」和自然主義派這一邊。

在一年一度的當代畫家沙龍上，他展出帶有日本特色的肖像圖和描繪賽馬場面的畫。

1872年，竇加旅居新奧爾良，以後與印象派畫家過從甚密，1874至1878年曾四次與他們一道展出。從此他的生活與創作融爲一體。他避免在社交界拋頭露面，躲在畫室閉門創作。描繪女舞者、製女帽女工、浴女系列的粉彩畫和油畫相繼問世。他很少參展，夏季喜愛到義大利、西班牙或摩洛哥旅行。

九十年代末起，他逐漸喪失目力，只作蠟像雕塑，1917年去世。他被推崇爲藝術流派的創始人之一，也是作品最受收藏家青睞的藝術家之一。

的許多粉彩畫中的一幅，堪稱其技法的典範。畫家的確有他獨到的技法，他先畫實物速寫，然後在靜謐的畫室裡慢慢地構思，逐步完成畫作。

遠離任何想像

這幅粉彩畫描繪一位女舞者，正拿著一束欣賞她的觀眾所獻的鮮花，向觀眾行屈膝禮。她幾乎走到舞台邊緣，成排腳燈照亮她的雙腿、短裙和臉的下部。

在她身後，舞台深處有幾組芭蕾女舞者走著舞步，與她配合。左邊，她們之中的一位舞者則似乎在向觀眾鞠躬，但人們看不到她的右肩和頭部。

《女舞者持花謝幕》是一幅粉彩畫，畫在一張四面加大的紙上，高72公分，寬77公分。

該畫起初爲收藏家貝利諾(A. Bellino)所有，後被喬治・波蒂(Georges Petit)畫廊買走，畫廊又出讓給巴黎著名的收藏家卡蒙多伯爵(le Comte Isaac de Camondo)。

1908年，伯爵將該畫連同他的全部印象派藏畫，贈送給羅浮宮博物館。該作品現藏奧塞美術館。

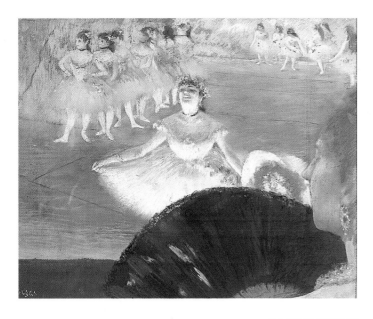

《女舞者持花謝幕》，竇加作，1878年(普羅維登斯，羅得島，設計學校)。

稍遠，在布景後面，四位女舞者合著節拍走著滑步。

舞台深處另有幾位演員搖著扇子，近旁有兩個人——不知是男是女——扶住橙色大遮陽傘的傘桿。

這兩人當中有一位身著印度服裝，頭裹著布巾。從這個細節可以推斷竇加的靈感來自儒勒·馬斯奈(Jules Massenet)的「印度」歌劇《拉合爾之王》所改編的芭蕾舞劇。1877年4月27日這部歌劇在巴黎首演，粉彩畫很可能即作於同年。

它不是藝術家想像的產物，而是一切演出的實況，因此道具和服裝的奇特就不足為怪了。

另一幅畫同樣取材於現實，它再現了一位觀眾，坐在二樓樓廳或稍遠的包廂中，在舞台左側略微俯視的景象。

最後，照亮畫面的白亮光呈幾何圖形，這是模仿劇場的照明。照亮芭蕾舞女演員的有兩個光源：一是位於舞台前部、面對謝幕女演員而我們所看不見的成排腳燈，作品中沒有畫出；另一則是朝舞台後幾組演員投射光圈的吊燈。

1877年，巴黎歌劇院還沒有電燈(一直要到十多年後才安裝)，只有煤氣燈設備，在它的白光下，花束和遮陽傘的淺色調顯得更鮮亮，肌膚顏色白皙，輕薄的白紗閃著淡淡的光澤。

一件深思熟慮的作品

這幅粉彩畫以一切表演為依據，竇加創作了它，配得上幾年前波特萊爾送給他的「現代生活畫家」的稱號。他刻意追求實相，描繪當代的一切真實演出，尤其力求忠實地再現一種對光源有所研究的光學效果。

對現代主題和光線問題的關注，使竇加與同時代印象派畫家，關係十分密切，同年四月他與其中幾位，一道在巴黎勒佩勒蒂耶街展覽。但竇加的工作方法，與馬奈或莫內等人迥然不同。印象派構思作品如同畫寫生習作，而他卻要預先畫過多幅草圖才能竟功。

《女舞者持花謝幕》的創作過程便是一例。最初竇加在一頁紙上只畫了正在行禮的女舞蹈演員，然後隨著構圖的擴展，他往紙上貼紙條，把紙加長加寬。他共貼了五條紙，修改好幾處細節，縮小原來碩大的花束，放低左臂，加長右腿。畫家在透明紙上修改，等他終於認為合適時再移到粉筆畫面上。因此這些修改的痕跡保留了下來。

竇加十分滿意最後定稿的構圖，照它又畫了一幅彩色粉筆畫，去掉了持傘者，在近景增加一位從後部瞥見的女觀眾的側影和扇子。

如此一來，這幅畫看上去好像實物寫生，

其實，這是經過長時間深思熟慮後所製造出來的效果。

色粉和脂粉

瓦萊里轉述過竇加的一段話：「橙色使畫亮麗，綠色中和色彩，紫色投下陰影。」《女舞者持花謝幕》證實了這些規則。

畫中的橙色給了遮陽傘、左邊那位芭蕾女舞者的服裝、大大展開的短裙，用最鮮艷的色彩。

給舞台深處作布景用的簡單背景染的是綠色——比較鮮明的杏綠。

紫色用來畫陰影，它使女演員祖胸的低領變暗，然後擦過棕色的地板，減弱了鮮紅衣服和最遠一位演員所持扇子的鮮亮色彩。紫色尤其與作品的白色基調，構成不可或缺的對比，在煤氣燈光令物品脫色的白色下，紫色就顯得非常重要。

竇加在此必須使用粉彩，因為它比油彩更像女舞者搽的脂粉，並像短裙的薄紗和平紋細布一樣閃亮。

有時人們談起這件作品時，會認為光線照出了浮塵，要得到這個錯覺，粉彩勝過用液體調出的顏料。竇加是位非凡的素描畫家，他作粉彩畫時直接用顏色畫素描，等於一個動作就把他擅長的兩種藝術結合在一起了。

《十四歲的女舞者》，竇加作，青銅像(聖保羅，藝術博物館)。

羅丹的登峰造極 Rodin
地獄之門

《沈思者》羅丹作，1880年，淺色石膏像(巴黎，羅丹博物館)。米爾博談及羅丹的雕塑作品時寫道：「每個軀體不可逃避地服從使之生氣勃勃的激情，每塊肌肉都聽憑心靈的驅使。」

《地獄之門》高635公分，寬400公分，深達85公分。

《地獄之門》為裝飾藝術博物館而作，但這座博物館始終沒有建成，而在原址蓋了奧塞火車站。

一個世紀以後，又來了一個有趣的大轉變，火車站竟改建成美術館。

《門》於1880年開工，總體設計圖約於1885年完成。

然而羅丹一生中不斷進行修改加工，不斷改變原來的方案，所以我們看到的作品，被認為尚未完成，而只是1917年羅丹臨終為止所作的樣貌。

羅丹從未見到《門》的青銅雕像。現存巴黎博物館花園的作品，是他去世十年後，根據雕塑家所作石膏模型所翻鑄的。該石膏模型現隸屬奧塞美術館。

「請雕塑藝術家羅丹先生，用八千法郎為裝飾藝術博物館，製作表現但丁《神曲》的浮雕模型。」

訂購羅丹(Rodin)最大作品的合約產生了。該作品集合了羅丹的全部靈感和膽識，可謂其畢生代表作。但是下訂的官員沒有料到，歷時多年所製作的《地獄之門》，竟然永遠沒有安裝在博物館的一天。

官方訂件

為什麼會接到這個訂單呢？因為羅丹出於經濟和策略上的考慮，一心想獲得它。經濟上，雕塑家希望創作青銅作品，青銅是昂貴的材料，製作需花很多人工，只有國家出資才付得起工錢。策略上，接受官方訂件對藝術家而言就是得到認可，而他經過長期奮鬥終獲肯定。1880年他年屆四十，當時國家正準備在1871年被公社焚毀的審計院舊址，建造裝飾藝術博物館，受託為該館製作大門，恰好可以使羅丹樹立自己的藝術威望。

美術副秘書處將大學街大理石料庫的一間工作室，提供給雕塑家使用。羅丹曾在大英博物館，深入研究帕提農神廟的大理石像，1880年末，他從英國旅行歸來後，《地獄之門》(La Porte de l' Enfer)便在該工作室開工了。1883年，由於羅丹沒有遵守規定的期限，當局派來視察員，工作室裡的景象令他們大為驚愕。其中一位擔心作品「可能因違背原有想法和世俗而受到批評」。羅丹對此毫不介意，他不顧他人的意見而堅持照原來方案創作下去。

「你走進這裡……」

「你走進這裡，要丟掉一切希冀。」但丁在《神曲》中置於地獄入口處的

這句箴言，被羅丹化為青銅雕像。他構思的結構具有強烈的象徵性。兩扇門扉上方的橫梁承受著《三個影子》的群雕，這是荒蕪和死亡的形象。下方，在一個突飾上，面對軀體和骸骨交纏扭結的條飾，有一個蜷曲著身子的《沈思者》。

門扉上的浮雕描繪了《舊約》中的插曲，至少這是雕塑家的初衷。由於不斷修改和添加，方案也隨之改動，按《聖經》安排的敘述順序，被軀體交纏且富於表現力的紊亂場面所取代，成為對《聖經》的影射和對《神曲》的想像相互交織。最初將一個平面分成若干格子的想法蕩然無存。羅丹《地獄之門》與吉貝爾蒂(Ghiberti)《天堂之門》截然對立，後者是雕塑家的美好樣本，但羅丹超越了這個樣本，並把它改得面目全非。

門梃和突飾上人物雜陳。從遠處看，他們在比例和大小上相差懸殊，給人萬頭鑽動、一片混沌之感，令人聯想到米開朗基羅(Michel -Ange)《最後的審判》，或魯本斯(Rubens)《遭天罰者的墮落》。《地獄之門》幾乎無構圖可言，壯觀的切面和過多的裝飾，在高六公尺寬公尺的面積上，力求平衡。

一生之作

這種壯觀場面是不足為奇的，因為在十年當中，甚至直到羅丹去世以前，他不停的把新靈感添加到《門》之中，有些單獨塑造的部分，經修改後被加到整體當中，比如《浪子》原是一尊孤立的男裸體像，後來成為右門扉右下角《愛的逃遁》組雕中的主角之一。同樣，1882年創作的陶塑《阿代爾胸像》，羅丹後來也把它置於《門》

《愛的逃遁》，羅丹作，大理石組雕(巴黎，羅丹博物館)。

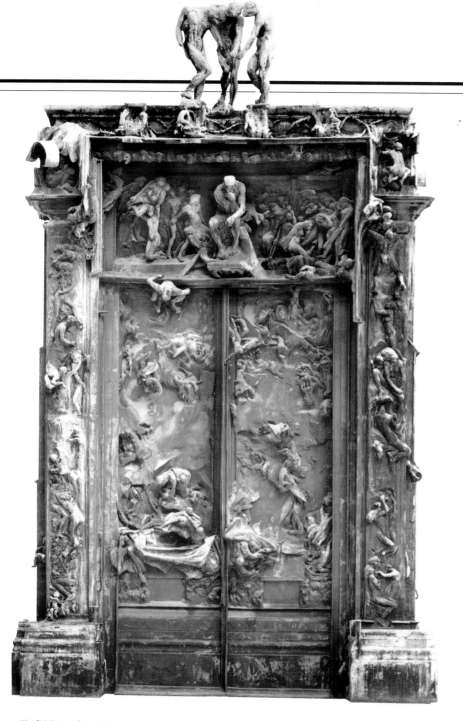

《地獄之門》，青銅翻製品全景
（巴黎·羅丹博物館）。

奧古斯都·羅丹

羅丹(Rodin)1840生於巴黎，1858年開始
爲裝飾家和家具製造商工作，以此養活
自己和妻子蘿絲·伯萊及兒子。但這
些工作並沒有妨礙他投身於雕塑創作。
1870年代，他的第一批大型裸像《青銅
時代》和《聖約翰—巴蒂斯特》讓他嶄
露頭角。1880年，他開始創作《地獄之
門》。在批評家如米爾博(Octave
Mirbeau)的支持下，他有了聲望，1884
年他收到《加萊市民》的訂單，1889和
1890年先後受託創作雨果和巴爾札克的
紀念碑。這些作品在當時均曾挑起極激
烈的爭論。

1883至1898年，他與克洛岱爾(Camille
Claudel)共譜一段戀情，爲他工作緊
張、創作繁雜的生活增色不少。他在巴
黎和默東的工作室接受了大量胸像、裸
像訂件，成爲當世最偉大的雕塑家。
1900年，他的雕塑及素描首次在萬國博
覽會上展出，並大獲成功。

1905年，他挑選德國詩人里爾況(Rainer
Maria Rilke)擔任秘書。女舞蹈家鄧肯
(Isadora Duncan)和女鋼琴家蘭多夫斯卡
(Wanda Landovska)都是他的朋友。
1906年《沈思者》被置於巴黎萬聖祠廣
場，1909年雨果紀念碑揭幕。

羅丹一直工作到他生命的最後一刻。他
卒於1917年，在默東，人們爲他舉行了
隆重的葬禮。

的邊樑上。相反地，有些爲《門》設計的
雕塑如《鳥戈利諾和兒子們》最後卻脫離
了《門》，變成獨立的雕塑作品。羅丹有
時還重複使用同一個形象。他鑄造的好幾
尊《女殉道者》就分散於《門》上。至於
俯瞰整件作品的《三個影子》，它們不過
是重複了三次的同一個形象，而非人們料
想的三尊不同的雕像。如此說來，《地獄
之門》即是雲集羅丹全部作品的萬神殿，
也是他不斷進行實驗的場所。

解剖課

由於雕塑家功力不凡，這件人物眾多原本

可能顯得支離破碎的作品，卻保持了完美
的整體性。這種功力首先表現在刻劃身體
和動作的技藝上。不論是雄偉如運動員體
格的男性，或嬌妍的仙女之姿，都有寓意
包含其中，女農牧神或遭天罰者，則都是
用同樣的表現方式：加長四肢，彎曲背
脊，增大嘴巴和眼睛，打斷直線，突出裂
縫和高低起伏的立體感，把整個軀體變成
某種激情的徵象。這位信奉「藝術即感
情」，在「雕塑佳作中揣測到內心強烈行
動」的人，完美地實踐了這些原則。

米開朗基羅(Michel -Ange)畫的經典作和解
剖學的經驗，似乎輪流起了作用，但無疑

羅丹的作品更有活力。要想在《門》中找
到一個不動或僵化的人物是枉費心機的，
連《沈思者》也似乎傾身向前，正要改變
姿勢。浪漫主義？表現主義？象徵主義？
如何歸類並不重要。羅丹受到但丁的啓
示，並理解這位詩人。雕塑家有理由自稱
「真理的捕獵者和生命的窺伺者」，因爲他
捕獲了軀體的真理，把它們的生命鑄入青
銅之中。

→參閱90-91頁，＜天堂之門＞。

馬奈的最後一幅傑作

牧女遊樂園酒吧

「他正在畫《牧女遊樂園酒吧》(Le Bar des Folies-Bergère)，模特兒是位漂亮的姑娘，在一張擺滿酒瓶和食品的桌子後面擺著姿勢……我意識到他大大作了簡化；女子的頭部是照模特兒畫的，但形象的凹凸並未和實物一致。一切都被簡化了：色調更加明快，顏色更加鮮亮，濃淡色度更加和諧，色調差別更大，形成一個金黃色的、柔和協調的整體。」

《牧女遊樂園酒吧》，馬奈作（倫敦，考陶爾德學院），整體和局部。

畫家雅里奧(Jeanniot)這樣描寫出馬奈(Manet)最後一幅傑作。馬奈在同年9月30日立下遺囑，1883年4月30日去世，享年51歲。從實物寫生、媒氣燈下的光和顏色的分析、當代生活情景，到這幅作品，馬奈一再令同時代人困惑不解，他的畫看似簡單，實則技藝精湛。

鏡中映像

牧女遊樂園當時享有盛名，其酒吧櫃台一名女侍者的畫像，初看上去的確沒有任何撩人之處。畫的中央正對我們的是位年輕女子，她兩手撐著櫃台的大理石面，身著黑衣，上衣插著一束花，似乎在想心事或等顧客。在她身邊，啤酒、香檳酒、甜燒酒、放在水晶獨腳盆裡的橙橘，構成豐盛的靜物。櫃台上的一只酒杯裡，兩朵淺色的玫瑰，在這些普通的物品中十分惹眼。

畫中別出心裁的表現，在於女侍者身後的背景。那兒有一面與畫面同樣寬的鑲金框鏡子，映照出坐滿觀眾的大廳與照亮大廳的環狀吊燈，畫面左上角顯現一名空中雜技女演員的雙腿和翠綠色的軟底鞋，右邊是女侍者的背影，以及大概正要和她講話

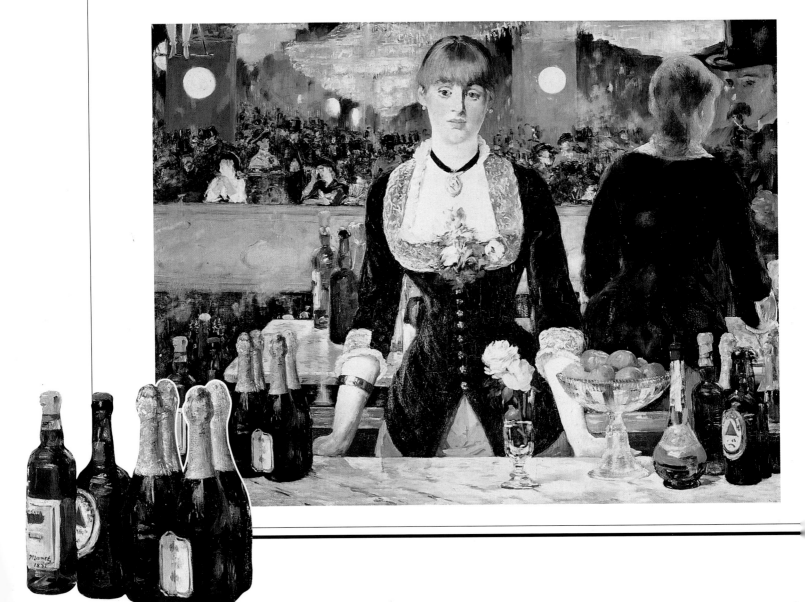

《牧女遊樂園酒吧》是一幅尺寸爲130×96公分的油畫，1882年在巴黎沙龍展出，沒有獲得預期的成功。

1884年畫家去世後出售畫室時，他的至交和收藏印象派作品的音樂家夏布里埃(Emmanuel Chabrier)買下這幅畫。

1894年音樂家去世後，他的遺孀把畫賣給了畫商迪朗—呂埃爾(Durand-Ruel)。

二十年當中它不斷易主，時而在巴黎，時而在柏林、布達佩斯、慕尼黑等地。

1926年，它被英國工業家考陶爾德(Samuel Courtauld)所蒐購。

1957年工業家故世後，該畫被1931年爲促進英國藝術史研究而創辦的倫敦考陶爾德研究所收藏。

的一位戴高帽男子的臉。

這位男子不在畫的「真實」空間(即他俯身的櫃台旁)出現，卻在鏡中映現出來，僅僅從光學法則的角度看，這是十分奇怪的。唯一可以接受的假設是：必須承認這位陌生人就是畫家本人，他用眼睛觀察到的切景是他在瞬間捕捉到的，既準確又不準確。

這樣，馬奈(Manet)就可以解釋觀看酒瓶的角度爲何有點自上而下，以及折光爲何極不清晰。畫家把作品中的這位觀衆，置於據推測是他本人在牧女遊樂園酒吧所站的位置上，面對女侍者，身後是大廳。如此巧妙的構圖，造成了觀者全面的錯覺，產生了最完美的身臨其境的效果。

描繪現代生活

這幅畫以象徵巴黎夜生活的一個時髦地點爲主題，在這裡有宴飲、演出、會面和艷遇，因此它的逼真程度更令馬奈同時代的人震驚。

這幅畫完全顯現一個現代建築物的結構，展示了環狀巨形吊燈，又借助白色的圓面來標示煤氣照明裝置，這些是現代生活考究的新設備。

置於近景的酒瓶臨摹實物：貼著紅三角標籤的英國淡色啤酒，綠色大肚小瓶薄荷酒。至於大理石面，爲保證真實起見，馬奈請人把一塊同樣的大理石板放到他的畫室裡。在鏡中的人物中間可以認出是他以前畫過的上流社會女子：馬拉美的靈感啓示者瑪麗·洛朗(Méry Laurent)與德馬茜(Jeanne Demarsy)。女侍者同樣確有其人，畫家請求牧女遊樂園一位名叫絮宗(Suzon)的女侍者給他當模特兒。

所以，此畫沒有任何即興創作。馬奈在畫室中還原了他想要畫的大廳一角。這種謹慎的作畫方式，是馬奈審美觀的見證，左拉在數篇讚揚畫家的文章中，爲他的審美觀作了界定——畫家用形象來表現當代社會，因此他放棄神話、宗教和想像的主題。

左拉期待繪畫作品反映風俗人情、時代服飾、社會的種種逸樂和怪僻，總之期待它完成自然主義的理想，以便與他的小說創作相輔相成。五年前，馬奈曾畫了左拉小說的《娜娜》，一名對鏡梳妝的交際花與供養她而正坐在長沙發上等她的情夫。兩件作品同樣表達對準確性的關注，以及描繪當代一幕社會喜劇的願望。

煤氣燈光下的色彩

但這是作畫，不是與照相術和小說競爭。馬奈並不力求暗示一件逸聞。女侍者的面部和眼神沒有任何表情，或許只有冷漠和厭煩。男子的態度也不明朗，因此整幅畫沒有透露任何事情，也不能衍化爲一篇故

事。繪畫手法本身比暗示對話或故事內容更加重要，畫家著重的是如何表現光線及效果。馬奈深入研究了色彩在煤氣燈白光下的變化：所有的顏色顯得更加明快，有幾種變得極耀眼，一直漫射到物體的輪廓之外。薄荷酒小酒瓶四周有個綠色的光圈，它的色調擴散到大理石面和鄰近較暗的淺棕色酒瓶上，而以幾乎覺察不出的筆觸畫出。

馬奈對顏色的細心分析，在折光的表現中達到了頂點。他將多種因素結合在一起：離得較遠的鏡中映燈，使空氣變得混沌的騰騰煙霧，還有煤氣的白光等等。此外，如果人的眼睛看得清近景的細節，從邏輯上講，它不可能同樣精確地同時記錄下背景的細節。所以面部和服裝的模糊完全符合真實的感覺。在這一點上，馬奈與其說是分析不夠精確的莫內(Monet)和皮薩羅(Pissarro)的同路人，倒不如說是熱中於光學研究的秀拉(Seurat)的同時代人。《牧女遊樂園酒吧》預知了幾年後秀拉在《馬戲表演》和《喧嘩》中所做的具有科學價值的實驗。馬奈靠「簡化」手法，達到了準確表現繪畫的新境界。

《娜娜》，馬奈作(漢堡，藝術畫廊)。馬奈與自然主義作家左拉志趣相投，他採用現代主題，特別是巴黎放浪形骸的夜生活作爲主題。

印象主義的又一次革命

大碗島的禮拜日

1884年和1885年兩年裡，接連好幾個月，常去庫伯瓦(Courbevoie)和阿斯尼埃(Asnières)對面的大碗島(ile de la Grande Jatte)散步划船的人，都注意到一個青年，他一張張地畫風景和人物速寫。孩子們笑他，往他畫布上擲石子，成年人也覺得他有點奇怪。

誰也沒有料到，這個叫秀拉(Georges Seurat)的青年，正在醞釀現代繪畫的一幅傑作，一場新的繪畫革命由此發生。即便在作品完成之後，許多人對作品的理解也並不比大碗島那些人強，他們對畫家極盡嘲諷之能事。畫家解釋這是以「分色法」為基礎的「新印象主義」，最後還是白費口舌。

「一幅大而無當的畫」

所謂「大而無當」的評價，出自作家米爾博(O'ctave Mirbeau)之口，他在1886年5月第八次印象主義畫展上看到這幅畫。畫展地點在巴黎拉斐特街與義大利街拐角處，那是遊手好閒之輩、記者和畫廊集中的地方。我們不能根據這個評價，認定米爾博蔑視現代藝術。相反的，米爾博曾經支持馬奈，曾經為莫內辯護，羅丹也是他的知己。但是秀拉的作品使他反感。馬奈的舊友、畫家斯蒂文(Alfred Stevens)對秀拉作品反感的程度絲毫不下於米爾博。西涅阿克(paul Signac)是秀拉為數不多的捍衛者之一，據他說，斯蒂文「穿梭往來於金屋(Maison Dorée)和附近的托爾托尼(Tortoni)咖啡館，從品嘗咖啡的顧客中找熟人，領他們到秀拉的畫作跟前，同他們說他的朋友竇加(Degas)何等低級趣味，竟然支持這樣惡劣的作品。」是否應該讓秀拉的畫展出呢？對這個問題，印象派畫家們各持己見。畢薩羅(Pissarro)在竇加的支持下作出決定。可是莫內、西斯萊(Sisley)、雷諾瓦和卡耶博特(Caillebotte)都退出了展覽會。《大碗島的禮拜日》最後掛在一間狹窄的小廳裡，簡直沒有欣賞的餘地。

「新印象主義」

這幅畫何以會如此令人反感？印象派畫家何以大都對秀拉白眼相加？肯定不是作品的主題讓他們不悅，主題相當傳統，屬於自然主義。秀拉畫的是巴黎人日常的休閒生活，到島上散步、釣魚、划船，當時島上還常有人在草地上玩耍。他所畫的，馬

色環

研究色感的專家對色感作了分類。

不能用混合方法得到的三種顏色，稱為原色：藍、紅、黃。兩種原色混合獲得的顏色稱為二級色，二級色有綠、橙、紫。

三種原色在色環上分布為一個三角形，二級色分別介於三個角之間，構成另一個三角形。

這樣，每一種顏色就有了它的「補色」，即位於同一直徑上的相反色。

奈(Manet)、雷諾瓦(Renoir)和莫奈(Monet)之前也都曾畫過。馬奈的《杜伊勒里公園的音樂會》、雷諾瓦的《河邊浴場》，主題和秀拉的作品都很接近。

秀拉作為這些大師的忠實弟子，表現的都是描繪風景不可或缺的東西，加上時髦的服裝和若干「表現真實」的細節，諸如一艘蒸汽拖船在塞納河上行駛，槳手們正在訓練，一對資產階級夫婦帶著一隻狗和一隻猴子——猴子的出現有點奇怪，不過卻是畫家在畫速寫時親眼所見。

秀拉和印象派畫家還有個共同點，也就是

喬治‧秀拉，
《大碗島的禮拜日下午》。

先在戶外畫許多中等大小的畫，然後才在畫室裡進行最後創作。秀拉一絲不苟地再現眞實場景，對服裝和小艇研究得細緻入微。他對題材的眞實性不敢絲毫怠慢，因此才會有他的親戚、畫家昂格朗(Angrand)講的情況：「由於夏天岸邊的草長得又高又密，把原先他畫在前景中的小艇遮住了。他沒料到會這樣，因此惱火之至，我只好叫人把草割掉，免得他不畫這隻船了。」

現代的題材、細緻入微的觀察，這都是印象派的法則。所以秀拉這幅畫引起嘖嘖煩言的原因不在這裡。問題出在光線和顏色的處理方法上，秀拉偏離了比他稍早的畫家們的傳統。而秀拉的印象主義之所以冠上「新」字，奧妙也就在這裡。

畫家其實並無故弄玄虛、嘩眾取寵之意。他的方法主要就是色彩分析和分解的、細膩的、中性的筆觸。這種筆觸有法可循，和莫內(Monet)或雷諾瓦(Renoir)依賴直覺的處理方式差之千里。

秀拉作畫用均勻細小的筆觸，而不是根據對象的情況採用不規劃的筆觸。在《大碗島的禮拜日》裡一點也看不出塗色時的手勢，一點也看不出有倉促的痕跡……河面也好，女人的衣裙或黑狗的身體也好，處理方法都一樣，都如機械般的精確。

「我實踐我自己的方法」

秀拉這樣做有他的基本思想，這個思想就是按照光學和物理學原理，表現光線下的色彩。 從那些以紅黃藍三原色爲基礎構想色環的學者那裡，還有從舍弗勒爾(Chevreul)和魯德(Rood)那裡，秀拉瞭解到任何一個有色的表面，都能夠使眼睛感覺到這個色面的「補色」，即色環上的相反色。黃色能夠在瞬間產生紫色的感覺，紅色總有綠色與之互補和平衡。

如何在繪畫上反映這個現象呢？唯一的方法是，在每一個色面上，少量地加上它的補色。加上補色後，感覺就完整了，準確了。問題是，爲了加補色，在調色板上混

《大碗島的禮拜日》是一幅油畫，高207公分，寬308公分。此畫於1886年初告竣，同年五月展出，因人無購買，展出後送回畫室。
畫家去世後，這幅畫爲畫家兼作家庫圖利埃(Lucie Couturier)所收藏，直至1924年，這幅作品才遠渡重洋，到達美國。從1926年起，該畫屬於芝加哥美術學院所有。

合顏色肯定不行，那只會調出第三種顏色，不僅無濟於事，而且不對。秀拉於是用視覺混合代替色彩混合。他分別畫上兩種顏色，靠得很近，這樣隔一定距離看上去，就能產生準確的色彩感。所以，必須分解筆觸。秀拉的理論因而合乎邏輯地得名「分解主義」。每逢有朋友稱讚他的畫優雅動人時，他總是說：「他們在我的畫裡感覺到詩意。不對。我實踐了我自己的方法，如此而已。」

保爾・塞尚探索風景畫

馬賽海灣

「這好像很簡單。藍色的海邊排列著紅色的屋頂。陽光是那麼耀眼，景物似乎全都化成影子，不光是黑白影子，還有藍色的、紅色的、褐色的、紫色的。」

塞尚(Paul Cézanne)1876年7月向畢薩羅(Pissarro)描寫法國南方艾斯塔克的村莊時，說了上面這段話。1883年，塞尚在艾斯塔克租了一幢房子，經常到這裡來畫馬賽的海灣和遠山。1880年下半年，他畫了十多幅同樣題材的作品，他選這裡的景色作題材，原因是它特別難畫。

再造空間

明亮得「可怕的」陽光、強烈的色彩、複雜的景色，這些原因使得這個地方的景色畫起來十分棘手。而塞尚選中這個地方也正是這個緣故。在此之前，塞尚一直和印象派畫家一同展出，可是印象派的作品，色調差別不明顯，視野狹窄集中，塞尚對此很不以為然，他想解決構圖和空間方面

的一些問題。為此，他攀爬至高出村莊和工廠的地方，把畫架支在陡坡上，房屋、艾斯塔克海岸、通向地中海的海灣、對面的海岸、越往東越高的山崗，所有這些景物依次收入眼底。在這樣一個明亮而深邃的景色中，塞尚盡情畫出南方的天空。

這幅畫之困難，還在於目光不能看到整個海灣。塞尚必須在不能描繪整個海灣輪廓的情況下，暗示它的形狀。作品的中央是單色的大海，左右以畫幅的邊緣為大海的界線。只有左側逐漸縮小的各方面，讓我們猜到海灣的形狀。

大海作為第一個標記確定之後，塞尚便把景色分為四個區。是區，而不是景，因為有兩個區本身又分為好幾個不同的景。第一區是最近的區，地勢變化最大，房屋在綠樹叢中掩映，左邊是油橄欖田和棚屋。第二區是大海，荊棘裡橫著一道堤防。第三區是山崗，層峰疊嶂，排在畫面的深處。第四區是天空，天藍和灰藍的筆觸輕盈空靈。撇開左邊海岸上田野的向外突出

《馬賽海灣》是一幅寬100公分，高80公分的油畫，創作於1886至1890年間，畫家去世前一直保存在他的工作室裡。
此畫後被美國收藏家雷爾森(Martin Ryerson)購買，現屬芝加哥藝術學院，是雷爾森於1933年遺贈的。

不談，這四個區與其說互相嵌接，不如說層層相疊。

這樣，這幅圖畫不是像文藝復興發明透視原理以後的多數作品那樣，依斜線方向構圖，而是以平行線為準。但是，圖畫仍然給人深廣的感覺，這是因為畫家採取了獨特的手法，一是事物體積上的比例斷層，一是色彩的特殊處理。

比例斷層

第一區即艾斯塔克海岸這個區，分為兩部分。前景的房屋、煙囪都畫得很大，因為距離觀察者比較近。體積感很強，陽光下的景物和陰影中的景物反差鮮明。有一個屋脊和一個煙囪口特地用細線勾出來。赭色和茶褐色的筆觸很緊密，輔以紅色和玫瑰色，然後漸漸淡下去。綠樹筆力蒼勁，構成雕刻般的建築背景。一座黑灰色的工廠，煙囪吐出黑煙，顯得很突出，彷彿是前方建築的延伸，對著藍色的大海，輪廓分明。

這一區的第二部分與第一部分完全不同。這一部分離觀察者較遠，映入眼簾的是一些簡單的形體，樹木被歸結為單一不變的筆觸，建築物變成一個個很小的六面體。塞尚為什麼這樣畫？

首先因為村莊和田野不處於同一高度，村莊高踞田野之上，其次是因為村莊距離觀察者要比田野近得多。比例的突然斷層和簡單的筆觸處理有利於突出這兩個部分的

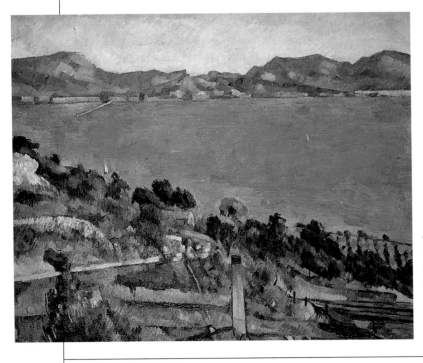

《從艾斯塔克眺望馬賽海灣》，塞尚作（巴黎，奧塞美術館）。1880年代起，馬賽附近的海岸成了塞尚喜愛的繪畫題材。

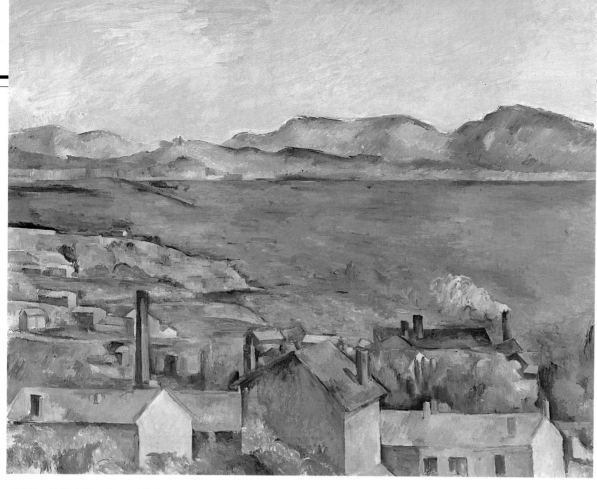

區別，使觀眾的目光，更準確地為這兩個部分在空間中定位。

表現空間的色彩

艾斯塔克海岸與對岸的山崗也有類似的區別。這裡，空間感更強烈，因為除去幾何原理的因素，還有第二個因素。

塞尚從印象主義學會了分析空氣中的光線，而在這裡，他不但運用、且豐富了印象主義的方法。他用鮮明的藍色造成畫面的縱深感，這就是海灣的藍色，貼近遠岸的海水幾乎成了淡紫色，因為受到距離和陽光的雙重作用，在畫家眼裡就呈現出這樣的顏色。色彩在不斷顫動，不斷變化，有的色彩在變深，有的色彩在變淺。

這樣，藍色便成為遠的標記。藍色浸潤到對岸的山崗上，先灰藍，再青綠，再海藍。其中最鮮明的筆觸和天空部分相呼應，不過天空的筆觸更長，更輕盈。從前景的赭色、黃色、紅色、綠色，到後景中以藍色為主的色調，其間經過一個漸進的變化過程。

幾何學的構圖和層次與排列有序的色彩變化兩相結合，把地中海邊這片風景所帶給人們的感覺，生動地表現出來。

保爾·塞尚

塞尚1839年出生於一個富裕的家庭。1852年他在艾克斯念書時，和同學左拉成了莫逆。塞尚的父親是銀行家，比較保守，竭力反對塞尚當畫家，但是徒然無效。1861年，塞尚來到巴黎，翌年，結識了畢薩羅、雷諾瓦、西斯萊、莫內。他景仰的畫家則是庫爾貝和德拉克魯瓦。

由於他的畫一再地在沙龍落選，因此他離開巴黎，時而在艾克斯作畫，時而在艾斯塔克作畫。1872年，他再次告別普羅旺斯，搬到瓦茲河邊的奧維爾，與朋友畢薩羅（Pissrro）住得很近。1874年，他參加首次的印象派畫展，反應平平。1877年，他再次參加畫展，以後就與印象派疏遠了，不過，他依然與左拉和畢薩羅交好。他不在普羅旺斯時，就住在左拉梅塘的家，要不就住在畢薩羅彭圖瓦茲的家。

整個八十年代，塞尚都在艾克斯的鄉村和艾斯塔克作畫。1886年，左拉發表了《作品》，這是一部關於現代繪畫的黑色小說。塞尚同左拉的友誼開始冷淡。他每天都不停地作畫，畫聖維多利亞山、比貝姆斯採石場或者亞德布芳公園。這些都是他喜愛的題材。此時巴黎的青年畫家，對印象主義逐漸學院化非常不滿，因而塞尚的聲望與日俱增。這個獨來獨往的畫家終於得到了承認。1895年，商人沃拉爾（Ambroise Vollard）為塞尚舉辦首屆個展。此時塞尚已經56歲。1900年，柏林博物館購買了他的一幅1904年，秋季沙龍為他開辦個人展廳。

1906年10月15日，塞尚到鄉下畫畫，突然狂風大作，暴雨傾盆。他昏過去，身上多處瘀腫，不省人事。一星期後，畫家溘然長逝。當時他的六幅作品正在秋季沙龍展出，彷彿是對他的無聲紀念。

高更描繪布列塔尼婦女的信仰
布道後的幻象

「天使穿深青色衣服，雅各穿深綠色衣服。天使的翅膀是純一號鉻黃，頭髮是二號鉻黃，腳是淺橙色。我覺得人物塑造已達到偉大、鄉野與神秘的純眞。」

1888年9月底，高更(Gauguin)以這番話向梵谷(Van gogh)宣布，他在阿維納橋完成一幅對他自己或所處的時代來說，都算全新的作品。這是一幅宗教畫，但是全無學院派氣息。色彩來自想像，而非自然。

布列塔尼的幻象

這幅作品分爲兩塊，相互間似乎毫不相干。前景和左側，一字斜排布列塔尼農婦的背影和側影。她們穿戴最漂亮的服裝：黑袍白帽(帽子的形狀作細緻的描繪)，照畫題所書，她們剛從教堂聽完布道回來。講道的神父大概就是右角的那個人，只露出臉和頭髮。所有的女人都合攏雙手，遠處的還跪在草地上，她們眼前出現相同的幻象。這幻象便是畫的另一塊，在深紅的底色上，撲搧著黃色翅膀的天使，和一個人在蘋果樹下搏鬥。彼此揪住對方的衣服。那人又開雙腿支撐住身體，天使似乎無力摔倒他。

這是《創世紀》裡的一個故事，經常成爲藝術創作的題目(德拉克魯瓦[Delacroix]就爲巴黎聖蘇爾皮斯教堂畫過同樣題材的畫)。故事說：人，即雅各，攜帶家眷渡過雅伯克河之後，碰上神秘的天使而搏鬥一整夜。在高更的畫裡，底色爲什麼用深紅？一斜排布列塔尼婦女是什麼意思？原來，眼前的幻象令這群婦女如五雷轟頂，不由自主合手祈禱。神父從《聖經》裡尋了一段故事，作一番道德的說教，婦女們便產生身臨其境的幻覺。朦朧中，她們覺得這故事就發生在布列塔尼的土地上。一頭乳牛在草地上吃草，中間還有一棵蘋果樹，這正是布列塔尼的風光。就是這棵蘋果樹把畫的結構斜分爲兩塊。將《創世紀》的故事移植到阿維納橋的小樹林這個畫家熟悉的環境中，這是高更的發明，用以表現他在給梵谷信裡所指稱的布列塔尼婦女「鄉野的和神秘的純眞」。雅各和天使搏鬥之類的偉大故事，

《布道後的幻象》，高更作
(愛丁堡，蘇格蘭國家美術館)

《布道後的幻象》是油畫，高73公分，寬92公分。先後爲阿維納橋的神甫和附近尼宗鎮的神父拒絕收藏，高更便把它交給了戴奧梵谷，即文森的弟弟。但是這幅畫始終未能夠脫手。1891年，終於有個叫昂利‧梅約拉的藝術愛好者，以八百法郎買下該畫。如今這幅畫屬於愛丁堡國家美術館。

日本相撲手。
日本的版畫對高更有影響，
相撲手的形態在《幻象》裡重現。

對於這些婦女來說，既縹緲，又令人神往。

夢幻色彩

藝術家既要表現產生幻覺的粗俗婦女，又要表現幻象本身的力量，便把身著地方服飾的婦女這個現實因素，和雅各與天使搏鬥這個想像的因素，交織起來。不過，他處理這兩個不同題材所使用的色彩，對比十分強烈。

那一斜排布列塔尼婦女用黑白兩色表現，由於形體簡單，黑白的對比愈加鮮明。婦女的帽子是白色的環形，袍子是黑色的橢圓形，那裡是肩，何處是臂，根本看不出來。至於人物的面孔，高更僅僅對「幻覺」表情必不可少的部分加以表現，比如神父和左角正在禱告的婦女，兩人因驚愕而緊閉的嘴巴和眼睛、合攏的雙手等等。

在這個黑白區的襯托下，草地的紅色顯得愈加突出，這就是高更在他信裡說的，一片「純淨的深紅」。這句話很重要，因為正是這片純淨的紅色，將幻覺和現實區分開，正是這塊純淨的紅色，以其必要的誇張，說明這個場面不過是婦女們的想像而已。而且也正是這片刺眼的紅色，反映了搏鬥之激烈、故事的悲劇性及死亡的威脅。天使翅膀的黃色、肉體的橙色、衣服的青色和綠色，所有這些強烈的色彩使得作品更具表現力，自然令人想到刺激婦女們產生幻覺的布道詞所散發的力量。

表現出不可表現者

這幅作品並非完全來自藝術家的想像。為了創作這幅作品，高更曾多處尋找創作靈感。除了德拉克魯瓦(Delacroix)的作品外，他參看日本的版畫——所謂異國的「民間」藝術及艾皮納爾(Epinal)用純紅和純藍色畫的笨拙作品(高更這幅作品中，天使生硬而對稱的翅膀，顯然受其影響)，還有布列塔尼教堂的鑲嵌玻璃畫。他借助玻璃畫的觀念，把人物的身體和面孔簡化為樸素的線條。在玻璃畫裡，這些線條和固定玻璃的鉛條一樣簡單。所以《布道後的幻象》筆法之稚拙，同布列塔尼教堂窗戶上和祭壇上信徒形象之古樸如出一轍。

畫家還借重了現代畫家。其中有他巴黎認識的印象派畫家，其中有與他同住在阿維納橋，一位叫愛彌爾‧貝爾納(Émile Bernard)的畫家，也運用了簡單的圓形輪廓和幾乎沒有層次的色塊。

但是，貝爾納也好，印象派也好，都沒有人敢做高更做的事，即用現代繪畫的手法而非宗教畫保守的傳統手法，表現神明的顯靈。印象派大多在現代風光和城市生活裡尋找創作題材，他們不會去描寫同代人的夢境。高更卻往前跨了一大步，大膽地表現看起來無法表現的東西：幻象、怪異、神奇。這並非他自己信仰天主教的關係，而是因為他在阿維納橋生活時，親眼目睹了布列塔尼人狂熱的宗教感情，於是產生想要反映出來的願望。他運用繪畫手段，讓藝術探索越過外表，推向人的精神領域。1888年，能夠理解高更意圖的人寥寥無幾。高更曾想把這幅作品贈送給當地的教區，可是阿維納橋的本堂神父拒絕接收。具有進步思想的畢薩羅(Pissarro)更批評這幅畫是「向後轉」，藝術愛好者們對深紅色的草地感到莫名其妙，抗議說「畫家有意嘲弄公眾」。但是所有這些反對的聲音都未能阻止《布道後的幻象》成為開創新時代的標幟。

《雅各和天使搏鬥》，德拉克魯瓦作(巴黎，聖蘇爾皮斯教堂)。

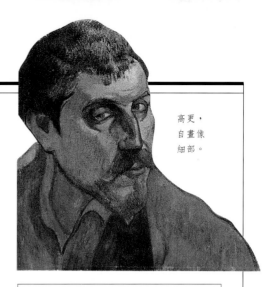
保爾‧高更

高更1848年生於巴黎。父親克勞維(Clovis)是自由派記者，母親是著名工人運動人物弗榮拉‧特里斯坦的女兒。翌年，他的家遷居秘魯，克勞維死於途中。一家人在秘魯生活六年，1854到1865年，他在奧爾良念寄讀學校。1866到1871年，他在遠洋輪上當水手。 在他的保護人、愛好藝術的銀行家阿羅查(Gustave Arosa)的幫助下，他在交易所找到一份工作，工作之餘開始習畫。1873年，他娶了丹麥女子米特‧蓋德。他的生意愈做愈大。他聽從畢薩羅的建議，購買第一批印象派的作品，逐漸進入印象派的圈子。1880年、1881年和1882年，他參加印象派的畫展。在那段時間裡，他與塞尚(Cézanne)和寶加(Degas)過從甚密。

1883年的股票危機使他丟了飯碗。他決定以畫畫為生。不久陷入困境，米特和孩子去了丹麥。1885年，高更被迫當貼廣告的工人。1886年，他到阿維納橋，展開布列塔尼的生活，持續到1890年。其間，他去過巴拿馬和馬提尼克島，這是一次不愉快的旅行。1888年底他在阿爾勒小住，同梵谷(Van Gogh)在一起，這次旅行同樣很不愉快。1891年，高更離開法國前往塔希提島，直到1893年回法後，依然很不得志，於是在1895年7月再赴南太平洋，先後住過普納奧亞島和塔希提島。他的身體日益衰弱。他頂撞當地的殖民和宗教機構，抨擊他們敗壞土人的民風。1901年，他隱居到阿圖奧納島的山林，1903年去世。

梵谷──黑夜中的畫家

星夜

《割掉耳朵後的自畫像》
梵谷作，1889年(特殊收藏)。

1889年6月的一個夜晚，在聖雷米城聖保羅精神病院裡，梵谷(Van Gogh)把他從病房中看到的景色畫成一幅畫。畫的是黑暗的園子裡的柏樹，還有房屋和山岳，上面是天空、月亮和星星的光輪。

梵谷是自己要求住進聖保羅精神病院的，時間是5月8號。此前，他已經犯過好幾次病，在阿爾勒的醫院和聖雷米的醫院都住過。在聖保羅醫院，他重新開始畫素描，甚至畫油畫。儘管病情幾度惡化，他卻在一年不到的時間裡，創作了150幅油畫和好幾百幅素描。這些畫，究竟是塞尚說的「瘋子的畫」呢？還是理智的畫？

師法自然的畫

6月19號，文森寫信告訴弟弟戴奧，他的病情已經好轉。自從1888年12月他在阿爾勒，因為失去理智而割下自己一只耳朵以來，他的病曾一度日見沈重。他在信裡講

述自己的生活：「每星期洗兩次澡，一次兩小時」，「絕對戒酒」。又說：「因此，一切均好。關於工作，這使我有事可做，也使我得到消遣──這正是我需要的，不過絕不累著。」他列舉了(但是沒有詳細描寫)「一幅畫有橄欖樹的風景」和「一幅描繪星空的新的寫生」。這幅習作顯然指的是《星夜》。

「寫生」梵谷寫道。這個詞不是隨便說說的，在印象派的詞彙裡，它的含義是臨摹對象，換言之，寫生通常不是一幅成品，而是比較完整的草圖。在6月19號的信裡，以及這個時期他給弟弟的其他信裡，梵谷都反覆強調繪畫應該依法自然，對提倡想像的人，他多次提出批評。無庸置疑，《星夜》遵循了他自己的這項原則。

這一點已經被畫家的傳記作者們所證明。梵谷在作品下部畫的房屋、教堂、尖尖的鐘樓，遠處的坡地和山丘，這些和他朝東偏南，面對阿爾皮耶山的窗口實際能看到的景色基本相同。作品上半部描繪的景象，真實程度並不比下半部差。天文學的計量證實，1889年6月19號前後，聖雷米地區的星空和畫裡的描繪基本吻合。柏樹右邊那顆白色耀眼的星是金星。畫的中部渦狀物上方那些黃色的星，屬於白羊星座，當時白羊星座確實位於金星之上。而月亮正值上弦第三天，所以梵谷把它畫成有如壓扁的麵包圈似的怪形狀。

因此，與表面的情況相反，《星夜》絕非夢幻之象，而是一幅地地道道的臨摹「寫生」之作。這沒有什麼值得奇怪的。1888年9月，梵谷畫了《咖啡館》、《隆河上的星空》，這些作品與《星夜》主題相同，要求準確、反映事物的心情也相同。這一點可以從他的信裡得到證明。譬如，1888年9月的信裡寫道：「有幾顆星是檸檬色的，其他的星是玫瑰紅的，綠色的，藍色的，勿忘草色的。」但是，話說回來，梵谷使用的技法卻是古怪的。柏樹和村莊用很粗的輪廓線和很重的影線勾出。這是梵谷一貫的技法。至於天空，他使用長筆觸，多半是彎曲的，有時成圓盤狀，有時成起伏的渦旋狀，流動於星星之間。在這裡，我們找不到平時所見的那種夜空。

文森‧梵谷

文森‧梵谷1853年生於布拉班特(Brabant)，父親是一名牧師。1869年，他進入海牙的古比爾美術館工作。1876年被辭退後去了英國，想獻身於救濟窮人的慈善事業。他到比利時波里納日的礦區當傳教士，同礦工們同甘共苦。然而教會討厭他狂熱的神秘主義思想，結果不久，他就被解職了。

經過一段時間的流浪，1880年他到達布魯塞爾學畫。不久，同家人團聚。1885年梵谷到巴黎，見到了在布索和瓦拉東美術館工作的弟弟戴奧。他結識了羅特列克(Toulouse-Lautrec)、貝爾納(Émile Bernard)和高更(Gauguin)，迷上印象派，同時搜集日本版畫。這個時期他畫了一些巴黎和阿斯尼埃的風景，臨摹了一些版畫。

1888年，他來到阿爾勒，不久租下了「黃房子」。他的創作很豐富，而且題材多樣，有肖像、花卉、田野風光、普羅旺斯的風景，作品的色彩十分鮮艷。秋天，高更也來到阿爾勒，可是兩位藝術家的關係很快破裂。12月24號，高更決定返回巴黎，梵谷割掉了自己的一隻耳朵，被送進醫院。

翌年5月，他在阿爾勒多次發病住院，最後進入聖雷米的精神病院。在精神病院他又開始作畫。一年後，他到巴黎，住在戴奧家，後來住到郊外烏瓦茲河邊的奧維爾，由加舍(Gachet)大夫照料，同時大量作畫。

7月27號，梵谷在田野裡朝自己的腹部開了一槍，兩天後，與世長辭。

我們不妨參照一下畫家的書信。他曾經在信裡嚴厲批評「某些人追求愚蠢的照相式的完美」。依他的看法，「畫一幅夜空圖，只在藍黑的底色上畫幾個白點顯然是不夠的」。

梵谷之所以誇張星星的亮度，且把銀河畫成藍、白、黃、褐各色相間的渦狀物，原因在此。他要表現的是一個幾乎無法表現的主題，但是他並不怕困難，而是精神昂揚地向困難挑戰。

梵谷想再現金星周圍的亮圈，與耀眼的光芒，於是他在金星周圍畫了許多同心圓。為了表現光圈，他使用彎曲的筆觸，加以規則的排列，白色，淡綠色，灰黃色，藍色，一圈圈環繞金星，而中心光源則用更強的橘紅色表示，這樣便把金星本身和它的光圈分開了。白羊星座、柏樹左邊的星以及月亮，差不多也用這種方法表現。有一顆星，四周有藍灰色的光環，本身是一個玫瑰色的圓，這是對1888年9月信裡提的「玫瑰紅」色星星的回憶。

太空的漩渦

這種技法很大程度上是受了秀拉(seurat)、西涅阿克等「分色論者」的影響。他們用小筆觸上色，以便將色彩「分解」。但是梵谷的筆觸與他們大不相同。他不用他們的作品中那種細密的、幾乎是點狀的筆觸，反而代之以長長的色線。這該是梵谷精神癲狂的表徵吧？

事實上也不能這麼說。這種風格，從他接觸法國印象派的時候起就採用了，是莫內(Monet)給了他啟發。莫內在表現倒影、水波、雲彩、樹木時，就使用一種顫抖的、平行的或者交叉的筆觸。至於畫面那些強烈的色彩，深藍、檸蒙黃、深橘黃，也是其來有自，並非精神錯亂而產生的幻覺。特別是日本版畫的啟發，同時高更(Gauguin)的影響也有關。就在前一年的11、12月，梵谷曾經在阿爾勒與高更相聚。

此外，梵谷這種看起來像是表現主義的手法，也與題材本身有關。難道畫家不能暗示星辰的運動、宇宙的漩渦、天體的演變和運行軌跡麼？倘要如此，辦法只有一個，那就是讓繪畫與客體的運動結合，隨客體變成渦漩狀的，或者波紋狀的。在梵谷的藝術裡，沒有絲毫癡狂和衝動。他的藝術來自對真實的追求，來自對一切事物「內在真實聲音」的永恆之愛。

高更表現原始生活的結束

永逝不返

「對不對我不知道，反正我覺得是一件好事。我想借一個單純的裸體，表現往昔的一種奢侈的野性。這一切都沉浸在有意為之的陰沈憂鬱的色彩中。」

高更(Gauguin)1897年2月14日號從大溪地島，寄給朋友蒙福萊(Monfreid)的信裡，每一個字都耐人尋味。他的話為其作品的英文標題 "Nevermore"(永逝不返)作了注解。 標題出自愛倫坡一首題為〈烏鴉〉的詩。這就是為什麼畫的背景上會出現一隻怪模怪樣的烏鴉。照畫家的說法，烏鴉乃「魔鬼鳥，終日窺伺著」。

《永逝不返》，高更作
(倫敦，考陶爾德學院美術館，考陶爾德收藏品)。

一個裸體

畫家說了，他要畫「一個單純的裸體」。作品的構圖以及那個躺著的人體似乎都說明，畫這幅畫只有一個願望，就是表現一個赤裸裸躺在床上的土著女人。這個女人占據了作品的整個前景。他的模特兒，據說是他的女伴，一個名叫帕雨臟(Pahura)的土著。女人的臉簡直就是一幅肖像畫。從解剖學的角度講，每一個細節，腰部的凹陷也好，腳踝和手腕肥厚的形狀也好，肩膀和腹部的曲線也好，都無懈可擊。畫家以細密的筆觸，用不帶任何茶褐色和赭色的漸變色調，使身體的每一個部位顯得結實而富肉感。身體的輪廓曲折多姿，這在高更是一種慣例，不過細節的描繪卻沒有程式化和簡單化的毛病。

就此而言，高更在藝術上更接近竇加(Degas)，而不是塞尚(Cézanne)，塞尚畫人體是不注意刻畫形態細節的。但是，竇加總是很仔細地畫出一個市民家庭的內景，如家具、窗帷等等，而高更在臥床的女人周圍，畫的卻是長長的一條裝飾景，這不是來自觀察，而是畫家個人意圖的象徵。

失樂園

如何理解這幅畫上奇怪的形象？一個女人赤裸裸躺在床上，門開著，呈現出屋外的景物和天空，背景上兩個人在談話，這一切是什麼意思？花俏的布景和深藍加綠色的烏鴉如何解釋？我們認為，所有裝飾性

《永逝不返》這幅油畫寬116公分，高60公分。畫布上原有另一幅畫，高更把它厚厚的一層白色覆蓋了，根據X光探測，很可能是一幅風景畫。作品於1897年從大溪地島運往巴黎，1898年或者1899年為英國作曲家戴流士(Frederik Delius)買下。從那時起它就是倫敦考陶爾德學院(Courtauld Institute)的收藏。

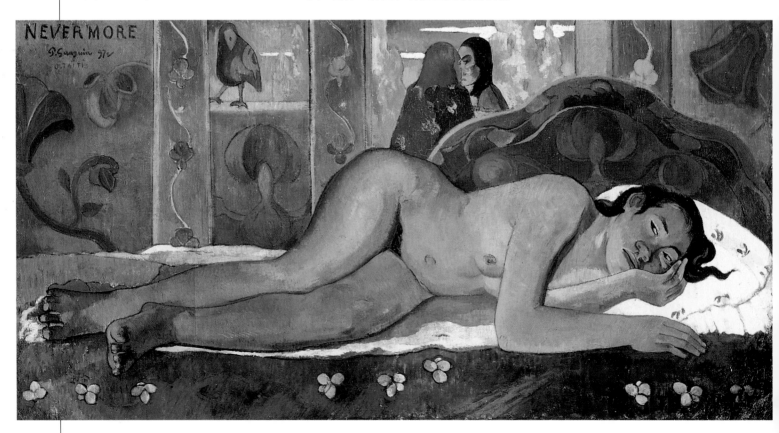

《我們從何處來？我們是誰？
我們往何處去？》，高更作，
1897年(波士頓，美術館)。
背景上有兩個人物在談話，
和《永逝不返》相彷彿。

的形象和所有象徵性的形象可以分爲兩類，一類表示「奢侈的野性」，一類表示「野性的」時代已成過去。

屬於第一類的有花布、黃枕頭、門兩邊的花形圖案。圖案分成幾格，格子的底色爲褐色或紅色，上面畫著花、葉片、葫蘆。圖案的曲線和裸體女人的線條恰相配合。畫的右邊有一個類似床頭的東西，呈對稱的曲線，加強了前景的圓形效果。

但是畫面的平衡，被畫家引入的兩個神秘人物和一隻鳥所打破了。這兩個人物的象徵意義，我們可以從高更時代的其他作品來推論，一幅作品是《王室婦女》另一幅作品是《我們從何處來？我們是誰？我們往何處去？》。《王室婦女》裡也有兩個影子出現在後面。高更說，這是「兩個起頭，正在爭議知識樹的問題」。他的解釋很有意義。這就是說，這些人物代表知識，不是有益的知識，而是破壞純眞的邪惡知識，是那條狡猾的蛇的知識。蛇從樹上溜下來，引誘了夏娃。在《永逝不返》裡，道理是一樣的，只不過老頭換成了裹長袍的女人影子。不管她們談論什麼，反正她們的話都會破壞純眞狀態，影響一旁休息的夏娃。而這個夏娃可能已經墮落，就像「王室婦女」一樣。這個南太平洋的「奧林匹亞」，並不比馬奈筆下那個厚顏無恥的妓女少幾分罪孽和挑逗性。

關於烏鴉

爲什麼在此提出馬奈(Monet)？因爲高更的烏鴉與馬奈在1875年爲愛倫坡一首詩的譯文所作版畫裡的烏鴉一脈相承，同樣一副凶狠的樣子。這首詩的標題是《永逝不返》，和高更的畫一樣。馬奈早在1870年就發現，愛倫坡的詩歌譯者是個天才，有如此智慧的人舉世罕見。這個叫斯台芬‧馬拉美的譯者，後來也是高更的支持者。高更爲了感謝他的幫助，於1891年爲他畫了一幅肖像，並在他的肩膀上畫了隻烏

鴉。高更這幅畫的基本意義，就是從上述這些作品和往事回憶中發展出來的。同愛倫坡的詩歌一樣，高更的烏鴉也是邪惡、狡詐和引誘人墮落的惡魔象徵。

原始生活的結束

那麼，究竟要如何看待高更這幅獨特的畫呢？它表示罪惡的誘惑已成事實。這個土著女人已經失去了童眞，她的赤裸已不再是一種自然的表現，她的眼光已不再天眞無邪，她的微笑已不再僅含著溫柔。這個土著女人背後站著邪惡的象徵。倘若她是夏娃，那也是被趕出伊甸園的夏娃。純眞的原始「野性」已成「往昔」，「陰沈憂鬱」的色彩卻是現實，因爲1895年的大溪地島就是這樣陰沈憂鬱。畫家找到的不是他一心嚮往的野蠻人，而是殖民地化、按

歐洲方式道德化的土著，也就是失去本性的人，是文明和宗教——傳教士的宗教——的犧牲品，文明和宗教把罪惡與謊言傳給了土著人。Nevermore 這個標題用黑色大寫赫然呈現一旁。原始人的天眞爛漫和純潔無邪，確實永逝不返了。高更到南太平洋定居時，無論是大溪地島，還是馬克薩斯群島，都早在幾十年前就沒有原始人的遺風了。

1891年，高更到達大溪地島時，正趕上參加最後一位土著國王波馬雷五世的葬禮。高更在日記裡寫下幾行字，而《永逝不返》這幅畫恰爲其注解：「如此而已。一切都恢復了習慣。世上又少了一位國王，而隨他永逝的是毛利人最後殘餘的風俗。全完了！只有文明人了。我心緒低沉，不遠萬里而來，卻⋯⋯」

原始主義—— 一個神話

高更——爲「野蠻人」。高更是第一個離開歐洲，到熱帶地區定居的西方人，因此長期被當作現代藝術的一個「野蠻人」。他自己也有意識地爲這種說法推波助瀾，只爲顯示自己獨特性的駭世驚俗。其實他的作品足以使這個神話不攻自破。

殖民化的影響。1891年高更到達大溪地島，他發現這塊殖民地與其說是荒蠻之地，倒不如說更像法國本土的某個鄉鎮。半個世紀以來，行政當局和教會團體已經把法國的習俗和道德帶到這裡，土人已經不再裸體，不再信仰祖先的圖騰。毛利人祭祀的神明「馬拉愛」(Marae)已經被摧毀。對高更來說，想像往日大溪地的情景，只能依靠當年旅行者的記述，再就是參觀一些爲數不多有關土人風俗的收藏品。高更那些所謂最「有野性」的畫都是純粹的想像，而他那南太平洋風格的雕

塑，只不過是根據考古學的再創造。

馬克薩斯群島。高更第三次到大溪地島，那裡文明化的程度使他感到惡心，於是他動身去馬克薩斯群島，據說那裡比大溪地荒蕪。可是畫家一踏上馬克薩斯就絕望了，在阿圖奧納，他修了一間土屋，然而，一座修道院也矗地而起。那裡的文明程度絲毫不遜色於大溪地。

高更在南太平洋，照片剪貼。

波納爾作品中的情欲

午睡

「亂七八糟、散發熱烘烘肉體氣味的床上，睡著一個女人，姿勢近似波爾傑茲宮的赫耳瑪佛洛狄特。光線在她下半身鍍上美麗的金黃色，然後消失在她腰際。她的上半身則在暗處，像山谷般地起伏。」

《放肆的女人》，
波納爾，1899年
（巴黎，奧塞
博物館）。

1905年，《午睡》首次展出時，紀德(André Gide)如此描述。當時波納爾(Pierre Bonnard)三十三歲。他原來是「納比派」的成員，此時已經脫離這個印象主義標榜的先鋒派。他的畫從此只有一個追求，那就是捕捉感情和感覺，直深入到不確定因素和難以覺察的變化中。《午睡》屬於他最早的一批裸體畫，那時他心裡剛剛萌發表現生活隱私的願望，《午睡》便是這種願望的反映。

睡美人

一個年輕女子赤裸伏在床上，頭埋在手臂裡。床零散不堪，被單胡亂堆著。一隻白狗在地毯上打盹。頂多再算上一個床頭桌和幾樣亂七八糟的東西，此外無他。床占去畫面的大半，貼著花紙的牆壁形成一道彩色的屏障，阻隔了觀眾的目光，於是視野橫向擴展。床頭桌上的靜物和人體、狗一樣，是從一個較高的視點觀察，彷彿有個人站在床邊，圖畫上這個凝固的場面就是他瞬間看到的景象。姑娘在睡夢中，不意有人莽撞地跑進來。而進來的欣賞者異常安靜，以至於姑娘和狗都沒有驚醒。

波納爾作品的一個特點，是讓人感到畫家無所顧忌，這幅畫裡的這個特點尤其明顯。揉得皺巴巴的被單亂堆著，姑娘左邊另一個人睡過的痕跡依稀猶存，衣服散落一地，姑娘軟攤在床，這一切都證明姑娘沉沉入睡是由於情欲得到了滿足。也許有人還不知道，《午睡》這樣的生活隱私畫共有三幅，另外兩幅題為《男人和女人》與《放肆的女人》。這兩幅畫的春宮意味

比起《午睡》有過之而無不及。

構圖和色調中的情欲

在這個對比與平衡經過縝密考慮的構圖中，線條對感官刺激起了重要作用。女人的裸體畫得修長苗條，曲線一折三彎，周身渾圓，大腿、脊背、肩膀、乳房，連懶洋洋披散開的黑髮捲也不例外。同這些曲線相呼應的是被單和枕頭的摺皺。那條狗，背脊塌成弓形，而向前伸的嘴部又使弓形的曲線得到延伸。床裡壁紙上的花構成蜿蜒曲折、糾纏交織的圖案，和女人標準的體形和諧統一。

曲線構成了這幅畫的主調，與之對立的是一個明顯的直線結構，即床頭桌突出的一角。這個由直線構成的桌角破壞了手臂的圖形，而且桌上的東西，大凡可以看清楚的都呈方形。畫家還採用兩組帶平行條紋的圖案。畫家1890年開始運用這種幾何學的畫法，當時他在作品裡畫格子花紋的圍裙和外套，畫印花的窗帷。在《午睡》裡，貼著床頭的那面牆上糊著直條紋的牆紙，與之垂直的是床墊的橫條紋。這兩組直線和起伏的曲線恰成對比，對比的同時更加強曲線的效果。在直線的襯托下，女人慵懶而柔軟的身體和溫柔鄉的氣氛，讓人留下更深刻的印象。

線條的對比由於色彩的協調而得到平衡。圖畫的顏色有白色、褐色、略帶紅色的玫瑰色。裸體女人的肉色向四周輻射。幾處顏色上的呼應，將玫瑰紅色加灰色的床墊與灰色較床墊淺而玫瑰紅較床墊，深的花

牆紙聯接起來。波納爾在白顏色上不分深淺，顏料有時塗得薄而光滑，有時塗得很厚，好似一層奶油。女人臉上和頭髮上淡淡的紅色，使人想到夏日的驕陽，透過百頁窗或窗簾，變得柔和了，而且使人感覺到紀德所說「熱烘烘的肉體氣味」，充塞了整個房間。波納爾僅僅依靠純繪畫的手段，就表現出這種場面的眞實印象和感覺。

古代的追憶和現代的啓示

《午睡》是現代的春宮畫，但是不乏對古代的追憶。紀德已經覺察到，波納爾將古希臘的《沉睡的赫耳瑪佛洛狄特》搬到了自己的畫裡。波納爾常去參觀羅浮宮博物館，那裡就陳列著這個古羅馬雕像的複製品。女人的左腿盤在右腿上，還有手臂的姿勢和背部的曲線，這些都是從羅浮宮的大理石雕像借鏡來的。

取法古代，這在當時可不算常見。此外，竇加(Degas)的粉彩畫和素描對波納爾肯定也有所啓示。《午睡》運筆靈活，氣質高雅，這些前所未有的風采，都得之於竇

加。除風格的相似，還有主題的相似。事實上，表現同時代婦女私生活的願望使這兩個藝術家聲息相通，這一點是顯而易見的。而且，波納爾和德加兩人都愛好攝影，而攝影也是一種能夠表現瞬間事物和在運動中捕捉圖像的藝術。儘管我們找不到《午睡》的草圖，但是我們知道1890年底，波納爾拍了大量裸照。不過，繪畫和攝影比較起來繪畫的創作過程較慢，需要反復的構思，所以繪畫的結果既比攝影複雜，也比攝影完整。

油畫《午睡》寬130公分，高110公分，最初爲美國著名小說家斯泰因(Gertrude Stein)收藏，同馬蒂斯(Matisse)、畢卡索(Picasso)的作品一道掛在她位於德弗勞魯斯大街的工作室裡。後來，斯泰因把這幅畫轉讓給小伯恩海姆美術館。其後又變成英國藝術史家克拉克(Kenneth Clark)的財產。1949年，它最後的所有者費爾登家族(Felton)把它贈給梅爾伯恩市的維多利亞國家美術館。

《浴盆裡的瑪爾特》，波納爾拍攝(巴黎，奧塞美術館)。表現私生活中的女體，是波納爾熱衷的主題。

《午睡》，波納爾作(梅爾伯恩，維多利亞國家美術館)。

271

塞尚眼中的裸女

浴女圖

「羅浮宮是一本書，從這本書我們學會認字。但是我們不可滿足於記住過去那些名人漂亮的理論，我們要跳出這些理論去研究美麗的自然。」

塞尚(Cézanne)以這段話在1905年總結了他的藝術原則：尊重大師，研究自然。他所說的大師，如提香(Titien)、魯本斯(Rubens)、德拉克魯瓦(Delacroix)，都擅長裸體畫。所以，為了無愧於這些大師，塞尚也嘗試裸體畫。

神女去矣

塞尚這樣做，在當時可以說是獨闢蹊徑。

現代畫家，亦即印象派畫家，除竇加(Degas)和雷諾瓦(Renoir)外，都熱中於風景或類似的場面。塞尚的第一批裸畫作於1860年代，那時他正受到庫爾貝(Courbet)和德拉克魯瓦的影響，裸體畫多取材於宗教和歷史故事，如聖安東尼的誘惑，羅馬人的狂宴，水澤女神和好色的森林之神的較量等。筆觸奔放、形體誇張，加上人物的姿態，使這些畫帶有色情意味。塞尚還以更大膽的方式摹擬馬奈(Manet)那幅頗遭非議的《奧林匹亞》。

然而塞尚逐漸放棄了文學題材。他的裸體人物從此不再是夏娃或蘇珊娜等繪畫史上的裸體人物，而只是「沐浴的女人」或「沐浴的男人」，幾棵樹，一條河，簡簡單單的自然風光，便成為這些裸體活動的場地。這樣的背景既不涉及任何故事，也不融入對自然的觀察，而是純粹服從構圖的需要。

結構研究

《浴女圖》就是如此。幾株傾斜的樹幹，原本向上的走勢，卻被圖畫的上沿切斷。樹葉是用邊緣模糊、節奏分明的同向斜抹形成的暗綠色塊來表示。背景的雲和天空，以相同的處理方法，將不同層次的色彩並列起來。至於地面，幾乎沒有變化的黃褐色就已經足矣。

這樣簡單的背景顯然服從一種需要，即避免任何東西把觀眾的視線從繪畫的中心吸引開。中心就是聚集在畫面中間各具形態的一群浴女。畫家為了使畫面富於變化，也為了提高表現的難度，把人物的形態描繪得個個相異：一個女人在走動，其他人

倫敦美術館收藏的《浴女圖》是一幅高126公分，寬196公分的油畫。

這幅在1964年為倫敦美術館收藏的作品，幾乎是同期創作的三幅同名畫作中最小的一幅。

另外兩幅，一幅存費城美術館(高208公分，寬249公分)，一幅屬於梅瑞恩市(Merion)的巴恩斯基金會所有(高133公分，207公分)。

塞尚在如今屬於巴恩斯
基金會的《浴女圖》前。
相片為愛彌爾‧貝爾納攝。
《浴女圖》是塞尚作品的總結。

《浴女圖》，塞尚作
(倫敦，國家美術館)。

《浴女圖》，
塞尚作(費城，
美術博物館)。

或躺著，或倚著，或欲站起，或打手勢，或抓浴巾，或準備著衣。這既是爲了避免重複和格式化，也是爲了研究如何從不同的角度，側面、半側面、背面、正面等，來表現婦女的形體。容貌與面部表情如何，對塞尚來說無關緊要，所以沒有一張臉他下功夫描繪，也不畫眼睛。注意力只集中於一個主題：婦女的裸體。

於是，結構的考慮成了首務。不論畫家觀察的浴女長什麼樣，畫家都有一個考量，那就是用近似幾何的方法構造人體。大腿成紡椎形，手臂成圓柱形，胸部是兩個一模一樣的球形，背部是由脊椎直線一分爲二的兩個平面。皮膚下現出骨骼和肌肉的結構。腰部和腹部的變形與誇張服從於同一個目的，即重現婦女肉體肥腴和厚重的雕塑感和體積感。塞尚關心的是突出她們肉體的存在。爲此，他落筆十分用力，一筆下去，勾畫和著色同時進行。說實話，塞尚著色不是根據事先打好的草圖，而像是神來之筆。但是經他用色，構圖變得更加顯豁，更加動人，甚至可以說震撼人心。有的地方，畫家用淡青色或淡紫色的線條突出人物的輪廓，同時表現出陰影。例如那個行走的女人，就有一些平行的斜線加以襯托，肘部畫了一個直角，肩膀處也有一條直線。所有的女人，從寬背女人到坐在地上、好像用手握住腳的女人都是這樣。塞尚忽略了手腳、嘴巴和耳朵的形狀，這是因爲他想抓住最根本的東西，即休息和運動時的肌肉狀態。

「大製作」的復歸

從1880到1890年，塞尚在創作《浴女圖》之前，畫了大量同樣題材的小幅作品，而以這幅《浴女圖》爲開端，畫家的裸體畫進入新階段。這幅畫創作於十九和二十世紀之交，同時落筆的還有另外兩幅畫，畫幅大小相仿，一律題爲《浴女圖》。這三幅《浴女圖》在塞尚作品中規格最大。三幅畫構圖並不相同，倫敦收藏的那幅顯得緊湊些，費城博物館的那幅更加對稱，歸屬巴恩斯基金會(Foundation Barnes)的那幅更加巴洛克化、戲劇化。塞尚爲什麼要畫這樣三幅大作品？並非有人訂購，而是塞尚想和前人一爭高低。他要讓他的浴女同德拉克魯瓦(Delacroix)的《薩丹帕勒斯之死》中的妓女，或魯本斯(Rubens)畫裡的弗蘭德水澤女神，甚至提香(Titien)與韋羅內塞(Véronèse)畫裡的威尼斯名妓一較長短。同他深深崇敬的大師作品中的人物分庭抗禮。他要向自己，也向所有反對他的人證明，裝飾性和紀念性「大製作」的時代並沒有過去，印象主義並未標幟一個時代的結束，反而是藝術的新生。藝術一旦煥發青春，經過對模特兒的揣摩研究，清除無聊的虛飾，會變得更加有力和吸引人。當塞尚的朋友愛彌爾·貝爾納要在畫室裡爲他拍照時，他選擇了三幅《浴女圖》中的一幅，即今天收藏在巴恩斯基金會的那一幅作爲背景，這絕非偶然。他把這三幅大作視爲創作的巔峰，視爲傳統和自然相結合的結論。

→參閱278-281頁，＜亞威農的姑娘＞。

塞尚的遺產

如果說，塞尚的《浴女圖》影響了二十世紀的畫家，這話意義不大。《浴女圖》一向大眾公開，立刻使得塞尚之後，對裸體畫進行思考的畫家，個個受益匪淺。

馬蒂斯(Henri Matisse)。1890年代，馬蒂斯的生活還不寬裕，但是他卻從畫商昂布魯瓦茲·沃拉爾手裡買了一幅塞尚的小幅作品《五浴女圖》。這幅畫他掛在畫室裡，直至1930年代。他從中體會塞尚的手筆，開始試驗簡化人體和著色素描。馬蒂斯就是在這個時候說了一句名言：「假如塞尚有理，我就有理。」

安德烈·德蘭(André Derain)。他是一位早熟而熱情充沛的塞尚派，他位於圖爾拉克街的畫室，掛了一張塞尚八十年代創作的《浴女圖》照片。塞尚去世後不久的1907年，德蘭在獨立派沙龍展出一幅以浴女爲主題的畫，批評界立刻從這幅作品裡發現與塞尚一脈相承的著色和構圖技巧。

喬治·布拉克(Georges Braque)。布拉克也是在1907年來到艾斯塔克，就在塞尚畫《浴女圖》的地方，嘗試拿塞尚的經驗爲己所用。1907年秋天，正當秋季沙龍爲紀念塞尚而舉辦回顧展時，布拉克畫了什麼呢？一幅《裸女》，塞尚的藝術原則顯然爲這幅畫的創作提供了依據。

畢卡索(Pablo Picasso)。畢卡索在這段時間，摹仿塞尚之徹底，誰也趕不上。1907年，畢卡索《亞威農的姑娘》從嚴格的幾何構圖來看，是對《浴女圖》的回應。1908年夏天，畢卡索爲他的景物系列畫了最後一幅。從中我們看到桌子上放了塞尚的黑帽子，這頂帽子經常出現在塞尚畫室的照片裡，所以已經家喻戶曉。

1905年顏色製造出爆炸新聞

「野獸派」的貢獻

1905年11月4號，一向對繪畫沒有多少興趣的報紙《聲望》(Illustration)一反常態，花了兩個版面報導秋季沙龍，並且刊登法國畫家馬蒂斯、德蘭、芒甘(Manguin)和魯奧(Rouault)的作品。

為何《聲望》報會突然對繪畫產生了興趣？原來這年的秋季沙龍引發了一場激烈論戰。

顏色事件

這場論戰，一方是為數眾多的批評家和觀眾，另一方是少數的畫家。這些畫家因為用色強烈得嚇人，所以得到「野獸派」的稱號。沙龍從10月18號至11月25號在大王宮舉辦，第七展廳掛了許多刺眼的畫。其中九幅署名德蘭(Derain)，五幅署名馬凱(Marquet)，十幅署名馬蒂斯(Matisse)，五幅署名弗拉曼克(Vlaminck)。共和國總統愛彌爾‧魯拜擔心有人指責他縱容如此明顯的色彩「革命」，拒絕為沙龍開幕剪綵。批評界也不比總統客氣。一位記者說：「我們看到的，要不是使用了繪畫材料，簡直就跟繪畫沾不上邊。這是顏色的大染燴，紅藍黃綠胡亂塗鴉。粗糙的色塊隨心所欲生硬拼湊。好像天真的學童搬出顏料盒來亂抹一通。」詩人圖萊(Paul-Jean Toulet)嘲笑某一幅畫是「把鸚鵡的羽毛和瓶裝蠟攪在一起」。作家紀德在《美術評論》上評論展覽，說他親耳聽到觀眾高喊「簡直瘋了」！

除了少數人，如評論家Louis Vauxcelles，畫家Maurice Denis和紀德，幾乎沒有人願意正眼瞧這些畫。何以如此呢？問題出在顏色上。不論風景抑或肖像，畫家們用色無拘無束，叫人瞠目結舌。他們把所謂「具體色調」的法則拋諸腦後。 按照這條法則，事物的本色必須在繪畫中重現，只允許依事物的空間位置和光線，對本色作

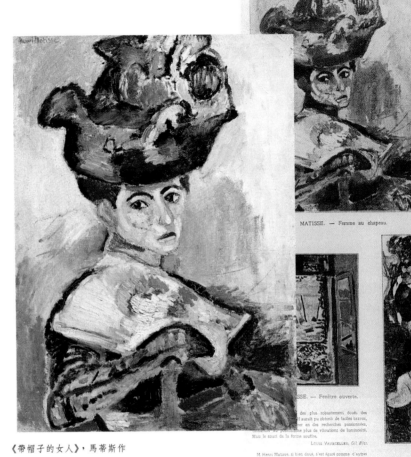

《帶帽子的女人》，馬蒂斯作
(洛杉磯，哈斯收藏)。
模特兒是馬蒂斯夫人。

一次短期爆炸

野獸派突然冒出來，這曾經是爆炸性新聞，然而它壽命很短，1905年10月生，1907年就夭折了。

塞尚(Cézanne)的影響。馬蒂斯、馬凱和范鄧根(Van Dongen)長期堅持研究色彩的作用，兩個獨來獨往的人，德蘭和布拉克(Braque)，卻很快就同他們拉開距離。當時塞尚的聲望如日中天，在塞尚的影響下，德蘭和布拉克控制色彩的運用，比較重視體積的構造，不太重視色彩的強度。在法國南方的艾斯塔克，布拉克放棄了他「野獸派」風景畫裡，很

吸引人的淡黃色和紫色。德蘭從1907年的獨立派沙龍起，展出了幾幅《幾何形的浴女》。弗拉曼克、弗利茨(Friesz)和杜菲(Dufy)也皈依了塞尚的結構法，追求一種更加素樸的風格。

後起之秀畢卡索(Picasso)。在這場速度愈來愈快的變革中，一位到巴黎「洗衣船」居住的西班牙人的作品起了重要作用，這個西班牙人就是畢卡索。1907年夏天，他完成了《亞威農的姑娘》。這是一幅重要作品，其探索不涉及色彩，主要在形體的結構和解構上。

Forains, Cabotins, Pitres.

d'accent et la robustesse de dessin sont extrêmes. Roussil a la période d'affranchissement que des créations originales et THIÉBAULT-SISSON, *le Temps*.
...turiste à la recherche des filles, forains, cabotins, pitres, etc.
GUSTAVE GEFFROY, *le Journal*.
LOUIS VAUXCELLES, *Gil Blas*.

LOUIS VALTA. — Marine.

A notre entrée: ... Valtat et ses puissants bords de mer aux abruptes falaises. THIÉBAULT-SISSON, *le Temps*.
M. Louis Valtat montre une vraie puissance pour évoquer les rochers rouges ou violacés, selon les heures, et la mer bleue, claire ou assombrie.
GUSTAVE GEFFROY, *le Journal*.

les pins.

représenté par des animan de plein air où les volumes des Louis Vauxcelles, Gil Blas.

▽

《曬帆》，德蘭作
（莫斯科，普希金
博物館）。

細微調整。之前，不遵循這條法則的只有高更(Gauguin)，他畫過玫瑰色的海灘，淡紫色的池塘，在《布道後的幻象》裡還畫了深紅色的草地。

1905年秋季沙龍上，德蘭(Derain)展出幾幅海濱風景，畫了草綠或檸檬黃的天空、鮮紅的船體和淡綠色的海灣。馬蒂斯(Matisse)的幾幅婦女肖像，人物面色用紫和橘黃。他還有一幅《窗景》，大膽地把玫瑰色和黃色塗抹在一起。沒有一個印象派畫家有這般膽量。即使是梵谷(Van gogh)，雖說深受浮世繪的影響，對「具體色調」的法則也還抱著幾分敬意。而這群初出茅廬的無名之輩，竟敢拋開這一切，簡直可以說是褻瀆藝術。

情投意合

人們氣憤填膺，抗議之聲不絕於耳，然而他們對這群青年畫家及其鴻鵠之志，卻是一無所知。只有紀德同畫家的圈子很接近，對他們的想法略知一二。他著文稱：「一切在這些畫裡都能夠得到說明，得到解釋。」事實上，「野獸派」的主要成員德蘭與馬蒂斯熱愛並遵循理性，「野獸派」的作品也不違背理性。1904到1905年的冬天，當這兩個畫家相遇的時候，馬蒂斯還是一個後印象派，正在苦苦尋找自己的風格。德蘭此時也正在互相對立的各種影響之間徘徊，西涅阿克(Signac)、塞尚(Cézanne)、高更……他都師法學習。不

過，他已經同弗拉曼克(Vlaminck)一道試驗過純色的各種混合法。儘管他依然尊重事物本來的顏色，但是他至少已經把光和距離造成的色調變化大大地誇張了。在秋季沙龍前一年舉辦的獨立派畫展上，德蘭展出幾幅沙圖市的風景，這些畫已有日後「膽大妄為」的痕跡，而馬蒂斯展出的作品在用色上卻仍相當傳統。到了夏天，兩人來到地中海岸的考流爾作畫。他們漸漸擺脫自然主義的約束與印象派的傳統。此時高更正在不遠的勒卡特作畫，他的作品使德蘭和馬蒂斯深受鼓舞，而為繪畫帶來絕對的非模仿性色彩。但是，為了保留作品的「可讀性」，他們把色彩放在堅實的素描輪廓內——由於素描獨自擔起傳統的描寫功能，因此更加堅實而有效。一條小船著上天藍色或橘黃色都行，但圓鼓鼓的船體四周必得有一圈重重的黑色輪廓線。一個水手或一張面孔情況亦然。只要在輪廓和色彩之間求得平衡，任意選擇的色彩和明確勾出的輪廓，就足以產生一種經過嚴密構思與協調的新繪畫。

形成流派

9月，德蘭和馬蒂斯重返巴黎，帶回許多作品，並分送幾位畫家朋友看，如弗拉曼克和馬凱。馬凱立即寫信給芒甘，信中說這些作品是一些「叫人吃驚的東西」。9月23號，德蘭同經紀人沃拉爾簽了合同，馬蒂斯負責爭取秋季沙龍委員會的支持。10月18日，沙龍開幕，爆出新聞。新聞媒體砲轟的第一個效果是加強這些畫家的團結。第二個效果是吸引收藏家和畫界的注意。美國小說家G‧斯泰因購買了馬蒂斯的《戴帽子的女人》。不久，俄國大富翁塞爾日‧什特叔金要求會見馬蒂斯。同時，「洗衣船」（蒙瑪特藝術家聚居的大樓裡），也住進一位年輕的荷蘭人范鄧根(Kees Van Dongen)。當時默默無名的畫家如布拉克，德羅奈(Delaunay)和杜菲(Dufy)也來加入德蘭、馬蒂斯的行列。這些無名畫家在1906年的獨立派沙龍上都有作品展出。這一次，公眾仍報以訕笑。不過，那又怎樣，一個足堪與四十年前的印象派相提並論的強大革新運動，正在悄悄醞釀呢！

聯合起來，革除因襲守舊之弊

德國表現主義

「我們相信，既渴望創造又渴望歡樂的新一代正在出現，所以我們號召所有的年輕人聯合起來。不論是誰，只要他能夠直接了當、真實地表達出他的創造力，他就是我們的人。」

這段話出自四個年輕人之口。1906年，他們在德勒斯登發表聲明，宣告一個新藝術運動的誕生。他們稱呼它為「橋社」。

造反

橋社，這個莫名其妙的名字是什麼意思？很可能是為了紀念哲學家尼采。尼采在《查拉圖斯特拉如是說》裡說：「人之可貴，在於他是一座橋，而非一個目標，在於他是一個過渡和結束。」橋社的畫家，他們要完成一次過渡，甚至一次激烈徹底的變革。他們要把迄今為止即使不反對現代藝術，卻對現代藝術仍持保留態度的德國，改造成現代藝術的樂園。他們根本不把威廉二世時代上流社會所津津樂道的偶像放在眼裡，他們鼓吹的是表現主義，抬出的楷模是高更和梵谷。

1905年時，他們四個人，三個畫家——克爾希奈(Ernst Ludig Kirchner, 1880-1938)、海克爾(Erich Heckel,1883-1970)、施米特—羅特魯夫(Karl Schmidt-Rottluff,1884-1976)和一個建築師布萊耶(Fritz Bleyl)。布萊耶參加橋社的時間不長，而且若即若離。不久，另一位畫家參加了橋社，他叫佩希斯泰因(Max Pechstein,1881-1955)，是海克爾的朋友。比他們年長二十歲的諾德爾(Emil Nolde,1867-1956)則擔當起理論家的角色。這些人是同行，又都是初生之犢，此外他們還有個共同點，那就是他們都從德勒斯登前來拜師求藝，而且都覺得德勒斯登的藝術教育沈悶不堪。資產階級的德意志帝國排斥藝術上的新生事物，它要求藝術家俯首貼耳，墨守陳規。橋社的誕生正是反抗現存秩序的結果。為了擺出挑戰的姿態，這些造反者決定到德勒斯登的一個工人區安家落戶。雖然是為了挑戰，但更多是出於藝術的追求，他們的油畫和版畫作品對於傳統的所謂貼切、美麗、和諧等規則不屑一顧。

色彩壓倒一切

從1905年起，他們開始使用當時德國繪畫中尚無人問津的尖銳色彩，因此惹來議論。克爾希奈喜愛把紅色和綠色放在一起，造成強烈的不和諧感。他像印象派那樣把陰影畫成藍色，效法高更學習日本版畫，同時也從法國的納比派吸收營養。他受法國野獸派的啓發，所畫的事物、色彩和現實相距甚遠。德國觀眾為此大惑不解。海克爾和他走同一條路，把裸女畫成橘黃色。施米特—羅特魯夫畫風景和人體則使用鮮紅色和深朱紅色。

橋社的每一個畫家都和同時代的野獸派一樣，把形體簡化，並且用很粗的黑色輪廓線勾邊，目的是使形象在強烈的色彩中得以辨識。這些形象鮮亮突出，稜角分明，由紅或黃的色塊和清晰的線條組成。這種「筆法」是表現主義的一個重要特徵，不但反映在橋社成員的版畫裡，也反映在他們的油畫裡。他們在木板上刻出簡單粗壯的形體，拓印出來後，主線條呈黑色，與畫紙的白色形成鮮明的對照。

他們還從古代藝術中汲取養分。海克爾和克爾希奈在德國中世紀的版畫裡找到創作

《塔影圖》(Paysage à la tour)，瓦西里・康定斯基作，1908年(巴黎，現代藝術博物館)。在慕尼黑和慕爾諾，俄國人康定斯基周圍聚集了一批年輕畫家，他們的創作方向和德勒斯登的藝術家是一致的。

表現主義和戰爭

在前線。對德國表現主義而言，1914年是個災難的日子。戰爭剛爆發，表現主義運動就瓦解了。其成員大多數符合入伍的年齡，而有些人出於愛國的動機，主動要求入伍。藍色騎士不久也失去領袖，August Macke於1914年喪命，Franz Marc則在1916年死於凡爾登。至於康定斯基(Kandinsky)和亞蘭斯基(Jawlensky)，他們是俄國人，屬於敵對國家，因此不得不離開德國。克爾希奈加入炮兵部隊，不久精神病發作，進了療養院。施米特—羅特魯夫和海克爾都在前線打了三年仗，雖然沒有受傷，卻身心交瘁。和表現主義素有關係的奧地利人考科施卡(Kokoschka)，1915年在俄國前線受了重傷。

一段歷史的結束。有幾個畫家，例如馬克斯・拜克曼(Max Beckmann)和奧托・狄克斯 (Otto Dix) 從恐怖的戰爭生活中找到了他們悲劇性作品的素材。前者的銅版畫，後者的油畫，堪稱第一次世界大戰最生動的反映。但是這對大局並無多少效益。截至1918年，橋社也好，藍色騎士也好，都沒有重建。當年那些充滿創造力的一代人，如今只剩下寥寥幾個畫家，面對著滿目瘡痍、騷動不安的國家，陷入了深深的絕望。

威廉二世的德國

表現主義運動誕生於威廉二世治下的德國，這是一個由少數保守的新教徒統治的國家，他們對自己的價值觀深信不疑，而且時刻準備向全歐輸出。

德國在1870年戰勝了法國，此後便一直把法國，看成一個在各方面都已經開始衰落的敵人。

因此，橋社和藍色騎士，亦即德勒斯登和慕尼黑的表現主義潮流，從兩個方面激怒了德國的資產階級者。

首先，他們企圖改革藝術觀念，然而他們無力改造現存社會。

其次，他們學習的榜樣主要是現代法國的藝術家，從高更到野獸派，再到納比派，最後到立體派。

靈感，這種版畫手法儘管粗糙，缺乏變化，但是表現效果卻極佳。他們還經常參觀德勒斯登人類博物館的南太平洋展廳，在新幾內亞和新赫布里底的一些色彩艷麗的偶像和面具中流連忘返。我們可以想像得出，當時所謂的儒雅之士，面對橋社這批與「良好趣味」的時尚毫無共同點的作品，會是如何目瞪口呆。

巴伐利亞的回聲

1911年9月，慕尼黑的某畫廊舉辦一個名稱古怪畫展：「藍色騎士編輯部的第一個畫展」，慕尼黑公眾看完展覽，呆若木雞的程度不亞於當年的德勒斯登人。「藍色騎士」，(Der Blaue Reiter)，在德文中指的是三年前以兩位畫家為主所成立的團體，一位叫馬克(Franz Marc, 1880-1916)，另一位叫·康定斯基(Wassily Kandinsky, 1866-1944)。與這二人共同舉辦展覽的還有麥克(August Macke, 1887-1914)，康丁斯基的女伴繆恩特(Gabrielle Münter)，作曲家荀伯格 (Arnold Schönberg)和一個法國人德羅奈(Robert Delaunay)。展覽會作品的色彩都出奇地鮮艷，有時還顯得很不協調，很像是對表現主義者的回應。在慕尼黑展出的畫家，除受到表現主義的影響，還受到法國

的影響，康丁斯基和他的同胞畫家亞蘭斯基 (Alexej von Jawlensky, 1864-1941)，在巴黎時經常去拜訪馬蒂斯，馬蒂斯(Matisse)的色彩理論給了慕尼黑畫家們許多啟迪。

1908年起，康定斯基有時在慕尼黑，有時在巴伐利亞阿爾卑斯山區的慕爾諾(Murnau)，組織起一批有志於從事繪畫「革命」的德國和俄國畫家。這些年輕人想組織一個強大的藝術家協會。1909年，他們組織了第一個藝術家聯盟NKVM，邀請布拉克(Braque)、畢卡索(Picasso)、德蘭(Derain)、范鄧根(Van Dongen)到慕尼黑參展。由於審美觀的分歧，聯盟於1912年12月瓦解。此時，康定斯基和馬克愈來愈抽象的作品，引起其他人的憂慮，事實上他們已經「大幅躍進」，創作了第一批不具像或近乎不具像的水彩畫，這些畫是色塊的堆積和線條的組合。

1912年春，藍色騎士雖然重新被孤立，但是它的理想卻在一本以《藍色騎士》為名的年鑑中得到體現。這本書裡有許多仿古木刻，與德勒斯登的藝術家們的作品極其相似。出版這本書的目的，是把「希望將目前為止，藝術表現力受限制的各方人士的種種努力，加以集中與擴大展現」。

無名之輩一鳴驚人

亞威農的姑娘

1907年春，在「洗衣船」的一間畫室裡，一位定居巴黎的年輕西班牙人在一幅大畫前苦苦工作。這幅題為《亞威農的姑娘》，畫的是室內五個裸體女子。每畫一次草圖，她們的身體和面孔就要變化一次。

到春末夏初，畫未完成，這個西班牙人卻輟筆了。圖畫的情況頗為奇特，五個女人，兩個人的處理風格相同，第三個人的處理又是另一種風格，最後兩個是變形的人，並且畫上了深色條紋。

「哲學妓院」

為什麼讓五個裸體女人以被單為背景？因為作品畫的是一座妓院的客廳。當畢卡索(Picasso)放棄這幅畫時，他還沒有想好畫題。從題材來說，這幅畫不算新鮮，竇加(Degas)和羅特列克(Toulouse-Lautrec)都處理過類似的題材，或表現妓女無精打采地等待嫖客，或表現嫖客急不可耐的神情。但是畢卡索似乎想別開生面，這從詩人雅科布(Max Jacob)為圖畫起的另一個標題「哲學妓院」可見一斑。

哲學的，或者毋寧說是道德的，這與畢卡索創作的初衷完全吻合。起先，畢加索畫了兩個穿衣服的男人，各自有其象徵意義。畫面中心畫了一個水手，坐在椅子上。畢卡索曾經在巴塞隆納住過，那裡的妓院常有水手光顧。但畢卡索畫裡的這個水手既不衝動，也不醉醺醺的，而是滿面憂傷的樣子。畫的左邊是一個醫科大學生的身影，他正走進房間，根據畢卡索的草圖，他手裡拎著一個出診箱，或者是個骷髏。在第一幅草圖裡，有六名妓女，水手無精打采與大學生陰沈的模樣，和妓女形

《亞威農的姑娘》作於1906年秋末到1907年夏天之間。畫布高244公分，寬234公分。這幅畫第一次展出是在1916年7月，之前則一直收藏在畢卡索的畫室裡。

1924年，由詩人安德烈·布勒東(André Breton)仲介，畢卡索把這幅畫賣給女時裝店老闆兼收藏家雅克·杜塞(Jacques Doucet)。1929年杜塞去世後，該畫被德國商人塞利格曼(Seligmann)買走。1937年11月，塞利格曼把畫轉讓給紐約現代藝術博物館。

成對照。望著赤身裸體的女人，他們絲毫未受誘惑，感覺不到任何快意，相反地卻想到了死亡。畢卡索這種帶著悲劇色彩的哲學並不值得大驚小怪，當時為止，在他所謂「藍色階段」和「粉紅色階段」，所畫的差不多全是乞丐、瞎子、可憐的流浪藝人，苦澀的感情充溢在他作品中。

一個逐漸簡化的過程

這個陰鬱的構思後來剩下什麼呢？水手和大學生逐漸隱沒，最後，畢卡索乾脆把他們取消了。這樣一來，構圖顯得明朗了，剔除累贅的寓意，畫家便得以專注於刻畫裸體。不過，最初題材中的主要部分仍保留下來。

首先是畫題。「姑娘」之所以稱為「亞威農的」，是因為巴塞隆納亞威農街當時是一條妓院街。保留下來的還有畫面中心的西瓜片、葡萄、蘋果和梨組成的靜物。在妓院，水果是用來招待客人的，這些水果裹在一塊塞尚式的帶褶桌布裡，擺在一張桌子上，靠近畫的底邊。在原來的構圖

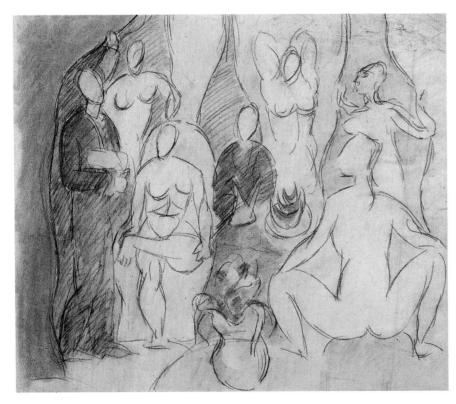

《亞威農的姑娘》的草圖，畢卡索作，1907年3月至4月。

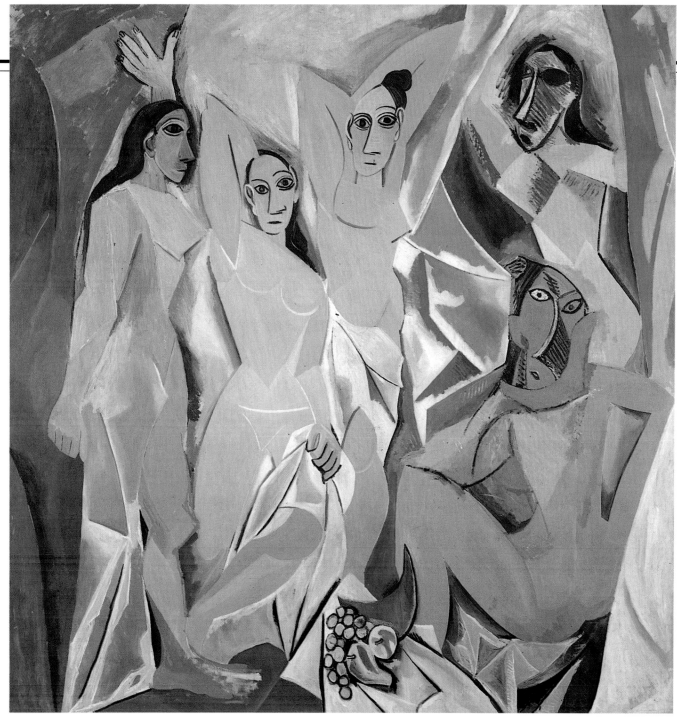

中，水手就靠在這張桌子上。而這些靜物原來畫的是一個花瓶，裡面插了一束花。這個變化也起了淨化構圖的作用。畢卡索還放棄家具和房屋結構的描繪，僅僅在裸體之間畫了藍灰相間的被單。

色情展示

次要的和多餘的東西去掉之後，剩下基本內容，即五個妓女。兩個妓女正走進房間，用手撩開帷帳，另外兩個妓女，即中間的兩個，正面朝外，似乎正在做色情展示，勾引客人——畫家或觀眾挑選她們來

取樂。她們為了吸引客人，盡量顯示自己的魅力，胳膊屈在腦後，讓胸脯高高聳起。其中一個妓女更加肆無忌憚，連遮羞的布單也拿掉了，她的圓眼睛望著前方。畫家用黑色的曲線勾劃出他們的眸子和眉毛。其他三個「姑娘」正準備加入肉體展示，好像有客人剛把她們召來。坐著的那個妓女正突然轉身。從左邊進來的那個，右腿和右腳在前，表示邁了一步。第三個從右上角進來，掀開門帘，臉和上身挺在前面。

畫面的涵義沒有任何疑問，題材上也沒有

《亞威農的姑娘》，畢卡索作，1907年(紐約，現代藝術博物館)。

任何含糊不清的地方。這些裸體女人既不是神話中的水澤女仙，也不是塞尚(Cézanne)喜愛描繪的浴女，她們毫無疑問是一群專門接客、脫衣賣身換取皮肉錢的妓女。畢卡索在繪畫裡刪除死亡的象徵，並不是想增加抒情的氣氛，而是為了更準確地反映妓院的情況。畫家一向有著銳利的觀察，畫裡的場面可說是他對一個偶遇情景的記憶。

青樓賣笑人

對馬蒂斯的回答

在此，非得把畢卡索(Picasso)同時期蜚聲畫壇的馬蒂斯(Matisse)作品拿來比較，才能理解。讓我們回到畢卡索創作《亞威農的姑娘》的前一年。1906年3月，馬蒂斯在獨立派沙龍上展出《生活的歡樂》。這是一幅大型的寓意作品，田園抒情畫裡的水澤女仙翩翩起舞，牧羊青年戀戀不捨。馬蒂斯把九十年代通過莫羅(Moreau)接受的象徵主義影響，和新古典主義風格的素描，以及野獸派的強烈色彩熔於一爐。

1906年的畢卡索又如何呢？畢卡索那時是蒙瑪特的一個青年畫家，他在馬德里王家美術學院就讀，才華出眾，學業優良，受到後期印象派的影響，已享有盛名。這麼說吧，這時的畢卡索是一個未涉足任何畫派之先鋒運動的藝術家，在素描和色彩上都頗恪守傳統。這個時期畢卡索展出的油畫和水彩畫確實看不到什麼革命的因素。這就是畢卡索的「粉紅色」時期，古代和

《生活的歡樂》，馬蒂斯作，
1906年(梅瑞恩市，美國
賓州，巴恩斯基金會)。

《閨房》，畢卡索作，
1906年(克萊維蘭德美術館)。

安格爾(Ingres)作品的影響，還在起作用。當時，安格爾很受世人推崇。在1905年秋季沙龍，即野獸派揚名的那屆沙龍上，安格爾的最後(也是最肉感的)一幅畫《土耳其浴室》與公眾見面。馬蒂斯的《生活的歡樂》借鏡其東方女子的慵懶神情，因此，馬蒂斯儼然成為安格爾的繼承人。

姬妾形象的終結

畢卡索作何反應呢？1906年他住在西班牙庇里牛斯山區一個叫豪索爾的村莊裡，在那裡畫了一幅模仿《土耳其浴室》的作品《閨房》。畫裡的女人也同安格爾的模特兒一樣扭動腰肢。但是，畢卡索在角落裡畫了一個身材魁梧的男人，而且對男性生殖器作了多處暗示。他採用褐色和棕色，有意使色彩顯得單調，同馬蒂斯作品中鮮豔的紅色和綠色有天壤之別。傳統田園牧歌的「歡樂生活」不見了，取而代之的一個禁閉的環境，而且已經出現了色情窺視和強迫的性服務。何謂「閨房」？不就是一個封閉的、有人把守的、偉岸的男人在裡面縱欲尋歡的地方嗎？換句話說，不就是另一種妓院嗎？

1906年秋，畢卡索回到巴黎，著手創作一幅大型畫，他想從題材和風格，對馬蒂斯野獸派的象徵主義、對安格爾遺作的獨擅作出回答。在他的畫裡，妓女取代了姬妾，表層的現實主義取代了象徵主義，一種嶄新的風格取代了野獸派的基調。

從平面……

野獸派來自形體的格式化。簡單有力的線條框住著色的平面，幾乎沒有體積感、色調變化和陰影。在《亞威農的姑娘》裡，畫面中間的兩個「姑娘」就是用這種手法。乳房和腹部用彎曲的輪廓線表示，毫無立體感。橢圓形的臉，鼻子平塌，好像被打扁了。臉是正面像，而鼻子卻是側面的輪廓，這是《亞威農的姑娘》創作的第一階段，也是與馬蒂斯最相近的時期。

畢卡索並沒有停留在這個階段。1907年整個春天，他為研究女人的面部而畫了許多素描和油畫稿。漸漸的，他把形體畫得愈來愈硬。鼻子變成尖尖的三角，角的尖端用黑線勾勒得極分明，光和影的對比逐漸強化，眼眶和眼睛因而顯得凹陷下去。光影對比的強化，還因為筆觸而看得清清楚楚，顏料很厚，有時甚至突起。

……到體積

從左邊進入房間那個姑娘的頭部，是畢卡索繪畫進入新階段的證明。她的鼻子畫得很清楚，眼睛特別大，在一道黑圈裡凹陷下去，兩腮的弧線很突出。和第一階段的風格相比，差異一目了然。由於頭部有了立體感，而身體部分，畢卡索卻只作了部分修改，基本上仍保留著肉紅色，所以兩階段的區別愈發突出。

在他創作的最後階段，圖畫右半邊「姑娘」的模樣發生了很大變化。不但輪廓更硬，幾何形體更誇張，而且還出現一個嶄新的因素：綠色和藍色的斜紋。這些落筆很重的影線，給人的印象特別深，遠遠超過使用棕色和褐色所產生的效果。一個姑娘的鼻子從幃幔裡突然出現，彷彿是被黑色和藍色的線條拋進來。坐著的那個姑娘黑色和藍色的鼻子，突出於磚紅色的面孔上。向馬蒂斯學習的正面表現，被一種多棱角的、立體的繪畫取代。野獸派的色彩著眼於強調平面印象，而畢卡索的色彩則產生體積感。畢卡索終於實現他擺脫一切影響、構建自己繪畫觀的理想。

關於「黑人藝術」的爭論

畢卡索的藝術帶來如此激烈的變革，而且

1908年，畢卡索攝於「洗衣船」的畫室裡，周圍是新喀里多尼亞的雕刻。非洲和波里尼西亞的「原始」雕刻，是否給予畢卡索靈感？

帕布洛・畢卡索

1881年，在馬拉加，何塞・路易斯・布拉斯科與瑪麗亞・畢卡索的兒子帕布洛誕生了。布拉斯科是美術教師。帕布洛在美術方面表現出神奇的天賦，因而於1895年進入巴塞隆納美術學院，隨後又進入馬德里王家美術學院學習。古典繪畫和從巴黎傳來的新潮，對他來說都易如反掌。他在1900、01和02年先後三次到巴黎，1904年終於定居巴黎，住在蒙瑪特高地的「洗衣船」，作品以藍色和黑色為主調，具有象徵風格，並吸引了第一批崇拜者和捍衛者，其中包括詩人Guillaume Apollinaire。

從1905年起，畢卡索的風格發生變化，玫瑰色代替了藍色。以後，畢卡索畫了一批畫，回應馬蒂斯，其中就有《亞威農的姑娘》。1907年，布拉克(Braque)在畢卡索的畫室裡看到這幅畫，兩人熱烈探索的友誼由此開始。兩人都師法塞尚(Cézanne)，用幾何圖形表現現實事物。這便是立體主義的第一階段，其特徵是多三角形。將不同的平面疊置，色彩簡單到只用褐色和灰色，作品表現什麼很難辨認。這一階段在1910年與1911年達到尖峰，對事物的解構，發展到崩潰的局面。1912年後，畢卡索和布拉克重新採用描繪性形象。這是「紙貼」和第一批雕塑作品的階段。

第一次大戰中斷了兩位藝術家的對話。戰爭期間，畢卡索的風格轉向新古典主義，令當時人大惑不解。他同時繼續創作立體主義作品，更使人們迷惘。

1918年，他娶了俄國芭蕾舞演員Olga Khoklova。兩次大戰間他有三個女人，分別是Olga(從1918-20年代末)、Marie-Thérèse Walter(1932年起)和Dora Maar，(1936年後)。他和Olga生了一個兒子保羅，同Walter生了一個女兒瑪亞。他的作品同感情生活一樣不斷變化且不拘形式，最幾何化的圖畫和安格爾風格的素描與木刻並存。畢卡索不斷發明新手法來表現他偏愛的主題——人的臉部和身體。1930年起，畢卡索再次投入雕塑創作，在雕塑家Julio Gonzalez的協助下，用石膏模子澆鑄了許多巨大的頭像。1936年西班牙內戰期間，共和政府象徵性地任命他為普拉多美術館館長，翌年。他畫了著名的《格爾尼卡》，從此名聲大震，我們可以毫不誇張地稱他為現代藝術的化身。

二次大戰期間，畢卡索隱居在奧古斯丁大帝街的畫室裡，從莫奈、委拉斯開茲、普桑、德拉克魯瓦、林布蘭的作品裡汲取靈感，創作系列作品。1946到1954年，他和Françoise Gilot同居，生了克洛德和帕羅瑪。後來他同Jacqueline Roque同居，1958年正式結婚。此後他主要生活在地中海岸夏納市的「加利福尼亞」別墅。以後又遷至穆冉市的生活聖母院。他同時從事油畫、雕塑、燒瓷、素描、木刻、詩集插圖。1957年，紐約為他舉辦藝術回顧展，1966年，為慶祝他八十五歲壽辰，再次於巴黎舉辦回顧展。1973年，他在穆冉去世前，創作力和聲望都絲毫未減。在將近一個世紀的歲月裡，始終如一地得到全世界的尊敬，這樣的藝術家可說是絕無僅有。

方法如此極端，因此，似乎不得不贊成這種看法：畢卡索藝術探索的基礎是原始藝術，尤以西班牙塞爾特人雕塑和非洲雕塑為主要根據。歷史學家們一致認為，1906年，畢卡索在羅浮宮參觀過的羅馬入侵前古伊比利亞人頭像雕刻的展覽，吸引了他的興趣，這從往後的若干張草圖上可看出端倪。例如巨大而沒有眸子的眼睛，大得出奇的耳朵，這些都帶有古伊比利亞風味。但是，在他的正式作品裡，卻找不到這種古風的痕跡。

關於非洲雕塑，則因缺乏真憑實據而莫衷一是。畢卡索在1907年春看過幾件非洲工藝品，時間和Derain、Vlaminck、Matisse差不多，因為他們第一次買到非洲面具和護身符不會早於1906年。畢卡索1907年參觀特羅卡戴洛宮時，正在畫《亞威農的姑娘》。但體積變形和彩色影線等技法並非從某個面具上獲得靈感。那些與畫中帶影線的女人面孔最相像(或者說差距最小)的面具傳進歐洲，是在兩次大戰之間，比《亞威農的姑娘》創作晚二十年。認為畢卡索這幅畫受非洲藝術直接影響的觀點，現已被徹底推翻。

然而這幅畫確實有一種「野蠻」的表象，一種恐怖的外表，還有一種粗獷的表現力和主題明顯的暴力特徵與道德上的諷刺相呼應。畢卡索自己說：「我到了特羅卡戴洛，真叫人掃興。簡直是跳蚤市場。味道令人惡心。只有我一個人。我想走，可是我沒走，我呆在那裡。……黑人，他們是護身巫師。從那時起我知道了這個法文字。他們與一切抗爭，與陌生的危險精靈抗爭。我長久地注視著那些護身符。我懂了。我也一樣。我也在與一切抗爭。我也

一樣。我相信，一切都是陌生的，危險的……我明白我為什麼會做畫家。我孤零零一個人待在這個可怕的博物館裡，周圍是面具、紅皮膚的玩偶、灰封的木偶。《亞威農的姑娘》大概就是那天晚上出現在我腦子裡的。但並非完全是形式上的原因，因為這是我第一幅祛邪除魔的畫，沒錯！」

→參閱246-247頁，＜土耳其浴室＞。

281

表現事物的新方法

拼紙畫

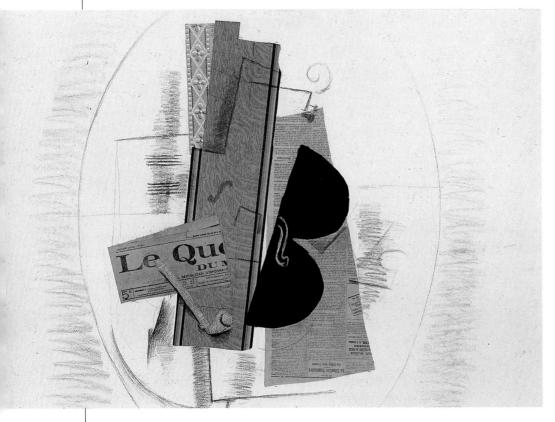

《小提琴和煙斗》，
喬治・布拉克作，
1912年(巴黎，現代
藝術博物館)。

1912到1914年間，喬治・布拉克(Bruque)和畢卡索像「吊在一根繩索上面似的」(這是他們自己的話)一起工作，探索表現事物的新方法。這種方法，畢卡索(Picasso)稱之為「廢紙和灰塵法」，即拼紙畫。

稱呼很簡單，卻很明白。兩位藝術家丟下繪畫，代以紙貼。報紙、彩紙、票證、彩色卡片，乃至香煙盒，什麼紙都用。

從「粘貼」到「拼紙」

在一幅繪畫作品裡使用粘貼法，這是畢卡索的發明，時間在1912年5月底。他把一塊印有藤編座墊的漆布粘在畫了靜物的橢圓形畫布上，用來表現椅子的座面。

第一幅名副其實的「拼紙畫」產生於1912年9月。這一次是布拉克的創作，標題為《高腳盤和酒杯》。這是一幅靜物畫，一張桌子上放了幾樣東西，桌子後面是一塊木板牆。布拉克把一張印有橡樹板圖案的紙剪成三塊，兩塊貼在上面，表示木板牆，一塊貼在下面，表示桌子。桌上則是靜物。紙是布拉克買的，他早年曾經在亞威農一家彩紙廠做過美工師。

《小提琴和煙斗》

第一幅拼紙畫剛完成，布拉克接著創作了第二幅：《小提琴和煙斗》，拼貼技術又進一步。他在紙上畫一個橢圓形，裡面貼上幾塊剪成長方形和梯形的紙，部分重疊。再用炭筆塗影線，畫在襯紙上或拼貼的紙塊上，一幅畫就完成了。黏貼的紙塊，從左至右依次是1912年11月15日星期五的《南方日報》第一版裡的一塊；同

《高腳盤和酒杯》裡一樣的木紋紙；印著四片苜蓿葉和菱形圖案的花紙；剪成兩個半圓形的黑紙；1913年12月28日星期天《天天日報》上剪下的一大塊。除此而外，還有一張紙，剪成煙斗形，旁邊有炭筆線條襯托，用的也是報紙。

畫中所用報紙的名稱和日期，可以幫助我們確定創作的時間。開始大概是1912年秋，地點是南方，完成是1913年最後幾天或1914年頭幾天，地點是巴黎。不過，這些情況對理解這幅作品並無多大益處。

提琴的故事

為了理解這幅畫，還必須作深入的考察，切入點是標題《小提琴和煙斗》。煙斗的形狀很明顯，就粘在《南方日報》上，還用黑影勾勒出來。

說到小提琴，相關的東西就多了。首先，那張黑紙讓人想到小提琴的形狀，它像是提琴的半邊。布拉克用白粉畫了提琴的右音孔，更提醒了觀眾。畫家又在白色底紙上，畫了一個渦形圖案和兩個琴軸的圖案，表示提琴頭，這就使黑紙塊的象徵意義完整了。左音孔用炭筆畫在木紋紙上。倘以黑紙的左邊為中線，則兩個音孔互相對稱。選擇的木紋紙和造提琴的木材外觀很相像。總之，小提琴同時從形狀、細節、材料等各方面得到暗示。此外，還間接從功能上加以暗示。布拉克在橢圓形的左邊畫了一張樂譜，這可以從譜線上辨認出來。

現實主義的力量

因此，《小提琴和煙斗》描繪的是一張橢圓形或圓形桌子垂直看下去的形狀，桌上

1911年，喬治‧布拉克，攝於
考蘭庫爾街的畫室裡。

喬治‧布拉克

布拉克1882年出生於阿讓特依，父親是油漆包工頭，布拉克很小就學會這門技術。布拉克起先在阿弗爾和巴黎學習美工，1903年進入美術學院。此時他已經對印象派產生興趣，所以在美術學院的時間不長。1905年，他接觸並加入野獸派。他認識了馬蒂斯、德蘭(Derain)，又認識了阿波里奈。1907年秋天，經阿波里奈引薦，他來到畢卡索的畫室。

以後幾年中，兩位藝術家情誼日篤，無論在蒙瑪特，或在南方的索爾格和塞萊，他們都經常共同探討藝術問題。他們開創了立體主義，隨後於1912年，又創作了首批拼紙畫。理解並支持他們的只有少數朋友，其中包括詩人阿波里奈和畫廊老闆坎恩維勒。

1915年5月，布拉克在卡朗西戰場受重傷。1917年重新作畫。他開始向後立體主義風格轉變，畫面單純，畫幅巨大，色彩陰沈。這時他已經聞名遐邇，二次大戰期間在歐洲和美國多次舉辦展覽，芭蕾舞劇團邀他設計布景，文學家邀他畫插圖。1945年後，聲譽與日俱增。1948年獲威尼斯藝術節一等獎。1953年為羅浮宮畫了一幅天頂圖。東京、倫敦、巴塞爾、紐約，當然還有巴黎，都舉辦過他的藝術回顧展。布拉克於1963年去世，受國葬之禮厚殮，由安德烈‧馬爾羅致悼詞。

有一個煙斗、一張報紙、一把提琴、一份樂譜。這和布拉克、畢卡索(Picasso)其他的拼紙畫一樣，是不折不扣的傳統靜物畫，不同的地方在於描繪的方法完全改變了。拼紙畫建立在一種極端的邏輯上，根據這個邏輯，事物被分解成互不相干的材料，反倒能夠比傳統的方法更完整、更有效地表現這個事物。就說提琴吧，你用傳統的方式表現它，把它的形狀、顏色、大小都如實地畫出來，觀眾的目光肯定不會在上面停留，因為這是什麼一眼就看出來。但是，一旦把它分解了，藝術家和觀眾就都必須去思考它的外在特徵，比如木製的，有音孔，有琴弦，琴弦用軸固定，特別是想它的「聲音」，想它演奏的音樂，而樂音本身，毫無疑問，沒有一部美術作品可以表現出來。1913到1914年間，布拉克在好幾幅拼紙畫寫上「巴哈」、「詠嘆調」，有的還不那麼氣派，寫的是「舞會」，目的都是要暗示音樂的存在。畢卡索的手法大同小異，他的拼紙作品有的表現吉他，有的表現曼陀林，他總要寫上一首流行歌曲的歌名，還貼上印刷的曲譜。

因此，分解事物，恰恰是要迫使我們進行重構事物的精神活動。它要求我們在欣賞作品時付出精神。拼紙作品的價值就在於此。從這個意義上說，拼紙手法是一種值得讚許的現實主義手法。它要求對事物進行細緻的，甚至系統的分析，比傳統現實主義的分析仔細得多，深刻得多。傳統現實主義創造的形象，人們已經習以為常，再也很難吸引人，很難讓人產生興味。

用組合來雕塑

立體主義產生於1908年，開始是對風景進行分析，然後對人的面部、身體結構和日常事物產生興趣，進行認真的研究，最後由拼紙技術而抵達巔峰。拼紙方法實現了雙重取向：視覺的解構和精神的重構。在這些稀奇古怪的分解圖畫裡，靜物前所未有地活靈活現，事物的質感和功能前所未有地明顯突出，事物的主體和形式前所未有地完整保存。

所以，表面上看起來，布拉克和畢卡索毀滅了真實，實際上他們取得了相反的效果，那就是增強了事物的實在性，提高了觀眾的注意力，最後，實現了一種極端的現實主義。1914年春天，畢加索走完了這一階段探索的最後旅程：他在雕塑作品和浮雕作品中引入實物，放上一把小勺、一張紙牌、幾根掛毯的流蘇等。從此，雕塑獲得了全新的技術，即把現實生活中找到的事物或事物的若干部分組合起來。

《藤椅上的靜物》，
畢卡索作，1912年
（巴黎，畢卡索
博物館）。這部作品是
油畫和漆布剪貼的
結合，底板用一根
繩子框住，這幅作品
首次將剪貼引入繪畫。

畫家和形象決裂

抽象藝術的誕生

二十世紀的頭十年，在法、德、俄及北歐，出現了新的藝術運動。它們或以科學進步為由，或拿神秘信念為據，甚或二者兼之。無論如何，有一點是共通的，它們都想透過抽象化來改造繪畫。

「這就是俄耳甫斯的繪畫。我曾經預見並且闡述過的潮流首次出現了。」1913年，詩人紀堯姆·阿波里奈（Guillaume Apollinaire）發現獨立派沙龍出現嶄新的傾向時，如此興奮地描述。所謂「俄耳甫斯的繪畫」，就是色彩鮮艷、由非具像的幾何圖形所構成的作品。

德羅奈和列熱

「俄耳甫斯繪畫」的作者，有兩個主要人物，一為德羅奈（Robert Delaunay），一為列熱（Fernand Léger）。德羅奈1912年以後創作的畫包括兩類。第一類是同心圓形式的東西，畫面上排列著不同顏色的橢圓形、橢圓形和環形。第二類，又稱「窗戶」系列，彼此相套的三角形和梯形構成不同的

平面，每個平面各有一種顏色。這些「窗戶」，據說貫穿一個主題，即從巴黎屋頂的上方看到的艾菲爾鐵塔。但是，艾菲爾鐵塔的形狀已經簡單到不能再簡單，只剩一個隱隱約約的影子。有幾幅畫裡，更是只能看到幾個色調鮮艷的幾何圖形而已。第二位畫家列熱，1913年畫了幾幅《形式的對比》，由紅色、黃色、藍色的圓柱和圓椎體構成，與任何真實事物都無關係。

捕捉光線

阿波里奈寫文章，作講演，為這些沒有題材，也沒有形象可以辨識的畫作辯解。他認為，「俄耳甫斯繪畫」就是率先在畫布上固定住光線真實性的畫，而光線的真實

性就是眼睛對色調和色彩的感覺。德羅奈將某些畫家如秀拉的經驗加以發展，提出「共時對比」的理論，認為：人們每看到一種色彩，在視覺上必產生另一種補色，也就是說，在色彩理論家稱之為「色環」的分布上，產生與第一種色彩相對立的顏色。比如，黃色總是伴隨著紫色的綠色，藍色總是伴隨著橘黃色。反之亦然。

要想突出這種視覺事實，並且把它作為繪畫作品的題材，那就非割捨其他主題不可。構圖只能從幾何學出發，情節和具象

《窗口》德羅奈作，1912到1913年（巴黎，現代藝術博物館）。一條線被其他線切割，組成許多三角形。這便是一幅抽象畫裡的艾菲爾鐵塔，其形象僅僅被暗示出來。

功能必須消除。「俄耳甫斯繪畫」是一種純粹的畫，一種光線的畫。

科學的藝術

「俄耳甫斯繪畫」也可以稱爲科學繪畫。事實上，德羅奈研究過二十世紀的物理學。他很熟悉光學效果，很熟悉稜鏡光分解的情形。他把繪畫的前途和科學的前途聯繫在一起。他若自稱「現代畫家」，實無不可，因爲他信賴科學的進步。在這個數學、實驗室和科學發現層出不窮的時代，繪畫不能再停留於前科學的階段。「俄耳甫斯繪畫」就是新時代的繪畫，與剛剛到來的二十世紀同步。

一個捷克人在巴黎

當時，許多畫家都同德羅奈一樣，主張科學化和現代化，至於繪畫是不是描繪了事物的眞實形狀，對他們來說，無須操心。1912年，一位捷克籍的畫家庫普卡(Frank Kupka)在巴黎展出一幅令人費解的畫《無形——兩種顏色》。這幅畫通過圓形和弓形表現圓周運動和光的分解。次年，庫普卡發了一本厚厚的著作，目的在爲抽象畫辯護。他認爲：具象性繪畫停留在表面的表面，既不能深入物質的結構，也不能把握光線的本質。因此，爲了更深入地理解世界，必須向科學家的各種圖表汲取靈感。他還在他的理論提出這樣一個論點：畫家應該表現宇宙的產生和原子的聚合。

走向宇宙……

1912年，又有一名外國畫家來到巴黎，這回是一名荷蘭人，叫蒙德里安(Mondrian)。他到巴黎來之前，學的是印象派，他的理想是把梵谷、秀拉和孟克(Munch)的影響融爲一體。到巴黎之後，他接觸到立體主義，畫風變得更加單純，只用垂直交叉的直線和橫線，用色有限，基本是黑、白、藍、黃、紅。1913年起，他的題材，無論靜物和建築，都沒什麼特徵，而不久以後，連本來就極少的特徵也消失了。第一次世界大戰期間，他從荷蘭回到巴黎，終於完成了自己的理論，他給這個理論命名爲「新造型主義」。他收了

一批門徒，辦了一份同仁雜誌，就叫《新造型主義》。蒙德里安透過這份雜誌，清楚闡釋自己的觀點。在他看來，繪畫只有一個目的，就是表現世界的基本秩序。他認爲世界的秩序建立在諸如男性和女性、靜止和運動、精神和物質等一系列對立的和諧之上。直線和橫線正好反映這種對立。在他的理論中，藝術擔當起崇高的哲學使命：表現永恆的觀念和永恆的本質。蒙德里安的抱負，被俄國的至上主義(Suprématisme)推向極致。至上主義以馬勒威什(Malevitch)爲代表，發軔於1915年。1915年12月，馬勒威什在彼得格勒(聖彼得堡)展出他的《紅底上的黑方塊》，還有其他單色正方形、圓形、三角形的排列。第二年，馬勒威什也發表一篇題爲《從立體主義和未來主義到至上主義》的論文。至上主義被譽爲「包羅萬象」，它返回事物最基本的形式，如圓、方及其他幾何形式，並希望由此上溯到一切形式和創造的本源。馬勒威什1918年談到自己的作品時這樣說道：「我在顏色界限上打開一扇藍色小窗，我潛入白色的深處。我身邊的舵手們，我的同行，在這無垠的空間航行吧，伸展在我們面前的是自由的白色海洋。」

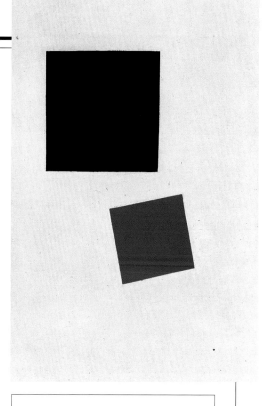

至上主義的繪畫《紅方塊和黑方塊》，馬勒威什(Malevitch)，1915年(紐約，現代藝術博物館)。

《橄欖形和淺色的構圖》，蒙德里安作，1913年(紐約，現代藝術博物館)。

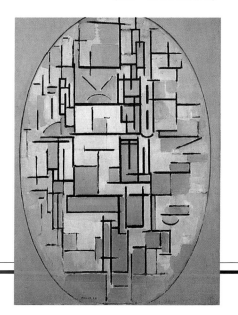

立體主義和抽象畫

本質的影響。德羅奈、蒙德里安、馬勒威什和庫普卡在放棄形象、大步開創之前，都深受畢卡索和布拉克立體主義的影響。蒙德里安就是爲了追隨立體主義才到巴黎來的，他那時畫的靜物都模仿布拉克。馬勒威什先前師法馬蒂斯(Matisse)，後來便按部就班地臨摹巴黎立體派的作品，直到1914年。庫普卡和德羅奈的情況基本上也相同。

重要的是表現形式，而不是逼眞。這些藝術家從立體主義懂得重要的是表現形式，而非逼眞的模仿，只有這樣才能把握事物的結構。畢卡索和布拉克的作品爲他們指明了道路：由一個女人，一個靜物，推衍出複雜的構圖，由於構圖十分複雜，所以自然的輪廓和體積就隱沒了。從這個意義上來說，正如抽象派畫家所承認的：抽象畫不過是把立體主義的原則推向極致罷了。

不同的抱負。立體派和抽象派的藝術抱負只有一個重要的區別。不論畢卡索和布拉克，都不以某種科學理論或宗教信仰作爲創作基礎。他們不像自己的弟子那麼樂觀，他們認爲繪畫不可能達到任何眞理，即便通過抽象也不可能。

勃蘭庫基，從模特兒到象徵

珀加尼小姐

1910年夏天，一名上流社會的女藝術家珀加尼(Margit Pogany)來到蒙帕納斯街54號，她走進一名雕塑家的工作室。這位叫勃蘭庫基(Constantin Brancusi)的雕塑家一貧如洗，珀加尼驚愕不已。勃蘭庫基為了讓她了解自己的藝術，建議給她塑一個胸像。

她欣然同意。從1910年12月到1911年1月，她多次來到這間工作室。

不用模特兒……

每一次都以同樣的方式開始，勃蘭庫基用黏土塑胸像，然後一直工作到完成一個與

康斯坦丁・勃蘭庫基在
工作室裡留影。

珀加尼非常像的作品，一個最符合傳統意義的人像。而每一次又都以同樣的方式結束：塑好的黏土塑像被打碎。直到1911年1月珀加尼離開巴黎時，大理石像連影子都沒有，她想勃蘭庫基肯定放棄了為她雕像的計畫。但是，令她大吃一驚的是，1913年，她的雕像展出了。勃蘭庫基在她離開巴黎後再也沒有見過她，卻把她的雕像完成了。

從雕像能認出這位年輕的婦人麼？同她的模樣相似的只有兩隻大眼睛，幾處變化不大的曲線，長長的手指。至於說逼真，只要勃蘭庫基願意，他可以輕而易舉地辦到，但是實際上卻無逼真可言。這個大理石雕像的名字雖然叫《珀加尼小姐》，但是它真能稱為人像麼？也許稱為寓意像、女人的象徵像倒更合適。模特兒的相貌在作品裡變得無關緊要，重要的是造型的和諧與形式的提煉。人物的頭變成了一個卵

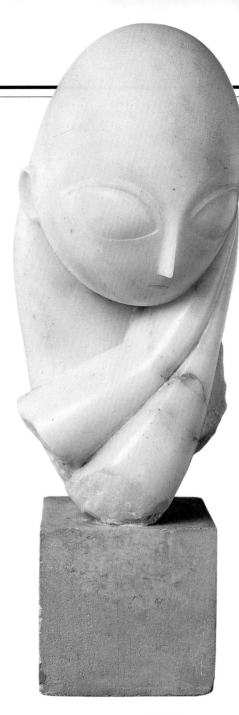

《珀加尼小姐》，勃蘭庫基作，
1912-1913年(費城美術館)。

康斯坦丁・勃蘭庫基

勃蘭庫基1876年生於羅馬尼亞的一個小村莊，1884年進入一家製桶坊作學徒。他當過牧羊人、雜貨店夥計、旅店雜役，到1894年終於有機會進克拉約瓦(Craiova)職業學校學習，學的是高級木工工藝和木刻。1898年，他進布加勒斯特美術學院學習。為生活計，他在旅店洗盤子。此時他已經展出過幾件古典風格的作品。1904年，他決定離開羅馬尼亞。他從布加勒斯特步行到巴黎。他仍舊到旅店打工，不過靠著羅馬尼亞政府的獎學金，他得以在美術學院深造，1907年，他到羅丹工作室學習，但只待了幾個月，原因是他認為「大樹之下寸草不生」。

此時，他個人包括《吻》在內的第一批作品問世，同時他也結交了杜尚、列熱(Léger)、莫狄格里亞尼(Modigliani)、畢卡索(Picasso)，對巴黎的前衛藝術有了深切了解。他的雕塑作品變得愈來愈單純。1913年，他在「阿莫利展覽」即紐約的歐洲藝術展上陳列了五件作品，從此名揚美國。第一次大戰後，創作成了他生活的主要內容。創作的成功使他徹底擺脫了經濟困境。他在巴黎、倫敦。紐約和羅馬尼亞舉辦展覽。他與詩人Ezra Pound和小說家James Joyce結下了友誼。1930年後，他從羅馬尼亞和印度接受過一些大型雕塑的訂件。1945年後，回顧展和紀念展接連不斷。勃蘭庫基1950年加入法國籍，死於1957年。

形，面部只剩下沒有眸子的卵形眼。簡化得十分徹底，沒有頭髮，沒有五官，任何可能破壞簡化的東西一概取消。顯而易見，雕塑家只遵循一個方向，那就是從自然主義向最單純的幾何造型出發。雕塑家選用一塊有淡褐色紋路的大理石，這更加深了作品的純淨感。勃蘭庫基把大理石磨研得很細，連一個顆粒和一處凸凹也不放過，光線因而順著石頭射下，竟不留一絲陰影。

為了加強這種效果，勃蘭庫基在1913年用

青銅塑造了一個相同的像，打磨得很光滑，呈金黃色，發出金屬的反光，與任何逼真原則都背道而馳。

卵石般的塑品

勃蘭庫基的這些作品展出後，觀眾不知所措，因為他們還習慣於描繪性的作品。在勃蘭庫基之前，羅丹創作過的大理石頭像，但是他沒有把人像簡化到這種程度。對勃蘭庫基來說，簡化至關重要。從1910年起，他的《沉睡的繆斯》和《普羅米修斯》兩個系列，即當年使珀加尼驚愕不已的那些作品，就已經開始嘗試簡化。無論繆斯和普羅米修斯，都沒有身體，連肩膀和脖子都沒有，只有卵形的頭，微微刻出一些線條，頭髮彷彿被剃光了，眼睛幾乎看不出來。整個作品就像經過風吹日曬的鵝卵石。

勃蘭庫基為什麼要這樣簡化對象？1916年的一件作品對此作了明白的回答。這是一個灰白色大理石卵，光滑到極點。題名《世界之初》。勃蘭庫基的意思再清楚不過了。他是要把雕塑藝術帶回到世界混沌初始的原始形態，在此原則下為雕塑進行脫胎換骨的改造。而一談到基本，任何形式

> 《珀加尼小姐》的大理石雕像，高44公分。雕像從1914年起陳列在紐約阿弗雷德·斯迪格利茨(Alfred Stieglitz)的「攝影長廊」(Photo Secession Gallery)。如今由費城博物館收藏。

《世界之初》，勃蘭庫基作，
1916年(費城美術館)。

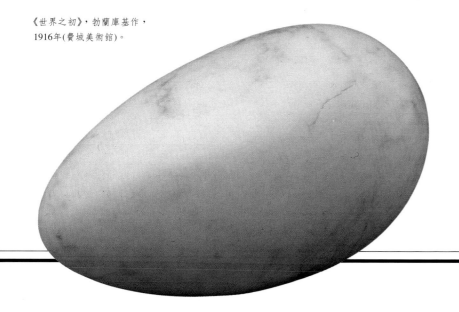

都不及卵形，因為萬物的基本成分細胞就是這個樣子。1915年的另一件大理石作品《新生》表達了同樣的思想，但表達方式不同。這的確是勃蘭庫基希望創造，或者毋寧說是再創造的一件回歸本源的雕塑。

這也算是古代文明的復原，《珀加尼小姐》也好，《沉睡的繆斯》也好，《達納伊德》也好，這些作品的幾何形狀都有向古代借鏡的成分。這裡的古代，當然不是指萬神廟和古希臘藝術時代，而是指更遙遠的古代，西克拉狄克(Cycladiques)偶像崇拜的時代，蘇邁爾時代，甚至新石器和史前時代。當勃蘭庫基《紋》這個雕刻作品的各部分，有意極端簡略化，成幾何形體時，難道他沒有從古文化中汲取靈感麼？比起同時代的立體派，他向原始藝術源泉吸取的養分更多。幾年後，他的木刻作品更表達了他對非洲與南太平洋藝術的敬意。

大宮的爆炸新聞

勃蘭庫基的作品裡，與返璞歸真心願並行的是，力圖恢復最單純也是最強烈的情感與衝動。第一衝動就是性慾。《珀加尼小姐》把對象塑造成女性的象徵，整個形體由弧線和渾圓的輪廓構成，暗指女性的身體，而不僅僅是頭部。卵形顯然也是生殖力的暗示，而細長的手和大眼睛則反映了傳統女性美的特徵。

當勃蘭庫基在二十年代重新表現並發展《珀加尼小姐》的主題時，他進一步強化了這種象徵意義。他在腦後和頸後的襯托部分雕出渦狀花紋，這些花紋相互套接，構

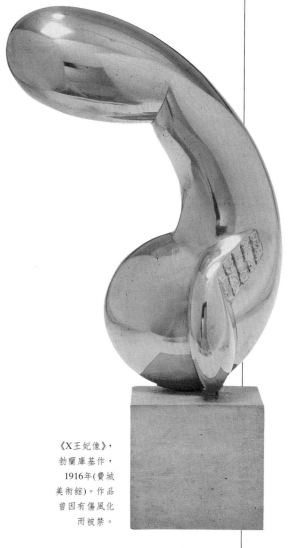

《X王妃像》，
勃蘭庫基作，
1916年(費城
美術館)。作品
曾因有傷風化
而被禁。

成的螺旋狀與頭部的整體輪廓相映成趣。手和手腕模糊成微微彎曲的圓柱形，其他各部分的簡化也都不乏象徵意義。作品的材料愈來愈高級，也愈來愈高雅，有帶灰色條紋的白色大理石，有使人覺得好像遠古偶像的金黃色青銅。珀加尼遂變成水澤女仙或者女神。

1916年，勃蘭庫基創作了另一個人像《瑪麗·皮拿巴王妃像》。人物上身只剩下兩個球形乳房，頭部呈卵形，連接乳房和頭部的頸項很長。作品對男性生殖器的影射很快就大白於天下，王妃變成男性的象徵。1920年，勃蘭庫基讓這件作品在大王宮舉辦的獨立派沙龍展出，更名為《X王妃像》，成為一件情色雕塑。

康定斯基的抽象畫

紅斑圖

1914年，俄國人瓦西里·康定斯基(Kandinsky)來到慕尼黑。他畫了一幅色彩燦爛的作品《紅斑圖》(Tableau à tache rouge)。從畫名看不出任何主題。 事實上，我們從畫裡也看不出畫家想表現什麼，我們看到只是以極複雜的方式組成的色彩結構。

這幅作品是康定斯基在發表《論藝術的精神性》(Du spirituel dans l'art)這部以色彩理論形諸於探索性文字後，兩年來所創作的許多「非客觀」畫作中的一幅。康定斯基的靈感來自一次偶然事件。

1910年，他的一幅風景畫陰錯陽差回到他自己手裡，畫中的景物已經模糊不清，他瞧著自己的畫，突然直覺地發現一個新的藝術境界。

驚人的多樣性

《紅斑圖》集中了眾多不同的藝術因素。有的圖形邊緣清晰，有的因黑色的輪廓線而顯得很厚。

這些圖形，或排列組合，或零亂分散，其界限十分模糊，一些彩色線條或相交，或

平行，橫貫其間。不同色調的暈塊相互滲透。作品因之得名的紅斑也呈現多變的外表，或被紅藍色對比形成的弧線割開，或被玫瑰色和白色的暈塊所覆蓋。紅斑上畫了許多奇形怪狀、像紋身圖案般的符號，有的符號框著白邊。

作品的色彩也異常多樣。康定斯基是野獸派和俄國民間繪畫這兩個流派的繼承人，沒有一種顏色，沒有一種色調為他所不取，最少見的顏色和最刺眼的顏色他都情有獨鐘。黃、藍、紅三原色他用得很多，同時他也喜歡探索從最淺到最深的顏色，從深紫到淡得發亮的黃色那無窮的混合和過渡色彩。

種種繪畫技法，他無不使用。色彩的並列、過渡、覆蓋，使他的作品產生波紋、斑點、模糊、顫動等效果。厚塗和淡抹交替使用，有時顏色薄得令人叫絕，不同色調的暈塊相互浸潤；有時又塗抹濃重的圖形，凝聚融匯。間或又見到在半透明和不

《論藝術的精神性》的封面，康定斯基，1911年。這是一部包含情感力量、論述色彩和形式的著作。

《論藝術的精神性》

這是瓦西里·康定斯基最著名的論著，發表於1911年聖誕節。之前，好幾家出版商都拒絕出版這部書。作者認為藝術應該是精神性的，應該反映心靈——「內心」狀態，而非複製現實。因此，繪畫應該停止其描繪功能，變成「非客觀的」抽象的藝術。藝術創作者的目的是表現情感。為了這個目的，康定斯基努力把握形式和色彩。每一種形式和色彩都表現一定的特殊效果。這部書對每一種效果都作了有系統的闡釋。

KANDINSKY

ÜBER DAS GEISTIGE IN DER KUNST

《紅斑圖》是一幅130公分見方的畫。由康定斯基親筆撰寫的兩篇解說詞的手稿證明，這幅畫創作於(至少完成於)1914年2月25日。1914年5月在阿姆斯特丹展出後，畫家親自收藏這幅畫，一直到他去世為止。

1976年，畫家的遺孀尼娜(Nina)把這幅畫，連同畫家其他畫作及其朋友的作品一道送給了巴黎現代藝術博物館。

透明的色調之間，各種顏色相互掩映。

色彩和結構

然而，這樣的繪畫效果絕非純裝飾性的，作者追求的效果也不僅僅是色彩的快感。康定斯基在創作這幅作品時，遵循著一定的構思。波紋和光輪安排在對角線上，對角線的交點由一個黃底的綠色斑點凸現。兩個暈塊與交點等距而得以平衡。一個暈塊以紅色斑點為中心，另一塊的中心則五彩繽紛，周圍勾以深紫色的圈。為了避免兩個暈塊的畫分過於直顯，康定斯基用兩條淡紅色的橢形弧線，將兩個中心連接起來，這種弧線常見於康定斯基同時期的作品。在畫面的下半部還有另一個幾何圖形，這是一個三角形，邊緣或黑或紅。這個圖形由兩個色塊烘托，右邊的色塊濃厚，邊緣多棱角，左邊的色塊雖然是單色的——攙了紫色的胭脂紅，卻足以平衡整個畫面。所以，作品的色彩看起來絢麗斑斕，實則隱含著一個幾何架構。

繪畫——心靈狀態的反映

這幅作品包含豐富的感官作用，卻並不表現什麼，也並不想表現什麼，除非表現色彩和形式。它的產生有一定的過程。1910或1911年起，康定斯基逐漸拋棄了繪畫的描繪功能，他希望在放棄表現對象之後，

《紅斑圖》，康定斯基
(巴黎，現代藝術博物館)。

作品的表現力能夠加強。風景、人物、建築、動物，只要形體妨礙了色彩，就被拋棄，被寓意化、簡單化到極致。不過，1914年以前，康定斯基筆下「非客觀」作品和「主題」作品還是並存的。可是，即便是在「主題」畫裡，主題的形貌也不過保留一些痕跡，勉強能夠辨認而已。

他認為，情感由色彩和形式的源泉中流出，而不是來自對實體的認知。

在《論藝術的精神性》(這個標題已經宣示了作者的意向)中，康定斯基分析了形式和色彩(在他看來)能夠承擔的情感負荷。紅色定義為一種「無邊的色彩」，「洋溢著強烈而動盪的生命」。更確切地說，「中間的紅色(例如朱紅色)，可以達到心靈的某種永恆的激情狀態」。諸如此類的觀念運用到《紅斑圖》裡，有利於我們理解圖畫的意義。在康定斯基看來，繪畫承擔著表現「心靈狀態」的任務，畫面的不和諧、古怪刺眼的形式，恰好暗示著心靈的衝突與變化。在他的藝術中，沒有偶然，因為他的藝術建立在有關繪畫表現力的理論基礎上。

→參閱284-285頁，〈抽象藝術的誕生〉。

瓦西里・康定斯基，1914年前後。

瓦西里・康定斯基

康定斯基(Vassily Kandinsky)1866年出生在莫斯科一個富裕的家庭，起先學習法律和經濟。1896年，他決心獻身藝術。他告別第一任妻子，離開莫斯科，來到慕尼黑學習繪畫。他在慕尼黑住到1906年，其間和藝術家繆恩特(Gabrielle Münter)一起從荷蘭出發旅行，到達突尼斯。

1906年5月，他來到巴黎，在巴黎住了一年，接觸到後期印象派和野獸派。1908年回到慕尼黑後，他創作的風景畫色彩愈來愈濃烈，1911年他創作了第一幅「抽象」畫。同年，他和弗蘭茲・馬克一道創立了「藍色騎士」運動，會見了保爾・克萊(Paul Klee)，發表《論藝術的精神性》，闡揚他美學思想的基本內容。一次大戰之前，他一直在德國從事繪畫創作，並舉辦多次展覽。1915年到1921年，他住在莫斯科，經歷了十月革命，在新政權的文化機構任過職。

1921年他回到柏林，第二年到「鮑豪斯」(Bauhaus)這所前衛派建築學院教美術。他在美國和法國逐漸有了名氣，並常到法國過夏天。他是外國人，更糟糕的是俄國人，也就是說，可能是共產黨人，在剛剛建立的希特勒政權眼裡是個可疑人物，因此，他於1933年流亡到巴黎。1937年，柏林博物館舉辦了他的首次回顧展，同時他的好幾幅畫被列入納粹舉辦的「墮落藝術」展覽會的展品。1939年，已經加入法國籍的尼娜・康定斯基和瓦西里・康定斯基，拒絕流亡美國而留在巴黎。瓦西里・康定斯基最後於1944年12月去世。

馬賽·杜尚化嘲諷爲藝術
大玻璃畫

「底座的新娘是愛的存儲池(或曰羞怯力量)。這個羞怯力量,傳遞到小汽缸的發動機,由穩定的生命(磁化的欲望)火花點燃,爆炸,使傳動杆獲得快感,達到欲望的滿足。」

這就是馬賽·杜尚(Marcel Duchamp)對他的重要作品《被獨身者脫得赤裸裸的新嫁娘》(La mariée mise á nu par ses célibataires, même)的解釋。 這是一幅玻璃畫,創作的時間很久,標題又長又怪,通常被稱爲《大玻璃畫》(Le Grand Verre)。
這段話解釋了作品的基本內容:性主題、機械學和電力學比喩、推向荒誕的諷喩。

神秘的作品
然而作品內容卻和標題風馬牛不相及。要想從作品裡找到裸體的新娘和獨身者,那

是白費力氣。畫面上只有機器的齒輪和傳動桿,似乎是從幾何教科書或者物理教科書裡抄來的圖形。若干圓錐體相互連接,若干線條相互切割成等角。畫面上半部的圖形更加難以確定爲何物,沒有嚴格的構造,而且好像漂浮在空氣的無垠之中。
杜尚後來寫的文章無助於對他作品的理解。事實上,從1915到1923年,杜尚對作品進行修改,想把作品完成。他筆記本上列舉的標題都怪里怪氣的:「蘋果酸模子」、「巧克力粉碎機」、「秘術的見證」,他在筆記中描述了處於構思階段的部分。按他當時的設想,《大玻璃畫》還應該包括《滑梯》《拳擊比賽》、《玩重心的雜技演員》,以及稱爲《背著的影子》的畫。所有這些部分,杜尚都畫了草圖。1923年,他停止全部的工作,然而照他的說法,《大玻璃畫》並未完成。創作的初

衷沒有改變,總之是一個故弄玄虛的作品。它之所以引人注意,主要是因爲它怪。杜尚創作它的目的就是爲了讓人似懂非懂。

一種幾乎看不見的載體
不但似懂非懂,而且似見非見。在此之前,杜尚一直採用傳統的繪畫方式,不是畫布,就是畫紙。而現在,他選擇了一種幾乎看不見的材料——玻璃。而且他不採用彩色玻璃畫或鏡畫的方法,而是把玻璃當作一個透明的表面,讓圖形分布在這個表面上,有的地方還襯上錫汞。圖畫宛若懸空晃動,不能單獨看,再說也不是供人單獨看的,因爲玻璃上反射的影子、玻璃後面的各種東西、光線在玻璃上的游動,這一切都使我們根本無法安安靜靜地欣賞。畫家的創思彷彿只剩下幽靈,捕捉不住,也理解不了。

無意義、無主題、無情感
《大玻璃畫》是杜尚1912年以來藝術活動之集大成者。之前杜尚引人注目之處,是他能夠輕鬆掌握同時代畫家的技巧。他先後

馬賽·杜尚,
曼瑞伊攝,1916年。

馬賽·杜尚

杜尚1887年生於諾曼地。父親是公證人,母親喜愛繪畫。他的一個兄長Gaston後來成了畫家Jacques Villon,另一個兄長則成了雕塑家Raymond Duchamp-Villon。1906年,他在蒙瑪特住下,創作漫畫,和兩個兄弟一起學習現代藝術。三人一道創立「普托畫社」(Groupe de Puteaux),這是法國最早的立體派畫社之一,杜尚於是成了立體派的一員。
1912年,他的《下樓梯的裸體》被獨立派沙龍拒絕參展。儘管他和列熱(Léger)、阿波里奈仍舊保持友誼,但是他逐漸脫離了立體派。翌年,他的作品在紐約一個被稱爲Armory Show的歐洲現代藝術展覽會上展出,引起轟動。他在大西洋彼岸的知名度,一下子超越了他在巴黎的知名度。因此,1915年,他到紐約定居,同Man Ray交往甚篤。他創立了兩份前衛雜誌。送展

的「小便池」新聞更使他成爲風雲人物,他又別出新裁地給自己起了一個女性假名Rose Sélavy。
1923年,他放下未完成的《大玻璃畫》回到法國,聲稱不再從事繪畫,開始棋手生涯,既下棋,又研究象棋理論。雖然他脫離了藝術創作,但是他依舊經常同超現實主義者們來往,並且多次參加他們的活動和展覽。1942年,他又回到美國居住。聲望不墜,經常有人擧辦他的藝術回顧展,他成爲藝術研究的對象。他到處演說,討論自己的作品,對美國的「普普藝術」和「低限藝術」產生了廣泛的影響。1946年起,他悄悄地畫了一幅大型作品,屬於背景畫一類,藏在一扇木門後面,命名爲「旣成事實:第一、瀑布,第二、煤氣燈。」作品於1966年完成。1968年,杜尚就在巴黎郊區的納伊去世了。

《被獨身者脫得赤裸裸的新嫁娘》，
又名《大玻璃畫》。

經過印象派、後印象派、野獸派幾個階段，1911年又傾向於立體派。然而他很快就將畢卡索和布拉克創立的物體解構法推向極端。他的作品都是幾何圖形或與實物無關的機械圖形的結合。杜尚向立體派學得雕塑語言，向列熱學得對管子的興趣，向布拉克學得棕色、茶色的和諧，向畢卡索學得多稜角變形，向未來派學得表現運動的熱情。他把所有不同的風格綜合起來，然後以風馬牛不相及的標題名之。這是一種反諷。1912年，他把管子、圓錐體和齒輪的湊集稱為《新嫁娘》，另一個作品的名字《巧克力粉碎機》似乎比較接近實物，然而這是一個不堪使用的粉碎機，這樣的標題只是為了博君一笑。

《大玻璃畫》把前些創作的作品拼湊起來，又添上若干成分。基本原則不變。作品與作者公布的標題毫無關係，它既無表現對象，也無任何意義。而這卻正是杜尚的宗旨。他要說明，表現是虛假的，整個繪畫不過是一場騙局。他對繪畫的嘲諷極其尖銳，作為「非繪畫」的《大玻璃》的的確確是一幅「非畫」，是繪畫的「反作品」。所謂「脫得赤裸裸」，就是讓藝術技巧，讓繪畫暴露出赤裸裸的真相。
作品裡無任何性象徵，而標題卻有這樣的暗示，這樣做的本身意在說明：常理給予藝術家靈感的所謂激情、欲望的東西，在他看來，索然無味。他服從的是純粹的智力活動，其中沒有情感，也無官能享受。

他的藝術既放棄詩性，也放棄情感，把自己局限於冰冷荒誕的機械拼湊。

藝術的死亡

杜尚一面創作他的《大玻璃畫》，一面頻頻行動，對藝術的真諦提出懷疑。1917年，他想在紐約的一個展覽會上展出一個白色的小便池，取名為《泉》，用的是假名R. Mutt。沙龍組織委員會拒絕了他的作品。這是從商店裡買的、令他們啼笑皆非的商品，根本不算作品，而只是個「成品」罷了。
第二年，杜尚畫了他的最後一幅畫布油畫《你對我……》：一個裝飾工使用的標準色板，一隻手(杜尚雇了一名廣告畫家畫的)和一隻自行車輪的影子。作品荒誕不稽，充滿嘲諷意味，這是畫家用他自己的方式為「偉大的」繪畫送葬。
1923年，杜尚回到巴黎，宣布《大玻璃畫》不再畫下去，不久就徹底放棄繪畫和一切藝術，並成了終身的決定。嘲諷終於走向否定，這個虛無主義者是言行一致的。他認為繪畫虛假無益，已經落後於時代，所以他改變職業，成為一名職業棋手。

《泉》，成品，署名
R. Mutt，即馬賽·
杜尚(巴黎，國家
現代藝術博物館)。

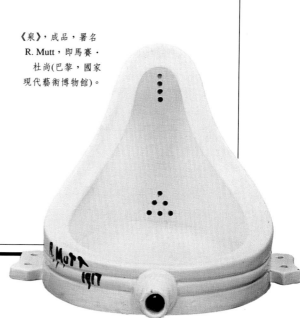

當前衛派選擇傳統風格時

回歸秩序

一次大戰結束後，野獸派和立體派的畫家們，對自己在1914年以前所鼓起的前衛運動，反倒不如對傳統那麼感興趣了。

「拉斐爾(Raphaël)是未被理解的最偉大畫家，是唯一的神明！」這話刊登在1912年一份叫做《新精神》的雜誌上，說話者是當時法國最著名的畫家德蘭(André Derain)。

復興還是復歸？

1919年，詩人科克托(Jean Cocteau)談及德蘭時寫道：「藝術家們，不論屬於那個流派，屬於那個團體，在欣賞德蘭這一點上是一致的」。青年畫家、《新法蘭西評論》的專欄作家洛特(André Lhote)則斷言，「最近的文藝復興，把法蘭西在世畫家中最

偉大的人物德蘭，當作它的主將」。德蘭為何能受到一致的推崇？因為德蘭的畫宣告了現代繪畫的一場革命，一場新型的、逆向的、同前衛派決裂的革命。它說明：恢復人人都能理解的觀念和技巧的時候已經到了，也就是說，恢復一種樸素的、直接的藝術。而由德蘭本人開始的立體派和抽象派，都不是這種藝術。

在這方面，德蘭儼然是預言家和思想家。德蘭曾和馬蒂斯一同創立野獸派，他曾是畢卡索(Picasso)和布拉克(Braque)的「同路人」，然而從1910年初開始，他拒絕用立體派那種割裂的、令人困惑的圖形來代替事物和人物的「古典」形象。他完整保留事物的外部形態，繼續依照寫實手法畫風景、靜物、肖像，他與「拼紙畫」保持距離，當然更不涉足德羅奈(Delaunay)和康定

《安德烈·德蘭像》，
巴爾圖斯，1936年
(紐約，藝術博物館)

《放滿東西的桌子》，德蘭作，
約於1920年(特魯瓦，現代
藝術博物館)。

斯基(Kandinsky)等畫家的試驗。因此，1919年當時，德蘭代表了傳統趣味和「回歸秩序」的主流。所謂秩序的回歸乃是形式摹仿的、以假亂真的、透視的、明暗的以及情感的回歸。這就是Lhote所說在德蘭(Derain)作品中顯出勃勃生機的「復興」，包括他那些得到Zurbaran和Chardin啓發的靜物，結合了雷諾瓦和安格爾技巧的裸體，帶有大量柯羅印記的風景，以及受到大衛和安格爾影響，功力深厚的肖像。

遺忘立體派

多數前衛派藝術家的演變過程和德蘭如出一轍。馬蒂斯放棄強烈的畫面切割和尖厲的色彩，轉向更加傳統的藝術，即裝飾性的、寧靜的印象主義，令法國和美國的藝術愛好者爲之傾倒。德羅奈畫了許多逼真的肖像，其中找不到一絲1913年圓形抽象畫的影子。列熱(Léger)一改近乎抽象畫的「形式對比」，描繪起現代都市、靜物。他還畫起裸體，雖然加以幾何化，但其節制卻顯而易見。格里斯(Juan Gris)在此之前一直是所謂「徹底立體主義」的信徒，此時卻畫了丑角演員和靜物，甚至爲朋友畫素描肖像，而堪與安格爾媲美。連布拉克也(Braque)不例外，儘管他較其他人謹慎得多，卻也對自己的立體主義作了一些調整，開始賦予事物體積和形象。

畢卡索(Picasso)更令崇拜者們茫然不知所措，他展出一些安格爾風格的肖像畫，與《亞威農的姑娘》時期的作品相去甚遠，卻更接近粉紅色時期的作品。他借助靈活的技巧和早年在西班牙接受的正規教育，而於1919年創立了一種新古典主義。一些巨大的人像，以石柱和沙灘爲背景，無論裸體或披著寬袍長衫，都重新展現古希臘的丰彩。持肯定意見的批評家納普桑，拿安格爾來和他相比。另外一些批評家，擁護前衛派的立體主義者，則驚呼背叛。畢卡索充耳不聞，他關在畫室裡，有時下功夫鑽研新古典主義，有時又津津有味地試驗最大膽的立體主義。

當然，擁護「回歸秩序」(當時也叫「回歸形象」)最積極的是年輕畫家們。Lhote是他們的發言人，Roger de La Fresnaye和

Alfred Courmes是他們的代表。不過最成功的卻是巴圖斯(Balthus)，他是孤獨怪僻的藝術家，不屬於任何流派。

1920年底，巴圖斯到義大利的阿雷佐市去臨摹法蘭西斯卡(Piero della Francesca)的壁畫。1929年，他著手創作《街道》。這是一幅神秘的作品，畫的是巴黎一條街道上的人群。1936年，他完成一幅向庫爾貝致敬的巨作《山》，同年，他又創作巨幅肖像畫《安德烈·德蘭像》。這場以德蘭爲開山鼻祖的運動，到巴圖斯手裡，雖說對德蘭表達了敬意，卻含有幾分嘲諷。直到今天，Balthazar Klossowski(即巴圖斯，1993年他85歲)，仍舊堅持他帶有強烈個人色彩的古典風格，對「復古」之類的攻擊漠然視之。

一種不僅僅是面向少數人的藝術

「回歸秩序」可以確定是兩次大戰間的主要藝術運動，但是要確定這場運動的起因就不那麼容易了，因爲歷史原因和審美成因錯綜糾結，非常複雜。

首先是歷史原因。「回歸秩序」的產生，背景是戰爭。四年戰爭期間，多數立體派畫家都上了前線，有人還負了傷，例如Roger de La Fresnaye就中了毒氣，而在1925年辭世。面對戰壕、轟炸和死亡(法國方面死135萬6千人，傷4百萬人)，立體派畫家認識到：繪畫必須放棄前衛藝術艱深的特徵，回歸重大主題和偉大的情感，而讓更多人接受。同時藝術也應具有愛國心，並捍衛民族文化。藝術應學習偉大世紀(十七世紀)的榜樣，學習大革命和帝國時期光榮的新古典主義榜樣。正因如此，「回歸秩序」所提倡的榜樣，無一例外都是法國畫家，而立體主義則被說成是「德國佬」的發明。

在審美的原因方面，德蘭率先產生疑慮，他擔心前衛藝術同現實隔閡，長此以往，難保不會自限於純形式和純技巧的觀念中。以後又有德蘭的弟子們，力圖避免這種自我封閉，以免使藝術失去聲音。德蘭

認爲，爲了讓繪畫「說話」必須讓它「表演」，而要想「表演」，就必須「表現」。結果，二十年代對那些堅持抽象藝術的畫家來說，變成了可怕的年代，他們感受到的是貧困和孤獨……

變化多端的奇里柯

「回歸秩序」在義大利的主將是奇里柯(Giorgio de Chirico)。奇里柯1888年生於希臘，在慕尼黑和米蘭學藝，1911年定居巴黎。他創作的那些凝固的城市風景畫，和古怪的靜物畫，深得詩人阿波里奈的賞識。他當時創造一種被稱爲「形而上學」的繪畫，對最早的超現實主義者產生巨大的影響。超現實主義者發現奇里柯的作品是在1919年，不過此時他已經改變風格。1920年，他突然宣布要師事拉斐爾，效法十五世紀義大利的大師，即原始派藝術家。他的自畫像、肖像畫和古代風格的題材畫，把原本奠定其聲譽基礎的神秘風格，從創作中排擠出去。超現實主義者們憤憤不平地同他分道揚鑣。但這對奇里柯沒有產生什麼影響，相反，他堅韌不拔地走回傳統繪畫，像早年臨摹法蘭德斯畫家一樣，臨摹威尼斯畫派，把摹仿古人畫風的作法，提高到具有美學意義的水平上。

當藝術家挖掘潛意識時

超現實主義

le chien qui chie le chien bien coiffé malgré les difficultés du terrain causées par

une neige abondante la femme à belle gorge la chanson de la chair / max ernst

畫不可見之物、畫夢境和幻覺，畫不同的物、不同的形在夢裡的結合，這便是超現實主義給繪畫的定義。布勒東(André Breton)1924年曾下了這麼一個定義：「超現實主義，陽性名詞，純自動的創作，在這種自動創作中，人們或用語言，或用其他方式，表達思想的真實運動。」

繪畫自然是所謂「其他方式」之一。此時的繪畫，經過立體主義和達達主義的嚴重衝擊，已和真實事物的表現分道揚鑣。

在畫家的旗幟下

因此，追隨新生超現實主義的畫家不可勝數。而另一方面，參加超現實主義運動的作家，也經常引經據典。比如布勒東，他早年點到的先驅者名字中就有奇里柯(Giorgio de Chirico)和恩斯特(Max Ernst)。奇里柯1914年曾受阿波里奈的推崇，布勒東對奇里柯那些刻意顯得荒誕而感傷的作品，比如在荒寂的景色中放幾件神秘靜物這類畫讚嘆不已。布勒東發現恩斯特是透過另一名畫家、達達主義者皮卡比亞

《肉之歌》(又名《拉屎的狗》)，恩斯特作，1923年(巴黎，現代藝術博物館)。

《午睡》，米羅作，1925年(巴黎，現代藝術博物館)。

(Francis Picabia)，他在皮卡比亞家裡看到恩斯特於1920年從科隆寄到巴黎來的拼貼畫，盡是莫名其妙的的機器和動物、半獸半機器的魔怪。布勒東看到這許多性質不同的東西聯綴在一起，非常欣賞，覺得有希望生成他所謂的「形象之光」，即形象對於人的想像的誘惑力量。此外，德國畫家克萊(Plau klee)也應該一提。克萊1919年在法蘭克福和漢諾威舉辦兩個大型畫展，深受歡迎。他當時獨立於超現實主義運動之外，畫了一系列童年的夢和想像的景象，有許多神奇的怪物和醜陋的侏儒。

馬松和米羅——自動繪畫

在這些畫界怪傑的影響下，出現了馬松(Masson)和米羅(Miró)在畫壇爭雄的藝術家。這兩人都一心一意要打破陳規(習慣的技法、效果、主題)，解放繪畫，以便更自由地潛入無意識層面。超現實主義者認為，潛意識是創造的本源，一切新的創意都得到這裡來汲取營養。馬松過去屬於立體派，1924年，他創作一批作品，事先沒有策劃構思，完全是即興創作，而且一氣呵成。在彎曲或盤結的花紋中間，隨意畫上一些形象，有的形象殘缺不全。藉此，馬松實踐了所謂「純自動創作」，布勒東把它稱為「思想的敘述，絲毫不受理性的約束，也沒有審美或道德的顧慮」。同年，一直受天真派畫家「海關官員」盧梭

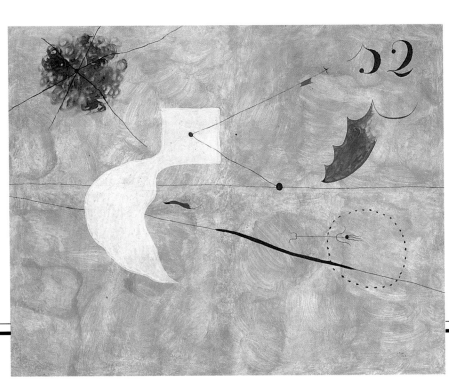

(Douanier Rousseau)和十五世紀西班牙原始畫派藝術家影響的米羅，創作了首批表現夢境的作品。其中，模模糊糊像人形和草木狀的圖案，零星散布在底色之上。這樣的畫已經很古怪了，畫家還要添上一些缺頭少尾、單調的詩歌，或誰也不明白的數字。選擇的標題也令人莫名其妙。

從豐富的想像……

然而此時我們還不能確定，是否已有超現實主義畫派出現。到1928年，情況就不同了。這個變化，追根溯源還是在於布勒東。布勒東在《超現實主義革命》這份雜誌上，發表了幾篇以「超現實主義和繪畫」為題的文章，他首次採取革除行動——把奇里柯從超現實主義運動中開除；他竭力想給繪畫的「超現實主義方法」下定義，以便把畢卡索這類名聲顯赫而又難以歸入某個流派的藝術家，拉進其陣營。這時也同時出現三個現象：畫家人數激增，新技法的出現和繪畫模式的生成。

假如說超現實主義繪畫，最早是以恩斯特、馬松和米羅為核心的話，那麼1925年便增加了Tanguy，1929年又增加了Dalí，隨後又有Ballmer、Hérold、Paalen、Dominguez、Brauner和Matta加入。有的畫家猶如曇花一現，例如Giacometti，相反地，有的畫家把超現實主義學院化了，例如Magritte和Delvaux。1936年，巴黎舉辦超現實主義畫展，目的是將法國及其他歐洲國家和美洲的超現實畫家聯合起來。從當時到二次大戰前不久(二戰使超現實主義運動的成員流亡各地，加速運動的解體)，超現實繪畫比較穩定，它有組織良好的團體，圍繞在超現實主義詩人和布勒東身旁的畫家們，個個深入對想像空間的系統性挖掘。

然而，系統卻是想像的大敵，它使想像僵化、死亡。因此，恩斯特和馬松一方面堅持初衷，一方面改革技法。恩斯特的拼貼畫已開始流於危險的技巧化，於是他在1925年轉而實驗一種新技法——磨擦法。他把紙鋪在木板或者石頭上，用鉛筆磨擦，獲得一張「非自願」的畫。然後再以此為根據發揮想像。他是在某客店裡發現

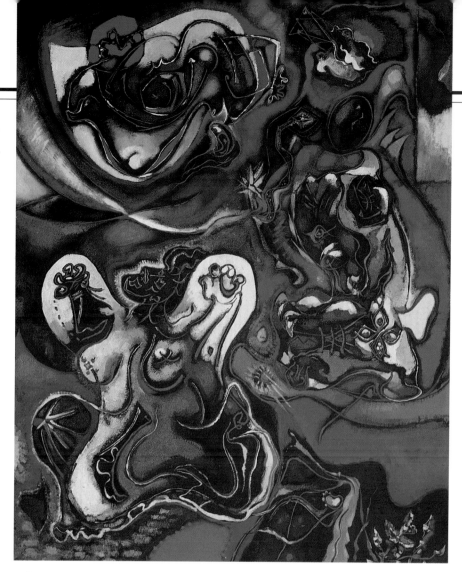

《女巫》，安德烈‧馬松作，1943年
(巴黎，現代藝術博物館)。

這個技法的：「房間地板經過千百次擦洗，上面的紋路一清二楚，我的目光被牢牢吸引住，並感到驚奇。我開始思考其中的象徵意義。為了發揮思考和幻想能力，我隨便找了幾個地方，鋪上畫紙，用石墨磨擦，因而從地板上得到好幾張畫面。」他從一塊地板的木結上，畫出了一隻鳥和一個不完整的人體。

馬松發明了另一種妙手偶得的技法。他在紙上噴上膠水，然後撒上沙子。在沙子形成的圖案上，再畫上富於表現力的色彩和線條。美國的抽象表現主義畫家Jackson Pollock從馬松的發明中獲益匪淺。他既利用了潑灑的偶然性，又把握了手勢的效果，創造出另一種新的技法。

……到方法

三十年代超現實主義者在繪畫上的新創舉不多，他們偏愛達利和唐基(Tanguy)精細的、幻夢般的風格：在荒漠的、卻符合透視原理的背景上，畫著奇形怪狀的岩石，

以及可能是從中世紀傳說中的地獄魔鬼演變而來的怪物。一看作品便知畫者訓練有素，技法完美到無可挑剔。在這些戲劇性的場面中，連一絲陰影，一塊反光都不缺。達利的技巧和學識是無可置疑的，他很早便擅長描繪這樣的畫面，一切都經過周密的考慮，所以很難說是夢的產物。

如果我們按布勒東的解釋，把超現實主義理解為「純自動創作」，那麼達利的畫就不是超現實主義的。達利「偏執狂的、批評的方法」，用虛假的弗洛伊德話語掩飾了傳統的繪畫技法，有些更是從前輩大師的作品裡直接搬來。滑稽的是，群眾卻視達利為超現實主義繪畫的代表。其實，達利的作品不過是對超現實主義畫派種種野心的嘲諷，而他本人更於1936年被排除在超現實主義運動之外。

→參閱292-293頁，＜回歸秩序＞。

一幅控訴暴行的畫
格爾尼卡

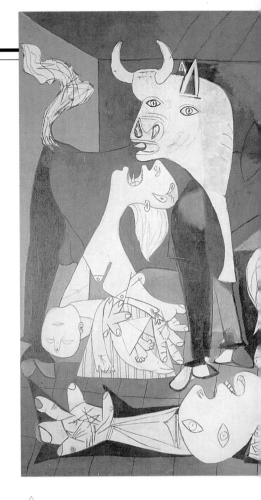

△
《格爾尼卡》，
畢卡索作，1937年
（馬德里，普拉多博物館）。

1937年春，陷入內戰的西班牙烽火連綿，納粹的飛機轟炸了西班牙北部的小城格爾尼卡，當時這個小城由共和軍控制。數日後，畢卡索(Picasso)開始創作《格爾尼卡》(Guernica)，這幅畫成了二十世紀繪畫史上的傑作。

數年後，法國被納粹侵占。一位德國軍官參觀畢卡索的畫室時，看見桌上放了一張《格爾尼卡》的照片，便問畢卡索：「這是你幹的？」「不…是你們幹的。」這只是傳說，但傳說和作品的精神一致，即對當代最嚴酷的暴行提出控訴。

「現代」的恐怖暴行

歷史事實很簡單。1937年4月26日，希特勒派出增援佛朗哥軍隊的孔多爾軍團，挑選了格爾尼卡鎮來試驗對平民實行大規模轟炸的技術。

這一天格爾尼卡正好有熱鬧的市集。從16時10分到19時30分，容克52和海因凱爾111轟炸機分批向小鎮傾瀉嘯音炸彈和黃磷燃燒彈。燃燒彈燒死了一千五百人，燒傷數千人。格爾尼卡沒有任何空防力量，納粹的飛機因此得以恣行暴虐而不受懲罰，並且很從容地檢驗武器的殺傷能力。

儘管親佛朗哥的傳聲筒設法進行掩飾，這樁滔天罪行還是很快地大白於天下。巴黎的《今日晚報》從4月30日起，刊登了化為瓦礫的格爾尼卡城的照片。第二天，5月1日星期天，畢卡索畫了《格爾尼卡》的第一批草圖。

畢卡索曾經多次用漫畫和聲明，公開表示與佛朗哥不共戴天，這次面對如此駭人聽聞的罪行，他決定用一幅巨型油畫來表達他對納粹的譴責。近兩個月裡，畢卡索夜以繼日的工作，終於在六月底完成了《格爾尼卡》，旋即送到當時在法國舉辦的國際博覽會的西班牙展廳展示。作品立刻在觀眾中激起了強烈的議論，眾說紛紜，褒貶不一，其中政治作用顯然超過了審美的觀點。

作品很快就成為恐怖戰爭和反對專制的象徵。兩年後，希特勒的軍隊進攻波蘭，發動二次大戰。《格爾尼卡》巨大的畫幅，以其只保留黑、灰、白三色的技法，對野蠻的戰爭罪行，提出了無聲的控訴。

死亡形象

畢卡索一反常規，採用高3.5米，寬8米的巨型畫幅。作品使用線狀構圖，形象富於寓意。畢卡索沒有描繪轟炸格爾尼卡的場面。既無殘垣斷壁，也無屠殺平民的劊子手，他讓你去感覺，他通過淺顯易懂的象徵，表現恐怖的屠殺。我們從畫面上看見什麼？一間昏暗的地下室裡，唯一的一盞燈螢螢地照著；一位母親在為死去的孩子悲泣；一個男人倒在公牛的蹄子下奄奄一

藝術和戰爭

在攝影和電影已經誕生的年代，如何在畫中描繪現實的事件和戰爭？這是一個難題。然而有些畫家卻知難而不退。

立體派了無聲息。法國的立體派畫家也沒有動靜。儘管立體派畫家在第一次大戰間大都上了前線，但是戰地生活在他們的作品裡，並沒有留下多少痕跡，只有列熱(Léger)例外，他的素描反映了戰爭生活。1919年，立體派畫家多數回到戰前的舊題材。有的人，如畢卡索和德蘭，改變了風格，回到「古典」繪畫的具象性。但是，他們畫的是肖像、靜物、風景，和不久前發生的戰爭，並無明顯的聯繫。

德國人提供見證。德國畫家的選擇與法國畫家迥然相異。戰爭期間和戰後——威瑪共和期間，表現主義者狄克斯(Otto Dix)創作了許多表現戰爭悲劇的油畫和版畫，如1924年的銅版畫《戰爭》和1929年的同名多折屏畫。還有畫家如哈布赫(Hubbuch)和格羅茨(Grosz)，通過許多近似漫畫和諷刺畫的作品，譴責極力崇尚軍國主義的資產階級。1933年希特勒上台後，這些畫家都受到了整肅。

第二次世界大戰前，專制政權剛在歐洲立足時，在保留民主體制的國家裡，歷史畫再度興起。1937年並不僅僅是《格爾尼卡》之年。這一年還出現了米羅(Miró)反佛朗哥政權的版畫，以及馬松(Masson)和塔科阿(Pierre Tal-Coat)帶有悲劇內涵的作品。在此期間，法國畫家Jean Hélion在政治事件和戰爭的震撼下，也放棄了抽象畫，轉而創作具有意義的具象作品。

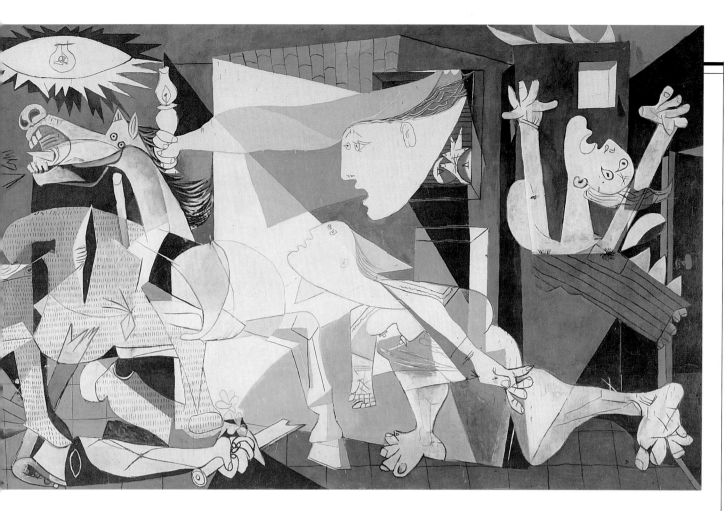

息;一匹馬被炸開了肚子,搖晃著倒下;幾個姑娘一邊奔跑,一邊尖叫;一個婦女雙手舉向空中,擺出古典式表達絕望的姿勢。沒有任何部分描寫發生在格爾尼卡的事件,但是整個作品卻呼喊出一種人世罕見的巨大痛苦。

作品採用變形、誇張和幾何法,這些手法從本世紀最初十年畢卡索總結立體主義的經驗以來,便經常使用。有幾個人的身體被凝縮成簡單的曲線。另外幾個人,手和腿相對於身體誇大得出格。臉上只見圓睜的眼和張大的嘴,我們似乎能聽到嘴裡痛苦的呼叫。

1937年當時,這些變形的身體令觀眾目瞪口呆。其中包含著隱喻和道德蘊藉。抱著死孩子的母親,乳房清晰可辨,這無疑是暗示哺乳和母愛。馬的腹部有一個菱型的裂口,示意馬受了致命的傷。這匹馬是騎馬鬥牛士的坐騎,每逢鬥牛,鬥牛士便置身於凶殘的公牛前,就像格爾尼卡的人民,面臨納粹的血腥暴行一樣。有位姑娘,我們只看見她的側臉和擎著一盞燈的手臂,沒有脖子和身體,因為她象徵黑夜

中婦女的恐懼,這是大火的夜,也是面對死亡與墳墓的夜。

這些巨大人物形象中間出現的細節,更加深了陰森悲涼的感覺:折斷的長矛、半截的劍、褪色的花、電燈周圍尖刺般的光、鋼刀似的馬鬃毛。

作品不使用明亮的色彩,黑色厚而泛灰,灰色則有金屬般的光澤,這些都有利於提高表現的強度,使地下室更增添幾分地獄般的氣氛。白色的光在幽暗的背景中顯得清冷淒涼,叫人目不忍睹。整個畫面的構思,出發點就是刺激觀眾的視覺,所以畫家徹底迴避令人愉悅的和諧。這幅作品可說是登峰造極之作。

當代的一幅歷史畫

經過兩個月的艱苦勞動,畢卡索實現了自己的願望。他終於完成一幅與被描繪的歷史事件本身具同等重要性的作品。而現代繪畫的所有技巧和手段,在這幅畫裡都得到體現。畢卡索這名肖像、裸體和靜物畫家,第一次創作了傳統分級觀念中屬於上乘的繪畫——歷史畫,而他又徹底地改變

《格爾尼卡》創作於1937年5月1日至6月4日之間。這是一幅高349.3公分,寬776.6公分的畫布油畫。

油畫按照畢卡索的意願,一直陳列在紐約現代藝術博物館,直到佛朗哥死後才歸還西班牙。

該畫目前陳列在馬德里普拉多博物館裡,不久將移到馬德里新建的當代藝術中心萊納·索菲亞博物館。

了歷史畫的面貌。他的作品將現實題材、寓意手法和嶄新風格融於一爐。西班牙共和國正在進行政治和社會變革,作為這場變革的響應者,畢卡索也進行了一場繪畫革命。

五月,作品創作途中,畫家明明白白地宣布:「西班牙戰爭是反對人民、反對自由的戰爭。作為一名藝術家,我的全部生活就是一場與反動、與藝術的死亡,進行不斷搏鬥的歷史。我正在創作的這幅畫裡,明確地表達了我對那批將西班牙推入痛苦和死亡深淵的軍隊所懷的仇恨。」

馬克斯·恩斯特在國外延續超現實主義事業

雨後的歐洲

馬克斯·恩斯特(Max Ernst)的油畫《雨後的歐洲》(L'Europe après la pluie)作於二次大戰初期,之後畫家避禍赴美,隨身帶走這幅畫。七年前畫家作過同樣題材的畫,這一次是第二幅。顯而易見,作品反映了當時的歷史環境。但是,和所有超現實主義作品一樣,這幅畫超越了歷史觀,提供了多種解讀的方式。

如果我們把這幅作品簡單地理解為「歷史畫」,那麼它就應該是預言,而不是描寫,因為它講的是戰後,而不是戰爭本身。同時,這幅畫帶有自傳的性質,因為它包括恩斯特從事繪畫以來,接觸過的全部重要主題,甚至可以追溯到畫家所受影響的根源。最後,動蕩的繪畫歷史也賦予作品一種象徵價值。

奇特的歷程

作品是1940年畫家在阿爾代什的一座小村子畫的,顏料才乾便帶到西班牙,然後又帶到葡萄牙,1941年到美國。這條旅行路線反映了二次大戰期間,歐洲眾多藝術家的命運。

1938年,恩斯特與剛剛相識的英國女畫家Leonora Carrington在阿爾代什的聖馬丁住下。他們買了一幢房子,進行修葺,裝飾許多雕像。

第二次世界大戰爆發後,恩斯特德國公民的身分使他成為可疑人物。一個聾啞人告發他,說他用燈光給敵人打信號(當時德國人還遠在千里之外的敦克爾克),他於是被捕,關進惡劣的集中營。詩人艾呂雅(Eluard)把他保釋出來。五個月後,他精神失常,用一幢房子換了一瓶酒,喝完便跑到西班牙去了。

恩斯特只好逃亡。1940年12月,他到馬賽,住進艾爾拜爾城堡,這是美國救援知識分子委員會出借的一個別墅。他在那裡碰到了好幾個準備赴紐約的超現實主義者:布勒東、詩人佩萊(Benjamin Péret),古巴畫家拉姆(Wilfredo Lam),還有杜尚(Duchamp)。旅途漫漫,難以盡書。若不是海關官員們看到他隨身帶的畫,紛紛圍觀驚嘆,他也許根本進不了美國國境。恩斯特抵達紐約是在1941年7月14號。

歐洲人在紐約

在紐約的歐洲藝術家冠蓋雲集,有超現實主義的領袖布勒東、畫家夏加爾(Chagall),達利(Dalí)、列熱(Léger)、馬松(Masson)、馬塔(Matta)、蒙德里安

《初雪》,弗德里希(Friedrich,漢堡,藝術陳列館)。這位德國畫家古怪的風景畫,對恩斯特的影響很大。

一位超現實主義者的技法

馬克斯·恩斯特終其藝術生涯,一直表現出純熟的藝術技巧,而且對每一種技法都興趣盎然。

他早年偏愛拼貼畫,把不同的照片剪開,然後拼在一起,最後根據拼貼的圖形初版,完成一幅獨特的畫。他運用這個方法創作了34張版畫,取名《自然史》,用怪異的幻覺來描繪世界。

到了三十年代末,畫家又用移印法(décalcomanie)來充實他的創作。《簡明超現實主義詞典》(1938年巴黎版)為移印法下了這樣的定義:「移印法(無預定計畫移印法或期待移印法):將黑色水粉顏料略加稀釋,用粗筆抹到光滑的紙上,立刻蓋上另一張同樣的紙,壓覆之,力量以中等為宜,待多時後再揭下覆蓋的紙張。」

《雨後的歐洲》，恩斯特作
（哈特福德，華茲華斯圖書館）。

《雨後的歐洲》是一幅油畫，長148公分，高54公分。

這是同名作品的第二幅，第一幅作於1933至1934年，當時畫家剛遭納粹驅逐。這幅作品1940年在阿爾代什動筆，結束於馬賽和美國。它是由另幅作品發展而來，那幅畫是為布努埃(Luis Bunuel)於1939年拍攝的電影《黃金時代》所畫的布景，恩斯特在電影裡軋了個小角色。

作品陳列於美國 Hartford 市的 Wadsworth 圖書館。

(Mondrian)、賽林格曼(Selingmann)，還有雕塑家查德奇納(Zadkine)。在這些藝術家當中，除列熱外，無一能夠得心應手地和美國同行建立關係。因為美國此時已經同歐洲的超現實主義疏遠了。他們尊重這些流亡藝術家的生活、遊行示威和藝術信仰，但不再將他們看成模範。恩斯特是少數幾位能融入美國社會的人。初抵美國，他就和富有的藝術收藏家 Peggy Guggenheim結婚，1943年後，他同畫家 Dorothea Tanning一道在亞利桑那州的一個大牧場生活。

歷史？預感？還是藝術回憶？

《雨後的歐洲》這幅畫帶著戰爭的烙印，至於它的主題，就更與戰爭相連了。那片廢墟般的景象，使人聯想到經過戰爭劫難的歐洲，但是蔚藍色的天空和飄蕩的白雲，似乎又在預示著某種前途。這種矛盾的心情，從繪畫左邊的岩石上，表現得更加強烈。這塊岩石似乎被強大的熱量熔化了，似乎是轟炸造成的，卻也可能是新世界從地心熔岩中破土而出的結果。

但是，這種歷史解讀似乎被畫面中心的兩個形象破壞了。這一男一女，都長著鳥一般的頭。這種半人的形象在恩斯特的作品裡屢見不鮮，有時甚至代表畫家自己，這一男一女各奔東西，女人頭也不回的走了。這很有可能反映了畫家創作時的遭遇：他回到聖馬丁，Leonora卻走了，連地址也沒留下。超現實主義肯定人對未來的預感，那麼是否應該從《雨後的歐洲》解讀這種預感呢？藍天、岩石般的物體，是否就是恩斯特後來居住的亞利桑那天空和紅色的大峽谷呢？……

然而更大的可能是，德國畫家弗德里希(Friedrich)對這幅畫的決定性影響。這名恩斯特崇拜的十九世紀畫家，和超現實主義者一樣，喜歡在森林裡漫步，他的許多作品描繪他常去的萊茵河畔的森林景象，描繪方式既真實細膩，又具超自然氣息。

一幅運用移印法的作品

且不論作品的真實含意如何，總之它給人的印象是表現了一個過渡階段，從大雨滂沱的季節，過渡到晴朗的日子。這種視覺上的感受，得之於恩斯特採用的特殊技法「移印法」，因此讓人覺得畫中景物處在變化之中。當年雨果在他的水墨畫裡，曾經局部採用過這個技法，後來西班牙畫家奧斯卡‧多明凱茲(Oscar Dominguez)予以系統化，並且介紹給恩斯特，而在這幅作品裡，運用到極致。這個技法是將油畫顏料加水稀釋，一塊塊塗到畫布上，覆上許多紙條後加以按壓，用力須大小不均。對於超現實主義者，這個技法頗具吸引力，因為它把一部分創造留給了偶然的因子。恩斯特則在偶然之外，還加上純熟的形象塑造，他在移印得到的圖像中用鏤花板畫上一些形象，如畫面中心岩石上隱約凸現的兩尊神像。妙就妙在這兩種技法之間，結合得天衣無縫。

新的藝術之都

紐約脫穎而出

二戰爆發時，巴黎還毫無疑問是藝術之都，等到戰爭結束，巴黎即發現，紐約即使不算新的藝術之都，至少也是它爭雄的對手。畫家雲集，博物館和畫廊鱗次櫛比，藝術批評空前繁榮，大西洋彼岸已然充滿生機。

紐約繪畫的出現，有如迅雷掩至。其實，從三十年代起，一批畫家就已經在曼哈頓的畫室裡勤奮耕耘。歐洲藝術家的種種創新，他們是十分留意的，同時他們也已窺見歐洲藝術的頹勢，因此大有取代之心。以後，政治情勢急轉直下，取代的速度當然隨之加快。

傑克遜‧波洛克，
具有象徵意義的人物

波洛克(Jackson Pollock)，1912年出生於懷俄明州的科迪市。1929年，他到「藝術大學生聯合會」學習，對於聯合會的傳統流派和地方流派產生了反感。
波洛克在為藝術聯盟工作時，融入紐約的藝術家團體，並與超現實主義者過從甚密。他對超現實主義者宣揚的自動創作理念很感興趣，不過他更感興趣的是榮格的精神分析理論，這個理論承認集體潛意識神話的存在。這一點說明了他為什麼對原始藝術，尤其是印地安人的原始藝術有濃厚的感情。
1947年前後，他與超現實主義疏遠，拒絕承認自己作品有象徵意義。他發展「潑灑法」，使他的作品不折不扣地變成了體力的痕跡。這些作品給當時觀眾造成強烈的印象，這正是美國顯示自己足以跟歐洲分庭抗禮所需要的。
波洛克不幸於1956年死於車禍。這種結局印證了他與快速衝力的不解之緣。

高度集中

歐洲藝術家，布勒東、杜尚(Duchamp)、馬松(Masson)、蒙德里安(Mondrian)等，相繼避難美國，形成雲集紐約之勢。然而這只是藝術領域較戲劇化的場面而已。最重要的，乃是美國藝術家本身的集中。集中的原因與三十年代的經濟危機有關。1935年，羅斯福制訂了聯邦藝術規畫，根據這個規畫，五千位藝術家，包括高奇(Gorky)、波洛克(Pollock)、德庫寧(Willem De Kooning)、羅斯科(Rothko)，每月領取95美元的津貼。交換條件是他們必須參加工作聚會。這樣，美國藝術家便養成集體工作的習慣，並培養起藝術的團體感，這

波洛克作畫中
(1952年)。畫家把
顏料潑向地上的
畫布(潑灑法)。

《秋的節奏》，
波洛克作，
1950年(紐約，
大都會博物館)。
畫布覆滿顏料，
很難看出作品的
內在結構。

對畫家間的集思廣益十分有利。加以當時紐約成立了幾家現代藝術博物館，其中的展品，為畫家的相互交流，提供了豐富的營養，歐洲繪畫主將，從馬蒂斯到蒙德里安，皆有作品陳列。這些博物館都是由藝術資助人修建的，這又傳遞了另一個訊息：現代藝術品的收藏必須以金錢為基礎。例如製銅業的巨額財產繼承人斐紀‧古根海姆(Guggenheim)，戰前曾住在巴黎，每天都要買進一件藝術品。

「抽象表現主義」

藝術家、藝術品、經濟手段都向美國集中，這就等於對紐約的青年藝術家們提供保證，使他們能夠掌握既廣闊又精確的藝術文化。他們自認為看清了當代繪畫的基本取向，他們要藉此深入探索，讓作品從歐洲人的技法中解脫出來。在他們眼裡，歐洲人的技法已經山窮水盡。他們的審美原則有三條：第一，拒絕具像繪畫，這種繪畫已經過時；第二，再現真實的感情；第三，把畫家的主觀世界放在首位。關於創作者和觀眾之間的任何規畫都必須廢除。1952年，紐約的詩人兼評論家羅森柏格(Harold Rosenberg)以「抽象表現主義」一詞總結當時的藝術現狀。

「潑灑畫」和「行動畫」

如何在創作中保持自發狀態，對這個問

題的關注導致新技法的產生。德庫寧使用廣告畫匠的細畫筆，以達到快速描繪，克林(Kline)使用粉刷房屋用的大刷子，而高特利布(Gottelieb)則使用家庭用的海綿。

不過，最新的技法是所謂的「潑灑法」，發明人是波洛克(Pollock)。恩斯特1942年曾經嘗試過這個方法，不過卻是波洛克在1947年第一個單純採用這個方法進行創作的。他把畫布鋪在地下，讓顏料順著一根棍子滴到畫布上，要不就索性讓顏料直接從顏料盒裡淌出來。他用手操縱顏料的流散，形成密集的曲線。波洛克早期只用手臂控制，後來他開始在畫布上走動，這樣畫面上記錄下來的，就是整個身體的運動了。所以這個技法又得名「行動繪畫」或者「動作繪畫」(action painting)。

這個技法為超現實主義的自發創作，保留了一席之地。波洛克常常強調，最後的決定權在他自己手中。他的作品的標題都指向一個對象，例如《大教堂》或者《秋的節奏》。他的意圖僅僅在於擺脫所有的陳規陋習，因為他們可能破壞藝術表現。為此，他必須不再把畫布看作形象藉以產生的一個平面。從這一點出發，線條可以超出畫布，可以互相重疊，結果構成一種新的繪畫，他稱之為「全覆蓋」(all-over)。

這個技法不適宜小畫面。因此抽象表現主義者們不約而同地都喜愛大型畫幅，常有超過兩米者。羅斯科對此解釋道：「使用的畫幅愈大，便愈感到置身其間。」

色彩的天地

1947年出現了一條與波洛克和德庫寧的行動繪畫不同的道路。羅斯科(Rothko)和紐曼(Newmann)的作品呈現大塊的色彩，透露出安詳的厚重感，恰與行為繪畫的纏繞糾結形成對照。但是，這些畫家仍不失為表現主義者，因為他們是要再現情感，而不是玩弄色彩技巧。同理，他們也依然是抽象派。他們認為，自然的任何對象都可能引向形象塑造，而形象的威力已經喪失殆盡。這些畫家的意圖是創造新的意象，在宗教形象的威力不復存在的時代，這種新的意象，將為通向精神昇華之路另闢蹊徑。這就是為什麼紐曼要從古代神話和《聖經》中尋找標題，如《亞伯拉罕》、《尤利西斯》等等。這些畫家的創作中，大畫幅同樣必不可少。巨大的畫面有利於將觀眾包容進去，並將他們從平淡的現實帶入另一個境界。

紐曼和羅斯科作品的特點在於：感情的迸射不是來自線條的締結(這種締結既有形，又有色)，而是來自大塊色彩的並置。抽象表現主義者更接近馬蒂斯(Matisse)而不是畢卡索，他們與馬蒂斯一樣強調繪畫的力量來自於色彩。然而不管是依靠動作的力量或色彩的威力，紐約終究站上了藝術的世界舞台，在聚光燈下，耀眼無比。

《英雄的崇高》，巴尼特·紐曼作，1950-1951年(紐約，現代藝術博物館)。作品和波洛克的潑灑法不同，大塊的色彩顯示了另種風格的抽象表現主義⋯⋯

紐約的畫廊和博物館

紐約畫派在世界各前衛派藝術中獨領風騷，並不斷在各美術館或博物館、畫廊中做展示，逐漸形成世界性的畫派。

現代藝術博物館。該館於1929年開放，在Alrfed H. Barr Jr.的主持下，該館當代世界藝術收藏很快就蔚為大觀。美國公眾和藝術家能夠在這裡欣賞到二十世紀歐洲一流畫家，尤其是畢卡索的作品。

加拉廷(Albert Gallatin)當代藝術博物館。該館開放於1927年至1943年間，地點在紐約大學圖書館，陳列有歐洲先鋒派的作品，尤以幾何抽象派的作品著稱，如蒙德里安、凡登戈盧(Georges Vantongerloo)等。

非客觀繪畫(Non-objective Painting)博物館。它後來構成 Salomon Guggenheim博物館的主體，從1936年起陳列了康定斯基(Kandinsky)的重要作品。

二十世紀藝術畫廊。該畫廊由Peggy Guggenheim 1941年後成為恩斯特的妻子)建立於1942年，搜集大量歐洲藝術家的作品如布拉克(Braque)、畢卡索、列熱、阿爾普(Arp)、米羅。不久，美國青年畫家的作品紛紛在此展出，如波洛克(Pollock)、默瑟威爾(Motherwell)、貝齊奧特(Baziotes)、霍弗曼(Hofmann)、羅斯科、斯蒂爾(Still)。1948年，Guggenheim離開紐約前往威尼斯，畫廊關閉。

獨創自己的風格
行走的人

在這個已經放棄參照模特兒創作的時代，加科梅蒂(Alberto Giacometti)的作品是個例外。因爲他認爲，人的一生，光是思考如何再現下頷到耳朵的這條線，就已經有足夠的工作可做了。

《行走的人》(L'homme qui marche)這個將近兩米高的銅像生動地呈現了藝術家在這方面所做的努力。銅像創作於1947年。首先它叫人吃驚的是長得可怕，細得可怕。

你覺得它很輕，一碰就碎。一個金屬鑄像給人這樣的印象實在不可思議。雕像的高度顯然加深了人們的這種印象。假如你把這個雕像同二戰期間加科梅蒂塑造的那些只有幾公分高的小像相比較，你就更會爲這個高度咋舌不已了。

細長的形象

德國占領法國的四年，加科梅蒂住在祖國瑞士。1945年，他返回巴黎，決定不再製作小雕像。他創造了一種風格，其特點是把人物塑造得又細又長。他說：「高度不變，但是越來越細，越來越細……」他講了這麼一件事來說明他的道理：「有一天，我把一件雕像送到展覽會上去……，我一隻手就把雕像抓起來，放進一輛出租車。我發現它輕得很。我打從心底說，我討厭那些同眞人一般大小的雕像，因爲那樣的雕像往往連五個壯漢都搬不動。我討厭它們，是因爲一個人走在大街上是沒有重量的，他靠雙腿保持平衡，他感覺不到自己的重量。」《行走的人》似乎正是這段話的體現。

這個作品叫人想起羅丹1911年的同名雕塑。加科梅蒂素來喜愛羅丹的作品，對羅丹的《行走的人》更是熟悉，常到博物館

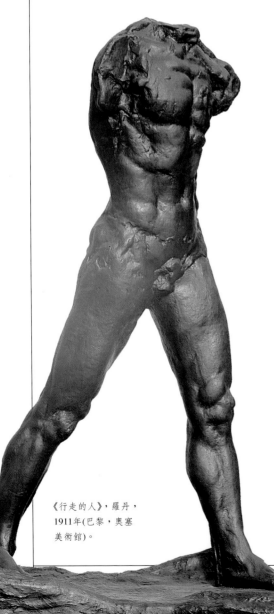

《行走的人》，加科梅蒂作，1947年(蘇黎世，昆斯陶斯，阿爾貝托‧加科梅蒂基金會)。

《行走的人》，羅丹，1911年(巴黎，奧塞美術館)。

《行走的人》是一個青銅雕像，加上底座高170公分。底座寬23公分，長53公分。加科梅蒂1947年在巴黎創作，由呂迪耶(Alexis Rudier)工場澆鑄。
這是一系列相同題材作品的第一個，創作前有許多草圖。作品陳列在蘇黎士阿貝托‧加科梅蒂基金會。

去揣摩。但是這兩個藝術家的同名作品儘管有相似之處，卻也有顯著的區別。羅丹的作品是一個運動員般的粗壯身體，而加科梅蒂的人物卻出奇的細長。

輕得難以支撐……

加科梅蒂的作品和羅丹的作品一樣，那個「行走的人」身體好像是從底座結實的材料裡凸現出來的，雙腳彷彿還膠著在底座

上。在加科梅蒂的作品裡這一點更明顯，這是加科梅蒂的技巧使然。他把一個鐵骨架放在一大塊材料上，然後極快地把材料順著骨架塑上去，因此，雕像的下部(在《行走的人》裡就是人的雙腳)，就不可能完全同底座分離。

這樣的效果和作品上部輕飄飄的感覺，形成奇特的對照。像線一樣細長的形象，因而愈發顯得脆弱了，加上青銅的綠褐色，以及雕像凹凸不平的表面，使人覺得這些雕像活像是用膠土或者泥巴做成的鬼影，正艱難地從地裡鑽出來。

《行走的人》的面孔很奇怪，沒有眼睛，但有身體輪廓——鼻子、尖下巴、凸起的肘骨，這些都使作品帶有陰鬱的品格。這種陰鬱的風格，我們應該把它同二戰的災難聯繫起來。加科梅蒂對1945年的創作變化有這樣的筆記：「真正衝擊我的空間觀念，促使我最終走上目前這條道路的發現，或者說使我震動的東西，是我在電影院看紀錄片時得到的。」

《沈默的哨兵》

但是，加科梅蒂的作品，超出了表現戰爭犧牲者(包括最基本的表現)的範圍。人的身體從底座、從腳部向上拔起，沿著一條中線。中線由彷彿暴露在體外的脊椎、細長的脖子和腦袋構成，向上逐漸形成一個尖頂。從側面看過去，《行走的人》好像一個拉得很長的三角形，頭是三角形的頂，底邊即是叉開的兩腿間距和底座兩邊的延長部分。

加科梅蒂所要表現的，是一個人從我們面前走過的樣子。在創作《行走的人》之前，他畫了許多草圖，在創作《行走的人》的同時，他還塑造了好幾個同樣動作的雕像。和加科梅蒂其他作品的情況一樣，是否與模特兒有一種「攝影式」的相像，其實無關緊要。正因為如此，加科梅蒂的人物才都沒有眼睛，頭小到幾乎消失。這些雕像細長的形狀，照加科梅蒂的看法，符合我們看到一個人剛出現的模樣。所以作家熱奈(Jean Genet)給加科梅蒂的雕像起名叫《沈默的哨兵》。

阿爾貝托‧加科梅蒂

加科梅蒂，1901年生於瑞士格里松斯州(Grisons)的一個繪畫世家，他從十一歲起便喜愛素描、雕塑和木刻。1915年他在學校寄讀，第一次回家，他把路費花來買一本介紹羅丹的書，結果在寒冬中步行一整夜才到家。十九歲，他父親帶他到義大利，原始畫派的作品使他著迷。1922年，他到巴黎報名上雕塑家布代爾(Bourdelle)的課。他的第一批作品1925年展出，屬於後立體派風格。1927年他住進伊波里特——曼德隆大街46號，直到他去世前，他的雕塑室和家庭一直在這裡。1928年起，他與超現實主義者來往密切。雖然他一直沒有加入超現實主義團體，但是他在1933年前的作品，有超現實主義影響的痕跡。

1933年後，他重新根據實物進行創作，此後永未再變。表現親眼所見的事物，成了他的原則，圍繞這個原則，形成他全部的生命。第二次世界大戰期間，他避居瑞士，創作許多極小的作品，很多不到五厘米高。1947年，他的作品恢復了高度，但是卻開始變得纖細單薄起來。

1966年加科梅蒂在巴黎去世，當時他的聲譽正如日中天。

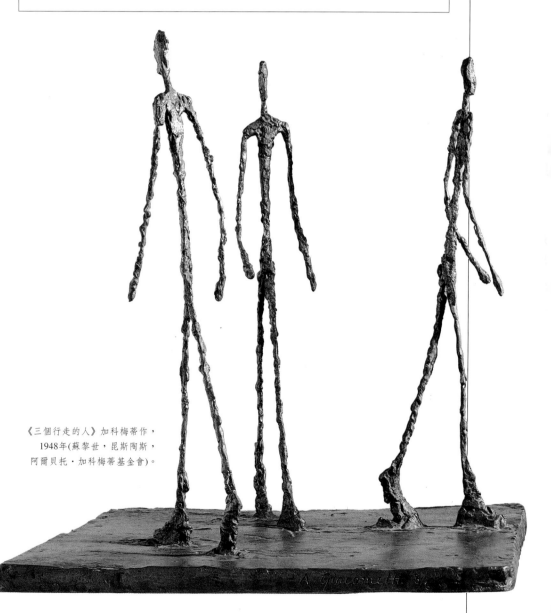

《三個行走的人》加科梅蒂作，1948年(蘇黎世，昆斯陶斯，阿爾貝托‧加科梅蒂基金會)。

皮耶·蘇拉熱的黑色繪畫
法國抽象畫

第二次世界大戰結束後,抽象畫無論在美國還是歐洲,都站到了舞台前方。但是,抽象藝術並不僅僅是從蒙德里安或馬勒威什(Malevitch)繼承來的幾何派。

在法國,尤其在巴黎,畫家們追求更自由的表達,追求富於靈感的圖案。這個傾向的代表,是當時還沒沒無聞的青年畫家皮耶·蘇拉熱(Pierre Soulages)。

皮耶·蘇拉熱

蘇拉熱生於法國西南方阿韋龍省的羅德茲市,家鄉的史前石刻和羅馬藝術,一直留在他的記憶中。1938年他到巴黎學畫,接觸到塞尚和畢卡索的作品。

第二次世界大戰期間,蘇拉熱避居Montpellier郊區。他在作家德爾泰耶(Joseph Delteil)家見到了索尼亞·德羅奈(Sonia Delaunay),這對他有決定性影響,因為那是他首次聽到人們談論抽象畫。1946年,蘇拉熱和妻子科萊特(Colette)遷居巴黎郊區的庫伯瓦。

1947年他參加超獨立派畫展;1949年,他在兩年前哈滕(Hartung)曾經舉辦過展覽的麗迪亞·孔蒂畫廊中,展出自己的作品;五十年代,他會見紐約現代藝術博物館的研究員斯威尼(J. J. Sweeney),斯威尼把他的作品介紹給美國人。與此同時,蘇拉熱設計了羅歌·瓦揚(Roger Vailland)改編的劇本《愛洛綺斯與阿貝拉爾》(Héloïse et Abélard)的服裝和布景。1952年,他開始搞木刻,1957年開始搞石印。在這段時間裡,蘇拉熱使用的畫幅越來越大,在黑色之外,增加了赭、藍、紅幾種色調。蘇拉熱在世界各地都舉辦過展覽。他平時在法國南方的塞特市和巴黎市工作。

核桃皮染料作畫

「隨著年齡的增長,和做的事越來越多,你很快就會樹立眾敵……」1947年,達達主義者皮卡比亞(Francis Picabia)借用畢卡索這幾句話,表達他對蘇拉熱新生作品的濃厚興趣。當時蘇拉熱的作品正在超獨立派沙龍展出。1949年,當代藝術聖地之一的麗迪亞·孔蒂畫廊(Galerie Lydia Conti),為他舉辦首次個展,內容統統是抽像畫,轟動一時。那一年蘇拉熱才三十歲。他的作品都是小畫紙,橫七豎八畫許多寬條紋。條紋色調相同,材料也相同,不是油畫顏料,不是水彩,也不是墨,不是任何一種傳統材料,而是核桃皮染料。這種褐色的木工染料取自核桃果實的青皮,塗在木頭表面,可以造成核桃木似的外表。

《紙上繪畫,1948-1》,用核桃皮染料和裱糊紙作(巴黎,現代藝術博物館)。

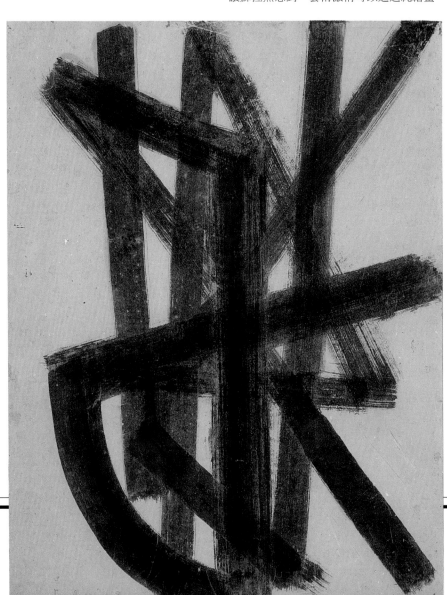

影響的痕跡

蘇拉熱這種暗色調的繪畫,迴避了任何對自然的參照,他追求非模仿性、抽象性。但是蘇拉熱承認,他創作這些作品時,曾回憶起家鄉阿韋龍省(Aveyron)羅德茲市(Rodez)福納伊博物館(Musee Fenaille)裡的高盧人和居爾特人石刻和石柱。另外,阿韋龍省的孔克修道院(Abbatiale Saint-Foy de Conques)是羅馬藝術的寶庫,對蘇拉熱也有啟發(多年以後,蘇拉熱曾經到這個教堂來修復玻璃鑲嵌畫。)教堂簡樸而精緻的外觀和布局,兩側牆上的窗戶反射的光線,羅馬藝術完整雄渾的特點,這一切都讓蘇拉熱想到,藝術激情可以通過純繪畫

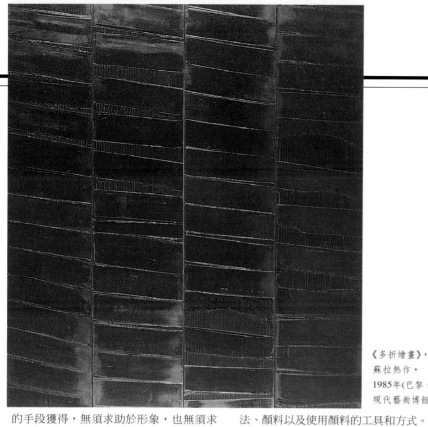

《多折繪畫》，
蘇拉熱作，
1985年(巴黎，
現代藝術博物館)。

的手段獲得，無須求助於形象，也無須求助於感情表現。最後，對蘇拉熱產生影響的還有倫敦大英博物館的兩幅畫，一是羅蘭(Claude Lorrain)的羅馬風景水墨素描，另一幅是林布蘭的水墨畫，畫了一個半躺著的女人。年輕的蘇拉熱從一份雜誌上看到這兩幅畫，留下了深刻印象。他描寫這兩幅畫「好似如椽大筆落在紙上，美不勝收」。他當然知道這兩幅畫都有形象，但是他有時會把畫遮擋起一部分，把它們當作抽象畫看待。

遠離表現主義

這些影響的交叉作用，決定了蘇拉熱作品的特點。四十年代末起，蘇拉熱的作品裡，粗大的黑色條紋取代了色彩和線條，而且逐漸浸潤到整張畫紙。和紐約的同代畫家(諸如波洛克和德庫寧)以動作表達某種情感相反，蘇拉熱追求的不是情感表現，而是某種理性的建構與平衡。對他而言，重要的不是作畫手勢的軌跡，而是手勢創造的結構。他說：「我感興趣的不是手勢，而是手勢在繪畫中的體現……」他只重視形式、色彩、內容、材料之間的關係。由於他不要任何情節，所以他把自己的作品一律稱爲「繪畫」，後面加上創作日期和畫幅的尺寸。當他談論自己的作品時，他總是很仔細地講出作品的尺寸以及有關的材料，例如畫框的形狀、掛畫的方法、顏料以及使用顏料的工具和方式。

一塊瀝青……

他對這些東西如數家珍，因爲他的作品產生於其中。主要是顏料。他的顏料大都偏暗，以黑色爲主。這並非畫家過分吝惜顏色之故，而是黑色本身可以從透明到稠密，從黯淡到明亮，從對顏色的否定，到利用光線的作用(自然的或人爲的)，使顏色再生，黑色爲他提供了廣闊的迴旋餘地。畫家對黑色的偏愛與其童年時代的經驗有關。他經常回憶：「從我做作業的窗戶望出去，可以看見對面牆上的一塊瀝青，我常常瞅著這塊瀝青取樂。我很喜歡它……中間部分顏色均勻，表面光滑，其他地方凹凸不平，瀝青不均勻，令人想像出各種圖案……我看到瀝青的粘性，也看到把瀝青甩到牆上的力量，垂直的牆面、瀝青粘度，還有牆上的石頭，造成這塊瀝青深淺不同的顏色。」

1948年，蘇拉熱把黑顏料塗在玻璃上(用瀝青爲材料的畫中間，有五幅屬於此類)，第二年換了白紙，以後又換白色或預先處理成藍色、紅色的畫布。顏料濃稠，刷上厚厚的一層，而且刷出一道道溝槽，使光線形成不同的折射，蘇拉熱不停地運用黑色作各種嘗試，雖然有人不以爲然，但他幽默地說道：「我們常用黑墨水寫信，這並不意味著我們寫的是弔唁函。」

→參閱300-301頁，＜紐約脫穎而出＞。

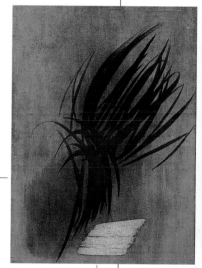

《繪畫T54-16》，漢斯·
哈滕作，1954年(巴黎，
現代藝術博物館)。

不同的流派

五十年代的法國抽象畫派，作爲一個藝術運動，有許多分支。放棄具象性，幻想同自然溝通，重視繪畫的動作和方式，這些是抽象畫派藝術家的共同點，而在其他方面，他們就各行其是了。

先驅者漢斯·哈滕(Hans Hartung)。哈滕原籍德國，從1920到1922年初涉畫壇，就顯示出畫風的自由不羈，部分是受德國表現主義的影響，部分則受林布蘭和抒情抽象派先驅哥雅的影響。三十年代起，特別是1945年後，哈滕脫離了幾何抽象派，他在暗底色上畫上動感強烈的線條，以及文字式的條紋和碩大的符號。至於「抒情抽象畫」的發明人和捍衛者，則是馬蒂厄(Georges Mathieu，生於1921年)，他代表一種基本上依靠手勢和心靈衝動的繪畫。

無形式藝術。無形式藝術出現於五十年代初，由一位批評家瑟萊朗(Michel Tapié de Celeyran)爲其催生。他集合一群志同道合的畫家，他們都主張繪畫應該抒情，而抒情的手段之一則是厚塗。福特里耶(Fautrier,189-1964)是此一畫派的主將畫家。杜比菲(Jean Dubuffet, 1901-1985)與這一派的關係則若即若離。這一派的重要畫家還有沃爾斯(Wols)和布里安(Bryen)，兩人都來自超現實主義的營壘。

馬蒂斯紙裡覓色彩

國王的憂傷

「您在我家見過一幅大型的粉彩畫麼？那上面有幾個形象：憂鬱的國王，迷人的舞孃，還有一個人正在彈奏吉他，從吉他裡飄出一群金色的飛碟，而在畫的上部盤旋，最後堆積在舞女的周圍……」

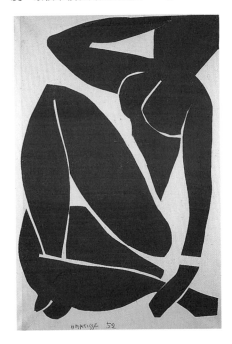

《藍色的裸體》，馬蒂斯作，1952年，拼點畫(個人收藏)。1943年起，畫家展開粉彩剪紙和拼貼的創作。

馬蒂斯(Matisse)這樣描寫這幅粉彩和剪紙相結合的巨幅作品，說明他對這幅桑榆之作何等重視。這幅畫從技法和材料而言，與畫家一生中創作的油畫有天壤之別。

穿國王外衣的畫家肖像

這幅作品起初題名《憂傷的國王》。共有三個人物：右邊是國王，身著綠衣，盤腿而坐；中間是吉他手，一雙白手似乎在吉他上飛舞；左邊是舞女，身軀旋轉扭動，做阿拉伯舞姿。

馬蒂斯的這幅畫，題材取自《聖經》。至少有兩個為馬蒂斯崇拜的畫家，創作過同樣題材的作品。一個是林布蘭(Rembrant)，作品現存法蘭克福博物館，表現大衛彈豎琴安慰索羅王。另一個是莫羅(Moreau)，他於1876年創作的一幅表現莎樂美(Salomé)在希律王面前跳舞，以得到施洗約翰人頭的作品。莫羅是象徵派畫

《國王的憂傷》這幅高292公分、寬386公分的「大」作，是粉彩色紙剪貼。1952年完成於馬蒂斯位於尼斯的畫室，並且在同年5月的沙龍中首次公開展出。法國博物館當局深知此作之重要，於次年將之購買收藏。1954年，《國王的憂傷》進駐國家現代藝術博物館，一度放洋到日本展出，該畫現藏於1977年成立的龐畢度中心。

家，曾是馬蒂斯在美術學院的老師。馬蒂斯把這兩個分別取自《舊約》和《新約》的故事合而為一了。然而這樣說還只是皮相之論，《國王的憂傷》的真實主題並不在此。真實主題乃是對衰老的沉思，而且這種沉思是對畫家本人一生的回顧。馬蒂斯畫這幅畫時已屆82歲的風燭殘年了。

所以，《國王的憂傷》實際上是一幅隱晦的自畫像。然而這幅自畫像，雖然不是沒

昂利‧馬蒂斯在畫室裡。

昂利‧馬蒂斯

馬蒂斯1869年出生於卡托─康布雷基。他修完了法律學業，卻在1890年發現自己有繪畫才能，於是1892年他到巴黎，進了美術學院，同時向印象派學習。在Moreau的畫室，他認識了Marquet和Rouault。1905年前，他徘徊在不同的流派之間，而在科里烏爾的生活和這一年野獸派畫展引起的轟動，注定讓他成為現代繪畫的領袖人物，開始有崇拜者，主要在美國和俄國，而非法國。

1909年，當眾多畫家抵擋不住立體畫派的誘惑時，馬蒂斯在畫壇上似乎有點形隻影單，他於是乎成了畢卡索的競爭對手。1910年他到西班牙。1911年赴莫斯科，1912年抵摩洛哥。他創作許多裝飾圖，從野獸派理論來看，這是順理成章的事。

一次大戰後，他轉向更簡約的自然主義，名聲與日俱增。然而1929年起，這種自然主義使他陷入嚴重的美學危機。以後整整十年，馬蒂斯放棄油畫轉向素描，直到四十年代他創作粉彩剪紙畫，才重歸色彩的懷抱。1948年到1951年間，儘管他年事已高，卻仍然承擔萬斯玫瑰經祭壇的裝飾工作。1954年，馬蒂斯在尼斯去世。

《國王的憂傷》，
馬蒂斯，1952年
(巴黎，現代
藝術博物館)。

有憂傷，但起碼沒有痛苦。馬蒂斯給吉他手的大氅裝飾了花朵，在背景上隱約地畫了不同顏色的方塊和纖細的黃葉子(即他所謂的「飛碟」)，這都不是無緣無故的。鮮明的色彩儘管因為吉他手黑色的身體而略受影響，還是洋溢著畫家青年時代的畫風特徵，即創作《生活的歡樂》和《羅馬尼亞的夾克》時的無憂無慮情緒。花朵和植物這些主題的出現，重現了畫家二十年前在大溪地島看到的旖旎風光。以洒脫自由的筆法表現的舞女主題，與馬蒂斯過去喜愛的主題或相同，或相近(例如《豪華、平靜和欲望》中的浴女)。所有這些昔日主題的再現，使得這幅作品成為畫家藝術生涯的回憶。回憶即使不能戰勝衰老，至少也能夠平息老人的「憂傷」。

紙的符號

但是，《國王的憂傷》的主要特點，與其說表現在它的題材或者主題上(指其他畫家及馬蒂斯本人，過去作品已經處理過的類似題材或主題)，倒不如說表現在它的技法上。《國王的憂傷》是這樣創作的：馬蒂斯助手在大張紙上塗上粉彩(他手腳不靈便，自己動不了手)，然後他從紙上剪下圖案，再叫助手照他的話把圖案貼在畫布

上。這方法是前所未有的，既不同於立體派的貼紙，也不同於達達派和超現實主義派的拼貼。立體派是用隨便找來的紙，如壁紙、包裝紙，報紙，總之什麼紙都用，達達派和超現實主義派則是用七零八碎的相片，拼成莫名其妙的圖形。而馬蒂斯用的是新紙，並且塗上他選中的顏色。

馬蒂斯試驗這個方法始於二次大戰末的1943年。那時他正為《爵士樂》這本書畫插圖。書於1947年出版，包含許多短文(用馬蒂斯的話說是「短而空的東西」)，每篇短文後附一張全頁插圖。這些插圖便是馬蒂斯最早的粉彩剪紙。在往後的幾年裡，馬蒂斯繼續採用這個方法，並且發展為大幅作品。他用這個方法設計帷幕和掛毯的圖案，用這個方法創作大型畫，如《國王的憂傷》，還為萬斯(Vence)的玫瑰經祭壇(chapelle du Rosaire)的窗畫和牆飾設計了草圖，這是他最後的大型創作。

在純色彩中運刀

隨著畫幅的增大，形式也愈來愈豐富。開始的粉彩剪紙很簡單，只有單一的圖案(葉、花、藻類)，最後的剪紙，即1950到1953年的作品，則要複雜豐富得多，其中就包括《國王的憂傷》。作品採取全正面

處理的方法，而且色彩強烈，因而很容易凸現形象。在背景紫色和深藍色方格的襯托下，作為財富、心靈熱情和愛情象徵的「金色飛碟」顯得異常鮮明。

作品的另一個特點與馬蒂斯剪圖的方式有關。他完全依賴剪刀，從來不事先用鉛筆劃好線條。他不怕有些地方剪得笨拙，笨拙的地方正好顯示這項技術直覺的一面。他說：「直接在顏色中運剪，這使我想到雕塑家的直接雕刻。」

剪紙的手法在這裡要著眼於構思圖畫。馬蒂斯把五顏六色的剪紙點在畫布上，就像他以畫筆直接用顏色(或者說在顏色中)創作。畫輪廓和塗色集於一個動作，這樣就創造了一種更簡練的表現形式，更有利於畫家以追求的簡樸和凝煉的手法來表現主題。這種簡約的手法不是起點，而是終點。「你將簡化繪畫。」莫羅(Moreau)對他的學生這樣說過。馬蒂斯的粉彩剪紙證實了莫羅的預言。但是粉彩剪紙在馬蒂斯的創作生涯中出現得很晚。畫家自己說，要想創造粉彩剪紙，「身體內必須有豐厚的積累，同時又必須知道如何保持本能的活力。」

→參閱274—275頁，＜野獸派的貢獻＞。

消費社會又一觀

法國「新現實主義派」

1960年，法國藝術批評家萊斯塔尼(Pierre Restany)聯絡一群畫家舉辦展覽會，他們自稱「新現實主義派」。新現實主義派的共同點是，他們都以真實事物為題材，也就是說，他們向二次大戰後風行的抽象表現主義揮手告別了。

這群法國畫家的創作，同盎格魯—撒克遜的普普藝術(Pop art)不無關係，他們與英美的同道者一樣，不滿抽象藝術稱霸藝壇，因而在作品中引入現代的和工業的現實。他們描繪城市生活：街道、廣告、圍欄、各種信號牌……而且在作品裡使用從杜尚開始被稱為 ready-made 的工業品。

最小公分母

新現實主義最出人意表的一點是，它可以完全脫離現實事物，而將繪畫的最小公分母色彩實現出來。典型的新現實主義畫家克蘭(Yves Klein,1928-1962)就把繪畫歸結為色彩的物質性，他認為這種物質性是唯一的，並與現代工業相關聯。換句話說，這種物質性獨立於藝術家的主觀選擇。克蘭的成名作一律是單色、粉末狀地洒在畫布上。有紅色，然而多為藍色，一種典型的海藍色，畫家叫它作「國際克蘭藍」，簡稱I.K.B.。這樣畫出來的畫保存時間不會

長，因為粉狀的顏色極易脫落，不留下半點痕跡。永久性(倘若不說永恆性的話)一向被看作繪畫的基本特徵，而克蘭的畫把這個特性取消了。他不但把繪畫行為簡化——僅僅把一層單一的顏色洒在畫布上，而且對行為的結果提出質疑。

萊斯——「視覺的淨化」

新現實主義的另一位主將萊斯(Martial Raysse)1960年才24歲。他反映現實的方法與眾不同，力圖以「新鮮、無菌、純粹的」方式表現世界。西方工業社會的平庸形象使他感到厭倦，因此他一心要用最中性、最直接的方法來表現這些形象的空洞虛幻。他的畫，用他自己的話來說，是希望成為「視覺的淨化」。《去夏偶見》(1963年)由3塊分離的板拼成，是照片、丙烯畫和實物(一頂草帽和一條毛巾)的組合。畫

面上是一個比真人還大的青年婦女在作日光浴。虛假而刺眼的顏色，毫無理由地框住人體，模特兒那種「廣告式」的笑容，把觀眾拉回平淡無味的現實中。

這幅作品背後蘊含著重要意義。萊斯在公開批評傳統繪畫的同時，從現代視聽文化表面的貧瘠中，尋找到一種情緒，並且努力用最少主觀成分的方式，來傳達這種情緒。他借助日常生活的材料，讓大家一向認為低級趣味的東西豐富起來。

原形實物

其他藝術家，如阿爾芒(Arman)，斯波埃里(Spoerri)、坦戈利(Tinguely)、漢斯(Hains)、葦爾格雷(Villeglé)、杜弗萊納(Dufrêne)、賽查爾(César)、羅泰拉(Rotella)，以後又有聖法爾(Niki de Saint-Phalle)、杰拉爾·戴尚(Gérard Deschamps)

《去夏偶見》，萊斯作，1963年(巴黎，現代藝術博物館)。

《里卡爾》(Ricard，在藝術家指導下
擠壓的廢汽車)，賽查爾作，1962年
(巴黎，現代藝術博物館)。

和克里斯托(Christo)，他們的創作取向趨
於一致。新現實主義派在藝術表現上拒絕
任何規劃和風格，主張對客體的最少介
入。達尼埃爾‧斯波埃里的「圈套畫」
(tableaux-pièges)，把許多東西(多數是餐桌
殘餘物)，同時固定到一個垂直的支架上。
賽查爾的作品裡則使用垃圾和廢銅爛鐵(這
是社會必然產生的廢物)。他把廢金屬或者
廢汽車壓成球形。在坦戈利(Tinguely)的那
些自我毀滅機裡也能看到這些東西。沿著
這條道路走下去，藝術行為日見萎縮。阿
爾芒(Arman)起先是把實物原樣湊集起來，
後來在諸如《憤怒》這樣的作品裡，他開
始毀壞實物。美國人克里斯托，1962至
1964年住在巴黎，他與傳統雕塑距離更
遠，他把實物包裝捆紮起來，甚至將歷史
建築、風景名勝遮擋圍圈起來。

以回收為創造

這樣，藝術家對實物的選擇便成為最重要
的行為，一種自滿自足的行為，藝術家完
全不必從方法和技巧方面介入。選中的實
物多屬於都市景物。漢斯、韋爾格雷、杜
弗萊納、羅泰拉這幾位屬於「廣告派」小
組的畫家，挑選並搜集街區牆壁上張貼的
各種廣告。他們按照預想的效果選擇某些

部分貼起來，一方面利用它們可能產生的
繪畫效果，另一方面利用它們殘缺不全的
狀態可能產生的某種情緒。這些藝術家也
進行詞的組合(如漢斯)和雕塑品的組合(如
韋爾格雷)，他們有時對廣告的背面產生興
趣，因為背面粘滿了漿糊和先前貼的廣告
的殘跡(如杜弗萊納)，有時則在正面尋找
明星的形象，這些形象證明了大眾媒介的
威力(如羅泰納)。

→參閱312-313頁，＜普普藝術＞。

新現實主義年表

1960年4月14日，藝術批評家皮耶‧萊斯
塔尼(Restany)，為米蘭的阿波里奈畫廊
舉辦的一個展覽會撰寫前言，這是新現
實主義的第一個宣言。

新現實主義團體，正式成立於1960年10
月27日，地點是在巴黎克蘭的家裡。

除卻萊斯塔尼，有八名藝術家在萊斯塔
尼起草的宣言上簽名，其中兩人是雕塑
家(Arman和Tinguely)，六人是畫家
(Dufrêne、Hains、Klein、Raysse、
Spoerri、Villeglé)。後來雕塑家賽查爾
(Cèsar)和畫家羅泰拉(Rotella)也在宣言上
簽了字。

新現實主義的頭兩次展覽分別在1960年
11月到12月的巴黎前衛派藝術節和1961
年5月巴黎的J畫廊舉辦。第二次展覽取
名為《超過達達40度》，萊斯塔尼的第
二個宣言，恰好在這個時候出版。1962
年，克蘭自殺，這個事件標誌著新現
實主義的衰落，但是新現實主義仍舊
舉辦了多次展覽，而且都在重要的藝
術機構：巴黎現代藝術博物館、紐約
現代藝術博物館(1961年)。由於萊斯塔
尼享有很高的聲望，新現實主義在以
後的多年裡仍舊得以在重要的藝術館
展出。在米蘭紀念新現實主義十周年
之際，新現實主義團體宣告解散。

瞬間藝術

馬賽‧杜尚(Marcel Duchamp)說過：「一件
藝術品是一次聚會，小心別錯過機會！」
一部分藝術家從字面上理解這位達達派畫
家的意思，把瞬間的藝術行為，推崇為不
折不扣的藝術創造。

美國的「瞬間藝術」(happening)。美國的
第一次瞬間藝術活動，於1952年在北卡羅
萊納州的前衛派藝術學校黑山學院舉行。
組織者是音樂家凱基(John Cage)。45分鐘
時間裡，人們發表演說，朗誦詩歌，中間
穿插應邀上台的觀眾的表演。

在抽象表現主義畫家凱普魯(Allan
Kaprow)的倡議下，從1957到1958年，在

畫廊裡已舉辦了多次相同性質的晚會。
克蘭的人體測量。在歐洲，這類活動通常
稱為「演出」，由新現實主義畫家伊夫‧
克蘭(Yves Klein)從美國引進。1960年3月9
日，在聖奧璐雷街的當代藝術畫廊，克蘭
叫三個赤身裸體的女人身上塗滿藍油彩。
他在地上攤開幾張白紙，畫好豎線條，三
個女人順著線條趴到紙上。這時音樂奏
響，曲子出自克蘭之手，標題是《單調交
響曲》。在整整20分鐘時間裡，克蘭指揮
三女人——三個名副其實的「女人畫筆」
——做動作，她們的身體留下的痕跡被命
名為《人體測量》。

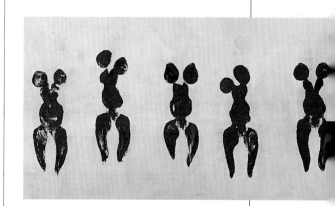

《人體測量》(ANT 82)，
伊夫‧克蘭，1960年
(巴黎，現代藝術博物館)。

繪畫新觀念

斯特拉的「成形畫幅」

1960年,美國繪畫大有英雄氣短之慨。於是藝術家、批評家、畫廊老闆紛紛尋找出路。誰能想到,出路竟然是在斯特拉的那些單色條紋圖形的組合之中。

1959年,美國著名現代藝術雜誌《藝術消息》刊登了一組以「是否存在新學院派?」為題的文章。波洛克的學生、才華橫溢的弗蘭肯塞勒(Helen Frankenthaler),對此有一句很精闢的回答:「倘若提出這個問題是必要的,那就是說這已經不成其為問題。」美國繪畫那時以種種形式拒絕抽象表現主義,但是所有這些形式都沒能夠對繪畫提供新的前景。

法蘭克·斯特拉在他的一幅作品前,1984年,紐約。

《馬斯·奧·墨諾斯》,法蘭克·斯特拉作,1964年。丙烯乳膠摻金屬粉末畫布畫(巴黎,現代藝術博物館)。

低限派，或者繪畫的末日

儘管批評界對斯特拉的作品一直持保留態度，但是他卻受到幾位畫家的注意。在斯特拉的作品裡，繪畫似乎已達極限。平面技法然已窮盡，轉向體積創造也就勢在必行。然而，斯特拉儘管從三度空間的角度看待繪畫，他卻滿足於畫家的身分，而不想成為物體的創造者。

「安裝」。立體拼裝作品，按作者的說法，是在完成斯特拉的未竟之業。這些作品不再是繪畫，卻也非雕塑。居德(Donald Judd)如此評價自己創造的物體：「看起來很像雕塑，實際上卻更接近繪畫。」它們之所以給人接近繪畫的感覺，是因為懸掛在牆上，而對另一位與低限派有關的畫家福萊芬(Dan Flavin，1933年生)而言，是因這些物體乃由霓虹燈拼裝成的。當這些物體被安放在地上時——如莫里斯(Robert Morris，1931年生)和安德烈(Carl André，

1935年生)的作品，經常是為了與地面的方磚相配合。

藝術的非神聖化。斯特拉不願給人以「創作」的印象，相對的，低限派也不願讓人感到他們只是在拼裝一個整體的不同部分。他們和斯特拉一樣，希望創作的過程變得平淡無奇。安德烈和福萊芬的材料都是從市場買來的，而居德則在機械廠加工材料。

在繪畫和雕塑之間。低限派在大原則上一致，但是並非沒有分歧。如果說低限派的創造物既非繪畫，亦非雕塑，任何藝術家倒是會覺得自己若不是更接近繪畫，就是更接近雕塑。居德的物都是著色的，這說明他起先自視為畫家。莫里斯拒絕色彩，這是因為他自認作品更接近雕塑，特別是接近勃蘭庫基的作品，他曾研究過勃蘭庫基取消底座的經驗。

《無題》，唐納‧
居德，1973年。
不銹鋼與紅色
有機玻璃製作
(巴黎，現代
藝術博物館)。

遠離一切激情

革新終於從一個24歲的青年開始。這個青年叫斯特拉(Frank Stella)。1960年，斯特拉的作品在一個題為「16個美國人」的展覽上首次展出，地點是紐約現代藝術博物館。這些作品在單色的表面上以幾何方式排列一些線索。批評界嗤之以鼻，一位記者甚至稱畫家為「少年犯」。

斯特拉作品遭到斥責，不是因為創新，而是明顯地不合時宜。15年來，畫家們個個努力在作品裡顯示繪畫行為的緊張，或者激烈的情緒；每件作品都以奇怪的形象、生硬的油彩和斑駁的圖案爭奇鬥勝，而斯特拉作品卻反其道而行，標榜整齊的幾何圖形，毫無表現性，似乎繼承了二次大戰前的幾何抽象派。

斯特拉對批評界的責難無動於衷，依然故我。除去斯特拉，還有幾位畫家，如瓊斯(Jasper Johns)和瑞恩哈特(Ed Reinhardt)，在他們1950年代的作品裡，幾何圖形也占有重要位置。譬如瓊斯的《旗幟》(Flags)和《靶子》(Targets)，瑞恩哈特的《紅色抽象》(Red Abstract)。但是他們作品中仍

有色彩的功夫，有筆法，從而不知不覺帶入了人類的情感。斯特拉的作品恰恰相反，在這些作品裡，絕對冷漠的構圖和一絲不苟的幾何圖形結合在一起。

「16個美國人」展覽結束後，斯特拉開始用含鋁顏料作畫，後來又用含銅顏料作畫。用這些顏料作畫不可能有厚塗效果，他的作品因此非人格化，變成了純粹的生產。斯特拉當時曾說過，他企盼有一天能夠只發明思想，然後無須親自動手，而由機器來完成作品。基於同樣的理由，他用尺在畫布上畫滿線條和帶狀圖形；不過隨後上色時他就丟開尺了，因為他不想讓幾何圖形有如在蒙德里安的作品中那樣神聖化。

否定繪畫幻覺

斯特拉為了從作品裡取消任何表現功能，那怕半點與外界現實相像的痕跡，都要從單調的畫面上剔除乾淨。從1960年代初開始，他的作品都用西班牙人或阿拉伯人的名字作標題(如《德‧波爾塔哥侯爵》、《阿維洛埃斯》、《多明古安》)，叫人以為是肖像畫，其實卻與肖像風馬牛不相

及，這就加深人們對這些作品非表現性的感受。畫家不斷重複他的帶狀圖形主題，不為別的，僅僅是為了和那種在平面上表現三度空間的幻想決裂。所以斯特拉說：「你看到的就是你看到的。」

1960年代中期，為了避免別人對自己作品作出離奇的解讀，斯特拉創作了一些複雜的作品，連畫框也呈幾何圖形。由這些作品組成的系列統稱 Shaped Canvas (成形畫幅)，因為畫幅的形狀彷彿和某物的整體形狀一致。條狀圖形彼此不是由彩色線條分開，而是把畫布剪空，或者不著彩，露出空白。這個時期斯特拉作品的主要特色就在於此。這樣的分割使我們從畫面上絕對看不出某種實物的形象，但是其結構、畫幅以及畫框卻構成了一個完整的物。這樣一種感覺由於條狀圖形的寬度幾乎和畫框，的厚度相等而更加明顯。因此，觀眾在欣賞作品時，感到他面對的不是一個使他產生物體幻覺的平面，而是一個本身就有形狀的物體。

這種畫與形合一的印象，還得之於其他因素。寬闊的畫幅占據了觀眾的全部視野，第一眼望上去沒有畫懸掛在牆上的感覺，因而就不會像習慣上那樣覺得這是一張張的畫。這種大畫幅是斯特拉從抽象印象派承繼下來的唯一遺產。

面對圖象氾濫的藝術家

普普藝術

1962年春，紐約幾家畫廊展出了一些出人意外的作品。這些作品既不炫耀高超的技巧，也不追求高尚有趣的題材。但事隔僅一年，人們就發現，這些畫家形成了一股藝術運動，惹得街談巷議，很是熱鬧。

普普藝術(pop art，或稱通俗藝術、流行藝術)的出現，自然不是刻意謀畫的，然而也並非純屬偶然。普普藝術的起因是1950年代末期，美國繪畫一窩蜂追隨表現主義的結果，多少顯出單調的面孔。繪畫的另一個選擇是拒絕一切表現性，而普普藝術的特點就是利用美國社會的表象——氾濫的

圖像(大眾媒體、廣告)完成這個選擇。既然繪畫不再是某種事物的形象，而是某個司空見慣的圖像，那它就完全喪失表現新情緒的功能，因為它所展示的已是公眾熟悉的形式。

純粹的形象

普普藝術這個稱謂迅速為藝術家們所接受，因為它道出了普普藝術的顯著特徵：普普藝術的作品建立在「大眾的」現實層面上，能夠迅速為社會認同，形同大眾消費和文化產品。

事實上，在普普藝術旗幟下聚合的藝術家，其真實意圖就是盡量縮減可能使作品成為特殊產品的東西。普普藝術品的特殊性越少，其藝術成就就越高。

因此，利琴斯特恩(Roy Lichtenstein)蓄意顯示他的作品只不過是時髦卡通片的擴展。他不願意做傳統意義的「藝術家」，

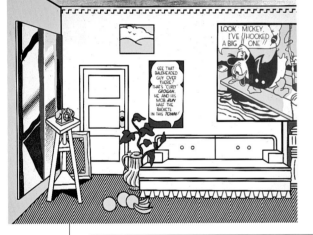

《藝術家的一號工作室(米老鼠一瞥)》(Artist's sutdio no.1)，羅伊‧利琴斯特恩作，1973年(明尼阿波里斯，步行者藝術中心)。利琴斯特恩的作品從1960年代起，主要特徵是採用卡通片和運用繪畫技法，模仿公眾熟悉的形象。

即那種表現個人主義的藝術家。沃霍爾(Andy Warhol)也不願意做這樣的藝術家，所以他複製康貝爾湯料罐頭和美鈔。還有一位畫家 James Rosenquist，他的作品和前兩人的作品異曲同工，他把破碎的廣告相拼貼，造成內容的突變，而這一點正是廣告圖像的特點。

普普藝術可以說代表了一種使作品成為純粹的、只反映自身形象的這種單純的夢。就此而言，沃霍爾這位從廣告設計師開創藝術生涯的畫家，是最傑出的代表之一，因為他的作品最接近這種理想。

從創造到生產

要想使作品成為純形象，單單取消形象的一切特殊意義是不夠的。還必須化解創作行為的特殊性。所以對藝術技巧的衝擊也是普普藝術的特點之一。

普普藝術使用的技法，目的在於使創作非人格化，向工業生產靠攏。利琴斯特恩模仿機器用點陣大小和密度都不等的網版套色印刷的過程，透過一個帶孔的板排列點作畫，這樣他幾乎不用與畫布接觸。沃霍爾更離譜，他採用絲網印刷技術，把一張照片反復投射到塗有感光材料的板上，作品就完成了。由於藝術家不直接介入，創作過程中藝術的缺席就有了可能。沃霍爾所要做的事僅僅是給助手下指示。他和助手們住的地方稱為「工廠」，這個稱呼很能切中要點。

這樣做的結果必然是物品的生產。1964年，沃霍爾叫人製造了一批罐頭盒，外表看上去彷彿真是大眾消費品。我們必須注意，這些罐頭盒是藝術家自己製造的，不是回收的舊罐頭，他採取的不是杜尚1913年發明之使用成品的方法。把日常生活用品拿來，宣稱這是藝術品，這仍舊會構成

兩位先驅者：加斯帕‧瓊斯和羅伯特‧勞森伯格

否定抽象表現主義，是1960年代美國藝術的一個特點，1955年發軔於瓊斯(Jasper Johns)和勞森伯格 (Rauschenberg)。他們倆在同一個畫室工作，被畫廊老闆Léo Castelli發現。Castelli後來成為所有普普藝術家和斯特拉的經紀人。瓊斯作品的題材來自於下列的認知：既然一個靶子或旗子是一個形象，則畫一個靶子或旗子，其圖像就變成一個真靶子或者一面真旗子，以致形象在構成的同時又消滅了。

勞森伯格更接近杜尚的「製成品」。他把廢品拼裝起來，然後塗上油漆，並稱之為「組合繪畫」(Combine painting)，意在攻擊抽象藝術的表現欲望和教條。

不過，這兩名藝術家在執行非人格繪畫的同時，卻又很重視風格。1960年，瓊斯展出《啤酒罐頭》，這是利用上了漆卻依舊能看到斑駁綠銹的青銅所製成的，共有兩個罐頭，明顯地不一樣，說明它們是手工製成，而非機器的產物。

過分明顯的個性。

原籍瑞典的美國畫家歐登伯格(Claes Oldenburg)在仿製方面，可被視為普普藝術最重要的創造家，他就仿製了許多食品和日常生活用品。

回歸意義

普普藝術家碰到了難題，純形象這個理想很難徹底實現。他們的作品仍舊讓人解讀出意義或者意圖，至少仍舊顯示了靈活的技巧，儘管這並非他們的本意。普普藝術是否定抽象表現主義的，然而它卻從抽象表現主義繼承所謂All-over(全覆蓋)的巨型畫幅的愛好，僅此一點就足以把普普藝術歸入抽象表現主義的傳統。

更重要的是，我們固然不欲從他們的圖畫和物品中辨析深層含義，但要怎樣做到？利琴斯特恩那些取材於亦悲亦喜的卡通片

的畫顯然說明：在消費社會中，歡樂和憂愁都是過眼煙雲。沃霍爾的《災難》系列複製了許多災禍的照片，顯然譴責了現代大眾媒體將一切平庸化的力量。威瑟門(Tom Wesselman)的《裸體》表現的是，婦女在廣告圖象裡被貶低為情欲的獵物。一位叫 Robert Indiana 的普普藝術家承認，他的作品終究是有表現目的的，他要表現的是「美國夢裡樂觀、高尚和天真的東西」。他最出名的一幅作品，標題就是《美國夢》(1960年，紐約現代藝術博物館)。再說，技巧也賦予作品個性。利琴斯特恩借用彩色套印技術，這個技術隨之變成他的個人風格。

所以，在整個1960年代，普普藝術逐漸變化，除卻沃霍爾的作品，普普藝術脫離它原先純形象的理想，重新發現藝術史上的兩個常量：意義和方法。

美國普普藝術運動的起源：英國的普普藝術

1952年，倫敦，普普藝術牛刀初試。1952年，普普藝術在倫敦問世，情況和1960年代紐約的情況差不多。一個藝術小團體在當代藝術學院成立，活動一直開展到1955年。團體裡有漢密爾頓(Richard Hamilton)、帕奧羅基(Edouado Paolozzi)，還有「普普藝術」一詞的發明人、批評家阿洛威(Lawrence Alloway)。其宗旨是使藝術更接近普通人。他們的第一批作品(主要是拼貼)目的在嘗試，並不求成功。作品的創作者都是歐洲傳統的繼承人，所以他們想不到自己的作品會成為藝術品。我們今天當然不再像他們那樣想。

特立獨行的彼得·布萊克(Peter Blake)。布萊克1956年獲得大眾形象研究獎學金，

他不屬於當代藝術學院裡的小團體，是英國普普藝術的另一個代表人物。他的圖片拼貼，色彩艷麗，都是正面像，大量借用群眾文化的材料(如《艾維斯·普里斯萊》、《瑪麗蓮夢露》)。

1960年代。1961年，倫敦皇家藝術學院出現了另一個團體，信奉阿洛威的思想。團體裡有Peter Philips、David Hockney、Kitaj、Richard Smith和Patrick Caulfield。他們都是1960年代英國普普藝術的代表。他們和美國人不同，他們在使用大眾圖像時，很注意技法——包括繪畫技法的運用。所以，Hockney求準確描繪人的身體，而Philips則重視如何讓他的拼裝物表現出動感。

肯定圖畫的物質現實

載體－表面派

《無題》，克洛德·書亞拉，
1972至1973年(巴黎，
現代藝術博物館)。

1960年代末，法國的一群年輕畫家努力尋找新的繪畫道路。所謂圖畫，照傳統觀點，就是畫家所畫之物。而如今這群年輕畫家卻認為，應該把一幅畫看作一個物體，它的構成物質和它的表面，應該得到凸顯，而不應該被畫在上面的圖形所掩蓋。

1970年秋，12名畫家(都是無名之輩，而且大都來自南方)，在A.R.C.，即巴黎現代藝術博物館的當代廳，辦了一個展覽。他們在創作方法上的共同點很明顯，而事實上他們也的確形成了一個派別。這個派別自名「載體－表面」派。這兩個詞可以說道出他們對繪畫所下定義的全部綱領。

繪畫的新性質

哲學家Jean-Paul Aron在《現代人》一書中，對載體－表面派作品的新性質說明如下：「這些畫的定義取決於其構成。柔軟、可捲、折、壓。無正面亦無反面，須依材料質地、經緯結構、紋理、吸水性、滲透性行事。與其說是圖畫，不如說是用帷幔、用染的。可否用木頭、金屬等其他材料，尚可爭論。這些畫具有可重複性，以表示靈感之虛無。」

反抗的一代

在A.R.C.參展的藝術家很多，有比烏萊斯(Vincent Bioulès)、塞圖爾(Patrick Saytour)、瓦朗西(André Valensi)、韋亞拉(Claude Viallat)等。幾個月前，他們的作品已經在一個題為《70年夏季作品》的巡迴展覽上露過面，並先後在地中海沿岸好幾個地方露天展出，觀眾看了，無不吃驚。後來在A.R.C.展出的就是這些作品，而且完全按照原先設計好的露天格局布置。有些畫吊在兩根木栓之間，彷彿夏天海灘上的遮風布；有些畫是在一大塊布上塗上一種顏色，也掛在木樁間，觀眾愛從哪邊看就從哪邊看；有的光有畫框沒有畫，釘在牆上，要不索性放在地上；有的雖然有框有畫，卻未框緊，鬆鬆地鋪在畫框上，上面印著許多相同的圖案；還有的作品是一堆浸在柏油裡的魚網和繩索……A.R.C.的觀眾真是大開眼界。預展時散發了一份宣傳品，作者是三個人：卡納(Louis Cane)、德瓦德(Marc Devade)和德澤茲(Daniel Dezeuze)。他們沒有參展，但是他們撰寫的宣傳品闡明了參展畫家的立場。這些畫家們認為藝術品是物質實體，是勞作的成果，與人們浪漫地稱為「靈感」的東西毫不相干。「載體－表面」派的成員批評那種認為藝術創作是個人主觀表現的

先驅者：波洛克、昂泰和布朗

美國從1947年起就有一批藝術家對傳統的繪畫觀進行革新。波洛克(Jackson Pollock)把畫布鋪在地上，往上潑洒酒顏色，將畫布完全潑滿，顏料形成的線條錯綜交織，其分布形狀全屬偶然。紐曼(Barnett New mann)、瑞恩哈特(Ad Reinhardt)和劉易士(Morris Louis)步其後塵，以同樣的手法把畫布畫滿，那些以突出圖畫某些部分為目的的構圖原則，統統被拋棄。

法國藝術家的手法不同，目的卻是一樣。昂泰(Simon Hantaï)1960年起這樣作畫：他先把畫布隨意折疊，從後面將打掃的部分固定，然後於暴露在外面的部分上作畫。畫布展開，作畫的部分便圍繞空白部分，組成一定的圖案。

與昂泰同一時期的畫家布朗(Daniel Buren)則採用一種帶條紋的布作為標準畫布，所有的畫都用這一種畫布，固定在一個形狀不定的鐵框子上。1966或1967年起，他用的畫布是一種寬8.7公分的條紋布。條紋有規則的重複以及絕對中性的形式，對後來的「載體－表面」派頗有啓發。

觀點，這個觀點在他們看來是一種圈套，其結果將造成藝術家勾心鬥角，市場利潤不斷翻轉。他們這種帶有政治色彩的見解，今天看來可能叫人大惑不解，然而要知道，1970年時，中國毛澤東思想在法國知識分子中影響很廣泛，在畫家中影響更深，因為畫家們從更廣闊的懷疑和反抗背景出發，總是抱著更新藝術的希望。

《地面—牆壁畫》(1972年)，
路易·卡納作(私人收藏)。

的木條軟梯。韋亞拉(1936年生)正好反其道而行，他在空中懸掛幾張網，要不就陳列沒有畫框的畫，收藏者可折，可捲，也可展開，任它飄揚，總之不拘一格。這些畫都是雙面畫，依照固定間隔，用鏤花板印上長條狀的圖案，看上去又像蓬布，又像毯子，又像遮陽布，又像床單。

卡納(Louis Cane，1943年生)和韋亞拉一樣，把探索重點放在畫布上。他的畫不用畫框，直接釘在牆上，一半拖地。這就是所謂的「地面—牆壁畫」。

作畫時，畫布鋪在地上，不作任何預先處理，也不打草圖，畫家拿一支噴槍，把顏色噴到畫布上，這樣可以造成暈色效果。然後畫家在畫布長的方向上對折(有時剪開)，然後打開。

由於噴到顏色的部分還是濕的，顏色便印到沒有噴顏色的地方，如此反覆多次，畫布的白色漸漸消失，直到著色的地方和沒有著色的地方之間，形成令畫家滿意的關係為止。展出時把畫的一頭掛起，拖在地面上的那一頭，從三條邊緣上各剪下一條寬邊，拉起來釘到牆上的那半邊上，那就像是給這部分安上了一個畫框。

《平面卷軸》，
德澤茲，1968(巴黎，
現代藝術博物館)。

畫框和畫布

但是，儘管載體—表面派的畫家背離了繪畫的傳統目標，不再以創造形象或者描繪想像的圖形為目的，他們卻絲毫沒有丟棄繪畫的基本手段。

恰恰相反，載體—表面派致力於凸現那些素來是藝術創作中的不明參數：物質的因素。這就是為什麼載體—表面派的畫家喜歡分解自己的作品的原因。他們讓畫布和畫框分家，在畫框上作畫，折疊畫布，或者剪開畫布。

這樣做，一方面是要顯示一幅畫的組合成分，另一方面則是要在作品中強調載體(畫框)或表面(畫布)之間的關係。而這正是他們孜孜以求的一點：將畫框變成一個獨立的形式，使其獲得自身的價值，就像一個占據空間的藝術品；而對畫布，他們力求突出它承載形象以外的功能。

卡納的「地面——牆壁畫」

在載體和表面這兩個因素之間，究竟側重於那一方，完全因畫家而異。德澤茲(Dezeuze，1942年生)展出過的作品中，就有單純的畫框，框上沒有畫布，只蒙著一張透明的塑料布。他還展出過一些方形框子、編製品、好像正要捲起來的帶有圖形

在傳統和當代思考之間

回歸繪畫

倘若說1970年代肯定(雖然稍嫌匆忙)繪畫的死亡,以致於各種將歷史和博物館拋諸腦後的藝術實踐層出不窮,那麼1980年代則宣稱要重新掌握古典手法和技巧。

於是,公眾又與一種容易理解的具像藝術和解了。這種繪畫的復古,無論在美國還是在歐洲都有表現。在歐洲,下列藝術運動的誕生就是明證:義大利的跨前衛主義(trans-avant-garde),德國的新表現主義(nouvel expressionnisme)、法國的新具像主義(Nouvelle figuration)……其中多數都稍

縱即逝。 但是,顯然這些流派的藝術家不再熱中物品的「拼裝」,而是重新使用傳統表現方法——繪畫、雕塑,雖然他們大都重新問津繪畫史的傳統題材——神話、《新約》和《舊約》,但是他們卻都自命「現代派」。他們的實踐並非復古,而是對繪畫、雕塑、素描、版畫等表現方法的性質和可能性,進行歷史的再思考。

謹慎的德國人

在德國,經過長期的「美國式」抽象之後,復古的具像實非輕而易舉之事。盧普

爾茨(Markus Lupertz)、基弗爾(Anselme Kiefer)、巴茲利茨(Georg Baselitz)等,在大幅畫上重新引入可辨識的圖像。

盧普爾茨有時滿足於表現極少的事物,彷彿是想更清楚地證明:從繪畫的角度來看,形象是必不可少的,但是形象並不構成作品的繪畫價值。他的畫有時只有一隻蝸牛、一根麥穗、一塊調色板,有時題材稍微嚴肅一些,出現在畫面上的是幾頂鋼盔或幾件軍服。基弗爾的作品雄心勃勃,他想要表現德意志的精神,表現對土地的感情,並且表現這種感情中,他覺得不應忘卻的歷史內涵。但是,基弗爾的「歷史畫」卻有意識地採用現代技巧。他那些描繪鄉野風光的畫,是用上了色的麥穗、土和灰畫成的。

巴茲利茨長期在抽象和具像之間徘徊。他的早期作品為避免主題至上,採取分塊構圖法。後來他索性完全拋棄形象。所以,在巴茲利茨看來,繪畫的非敘事功能是不可丟棄的。繪畫所表現的事物,不及繪畫行為本身重要。

拉丁語系國家的作品

法國畫家加魯斯特(Gérard Garouste)和德國人一樣,一方面努力重新掌握傳統繪畫的技法,另一方面又加倍小心,以免自己的作品有逆時守舊之嫌。

加魯斯特認為,形象和繪畫不可分割,所以他的作品是具像的,但是形象在他的畫裡,似乎只是表面的東西。加魯斯特於1982年創作的《呂克萊斯》(Lucrèce)就是這麼一幅畫。表面上看來,觀眾欣賞的是一幕歷史場景,其中的人物都有史可稽。但是稍稍看得仔細些,歷史場景的基礎就

《生命》,朱利恩・施納貝爾,1984,碟畫(波爾多,當代藝術博物館)。

會動搖，人物失去其真實性，而且並非那麼活靈活現。當代一位批評家曾說道：「作品的形象與作品的意義相牴觸，然而沒有形象的媒介又不可能了解作品的意義。」加魯斯特基本上從神話取材，不過他又與神話題材保持一定距離，所以在他的作品中，實際上用神話，揭示一種無法言傳的隱含意義。

另一名法國畫家阿爾貝洛拉(Jean-Michel Alberola)也使用古代神話和聖經的題材，如阿克泰翁和狄安娜、蘇珊和三個老頭之類的故事。不過，除去神話和聖經故事，阿爾貝洛拉還參考了廷托雷托(Tintoret)、林布蘭類似題材的作品。

1980年代義大利繪畫的情況與法國大同小異。「超前衛派」的畫家，希阿(Sandro Chia)、克雷蒙泰(Francesco Clemente)、庫齊(Enzo Cucchi)、帕拉迪諾(Mimo Paladino)，既取材於義大利歷史，又取材於神話。

希阿生於1946年，他筆下的想像人物很像夏加爾(Chagall)在本世紀初創作的人物，不過，人物的形態卻是從古代雕塑作品借鑒而來的。這些人物多有動物伴隨，出處鮮為人知。

克雷蒙泰的作品，各個部分彼此並列，有時看不出有什麼關係。他在技巧上兼容並蓄，因此作品裡包含了不同類型、不同風格、不同時代的東西。在這種兼容的風格裡，個人生活不同時期、不同歷史的經驗經常發生衝突。

庫齊則和希阿很相似，他那些油彩厚重的作品既重視意大利藝術的經驗，又對神話顯示出濃厚的興趣。

施納貝爾的碟子

紐約畫家施納貝爾(Julian schnabel)生於1951年，他也對表現主義有濃厚興趣。他畫了一些大型作品，照他的說法叫「碟畫」(plate painting)。所謂碟畫，是把碟子的碎片和金屬碎片黏到木板上，然後在這些凸凹不平的碎片之間揮毫塗抹。施納貝爾受到波洛克潑洒顏料和勞森伯格繪畫與實物拼裝結合的經驗啓發，他的碟畫，構圖是分散的，碟子的碎片破壞了畫面的統一，使畫面呈現多樣的面貌。施納貝爾以這樣的手法，迴避敘事性過強的形象。這些作品古怪的表面(有的作品用鋁片、絨布代替碎瓷片)，意在說明直接進行表現是天真的，而且是沒有意義的。

其他紐約畫家，如塞爾(David Salle)、巴斯基亞(Jean-Michel Basquiat)，還有那幫皈依

「嚴肅」繪畫的「壞畫家」，也就是那批經常在街頭和地鐵站裡亂畫的畫家，他們在使鄉村和城市景象重新成為繪畫熱門題材方面，功不可沒。他們的作品有意識觸及社會新聞、犯罪、吸毒(毒品奪去了巴斯基亞的生命)、愛滋病(喜歡亂畫的Keith Haring就死於愛滋病)等問題。他們向普普藝術家汲取養分，尋求支持。普普藝術家，例如沃霍(Andy Warhol)，亦承認這批憤怒的青年是他們的繼承人。

一方面是回歸繪畫的喜悅，另一方面是前些年延續下來對形象局限性的思考，在兩者之間，畫家們並沒有作出非此即彼的選擇，他們做的是把描繪形象的喜悅，和明顯貼近當代思想的表現技法，結合起來。

人名索引